케테
콜비츠
평전

케테 콜비츠 평전

유리 빈터베르크·
소냐 빈터베르크 지음

———————

조이한·김정근 옮김

PUNG
WOL
DANG

차례

일러두기

1 책의 내용을 이해하는 데 필요하다는 생각이 들었을 때에는 페이지 아래에 옮긴이 주로 추가 설명을 덧붙였습니다.

2 국립국어원 외래어 표기법을 따랐으나, 일반적으로 통용되는 표기가 있는 경우에는 그것을 고려했습니다.

3 단일 시각 예술 작품과 시, 논문, 짧은 글 등은 「」로, 연작 시각 예술 작품과 단행본, 신문, 잡지 등은 『』로, 음악 작품은 〈〉로 표시해 구분했습니다. 다만 원어를 강조할 필요가 있는 부분은 원서의 표기를 그대로 따랐습니다.

4 본서의 저자가 생생한 현장감을 전하기 위해서 현재 시제를 사용한 곳에서는 그 느낌을 전달하기 위해서 가급적 현재형을 살려서 번역을 했습니다. 부득이 한국어 어감에 어색한 부분은 과거형을 사용해서 옮겼습니다.

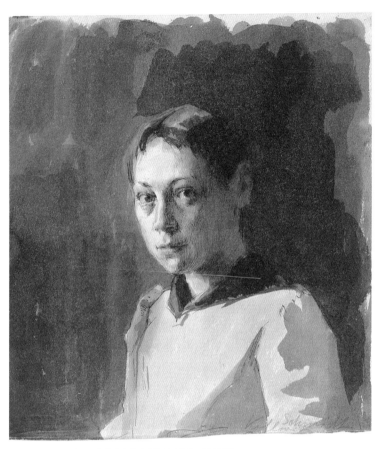
케테 콜비츠의 지금까지 알려지지 않았던 자화상, 1889년경

놀라운 발견

"그녀의 알려지지 않은 소묘 작품을 발견하는 것은 콜비츠 연구에서는 일종의 성배 찾기다." 2013년 봄 어떤 화상畵商이 우리에게 한 말이다. 쾰른에 있는 케테 콜비츠 미술관 관장 하넬로레 피셔 Hannelore Fischer도 비슷한 생각을 갖고 있다. 피셔는 콜비츠의 진품 혹은 진품으로 추정되는 작품이 국제 경매에서 판매 목록에 올라올 경우 종종 전문 감정가로 활동한다. 전문가와 개인이 모두 그녀에게 자문을 구한다. "우리 미술관은 매달 그것과 관련된 문의를 받아요. 일반인이 진품이라고 여기는 그림의 95%는 위조품이거나 복제품입니다."

2010년부터 우리는 케테 콜비츠의 생애를 조사해 왔다. 그 와중에 알려지지 않은 많은 세부 사항들과 맞닥뜨렸다. 독일 국내와 국외의 문서 보관소에 보존되어 있으나 수십 년 전부터 더 이상 읽히지 않은 채로 방치되었던 편지들을 발견하기도 했다. 많은 편지들이 희한하게도 서로 다른 장소에 흩어져 있었는데, 예를 들면 시작 부분은 만하임의 학교에 있고, 끝나는 부분은 보덴제 프리드리히스하펜의 개인 소장품 속에 섞여 있는 식이었다. 미국 수집가들은 주기적으로 작품 대여를 통해 유럽 전시회를 풍성하게 만들어주지만,

그들이 구입했거나 유산으로 물려받은 콜비츠의 문서 유품들 중 일부는 연구에서 거의 한 번도 언급되지 않았다.

이런 실마리를 찾기 위해서 습득해야만 했던 탐정과 같은 조사 능력에도 불구하고, 우리는 '성배'를 찾을지도 모른다는 희망을 품을 만큼 주제넘지는 않았다. 우리는 계속해서 원본으로 추정되는 미지의 작품에 대해서 불분명한 정보를 얻었지만, 결국에는 실망으로 끝나곤 했다. 2014년 가을까지 상황은 그랬다.

조사 작업을 진행하던 중 우리는 콜비츠가 뮌헨에서 공부하던 시절 알고 지낸 재능이 뛰어난 친구 마리안네 피들러^{Marianne Fiedler}의 후손과 만나게 되었다. 피들러의 손녀는 슈타른베르크 호수 Starnberger See 근처 한적한 마을에 살고 있다. 몇 년 전 그녀는 부모님이 살던 집 다락방에서 커다란 그래픽 포트폴리오를, 그리고 그것에 더해 할머니의 스케치 공책과 수많은 편지를 발견했다. 우리는 이 편지들에서 케테 콜비츠도 2년 정도 몸담았던 소위 슈바빙 Schwabing의 '여자 환쟁이Malweiber'◆1들의 보헤미안적 삶에 관한 자세한 정보를 발견할 수 있기를 바랐다. 우리가 전화로 만날 날을 잡았을 때, 손녀는 그래픽 포트폴리오에서 발견한 콜비츠의 결혼 전 이름인 케테 슈미트의 이례적인 자화상에 대해서도 잠깐 언급했다. 이전의 경험 때문에 우리는 회의적이었다. 일차적으로 우리가 관심을 기울인 것은 편지다.

추운 시월의 어느 날, 우리는 오버바이에른 지역에 있는 시간이

◆1 '여자 환쟁이'는 1900년 전후로 눈앞에 자연을 두고 그림을 그리기 위해 화가(畫架), 붓, 팔레트를 야외로 끌고 다녔던 여성들을 깔보면서 부르던 명칭이다. 국가가 운영하는 공공기관에서 교육을 받을 수 있는 권리가 아직 주어지지 않았기 때문에, 여성들은 개인 교습이나 사설 미술 학교에서 미술을 배워야만 했다. - 옮긴이

멈춘 것처럼 보이는 집의 실내에 앉아 있다. 타일로 장식된 오래된 장작 벽난로가 온기를 발산하고 있다. 악보가 놓여 있는 그랜드 피아노 위에는 지역 역사를 다룬 책들이 놓여 있다. 장식장에는 인상적인 흉상들이 놓여 있다. 중요한 조각가 아돌프 폰 힐데브란트Adolf von Hildebrand가 포함된 그 흉상들을 만든 조각가들은 피들러 가족과 가까운 친구들이었다. 하지만 마리안네 피들러가 학생이었을 때 쓴 편지들에서 얻은 성과는 기대했던 것보다 훨씬 적었다. 편지에 적혀 있는 내용의 주요 목적은 주로 멀리 작센주에 계신 부모님께 악명이 자자한 슈바빙 지역에 살고 있는 딸이 불명예스러운 일을 계획하고 있지 않다는 것을 알리려는 것이었다.

이 사실을 알고 난 다음 우리는 몸을 숙이고서 온실에 있는 소파 밑에서 꺼낸 스케치북과 그래픽 포트폴리오의 내용을 살펴본다. 우리는 사진을 찍기 위해 얼마 남지 않은 햇빛을 이용하려고 한다. 펼쳐진 보물 중 많은 작품이 습기로 얼룩져 있고, 어떤 것들은 아주 부주의하게 다뤄져 군데군데 찢겨 있었다. 스케치북도 몇 장이 찢겨 있었다. 우리는 뮌헨 아카데미 학생이었을 때 콜비츠와 친하게 지냈던 오토 그라이너♦2와 파울 하이Paul Hey의 스케치들과 막스 리버만Max Liebermann의 이름이 적힌 그래픽을 보았는데, 오늘날의 관점에서는 아주 무례한 행동이지만, 그 작품 뒷면에 마리안네 피들러

♦2 오토 그라이너(Otto Greiner, 1869-1916)는 독일 화가이자 그래픽 예술가였다. 1884년 석판화 제작자였던 율리우스 클링크하르트에게서 도제 수업을 받은 후 1888년부터 1891년까지 뮌헨 예술 아카데미에서 수학했다. 1891년 이탈리아 여행에서 막스 클링거를 만나서 친교를 맺었다. 그는 석판화를 단순히 복제를 하기 위해서가 아니고, 자신이 추구하는 예술적 형상을 표현하기 위해 사용했던 최초의 독일 미술가 중의 한 사람이었다. 그가 살았던 시대의 전형적이었던 자연주의적 사실 묘사에 충실한 그의 작품은 오늘날에는 사람들의 관심을 끌지 못한다. - 옮긴이

는 수채화 물감으로 풍경을 그렸다. 최근에 그 손녀가 드레스덴 출신인 할머니의 작품 몇 점을 드레스덴 동판화 미술관에 보여주었지만, 그곳에서는 1894년에 피들러의 작품을 처음 구입했음에도 불구하고 그녀를 돕기 위해 전문가 감정서를 발행해 주지 않았다.

그녀의 작품은 매혹적이며 재발견될 만한 가치가 충분히 있다. 우리가 이곳에 온 것이 순전히 케테 콜비츠 때문이라는 사실에 양심의 가책을 느낄 정도다. 바로 다음 순간 우리는 전기 충격이라도 받은 것처럼 놀랐다. 우리에게 미리 알려주었던 자화상이 유명 작품의 복제품이 아니라는 것은 확실하다. 그래픽도 아니고, 잉크 스케치다. "케테 슈미트/콜비츠"라는 서명은 누군가 다른 사람이 추가한 것이다. 그렇다고 원본이 아니라고 할 수 있나? 다른 한편 콜비츠는 자신이 설정한 높은 기준에 미치지 못하면 종종 작품에 서명을 하지 않았는데, 아주 초기 작품의 경우 특히 그랬다.

하지만 콜비츠 작품이 그 자화상만이 아니라는 사실이 드러난다. 유명한 동시에 악명이 자자한 세기말의 슈바빙 사육제 기간에 "여성 학급"이 제작한 중간 크기의 무도회 신문 가운데 지면에 "케테 슈미트/콜비츠"라고 나중에 덧붙인 글자가 있다. 사전에 나누었던 대화에서는 삭막한 뮌헨의 비어가르텐Biergarten이 그려진 수채화와 마찬가지로 그 신문에 대한 이야기도 거의 없었다. 채색된 종이는 "슈미트"라는 이름으로 서명이 되어 있었고, 날짜는 "89년 만성절"◆이라고 적혀 있었다. 우리는 서명을 비교한다. 최소한 서명은 진짜처럼 보인다.

◆ 그리스도교의 모든 성인을 기념하는 축일로 가톨릭교회에서는 '모든 성인의 축일'이라고 한다. 서방 교회에서는 800년경부터 11월 1일로 고정해서 축하했다. - 옮긴이

이틀 후 우리는 우리가 발견한 작품을 쾰른의 하넬로레 피셔와 그녀의 팀원들에게 보여준다. 그들은 자화상을 의심의 여지 없이 진품으로 간주하고는 다음과 같이 논평한다. "그것을 작품 목록에 올릴 수 있게 되어 몹시 기쁩니다." 첫 번째 검사는 수채화가 진본임을 알려준다. 특히 그것이 놀라운 것은, 지금까지 이런 기법으로 제작된 콜비츠의 작품이 단 한 점도 알려지지 않았기 때문이다. 화가의 많지 않은 채색 작품이 제작된 시기에 비슷한 소재를 다룬 그림 두 점이 있는데, 모두 유화이고, 뮌헨 학생 시절에 제작된 희귀한 작품들이다.

이 초상화는 현존하는 자화상 중에서 가장 초기의 것일 수 있다. 선은 이미 확고하고, 구성은 아직 모색 단계에 있다. 그녀의 눈빛은 신중하고, 비판적이면서 초롱초롱하다. 거의 십 대 후반 소녀의 눈빛이다. 하지만 시선을 피하지 않고 관찰자를 똑바로 바라본다. 이것보다 몇 주 후에 제작된 것으로 추정되는 쾰른의 콜비츠 미술관이 소장한 이와 유사한 유명한 작품에는 자의식으로 충만한 손의 자세가 추가되어 그려져 있다. 이제 처음으로 가능해진 초창기의 두 작품을 비교하면 이 젊은 여성 화가의 자신감과 능력이 성장하는 것을 마치 저속 촬영한 것처럼 볼 수 있다. 스물두 살짜리가 이제 막 세상을 정복하려고 한다.

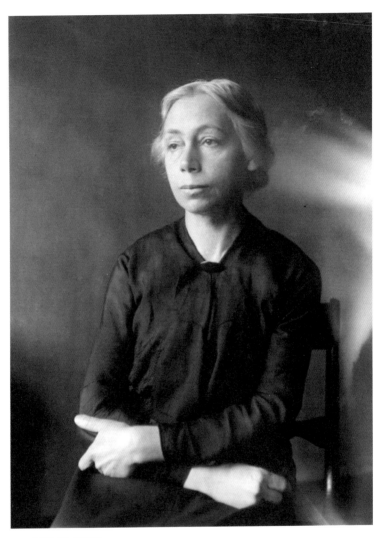

케테 콜비츠, 1929년

들어가는 말

인생은 컬러지만
흑백이 더 현실적이다.
빔 벤더스

케테의 눈은 그녀를 잘 알고 있던 모든 사람을 매료시켰다. "나는 아주 색다르게 바라보는 그녀의 눈에 담긴 표정을 결코 잊을 수가 없다. 그녀에게서는 이 영혼의 창으로부터 신비한 내면의 빛이 비치는 것 같았다." "눈앞을 바라보는 게 아니라 먼 곳을 향해 있는, 모든 것을 비추는" "때때로 피안에서 바라보는 것 같은" "차분하고 어두운 눈동자" "한번 보면 기억 속에서 사라지지 않는 얼굴에 날씬하고 보기 좋은 몸매를 지닌 여인. 외형적으로만 보면 아름답지 않을 수도 있지만, 나는 그녀의 얼굴이 지금까지 만나본 여인 중 가장 아름답다고 여겼다." "좀처럼 웃는 법도 없고, 눈과 표정은 늘 진지했으나 그녀가 웃을 때면 아주 아름다웠다." "그녀의 눈동자에는 이상한 힘이 있다." "특이한 건 그녀를 보았을 때 실제로는 눈만 느꼈고, 나중에는 오직 목소리만을 느끼게 되었다는 점이다." "아무런 의도도 없는, 부드럽고, 때로는 가슴 깊은 곳을 건드리는 둔한 목소

13

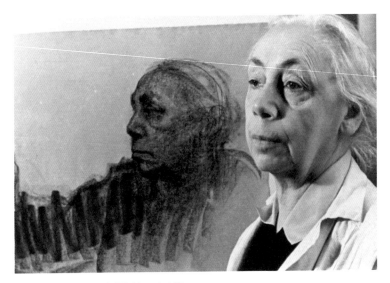

자화상 앞에 서 있는 케테 콜비츠, 1935년경

리." "나는 그녀의 옷에서 색을 본 기억이 없다. 오직 검은색, 흰색, 회색이었다. 목소리도 생기가 없었고, 일정한 어조에 조용하고 낮았다." "그녀의 태도는 꾸밈이 없었다. 복장이나 행동도 관습에 얽매이지 않았다. 그녀는 거의 말이 없었는데, 실제로 자신이 느낀 것만을 이야기했다." "항상 소박하게 차려입은 이 여인에게서 놀라운 점은 그녀가 귀부인처럼 보였다는 것이다." 그녀와 동시대를 살았던 사람들이 위에서 한 묘사에는 한 가지 공통점이 있다. 최면을 거는 듯한 광채가 케테 콜비츠에게서 발산되는 것처럼 보였다는 점이다. 심지어 그녀의 반대자들도 그 광채에서 벗어나기가 힘들었다. 예를 들어 작가이자 출판업자인 빌란트 헤르츠펠데Wieland Herzfelde는 "그녀는 초상화를 통해서 널리 알려진 커다란 눈으로 나를 쳐다보았다"고 갈등이 뒤섞인 콜비츠와의 만남을 회상했다.[1]

14

그녀의 모습이 찍힌 몇 안 되는 단체 사진에서 그녀는 대개 내면적으로 아주 침착하고 기둥처럼 확고한 인물이라는 인상을 준다. 이전에 그녀를 만난 적이 없는 냉철한 한 증인의 말에 따르면, 그녀가 국제연합의 전신인 국제연맹이 주최한 강의에서 단순히 청중으로 강연장에 나타났을 때, 설명할 수 없는 아우라가 그녀에게서 발산되었다고 한다. "그녀는 단지 강연장 가운데에 아주 조용하게 앉아 있었을 뿐이었는데, 이상하게도 순식간에 모임의 실질적인 중심이 되었다. 사람들은 마법처럼 그녀 주변에 원을 그리듯 모였다. 강연자도 이 상황에 대해서 거의 같은 느낌을 받았던 것이 틀림없다. 왜냐하면 나중에 그에게서 오직 그녀가 있는 쪽을 바라보면서 발언했다는 말을 들었기 때문이다."[2]

우리는 그녀를 묘사한 여러 글에 의존해서, 그녀의 개성이 우리에게 영향을 끼치는 것을 용인한다. 하지만 작품은 언제나 직접적으로 사람들에게 영향을 미친다. 그녀가 전 세계에 지닌 후광 때문에 케테 콜비츠는 오늘날까지 가장 유명한 독일 미술가로 간주된다. 그녀의 작품을 가장 많이 모은 개인 소장자는 미국에 있다. 러시아에서 콜비츠는 1920년대 이후, 중국에서는 1930년대 이후로 인기를 끌었다. 일본에서의 회고전은 항상 주목을 받았다. 벨기에의 블라드슬로^{Vladslo}에 있는 독일 병사 묘역에 세워진 「기념물. 애도하는 부모」는 20세기의 가장 중요한 묘지 조각상으로 여겨진다. 두 번의 세계대전 희생자를 추모하기 위해 조성된 베를린의 노이에 바헤^{Neue Wache}♦와 쾰른의 성 알반 교회^{Kirche Sankt Alban}에 있는 콜비츠의 조각은 이 두 곳의 서독 국가 기념관에 유일무이한 특징을 부여하고 있다. 베를린에 있는 그녀의 피에타 조각상은 매년 약 200만 명의 방문객을 베를린으로 끌어들이고 있다. 그럼에도 지금까지 이

20세기의 예외적인 인물을 포괄적으로 다룬 전기가 없었다.[3]

1981년에 카테리네 크라머Catherine Krahmer는 콜비츠의 모든 예술은 자전적이라는 사실을 확인해 주었다. 예술만 남게 되더라도 그녀의 삶을 추론할 수 있을 것이라고 한다. 미술사에서 유례를 찾기 힘든 100점이 넘는 자화상과 집중적으로 자아를 성찰한 것을 감안하면 이는 자명한 일이다. 그녀가 존경한 렘브란트와 그녀의 뒤를 잇는 프리다 칼로 정도만이 그 점에서 비견될 수 있을 것이다. 할아버지의 부조浮彫와 아들 한스의 흉상이 그녀가 제작한 가장 초기 조각에 해당한다. 나중에 「기념물. 애도하는 부모」 군상은 카를과 케테의 체격과 얼굴 특징을 기반으로 제작되었다. 반면에 군상 「두 아이를 데리고 있는 어머니」는 분명히 며느리 오틸리에와 두 손주 외르디스와 유타로부터 영감을 받은 것이다.

노벨문학상 수상자인 게르하르트 하웁트만Gerhart Hauptmann은 1927년 케테 콜비츠의 60번째 생일을 축하하기 위해 행한 감동적인 연설에서 삶과 작품을 동등하게 취급하는 것에 반대했다. "그녀의 예술은 삶의 다채로운 모습을 알지 못한다. 그녀의 예술은 태양과 하늘, 태양과 바다, 태양과 대지가 우쭐대면서 서로에게 내보이는 색채의 유희에 영향을 받지 않는다. 케테 콜비츠의 예술은 거의 이 모든 것에 저항한다고, 아니 마치 고발이라도 하려는 것 같다고 말하고 싶을 정도이다." 덧붙여 그는 가장 부드러운 모성을 우울한

◆ 베를린 운터덴린덴(Unter den Linden) 거리에 있는 전쟁과 독재의 희생자를 기리기 위한 추모관이다. 독일의 건축가 카를 프리드리히 싱켈(Karl Friedrich Schinkel)이 디자인한 신고전주의 건물로서 1816년에서 1818년 사이에 완성하였다. 원래는 프로이센 경비대 겸 나폴레옹과 전쟁의 승리를 기념하기 위해 지은 건물이었으나, 1차 세계대전 패배 후 1931년부터는 전쟁 희생자를 위한 추모관으로 사용하고 있다. - 옮긴이

가혹함과 표현력과 결합한 이 여인의 예술 작품이 보여주는 흑백의 힘을 언급한다. "그렇게 하는 것은 단지 그녀의 예술이지, 단연코 예술가 자신은 아니다." 예술가 콜비츠의 경우에는 작품이 흑백의 삶이 아니라 다채로운 삶과 관련된다는 것을 그는 알고 있었다. 그래서 그는 축사를 다음과 같은 말로 끝냈다. "태양과 색채가 이 위대한 예술 금욕자의 삶을 더욱더 다채롭고 풍부하게 만들어주기를!"[4]

하웁트만은 좋은 때든 나쁜 때든 케테 콜비츠의 삶이 얼마나 풍부했는지를 어렴풋이만 알았을 것이다. 그녀의 삶에서 상실과 슬픔은 아주 어린 시절부터 노년기까지 이어졌는데, 어린 나이에 세상을 떠난 남동생의 죽음에서 느낀 죄책감에서 시작해서 남편의 죽음과 2차 세계대전에서 손자를 잃는 것으로 끝났다. 우려하는 아버지의 반대를 무릅쓰고 자원입대했던 아들 페터가 1차 세계대전이 시작된 지 얼마 되지 않아 전사하는 비극이 두 사건 사이에 일어났다. 이 모든 것이 작품 속으로 깊숙이 파고들었는데, 분명 죽음과 슬픔에 몰두함으로써 그렇게 된 것만은 아니다. 그것은 친구들이 높이 평가했던 특징인 "소리 없는 미소"를 거의 보여주지 않는 자화상까지도 파고들었다. 자화상들은 불안한 침묵의 산물이다. "말 없는 선들이 고통의 비명처럼 골수까지 파고든다."(게르하르트 하웁트만의 1927년 말) 마찬가지로 노벨문학상 수상자인 로맹 롤랑Romain Rolland도 이 예술가의 60번째 생일을 계기로 다음과 같이 찬사를 표했다. "그녀는 희생을 강요받은 침묵하는 독일 민족의 목소리를 구체적으로 표현한다."

삶에는 즐거운 면도 있는데 왜 어두운 측면만 보여주느냐고 콜비츠의 부모님이 그녀에게 물었다고 한다. "그것에 대해서 나는 아

무런 대답을 할 수 없었다. 그것은 내 마음을 끌지 못했을 뿐이다."⁵ 미술사학자의 정통적인 관점에서 볼 때 콜비츠의 삶은 주로 작품에 대해 역추론을 허용하는 부분들과 연관해서 조사되었다. 그러나 상당수의 작품이 "침울"하기 때문에 그녀의 삶도 마찬가지로 침울했을 것이라고 간주하게 되는 아주 치명적인 순환논리에 빠질 위험이 있다. 케테 콜비츠도 그 점에서 불균형을 감지했다. 1925년 섣달그믐에 그녀는 다음과 같이 썼다. "최근에 옛날 일기장을 읽기 시작했다. (……) 점점 마음이 답답해졌다. 아마도 삶이 진행되는 동안 장애물과 정체가 생길 때만 글을 쓰기 때문일 것이다. 모든 게 매끄럽고 평탄할 때에는 거의 쓰지 않는다. (……) 일기가 절반 정도만 진실이라는 느낌."⁶

열정적이고 기분 좋으며, 언젠가 그녀 자신이 이야기한 것처럼 "항상 누군가에 푹 빠졌고", 남자와 여자 모두를, 심지어 밤중의 꿈에서는 자신의 아들조차 갈망한다는 것을 거리낌 없이 고백했던 또다른 콜비츠도 있었다. 부르주아적 관습에서 벗어나기를 갈망했고, 파리의 보헤미안 세계에 이끌렸으며, 결혼과 정조를 의문시했던 또다른 콜비츠. 대리석에서 고대의 미적 이상을 연구하기보다는 쾌활하고 아름다운 여자 친구와 함께 피렌체에서부터 로마까지 몇주 동안 도보 여행하는 것을 더 좋아했던 콜비츠. 가장무도회를 꿈꾸고, 열광적으로 춤추는 것을 좋아했던 콜비츠. 콜비츠의 이런 면은 일기보다는 편지나 수첩 메모에서 발견된다. 작품에서도 사람들은 그런 그녀를 만난다. 그녀가 그래픽에 색을 첨가했던 파리 체류 이후 몇 년 동안 누드 스케치에서도, 공개할 생각이 없어서 그녀가 『비밀 일기』라고 불렀던 공책의 성적 표현에서도 우리는 그런 그녀를 만난다.

그리고 마지막으로 세 번째의 케테 콜비츠가 있는데, 그런 그녀는 평생 남편과 연결되어 있었고, 무엇보다 나이 들면서 그와 깊이 결합되었다. 풀리지 않는 실타래 같은 일상의 과제인 가사, 금전적 걱정과 양육에 지친 콜비츠. 그녀의 집은 친구와 친척 그리고 그들의 아이들에게 언제나 열려 있었으므로, 그녀는 집에 있는 침대와 소파를 언제 누가 쓸지를 장부에 적어서 관리해야 했다. 베를린 임대 주택의 3개 층에서 하녀와 함께 그리고 가끔 비서와 함께 시민적인 삶을 살았던 콜비츠. 그녀 삶의 이런 부분이 예술가에게는 표현할 가치가 없는 것으로 보였다. 그녀에게 시민 계층 사람들은 어떤 예술적 자극도 줄 수 없으며, 지나치게 "소심하고" "삶의 깊이"가 거의 없었다.[7]

손녀 유타 본케 콜비츠Jutta Bohnke-Kollwitz는 다음과 같이 쓴다. "할머니는 신체 균형이 잘 잡힌 직업 모델보다는 노동으로 피폐해진 여성 노동자를 더 마음에 들어 한 것처럼, 행복하고 성공적인 사람들보다는 오히려 복잡한 성격의 사람들, 다루기 힘든 사람들, 위기에 처한 사람들에게 흥미를 느꼈다."[8] 콜비츠에게 매력을 느낀 사람들도 바로 이 다루기 어렵고 위험에 처한 사람들이었다. 그들은 어떤 편견이나 비난 없이, 항상 신중하고 과묵하게 그들의 말에 귀 기울이는 그녀의 예술을 높이 평가했다.

이처럼 다양한 면모에도 불구하고 콜비츠의 삶과 작품을 단순한 공식으로 요약하려는 시도가 지속적으로 이루어졌다. 그 의도가 호의적이든 부정적이든 그것은 반드시 오해로 귀결된다. 페미니스트 진영에서 그녀를 강하게 독점하는 바람에 최근에 몇몇 콜비츠 전문가들은 그녀가 "여성의 평등권"[9]을 위한 벽보를 제작했다고 주장하기도 했다. 하지만 그녀의 작품에서 그와 같은 작품은 찾

을 수 없다. 그녀 자신도 여성적 예술이라는 특별한 요구에 대해서 알고 싶어 하지 않았으며, 오로지 작품의 질이 결정적이라고 했다. 그리고 조각가 콩스탕탱 뫼니에Constantin Meunier♦와 같은 남성 동료들은 그녀의 작품이 지닌 "남성적 특성"에 놀랐다. 20세기를 눈앞에 둔 19세기 말에 사람들은 여성에게 소품이나 아름다운 꽃 그림이나 그리며 만족하기를 요구했다. 역사적 사건을, 더군다나 슐레지엔 직조공 봉기(1848년)나 독일 농민전쟁(1524/25년)과 같은 혁명적 사건 묘사에 몰두할 것을 요구하지 않았다. 그렇게 보자면 케테 콜비츠는 이런 구분에 저항한 최초의 유명 여성 예술가다.

무엇보다도 그녀는 벽보「다시 전쟁은 안 돼!」 때문에 단호한 평화주의자로 여겨진다. 하지만 그녀는 인생 중반부와 말년에 가서야 비로소 평화주의자가 되었다. 그리고 1941년, 2차 세계대전 와중에 아들 한스는 일기장에 다음과 같이 적었다. "어머니는 병사들과 그들의 희생을 인정한다."[10] 초기 사회주의자의 면모를 지닌 부모님에게서 태어난 그녀는 가끔씩 매혹되기는 했지만 일찍부터 공산주의와 거리를 유지했다. 그럼에도 많은 그림의 주제로 인하여 소비에트 연방에서 그리고 사후에는 동독에서 공산주의자로 여겨졌다. 반대로 그녀의 예술은 에른스트 하인리히 폰 작센 왕자Prinzen Ernst Heinrich von Sachsen와 같은 귀족이나, 서독연방 초대 대통령인 테오도어 호이스Theodor Heuss와 같은 자유주의적 상류층 시민 혹은 독일 수상 헬무트 콜Helmut Kohl과 같은 보수주의자도 매혹했다.

♦ 벨기에의 대표적 조각가, 화가. 조각가로서는 단일 인물상을 주로 제작했으며, 생략과 대담한 기법으로 깊은 내면의 진실을 포착하려고 했다. 그가 추구한 리얼리즘은 문학에서 졸라의 리얼리즘과 가까웠다. - 옮긴이

콜비츠가 정해진 모든 분류를 벗어나기 때문에, 애초에 그녀에게 그런 분류용 서랍을 만들어 구분했던 사람들은 실망을 피할 수가 없다. 그들은 콜비츠가 페미니스트, 평화주의자 혹은 공산주의자라는 타인이 제기한 요구에 부합하지 않았기 때문에 콜비츠에게서 시민 계층의 특징인 신경증을 지닌 화가를 발견하자고 합의를 본다.[11] 반대로 작품에 대한 지식이 충분하지 못하면 예술적 수준을 보지 못하고 대신에 낡은 계급투쟁의 메시지를 담은 순수 상업예술이 핵심인 것처럼 내용에 치중하는 결과가 생겨난다. 2014년 8월 독일 우편 물류 회사인 도이체 포스트Deutsche Post가 100년 전에 발발한 1차 세계대전을 기념하기 위해 「다시 전쟁은 안 돼!」라는 작품을 회색으로 제작해 특별 우표를 발행했다. 이미 1970년에 동독에서는 같은 작품을 분홍색 바탕의 우표로 발행했다. 이런 활용이 게르하르트 하웁트만이 1927년에 이미 지적한 오류를 계속해서 만들어낸다. "그럼에도 이 예술은 결코 선전 예술이 아니라, 고백의 예술이다. 형식과 내용을 추구하는 게 아니라, 순전히 내면에서 생겨나서 형식과 내용 그 자체가 되어버린 고백의 예술이다."[12]

오늘날에도 콜비츠는 예술 정책과 관련된 논쟁의 중심에 있다. 「죽은 아이를 안고 있는 어머니」(피에타)를 확대해서 제작한 작품을 베를린 노이에 바헤에 전시한 것 때문에 커다란 논란이 생겼고, 지금도 역시 그렇다. 수많은 미술사학자의 저항에도 불구하고 당시 수상 헬무트 콜의 제안으로 그 조각상이 선정되었다. 콜은 20년이 지난 후 이런 선택의 근거를 다음과 같이 설명했다. "고통과 슬픔을 출발점으로 삼아 추모, 경고, 반성과 자성의 장소가 생겨나야만 한다." 어머니의 슬픔은 "케테 콜비츠 필생의 역작으로서" 고통 이상의 무언가를, 파괴할 수 없는 인간성에 대한 희망을 표현한다. 그것

은 또한 인간 개개인의 존엄함을 지키는 독일인의 의무를 상기시킨다고 했다. 세계적인 새로운 분쟁 지역을 눈앞에서 본 헬무트 콜은 다음과 같이 덧붙였다. "그녀 필생의 역작 「다시 전쟁은 안 돼!」가 지닌 메시지를 통해서 케테 콜비츠는 시대를 초월해 여전히 현재에도 유효하다. (……) 평화는 결코 당연한 것이 아니다. 과거의 악령은 언제든 되살아날 수 있다."[13] 역으로 독일 미술 대학들은 몇 년 전부터 "다시 전쟁은 안 돼! 다시 콜비츠는 안 돼!"와 같은 경멸적인 구호를 외치고 있다.

케테 콜비츠를 최초의 여성 교수로 그들 대열로 받아들인 기관 베를린 예술원에서 2006년부터 2015년까지 원장을 지낸 클라우스 슈테크Klaus Staeck는 참호를 마주한 양쪽 진영에서 얻을 수 있는 것이 거의 없다. "예술을 위한 예술L'art pour l'art은 언제나 있었지만, 그녀는 그 이상을 원했다. 그녀가 살았던 힘든 시대가 원했기 때문에 그녀는 정치적으로 행동했다. 오늘날 미술을 공부하는 학생이 정치에서 벗어날 수 있다고 생각한다면, 그들이 콜비츠의 작품을 낮게 평가하는 것도 전혀 놀라운 일이 아니다. 헬무트 콜이 그녀의 피에타 조각상을 요란하게 부풀리면서 했던 일 역시 그녀에게 맞는 것은 아니다. 예술원은 그녀의 조각이 베를린 노이에 바헤에 소개되는 방식에 항의했다."[14] 수십 년 동안 풍자적인 포스터로 서독 사회의 면전에 거울을 들이밀었던 슈테크 자신은 케테 콜비츠를 자신의 가장 중요한 예술적 선조 중 하나로 생각했다. 그에게 콜비츠는 "그때나 지금이나 진정한 예외적 인물이자 도전이다." 이야기를 나누는 중에 때때로 그는 그녀에 대해서 "최상의 의미에서 민중 미술가"라는 용어를 사용해서 그녀를 홍보한다. 그리고 그 근거를 다음과 같이 댄다. "그녀의 예술은 광범위한 대중을 지향한다. 그녀는 당시 자주

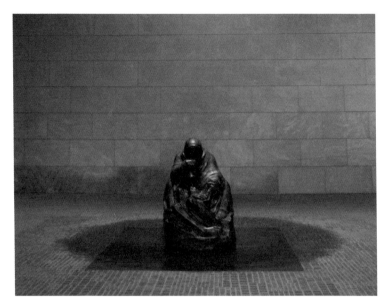
베를린 노이에 바헤에 설치된 케테 콜비츠의 「피에타」

절망에 빠진 사람들의 감정을 표현했다. 그녀는 민중과 가까웠고, 그들에게 자기 그림을 주었다."[15]

　이 평전은 케테 콜비츠에 관해 쓴 수많은 뛰어난 글과 경쟁하려고 하지 않는다. 의식적으로 예술가의 생애에 중점을 두었다. 콜비츠의 작품은 무엇보다 개인사와의 연관성을 보여주기 위한 예로 사용할 것이다. 모든 측면에서 작품을 다루는 일은 이 책의 범위를 벗어나는 것이다.

　케테 콜비츠가 직접 작성한 광범위한 기록, 일기, 편지, 자전적 글을 바탕으로 삼았다. 마찬가지로 미술가의 일상생활에서 생겨난 기록들, 예를 들면 가계부나 날짜가 적힌 수첩의 메모들 역시 도움이 되었다. 이런 문서들은 독일 전역과 외국의 수많은 문서 보관소

에 뿔뿔이 흩어져 있다. 그중에서 많은 문서가 아직도 체계적으로 정리·평가되지 않았거나 알려지지 않았다. 게다가 우리는 조사 연구를 하던 중에 예술가로서나 인간으로서의 케테 콜비츠를 바라보는 시야를 매우 풍부하게 만들어줄 누락된 그녀의 그림과 예기치 않게 맞닥뜨렸다.

케테 콜비츠는 아주 부당하게 자신의 문학적 스타일을 과소평가했다. 열정적인 괴테 전문가인 그녀는 직접적인 표현으로 사람들을 매혹하는데, 마찬가지로 그녀의 미술작품에서도 그런 직접성이 발견된다. 독일의 작가 쿠르트 투홀스키Kurt Tucholsky는 모든 것을 간단하게 말할 수는 없지만, 단순하게 말할 수는 있다고 쓴 적이 있다. 콜비츠는 이것을 가슴에 새겼다. 그녀의 글은 꾸밈이 없고, 감동적이며, 분별력이 있다. 우리는 당연히 그것에 맞게 충분한 분량을 그 글들에 할애했다.

조사를 하면서 우리는 아주 다양하고 종종 놀라운 이유로 케테 콜비츠의 작품에 깊은 인상을 받은 사람들을 많이 만났다. 그들의 경험이 이 책에 녹아들었고, 그 경험들은 미술가의 현재성과 그들에 관한 그림이 얼마나 다양한 측면에서 자양분을 얻었는지를 보여준다.

또한 우리는 가족, 교류하던 친구들, 주변 사람들과 관계된 수많은 추가 자료를 밝혀냈다. 보관 문서와 유품을 평가하는 것 못지않게 우리에게는 콜비츠의 세 손자 손녀인 외르디스, 유타, 아르네와 깊이 있게 나눈 대화가 가치가 있었다. 그들은 몇 년 동안 할머니를 직접 겪어서 잘 알고 있었다. 그들의 증언은 대단히 중요했다. 유타 본케 콜비츠는 할머니를 일방적으로 해석하려는 모든 시도에 항의하면서 다음과 같이 직접적인 경험의 핵심을 요약해서 표현한다.

"할머니와 연관해서 내가 인정할 수 있는 유일한 이런저런 주의主義는 개인주의다. 할머니는 그 자신이었고, 다른 모든 사람과 달랐다. 할머니는 그 어떤 주의로도 완전히 파악될 수 없을 만큼 한 개인으로서도 상당한 영향력을 지니셨다. 그것이 케테 콜비츠였고, 그게 전부다."[16] 우리의 전기도 바로 그것을 보여주려고 한다.

1. 위 인용문들은 차례로 루트비히 유스티, 베아테 보누스 예프, 찰스 뢰저, 파울 페히터, 자비네 렙지우스, 에디타 클립슈타인, 게르트루데 잔트만, 빌란트 헤르츠펠데의 언급이다.

2. 케테 콜비츠, 『우정과 만남과 연관된 편지들(Briefe der Freundschaft und Begegnungen)』(BdF), 뮌헨, 1966년, 164쪽. 이때 관련된 인물은 나중에 볼펜뷔텔 형무소 소장이 되는 헤르만 박사다. 이후로는 '우정의 편지'로 인용함.

3. 로로로 출판사로 기획한 평전 시리즈 중 한 권으로 카테리네 크라머가 1981년 콜비츠의 삶에 관한 가장 훌륭한 개론서를 썼다. 나중에 쓰인 평전들은 일종의 퇴보로 간주된다. 일제 클레베르거(Ilse Kleberger)는 1차 문헌에 대한 지식이 전혀 없는 상태로 글을 쓴다. 로스비타 마이르(Roswitha Mair)는 콜비츠의 일기장을 축약해서 다시 이야기하는 것 이상을 제공하지 않는다. 이본느 쉬무라(Yvonne Schymura)는 중요한 문서 보관소에 있는 문헌들을 여전히 모르고 있다. 그녀는 크라머의 성과를 거의 넘지 못한다. 크라머와 달리 그녀는 미술가 케테가 국제적으로 수용된 사실을 무시한다. 이 책에서 부분적으로 보이는 중상모략하는 듯한 특성이 기이하게 심기를 불편하게 한다.

4. 베를린 국립도서관 수기 문서 보관소 (Handschriftenarchiv der Staatsbibliothek Berlin, Stabi) GH Br NL A: 케테, 2, 26.

5. 케테 콜비츠: 초기 시절에 대한 회상(1941년), 『일기 1908-1943년(Die Tagebücher 1908–1943)』(TB), 741쪽에 수록되어 있다. 이후로는 '케테의 일기장'으로 인용함.

6. 같은 책, 605쪽.

7. 주 5 참조할 것.

8. 같은 책, 24쪽(들어가는 말).

9. 구드룬 프리치, 페이 마티스 카르스텐스(편집): 『경고와 유혹 케테 콜비츠와 카타 레그라디의 전쟁화에 나타난 세계』 베를린/라이프치히, 2014, 10쪽.

10. 케테 콜비츠, '우정의 편지', 138쪽.

11. 예를 들면 엘리스 밀러의 『무시된 열쇠』 그리고 이어서 레기네 슐테의 연구, 공산주의 진영으로부터는 빌란트 헤르츠펠데의 주장이 그렇다.

12. 주 4 참조할 것.

13. 에른스트 프라이베르커 재단이 베를린 슈프레우퍼에 조성한 '기억의 거리' 조각상에 대해 케테 콜비츠가 수용된 것을 계기로 독일 수상 헬무트 콜이 한 축사. 구드룬 프리치·요제피네 가블러·헬무트 엥겔, 『케테 콜비츠』 베를린/브란덴부르크, 2013, 12쪽 이하 참조.

14. 2014년 10월 29일 클라우스 슈테크와 나눈 대화.

15. 같은 대담.

16. 2014년 4월 2일 유타 본케 콜비츠와 나눈 대화.

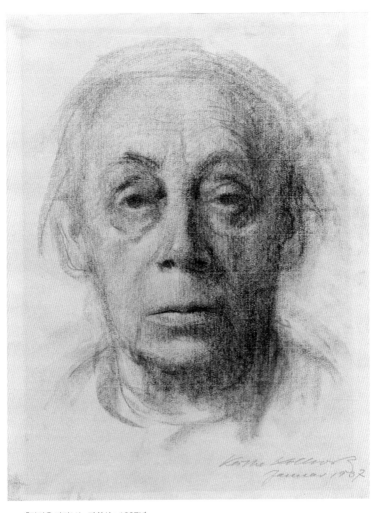

「정면을 바라보는 자화상」, 1937년

야상곡 Ⅰ

베를린과 노르트하우젠 1937-1943년

"모든 집이 등화관제로 어두웠다. 나는 직경 1미터쯤 되는 둥근 불빛이 비추는 책상 옆에 앉아 있다. 창문 너머 바깥은 밤이다. 그렇게 나쁘지 않다. 저녁에 거리에 있는 것도 아주 좋다. 달은 등화관제에 참여하지 않고, 할 수 있는 한 힘껏 빛을 낸다. (……) 거리와 나무들, 그 모든 것이 새롭고 낯설다."[1] 케테 콜비츠가 이 편지를 친구 베아테 보누스 예프^{Beate Bonus-Jeep}에게 보냈을 때, 유럽에는 아직 평화의 분위기가 지배적이었다. 하지만 국가사회주의 권력자들은 평화를 보호할 가치가 없다고 생각한다는 것을 의심의 여지가 없을 정도로 분명하게 드러냈다. 그 표시로 그들은 방공 훈련을 지시하고, '방공 주간'에 적군 폭격기의 공습을 가정해 훈련을 실시한다. 다른 때에는 활기에 차 있던 베를린이 밤이면 어둠에 잠긴다.

일흔 살의 콜비츠는 뵈르터 플라츠^{Wörther Platz} 주변을 도는 밤 산책을 사랑한다. 산책은 우체통에 편지를 집어넣는 것으로 끝난다. 그녀는 새로운 장애물에 대해 특유의 '조용한 웃음'으로 반응한다고 예프는 기록한다. 어둠이 자연의 보편적 특성임을 그녀는 확실히 느끼고 있다. 그녀와 거의 50년 가까이 결혼 생활을 한 남편 카를은 1939년 2월부터 침대를 거의 떠나지 못하고 있다. 상당히 나

이 들어서까지도 희생적으로 환자를 돌봤던 이 의사에게서 생기가 사라지는 중이다. 동년배의 친구들 대부분과 사랑하는 누이동생 리제도 남편을 잃었다.

그런 다음 유럽을 덮친 어둠. 콜비츠는 이미 한 번의 전쟁을 겪었다. 두 번째, 더 끔찍한 전쟁을 피할 수 없는 것처럼 보인다. 1939년 9월 마침내 전쟁이 시작된다. 히틀러의 군대가 폴란드를 침략한다. 그리고 케테 콜비츠는 일기장에 당연히 단치히(혹은 그녀의 고향인 동프로이센)로 가는 통로 주변이 문제가 아니라, 권위주의 국가가 민주주의 국가를 상대로 벌이는 갈등이 문제의 핵심이라고 적는다. "모든 것이 언젠가는 다 지나간다고 말한다고 해서 그것이 무슨 도움이 되겠는가? (……) 사람들이 진짜로 미쳤으며, 정말로 세상이 멸망하려는 것 같다."[2]

공습경보는 이제 더 이상 단순한 연습이 아니다. 가로등이 철거되었다. 그럼에도 콜비츠는 밤 산책을 그만두려고 하지 않는다. 그 산책이 치명적인 결과로 이어졌다. 어느 날 밤 산책 중에 그녀는 서두르는 통에 그녀를 보지 못한 남자들과 부딪쳤다. 이때 넘어지면서 팔이 부러졌다. 그녀가 1년 전부터 작업했던 조각상의 제목은 「탄식」이다. 「탄식」은 1938년에 죽은, 생각이 비슷했던 에른스트 바를라흐Ernst Barlach♦를 기리기 위한 조각으로, 전쟁 때문에 더 중요한 의미를 지니게 되었다. 그녀는 그 작업을 오랫동안 중단할 수밖에 없었고, 그동안 자신만의 고유한 언어를 빼앗기게 되었다. 어둠과 언어의 상실.

콜비츠는 클로스터슈트라세Klosterstraße에 있는, 1934년부터 공동으로 사용하던 작업실을 정리하고, 다 끝내지 못한 조각상을 완성하기 위해서 집으로 옮기도록 했다. 그녀가 집을 떠나는 일이 점점

드물어졌다. 삶의 행동반경이 좁아졌고, 그때까지 매일 만나던 클로스터슈트라세의 친한 친구들과의 관계는 간헐적인 방문으로 축소되었다. 3층에 있는 거처에서 가장 빈번하게 밖으로 나오는 발걸음은 급히 아래쪽 방공호로 갔다가 경보가 해제되면 다시 위로 올라가는 걸음이다. 이때 그녀는 건물의 다른 거주자에게 도움을 받아야만 하는데, 그것을 굴욕적이라고 생각한다.

1943년 초, 베를린 상공에서 처음으로 연합군의 대규모 공습이 이루어졌다. "모든 거리가 파괴되었다. 수천 명의 사망자. 얼마나 많은 사람이 집을 잃었을까?" 케테 콜비츠는 일기장에서 그렇게 자문한다. 그 공습 때 도이칠란트할레, 성 헤드비히 대성당, 독일 오페라 하우스, 쿠어퓌어스텐담의 연극 극장이 파괴되었다. 이 시기에 콜비츠는 자신의 작업을 포기했다. 마지막 작업을 한 것이 벌써 2년 전이다. 마지막 조각 「병사 남편을 기다리는 두 명의 부인」을 이제 막 완성했다. 더 이상 해야 할 일이 없다.

살아남은 친구들이 가끔씩 찾아오는 게 그나마 위안이다. 틸데 뤼스토우Thilde Rüstow가 1943년 2월에 베를린으로 오려고 할 때, 콜비

◆ 독일의 조각가, 소설가, 희곡 작가, 소묘가. 베델시에서 태어나 로스토크에서 죽었다. 초기에는 유겐트슈틸풍의 화려한 작품을 제작하기도 했지만, 독일의 목조상과 1906년에 했던 러시아 여행 중 러시아 농부들로부터 받은 깊은 인상으로 양식에서 결정적 변화가 생겨났다. 그 이후로 선과 형태를 단순화한 소박하면서도 중후한 형태의 조각상을 만들어냈다. 또한 1차 세계대전의 비극을 겪은 그는 인간의 고통을 예술적으로 표현하는 일에 몰두하게 되었다. 「거지」, 「굶주림」, 「사자(死者)」 등이 대표적인 조각 작품이다. 조각과 함께 목판화와 석판화에도 뛰어나, 자신의 희곡 작품이나 시에 들어갈 삽화를 직접 제작하기도 했다. 1928년에는 삽화가 있는 『자서전(Ein selbsterzähltes Leben)』을 출간했다. 나치가 집권한 뒤 나치의 문화정책에 따라서 독일 각지의 미술관에 소장되어 있던 그의 작품 약 400점이 당국에 의해서 압수되었다. 이때 콜비츠의 얼굴 특징을 지녔다고 알려진 귀스트로 성당 내부에 설치되어 있던 떠 있는 천사상도 철거되었다. - 옮긴이

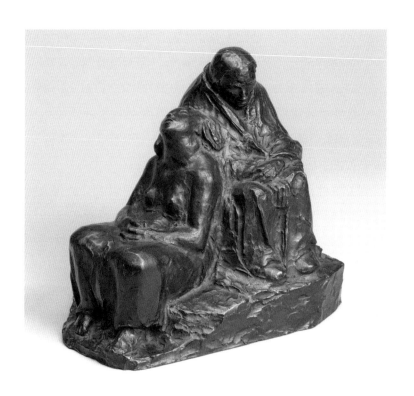

「병사 남편을 기다리는 두 명의 부인」, 1943년

츠는 물자가 부족한 상황에 대해 미리 경고한다. 그녀의 집에는 석탄이 부족해서 너무 추우니, 틸데는 쉐네베르크 지역에 있는 누이동생 리제의 집 소파에서 자야 한다고 말한다. 베를린에 도착하는 것 역시 문제다. "낮에 도착하는 게 좋을 텐데. 택시는 없고 길이 엄청나게 어두워."[3]

공습경보 중에 얼마 안 되는 빛은 독특한 형상을 제공한다. "사람들은 그녀의 집에서 길고 짧은, 굵고 얇은, 다양한 색깔의 촛농이 넝쿨처럼 흘러내린 양초를 발견할 수 있을 것이다. 짧은 밀랍 덩어

리가 바위처럼 서로 엉겨 붙은 여러 개의 불꽃 모양 형상도 발견할 수 있는데, 밀랍 덩어리 심지 아래 부분에서 꽃이 돌에서 바깥쪽으로 자라나 있었다."[4] 그 양초는 라인란트의 젊은 노동자가 그녀에게 보낸 것이다. 그의 이름은 요제프 파센Joseph Faassen으로 그녀의 작품을 찬양하는 사람이다. 그의 방문은 최근 몇 년 동안 콜비츠에게는 기쁨의 원천이다. 일종의 천재적인 예술 애호가로, 절반은 돈키호테이며 절반은 '행복한 한스'와 같은 파센은 그녀에게는 아주 편안한 존재인데, 그건 아마도 그가 아무것도 요구하거나 원하지 않고 단지 주기만 하는 사람이기 때문일 것이다. 그가 만든 비정형적인 초가 지닌 기이하고 원초적인 힘이 콜비츠의 예술가적 신경을 자극한다.[5]

그사이 거의 모든 일이 힘에 부치게 된 이 노부인은 파센과 관계를 유지하는 일이 힘들지 않은 데 놀란다. 1943년에 요제프는 더 이상 그녀를 방문할 수 없게 되었다. 그는 전쟁터에 있다. 1년 전 손자 페터가 일반 사병으로 러시아에서 전사했다. 이제 케테는 파센에게도 같은 일이 일어날 수 있다고 걱정한다. 그가 꿈에 자주 나타난다. 그녀는 무엇보다 여동생 리제에게 보내는 편지에서[6] 그것을 이야기함으로써 마음에서 악몽을 털어내려고 한다. 하지만 예감이 틀리지 않았다. 마지막으로 참전한 동부 전선에서 위생병 파센은 종전을 경험하지 못하고 전사한다.

1943년 5월에 콜비츠는 영원히 일기 쓰기를 중단한다. 그사이 직접 손으로 쓴 일기는 1700장에 달하지만 최근에는 산발적으로만 기록했다. 십 대 후반의 "유쾌한 청년"인 손자 아르네가 계속 일기를 쓰도록 그녀의 마음을 움직여 보려고 시도한다. 베를린 예술원 문서 보관소에 있는 콜비츠의 "일기 수첩 43-45" 앞쪽에는 "1942년

크리스마스에 아르네가 선물했다"[7]는 문구가 적혀 있다.

이 수첩은 노인이 된 콜비츠가 일기장에 고통스럽게 반추할 필요 없이 그녀 주변의 우울한 사건을 파악하는 데 실제로 도움을 준 것 같다. 최근의 주장과는 달리,[8] 콜비츠는 사회적으로 고립되지 않았다. 여전히 그녀는 매일같이 방문객을 맞이했다. 방문객은 가족이나 오랜 친구들만이 아니라, 도움을 제안하거나 조언을 구하려고 오는 새로 알게 된 사람들이다. 그들에게 그녀는 일종의 살아 있는 전설이다.

그 밖에 경보, 공습, 화재에 관해 자세하게 기록했다. 그녀와 가까운 사람들이 죽어간다. 밤은 더 이상 어둡지 않다. 베를린에는 가로등이 아닌 다른 방식으로 밝게 불이 켜진다. 예광탄, 대공포 화염, 폭격기의 폭판 투화 목표점으로 기능하는 '크리스마스트리'라고 불린 조명탄, 화염에 휩싸인 일렬로 세워진 주택들. 연합군의 공습은 점점 격해진다. 방공 체계가 무력화되었다. 독일이 시작했고 1943년 괴벨스가 '총력적'이라고 소리 높여 선언한 이 전쟁이 이제 방향을 돌려 전력을 다해 독일 국민을 향해 다가오고 있다.

집이 폭탄에 맞으면 콜비츠의 작품은 어떻게 될 것인가? 생의 끝 무렵, 그녀가 마지막에 자주 편지에 서명하면서 사용한 표현처럼 "아주아주 늙은 케테"는 자신의 삶에서 무엇을 남길 것인가 하는 문제에 직면한다. 그녀는 중요하지 않은 것을 추려내고, 최고의 작품만을 후세에 전하라는 친구의 충고를 따른다. 그녀가 항상 그 친구의 분류 기준을 따른 것은 아니지만, 그녀 자신도 무엇을 없앨지 마음을 정할 수 없다. 그럼에도 그녀는 많은 것을 지워 없앤다. 그녀가 소중히 여긴 것은 창고에 보관하고, 수준이 떨어지는 작품은 집에 그냥 둔다. 한편으로는 고통스러운 과정이지만, 다른 한편

으로 콜비츠는 임박한 파국을 기회로 파악한 것처럼 보인다. 마지막 자아 숙고의 기회로. 공개할 생각이 없는 에로틱한 스케치 연작 『비밀 일기』가 놀랍게도 사라지는 것을 모면했다. 아마도 작업의 질이 아니라, 늙은 콜비츠가 그것과 연관되어 있는, 잃고 싶지 않은 기억 때문이었을 것이다.

1943년 3월과 4월에 그녀는 가장 중요한 작품을 보호하려는 조치를 취한다. "아틀리에 해체. 그림 5점과 조각상 3점을 집으로 가져온다." "리히터 씨가 방공호에 보관할 새로운 인쇄 작품을 가져온다." "R씨가 사람을 시켜 내 오래된 조각 형틀을 가져오도록 하고, 바닥을 치운다."[9] 그녀는 리히터 씨는 분명히 "아주 깊은 지하실을 갖고 있는" 친구라고 요제프 파센에게 이야기하면서 다음과 같이 덧붙인다. "화가 카를 호퍼Karl Hofer의 작업들을 알고 있니? 그의 아틀리에가 전부 불탔고, 작품은 단 한 장도 남지 않았어. 이런 걸 바로 전쟁의 축복이라고 하지. 모두가, 모든 것이, 모든 사람이 분명히 전쟁 때문에 고통을 겪고 있는 거야."[10]

그녀의 예술을 숭배하는 뮌헨에 사는 어떤 사람이 이 시기에 그녀에게 서명된 판화 작품을 팔도록 부탁했다. 답장은 그녀의 영혼이 처한 상태를 나타낸다. "그럴 수가 없습니다. 좋은 스케치들이 사방으로 흩어졌습니다. 남아 있는 작품 중 아주 일부를 폭탄에도 무너지지 않을 지하실에 보관 중인데 저도 들어갈 수가 없습니다. 이 작품들과 헤어지고 싶지 않습니다. 그 밖에 아직 남아 있는 것은 정말로 가치가 없고 보잘것없는 것들입니다. 가치가 없기에 그것에 서명하고 싶지 않습니다."[11] 하지만 콜비츠는 서명된 작품 한 점을 40라이히스마르크Reichsmark◆에 팔았는데, 1930년대에 제작한 분필 석판화로, 「죽음의 부름」[12]이라는 작품 제목이 의미심

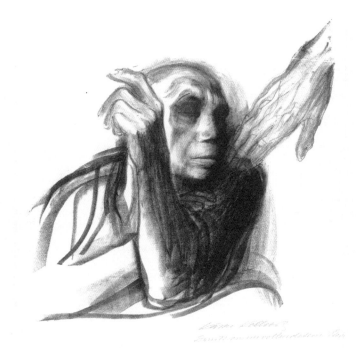

「죽음의 부름」, 『죽음』 연작 중 여덟 번째 작품, 1937년경

장하다.

이 작품은 잠정적으로 안전이 보장되었지만, 이제는 지옥 같은 베를린에서의 일상에서 창작자의 생존에 관한 문제가 생긴다. 아들 한스는 안전한 장소로 거처를 옮기도록 어머니를 재촉한다. 그녀는

◆ RM이라고 축약해서 표현하고, 동전 위에는 RM이라는 표시가 새겨져 있다. 독일제국에서 1924년부터 1948년까지 통용되던 법정 화폐다. 이 시기는 바이마르 공화국의 일부 기간과 나치 시대를 포괄한다. 1945년 전쟁이 끝난 후에도 서독과 동독 지역에서 새로운 통화가 도입되는 1948년 6월과 7월까지 계속 사용되었다. 2020년 유로화 평균 구매력과 비교해서 독일 연방 은행이 계산한 것에 의하면 1라이히스마르크는 대략 4.3유로라고 한다. 따라서 이 작품 가격은 한국 돈으로 대략 23만 원 정도다. - 옮긴이

쉽게 결정을 내리지 못한다. 베를린 북부 지역의 바이센부르거 슈트라세에서 그녀는 생의 대부분을 보냈다. "마치 서랍을 정리해서 다른 곳에 쑤셔 넣듯 사람들을 다른 곳으로 밀어내고 있다."[13] 그녀는 화를 내고 충족될 수 없는 것처럼 보이는 조건을 내세워 피난 가는 것을 피해보려고 한다. 그녀는 결코 혼자서는 가지 않을 것이다! 어쨌든 사랑하는 동생 리제와 그녀의 딸 카타가 동행해야만 했다. 당연히 리제의 이미 사망한 남편의 조카 클라라도 함께였다. 1890년에 태어난 클라라 슈테른은 카를 콜비츠가 죽은 다음에 바이센부르거 슈트라세에 있는 케테의 집에서 살면서, 이 노부인을 돌보고 있었다.

조각가 마르그레트 뵈닝Margret Böning을 알지 못한 상태에서 케테는 거부감을 보였다. 하지만 이제 콜비츠는 그녀를 "매일매일의 삶에서 생각할 수 있는 것을 끄집어내고, 여가 시간이 날 때마다 막 시작한 조각품 곁에 서 있는 아름답고, 호리호리한 젊은 여성"[14]으로 묘사한다. 마르그레트 뵈닝은 어려서부터 콜비츠를 존경했다. 그녀는 남편과 두 아이와 함께 튀링겐의 노르트하우젠Nordhausen에 있는 커다란 집에서 살고 있다. 그곳은 도시 성벽에 붙어 있고 아직 수용할 공간이 있다. 피난민 수용을 부담으로 느끼지 않고 자신의 우상과 가까이 지낼 기회로 본 마르그레트는 비상 상황에는 네 명까지도 수용할 수 있다고 생각한다.

"우리는 화요일 아침 일찍 이곳에서 출발했다"고 케테는 적는다. "모든 조치에도 불구하고 여행은 끔찍했어. 베를린 사람들이 미친 듯한 공포에 사로잡혔기 때문이야. 1914년 전쟁이 터지고 우리가 발트해에서 돌아왔을 때가 떠올랐어. 우리가 탄 기차는 완전히 꽉 차서 타거나 내리는 건 생각조차 할 수 없어서 모든 것이 창문을

통해서 오갔지."15 그리고 그녀는 여자 친구 아니 카르베Annie Karbe에게 털어놓는다. "내가 처음에 거부했던 것이 이제 현실이 되었어. 뵈닝 부인이 우리 모두를 받아주었어. 그녀는 매력적인 여성이야. 그녀는 집의 모든 구석에 사람들을 받아들였어. 왜냐하면 베를린이 황급히 소개疏開되었기 때문이지."16

콜비츠가 노르트하우젠에서 보낸 엽서에는 반드시 다음과 같은 구호가 인쇄되어 있다. "총통은 전투, 노동 그리고 걱정밖에 모른다. 우리는 그에게서 덜어줄 수 있는 만큼의 몫을 덜어주고 싶다." 총통 히틀러는 이 시기에 걱정거리가 많았다. 스탈린그라드 전투 이후 그가 일으킨 세계대전이 실패했다는 것이 분명해진다. 실패의 책임을 그는 독일 국민에게 떠넘긴다. 그들은 희생정신이 충분하지 않고 살아남을 가치도 없다는 것이다. 하지만 히틀러에게도 예외는 있다. 피할 수 없는 몰락 후에 선택된 예술가들이 독일인다움을 새로운 시대로 옮겨서 구해낼 것이라고 한다. 히틀러는 이들을 "신의 축복을 받은 예술가들Gottbegnadeten"♦이라고 부른다. 그들의 이름은 전쟁 말기에 현재 상황에 맞게 지속적으로 수정된 여러 목록에 기록된다. 그들은 조국 방어 임무에서 면제되거나 특별 보호를 받는다. 콜비츠는 당연히 그 "신의 축복을 받은 예술가들"에 포함되지 않는다. 하지만 그 명단에 그녀와 편지를 주고받았던 사람이나 그녀의 숭배자, 혹은 그녀가 존경한 사람이 몇몇 들어 있다. 작가 게르하르트 하웁트만, 이나 자이델Ina Seidel, 헬레네 보이크트 디더리히

♦ 2차 세계대전이 막바지에 다다른 1944년 8월 요제프 괴벨스가 이끄는 선전성에서 취합해서 만든 목록이다. 나치 정권이 보기에 중요한 예술가 1041명의 이름이 36쪽에 걸쳐 작성되었다. 이 명칭은 목록을 취합한 서류의 제목에 토대를 두고 있으며, 제3제국인 나치 행정부에서 공식적으로 사용한 개념이다. - 옮긴이

스^{Helene Voigt Diederichs} 등이다. 그리고 나치 정권이 기피했음에도 불구하고 70회 생일을 맞이해서 그녀에게 축하 인사를 보냈던 조각가 아르노 브레커^{Arno Breker}도 명단에 포함되었다. 그녀가 함부르크 동료에게 편지를 썼을 때는 아마 그를 염두에 두었던 것 같다. "사람들이 공허한 당의 주문을 무시한다면 드러나게 될 많은 것을 이제 할 수 있게 될 것이다."[17]

앞에서 언급한 목록에 건축가 파울 슐체 나움부르크^{Paul Schultze Naumburg}도 있다. 콜비츠는 노르트하우젠에서 하필 그가 새로 고친 집에서 하루하루를 보낸다. 슐체 나움부르크는 독일 공예협회의 공동 설립자였고 한때는 잘나가는 미술 이론가였다. 마르그레트 뵈닝의 매력적인 성격 말고도 성공적으로 지어진 그 건축물 덕분에 콜비츠가 낯선 환경에서도 대체로 편안함을 느끼고 잘 적응할 수 있었을 것이다.

이 시기에 괴테는 콜비츠의 삶에서 가장 중요한 정신적 구심점으로 남았다. 거의 매일 그녀는 괴테의 글에서 한 구절을 끄집어내고, 그의 생각을 거울삼아 현재를 고찰한다. 1943년 5월에 그녀의 일기장은 괴테에게서 차용한 문장으로 끝난다. 그 문장은 어떤 종교가 올바른 종교인가에 대한 논쟁보다 자신의 경험을 우위에 둔다. "나는 오감五感의 진실에서 생겨났다." 실제 주도동기^{Leitmotiv}처럼 콜비츠의 창작 활동 전부를 표현할 수 있는 모토다. 그녀는 마지막 정치적 그래픽에도 괴테의 문장을 제목으로 붙이고, 세계대전에서 젊은이들이 의미 없이 희생되는 것을 규탄한다. "파종용 씨앗을 빻아 먹으면 안 된다."

건축에서도 역시 괴테 시대를 탐구했던 슐체 나움부르크는 나치가 지배하기 전에 이미 전혀 다른 방향으로 발전을 이루었다. 그

의 책『예술과 인종Kunst und Rasse』에서 그는 "변종예술Entartete Kunst"◆
이라는 엄청난 결과를 야기한 개념을 대중화했고 나치 문화 정책의
가장 중요한 대변자가 되었다. 이후 그에게는 모든 "변종예술"을 미
술관에서 제거하는 일이 자신의 예술을 실행하는 것보다 더 중요
해졌다. 예를 들어 바이마르 왕궁 미술관에서 에른스트 바를라흐의
작품을 제거한 것처럼, 그는 콜비츠의 작품이 포함되어 있는 "변종
예술"18을 자기가 접근해서 처분할 수 있는 미술관 수집품에서 체
계적으로 없앴다.

　그 피난민 중 두 사람은 나치가 집중포화의 대상으로 삼은 "인
종" 출신인데, 그들이 지금 인종 광신자인 슐체 나움부르크가 지은
집에서 살고 있다. 카타 슈테른Katta Stern은 국제적으로 성공한 무용
수이며, "신의 축복을 받은 예술가"인 게르하르트 하웁트만이 숭배
한 사람이다. 유대인 게오르크 슈테른Georg Stern19의 딸인 그녀는 분
명 이 시기에 독일에서 강제 수용소로 이송되지 않은 것에 기뻐했
을 것이다. 직업을 갖는 것은 생각조차 할 수 없다. 원래는 피아노
연주자이자 음악 교사였지만, 이제는 간호사인 그의 조카 클라라의
사정도 비슷하다. 제3제국에서는 "아리아 종족" 출신에게 반쯤 유
대인 피가 섞인 여자로부터 돌봄을 받으라고 요구할 수가 없다. 새
로운 정착지에 도달하자 콜비츠의 일정표에 적힌 기록은 보잘것없
고 단조로워졌다. "첫 번째 주 노르트하우젠" "두 번째 주 노르트하
우젠" "세 번째 주 노르트하우젠" 등등. 다른 기록은 거의 없다. 향수

◆　이 용어는 통상 '퇴폐예술'로 번역되지만, 나치의 중요한 이념적 기반인 인종 생물학 개념을
　희석시키고 도덕적, 윤리적 개념을 강조한다는 인상을 불러일으킬 수가 있어서,
　이 책에서는 '변종예술'이라는 용어를 사용했다. - 옮긴이

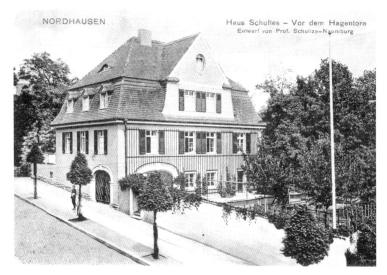

노르트하우젠에 있는 마르그레트 뵈닝의 집

병을 이보다 더 적확하게 표현할 수 있는 언어는 없다.

　콜비츠는 이미 터질 듯 꽉 차버린 마르그레트 뵈닝의 집과 피난민으로 가득 차서 더 이상 손님이 잘 곳이 없는 도시를 생각해서 극소수의 방문객만 허용한다. 이 모든 부담을 무릅쓰고 마르그레트는 클라라와 함께 주기적으로 노르트하우젠과 베를린을 오가면서, 베를린 임시 보관소에서 최소한 가장 중요한 스케치와 그래픽을 가져온다. 오랜 친구인 예프는 이런 방문 금지를 깨트리는 일을 오랫동안 주저했지만, 결국 여러 번 어긴다. 그녀는 여전히 케테의 모습에서 '콜비츠'를 보는 것을 거부하고, 아직도 결혼 전 이름인 슈미트라고 부른다. 그것이 이 모임에서 침울한 기운을 잠시라도 몰아내는 것처럼 보이고, 케테가 미소를 짓고 주변 사람들에게 "기분 좋은"[20] 영향을 끼치도록 하는 데 기여했을지도 모른다.

아들과 며느리도 들르고, 라이프치히에서 도서관학을 전공하고 있는 손녀 외르디스가 한 번 찾아온다. 우리와 대화를 나누면서 손녀는 노르트하우젠에 계시던 할머니를 기억해 낸다. "할머니는 아주 쉽게 피곤함을 느끼곤 했지만, 매우 온화했고, 지팡이에 의지해서 다니셨죠. 할머니는 항상 일종의 안락의자 같은 걸 갖고 계셨어요. 쉽게 추위를 느끼셨지만 정신적으로는 활력이 넘쳤죠. 할머니는 항상 약간 느리고 신중하셨어요. 하지만 반드시 우리와 함께하셨고, 우리에게도 관심을 기울이셨어요." 외르디스는 두 사람이 의견 교환을 나누던 한 가지 주제를 떠올린다. 공부의 일환으로 그녀는 칭송받는 서정 시인이자 "거짓말쟁이 남작"◆의 후손인 뵈리스 폰 뮌히하우젠Börries von Münchhausen을 인터뷰할 예정이었다. 히틀러가 보기에는 그도 "신의 축복을 받은 예술가"였다. 따라서 외르디스는 흥분했는데, 할머니는 아마도 뮌히하우젠 가문 사람을 높이 평가하지 않는다는 생각을 말하지 않은 채 인내심을 갖고 조바심에 찬 그녀의 이야기에 귀를 기울였을 것이다.[21]

그리고 1943년 11월이 되었다. 바이센부르거 슈트라세에 있는 거주지가 공습으로 완전히 파괴되었다. 때마침 클라라는 콜비츠 집에 머물렀는데, 다행히 목숨을 건졌지만 목 놓아 울면서 집이 무너지는 것을 지켜보아야만 했다. 케테는 클라라가 그 소식을 알려주었을 때, 일종의 갑옷으로 자신을 둘러싼다. "내게 '집'을 의미했고 실제로 집이었던 것이 끝장나다."[22]

콜비츠가 스케치, 조각, 인쇄 원판의 파괴를 원했을지도 모르지

◆ 히에로니무스 카를 프리드리히 폰 뮌히하우젠 남작(Hieronymus Carl Friedrich Freiherr von Münchhausen, 1720-1797년)을 말한다. - 옮긴이

만 손실은 무엇과도 바꿀 수 없다. 레오 폰 쾨니히$^{Leo von König}$가 그녀를 그린 여러 초상화 중 한 점도 파괴되어 사라졌다. 직접 작성한 많은 기록과 무엇보다 사랑하는 아들과 형제자매가 보낸 편지를 포함하여 콜비츠에게 왔던 수많은 편지가 사라졌다. 콜비츠의 일기와 그 안에 끼워져 있던 서류만이 남았다. 주고받은 편지의 중요한 부분이 파괴되는 것을 예술가 본인이 의도했을까? 그것은 믿기 힘든 일인데, 잘 생각해 보면 최종적으로 콜비츠는 시민 계급의 관점에서 볼 때 스캔들이 될 만한 많은 것을 의도적으로 남김으로써, 자기 검열에서 벗어나 그녀의 삶을 바라보는 시선을 광범위하게 열어놓았기 때문이다.

케테는 자신의 집보다는 리히텐라데Lichtenrade 지역에 있는 한스, 오틸리에 그리고 손녀들이 사는 집을 더 걱정한다. "베를린 공습이 있었다는 소식을 들을 때면, 리제는 항상 아침 일곱 시에 우체국으로 가서 한스에게 전화를 건다. 리히텐라데의 집이 아직 그곳에 그대로 서 있기는 하지만, 끔찍하게 힘든 시기다." 후손들이 살고 있던 리히텐라데 집도 며칠 후에 폭탄을 맞아 파괴된다. 손녀 외르디스와 아르네는 그것을 가까이서 직접 체험한다.[23]

집에서 3분 거리에 방공호가 있다. 한스 콜비츠는 "방공호 책임 의사"여서 공습 사이렌이 울리기 시작하면 항상 가장 먼저 그곳에 도착해야 한다. 반면 아이들의 어머니인 오틸리에가 항상 마지막으로 집을 떠났다. 대개 그녀는 지갑이나 열쇠를 찾았다. 12월 3일에도 외르디스와 아르네는 어머니에게 집을 떠나라고 재촉한다. 그들은 마지막 순간에 방공호에 도착한다. 그 후에 "크리스마스트리"라고 불리는 낙하산에 매달린 조명탄이 공중에 떠 있고, 곧이어 폭탄과 엄청난 폭발음이 뒤따른다. 누군가 외친다. "콜비츠네 집이 불탄

다.” 그 순간 아무도 오틸리에를 붙잡아 세울 수 없었다. 오틸리에는 공습이 아직 끝나지 않았음에도 불구하고 멈추지 않고 달려서 집으로 돌아간다. 외르디스와 아르네는 방공호에 머물러 있으라는 지시를 거부하고 어머니의 뒤를 따른다. 소방대가 왔지만, 너무 추워서 소방펌프로 진화용 물을 뿌릴 수가 없다. 외르디스 에르트만 Jördis Erdmann은 다음과 같이 기억한다. “나는 두어 번 우리들 방으로 갔어요. 소중히 여기던 모든 걸 봤지만, 당연히 더 이상 구할 수 있는 것이 많지 않았어요. 아마 우리가 가장 좋아하는 옷가지를 집어들었을 거예요. 그리고 분명 나는 실용적으로 생각해서 침대보와 그림 몇 점을 가져왔어요. 끔찍한 시기였죠.”

케테는 예프에게 다음과 같이 적어 보낸다. “누군가의 집이 순식간에 깨끗하게 처리되어 버렸어. 하지만 사랑하는 사람이 무덤에서 안전하다는 것을 알고 있을 때처럼 일종의 정적이 (······) 생겨나지. 미래에 대해서는 생각하지 않아. 그건 정말 아무 의미도 없거든. 신문은 더 이상 읽지 않아. 보복을 다짐하는 허튼소리들을 참을 수가 없어.”[24]

케테에게 다른 무엇보다 중요했던 것은 여동생 리제가 그녀 주변에 있다는 사실이다. “오늘 새벽에 나는 일종의 예지몽을 꾸었다. 동생 리제와 함께 현재와는 다른 아름다운 것을 찾으러 나갔다. 나는 맑은 바다를 찾고 있었으나, 우리가 찾은 곳은 나쁘고 침침하고 질척이고 흉할 뿐이었다. 그래서 우리는 걸어서 더 먼 곳까지 갔다. 우리는 지구 반 바퀴를 날아갔다. 그러자 진짜 바다가 저 멀리서 반짝였다. 태양이 그 위에 있었고, 우리는 환호성을 질렀다. 그것이 우리가 결국 찾은 것이다.”[25] 콜비츠는 깨어 있을 때는 할 수 없었던 것을 꿈속에서 과감하게 서로 연결한다. 왜냐하면 “지구 반 바퀴를”

여동생 리스베트 슈테른과
함께 있는 케테 콜비츠,
1943년

날아가면 슈테른 가족 몇 명이 도피해 있는 미국에 도달하기 때문
이다. 게다가 그곳은 그 당시 콜비츠의 전시회 대부분이 열렸던 곳
이기도 하다. "많은 유대인 피난민이 당시에 독일에서 미국으로 건
너왔어요." 뉴욕의 갤러리스트이자 콜비츠 전문가인 힐데가르트 바
허르트Hildegard Bachert는 말한다. "그들 중 많은 사람이 이곳 미국으로
가져온 것을 팔아야만 했어요. 그중에는 당연히 미술품도 있었는데
콜비츠 작품도 적지 않았죠. 1942년 우리 화랑 수장고에 작품이 너
무 많아서 그녀의 작품만으로도 첫 번째 전시회를 조직할 수 있었
어요."[26]

반면에 그녀는 여동생 리제와도 이야기할 수 없는 한 가지 비밀을 지니고 있었다. 리제의 유일한 손자가 미군 병사가 되어서 독일군에 대항해서 싸우고 있다.[27] 그것은 금기된 주제다. 왜냐하면 모든 것에도 불구하고 콜비츠는 독일을 사랑하는 사람이기 때문이다. 1차 세계대전 당시에 토마스 만이 에세이 『비정치적 인간의 고찰』에서 적나라하게 드러내 보여주었던 적군에 대한 우둔한 증오로부터 그녀가 멀리 떨어져 있었던 것과 마찬가지로, 그녀는 지금 역시 연합군 폭격기가 자신의 고향 도시 뤼베크를 파괴하는 것을 목격하면서 묘한 만족감을 느끼는 토마스 만의 태도로부터 멀리 떨어져 있다.[28]

현재가 더 이상 참을 수 없을 정도가 되면, 우리는 시선을 과거로 돌린다. "우리는 서로에게 우리의 젊음을 되돌려 주었다." 예프는 노르트하우젠의 방문을 그렇게 요약했다.[29] 노르트하우젠으로 함께 출발하기 몇 달 전에 콜비츠는 여동생 리제에게 다음과 같이 적어 보냈다. "우리가 어제 구석에 있는 난롯가에 함께 앉아 있을 때, (……) 마치 우리가 함께 놀던 가장 아름다웠던 시절로 돌아갔던 것 같아. 우리는 서로를 정확하게 알고 있기 때문에 이야기할 것이 별로 없었지. 지금도 그래. 우리의 슬픔, 소망, 희망은 서로 같아. 네 것이 내 것이고 내 것이 네 것이야."[30]

1 베아테 보누스 예프, 『케테 콜비츠와 60년에 걸친
 우정(Sechzig Jahre Freundschaft mit Käthe
 Kollwitz)』, 보파르트, 1948년, 271쪽. 이후로는
 '예프'로 인용함.
2 같은 책, 296쪽.
3 베를린 예술원 문서 보관소(Archiv der Akademie
 der Künste, Berlin, AdK)의 콜비츠 관련 문서
 353. 이후로는 '베를린 예술원'으로 인용함.
4 예프, 275쪽.
5 초는 스케치와 그래픽에서 되풀이되는 소재다.
 그래서 2014년 여름 베른에 있는 코른펠트
 화랑에서 「죽음이 촛불을 끄다」 라는 제목이 붙은,
 그 당시까지 알려지지 않았던 케테 콜비츠의 아주
 초기 스케치가 경매에 나왔다.
6 '베를린 예술원' 콜비츠 관련 문서 189, 가족의
 서신 교환.
7 '베를린 예술원' 콜비츠 관련 문서 281.
8 이본느 쉬무라, 『케테 콜비츠 1867-2000. 독일
 예술가의 전기 및 수용사』, 에센, 2014, 288쪽.
9 '베를린 예술원' 콜비츠 관련 문서 281.
10 '우정의 편지', 52쪽.
11 개인 소유의 1943년 4월 4일 자 편지.
12 '베를린 예술원' 콜비츠 관련 문서 281.
13 예프, 298쪽.
14 예프, 297쪽.
15 디폴더 박사에게 보낸 개인 소유의 1943년 8월
 10일 자 편지.
16 '베를린 예술원', 아니 카르베에게 보낸 1943년
 8월 11일 자 편지.
17 '우정의 편지', 70쪽.
18 참고문헌에서 계속적으로 콜비츠의 작품이 나치
 시대에 '변종 미술'로 간주되지 않았다는 점이
 강조된다. 웹사이트 http://emuseum.campus.
 fu-berlin.de/eMuseumPlus에 있는 베를린
 자유대학이 발표한 "변종예술" 압수품 재고
 목록에는 콜비츠의 작품 17점이 기록되어 있다.
 마찬가지로 2014년 10월 31일부터 온라인에서
 다음 주소(https://apps.opendatacity.de/
 entartete-kunst /pdf/gesamtverzeichnis.pdf)
 에서 조사할 수 있게 된 나치 재고 목록에도 그녀의
 이름이 올라 있다. 원본 목록은 1942년 전후에
 작성되었으며, 현재에는 런던 소재 빅토리아
 앨버트 국립 미술 도서관의 피셔 수집 도서에 속해
 있다.

19 게오르크 슈테른(1867-1934)은 1893년
 케테의 여동생 리제와 결혼해 네 명의 딸을 두었다.
 차 도매상인이며 물리학 박사의 아들로 태어난
 슈테른은 전기회사 AEG의 기술자로 일했고,
 그 대기업에서 분야 책임자와 이사회 임원으로
 승진했다. 그 외에도 그는 전문가 수준으로 음악을
 연주하고 작곡을 했다.
20 예프, 301쪽.
21 2014년 4월 3일 쾰른에서 외르디스 에르트만과
 나눈 대화.
22 예프, 302쪽.
23 2014년 4월 3일 쾰른에서 외르디스 에르트만과
 나눈 대화. 1014년 7월 30일 베를린에서 아르네
 콜비츠와 나눈 대화.
24 예프, 302쪽 이하.
25 예프, 296쪽.
26 2014년 뉴욕 생테티엔 화랑에서 힐데가르트
 바허르트와 나눈 대화.
27 예프, 298쪽.
28 토마스 만, '독일 청취자 여러분!' 1942년 4월 BBC
 특별 라디오 방송. 13권으로 된 토마스 만 전집 중
 11권 『연설과 산문』에 있는 「독일로 보낸 55회에
 걸친 라디오 방송」에 포함되어 있는 방송 원고,
 프랑크푸르트암마인, 1974, 1035쪽.
29 예프, 301쪽.
30 '우정의 편지', 129쪽.

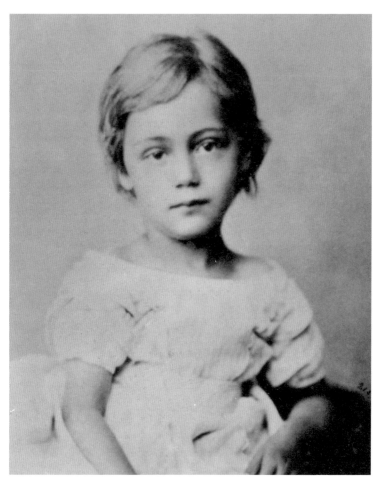

다섯 살 무렵의 케테 슈미트, 1872년

죄와 놀이

퀴니히스베르크 1867-1885년

어린 케테는 고집이 세고 제멋대로다. "나는 다른 사람들이 견딜 수 없을 정도로 큰 소리로 울 수 있었다. 한번은 무슨 일인지 살펴보기 위해 야경꾼이 오기도 했다." 그녀는 나중에 이렇게 회상한다. 19세기에 통용되던 훈육에서는 고집을 부리는 데는 매질을 특효약처럼 사용한다. 카를 슈미트와 그의 부인 카타리나의 집에서는 그렇지 않다. 나중에 콜비츠는 "우리는 결코 매를 맞은 적이 없다"고 강조했다. 가장 엄격한 벌은 우는 것을 멈출 때까지 방에 가두는 것이다. 일반적인 "벌"은 울음이 멈출 때까지 설탕 조각을 아이에게 먹이는 것이다.[1]

나중에 결혼한 다음 콜비츠라는 남편 성을 갖게 되는 케테 슈미트는 1867년 7월 8일 다섯 번째 아이로 세상에 태어났다. 먼저 태어난 두 아이는 일찍 죽었다. 케테가 그들을 더 이상 알 수 없게 되었다. 콘라트는 그녀보다 네 살 위다. 그는 다른 동생들을 지배하는, 문자 그대로 "가문의 후계자"다. 케테는 1865년에 태어난 언니 율리에와는 친밀하게 지내지 못했지만, 그와는 정반대로 리제라고 불린 사랑하는 여동생 리스베트와는 아주 친밀한 관계를 유지한다. 케테와 동생은 역할이 분명하게 나뉜 공생관계다. 케테가 결정

하고, 세 살 어리고 온화한 리제는 양보한다. 케테가 자주 아픈 관계로, 일찍 두 아이를 잃은 경험이 있는 부모가 남은 아이들에게는 특별히 주의를 기울였기 때문에 리제는 늘 뒷전이었을 것이다.

"언니와 나는 처음부터 한 쌍이었어요." 리제는 나중에 그렇게 설명했다.[2] 두 자매가 노년에 남긴 어린 시절에 관한 기록을 비교하면, 똑같은 기억이 튀어나와 두 사람은 깜짝 놀라곤 한다. 리제: "케테 언니의 피부색은 항상 짙은 황록색이었다." 케테: "나는 며칠 동안 얼굴이 노랗게 된 채 초췌한 모습으로 돌아다녔다." 리제: "언니는 침울하고 창백해 보였고, 어머니에게로 달려가서는 배가 아프다고 투정했다." 케테: "이 복통은 육체적, 정신적 고통의 집합체였다. (……) 어머니는 내가 복통 속에 슬픔을 감추고 있는 것을 아셨다. 어머니는 자신 옆 아주 가까이에 나를 앉히셨다." 리제: "하지만 어머니는 배를 문질러 낫게 하는 부드럽고 놀라운 방법을 알고 계셨는데, 그것이 언제나 도움이 되었다."

콜비츠는 아주 어린 시절부터 그녀를 괴롭힌 수수께끼 같은 복통과 담낭질환을 심인성으로 해석했다. 복통은 반항기의 울음을 대체한 것처럼 보인다. 케테는 다른 아이들이 그녀와 함께 놀려고 하지 않거나 무언가에 성공하지 못했을 때 절망했는데, 어린 여동생이 어떤 분야에서 자신보다 뛰어난 모습을 보일 때 가장 심하게 낙담했다. 그녀는 어려서부터 스스로에게 많은 것을 요구했으며, 그 요구가 충족되지 못하면 복통 증상으로 도망쳤다. 신체적 감각에 과민한 그녀는 예를 들면 몇 년 후에 "뇌막이 수축하는 느낌"을 묘사한다. "(……) 마치 고요하게 원을 이루며 놓여 있던 쇳가루가 일시에 가운데 놓인 자석을 향해서 정렬되는 것 같다." 그리고 그녀는 놀란다. "리제도 '뇌막의 느낌'을 알고 있다고 말한다."[3]

케테와 리제는 버드나무가 늘어선 제방에서 자랐다. 그 제방은 쾨니히스베르크 뒤편에서 비스툴라 석호^{Frisches Haff}로 흘러 들어가는 프레겔^{Pregel}강의 두 지류 사이에 놓여 있는 길게 뻗은 롬제^{Lomse} 섬 서쪽 가장자리에 있다. 주변에는 설탕을 정제하거나 석회를 불에 굽거나 철을 녹여 주물을 만드는 창고와 작은 공장들이 넘쳐났지만, 개인의 주거 공간은 드물었다. 습지로 이루어진 초원과 정원이 롬제섬 동쪽 지역에 쭉 이어져 있었다. 슈미트네 집 창문은 하천 쪽으로 나 있고, 그 하천은 성의 호수와 함께 시를 관통해서 흘러간다. "쾨니히스베르크는 해양도시다. 공기는 바다 공기다. (……) 거칠면서도 신선하다"고 어떤 여행자는 말한다.[4] 콜비츠에게 바다는 평생 자유라는 감정과 연결되어 있었다. 쾨니히스베르크 출신 한 유대인은 커다란 성과, 칼을 뽑아 든 황제의 동상과 "피의 법정"이라는 이름을 지닌 포도주 지하 저장고가 있는 그 도시가 그에게 대단히 호전적으로 보였음에도 불구하고, 자신의 고향을 "어린 시절 꿈의 도시"라고 묘사한다.[5] 케테의 선조 중에 쾨니히스베르크 사형 집행인의 왕조를 이룬 사람들이 있었다는 사실도 그것과 들어맞는다. 반대로 황제는 두 자매에게는 아주 먼 존재다. 그들을 매혹한 것은 상트페테르부르크에서 파리로 가던 중에 잠시 들러 모피 코트를 입고 객실에서 나오는 러시아 대공들이다. 그리고 대공들보다 그들을 더욱 매혹한 것은 카프탄^{Kaftan}♦을 입고 기차역을 가득 메운 유대인들이었다.

♦ 카프탄은 모직이나 비단으로 만든 긴 겉옷의 일종으로, 허리에 끈을 묶어 고정한다. 남자들은 보통 무릎까지 오는 카프탄을 입고, 여성들은 정강이뼈까지 닿는 카프탄을 입는다. 오늘날에도 중앙아시아에서 일반적으로 입는 옷이다. 동유럽 전역에서 카프탄은 유대인의 전통의상이었다. 모양과 기능에서 카프탄은 로마의 튜닉과 일치한다. - 옮긴이

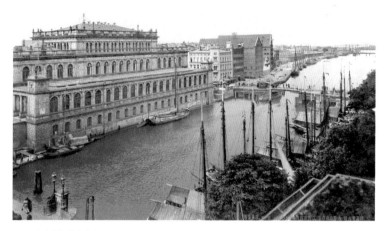

세기 전환기의 쾨니히스베르크

어려서부터 케테는 리제와 함께 돌아다니는 지역을 점점 늘리면서 도시를 탐색한다. 생애 마지막 몇 주 동안 그녀는 여러 번 그것에 대해 회상했고 그녀가 존경한 괴테와 비교했다. "이제 나는 우리가 쾨니히스베르크에서 어슬렁거리면서 했던 것처럼 괴테가 삶속으로 걸어 들어갔다는 것을 알고 있다."[6] "어슬렁거리다"라는 단어를 콜비츠는 사랑한다. "우리는 도시 전체를 할 일 없이 어슬렁거리고, 성문을 나와 프레겔강을 넘어서 항구 주변을 이리저리 돌아다녔다. 그런 다음 다시 일어서서 짐꾼들이 배에서 짐을 싣고 내리는 것을 지켜보았다." 일꾼들은 아이들에게 깊은 인상을 주었음이 분명하다. 이 일꾼들은 푸른 리넨 천 바지와 체크무늬 상의와 캡을 쓰고 대개 십여 명씩 무리를 지어서 나타나는 덩치 큰 퇴역 병사들이었다. 그들의 작업에는 상당히 우람한 몸집이 필요하다. 그들은 하루 종일 창고와 배 사이를 왔다 갔다 하면서 100킬로그램 정도

되는 자루를 옮겨야 했는데, 물가에 도달해서는 가파르고 흔들거리는 나무 발판을 밟고서 배 위로 올라가야 했기 때문이다.

두 소녀는 모든 것에 흥미를 느낀다. 그들에게 그것은 관찰하는 법을 배우는 학교이며, 학교 수업보다 훨씬 중요하다. 부모가 의식적으로 당시 공립학교에서 지배적이던 엄격한 주입식 교육을 포기하고 사교육을 준비했음에도 불구하고 케테는 학교 수업을 지루하다고 여긴다. 부모는 아이들이 독립적인 활동을 할 수 있도록 허락하고, 다른 한편으로는 그것을 요구하기도 한다. 케테와 리제는 용돈을 자유롭게 쓸 수 있지만, 자신들이 모은 돈으로 옷을 사는 비용을 지불해야만 한다. "그 아이들은 완전한 자유를 누렸다"고 케테의 청소년기 친구인 헬레네 프로이덴하임Helene Freudenheim은 기억한다. 그렇다고 권위를 부정하는 방식으로 이루어진 것은 아니다. "부모님에 대한 존경과 복종이 최고의 법칙"[7]이다.

몹시 싫어하는 산수 시간이 끝나자마자 다시 밖으로 나간다. "아치 모양의 성문 아래로 구도심을 교차해 지나가는 아주 작고 낭만적인 골목길들을 우리는 알고 있었다. 다리가 들려 올라가면 우리는 자주 난간에 서서, (……) 과일을 실은 나룻배들이 뒤엉킨 모습을 내려다보고, 어슬렁거리면서 성을 산책하고, 대성당을 지나 프레겔강의 초원을 거닐었다." 쾨니히스베르크의 산책 구역인, 칸트의 기념 동상이 있는 행진 광장에서 자신들의 용돈으로 구입한 스카프로 멋을 부린 그들은 부모가 못마땅해할 정도로 장난치며 논다. 하지만 그것 때문에 그 도시가 어린 시절 두 자매의 꿈의 도시가 된 것은 아니다.

예를 들면 곡물 운반선에 타고 있던 양가죽 옷을 입은 러시아인들과 리투아니아 선원들을 몇 시간 동안 관찰하는 것이 훨씬 더 매

혹적이다. 그들은 밤이면 아코디언을 연주하고 춤을 춘다. 케테는 거리를 배회하는 것을 거의 규제하지 않은 부모님에게 감사한다. 그리고 분명히 두 소녀는 밤중에도 가끔씩 자기들끼리만 돌아다녔을 것이다. 심지어 항구 지역에서도 그랬는데, 그 지역은 그와 비슷한 다른 도시들 못지않게 평판이 나쁜 곳이다. "아무 계획 없이 어슬렁거리는 것이 예술적 발전에는 확실히 도움이 되었다"고 콜비츠는 평가한다. "내 후기 작업이 한동안 오직 노동자 계급에서 작품 소재를 얻은 것이라면 그 이유는 노동자들이 많은 좁은 무역 도시를 어슬렁어슬렁 돌아다녔기 때문일 것이다."

하지만 쾨니히스베르크에 대해서는 양가감정이 공존한다. 대개는 꿈이지만, 때로는 악몽이기도 하다. "마당에는 끊임없이 놀 기회와 많은 모험이 넘쳐났다. 어렸을 때 우리는 항상 간절하게 그것을 기억했다"라고 케테는 말한다. 그리고 리제는 "모든 멋진 놀이를 함께했다"고 말한다. 흙더미를 가지고 성을 만들고, 그 성에서 이웃집 아이들에게 진흙 덩어리를 던지면, 그 아이들도 자기들이 만든 진흙으로 된 성에서 같은 방식으로 복수를 했다. 하지만 기억에는 다음과 같은 것도 담겨 있다. "우리는 앞쪽의 작은 정원을 지나 프레겔강까지 이어져 있는 커다란 마당으로 갔다. 프레겔강 둑 아래에 옷을 헹구기 위한 뗏목이 설치되어 있었다. 한번은 그곳으로 죽은 소녀의 시체가 떠밀려 와서, 무시무시한 빈민가 시신 수송마차에 관을 실어 옮겼다."

쾨니히슈트라세에는 밑그림이 인쇄된 종이를 살 수 있는 상점이 있다. 색을 칠하거나 오려낼 수 있는 인물이 인쇄된 종이다. 리제는 다음과 같이 묘사한다. "모든 종이가 오랫동안 우리를 사로잡았다. 물론 충분히 몰입해서 적당한 색을 심사숙고해서 고른 다음

에 색칠했기 때문에 그랬다. 그런 다음 그림을 오려냈다. 그 후에
야 인물과 그 인물의 운명에 지속적인 애정이 생겼다." 100개가 넘
는 "종이 인형"은 장편 서사시에 해당하는 분량의 역할 놀이를 위한
재료를 제공한다. 원전은 고대 작품, 바그너의 오페라나 실러의 연
극 작품에서 생긴다. 하지만 두 소녀는 여러 예술 세계의 경계를 허
물어 버린다. 『오를레앙의 처녀』에 나오는 몽고메리는 글루크Gluck
의 오페라에 나오는 비너스에 홀딱 빠지고, "그들이 사는 환락의 성
채"(리제의 표현)는 그것에 맞게 방 커튼의 주름 속에 공기처럼 존재
한다. 케테는 리제와는 다른 영웅에 열광하기 때문에, 고전적인 삼
각관계의 갈등이 계획되어 있다. "사랑에 대한 온갖 환상이 인형 안
으로 흘러 들어간다"고 리제는 쓴다. "체험에 대한 열망이 그 어느
때보다 크다. 가끔 우리는 계속해서 변장을 하며 연극을 했다. 케테
언니는 사랑하는 사람을, 나는 사랑받는 사람을 연기한다."[8] 삶이란
두 소녀에게는 어린 시절부터 일종의 무대이며, 케테에게는 그 당
시에 이미 드라마가 넘쳤다.

특별하게 되는 것, 당시의 사회적 평균과 다르게 되는 것은 그
가족의 내력이다. "길게 이어진 선조들은 (……) 독특하고 모순된 측
면에서는 자신들과 같은 사람을 찾기 힘들 것이다. 왜냐하면 삶의
고리를 이루는 사람들의 손은 목 졸라 죽이고, 축복을 하고, 그림을
그리기 때문"이라고 향토 연구자인 카를 슐츠Carl Schulz는 그의 논문
「케테 콜비츠와 유전의 비밀」[9]에서 쓰고 있다. 1798년 죽은 케테의
고조할아버지 요한 코트리프 쇼트만Johann Gottlieb Schottmann은 "교수형"
을 책임졌다. 그는 틸지트시에 고용된 마지막 사형 집행인이었고,
신분에 맞게 라스텐부르크 출신 사형 집행인의 딸이자 쾨니히스베
르크 궁정 소속 사형 집행인의 손녀와 결혼했다.

1809년에 태어난 할아버지 율리우스 루프Julius Rupp는 전혀 다른 유형의 '무서운 아이Enfant terrible'◆1다. 대학을 졸업한 철학자이자 신학자인 그는 궁정 부속 교회에서 쾨니히스베르크 주둔군의 "사단 군종목사"로 생계를 유지하지만, 자신의 소신 때문에 교회 당국과 충돌한다. 국가와 교회의 엄격한 구분과 양심과 교리의 무조건적 자유를 주장한 그의 요구는 3월 전기Vormärz◆2의 혁명적 이념과 맞닿아 있고, 종교적·정치적 폭발력을 가득 담고 있다. 위대한 종교개혁가 루터의 정신을 따라서 살아가고 있는 루프에게 자기의 주장을 철회하는 것은 전혀 고려의 대상이 아니었기 때문에, 그는 1845년 목사 직위에서 면직되었다. 케테의 가장 초기 스케치에 속하는 「루터가 교황의 파문 교서를 불태우다」[10]라는 제목의 지금은 사라진 그림은, 단지 먼 역사적 사건만을 성찰한 것이 아니라 강직한 할아버지에 관한 가족 신화를 계속 엮어간 것이다. 나중에 율리우스 루프는 쾨니히스베르크 자유 공동체의 창설자가 되었는데, 이 단체는 독일에서 가장 먼저 생긴 종교자유주의 운동에 속한 프로테스탄트 그룹 중 하나이며, 추측건대 한때 가장 영향력이 큰 그룹이었을 것이다. 설교자나 평신도, 남자와 여자 할 것 없이 모든 구성원이 평등했다. 여성도 투표할 권리가 있었는데, 이는 당시로서는 체제 전복적인 혁신이었다. 루프의 맏딸이자 케테의 어머니인 카타리나는 자유 공동체 구성원 중에서 남편을 찾았다.

◆1 프랑스 작가 장 콕토의 작품 제목에서 유래한 용어로, 행동이 영악하고 별난 짓을 잘하는 조숙한 아이를 가리킨다. 사회적 규범과 인습에 반항하는 젊은 세대에 대해서 기성세대가 느끼는 두려움을 표현하는 용어로 사용된다. - 옮긴이
◆2 독일 역사에서 1830년 7월 혁명과 1848년 3월 혁명 사이의 시기를 가리킨다. 몇몇 역사가는 1815년 빈 협약 이후부터 이 시기가 시작되었다고 본다. - 옮긴이

1825년생인 카를 슈미트는 평범한 집안 출신이다. 당시의 한 추도사는 그를 "자수성가한 인물"이라 불렀다. 그의 아버지는 동프로이센 비쇼프스부르크에서 작은 숙박업소를 운영했다. 그는 한 귀족 가문의 재정적 도움으로 초등교육을 받을 수 있었다. 그는 혼자서 쾨니히스베르크 김나지움에 등록했지만, 어떻게 생활비를 충당해야 할지 알 수 없었다. 심지어 거처할 곳조차 없었다. 그다지 유복하지는 않아도 기꺼이 남을 도울 준비가 되어 있던, 딸린 자식이 많은 어떤 학교 친구의 가족이 "친척이 그를 돌보는 일을 떠맡을 때까지 우선 14일 동안 그를 받아주었다. 하지만 이 14일이 5년이 되었고, 그동안 그는 그곳에서 숙식과 그가 필요한 모든 것을 그 집 아이들과 함께 얻었다." 이런 관대함은 훗날 자기 자식과 자식의 친구들을 함께 양육한 콜비츠 집안의 관습을 강력하게 상기시킨다. 이렇게 도움을 주고자 하는 남다른 의지가 여기에 뿌리를 두고 있다고 충분히 추정할 수 있다.

1846년에 카를 슈미트는 쾨니히스베르크 대학에 법학을 공부하기 위해 등록했고, 공화주의 이념에 열광했다. 훗날 장인이 될 율리우스 루프와 그를 맺어준 것은 1848/49년 시민 혁명에서 드러난 단호한 사회 참여였다. 루프는 『헌법의 친구들』이라는 잡지를 창간했으며, 베를린, 빈 그리고 부다페스트에서 3월 혁명을 수호하기 위해 싸우다 쓰러진 수백 명의 혁명가를 기리는 용감한 연설을 했다. 젊은 카를 슈미트는 좀 더 구체적으로 그것을 원했다. "헝가리에서 자유를 위한 투쟁이 나쁘게 끝날 것 같은 조짐이 보였던 1849년 여름에 그는 (……) 자유를 위해 싸우는 투사 대열에 합류하기 위해 그곳으로 갔다." 하지만 그는 국경에서 오스트리아 당국에 "체포되었고, 수감되었다가 결국에는 오랜 협상 끝에 (……) 추방되었다."

쾨니히스베르크로 돌아온 그는 그사이 금지된 루프의 자유 공동체에 참여해 활동했고, 시보試補로 일하면서 사법 국가시험을 치렀다. 슈미트는 자유 공동체를 탈퇴하라는 여러 번에 걸친 요구를 따르지 않아서 프로이센 사법 관련 직무에서 쫓겨났다. 무에서 시작해서 어렵게 쌓아 올린 삶이 한순간에 완전히 무너졌다. 카를의 삶은 이제 또다시 파란만장하게 전환되었다. 그는 꼬치꼬치 법조문을 따지던 일을 미장이가 입는 가죽 앞치마와 바꿨다. 완전히 처음부터 시작해서 견습공, 도제, 작업반장으로 일하다가 마침내 1859년 미장 분야에서 장인이 되었다. 그는 루프의 딸 카타리나와 결혼했고, 건축 회사를 차렸으며, 쾨니히스베르크에서 건축 의뢰를 받아 직접 집을 짓거나 하청을 주었다.[11]

케테의 기억 속에는 항상 하천을 오르내리는 평편한 벽돌 운반용 뗏목이 존재하는데, 뗏목의 최종 목적지는 슈미트의 마당이었다. 그곳에서부터 벽돌은 아버지가 감독하는 수많은 건축 현장으로 옮겨졌다. 그사이 그는 그 많은 건축 현장 덕분에 상당한 재산을 모았다. 아이들은 마당에서 엄청나게 많은 벽돌이 산처럼 쌓일 때 생긴 빈틈에서 어머니와 아이들 역할을 맡아서 소꿉놀이를 했다. 이 벽돌로 카를 슈미트는 쾨니히슈트라세에 아름다운 새 집을 지었다. 가족은 케테가 아홉 살이 되던 해, 그곳으로 이사했다.

점점 재산이 불어나는 것을 단적으로 보여준 한 가지 지표는 아버지가 같은 해인 1876년 삼비아반도에 있는 라우센Rauschen♦시에

♦ 현재의 러시아 칼리닌그라드주에 있는 스베틀로고르스크를 말하며, 1258년 튜턴 기사단이 프로이센인을 정복하면서 건설하였다. 1945년까지 독일 동프로이센에 속해 있었지만 제2차 세계대전 종식과 함께 소비에트 연방에 병합되었고 1946년 지금과 같은 이름으로 변경되었다. - 옮긴이

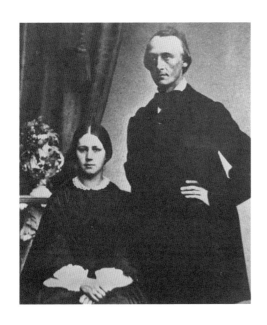

케테의 부모님 카를 슈미트와
카타리나 슈미트(결혼 전 성 루프)

어부의 오두막을 산 것이다. 이제부터 가족은 그곳에서 매년 여름 휴가를 보내게 된다. 다른 누구보다도 언니를 잘 알고 있던 리제의 증언에 따르면, 부모가 이런 결정을 내린 데는 처음부터 케테의 고집과 변덕이 결정적이었다고 한다. "그 장소는 바다에서 떨어져 있었는데, 이것이 언니가 숙면을 하는 데 더 도움이 된다고 생각했기 때문에 그곳을 선택했다." "슈미트의 저택"은 라우센의 오래된 도시 지도에서는 물레방아를 돌리기 위해 만든 저수지의 나루터 바로 옆에 있다. 이곳에서는 모든 것이 틀림없이 목가적이었을 것이다. 아이들은 바닷가에 머무는 것을 아주 좋아했는데, 한 편지에서 콜비츠는 라우센을 "우리의 고향"[12]이라고 이야기한다. 여기에 그녀의 풍경이 있고, 그녀의 기록 어디에서도 그와 같은 행복한 자연 묘사는 발견되지 않는다. 쾨니히스베르크에서 그곳까지는 아직 기차가

연결되어 있지 않았기 때문에, 겨우 40킬로미터밖에 떨어져 있지 않은 발트해 휴양지까지의 여행이 무려 다섯 시간이나 걸린다. 사람들은 여러 줄의 좌석이 있는 커다란 마차를 타고 시골길을 덜커덩거리면서 가는데, 마차에는 침대보, 옷, 먹을거리가 담긴 광주리와 함께 성공적인 휴가를 보내기 위해 꼭 필요한 책과 포도주가 가득 담긴 상자가 실려 있다. 그런 다음 바다가 처음으로 모습을 드러내면 아이들의 외침 소리. "바다, 바다! 내게 바다는, 다시는 그 어떤 곳에서도 삼비아 바다와 같지 않았다. 이탈리아의 리구리아해도 아니고 발트해도 아니다. 높은 해안에서 바라보는 낙조의 말할 수 없는 장엄함! 처음으로 다시 그것을 가까이에서 보고, 해안의 언덕을 달려 내려가면서 신발과 양말을 벗어던지고, 발바닥이 다시 차가운 해안가 모래를 느낄 때의 감동! 금속성의 파도 소리!" 작고 하얀 나룻배는 라우센과 떼려야 뗄 수 없게 결합되었다. 케테와 리제는 집의 지붕 꼭대기를 볼 수 있는 거리라면 동반자 없이 저수지 멀리까지 노를 저어 나갈 수 있다. 리제는 아름다운 헬레나 역할을 하고 숲을 돌아다녀야만 한다. 반면 케테라는 가명을 쓰는 파리스는 나룻배로 납치를 실행한다. 그 나룻배가 장난으로 하는 전투 중에 뒤집히지만 그때도 부모님은 아이들끼리만 배를 타고 나가는 것을 금지하지 않아서 리제는 부모님에게 깊이 감탄한다. "우리는 그 모든 것을 가능한 한 아주 멋지게 누렸다."

"부모님의 모습이 내게는 희미하다." 케테는 훗날 그렇게 적는다. "그 당시의 어머니를 전혀 기억하지 못한다. 어머니가 거기에 계셨고, 그것으로 좋았다. (……) 아버지는 아마도 일에 파묻혀 계셨을 것이다. (……) 아버지의 서재에 있는 스케치된 설계 도면에서 가늘고 길쭉한 종이가 생겨났다. 우리는 그림을 그리기 위해 그것을

얻었다." 오빠 콘라트는 종이에 칠하는 방법에 대해 늘 새로운 생각을 해낸다. 아이디어에 매료된 케테는 그의 계획대로 많은 늑대가 추격하는 썰매를 종이 띠에 그린다. 아버지에게 그것은 재능을 본 첫 번째 증거였고, 그는 그것을 보관한다.

케테의 아홉 번째 생일은 두려움으로 가득 차 있다. 케테는 숫자 9를 불길하다고 여긴다. 독일식 볼링 도구가 그녀의 생일 선물이었지만, 초대받은 아이들이 케테를 끼워주려고 하지 않아 같이 놀 수 없었기 때문에 우선 불길한 예언이 들어맞는다. 그 후 몇 주 동안 그녀는 방 안에 앉아서 아버지가 그녀를 위해 만들어준 커다란 집짓기 블록으로 그리스 신전을 만든다. 파리스와 헬레네 게임과 같은 놀이는 구스타프 슈바프Gustav Schwab의 책 『고전적 고대의 전설』에서 영감을 받았다. 이 책은 아이들이 읽기에는 너무 폭력적이라고 여겼음에도 부모님이 선물한 것이었다.

부모님의 책장은 보통 열려 있다. 케테가 나이에 맞는 도서를 선택했는지를 검사하는 일이 일절 없다. 그녀는 모든 것을 빨아들인다. 윌리엄 호가스♦의 동판화 화집 한 권이 섞여 있었는데, 잔인함, 에로틱 그리고 사회 비판으로 가득 찬 극적인 묘사는 그녀에게 지속적으로 영향을 끼친다. 그리고 클라이스트의 단편 소설 『O 후작

♦ 윌리엄 호가스(William Hogarth, 1697-1764)는 로코코 시대 영국 화가이다. 한스 홀바인, 안토니 반 다이크 등 외국 출신 화가가 영국에서 활동하기는 했지만, 영국의 독자적 양식을 지닌 회화가 태어난 것은 로코코 시대라고도 부른 18세기 이후부터다. 호가스는 이 시대에 영국 화단을 대표하는 화가였다. 그는 초상화가로도 인기를 누렸지만, 1730년대 들어 도덕적 교훈을 주제를 다루면서 사회의 부정적 모습을 풍자적인 형태로 보여주는 시대 비판적 미술을 창안했다. 『매춘부의 편력(A Harlot's Progress)』, 『난봉꾼의 편력(A Rake's Progress)』, 『유행에 따른 결혼(Marriage à-la-mode)』, 『진 거리(Gin Lane)』 등이 이런 면모를 잘 보여주는 대표작이다. - 옮긴이

부인』을 읽는 것과 마찬가지로 그 화집은 어린아이의 심리에 과도하게 부담을 준다. 그 단편 소설은 수수께끼 같은 상황으로 시작한다. "명성이 자자한 귀부인"이 "자신도 모르게 임신을 했다."(소설 말미에 드러난 것처럼 그녀는 무의식 상태에서 강간을 당한 것이다.) 케테는 성교육을 받지 않은 상태였기 때문에 난데없이 임신하게 될까봐 지속적으로 두려워한다.

케테는 아주 가까이에서 임신 상태를 관찰할 수 있지만, 그것이 두려움을 떨쳐내는 데에는 도움이 되지 않았다. 어머니가 막내아들 베냐민을 커다란 고통 속에서 낳았기 때문이다. 이 작은 아이는 자주 병치레를 하는데, 베냐민의 상태가 다시 나빠질 때, 어머니가 흥분의 기미조차 드러내지 않는다는 점이 케테의 마음을 이상하게 건드린다. 괴로워하는 것이 분명하지만 어머니는 울지도 않았다. 그 점에서 케테는 다르다. 그녀는 자신의 어려운 상황을 밖으로 표출해야만 한다. 그리고 당시에 그것을 이미 그림을 그려서 표현한다. 콘라트는 누이동생의 스케치에서 "마음이 가벼워지는 안도감"을 느낀다. 하지만 그림 소재가 그에게 충격을 준 것 같다. 그래서 그는 그때부터 동생의 독서를 감시하고, 필요한 경우에는 말없이 책을 뺏는다. 이럴 때 케테는 자신이 구속당한다고 느끼지 않고, 오히려 가끔씩 부모의 교육 방식에서 아쉬워한 것으로 보이는 딛고 설 수 있는 발판을 얻었다고 여긴다.

특이하게 이것과 관련해서 아버지 카를은 자신의 회고록 일부에서 어릴 때 자신의 교육 후견인들에게 했던 비판을 계속 이어나간다. 한 교사가 학생들에게 십계명 중 다섯 번째 계명인 "살인하지 마라"를 절대적인 것으로 설명하고, 그것을 동물 세계 전체로 확장했다. 그 후 오랫동안 어린 카를은 부모님이 운영하는 여인숙 식

당에서 맥주에 빠져 죽은 파리까지도 걱정했다. 주기적으로 도축이 행해지는 날은 말할 것도 없다. 카를은 오랫동안 울기 잘하고 산만한 아이로 주목을 끌었는데, 어른들은 처음에는 그 원인을 조사해 볼 생각조차 하지 못했다. 훗날 이루어진 그의 비난은 그 교사가 "어린 소년이 갖는 양심의 불안에 좀 더 세심하게 관심을 기울였어야 한다"[13]는 것으로까지 확장된다.

케테는 아버지가 십계명을 받아들였던 것처럼 슈바프의 신화를 놀라울 정도로 진지하게 받아들인다. "나는 그리스 신들을 믿었다. 기독교의 '사랑하는 하느님'이 있다는 것을 알고 있었지만 그 신을 사랑하지는 않았다. 그는 내게 아주 낯설었다." 다시 한번 케테는 신전 건축에 깊이 몰두하고, 문이 열리고 어머니를 품에 안은 아버지가 들어설 때, 막 한 조각의 호박琥珀을 "비너스 여신에게 바치던" 중이다. 베냐민이 방금 숨을 거두었지만, 아버지 카를은 하느님이 그를 자신의 곁으로 데려갔다는 관습적인 표현을 사용한다. 다시금 그것은 온전히 글자 그대로 케테에게 영향을 끼친다. "즉시 나는 그것이 나의 불신에 대한 벌이라는 것과, 이제 하느님은 내가 비너스에게 제물을 바친 것에 복수를 하고 있음을 알았다. 나는 부모님 곁에서, 한마디도 하지 않았지만, 속으로는 남동생의 죽음에 내가 책임이 있다는 엄청난 압박감에 시달렸다." 어머니와 죽은 아이는 훗날 그녀가 직접 아이를 낳은 이후 그녀의 예술에서 기본 주제가 된다. 하지만 여기에 왜 그녀가 이 주제를 평생 동안 놓지 못했는지를 보여주는 근본적인 이유가 있다.

케테의 죄책감은 의도치 않게 어머니의 태도로 강화된다. 어머니는 관심을 기울이기는 하지만, 아주 수동적인 방식이어서, "마돈나처럼 멀리 떨어져 있다." 신의 어머니 마돈나보다 비너스 여신에

게 관심이 더 많은 어린아이에게는 그것에 대한 비판의 뉘앙스가 담겨 있다. 어머니는 고통 속에서조차 "자제심을 잃은 적이 없다." 그것이 예민한 케테를 혼란스럽게 만든다. 그리고 나중에 그녀는 어머니가 "루프의 딸"이기 때문이었다고 스스로 납득하게 된다.

베냐민은 관에 안치되어 집 안에 놓여 있다. "아주 하얗고 아름답게." 그리고 케테는 마법의 순간을 믿는다. 눈을 뜨기만 하면 동생은 다시 살아날 것이라고. 이 순간 할아버지 루프가 방으로 들어선다. 그는 콘라트를 붙잡고 호통을 친다. "모든 것이 다 부질없다는 걸 이제 알겠지?" 케테가 그 유명한 할아버지를 분명히 의식하게 되었고, 거부한 것은 이때가 처음이다. 위로를 하는 대신 "엄숙한 설교자의 말"을 건네는 것. "그것은 잔인하고 인정머리 없어 보였다."

그래서 마침내 케테도 일요일에 자유 공동체의 설교에 참석하게 되었을 때 두 자매는 이를 성가시다고 느꼈다. 그 전에는 화요일 저녁과 일요일 오전에 부모님과 언니 오빠가 교회에 가고, 케테와 리제는 사람이 없는 집을 자유로운 분장 놀이 장소로 이용했으므로 그날이 두 자매에게는 커다란 "놀이가 벌어지는 날"이었다. 리제는 그녀가 갑자기 "말이 없어져 버린 인형과 함께 혼자" 앉아 있었고, 인형의 제국이 서서히 붕괴되던 것을 기억해 낸다. 아이들을 이해심 있게 다루는 것은 할아버지의 장점이 아니다. 그에게 아이들은 그저 약간 작은 어른일 뿐이었고, 그 점에서 그는 자신의 동시대인들과 다르지 않다. 그래서 케테는 할아버지의 설교와 강연에서 얻을 게 거의 없다. 그녀는 조부모를 방문할 때면 대화에 끼어드는 대신 루프 할아버지의 거실에 있는 커다란 동판화 그림첩을 들춰보는 데서 기쁨을 얻는다.

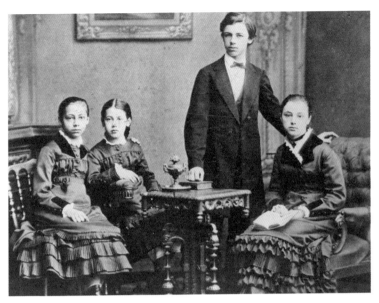

쾨니히스베르크에서 케테의 형제자매. 왼쪽부터 케테, 리제, 콘라트, 율리에. 1880년경

꿈은 평생 케테의 심리를 결정한다. 리제는 다음과 같이 기억한
다. 어려서부터 언니는 "잠을 잘 못 자는 사람이었고 밤마다 악몽
에 시달렸다. 언니는 밤에 자다가 자주 비명을 질렀는데, 그러면 아
버지가 언니를 깨우기 위해 촛불을 들고 들어오던 게 지금도 기억
난다. 뒤이어 어머니가 언니에게 줄 따뜻한 설탕물을 가지고 왔다."
놀라서 잠이 달아난 상태로 침대에 앉아 있던 리제는 설탕물 남은
걸 마실 수 있었다. "밤마다 끔찍한 꿈이 나를 괴롭혔다"고 케테는
쓴다. "사물이 작아지기 시작하면 나쁜 상태였다. 사물이 커져도
마찬가지로 나빴지만 사물이 작아질 때면 더 끔찍했다. 나는 계속
해서 진공 상태에 있거나 가라앉아서 사라지는 것 같은 느낌을 받
았다."

낮에도 불안을 느끼는 상태가 생기곤 한다. 동기는 사소하다. 비합리적이고 갑작스러운 공포에 빠져 케테는 어머니가 욕실에서 익사한다고 생각한다. 혹은 어머니가 미쳐버릴까 봐 두려워한다. 아니면 부모님이 언젠가 돌아가시면 생기게 될 고통에 대한 두려움. 물론 그것에서 불행한 어린 시절이라는 왜곡된 이미지가 생겨나서는 안 된다. 정반대로 부모님에 대한 사랑과 존경이 뚜렷하게 새겨진 모습이었고, 리제는 약간 절제된 표현을 써서 어린 시절을 "집 밖에서 벌어진 사건이 전혀 없는" 시절로, 모험이 없는 시절로 묘사한다. "가장 좋은 의미에서 질서 있고 규칙적인 일과로 이루어진 엄격한 시민적인 모습이었으며, 우리 아이들은 부모님, 조부모님 그리고 부모님의 친구분들과 존경심이 깃든 좋은 관계를 맺고 있었다."[14] 하지만 모든 어린 시절에 생기는 피할 수 없는 트라우마는 행복한 순간보다 더 오래 영향을 미치는데, 특히 예술적 재능이 발견되기 시작한 경우라면 더욱 그렇다.

"나는 독립적인 사고와 판단을 배울 수 있는 환경에서 성장했지만, 그렇게 되지 못했다. 나는 넓은 시각도 지니지 못했고, 독립적이지도 못하고, 편협했다"고 몇 년 후에 콜비츠는 지나치게 비판적으로 과거를 회상하면서 일기장에 기록한다. "원래 내 행동은 언제나 본능적이었다. 그리고 나는 그것이 어떻게 파악되는지 알기 위해 언제나 좌우를 살폈다. 그 말은, 나중에 그렇게 했다는 의미다. 우선 나는 본능적으로 행동했을 텐데, 아마도 당당한 내 인격이라는 확고한 감정에서 그렇게 한 것이 아니라, 약간은 꿈을 꾸는 상태에서 한 것 같다. 나는 원래 도덕적으로 약간 결함이 있었다. 어떻게 그런 일이 일어났을까? 부모님은 정의롭고, 자애가 넘치고 분별력이 있었다. 아마도 내가 그분들의 도덕적 우월감을 지나치게 강

하게 느꼈기 때문일 것이다."[15]

그 모든 배후에 율리우스 루프가 있다. 케테에게 그는 두 개의 인격으로 분열된 것처럼 보인다. "밝고 따뜻한" 방에 "한없이 친절하고, 온화하고 정신적인" 할아버지가 있고, 어두운 상의를 입은 "경외심을 불러일으키는" 설교자의 모습이 있는데, 그는 설교로 자주 교회 공동체의 아이들뿐만 아니라 어른까지도 힘들게 만든다. 일찍부터 생긴 기독교에 대한 거리감은 그렇게 강화되었다. 가족과 함께 찍은 사진에서 구레나룻과 모자, 검은 옷을 입은 율리우스는 다소 위축된 아이들과 손자들 가운데에서 마치 지나간 시대의 어두운 유물처럼 보인다.

루프의 좌우명은 거의 숨 막힐 정도로 높은 요구로 이루어져 있다. "자신이 믿는 진리에 따라서 살지 않는 자는 진리의 가장 위험한 적이다." 오늘날에도 그 좌우명은 쾨니히스베르크 대성당의 율리우스 루프 초상화 부조가 새겨진 표석에서 읽을 수 있다. 이것은 원래 케테 콜비츠가 1909년 당시 쾨니히스베르크에서 여전히 존경받고 있던 그의 탄생 100주년을 기념하기 위해 의뢰받아 제작한 것이다.[16] 그것은 미술가의 첫 번째 공공 조각이었다. 기념비 제막식에는 케테도 참석했다. 그녀는 할아버지를 기리는 기념식의 일환으로 그의 무덤도 방문했을 개연성이 높다. 묘비는 율리우스 루프의 두 번째 좌우명으로 장식되었다. "인간은 행복하기 위해서가 아니라, 자신에게 주어진 책임을 다하기 위해 존재한다."

콜비츠는 수년간 할아버지의 말을 거스르면서 의무와 행복을 결합하는 데 성공한 다음에 그 글을 읽었다. 그녀는 이 결합이 오래 지속되지는 않을 거라고 짐작했다. 케테의 어린 시절을 상기시키는 것 중에서 어떤 것도 지속되지 않았던 것과 마찬가지였다. 자연 그

대로 훼손되지 않은 어촌 마을 라우셴이 관광 휴양지로 변하는 과정을 콜비츠는 직접 목격했다. "아이들의 낙원은 완전히 사라져 버렸다." 1944년 8월 영국군의 공습과 다음 해 4월에 독일 국방군이 "보루"라고 부른 도시를 둘러싸고 벌인 최후의 결전에서 그녀가 태어난 도시 쾨니히스베르크가 완전히 파괴된 것을 그녀는 아마도 거의 인지하지 못했을 것이다. 그저 먼 곳에서 들려오는 끔찍한 동화로만 알았다. 버드나무가 자라는 방죽과 쾨니히슈트라세에 있던 케테의 집, 파우퍼하우스플라츠에 있던 할아버지의 집과 무덤 등 모든 것이 그때 파괴되었다.

마찬가지로 케테의 첫 번째 진지한 예술적 시도에서 살아남은 것은 아무것도 없었다. 쾨니히스베르크에서 보낸 청소년기에 그린 유일한 스케치는 확실하게 증명이 된다.[17] 동판화를 보고 따라서 그린 아르투르 쇼펜하우어Arthur Schopenhauer의 초상화인 그 작업보다 더 흥미로운 것은 그 작품의 수신자다. 케테는 어린 시절의 친구이자 자유 공동체의 일원인 게오르크 파가가 원하던 대로 이 스케치를 완성했다. 당시 그와 케테 사이에는 어쩌면 은밀하게 성적 긴장감이 생겼을 수도 있다.

율리에를 제외한 형제자매들에게서 예술적 소질이 빠르게 발전했다. 아버지는 그 재능을 확실하게 지원한다. 콘라트가 글쓰기 분야에서 재능을 발전시킨 반면, 케테와 리제는 평생 그림 그리기를 좋아한다. 콘라트는 당시에 형제간의 경쟁에서 제외되는데 왜냐하면 네 살이나 연상인 그는 처음에는 쾨니히스베르크에서, 나중에는 베를린에서 이미 국민 경제학과 철학을 공부하고 있지만, 두 자매는 여전히 삶을 향해 "어슬렁거리면서" 다가가고 있기 때문이다. 게다가 슈미트 집안의 모든 관용에도 불구하고 항상 맏아들에게 세심

66

한 양육과 최고의 교육을 받을 수 있는 우선권이 주어졌음이 분명하다. 그에 반해서 케테와 리제 사이에는 경쟁의식이 생긴다. 그것은 학교에서 시작된다. 학교에서 케테는 문학과 역사 과목 외에는 자신이 "멍청하고" "지적이지 못하다"고 느낀다. 무엇보다 수학 과목에서 그렇다. "리제는 기대 이상이고, 나는 기대 이하다." 수학에서는 그래도 상관없지만, 케테의 고유한 영역에서는 여동생 때문에 위협이 가까이에 있다. 아버지는 어머니에게 리제의 스케치에 대해 눈에 띄게 놀라면서 리제가 금방 "카투슈헨Katuschchen"♦을 따라잡을 거라고 칭찬한다. "당시에 나는 아마도 내 생애 처음으로 시샘과 질투가 무엇인지 느꼈을 것이다. 나는 리제를 매우 사랑했다. 나는 그녀가 뭔가를 잘하는 걸 기꺼이 받아들였지만, 딱 **내가** 시작했던 경계 지점까지만 받아들였다. 그 경계선을 넘어서면 내 내부의 모든 것이 저항했다. 나는 항상 앞서야만 했다. (……) 그녀는 굉장히 착했고 쉽게 상처받았다. 가끔씩 악마가 그렇게 하도록 나를 자극했다. 그녀가 울음을 터트릴 때까지 그녀를 괴롭히고 나면, 그것 때문에 내 마음이 찢어질 정도로 아팠다."

콜비츠의 관점에서 보자면 결국 재능이 좀 더 많다는 것이 결정적인 것은 아니다. "나는 아주 야심이 많았지만 리제는 그렇지 않았다. 나는 얻고자 하는 편이었고, 리제는 그렇지 않았다." 그녀의 아들 한스는 나중에 어머니와 대화를 나눈 뒤에 다음과 같이 적는다. "어머니는 예술적으로 리제 이모처럼 쉽게 성과를 내지 못했다. 리제 이모는 스케치를 훨씬 쉽게 습득했는데, 아마도 모든 것이 아주 쉽게 이루어졌고 어디서나 성공을 거두었기 때문에 손해를 보았을

♦ 케테의 어릴 때 애칭 - 옮긴이

것이다."[18] 어쨌거나 케테는 쾨니히스베르크에서 소묘 수업을 받지만 리제는 아니다. 그녀의 선생님은 그녀에게 탄탄한 기술을 전수해 주지만, 자신만의 고유한 양식을 발견하도록 자극을 주지는 못한다.

그사이에 아버지는 딸을 미술가로 교육시킬지 진지하게 고려한다. "유감스럽게도 나는 여자였다." 그러나 이런 유감스러운 일은 차별적인 것이 아니라, 오히려 기회를 현실적으로 고려한 의미에서 이해할 수 있다. 이 시기에 독일 미술 아카데미는 소수의 예외를 제외하고 여학생을 받아들이지 않는다(무엇보다도 콜비츠의 성공이 그것을 조금은 변화시킨다). 게다가 자유주의적인 환경에서도 가사를 책임지고 아이를 양육해야만 하는 여성에게 결혼과 예술은 양립할 수 없는 것으로 간주된다. 하지만 어떤 것이 아버지에게 희망을 준다. "아버지는 내가 예쁘지 않아서 사랑 놀음 따위로 일에 방해받지 않을 거라고 예상하셨다."

우선 그것은 가능한 영역 안에 있는 것처럼 보인다. 항상 붙어 다니는 두 자매는 사춘기 시절로 넘어가는 때에 결혼하지 말고 언제나 서로 곁에 있어주기로 결정했다. 노년에도 콜비츠는 아주 솔직하게 일기장에서 종종 가족 간의 유대 이상으로 여동생을 사랑한다고 고백했다.

몽상적인 환상에서 멀리 벗어나서 보면 그것은 이제 리제가 모델로서 필요하게 되었음을 의미한다. "내가 그림을 그리는데 원하는 자세가 안 나오면, 그녀는 다시 자세를 고쳐 잡았고, 언제나 훌륭하게 그 일을 해냈다. 그리고 한없이 인내심을 발휘했다." 그렇게 만들어진 그림들은 다른 것을 보고 그린 쇼펜하우어 초상화보다 분명 더 흥미로웠을 테지만, 지금은 남아 있는 것이 없다. 같은 시기

에 케테는 이성과 교제하는 것이 아버지가 그녀에게 믿게 하려고 했던 것만큼 필요 없는 것이 아니라는 사실을 발견한다.

케테의 첫사랑은 슈미트 가족이 사는 건물 위쪽에 사는 소년이다. 그들은 분명 결혼을 하고 싶어 하지는 않는다. 오토의 관점에서는 케테가 속해 있는 자유 공동체가 결혼에 방해가 되지만, 케테는 소년의 성 쿤체뮐러Kunzemüller에 걸려 비틀거린다. 쿤체뮐러라니, 그녀는 결혼한 신부로 그런 성을 갖고 싶지 않다. 그녀는 그와 첫 키스를 경험한다. "키스는 미숙했지만 축제 같았다. 언제나 단 한 번의 키스만 주고받았고, 우리는 그것을 일종의 기분 전환이라고 불렀다." 그러나 십 대들은 그들의 순진한 절차에서 당연히 목격자를 원하지 않는다. 그래서 쾨니히슈트라세에 있는 건물 지하실로 슬그머니 사라진다. 언니 율리에가 두 사람을 발견하고 걱정에 차서 어머니에게 케테의 일을 고자질한다. "하지만 어머니는 묵묵한 신뢰로 내게 아무 말도 하지 않았고, 그 어떤 것도 금지하지 않았다."

첫 번째 로맨스는 아주 단조롭게 끝난다. 쿤체뮐러 가족이 이사를 간다. 오토는 몇 번이나 다시 오겠다고 약속했지만, 단 한 번의 방문으로 끝난다. 케테는 왼쪽 손목 안쪽에 "O" 자를 새겨 넣는다. 그리고 상처가 나을 때쯤 다시 긁어서 생채기를 낸다. "나는 몹시 갈망했다." 당연히 사람들은 같은 제목의 클라이스트의 단편 소설에 나오는 "오"라는 인상적인 감탄사를 생각하지 않을까? 콜비츠처럼 시각 지향적인 사람에게 이것은 전적으로 가능한 이야기다. 성 교육을 받지 않은 그녀가 오토의 키스로 임신이 될까 봐 걱정을 했을까? 그 후에 케테가 어머니에게 조언을 구한 것으로 보아 그랬을 거라고 추측할 수 있다.

"우리가 받은 교육이 지닌 도덕적 기조에서 인간의 자연과학적

영역에 대한 경험이 없는 내가 내 상태에 죄책감을 느끼는 것 말고는 할 수 있는 게 없었다. 나는 어머니에게 속마음을 털어놓고, 고백해야 했다." 케테에게 어머니를 속인다는 것은 상상할 수 없는 일이다. 하지만 위로와 설명을 얻으리라는 희망은 이루어지지 않는다. "어머니는 침묵했고, 나도 마찬가지였다. 나는 오랫동안 육체적인 인간에 대해 무지했다." 만약 카를 슈미트가 딸의 입에서 나온 이 말을 알았다면, 이것이 다른 어떤 말 못지않게 그를 불안하게 만들었을 것이다. "첫 연애 이후로 나는 항상 사랑에 빠졌다. 그것은 만성적인 상태로, 때로는 그저 아주 낮은 음조였고, 때로는 보다 강하게 나를 사로잡았다."

딸 케테는 아버지가 스스로 믿었던 것처럼 매력 없는 아이가 결코 아니었다. 그리고 그녀는 슬픔에 잠겨 있는 아이도 아니었다. 헬레네 프로이덴하임은 슈미트 가족의 집에서 열린 "무도회"에 케테가 자신을 정기적으로 초대했던 것을 회고하면서 즐거워했다. "무도회에서 저녁 내내 춤을 추었어요. 그녀는 열정적으로 춤을 추었고 항상 새롭게 사랑에 빠졌어요."[19]

하지만 그녀는 이미 진지한 의도를 지닌 그녀의 첫 번째 숭배자와 지속적으로 연락을 하고 있다. 카를 콜비츠는 콘라트와 동갑이고, 같은 빌헬름 김나지움을 다닌다. 그는 케테의 오빠와 처음 만났을 때 싸우면서 콘라트의 팔을 탈구시켰다. 나중에 둘은 친구가 된다. 슈미트 가족을 통해 카를 콜비츠는 자유 공동체를 알게 되고, 여기서 그는 케테를 좀 더 잘 알게 되었을 것이다. 카를은 불우한 환경 출신이다. 카를의 어머니가 낳은 열한 명의 아이 중 두 명만이 살아남았다.

"그 가족 안에서는 아이의 세례식과 장례식이 번갈아 이루어졌

다는 뜻이다."[20] 카를의 아버지도 고향에서 커다란 화재가 발생했을 때 화재 진압에 투입된 이후 폐렴에 걸려서 일찍 죽었다. 어머니는 중병을 앓아 그는 어려서부터 이미 어머니를 돌보아야 했고 어머니는 그를 거의 보살필 수 없었다. 밤이면 종종 어린 카를은 늦은 시간임에도 불구하고 어머니의 병상으로 왕진을 와줄 수 있는 의사를 찾으러 이리저리 돌아다녀야 했다. 그녀가 살아 있을 때 아홉 살이던 소년은 고아원으로 갔다. 어머니가 돌아가신 건 그가 열네 살 때였다. 다양한 고통을 경험했기 때문에 그는 일찍부터 의학을 공부하겠다고 결심했다. 케테를 만났을 때 그는 나이에 비해 진지하고 조숙하며 의지가 굳다는 인상을 준다. 율리우스 루프가 머릿속에 그리던 이상적인 인간의 모습이다. 케테는 감명을 받은 것 같다. 풍성한 재능을 지닌 그녀는 다시 그의 일생의 사랑이 된다. 1885년에 그들은 비밀리에 약혼한다.

케테 콜비츠가 1923년에 어린 시절과 청소년 시절에 대한 기억을 글로 옮겨 적은 것은 결코 우연이 아니다. 그 기억들은 자전적 기록에서 가장 분량이 많고 가장 다채로운 부분이다. 외적 계기는 콜비츠 가족에 대한 책을 계획하고 있던 아들 한스의 부탁이었다. 하지만 1923년에 그녀가 허락한 자신의 첫 번째 전기가 출간되었다. 그녀는 도표로 만들어진 삶의 행로를 제공함으로써 저자인 루트비히 케머러Ludwig Kaemmerer를 지원했는데, 거기에는 "도덕적, 지적"인 것뿐만 아니라 예술적이고 문학적으로 영향을 받은 목록까지도 수록되어 있었다. 1885년까지 쾨니히스베르크에서 보낸 시간에 대해 그녀는 이후의 직업적 성장에서 중요한 두 가지 자극이 아버지의 책장에서 발견한 윌리엄 호가스의 동판화 화집과 "부두 노동자들"이 있는 도시 자체였다고 기록했다. 첫 번째 소묘를 가르친

선생님인 "동판화 제작자 루돌프 마우어"♦의 이름은 연필로 작성한 좀 더 작은 글자로만 적혀 있다.[21] 1923년은 콜비츠가 쌍둥이 외르디스와 유타의 할머니가 된 해다. 일기에서 새로 태어난 쌍둥이의 성격에 대해 한 아이는 공격적이고 다른 한 아이는 좀 더 얌전하다고 추측한 부분을 읽게 되면, 케테가 자신과 여동생과의 유사점을 찾는 것 같다는 느낌을 받는다. 반년 후 쌍둥이의 외모에서 무엇보다 커다랗고 아주 아름답지만 진지하기도 한 눈동자가 강조된다. 그것은 오래전부터 할머니인 케테의 모습을 나타내는 표지였다.

우리가 2013년과 2014년에 쌍둥이 유타 본케 콜비츠와 외르디스 에르트만을 만나 인상적인 대화를 나누었을 때, 우리는 실제로 가끔씩 과거로의 시간여행을 믿곤 했다. 케테 콜비츠와 외모가 닮은 점이 눈에 띄고, 그들의 태도에서 우리는 할머니와 여동생 리제의 흔적을 확인했다고 믿었다. 카를 슐츠가 확인한 가족의 "생명의 띠"가 오늘날까지 이어지고 있는 것처럼 보인다.

외르디스는 어렸을 때 자신의 인형을 할머니 할아버지의 이름을 따서 케테와 카를이라고 불렀다. 반대로 손주들의 방문은 케테에게 자신의 어린 시절에 대한 기억을 마치 방금 지나간 것처럼 생생하게 불러일으켰다. 그녀가 어렸을 때 했던 놀이를 손녀들이 이어받아 했다. 그녀가 전에 그리스 신전을 지을 때 썼던 커다란 집짓기 블록은 상자에 든 채 쾨니히스베르크에서 베를린 외곽 리히텐라데에 있는 후손의 집으로 옮겨져서 계속 이용된다. 유타와 외르

♦ 루돌프 마우어(Rudolf Mauer, 1845-1905)는 쾨니히스베르크에서 활동한 동판화 제작자 겸 미술 아카데미 장학관이었다. 아버지의 지원을 받아서 케테 콜비츠는 1881년부터 그에게서 미술 수업을 들었다. - 옮긴이

디스의 가장 초기의 기억 중 하나는 다툼과 관련이 있는데, 부모와 아이 역할 놀이에서 누가 아기 역이라는 보람 없는 임무를 맡을 것인가를 둘러싸고 벌어진 다툼이었다. 그것은 어쩔 수 없을 때는 유모차에 넣고 끌고 다니는 인형이나 고양이가 떠맡아야 하는, 수동적이고 따라서 지루한 역할이었다. 그때 할머니가 와서 즉시 놀이에 참여해 아기 역을 맡을 준비가 되어 있다고 말했다고 한다.[22]

당시 어린 소녀들에게 희생적인 포기로 비쳤던 것이 어쩌면 부분적으로는 소원 성취였을 수도 있다. 콜비츠의 시선이 나이를 먹을수록 자주 어린 시절로 되돌아간다는 것을 몇몇 편지가 보여준다. 여자 친구 아니 카르베가 그녀에게 트로에Troje 목사와 관련된 사건을 적어 보냈을 때, 케테는 쾨니히스베르크의 트로에라는 사람을 떠올리고 그가 "어느 여름밤에 피아노 앞에 앉아서 학생들이 부르던 노래를 연주했다는 사실을 기억해 낸다. 리제와 나, 우리는 항상 열려 있는 창문을 통해 그것을 들었다. 그처럼 행복했던 시간이 지난 지 벌써 수십 년이 지났다."[23] 리제도 나중에 그것에 대해 이야기했다. "봄이면 사람들이 (……) 거의 매일 저녁 골목길 쪽 창가에서 어느 늙은 선생님이 대학생들이 부르던 노래를 연주하는 것을 들을 수 있었다. 그러면 가슴이 벅차올랐다." 그러나 케테는 늙은 교사가 아니라 젊은 대학생이 연주한 것으로 기억한다. 언급된 사람이 1861년에 태어나, 나중에 교육 위원회 위원이 된 오스카 트로에Oskar Troje[24]로 추정되기 때문에, 리제보다는 케테의 회상이 옳을 것이다.

부모와 아이 역할 소꿉놀이와 거의 동시에 일어났음이 분명한 케테 콜비츠와 베아테 보누스 예프의 대화는 실존적인 상태로 빠져들었다. 유명세에 따른 부수 현상으로 괴로워하던 미술가는 칭얼대

는 아기에 대해 이야기하는데, 그 아기는 대체 원하는 게 무엇인가를 묻는 엄마의 짜증스러운 물음에 다음과 같이 대답했다고 한다. "다시 엄마의 배 속으로 돌아가고 싶어!" 콜비츠는 다음과 같이 논평했다. "나도 가끔씩 정말 그러고 싶다. 다시 무명無名이라는 배 속으로, 나만을 위해 살던 때로 돌아가고 싶다."[25]

1　달리 언급되는 경우가 아니라면, 케테 콜비츠의 어린 시절의 기억은 '케테의 일기장' 717-735쪽에 수록되어 있는 「기억」(1923년)에서 인용한 것이다.

2　달리 언급되는 경우가 아니라면, 리스베트 슈테른의 어린 시절의 기억은 '우정의 편지', 139~146쪽에 수록되어 있는 기록에서 인용한 것이다.

3　'케테의 일기장', 47쪽 이하.

4　헤르만 필킹, 『동프로이센, 한 지방의 이력』, 베를린/브란덴부르크, 2011, 84쪽에서 인용.

5　같은 곳.

6　'우정의 편지', 142쪽.

7　'우정의 편지', 149쪽 이하.

8　리스베트 슈테른, 「케테의 청소년 시절 여동생 리스베트 슈테른의 기억」, 1927년 7월 8일 자 『전진』에 실림.

9　카를 슐츠, 「케테 콜비츠와 유전의 비밀」, 『구 프로이센 계보학』(1권, 1929), 22쪽 이하.

10　주 8 참조.

11　카를 슈미트의 인생 역정에 대한 모든 인용은 에밀 아르놀트가 쓴 추도사에서 가져온 것이다. 추도사는 『사회주의 월간지』 1898년 5호, 244쪽 이하에 실렸다.

12　에르나 크뤼거에게 보낸 1920년 10월 14일 자 편지, 베를린 국립도서관 케테 콜비츠 자필 문서 보관소, I/1570-3.

13　「카를 슈미트의 삶의 회상에서」, 한스 콜비츠 (편집), 『케테 콜비츠: 일기와 편지』 베를린, 1948, 187쪽.

14　주 8 참조.

15　'케테의 일기장', 99쪽.

16　율리우스 루프를 위한 원래 기념물은 콜비츠가 죽기 몇 달 전 쾨니히스베르크 공방전 이후로 사라졌다. 베를린 조각가 하랄트 하케가 옛 모형의 도움을 받아서 새로 제작했다. 1991년 이 조각이 오늘날의 칼리닌그라드시에 넘겨졌고 대성당 옆에 다시 세워졌다.

17　알렉산드라 폰 뎀 크네제베크, 『케테 콜비츠. 결정적인 몇 년』, 페테르부르크, 1998, 36쪽.

18　'우정의 편지', 134쪽.

19　같은 책, 149쪽.

20　'케테의 일기장', 「내 남편 카를 콜비츠」(1942), 748쪽.

21　크네제베크(1998), 251쪽에 전재되어 있는 베스테 코부르크의 미술 수집품.

22　2014년 4월 2일 쾰른에서 외르디스 에르트만과 유타 본케 콜비츠와 나눈 대화.

23　아니 카르베에게 보낸 1943년 9월 3일 자 편지, '베를린 예술원' 콜비츠 관련 문서 310.

24　베를린 교육사 연구 도서관 문서 보관소. 오스카 트로에 개인 신상 카드와 설문지.

25　예프, 64쪽 이하.

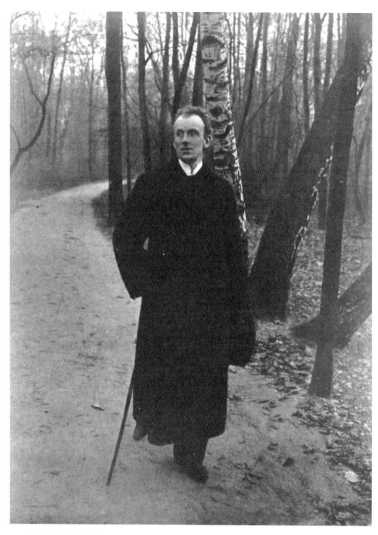

게르하르트 하웁트만

출발

베를린과 쾨니히스베르크 1886-1888년

"우리는 (……) 젊었다. 아주 젊었고, 정말로 젊었다."[1] 게르하르트 하웁트만은 1942년 2월에 반세기도 더 지난 과거의 사건을 떠올리게 만든 케테 콜비츠의 편지에 그렇게 답장을 한다. 그것은 1886년 베를린 근교 에르크너Erkner에서 이루어진 첫 만남에 대한 기억이다.[2] 신혼이었던 케테의 언니 율리에는 당시 그와 이웃한 곳에서 살고 있었는데, 그녀의 남편은 정기적으로 하웁트만과 같은 기차를 타고 베를린으로 가면서, 그와 관계를 맺게 되었다.

뮌헨과 더불어 베를린은 케테와 여동생 리제가 어머니가 요양 치료를 하고 있는 스위스 엥가딘Engadin으로 가는 여행 도중에 들른 경유지였다. 케테에게는 자신을 찾고 위치를 결정하기 위한 반가운 기회다. 그녀는 예술가가 되려고 한다. 하지만 1886년에 미래의 미술은 대체 어디에 있는가? 쾨니히스베르크에서는 그것을 찾을 수 없으리라는 것을 그녀는 어렴풋이 느끼고 있다. 그녀는 예술 대도시와 예술계의 주요 인물들과의 관계가 필요하다.

베를린에서는 그곳에서 공부하고 있는 콘라트 오빠가 합류한다. 에르크너에 있는 게르하르트 하웁트만의 서재는 화려하게 꾸며져 있다. 책상 위에는 박제된 말똥가리가 있는데, 그 새는 활짝

펼쳐진 중국 양산을 발톱으로 움켜쥐고 있다.[3] 열아홉 살의 케테보다 다섯 살이 많은 미래의 대시인은 얼마 전에 웅장한 라센 저택으로 이사를 했다. 그는 아직은 무명이고, 결혼한 지 얼마 되지 않았고, 이제 막 자식 하나를 얻었다. 『프로메티덴로스Promethidenlos』라는 제목의 하웁트만의 첫 번째 시집을 대부분의 비평가들이 당혹해하면서 내려놓았다. 하지만 당시에 자연주의의 가장 중요한 선구자인 카를 블라입트로이Karl Bleibtreu는 하웁트만의 초기 작품을 강력하게 옹호했다. 블라입트로이의 대표작이 같은 해인 1886년에 막 출간되었다. 의미심장한 그 책의 제목은 『문학의 혁명』이다.

"이슬을 머금은 장미처럼 신선하고, 우아하며 영리한 소녀. 그러나 매우 겸손하여 예술가의 소명을 말하거나 드러내지 않았다."[4] 케테는 젊은 하웁트만에게 이런 인상을 남긴다.

콜비츠는 다음과 같이 기억한다. "장미가 흩뿌려져 있는 커다란 식탁. 포도주 혹은 볼Bowle♦1. (……) 우리 모두는 화환을 머리에 얹고 있었고, 그들은 셰익스피어의 율리우스 시저를 낭독했다."[5] 참석한 사람들 대부분이 담배를 피운다. 예의에 맞지 않았지만 여자들도 같이 피운다. 사람들은 그렇게 모기를 쫓아낸다. 그날 밤의 스타는 『시대의 책. 한 현대인의 노래Buch der Zeit. Lieder eines Modernen』를 출간한, 이제 겨우 스물세 살이 된 아르노 홀츠Arno Holz♦2다. 콜비츠는 훗날 초판이 452쪽이나 되는 이 책을 때때로 거의 외우다시피 읽었다고 기록한다. 자연주의, 도시에 대한 열광 그리고 출발을 선언하는 글인 『시대의 책』에는 오늘날에는 사용되지 않는 구식의 운율과 당

♦1 포도주에 과일, 향료, 샴페인, 얼음 등을 섞어 만든 찬 음료. - 옮긴이
♦2 라스텐부르크 출생. 독일 자연주의 창시자의 한 사람이다.

시의 젊은 케테를 열광시킨 것이 포함되어 있었다. 다음과 같은 구절들이 그렇다.

내 심장이 크게 뛰고, 내 양심이 소리친다.
피에 굶주린 죄악이 바로 이 시대다!

혹은 다음과 같은 구절.

우리 시대가 낳은 세 개의 별 앞에
성 베드로는 문을 닫는다.
그의 이름은 가리발디♦3 그리고 볼리바르♦4
그리고 투생 루베르튀르♦5다
새로운 예수 그리스도가
조용히 여러 민족 사이를 유랑한다.
오 내 말을 믿어라, 우리의 세기
혁명의 세기다.[6]

이탈리아, 남아메리카 그리고 아이티 출신 자유의 영웅들에 대

♦3 주세페 가리발디(Giuseppe Garibaldi, 1807-1882)는 19세기 이탈리아의 국가 통일 운동과 독립 운동에 헌신한 장군이자 정치가다. 원래는 공화주의자였으나 로마의 혁명 공화 정부가 붕괴하자 사르데냐 왕국을 중심으로 통일 운동을 전개했다. 의용군을 이끌고 남부 이탈리아를 통일함으로써 이탈리아 통일의 초석을 닦았다. - 옮긴이

♦4 볼리바르(Simon Bolivar, 1783-1830)는 남아메리카의 혁명가, 정치가다. 혁명군을 일으켜 콜롬비아, 베네수엘라, 에콰도르, 페루, 볼리비아를 스페인의 지배에서 해방시켰다. - 옮긴이

♦5 투생 루베르튀르(Toussaint L'Ouvertüre, 1743-1803)는 아이티의 혁명가, 독립투사다. 프랑스로부터 산도밍고(현 아이티)의 독립 운동을 이끌었다. - 옮긴이

한 언급은 광범위한 지리적 영역을 펼쳐놓는다. 동시에 그것은 케테에게는 프로테스탄트, 특히 율리우스 루프의 쾨니히스베르크 자유 공동체의 편협한 정신에서 태어난 혁명과의 작별을 의미한다. 하지만 가족사와의 연관 관계, 무엇보다 케테의 할아버지와 아버지가 참여했던 1848년 3월 혁명과의 관계는 여전히 존재한다. 오빠 콘라트와 함께 폴크스파크 프리드리히스하인Volkspark Friedrichshain에 있는 3월 혁명 전사자 묘지에 참배한 것을 케테는 도표로 작성한 자신의 삶의 이력에서 베를린에서 공부하던 시기에 받은 유일하고 본질적인 "도덕적·지적" 영향이라고 언급한다. 이에 앞서 쾨니히스베르크에서 보낸 시기에 가장 중요했던 책으로 언급한 것은 탁월한 언어로 1848/49년 혁명을 함께했던 페르디난트 프라이리히라트Ferdinand Freiligrath의 『정치시집』이다. 젊은 아르노 홀츠도 그의 시를 내면화했다.

1886년은 새로운 출발의 시기다. 케테가 여행 중이었을 때, 고향 쾨니히스베르크에서는 사회민주주의자인 빌헬름 리프크네히트Wilhelm Liebknecht가 천 명이 넘는 추종자 앞에 등장한다. 케테의 아버지 카를 슈미트가 그들 속에 섞여 있었을 수도 있다. 악명 높은 사회주의자 방지법Sozialistengesetz◆1이 그와 같은 "작당"을 불법이라고 선언했지만, 그는 오래전부터 노동자 운동에 동조해 왔다. 그 법은 사회민주주의 당원들에게 조직 활동과 정당의 정책을 위한 선전 활

◆1 오토 폰 비스마르크가 1878년 10월 19일에 입법한 것으로 사회민주당(독일)의 확장을
 막기 위함이었다. 비스마르크는 이 법을 통하여 사회주의자의 확장을 억제하는 동시에
 사회주의의 대안으로 소외계층의 복지를 강화하였다. 의료보험과 산업재해보험을 만들어
 어려움에 처한 국민들에게 혜택이 가도록 노력하였다. 이것은 세계 최초의 사회보장제도의
 시작이다. - 옮긴이

동을 금지한다. 그들은 개인으로서만 출마할 수 있다. "바리케이드 싸움. 아버지와 콘라트가 함께 참여했고, 나는 그들에게 산탄총을 장전해 준다. 그것은 영웅적인 환상이었다." 그녀의 약혼자 카를도 사회민주주의자다.

1886년에 카를 벤츠Carl Benz는 실생활에서 사용할 수 있는 세계 최초의 자동차 제조 특허를 신청한다. 미국에서는 자유의 여신상 제막식이 열리고, 코카콜라와 세탁기가 탄생한다. 빌헬름 슈타이니츠Wilhelm Steinitz가 초대 체스 챔피언이 되고, 동시에 그의 조국 오스트리아·헝가리 제국에서는 에델바이스가 자연보호 식물로 지정된다. 생태 운동이 태동한 것이다.

게르하르트 하웁트만 주변으로 모여든 "정말로 젊은 청년"인 아르노 홀츠와 케테는 이런 좌표들에 대해 알고 싶어 하지 않는다. 그들은 자신들만으로 충분하다. 그들은 세계와 미래가 자신의 것이라는 짜릿한 느낌을 지닌 채 자의식으로 끓어넘친다. 1년 전에 프리드리히 니체는 『차라투스트라』를 온전한 형태로 출간했다.♦2 그는 "모든 가치의 전도"를 알리는 예언자다. "에르크너에서의 시간은 영원히 싹이 트는 봄처럼 내 기억에 남아 있다"고 하웁트만은 말한다. 그리고 콜비츠는 다음과 같이 적는다. "그것은 서서히, 하지만 멈추지 않고 내게 인생의 개막을 알린 멋진 서곡이었다."[7]

이 경우 대화가 그들의 관심 분야를 향할 때면, 케테와 리제의 이런 서곡은 부끄러움과 함께 시작된다. 그들은 현대 미술에 대해

♦2 이 책은 4부로 구성되어 있다. 1부는 1883년에, 2부와 3부는 1884년에, 4부는 1885년에 자비 출판의 형태로 출간되었다. 1886년에야 비로소 그는 『차라투스트라는 이렇게 말했다. 모두를 위한 그리고 누구도 위하지 않는 책』이라는 제목으로 미리 출간된 각각의 부분들을 묶어서 한 권의 책으로 출간했다. - 옮긴이

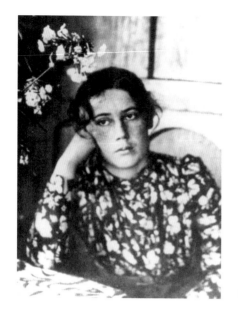

거의 아는 것이 없고, 정신적으로는 그 당시 확고한 지위를 다져놓은 역사화와 장르화의 틀 안에서 움직인다. 역사화는 이미 오래전에 절정기를 지났지만 그녀의 아버지에게는 만물의 척도다. 일요일이면 온 가족이 정기적으로 방문하던 쾨니히스베르크궁의 미술 수집품에도 별다른 것이 없다. 그에 반해 아르노 홀츠는 "표면적인 것의 숭배와 거짓된 낙관주의의 시대를 반대하는 거칠고 음울한 인물"[8]이고, 두 자매가 이전에는 만난 적이 없는 유형의 인간이다.

"하웁트만과 홀츠, 아주 젊고 논쟁적이던 그 두 사람은 우리의 미술을 반대해서 진짜 싸움을 벌였고, 모든 것을 무너뜨렸다"고 리제는 기억한다. "우리에게는 현대 미술의 정수와 같았던 에밀 나이데◆1의 「삶에 지친 연인들」을 홀츠는 하녀를 위한 그림이라고 불렀고, 우리의 미술을 분홍색 리본으로 치장한 양이라고 했다! 그것이

적중했다! 그때부터 케테에게는 새로운 것이 하나씩 천천히 열렸다.”[9] 1886년은 클로드 모네Claude Monet가 「양산을 쓴 여인」이라는 그림으로 인상주의의 대표작을 성공적으로 완성한 해다. 반면 독일에서 막스 리버만은 다시금 자연주의에 더 가까워지고 있다. 하지만 이 “새로운 것”이 콜비츠에게는 그림보다는 홀츠와 하웁트만의 문학과 결합되어 있다. “처음으로 공장, 거리, 대도시의 유곽, 굶주린 프롤레타리아, 정신노동자의 전혀 낭만적이지 않은 비참함이 존재한다”고 카를 폰 오시에츠키Carl von Ossietzky♦2가 『시대의 책』을 요약한다.[10]

당시 그녀가 가장 좋아한 화가 에밀 나이데의 가치를 낮게 매긴 것에 대한 분노가 수십 년이 지난 후에도 케테의 골수에 사무쳐 있다. 과거를 회고하면서 그녀는 나이데의 「삶에 지친 연인들」을 “나이데의 이름을 미국까지 알린, 위대하고 능숙한 솜씨로 그린 놀라운 그림”이라고 묘사한다.[11] 그녀는 이미 그 당시에 마음속으로 그것을 더 잘 알고 있었다. 에르크너에서 보낸 저녁은 젊은 케테에게는 매우 중요한 경험이었으며, 단지 ‘잘’ 그리는 것만이 아니라 비록 몇 년의 세월이 더 필요하겠지만, 자신만의 고유한 양식을 발견하려는 의지를 촉진시켰을 것이다. 왜냐하면 곧 드러나게 되겠지만, 콜비츠는 빠르고 천재적이지는 않지만 느리면서도 끈질기게 작업하기 때문이다.

여행이 계속되면서 이런 심적 충격은 더 깊어진다. 뮌헨의 피나

♦1 쾨니히스베르크 출신의 독일 화가 에밀 나이데(Emil Neide, 1843-1908). 그가 쾨니히스베르크 미술 아카데미에서 교수로 재직했을 때 케테 콜비츠는 그의 학생이었다. - 옮긴이
♦2 독일의 작가이자 언론인이고, 급진적 평화주의자로 1935년 노벨 평화상을 수상했다. - 옮긴이

코텍 미술관에서 케테는 쾨니히스베르크 미술관에서 보던 그림들처럼 신화적 주제를 얌전하고 관습적인 방식이 아니라 야수적인 힘으로 다룬 그림들을 처음으로 본다. 그녀는 특히 페테르 파울 루벤스^{Peter Paul Rubens}의 그림에서 깊은 인상을 받는다. 사랑이건 전쟁이건 서로에게 달려드는 욕망하는 살덩어리. 모호해진 성 역할. 여성 강간과 아마존 여전사의 전투.

여행의 원래 목적지인 엥가딘에서 어머니와 만난다. "우리는 그곳에서 환호성을 지르고 노래를 불렀다. 어머니는 이제 마흔일곱이었고, 아주 아름다웠고 유쾌했다."[12] 하지만 두 자매가 자신들의 최근 스케치를 보여주고 그림을 본 사람들이 이구동성으로 리제를 재능이 더 많은 아이라고 여기자마자 케테에게서 기쁨이 사라진다. 전문적인 교육으로 부족한 부분을 보충해야만 한다. 콜비츠는 그것을 "베를린 견습 기간"이라고 부른다. 이유는 아버지가 딸을 직업 미술가로 키우는 데 투자할 것인지의 여부를 그 이후에 결정하려고 했기 때문이다.

1886/87년 겨울 학기에 그녀는 베를린 하숙집으로 이사한다. 콘라트가 근처에 살고 있지만, 막 박사학위 논문을 끝냈기 때문에 여동생에게 관심을 기울일 여유가 많지 않다. 『실질 임금』이라는 단순한 제목은 그가 생각을 미사여구로 치장하지 않고 이해하기 쉽게 전개하는 일에 어려움을 느낀다는 사실을 감춘다. 이 점에서 그는 성직자인 할아버지 율리우스 루프와 닮았다. 베를린에 콘라트가 살고 있다는 사실이 중요한데, 그 이유는 당시 예술가를 지망하는 여성이 교육을 받는 동안 최소한 가족 한 명이 동행하지 않는 경우는 거의 없었기 때문이다. 한편으로는 아직 독립하지 못한 미혼 여성을 보호하기 위함이고, 다른 한편으로는 도덕적으로 흠이 잡히지

않도록 감시하기 위함이다.

케테 콜비츠가 태어난 해인 1867년에 이 같은 교육 기관으로 독일에서 최초로 설립된 「베를린 여성 미술가와 미술 애호가 협회」가 교육의 주체다.[13] 그곳의 교육과정은 일반적으로 여성이 접근할 수 없는 미술 아카데미와 비슷하다. 나체 소묘 수업도 교과과정에 들어 있다. 누드 데생은 당시에 미술적 전문성을 얻기 위한 기본 전제 조건으로 간주되었지만, 처음에는 아카데미가 여학생들에게 문호를 개방하지 않으려고 내세운 주요 근거로 쓰였다.

베를린에서 케테에게 가장 중요한 교사는 열 살 많은 스위스인 카를 슈타우퍼 베른Karl Stauffer-Bern이다. 당시의 관례대로 그는 재능에 따라 주안점이 다른 세 가지 단계로 여학생들을 배정했다. 초보자들은 공간과 비례에 대한 감각을 얻기 위해 우선 장식, 화병, 철사 조형물을 그대로 그려야만 한다. "석고 소묘 수업"에서는 이상적이라고 느낀 모범적 작품, 특히 고대 부조상의 석고 모형을 따라서 그대로 그린다. 살아 있는 모델을 다루는 작업은 가장 상급반 여학생들에게만 허용된다. 케테는 처음부터 이 그룹에 배정된다. 오전 수업에서 그녀는 슈타우퍼 베른의 "초상화 수업"을 수강하고, 오후에는 나체 소묘와 해부학 기초 수업을 이어 듣는다. 1886년 1월, 케테가 학업을 시작하기 직전에 슈타우퍼 베른은 자신의 어머니에게 보내는 편지에서 "여성 150명의 그림을 수정하고 있다"고 자랑하는데, 그것을 자신의 수업이 큰 성공을 거두었다는 증표로 여긴다. 물론 그는 같은 편지에서 "여성들의 아마추어적인 자세"에 비난을 가하기도 한다. "진정한 의미에서 여성 미술가는 한 명도 없고, 있었던 적도 없어요." 그는 아마 서너 명의 예외는 인정했을 것이다.[14] 물론 그는 스위스식의 예의 바른 태도를 지켜서 자신이 근본적으로

여학생들의 전문성을 별로 인정하지 않는다는 것을 학생들이 알아차리지 못하게 한다.

반면에 콜비츠는 회고를 하면서 사람들이 당시 자신의 스승에게 바친 공손한 과장법을 써서 카를 슈타우퍼 베른을 "내가 모든 것을 빚진"[15] 사람이라고 언급했다. 그는 계속해서 회화 대신에 소묘로 그녀를 되돌려 보냈다고 한다. 그것이 슈타우퍼 베른이 자신의 여학생에게서 특별한 재능을 발견하고 그것을 지원하려고 했다는 의미는 아니다. 오히려 스위스 화가 자신이 회화보다는 소묘에서 훨씬 더 자신 있게 손을 움직였고, 소묘에서 견고한 기술을 전해줄 수 있었다. 하지만 그의 회화 수업은 동시대의 증언을 따르자면 뒤죽박죽일 만큼 무계획적이었고, "실험적인 성격"[16]을 지녔다. 슈타우퍼 베른은 케테에게 막스 클링거Max Klinger를 알려주었다. 그녀는 그 미술가의 이름조차 알지 못했지만, 이후 그는 그녀의 미술적 행보를 본질적으로 결정하게 될 것이다. 슈타우퍼 베른의 권유로 그녀는 클링거의 연작 동판화『어떤 인생』전시회를 방문한다. "그것은 내가 처음으로 본 그의 작품이었으며, 나는 그것 때문에 엄청나게 흥분했다."[17]

15부로 구성된 사회 비판적이고 알레고리적인 이 작품은 가난, 음주벽, 매춘을 거쳐 결국 물에 빠져 스스로 죽음을 선택하게 되는 한 여인의 운명을 다룬다. 이 연작에서 가장 마음을 사로잡는 부분에는 이미 급류에 쓸려서 떠내려가는 여인이 물 위로 머리를 쳐들고 있는 마지막 순간이 표현되어 있다. 에밀 나이데의「삶에 지친 연인들」과 거의 같은 시기에 제작된 이 작품은 같은 주제를 아주 다른 방식으로 다루었다. 나이데의 작품에서는 수공예적인 감상적 특성이 우세한데, 그 감상성은 삽화가 실린 잡지『정자亭子, Gartenlaube』♦

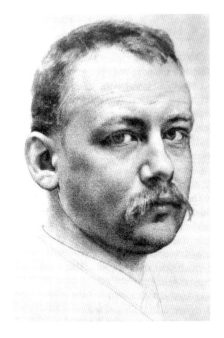

카를 슈타우퍼 베른

니콜라 페르슈아이트(Nicola Perscheid)가
1915년에 찍은 막스 클링거 사진

에 함께 연재되던 통속 소설 속에서 문학적으로 가장 어울리게 표현된다. 반면에 막스 클링거의 작품은 하웁트만과 아르노 홀츠의 문학적 의제처럼 신선하고 현대적인 효과를 발휘한다.

"우리 젊은이들은 클링거의 동판화를 보기 위해 뮌헨과 베를린의 동판화 전시관으로 몰려갔다." 그 자신이 확고하게 입지를 굳힌 미술가가 된 콜비츠는 훗날 1920년 예나에서 거행된 클링거의 장례식 애도사에서 이렇게 말한다. "우리가 이 작품에서 사랑했던 것은 기술적 완벽함이 아니었다. 삶에 대한 강력한 충동과 표현 속에 담긴 에너지가 우리의 마음을 사로잡았다. 막스 클링거는 사물의 표면에만 머무르지 않고 삶의 어두운 심연을 파고들었다."[18]

급격한 사회 변화는 무게 중심을 옮겨놓고, 종종 개인적 비극으로 끝나는 여러 종류의 소외를 불러일으킨다. 미술가들은 이 분위기를 매우 직접적으로 느낀다. 그리고 종종 개인적 체험을 통해 추가적으로 흔들리는 것 같다. 자살이라는 주제가 1880년대 초반에 미술에서 눈에 띄게 등장한다. 인상주의도 이미 그 주제를 포섭했다. 그 첫 번째 자리에 마네의 그림 「자살Le Suicidé」이 있다.[19] 「몰락」이외에도 클링거는 연작 『어머니』 1-3에서 얼마 전에 발생한 한 어머니와 자녀의 자살 미수 사건을 묘사했다. 이 그림은 주제로 볼 때 콜비츠의 후기 작품 「물속으로 걸어 들어가는 임산부」와 좀 더 밀접하게 연결되어 있다. 그 작품에서 그녀는 축소와 엄격한 형식을 통해서 그녀만의 고유한 해석에 도달한다.

◆ 1853년 라이프치히에서 창간되어 여러 번 발행자가 바뀌면서 1984년까지 출판되던 독일의 화보 잡지다. 커다란 성공을 거둔 대중 잡지였으며, 현대적 화보 잡지의 선구자로 간주된다. 이 잡지는 독일 역사를 연구하는 여러 영역에서 중요하게 활용하는 1차 문헌이다. 특히 삽화를 곁들인 연재소설은 독일 문학사에 중요한 자료를 제공한다. - 옮긴이

에밀 나이데,「삶에 지친 연인들」,
1886년

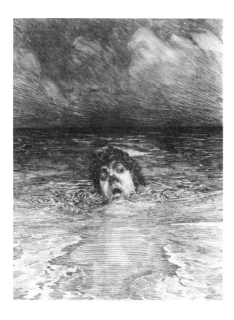

막스 클링거,『어떤 인생』연작 중
「몰락」, 1884년

막스 클링거, 『드라마』 연작 중
「어머니 2」, 1883년

베를린 그림 수업이 결코 우울하거나 형편없게 느껴지지 않았다는 것은 케테의 동료 학생들의 설명으로 증명된다. 동급생들은 카를 슈타우퍼 베른의 교육적 재능과 더불어 자신이 맡은 학생들의 발전을 위해 헌신하고 관심을 쏟은 애정에 대해서도 강조한다. 그들 중에 쾨니히스베르크 출신의 또 다른 두 명의 젊은 여성인 헤드비히 바이스Hedwig Weiß와 클라라 지베르트Clara Siewert가 있다. 그들은 서로의 모습을 스케치하고, 나중에도 계속 연락을 하면서 지낸다. 하지만 예술적으로 변방인 쾨니히스베르크는 이제 그들에게는 지나가버린 과거다.

가장 재능이 뛰어난 학생은 뤼베크에서 온 마리 쇼러Marie Schorer로, 그녀는 나중에 마리아 슬라보나Maria Slavona라는 예명으로 유명해

「물속으로 걸어 들어가는 임산부」,
1909년

「물속으로 걸어 들어가는 임산부」,
1926년경

진다. 하지만 케테는 해부학 수업에서 훨씬 재능이 덜한 베아테 예프[Beate Jeep]와 나란히 앉는 것을 선호했다. "이 수업은 '루이 씨'라는 사람이 인간의 뼈가 들어 있는 상자를 관리했다." 콘스탄츠에서 태어나 로마에서 성장한 예프는 경쾌하고 유머가 넘쳤다. "한번은 인간의 갈비뼈를 돌려 보며 개수를 셀 때, 내가 하느님이 이브를 만들기 위해 아담에게서 떼어낸 갈비뼈가 어떻게 되었는지를 루이 씨에게 물었다"[20]고 그녀는 회상한다. 루이 씨가 뼈가 나중에 다시 자라서 정상이 되었다고 건조하게 대답해서, 베아테와 케테는 웃음을 참느라 킥킥거렸다.

케테는 유머를 친구를 선택할 때 뛰어난 예술적 숙련도보다 중요하게 여겼던 것 같다. 왜냐하면 예프는 "석고 소묘 수업"에서 한

눈에 봐도 금방 알아챌 만큼 힘들게 "흰색과 검은색 분필로 고대인의 곱슬머리"를 고쳐 그렸기 때문이다. 하지만 "그것은 확실히 도덕적으로는 인내심에 좋은 영향을 끼쳤다"고 말한다.[21] 베아테 예프 자신은 케테가 진지한 사람이라 여겼음에도 친구였던 둘이 얼마나 자주 큰 소리로 웃었는지를 회상하며 놀란다. "우리는 인생에 여전히 모험으로 가득 찬 어린아이 같은 기대를 품고 있었다"고 그녀는 나중에 베를린에 사는 신혼부부 콜비츠를 방문한 것을 두고 쓴다. "딱히 웃을 만한 일도 없이 계속해서 터지는 폭소"로 남편 카를은 몹시 당황해서 엄한 눈빛을 하고서, "과로"라는 의학적 진단을 내려 두 친구를 어린아이처럼 침대로 보냈다.[22]

베를린 미술 학교에서 함께 보낸 아름다운 시간이 예프에게는 갑자기 끝나버린다. 1887년 7월에 케테는 작별인사도 없이 갑자기 사라졌다. "그것에 대해 사람들은 놀라지 않았다. 때때로 부모님들이 누군가를 집으로 데려간다. 이때 철새처럼 항상 떠도는 삶이 시작된다."[23] 단지 배후의 속사정을 추측만 할 뿐이다. 오빠 콘라트는 2월에 박사학위 논문을 끝내고 런던으로 갔다. 아버지 입장에서는 케테를 감시할 사람이 더 이상 없는 셈이다. 보다 빠른 발전, 즉 전시회에 출품해 미술 시장에서 자리를 잡을 수 있는 작품을 기대했던 아버지의 실망감에는 높은 교육비도 한몫했을 것이다. 하지만 겨우 "베를린 견습 기간"이 끝난 후에 그런 것을 기대했다니 말이 안 된다. 전해지는 그 시대 극소수 작품은 아직 독자적이라는 느낌을 주지 못하고, 시험작의 성격을 지니고 있다. 아버지의 성급한 기대는 비현실적으로 보이지만, 그것이 유일하게 딸의 진로를 결정한다.

카를 슈미트는 케테에게 미술 교육을 시키는 최종 목표로 대형

역사화 제작을 바란다. 하지만 베를린에서는 역사화를 가르치지 않는다. 케테는 쾨니히스베르크로 돌아가야만 한다. 그녀에게는 충격이다. 다시 지방으로 던져진 그녀는 어쨌든 교육을 계속 받을 수 있다. 하지만 하고많은 사람 중에 하필이면 새로운 선생이 에밀 나이데였는데, 그녀는 이제 막 그의 예술관으로부터 힘겹게 결별한 후였다. 그녀는 편지에서 빈정거리며 다음과 같이 쓴다. "서서히 나는 그 밑에서 이른바 '그림'이라는 걸 그릴 생각을 하게 되었다. 우울한 시기였고, 나는 그리는 것 때문에 지독한 두통을 겪었다."[24] 케테가 '그림'이라는 단어를 인용 부호 속에 넣은 것은 의미심장하다. 슈타우퍼 베른의 소묘 수업이 그녀에게 훨씬 더 중요했다. "그리는 것 때문에 생긴 두통"이라는 말을 그녀는 아마도 친구 베아테 예프 덕분에 사용했을 것이다. 그녀의 진정한 재능은 글쓰기였음이 밝혀지는데, 훗날 그녀는 케테가 감동해서 읽은 『화가 이야기』라는 책을 출간한다.

아버지의 재촉으로 그녀는 지금은 사라지고 없는 그림 한 점을 아무런 즐거움 없이 완성한다. 「무도회를 위해 몸단장을 하는 소녀」[25]라는 제목에서 이미 그림이 아무 의미가 없음이 잘 드러나 있다. 카를 슈미트는 이 그림을 동프로이센의 순회 전시회에 보내는데, 실제로 그것이 팔린다. 나중에 콜비츠는 이 사실을 자신의 미술가 전기에서 삭제하지는 않지만, 곤혹스러운 제목을 「무도회에 앞서」로 고치고, 그것과 쌍을 이루는 「무도회 이후」라는 다른 그림을 그려달라는 번지수를 잘못 찾은 주문이 있었다고 주장한다. 소소하게나마 작품 판매가 이루어짐으로써 그녀의 아버지가 그녀의 교육에 계속 투자하는 데 필요한 여지가 마련된다.

베를린 유학을 마친 다음 쾨니히스베르크에서 보내는 시간은

예술적 침체기를 의미하지만, 케테가 보기에 다른 측면에서 새로운 출발이 이루어진다. 그녀가 임시로 다시 아버지의 집으로 들어간 것과 비슷한 시기에 콘라트가 풍부한 경험을 쌓은 영국 여행에서 돌아온다. 그는 국민 경제학 공부를 하면서 카를 마르크스의 저서를 접했다. 그는 이 새롭고 혁명적인 사회 이론의 창시자를 더 이상 만날 수 없었다. 마르크스가 이미 1883년에 오랜 투병 끝에 죽었기 때문이다. 하지만 그의 가장 가까운 동료였던 67세의 프리드리히 엥겔스는 마르크스의 이론을 계속 발전시키고 독일에 전파하는 데 적합해 보이는 이 젊은 박사를 예의 주시한다. 그는 일주일에 한 번씩 콘라트를 레겐츠 파크 로드Regent's Park Road에 있는 자신의 집으로 초대해서 환대한다. 런던을 떠난 후 집중적이고 친밀한 서신 교환이 서서히 이루어진다. 마르크스에게서 영감을 받았지만, 콘라트는 비판적으로 새로운 길을 모색하는 사람으로 섬나라 여행을 떠났다. 그는 1887년 11월 열정적인 전문가가 되어 고향으로 돌아온다. 그가 받은 인상이 가족에게 지속적으로 영향을 끼친다. 얼마 후에 부자가 나중에 독일 사회민주당SPD으로 발전하는 독일 사회주의 노동자당에 입당한다.

당시에는 용기가 필요한 행보였는데, 독일제국 영토 안에서는 1878년 비스마르크가 주도해서 시행되었고 그 이후로 계속해서 갱신된 사회주의자 방지법이 여전히 유효했기 때문이다. 사회주의에 물든 책과 신문은 금지하고 검열했다. 이 경우 콘라트가 엥겔스에게 보낸 편지에서 강조한 것처럼 "사회주의 문서를 전파하는 행위뿐만 아니라 그렇게 하도록 사주한 것, 결과적으로 거의 모든 정기구독 신청도 범법 행위로 선언"되었다. 그 법에 따르면 급조해서 공소장을 만들어 기소하는 것은 "아이들 장난"[26]처럼 쉬운 일이었다.

케테의 오빠 콘라트 슈미트,
1885년경

　슈미트 가족은 그 일을 매우 일찍 겪게 된다. 왜냐하면 콘라트가 파리에서 쾨니히스베르크로 보낸 책 상자들 때문에 가택 수색과 압수가 벌어졌기 때문이다. 학문적 내용의 프랑스 서적과 영국 서적은 공무원들이 읽기에는 너무 내용이 어렵다. 결과적으로 그들은 주간 신문 『사회민주주의』의 몇몇 호를 향해 달려든다. "독일어를 사용하는 사회민주주의의 국제적 기관지"는 처음에는 취리히에서 그리고 나중에는 런던에서 발간된다. 그리고 독일에서는 불법적으로만 유통될 수 있다. 하지만 이것만으로 잠재적 "제국의 적" 카를과 콘라트 슈미트를 재판에 부쳐 처벌하기에는 충분하지 않다.

　사업가인 케테의 아버지를 조직화된 노동자 대열로 이끈 것이 이 시기에는 더 이상 커다란 발걸음은 아니다. 1870년대에 그는 자신의 건설 회사를 그의 도제들이 지분을 갖는 협동조합으로 바꿨다. 그 계획은 철저하게 실패했기 때문에 좌절한 이 박애주의자는 사업 전체를 그만두고 이후로는 연금 수령자로 자신의 재산에서 나오는 이자로만 생활했다.[27] 그럼에도 그는 조합이 실패한 책임을 분

명 모델이 아니라 조합원의 성격적 결함 탓으로 돌렸다.

이미 친구 한스 바이스Hans Weiß를 통해서 사회민주주의자들에게로 가는 길을 찾았던 카를 콜비츠는 슈미트 가족으로부터 어떤 자극도 받을 필요가 없었다. 그것을 통해서 케테 가족과의 끈이 더 강화되었다. 쾨니히스베르크『하루퉁 석간신문』1888년 7월 12일 자 "가족 소식란"에 다음과 같은 기사가 실린다. "저희 둘째 딸 케테와 개업의 카를 콜비츠의 약혼을 삼가 알려드립니다." 슈미트 부부와 약혼자들이 서명을 했다. 은밀한 (혹은 공개하지 않는) 약혼과 약혼의 공표 사이에 끼어 있는 3년이라는 공백은 무엇 때문일까? 카를 콜비츠가 정말로 가족을 부양할 수 있는지를 확인하기 위해 기다렸던 것일 수도 있다. 혹은 예비 사위가 자유 공동체와 사회민주주의를 통해 이중으로 슈미트 가족과 결합된 다음에, 그리고 카를 슈미트가 딸 케테에게 당시 독일 미술의 수도 뮌헨에서 공부를 계속하겠다는 간절한 바람을 승낙한 다음에야 비로소 은밀하게 약속한 두 사람이 부모님에게 비밀을 털어놓은 것일 수도 있다.

사회민주주의자들 편에 선 아버지, 오빠 그리고 미래의 남편이 케테에게는 사회주의 이념을 다루도록 만든 강력한 자극이 된다. 그녀는 지금까지는 미학적 이유에서만 노동자 계급에 관심을 가졌다. 그녀에게 아버지 카를은 이 세 개의 별 중에서 여전히 가장 강력한 도덕적 힘이다. 그에 따라서 아버지가 느낀 실망은 케테에게 심한 타격을 준다. "마찬가지로 결혼이 내 앞길을 방해할 것이 분명했기 때문에, 아버지는 나에게 많은 희망을 품는 것을 포기하셨다."[28] 그만큼 더 열정적으로 그녀는 실력 함양에 몰두했고 다음과 같은 주장으로 스스로를 위안했다. "쾨니히스베르크에는 뮌헨에서 내 예술적 감각이 발전한 것을 이해할 사람이 없을 것이다."[29]

1 베를린 국립도서관에 소장된 게르하르트 하웁트만 관련 서류 GH Br NL A: Kollwitz, 2. 22. 1942년 2월 3일 자 편지.

2 크네제베크(1998), 38쪽은 참고문헌에 널리 퍼져 있는 콜비츠의 언급이 맞지 않을 수도 있다는 것을 증명한다. 우리는 콜비츠의 날짜를 따른다.

3 페터 슈프렝엘, 『게르하르트 하웁트만. 시민적 특성과 위대한 꿈』, 뮌헨, 2012, 119쪽.

4 게르하르트 하웁트만의 편지 『예술과 예술가』 XI(1917년 8월) 545쪽에 실린 율리우스 엘리아스의 글 「케테 콜비츠」에서 인용.

5 베를린 국립도서관에 소장된 게르하르트 하웁트만 관련 서류 GH Br NL A: Kollwitz, 1. 15. 1941년 11월 편지.

6 아르노 홀츠, 『시대의 책』, 취리히, 1886, 79쪽.

7 '케테의 일기장', 736쪽.

8 카를 폰 오시에츠키, 「맞수」, 『세계무대』(1929년 11월 5일)에 수록.

9 슈테른(1927).

10 오시에츠키, 위의 글.

11 '케테의 일기장', 736쪽, 「어린 시절을 되돌아봄」.

12 같은 책, 737쪽.

13 협회는 오늘날까지 유지되고 있다.

14 빌리 보트렝, 『백만장자 여성과 화가. 뤼디아 벨티에셔와 카를 슈타우페 베른』, 취리히, 2005, 48쪽에서 인용.

15 페터 할름에게 보낸 개인 소유의 1927년 7월 28일 자 편지.

16 크네제베크(1998), 40쪽.

17 주 11 참조.

18 2007년 베를린 전시회 도록, 「막스 클링거, "삶의 목록 전체", 그래픽 연작과 스케치」, 54쪽에서 인용.

19 다리나 엘레바, 『죽음을 향해 가는 자유. 18세에서 20세기 까지 회화와 그래픽에 나타난 자살 표현』, 베를린, 2011년 박사학위 논문.

20 예프, 7쪽.

21 같은 곳.

22 같은 책, 44쪽 이하.

23 같은 책, 10쪽.

24 '우정의 편지', 23쪽에 나오는 막스 레르스에게 보낸 편지.

25 크네제베크(1998), 251쪽에 수록된 루트비히 케머러의 각주. 도표로 정리된 연표.

26 크네제베크(1998), 21쪽에서 인용.

27 『사회주의 월간지』(1898년/5호), 245쪽.

28 '우정의 편지', 23쪽 이하.

29 '케테의 일기장', 99쪽.

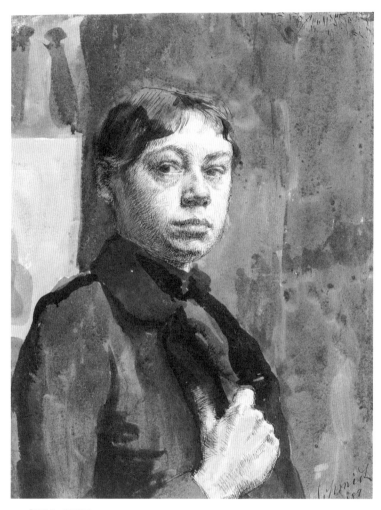

「자화상」, 1889년

자유분방한 삶을 즐기다

뮌헨과 파리 1888-1904년

"우리는 남자들과 **함께** 혹은 남자들 **앞**에서 춤을 추지 않았다. (……) 아니다. 우리는 남자들에겐 당연하다고 여겨진 관습에서 벗어나서 춤을 췄다"고 스위스 여성 화가 로자 페핑어^{Rosa Pfäffinger}는 1889년 전후의 뮌헨 여성 미술가 협회의 축제를 떠올리면서 이야기한다. 그 축제에서 그녀는 동갑의 케테 슈미트를 처음 만났다. 그녀는 자신을 잊고 꿈을 꾸듯 원을 그리며 도는 쾨니히스베르크에서 온 젊은 여성의 우아함에 매료되었다. "그녀가 웃고 있는 어린 물개처럼 보이지 않아?"라고 한 동료가 속삭인다.[1]

당시 뮌헨은 신진 미술가들에게는 파리와 함께 국제적인 명성을 지닌 거의 유일한 도시다. 따라서 슈바빙과 막스포어슈타트^{Maxvorstadt} 지역은 독일에서 중요한 보헤미안의 중심지로 부상한다. 케테는 인상적인 초상화와 거칠고 형편없지만 커다란 역사화를 그리는 화가 루트비히 헤르테리히^{Ludwig Herterich}가 지도하는 여성 회화반에 들어갔다. "그의 학교에서는 색채주의적 형식이 커다란 성공을 거두고, 장식적인 경향이 분투 중이며, 붓을 다루는 재주는 대담한 묘기로까지 상승한다"고 로자 페핑어는 쓴다. "그러니까 전반적으로 모든 것이 예술가의 내면을 관조하기보다는 오히려 당시 뮌헨

에서 '눈요기'로 불리던 것을 중심으로 움직인다. 어쨌든 젊은 선생의 타고난 기질이 분위기를 조성하고, 신선한 바람이 분다."[2]

베를린의 슈타우퍼 베른과는 달리 헤르테리히는 섬세한 드로잉에 안주하지 않는 철두철미한 화가다. 그것이 케테의 아버지를 기쁘게 했을 것이다. 하지만 정작 딸은 불안하다. "나는 선생님과 관련해서 다시금 운이 아주 좋았다"고 그녀는 나중에 쓴다. 하지만 곧바로 다시 선을 그어 제한한다. "그는 나에게 소묘를 아주 일관되게 가르쳐주지는 않았지만, 나를 자기 회화반에 받아들였다." 그런 다음 그녀는 설명의 실타래를 놓친다. 우리는 우선적으로 헤르테리히로부터 수업을 받는 커다란 행운이 무엇인지 알지 못한다. 대신 그녀는 다음 이야기를 계속한다. "나를 둘러싼 삶은 자극적이었고, 그것으로 나는 행복했다."[3]

돌이켜볼 때 그 시기를 아주 특별하게 만들어준 것은 바로 뮌헨에서의 **삶**이었다. 콜비츠의 자전적 기록에서 베를린 견습 시기는 뮌헨에서의 학업을 묘사하기 위해 할당된 분량에 비하면 미미하다. 일기장의 메모와 편지에서도 베를린의 학업 시대보다는 뮌헨의 학업 시대가 훨씬 더 자주 언급된다. 그녀가 "회화 수업에서 나는 별 진전이 없었다. (……) 색을 사용하는 법에서 진전을 이루지 못했다"고 고백했음에도 불구하고 그렇다. 자책한 사람은 그녀만이 아니다. 헤르테리히는 기준이 엄격하다. 로자 페핑어는 친구 마리아 슬라보나에게 보낸 편지에서 다음과 같이 불평을 쏟아낸다. "게다가 나는 헤르테리히를 아주 멍청하다고 생각해. 어떻게 해야 할지 모르겠어. 그는 내가 화가가 될 수 있을 만큼의 재능은 없다고 여기기 때문에 나한테는 전혀 신경을 쓰지 않아."[4]

좌절감을 느낀 케테는 다른 여학생들이 이 분야에서 훨씬 재능

이 있음을 증명했다고 기록한다. 그녀는 이미 베를린에서부터 알고 있던 마리아 슬라보나를 린다 쾨겔Linda Kögel, 외제니 좀머Eugenie Sommer, 마리안네 게젤샤프Marianne Geselschap와 마찬가지로 언급한다. 반면에 이 젊고 자의식 강한 여성들과의 교제는 케테에게 자극을 주고, 영향을 끼친다. 그녀는 이들과 함께 있을 때 비로소 즐거운 "물개"로 변한다. 그것은 콜비츠에 관해서 전해지는 틀에 박힌 모습과는 반대되는 것이다. 이 경우 "남자들이 당연하다고 여기는 관습에서 벗어나는 것"이 가능했던 것은 어려운 상황 못지않게 미덕 때문이다.

여학생은 국립 미술 아카데미에 입학할 수 없기 때문에 그들이 전통적인 기관과 교수진의 명성에서 이득을 보는 일은 불가능하다. 민간이 운영하는 대체 교육은 학생이 학비를 전부 부담해야 한다. 교육을 마친 후에도 여성들이 수입이 좋은 주문을 받는 것은 국립 아카데미의 평균적인 남성 졸업자들보다도 훨씬 어렵다.

역으로 사립학교에서는 여교사도 자주 채용한다. 예를 들어 베를린 여성 미술가 협회의 교육은 항상 여성 교장이 주도했다. 뮌헨에서도 헤르테리히를 보완하기 위해 오스트리아 여성 티나 블라우Tina Blau가 풍경화와 정물화 수업을 담당한다. 이런 방식으로 기성 미술계의 대안으로 여성 네트워크가 생기고, 여성 미술가들이 더 긴밀하게 모인다.

친구 베아테 예프도 뮌헨에서 케테를 예기치 않게 다시 만났다. "어쨌든 소묘와 달리 회화는 뮌헨에서 배워야 한다고 들었다"고 예프는 그녀가 공부할 장소를 바꾼 이유를 회상한다. "그렇다고 해서 내가 그림을 완벽하게 그리게 되었다는 뜻은 아니다."[5] 케테의 동료는 "베를린 여학생의 우아함"과 "뮌헨 여학생의 관리받지 못한 천

재성" 사이에서 또 하나의 대립을 느낀다. 후자가 케테에게는 잘 어울리는 것처럼 보인다.

"뮌헨의 튀르켄슈트라세에 있는 작업실은 우리에게는 일종의 로빈슨 크루소가 살았던 섬과 같았다. 그곳에서 우리는 지배자인 동시에 탐험가였다"고 베아테 예프는 열광적으로 이야기한다. "낮에는 작업하느라 분주했다"고 케테는 기억한다. 하지만 "저녁에는 삶을 즐겼고, 맥주를 파는 지하 상점에 갔으며, 주변으로 소풍을 갔다. 그리고 자기 집 열쇠를 갖고 있었기 때문에 자유롭다고 느꼈다."

당시에 젊은 여성이 집 열쇠를 갖는 것은 전혀 당연한 일이 아니다. 지체가 높은 귀부인과 소녀들에게는 그들의 실제 활동 범위는 자기 집 네 벽 안이어야만 하고, 그것을 넘어선 곳에서는 남성의 동행과 보호가 필요하다는 규범이 통용된다. 여성 화가들이 턱밑까지 단추를 채운 옷 대신 여러 가지 색깔이 칠해진 작업복을 입고 거리에 모습을 드러내는 것 자체가 추문거리다. 한번은 케테가 테레빈유가 떨어져서 점토 항아리를 들고 가장 가까운 상점으로 서둘러 갔을 때, 예프의 기억에 의하면 "여성 화가들이 이미 오전에 술에 취해서 항아리에 새로운 독주를 담아 가기 위해 학교를 빠져나갔다"는 전설이 도시에 퍼진다. 사람들은 여성 화가들을 무시하며 "여자 환쟁이"라고 불렀고, 여성 화가들은 이 호칭을 자랑스럽게 받아들였다. "'여자 환쟁이'란 단어가 지닌 자유로운 색조가 나를 매혹했다"고 케테는 쓴다.

평범한 시민에게 여자 미술가나 여배우 혹은 창녀는 별 차이가 없다. 그 모든 것이 화류계이고, 흉측하고, 도덕성이 없으며, 지옥이 아니라 하더라도 타락을 향해 빠른 걸음을 내딛는 것이다. 몇 년 후 시인 지망생으로 슈바빙에 온 루돌프 알렉산더 슈뢰더^{Rudolf Alexander}

Schröder는 신화와 현실 사이의 모순을 뮌헨 보헤미안 남성의 시각으로 묘사한다. "우리가 벌였던 광란의 술자리에서 '검은 미사Schwarze $_{Messe}$'♦가 가장 무해하다는 데 의견일치를 보았다. 이때 전체적으로 북적거리는 상태는 (……) 은밀한 연애가 있건 없건 알코올로 분위기가 고조된 하룻밤의 토론이라는 상태를 넘어서지 못했다."[6]

뮌헨 보헤미안 생활의 절정은 카니발 축제와 무도회 의상 축제다.

"슈바빙에서 보낸 시간 동안 매년 겨울마다 나는 카니발 축제와 함께했다. 오늘날의 사람들이 더 이상 알지 못하는 카니발 축제! 대규모의 화려하고 공개적인 축제들이 있었다. 며칠에 걸쳐서 밤에 축제를 즐기는 사람들을 긴장시켰던 수많은 가장무도회, 가면무도회, 사적이거나 절반 정도만 공개적인 아틀리에 축제들이 있었다. (……) 사람들은 한겨울 추위 속에서 춤추는 사람들의 김이 모락모락 나는 소용돌이 속으로 휩쓸려 들어갈 때면 이미 매혹되어 있었다."[7]

케테가 이런 축제에 얼마나 열정적으로 참여했는지가 여러 곳에서 입증된다. 그녀는 쾨니히스베르크의 젊은 시절부터 춤에 열정을 가지고 있었다. 이제 변장하는 즐거움이 추가된다. 한 사진[8]에서는 발에는 휘어진 홀란드 "나막신"을 신고, 여자 농부의 리넨 상의와 치마를 입은 채, 손에는 개암나무 가지를 들고 거위를 사육하는

♦ '성스러운 미사'를 조롱하고, 사탄이나 악마를 숭배하는 의식이 거행되고, 대부분의 경우 성적인 요소도 포함된 신비적이고 종교적인 의식을 가리키는 명칭으로, '악마의 제사'라고도 한다. 20세기까지는 전적으로 마녀와 악마 숭배자를 박해하던 측에서만 작성한 문서들이 이런 의식의 존재를 언급했다. 따라서 학문적 연구에서는 그 문서의 내용에 회의적이다. 19세기 후반부터 '검은 미사'는 대중 소설에서 주기적으로 다룬 소재다. - 옮긴이

소녀의 모습으로 분장한 케테의 모습이 보인다. 치장이 소박한 이유는 학생의 주머니 사정 때문이지만 예술가의 관점에서 성공한 것인가 실패한 것인가는 의상의 가격과는 아무 상관이 없다. 그보다는 선택한 역할을 가능한 한 아주 진짜처럼 수행하느냐에 달려 있다. 베아테 예프는 "존경받는 사람들, 교수 부인들 그리고 그 계층에 속하는 남자들이 변장하는 것에서 진지한 예술적 임무"를 본다는 사실에 놀란다. 이때 변장에서는 사회적 능력이나 화려함이 아니라 진정성이 핵심이다. 케테는 "무엇이 핵심인지 즉시 깨달았다. 이 거위 소녀보다 더 진짜일 수는 없다."

"케테의 삶에서 가면무도회는 커다란 역할을 했다." 결혼 전 성이 프로이덴하임인 헬레네 블로흐^{Helene Bloch}도 그렇게 알고 있으며, 이후에 거행된 여러 축제를 기억한다. 그때 "그녀는 손에 맥주잔을 든 바이에른 소녀로 분장해서 밤새 단 한 순간도 자신의 역할에서 벗어나지 않았다. 그런 축제에서 그녀는 '바쿠스의 무희'로 등장해서 참석자 모두를 놀라게 하고 열광시켰고, 머리에 화환을 쓰고 믿을 수 없을 정도로 열정적으로 노래를 부르고 춤을 추었다."[9]

강요된 관습에서 해방된 이 젊은 여학생은 뮌헨에서 아카데미의 한계를 벗어난 첫 번째 소묘를 그리는 데 성공한다. 적어도 친구 베아테의 언급은 그렇게 해석될 수 있다. 한 가면무도회에서 케테는 종이와 연필을 들고 계단에 앉아서 스케치를 했다고 한다. "몽유병 환자처럼 몽롱하던 눈이 자기가 선택한 대상을 주시하면 어떻게 갑자기 정확하고 날카롭게 변하는지를 처음으로 알아차린 순간이었다."

뮌헨에서 케테의 특별한 재능이 점점 부각된다. 그녀가 채색으로는 달성하지 못한 인상적인 강조는 빛과 그림자를 이용해서 구성

1889년 뮌헨에서
거위를 키우는 처녀로 변장한
케테 슈미트

할 때 더욱 선명하게 전면에 드러난다. 그것은 그녀가 대조를 허용
하는 "대담한 방식과 무심한 듯한 독립성"에 기인한다. "검은 덩어
리 같은 그림자가 있다면 좋을 텐데! 그녀에게 핵심적인 것, 중요한
것이 그림자 때문에 바라보는 사람 쪽으로 뛰어오는 것 같다."

훗날 기억에 의하면, 콜비츠가 우연히 손에 넣은 막스 클링거
의 책 『회화와 소묘Malerei und Zeichnung』를 읽고 "나는 화가는 아니"라
고 생각한 곳 역시 뮌헨이었다. 하지만 클링거의 미술 이론적 신조
를 담고 있는 이 책은 1891년에 비로소 출간되었기 때문에 가능할
수 없다. 이 시기에 콜비츠는 이미 베를린에 살고 있었다. 클링거에
의하면 화가의 임무는 세계를 "마땅히 그렇게 존재해야 하는 모습"
이상理想으로 표현하는 것에 있지만, 소묘가는 반대로 세상을 "약하
고, 날카롭고, 냉혹하고, 나쁜, 그래서는 안 되는 모습"으로 보여준

다고 한다.[10] 회화는 물질적 감각과 "구체성"이 특징이지만, 소묘의 뒤에는 더 강력한 아이디어와 생각이 있다는 것이다. 이런 논제는 극단적 형태로는 유지될 가능성이 거의 없지만, 콜비츠에게 나중에 자신의 예술적 노정을 정당화하는 근거가 된다. 이때 그녀는 자신의 미술이 개념이나 이념보다는 얼마나 더 물질적 감각과 구체성으로부터 영향을 받았는지를 알아채지 못했다.

슈바빙 지역 미술가들의 외부 인식과 자아 인식은 왜곡되고 과장되긴 했지만, 보헤미안들 사이에서는 추문으로 작용할 것이 분명한 삶의 양식이 지배적이다. "험담 같은 건 존재하지 않았다. 누가 누구와 관계를 맺든 무엇을 훔치든 혹은 가짜 고대 유물을 좋은 가격에 박물관에 팔든 그 모든 것은 사소한 일이었고, 언급할 가치가 없었다." 철학자이자 심리학자인 루트비히 클라게스Ludwig Klages가 그렇게 언급하면서 덧붙인다. "어쨌든 사람들은 (……) 자신이 놓친 것에 대해서는 후회하지만, 한 일에 대해서는 후회하지 않는다."[11]

"전혀 위험하지 않은 건 아니지만 그것은 얼마나 새롭고, 고무적이며, 정직한 일이었는지."[12] 로자 페핑어는 설명이 필요한 불완전한 이 문장을 더 자세하게 회고하지는 않는다. 위험하다고? 무엇 때문에? 슈바빙 예술가들에게 제기된 일련의 형사 소송이 증명해 준 것처럼, 당시에 완전히 승인을 받은 사회적 관습을 위반했다는 뜻일까? 아니면 그녀는 통제되지 않은 열정을 생각한 것인가? 그녀 자신의 삶이 후자를 보여주는 수많은 근거를 제공한다.

1889년경에 촬영된 루트비히 헤르테리히 회화반 사진 한 장이 "여자 환쟁이"가 삶에 대해 느끼는 감정을 증언하면서 동시에 수수께끼를 던진다. 이 여성 화가들은 당시 사진에서 흔히 쓰이던 월계수나 포도나무 잎사귀로 엮은 화환을 쓰는 대신 도발적으로 맥주

뮌헨 루트비히 헤르테리히의 회화반, 1889년경

잔을 손에 들고 있다. 케테의 왼쪽 바닥에는 로자 페핑어가, 오른쪽 바닥에는 마리아 슬라보나가 비스듬하게 몸을 기울인 채 앉아 있다. 아주 친한 이 두 여성의 삶은 1년 사이에 극적으로 서로 얽히게 된다. 사진에 찍힌 인물들의 유일하면서도 부정할 수 없는 배치다.

다른 어떤 사람보다 우뚝 솟아 있고 오른쪽에서 옆얼굴을 보이며 앉아 있는 여성 미술가가 남작의 딸 마리 폰 가이조Marie von Geyso라고 킬Kiel의 미술사학자 울리케 볼프 톰젠Ulrike Wolff-Thomsen은 생각한다. 이 주장은 굉장히 매력적이다. 왜냐하면 사진이 제작된 시기에 로자 페핑어는 가이조에게서 "지배적인 친구이자 일시적 삶의 동반자"의 모습을 발견했기 때문이다.[13] 오른쪽에서 두 번째 자리에 앉아 있는 케테는 사진에서 중심적인 위치를 차지하고 있다. 그

녀는 아주 심정이 복잡한 삶을 살고 있던 세 여성에 둘러싸여서, 잘 알려진 것처럼 고요함이 지배하는 태풍의 눈 속에 자리를 잡고 앉아 차분하면서도 내면적으로 고요한 상태를 유지하고 있다.

볼프 톰젠이 발견한 페핑어의 미공개 자서전에 따르면, 남자들을 증오하는 마리 폰 가이조는 로자와 단단하게 결합되어 있었지만 뮌헨에서 슬라보나를 처음 만난 후 그녀의 마음을 얻으려고 애를 쓴다. 슬라보나는 북부 독일 사람답게 냉정하게 거부하고 페미니즘 분파주의를 비판한다. "나는 이 점에서 더 이상 앞으로 나가지 못한다. 우리가 몇 시간 동안 여성 문제에 대해 이야기한 다음에 작업을 하러 갈 때면 너무 지치고 신경이 쇠약해진다. (……) 너희들은 '반ᆡ 인형의 집'을 세웠고, 나도 전적으로 함께한다. 하지만 너희들은 이른바 남자들이 배제된 미래의 여성 국가를 믿고 있어. 바보 같은 생각이지. 나는 우리가 남성성을 통해 보완된다고 믿어."[14]

뤼겐에 머물면서 셋이 함께 여름휴가를 보낼 때 가이조와 로자의 관계가 깨진다. 평소에는 매우 강인하던 마리 폰 가이조가 눈물을 흘린다. "그녀와 나는 이루 말할 수 없이 부드러운 행복을 주고받았다. 하지만 이런 개인적인 행복은 더 이상 존재해서는 안 된다. 더 이상 시대에 맞지 않는 그것은 필연적으로 막다른 골목으로 내몰리고 있다." 가이조는 로자에게 뮌헨의 젊은 조각가와 연애를 하라고 권한다. 로자 페핑어는 자신이 마리 폰 가이조와 맺고 있는 관계의 성질을 지나치게 명확하게 밝혔기 때문에 자서전의 다음 문장을 삭제했다. "우리는 서로를 점점 더 많이, 점점 더 깊게 사랑한다. 하지만 2년 전에는 이런 얘기가 가능하지 않았을 것이다. 결론적으로 말하자면 우리는 2년 전보다 덜 사랑하는 것일까? 그 말은, 더 이상 사랑하지 않는다는 뜻인가? 뤼겐 이후부터?"[15]

마리 폰 가이조는 한때 케테가 존경한, 어쩌면 성적으로도 갈망한 여성이었을 것이다. 아마도 사진에서도 볼 수 있겠지만, 그녀는 결국 다른 모든 여성 미술가들처럼 확실하게 알아볼 수 없는 한 여성 미술가에게로 향하게 될 것이다. 그 인물은 서프로이센 출신 대농장주의 딸 로제 플렌Rose Plehn이다. 가이조는 나중에 그녀와 브롬베르크 근교 루보친Lubochin에서 수십 년 동안 함께 살게 된다.

살짝 옆모습을 보이고 있는 지배적인 인상의 젊은 여성은 1861년 홀란드에서 태어난 린다 쾨겔일 것이다. 어쨌든 케테 콜비츠가 린다 쾨겔을 그린 것으로 추정되는, 같은 해에 제작된 초상 스케치와 사진 사이에는 확연하게 비슷한 점이 있다.16 또한 베아테 예프가 "키다리 쾨겔"에 대해 얘기할 때 했던 특징, 즉 쾨겔의 큰 키 때문에 길에서 늘 놀리는 말을 들어야 했지만 그녀는 자신을 방어하는 법을 알고 있었다는 그 말도 맞을 것이다. 고위직 수석 궁정 목사의 딸인 그녀는 그에 어울리는 자부심을 지니고 있었고, 여성 무리에서 일종의 지도자 역할을 맡았다. 그녀는 베아테 예프와 함께 방과 아틀리에를 공유하고, 모든 것에 비판을 가한다. 그 비판은 케테에게도 해당된다. 케테는 여섯 살 연상인 이 여성의 강한 의지력에 경탄한다.

당시 새로운 출발의 시기에도 린다 쾨겔이 최종적으로 관심을 기울인 예술적 활동 영역인 프레스코 벽화는 여성에게는 이례적인 것이다. 세기 전환기에 비가톨릭 지역 출신 예술가들과 지성인들이 대규모로 이주를 해온 결과, 슈바빙 지역에 최초의 프로테스탄트 교회가 생겼는데, 그녀는 1904년 그곳의 반원형 벽감에 커다란 그림을 기증한다. 기독교의 상징이 유겐트슈틸Jugendstil◆과 만난 것이다. 우리는 콜비츠가 이 프레스코 벽화를 자세하게 살펴보았는

지, 그리고 그것을 맘에 들어 했는지는 알지 못한다. 하지만 그녀가 적어도 한동안은 미술관에 대해 분열된 태도를 보였다는 것을 알고 있다. 그녀에게는 전시된 미술작품이 원래의 목적에서 벗어나 활력을 잃은 것처럼 보인다. 그리고 그녀 자신이 일찍 기독교로부터 등을 돌렸지만, 교회가 미술을 보여주기 위한 훨씬 더 좋은 장소처럼 보인다. 그곳에서 미술은 원래 목적과 결부되어 있었고, 자신의 임무를 완수했다.

콜비츠는 후에 많이 인용되는 다음 문장을 일기장에 기록하게 될 것이다. "내 예술에 **목적**이 있다는 말에 동의한다. 나는 사람들이 어찌할 바를 모르고 도움을 필요로 하는 이 시기에 **영향을 끼치고 싶다**."[17] 이 문장은 종종 콜비츠가 예술이 사회 참여적이어야 한다거나 심지어 프로파간다 기능을 충족해야 한다고 생각했다는 식으로 잘못 해석되었다. 오히려 그것은 세기말에 광범위하게 퍼져 있던, 세상이나 수용자와 상관없이 예술 그 자체를 위한 "예술을 위한 예술" 개념과 자신을 구분하기 위한 것이다. 그와 같은 몰아의 상태를 그녀는 오로지 시대를 훨씬 앞서간 위대한 천재들에게만 용인했을 것이다. 그녀는 자기 자신이 한 번도 그런 천재에 속한다고

♦ 19세기 말부터 20세기 초에 걸쳐 유럽 예술계를 풍미한 양식으로, 게오르크 히르트(Georg Hirth)가 1896년 말경에 뮌헨에서 창간한 미술잡지 『유겐트(Jugend)』에서 명칭을 따왔다. 독일어 유겐트는 청춘, 젊음을 뜻하며, 유겐트슈틸은 과거 지향적인 '역사주의'와 영혼이 없는 '산업화'에 반대하는 젊은 예술가와 공예가의 대항운동으로 이해할 수 있다. 이들은 시멘트, 강철 같은 새로운 재료와 새로운 건축 방식으로 시선을 돌렸다. 이 양식의 주요 요소는 장식적인 곡선과 평면적인 식물의 문양이다. 벨기에 건축가이자 실내 디자이너인 헨리 반 데 벨데(Henry Van de Velde)가 이 양식의 선구자이며, 페터 베렌스(Peter Behrens), 리하르트 리에메르슈미트(Richard Riemerschmid), 헤르만 오브리스트(Hermann Obrist), 베른하르트 판코크(Bernhard Pankok), 오토 에크만(Otto Eckmann), 브루노 파울(Bruno Paul) 등이 이 양식을 대표한다. - 옮긴이

생각한 적이 없다. 그녀의 관점에서 보자면, 다른 예술가들은 작품으로 자기 세대의 사람들에게로 가는 다리를 놓아야 할 운명인 것이다.

콜비츠가 보기에 린다 쾨겔의 교회 그림은 이런 목적을 충족한다. 쾨겔의 작품이 양식적으로나 주제 측면에서 낯설기는 하지만, 콜비츠는 그녀의 작품을 높이 평가한다. 케테에게도 감추어져 있던 다른 길이 서서히 모습을 드러낸다. 소외된 사람들, 노동자와 그들의 부인들, 노숙자, 실패한 사람들의 삶이 예술의 주제로 그녀를 매혹한다. 전에는 주로 미학적 관점에서 매료되었던 것들이 경직된 부르주아의 세계나 역사적으로 과거 지향적인 혹은 종교적인 세계보다 훨씬 더 긴장되고, 시각적으로 흥미로운 모티프로 보인다. 이제부터 현대 미술이 이른바 근원적인 것으로서의 "원시적인 것"과 점점 더 관련을 맺게 되는 것처럼, 콜비츠는 그런 소재들이 보다 더 직접적일 것이라고 기대한다. 의복에 속박되는 것이 덜해진 만큼 노골적으로 드러나게 된 몸짓 언어는 직접적으로 감정을 표현하게 해주었고, 그것은 더 감동적이고 열정적으로 마음을 사로잡는다. 콜비츠에게는 바로 그것이 더 효과적이므로 중요하다.[18]

분명코 뮌헨에서의 공부가 이것에 필요한 자극을 그녀에게 제공한다. "우리는 연설 연습을 하기 위해 정치적 모임이 있는 저녁을 가지려고 한다. (……) 학교에서 우리 당은 『베를리너 폴크스차이퉁Berliner Volkszeitung』을 계속해서 구독한다." 가령 로자 페핑어는 그렇게 쓴다.[19] "우리"라는 단어는 여성 회화반을 의미한다. 독일에서 여전히 유효한 비스마르크의 사회주의자 방지법이 존재하는 상황에서 좌파 자유주의적 성향을 지닌 『폴크스차이퉁』은 합법성의 가장자리에서 활동하고 있다. 이 정치적 행사가 있는 저녁에 케테는 눈

청년 시절의 카를 콜비츠

에 띄게 소극적이다. 그녀는 침묵하고 다른 사람이 이야기를 하도
록 놔둔다. 이것은 입장이 없어서가 아니라, 그보다는 불확실성, 즉
린다 쾨겔이나 외제니 좀머 같은 이의 지식에 대항해서 자신의 견
해를 주장할 수 없을 것이라는 데서 오는 감정 같은 것이다. 사회민
주주의자들에 대한 그녀의 공감은 일반적으로 널리 알려져 있지만,
모든 학우가 그것에 호의적이지는 않다. 결론적으로 말하자면 아주
유복하고 여러 가지 측면에서 보수적인 가족만이 자녀 교육에 필요
한 자금을 충당할 수 있다.

　케테가 사회민주주의에 공감한다는 것을 알았을 때 처음에 예
프도 충격을 받았다. 베아테의 아버지에게 그것은 범죄와 동의어
다. 게다가 그녀는 케테가 다른 사람들에게 자신의 세계관을 적극
적으로 가르치려는 어떠한 시도도 하지 않는 것에 놀란다. 물론 뮌

헌에서 비로소 케테는 아버지나 오빠와 상관없이 자신만의 확신에 도달하게 된다. 그녀는 이곳에서 1879년에 출간된 아우구스트 베벨 August Bebel♦의 선동적인 글 『여성과 사회주의Die Frau und der Sozialismus』 를 읽는다. 그 책은 "여성은 법률적으로만 남성과 동등한 것이 아니라, 경제적으로도 남성으로부터 자유롭고 독립적이어야 하며, 지적인 교육 또한 가능한 한 남성과 동등해야 한다"[20]는 요구에서 절정을 이룬다. 베벨에게 그것은 여러 사회적 상황이 근본적으로 변해야만 달성할 수 있는 목표다. 책에서보다 뮌헨에 온 베벨을 직접 만났을 때 케테는 더 매료되었다. 이때 그녀는 베벨의 추종자들이 그를 부르는 것처럼 이 "대항 황제" 혹은 "노동계급의 황제"의 타고난 연설 재능을 확신할 수 있게 된다.

베벨이 요구한 여성 해방은 여성 미술가 지망생들의 독립을 위한 노력과 상당 부분 일치한다. 이때 여성 미술가 중에서 보수적인 미술가들도 한 가지 중요한 점에서는 남성이 주도하는 사회민주주의의 입장을 훨씬 넘어선다. "당시 우리 상황에서 화가로 진지하게 받아들여지려면 결혼하지 않는 것이 필수라고 여겨졌다"고 베아테 예프는 쓰고 있다. 이것은 일차적으로 그 당시 별다른 문제의식 없이 여성을 부엌의 화덕으로 보내는 결혼제도를 겨냥하고 있다. 하지만 보다 자유로운 파트너 관계라는 틀 안에서도 그 제도는 여성 동반자에 비해 당연하다고 여겨진 남성의 우월한 지위와 연관된다. 예술가들 사이에서 특히 그랬다.

예프가 보기에 이것과 관련해서 베를린 시절 케테의 모든 것이

♦ 독일의 사회주의자, 독일 사회민주당 창립자의 한 사람. 마르크스주의의 뛰어난 선전가, 이론가. 그의 『여성과 사회주의』는 최초로 유물사관에 입각하여 여성 문제를 다룬 것으로 높이 평가받고 있다. - 옮긴이

정상적이었는데, 뮌헨에서 이 여자 친구가 갑자기 약혼반지를, 그것도 "굵고 매끈한 금반지"를 착용한 것이다. 그보다 더 부르주아적일 수는 없다. 그리고 모든 부르주아적인 것은 나쁜 것으로 간주된다. 외제니 좀머는 케테를 변호하는 일을 맡는다. 그녀가 케테 슈미트와 이야기를 했고, 그녀의 경우는 예외로 할 수 있다고 했다. 좀머라는 성씨은 그녀가 최소한 잠시나마 결혼한 적이 있다는 것을 의미한다. 결혼하기 전 그녀의 성은 하웁트만이기 때문이다. 케테 "본인은 품위 있게 침묵을 유지한 채 반지, 무언의 분노와 거만한 사과라는 태도 모두를 지니고 있었다." 하지만 실제로 이런 논쟁은 겉으로 드러난 것보다 그녀에게 훨씬 더 직접적인 문제였다. 후에 그녀는 다음과 같이 쓴다. "내가 아주 좋아했던 뮌헨에서의 자유로운 삶이 내가 너무 일찍 약혼한 것이 잘한 일일까 하는 의구심을 불러일으켰다. 그만큼 자유로운 예술가는 몹시도 매력적이었다." 여성에게 결혼과 미술가라는 직업 사이에 존재하는 모순을 그녀 자신도 내면화한 것처럼 보인다. 그리고 외제니 좀머의 선머슴 같은 태도를 그녀는 분명히 나쁘게 받아들이지 않았다. "그렇지 않았다면, 내가 로엔그린 카페, 루이트폴트 카페, 영국 정원으로 소풍을 갈 때 이처럼 유쾌하고 멋진 친구들을 또 어디에서 구할 수 있겠는가?"[21]

뮌헨에서 케테가 구속에서 벗어나 자유로운 예술가 신분에 매혹되는 동안, 카를 콜비츠는 베를린에서 특유의 끈기를 발휘해서 의학 공부를 하며 고군분투 중이다. 그는 지인들에게 돈을 빌려야 한다. 지금까지 그를 지원했던 삼촌으로부터 방학 중에 훈계를 들어야 했는데, 카를이 사회민주주의자가 된 것을 삼촌이 알았기 때문이다. 지나치게 많은 빚이 생기지 않도록 하기 위해 케테의 약혼자 카를은 가능한 한 빨리 졸업을 하려고 다른 모든 것을 희생한다.

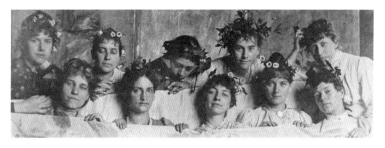

월계관을 쓴 뮌헨 여성 회화반.
뒷줄: 가운데 케테 슈미트, 그녀의 오른쪽 옆 마리안네 피들러
앞줄: 왼쪽에서 두 번째 베아테 예프, 그녀의 오른쪽 옆 마리아 슬라보나

"그는 대학에 다니는 동안 다른 많은 학생들처럼 마음껏 즐거운 삶을 누리는 게 아니라 온통 경제적 근심에 둘러싸여 있었다. 그것에서 책임감이 생겨났다. (……) 그가 거저 얻을 수 있는 것은 아무것도 없었다."22

뮌헨에 사는 케테는 여전히 그런 의무로부터 자유롭다. 그녀는 오스트리아 화가와 함께 등산 여행을 떠난다. 밧줄을 타고 절벽의 수직 틈새를 지나는 등반이다. "그 여성은 알프스 산양처럼 산을 오른다"고 등반 가이드가 그녀를 칭찬한다. 또 다른 모험은 예프와 드레스덴 출신의 짙은 금발 미인 마리안네 피들러와 함께 했던 대략 10일 정도 걸린 베니스 여행이다. 세 사람은 각자 이 여행을 위해서 75마르크를 저축했다. 미술관 방문은 필수다. 그것에서 지속적인 영향이 생겼는지는 알려진 바가 없다. 지금까지 그녀가 전혀 몰랐던 이탈리아 풍습, 예를 들어 점심 식사 때 집에서 숙성한 레드 와인이나 화이트 와인을 반주로 곁들이는 풍습이 케테에게 더 강한 인상을 주었다. 반대로 이탈리아 사람들은 키 큰 마리안네 피들러의 모습에서 깊은 인상을 받는다. 그녀가 커다랗게 몸을 움직이면서 유서 깊은 전시실을 거닐 때면 두칼레 궁전의 작품 감시인들이

"에꼴라, 에꼴라!(저기 저 여자 좀 봐, 저기 저 여자!)"라고 뒤에서 속닥거렸다.

뮌헨에서 이런 매력이 미술계를 사로잡기도 한다. 조형 예술 아카데미의 아주 젊은 학생인 라이프치히 출신의 오토 그라이너는 몇몇 남학생 학우들과 함께 여성 회화반에, 무엇보다 마리안네에게 주목하게 된다. 잘생기고 삶에서나 예술에서나 자신감이 넘치는 그라이너는 다섯 살이나 많은 작센의 여자에게 퇴짜를 맞자, 더 이상 세상을 이해하지 못한다. 케테가 중재를 해야만 한다. 그것이 케테가 평생 반복하게 될 역할의 기본 패턴이다. 콜비츠는 고백을 듣는 어머니, 위로자로서의 역할에 탁월하게 들어맞는 것처럼 보인다. 그것은 공감, 편견 없는 시선과 날카로운 관찰 재능을 전제로 한다. 그 모든 재능이 그녀의 예술에 도움이 될 것이다. 혹은 예프의 말을 빌리자면, "그녀가 귀 기울여 듣는 태도에는 상대를 부끄럽게 만드는 것이 전혀 없었다. 무시하는 듯한 우월감도 전혀 없다. 아주 까다로운 경우일지라도 상황에 대한 평가가 있었고, 공감으로 가득 차 있었다."

자신의 열정을 만끽하는 삶은 뒷전으로 밀려난다. 그것은 소설가 슈테판 츠바이크Stefan Zweig가 카사노바에 관해 쓴 에세이에서 명확하게 표현한 문학과 관련된 모순이다. 베네치아의 방탕아처럼 풍부한 삶을 지닌 사람에게는 자신의 세상 경험을 예술적으로 다루기 위해 필요한 시간과 내적 집중이 부족하다. 예술적으로 장인의 지위에 도달한 사람의 삶은 다른 한편으로 부유함이라는 측면에서는 뒤처져 있다.[23] 예프는 콜비츠를 다룬 자신의 책에서 여성 회화반의 사진을 자세하게 서술한다.[24] 불꽃같은 열정을 지닌 젊은 여성들이 가능한 한 주목을 끌기 위해 포즈를 취하는 반면, 케테는

다른 데 정신이 팔린 표정으로 사진을 망친다. 그녀는 "방금 그라이너의 고백 중 하나를 들었다. 그녀는 어찌 되었든 그에게 다 잘될 거라고 속일 수가 없었다. 그녀는 말없이 침묵하면서 속으로 한창 성장하고 있는 젊은 그에게 불가능한 것을 던져놓은 운명을 탓하는 것에 만족해야만 했다." 결국 그라이너의 끈질긴 구애가 적어도 잠시 동안은 이런 불가능함을 이겨낸다. 1891년에 마리안네는 그를 따라 이탈리아로 가서 그와 함께 피렌체의 아틀리에에서 작업을 하게 된다.

그때까지 그라이너와 아카데미의 다른 남학생들은 글릭슈트라세에 있는 작은 카페에서 헤르테리히가 가르치는 여학생들과 만난다. 그곳에서는 단돈 10페니히만 내면 "작은 세숫대야 크기"(예프의 표현)의 잔에 담긴 밀크 거피를 마실 수 있다. 그들은 그곳에서 자유로운, "그림 구성을 연구하는 저녁 모임"을 개최한다. 헤르테리히 수업에서 당시 관습에 따라 주어진 주제들을 보충할 수 있는 아주 바람직한 모임이다. 과제가 설정되면, 구체적으로 형상화하는 것이다. 이렇게 해서 생긴 스케치를 카페 벽에 핀으로 고정해서 걸어 놓는다. 콜비츠는 나중에 이 모임에서 "때늦은"이라는 주제에 대해 「깜짝 놀란 여인이 냄비가 끓어 넘치는 화로로 화들짝 놀라 몸을 돌린다」와 같은 방식으로 이루어지는, 대체로 삽화 방식으로 소박하게 주제를 다루는 방식과 거리를 둔다.

하지만 "투쟁"이라는 주제에서 케테는 쾨니히스베르크 시절에 노동자 지역을 찾아갔던 일을 곰곰이 생각하고 그것을 에밀 졸라의 소설 『제르미날』을 읽은 경험과 연결한다. 이 자연주의 문학의 핵심 작품은 4년 전에 출간되어 문학을 혁명을 일으켰다. 케테는 그을음이 잔뜩 낀 술집을 배경으로 처녀 노동자를 차지하기 위해 벌인 두

광부의 싸움을 형상화한다. 이때 소설에서는 무너진 갱도 내에서 사건이 벌어지기 때문에 케테는 원본 소설에서 벗어난다. "이 구성은 인정을 받았다"고 콜비츠는 쓴다. 오토 그라이너는 이 그림을 보고 "여성 회화반에서는 다들 이렇게 그림을 잘 그리나요?"라고 묻는다. 케테는 다음과 같이 쓴다. "처음으로 나는 내가 걷는 길에서 인정받았다고 느꼈다. 내 상상력의 시야가 넓게 펼쳐졌고, 그날은 행운에 대한 기대로 밤잠을 이루지 못했다."

마음속에 "행운에 대한 기대"를 품은 채 1889년 여름에 잠시 쾨니히스베르크로 돌아간다. 앞으로의 길은 다시금 아버지의 결정에 달려 있고, 어떤 결정이 내려질지 불확실하다. 뮌헨 아카데미 학생인 파울 하이에게 보낸 생생하고 자세한 편지가 그녀가 어떻게 느꼈는지를 알려준다. "예프와 내가 뮌헨에서 출발해서 강력하고 즐거운 기억을 불러일으키는 양조장을 지나쳤을 때, 우리는 아주 슬프게 노래를 불렀다: 우리는 시선을 떨구고/속물이 사는 나라로 돌아간다./오오-아아!" "이토록 멋진 시간은 다시는 오지 않으리라."[25]

케테가 왜 하필이면 속마음을 털어놓을 친구로 하이를 선택했는지는 풀리지 않는 의문이다. 하이는 전문 교육을 받은 미술가로 궁극적으로는 담배 회사 렘츠마를 위해서 소장용 담뱃갑 그림을 그렸으며, "흠결 없는 세계를 그린 화가"로 콜비츠의 미술과는 대척점에 있으며, 나중에 콜비츠는 그의 작품을 낮게 평가했다.[26] 그는 그림 구성을 연구하는 저녁 모임 회원으로 언급되지는 않았지만, 분명 여성 회화반의 여러 여성과 친하게 지냈을 것이다. 아마도 그는 여동생 리스베트에게 잘 어울리는 잠재적 결혼 후보자로 간주되었을 것이다. 왜냐하면 하이에게 보낸 현재 전하는 첫 번째 편지는 리제의 추신으로 끝나는데, 케테의 다소 비꼬는 말로 시작하기 때문

이다. "내가 설명을 마치자 여동생이 너한테 큰 호감을 갖게 되었어. 그래서 너한테 아주 뜨거운 인사를 보내는 거야."[27]

외제니 좀머와 거의 비슷하게 하이와도 아주 편안하게 시내를 어슬렁거리며 돌아다닐 수 있었을 것이다. 왜냐하면 1891년 결혼 직전에도 그녀는 쾨니히스베르크에서 하이에게 편지를 보냈기 때문이다. "이곳에서 작은 거리를 어슬렁거리며 지날 때면, 이게 너한테도 잘 어울릴 거라는 생각이 들어." 이전에 그녀는 뮌헨에서 헤르테리히 밑에서 2학기를 공부하도록 허락받았지만 이것이 언급할 만한 가치가 있는 예술적 발전을 가져다주지는 않은 것 같다. 그보다는 오히려 옛 우정을 유지하도록 만들었다. 이어서 1890년에 학업을 마치고 1891년 6월에 결혼해서 베를린으로 이사한 사건 사이에 쾨니히스베르크에서 보낸 마지막 체류가 눈에 띄게 생산적이다. 이때 그녀는 동료들과 연락이 끊긴 것을 아쉬워하고, 동프로이센에서의 유배 생활에서 느낀 고립에 대해 하이에게 불평을 털어놓는다. "마치 계속해서 혼잣말만 하고 있는 것 같아."

하지만 쾨니히스베르크에서 그녀는 다시금 영감의 근원을 발견한다. 곡식 자루를 나르는 짐꾼들과 선원들이 드나드는 술집이 슈바빙 보헤미안 카페보다 더 훌륭한 소재를 제공한다. "왜냐하면 헤르테리히와 뮌헨에서 보낸 2년의 세월이 내게 상당히 도움이 되었다는 점을 확신하고 있음에도 불구하고, 나는 뮌헨에서 보낸 시간을 다 합친 것보다 이번 겨울에 더 많은 것을 이루어냈기 때문이다." 그녀는 졸라의 『제르미날』의 싸움 장면을 그린 목탄 스케치로 뮌헨에서 많은 찬사를 받았으며, 이제 그것을 동판화로 제작하려고 한다. "그런 장면이 벌어질 수도 있을 것만 같은 아주 멋진 술집을 발견했다. 선원들이 들락거리는 진짜 범죄자 소굴이고, 춤을 출 수

도 있는 끔찍한 모습의 술집이다. 밤마다 그곳에서는 커다란 소동이 벌어진다. 나는 술집 주인과 친해져 홀이 비는 오전에 그곳에서 벌벌 떨면서 소심하게 밑그림을 그린다. (……) 내가 종종 그곳에 앉아서 사내들과 독주를 마시는 것처럼 보일 것이 분명하다. 하지만 나는 아직 그런 행동을 할 단계까지 가지는 못했다."[28]

다른 여학생들도 그녀와 마찬가지로 학교를 떠났다는 사실이 뮌헨과의 영원한 작별을 쉽게 해준다. 예술가로 남고 싶어 하는 대부분의 여성에게 분명 중요한 다음 단계는 멍에 같은 결혼이 아니라, 약속의 땅 파리다. 그들 중 한 명이 뤼덴샤이트 출신의 이다 게르하르디[Ida Gerhardi]다. 그녀는 뮌헨 여성 회화반에 들어가 티나 블라우에게서 풍경화를 공부한다. 그녀는 뮌헨 사람들의 닭과 같은 삶에 대해 "일찍 침대에서 기어 나오고 일찍 침대로 기어 들어간다"는 말로 조롱하는데, 그런 삶은 슈바빙 예술계의 자아 표현과는 전혀 맞지 않는다. 그곳에서 그녀 자신은 차라리 "혼자 헤엄치고 싶은 오리"[29]가 되겠다고 한다. 그녀는 1890년 말에 파리의 아카데미 콜라로시[Académie Colarossi]로 간다. 뮌헨에서라면 눈에 띄는 안경을 쓰고 자의식에 넘쳐서 자전거를 타고 다니는 그녀가 갖가지 풍문을 몰고 다녔을 것이다. 하지만 파리에서는 그런 정도로는 아무런 소동도 일어나지 않는다. 확고히 자리를 잡은 발 뷜리에[Bal Bullier] 무도회장♦1과 새로 문을 연 바리에테 극장 물랑루즈[Moulin Rouge]♦2에서도 캉캉 춤의 인기는 최고였고, 앙리 툴루즈 로트렉[Toulouse-Lautrec]이 그 춤을 추는 장면을 그려서 영원히 남긴다. 관객이 여성들의 치마 아래를 들여다볼 수 있는 춤인데, 모든 여성이 다 속옷을 입고 있었던 것은 아니다.

파리에서 보헤미안은 이미 수십 년 전부터 맥주 대신 대마초를

120

즐겼는데, 대마를 담배에 섞어 피우는 대신, 좀 더 강한 효과를 얻기 위해 가열해서 버터와 아편을 섞어서 복용한다. (러시아 여성 화가 마리아 바시키르체프Maria Bashkirtseff는 요절한 후에 일기가 공개되어 숭배의 대상이 된다. 그녀는 자신만의 고유한 대마초 제조법을 갖고 있었다. 시럽에 아편을 붓는 것이다.) 하지만 게르하르디는 추문을 몰고 다닌 바시키르체프보다 한 가지 점에서 앞선다. 대개의 경우 가족들은 부도덕해지기 쉬운 파리로 신진 여성 예술가를 혼자 보내지 않는다. 어머니, 오빠, 고모나 이모 혹은 적어도 신뢰할 수 있는 여자 친구가 동행함으로써 미덕이라는 길에서 너무 벗어나지 않도록 보호 장치에 신경을 쓴다. 이다 게르하르디는 특별한 경우로, 그녀는 파리에서 실제로 혼자 "헤엄쳐 다닌다."

베를린과 뮌헨에서 케테와 함께 공부했던 마리아 슬라보나의 경우, 그녀가 파리를 향해 간 것은 해방을 위해 스스로 결정한 것이 아니라, 한 남자 때문에 생긴 일이었다. 1868년에 태어난 덴마크 남자 빌리 그레토르Willy Gretor는 정체가 불분명한 인물이다. 그는 미술 중개상이자 위조가이고, 철학자, 야바위꾼, 상류층을 사칭하는 사기꾼의 특성을 두루 갖춘 인물이다. 1890년 1월 그는 슬라보나가 "속물적이고, 아주 낡고 병든 독일에 머물기"에는 너무 재능이

♦1 발 뷜리에 무도회장은 1847년부터 1940년까지 운영되었다. 극장은 파리의 제5구 라틴
 구역에 있었고, 손님들에게 춤을 출 수 있는 공간과 다른 여가를 즐길 수 있는 공간을
 제공했다. 손님은 대부분 대학생, 사무직 사원, 예술가였다. 특히 화가 이다 게르하르디와
 들로네 부부가 이 무도회장을 즐겨 방문했고, 춤을 추는 광경을 그림으로 남기기도 했다.
 - 옮긴이
♦2 '빨간 풍차'를 뜻하는 프랑스어 물랑루즈는 몽마르트르 언덕에 있는 유명한 카바레다.
 1889년 문을 열어 현재까지 운영하고 있다. 캉캉의 기원지로 유명하며, 앙리 드 툴루즈
 로트렉이 이 술집을 배경으로 그림과 판화를 남겼다. - 옮긴이

빌리 그레토르

뛰어나다고 확고하게 말한다. 두 사람이 누리게 될 미래는 "세계에
서 가장 뛰어나고 현대적인 지성이 모이는 장소"[30]인 파리라고 한
다. 1890년 10월 그녀는 그 유혹을 좇아 파리로 간다. 로자 페핑어
는 그레토르가 그 돈의 상당 부분을 가로챘다는 사실을 전혀 알지
못한 채 가장 친한 친구인 마리아의 파리 체류 비용을 댄다. 1891년
5월 슬로베니아 여성 화가 이바나 코빌카Ivana Kobilca가 파리로 와서
합류한다. 그녀도 뮌헨 여성 회화반의 학생이었다. 그레토르는 동
시에 슬라보나, 코빌카, 이탈리아 여성 가수 그리고 세베리나라는
이름의 화류계 여성과 관계를 맺고 있다. 그레토르의 난잡한 여성
편력과 낭비벽에 대해 여러 사람이 경고했음에도 마침내 로자 페핑
어도 여자 친구들을 따라간다. 이때 슬라보나는 산달이 가까웠고,
얼마 후에 딸을 낳는다.

 이제 서서히 밝혀지게 될 사건은 모든 관습에서 벗어나 있지만,

남자인 그레토르가 뻔뻔하게 주장한 권리에 의해서 결정된다. 모든 여성이 서로를 알고 있으며, 그레토르는 니체의 방식으로 꾸며진 자신의 하렘 환상을 초인의 미래 모델로 치장해서 그들에게 팔아치우는 데 성공한다. 로자 페핑어의 돈으로 말제르브Malesherbes 대로 가까운 곳에 방 여섯 개짜리 집과 부속 아틀리에를 임대한다. "우리는 엘리트이며, 새로운 귀족의 자제"라고 그레토르는 여성들을 속여 믿게 만든다. "우리의 공동체는 미래가 새로운 삶의 형태, **새로운 도덕**을 가지고 하는 일종의 실험이다. 이 공동체는 여전히 살아남았고, 경직된, 그러나 감정적이고, 자기중심적인 가정, 가족, 결혼 시스템을 파괴하려는 시도다."[31]

"새로운 형태의 삶에 대한 실험"이라는 양식은 상류 부르주아적이다. 여기에는 두 명의 보모도 포함되어 있다. 한 명은 마리아의 딸을 위한 보모이고, 다른 한 명은 1892년에 태어난 로자의 아들 게오르크를 위한 보모다. 후자는 뮌헨에서 온 화가의 전직 모델이다. 남자 하인, 여자 요리사 그리고 젊은 덴마크 조각가 한스 비르쉬 바론 달러업$^{Hans Birch Baron Dahlerup}$으로 사치스러운 코뮌이 완성된다. 눈부신 겉모습 뒤에 심연이 입을 벌리고 있다. 거주 공동체는 겨우 몇 달간만 유지된다. 이때 참여한 모든 사람에게 예술 대신에 오늘날 정신과 의사라면 경계성 증후군이라고 진단 내릴 심리적 한계 상황이 생겼다. 이 모든 것이 참여자들에게는 실제로 "전혀 위험하지 않은 것이 아니다." 이제 겨우 스무 살이 된 달러업은 코뮌에서 이사를 나간 직후에 스스로 목숨을 끊는다.

캉캉 춤을 경찰이 계속 금지한 것처럼, 기성 사회는 도덕적 규범을 무너트리려는 모든 시도에 저항한다. 그것을 보여주는 아주 비극적인 실례가 케테가 존경하는 선생님 카를 슈타우퍼 베른이 겪

은 운명이다.[32] 이 스위스 화가는 케테가 "베를린 견습 기간"을 끝마친 직후에 조각 공부를 더 하기 위해서 제일 먼저 피렌체로, 그런 다음 로마로 갔다. 그는 바그너가 염두에 두었던 규모의 종합예술을 계획한다. 스위스 철도 재벌의 딸이자 슈타우퍼 베른의 동창과 결혼해서 스위스 연방 내각 집안의 며느리가 된 리디아 벨티 에서Lydia Welti-Escher가 관대한 후원자가 되어 그의 야망을 지원한다. 하지만 재정적 지원으로만 끝나지 않는다. 리디아는 남편을 떠난다.

스위스 주정부는 불륜 관계에 적대적이다. 유럽에서 가장 부유한 여성 중 한 명인 리디아는 로마의 정신 병원에 감금되고, 슈타우퍼 베른은 감옥에 갇힌다. 소위 "유괴, 절도 및 정신 이상자를 강간"한 범죄행위와 마찬가지로 "체계화된 광기"라는 정신과 의사의 진단 역시 억지로 날조해서 갖다 붙인 것이다. 이 사건에 전 세계가 주목한다. 결국 두 연인은 풀려났지만, 체포와 강제 구금은 두 사람의 삶을 파괴했다. 1891년 1월 카를 슈타우퍼 베른은 피렌체에서 수면제 과다 복용으로 스스로 목숨을 끊는다. 그사이에 남편과 이혼한 리디아가 몇 달 후에 제네바의 집에서 가스관을 열어 자살함으로써 애인의 뒤를 따른다.

로자 페핑어와 마리아 슬라보나는 자신을 파괴하는 족쇄에서 벗어나 상황을 호전시켜 보려고 한다. 그들은 그레토르의 두 아이를 함께 키우기 위해 파리에서 떨어진 뫼동Meudon으로 이주한다. 하지만 그레토르는 4주에 한 번씩 애인이 "상태가 좋지 않을 때마다" 로자를 집으로 불러들이고, 그녀는 그 부름을 따른다. 슬라보나는 이 놀이에 저항하고, 정신병으로 도주하여, 1년 내내 상상임신으로 고통받는다. 스스로를 "초인"이라고 부르는 그레토르만이 유일하게 내적으로 아무런 손상을 받지 않는다.

그레토르로부터 도망치려고 시도하던 로자 페핑어는 이제 그녀의 학창 시절 친구 케테에게 매달린다. 그사이 케테는 베를린의 "가장 북쪽"에 있는 뵈르터 플라츠에 살고 있으며 "콜비츠라는 인상적인 성"[33]을 지니게 되었다. 이제 결혼하기 전 성이 그녀에게는 "흔해서 평범한"[34] 것처럼 여겨지지만, 로자와 친구 베아테 예프에게 그녀는 여전히 "케테 슈미트"로 남게 될 것이다.

로자는 프랑스에서 베를린으로 도망쳐 왔고, 그녀의 아들 게오르크를 마리아 슬라보나에게 맡겼다. 그리고 그 친구에게 정기적으로 보고를 한다. 때때로 그녀는 콜비츠에게서 스케치 기법을 배우기 위해 그녀와 공동으로 아틀리에를 유지한다. 좌절감을 일으키는 시도다. 왜냐하면 동프로이센 여자 케테의 느리면서도 집요한 투쟁 방식이 로자에게는 파리의 보헤미안적 삶의 경쾌함과 강한 대조를 이루기 때문이다. "(나는) 엄격하게 합리적으로 구성된 일상을 통해서 현란한 삶으로부터 자신을 보호하는 사람들을 발견했어. 나는 현란한 삶에서 마치 고통과 광기의 커다란 바다를 항해하고 있는 것과 같아. (……) 그들은 단단한 땅을 딛고서 섬에 서 있고, 궁색하게 파리풍으로 치장한 난파선을 타고 나는 방향타 없이 그 옆을 지나가고 있다."[35]

그것에 맞게 그녀는 슬라보나에게 보낸 편지에서 냉정하게 의견을 표명한다. "나는 이곳에서 그 어느 때보다 외로워. 슈미트는 오늘에서야 작업을 하러 왔어. 전부 다 아주 형편없고, 자기만족적이야. 그렇지만 모두들 작업을 하고 있고, 나는 그것을 배우고 싶어."[36]

콜비츠와 로자의 관계는 상호 모순적이다. 편지에서는 거부와 경탄이 서로 거세게 부딪친다. 로자는 슬라보나에게 "너는 아주 엄격하고 사실적인 그림을 그리려고 노력해야 한다"고 권유한다. "슈

미트의 많은 것을 관찰했어. 그런데 그녀는 아주 게을러!" 또 다른 편지에서 그녀는 덧붙인다. "슈미트는 양심적으로 그리고 정확하게 작업하는 법을 알아. 이것이 그녀의 가장 중요한 재능이지. 그녀는 아주 어리석어. 하지만 내 생각에 여전히 그녀가 그 누구보다 가장 호감을 주는 사람이야. 그녀는 내게 머리카락이 곤두서는 이야기를 들려주었어. 그녀는 신중해졌지만, 근본적으로 때가 묻지는 않았어. 그녀는 내게 빌리(그레토르)에 대해서도 자주 물어." "머리카락이 곤두서는 이야기"는 분명 마리 폰 가이조와 로제 플렌의 관계를 건드리는 이야기다. 그리고 로자 페핑어에게서 질투심이 감지된다. "나는 M.(마리 폰 가이조)과 플렌이 어떻게 될지 너무나 궁금해. 나는 정신을 차려야만 해. (……) 슈미트는 내게 많은 이야기를 해주었어. (……) 플렌은 정말이지 솔직하지 못해."

베를린에 체류하는 것이 로자의 자존감에 더 이상 도움이 되지 못한다. 그녀는 소묘에 재능의 한계가 있다는 것을 분명히 알게 되었다. 동시에 젊은 콜비츠 부부를 방문할 때면 그사이 그녀의 재산을 탕진할 뿐 모자를 돌보려는 시늉조차 하지 않는 빌리 그레토르에게 보여준 그녀의 무조건적 헌신에 대한 비난을 감수해야 한다. "슈미트는 모든 기회를 피해. 그녀는 나를 부끄러워하는 거 같아. 아니면 그것이 아주 불필요하다고 생각하거나. (카를) 콜비츠는 나를 몹시 싫어해. 하지만 나는 그에게 어떤 이유도 제공한 적이 없어. 그는 무례했지만 나는 침착함을 유지했어." 한동안 로자 페핑어는 파리로 돌아간다. 그곳에서 그레토르와의 관계는 뚜렷하게 피학적 특성을 띤다. 그녀는 그에게 가정부로 봉사한다. 그리고 그의 새로운 애인 폴레르가 집에 들어오면 몸을 숨겨야만 한다. 그사이 돈이 떨어진 그녀는 친구 슬라보나에게 돈을 얻으면, 즉시 그것을 그

레토르에게 건넨다.

1901년 케테 콜비츠가 처음으로 파리를 방문했을 때, 옛 동창들의 보헤미안적 삶은 끝나 있었다. 페핑어는 그녀가 꿈에 그리던 도시 파리를 떠난 지 오래고, 반대로 마리아 슬라보나는 결혼했다. 그녀의 남편인 미술 수집가 오토 아커만Otto Ackermann은 그레토르의 사생아 딸 릴리를 입양했다. 콜비츠의 부르주아적 삶에 대한 그녀의 조롱도 사라졌다. 반대로 화가로서 첫 성공을 누린 슬라보나는 이제 과거 삶의 흔적을 지우려고 시도한다. 그녀가 자신에 대해 털어놓은 기록물 어디에도 미술가 코뮌에서 지냈던 파란만장한 시기를 암시하는 내용은 전혀 없다.

오토 아커만은 당시만 해도 비교적 쉽게 전체를 볼 수 있을 정도로 좁은 파리 미술계로 케테를 안내한다.[37] 전해지는 게 거의 없는 콜비츠의 파리 여행은 아주 짧았지만, 그 며칠 만에 최신 미술 경향을 파악하는 안목을 얻을 수 있었다. 독일에서 그녀는 『직조공 봉기』 연작[38]의 커다란 성공 이후 예술가로 자리를 잡았다. 파리에서 그녀의 이름은 독일 미술가 집단을 제외하면 누구에게도 알려지지 않았다. 이 짧은 방문이 이것을 바꾸는 첫걸음이 될지도 모른다.

콜비츠는 자신과 마찬가지로 노동자들이 사는 환경에서 주제를 선택하는 그래픽 디자이너 테오필 알렉상드르 스텡랑Théophile-Alexandre Steinlen♦을 만난다. 그녀는 그의 채색 동판화 기법에 깊은 감명을 받는다. 그녀는 라피트 거리 6번지에 있는 앙브루와즈 볼라르

♦ 스위스계 프랑스 화가, 소묘가, 그래픽 화가, 삽화가다. 벽보 도안, 특히 아르 누보 양식으로 제작한 카바레 '검은 고양이'(Le Chat Noir)'를 위해 제작한 벽보로 널리 알려졌다. 앙리 드 툴루즈 로트렉과 친했다. - 옮긴이

Ambroise Vollard의 화랑을 방문한다. 서른다섯 살의 볼라르는 이제 막 20세기 초 가장 영향력이 큰 화상이 되기 위해 발돋움을 하는 중이다. 그의 화랑에서 그녀는 볼라르가 몇 년 전에 발견한 세잔의 작품을 본다. 하지만 그녀는 고갱으로부터 영향을 받은 사립 아카데미 줄리앙Académie Julian의 졸업생 집단인 나비파의 작품들에 더 끌린다. 콜비츠가 볼라르 화랑을 방문했을 때, 그는 합동참모본부와 같은 정확성으로 전복 행위를 계획하고 있었다. 이제 겨우 열아홉 살인 파블로 피카소Pablo Picasso의 첫 번째 전시회가 그것이다. 판매 전시회의 성공을 높이기 위해 볼라르는 개막 몇 달 전부터 구매자를 찾아서 이들을 전시회 도록에 소장자로 언급할 수 있게 하려고 애를 쓴다.

1901년 6월에 전시회가 문을 열었을 때 케테 자신은 더 이상 파리에 없었지만, 오토 아커만의 이름 옆에 그녀의 이름이 피카소 작품의 소장자로 적혀 있다. 도록에 의하면 그녀는 「야수」를 구매했다. 추측건대 그것은 현재 개인 소유의 「잔혹한 포옹」이라는 제목으로 알려진 파스텔 소묘일 것이다.[39] 그 그림은 당시에 상상을 초월할 정도로 충격적이었을 것이다. 검은 옷을 입은 한 남자가 거친 동작으로 그를 거부하는 여인의 사타구니 사이의 치부를 움켜쥔다. 그림에서는 강간인지 혹은 그 여인이 마지못해 항복한 것인지 결론이 내려지지 않은 상태다. 콜비츠가 이 작품을 구입했다는 것은 성적 주제에 대한 관심과 그것을 예술적으로 극복한 방식에 관심이 있었음을 보여준다. 피카소 그림의 주요 요소를 그녀는 자신의 작업에서 새롭게 다룬다. 콜비츠의 아들 한스는 훗날 피카소 연구자가 질문했을 때 그 그림이 1943년 바이센부르거 슈트라세 화재 때 소실되었을 거라고 말했다(그렇다면 그것은 논리적으로 「잔혹한 포

옹」이 아닐 수도 있다). 하지만 알렉산드라 폰 크네제베크Alexandra von Knesebeck의 추측이 더 개연성이 큰데, 그는 케테가 아직 미성년인 아들들에게 이런 노골적인 묘사를 보이고 싶지 않았기 때문에 그 그림을 팔았을 것이라고 추측했다.

첫 번째 파리 여행의 결실은 곧 분명해진다. 한편으로 콜비츠는 주제 범위를 확장한다. 스스로에게 내세운 요구라는 측면에서 견습 기간에 손재주를 익히기 위해 했던 연습을 훨씬 능가하는 풍부한 누드 소묘가 탄생한다. 그리고 작품은 말 그대로 더욱 다채로워진다. 그녀가 회화에서 색과 힘겹게 싸움을 했다면, 이제 그녀의 고유한 영역인 그래픽이 점차 색을 띠게 된다.[40] 1901년은 콜비츠가 가장 집중적으로 다양한 기법을 실험한 창작의 해다. 그녀는 "알루미늄 평판Algraphie으로 실험을 하는데, 이 인쇄 기술은 동판, 알루미늄 평판 혹은 석판을 결합한 것이고, 여러 가지 색의 석판 인쇄, 오목판 인쇄의 결합과 소프트 그라운드Vernis mous♦와 석판 인쇄의 조합이다."[41]

새로운 주제와 기법은 상호 영향을 끼친다. 예를 들어 미완성으로 남은, 상체를 벗고 머리카락을 매만지는 젊은 여인의 그림은 "동판화용 종이 위에, 검정 석판과 오렌지색과 스크레이퍼로 다듬은 녹색의 이암泥岩에 분필과 붓을 이용해 제작한 석판화"[42]라고 묘사되어 있다. 1903년 두 개의 버전으로 제작된, 「녹색 천을 깔고 앉은 벌거벗은 여인의 뒷모습」이라는 아름다운 그림과 마찬가지로 이 그림에는 "추함", "비참함" 혹은 "고발"이 거의 담겨 있지 않다. 사람들은 기꺼이 케테의 미술을 그런 개념으로 축소하곤 한다. 1901년

♦　에칭을 할 때 판면을 보호하는 내(耐)산성 방식제의 일종. - 옮긴이

「오렌지를 든 여인」은 같은 해에 제작된 「창가의 노파」와 마찬가지로 미소를 짓고 있다.

전통적으로 케테 콜비츠와 관련된 소재들도 조심스럽게 색을 사용하면 다른 느낌을 갖게 된다. 1903년 작 「푸른색 천 옷을 입은 노동자 부인의 반신 초상화」는 인쇄할 때마다 특징이 변한다. 아우구스트 클립슈타인August Klipstein에게는 "섬세한 슬레이트 블루로 인쇄된 처음 두 상태의 작품만이 (……) 정말로 아름답다."[43] "현란한 푸른색"으로 인쇄된 석판화의 후기 판본을 그는 "약간 거칠다"고 생각한다. 쾰른의 콜비츠 미술관은 터키 옥색으로 된 다른 판본의 작품을 소유하고 있다. 보는 사람은 색채만으로도 다른 인상을 받는다. 나중에 인쇄한 것에는 노동으로 피폐해진 여자 공장 노동자의 모습이 나타나지만, 초기 판본에서 묘사된 대상은 은은한 청색 때문에 우아하게 보인다. 또 다른 판본에서 오늘날의 관찰자는 머리카락을 틀어 올린 자의식이 가득한 한 여인의 모습을 알아볼 수도 있다.

1902년에 콜비츠는 그래픽 작품을 파리에서 전시하는 데 성공한다. 그녀의 작품을 전담한 화랑주 샤를 에셀Charles Hessèle은 케테가 피카소 작품을 구매했던 앙브루와즈 볼라르 화랑 근처에 거주한다. 라피트 거리는 당시 프랑스에서 "미술의 거리"로 통한다. 이곳에서 사람들은 짧은 산책을 하는 동안에도 최신의 모든 미술 경향에 대해 상세한 정보를 얻을 수 있다. "라피트 거리는 젊은 화가들의 순례지였다. 사람들은 그곳에서 자주 드랭Derain, 마티스Matisse, 피카소Picasso, 루오Rouault, 블라맹크Vlaminck와 다른 화가들을 보았다"고 볼라르는 회상한다.[44]

콜비츠는 전시가 성공을 거둔 것에 만족할 수 있다. 작품 판매

「웃고 있는 자화상」, 1888/1889년경

「프렌츨라우어 알레 역을 빠져나오는 노동자들」, 1897-99년

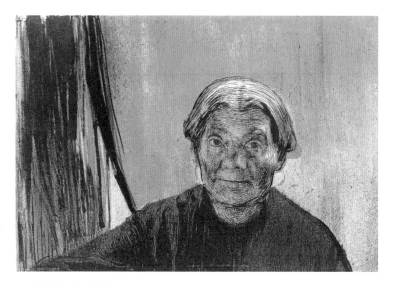

「창가의 노파」, 1901년

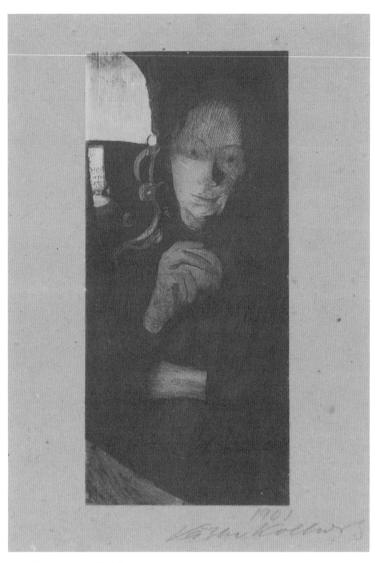

「오렌지를 든 여인」, 1901년

「녹색 천을 깔고 앉은 벌거벗은 여인의 뒷모습」, 1903년

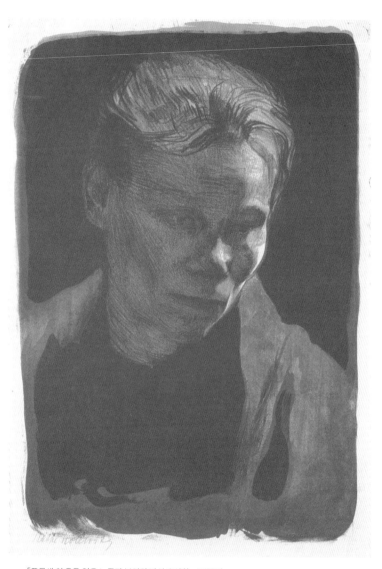

「푸른색 천 옷을 입은 노동자 부인의 반신 초상화」, 1903년

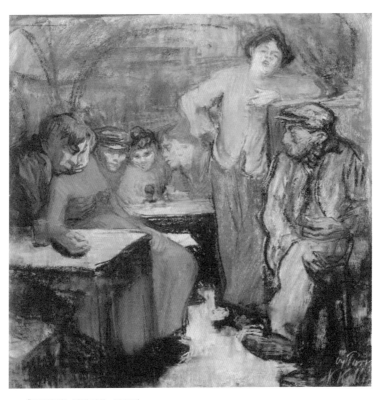

「파리의 어느 카페 지하」, 1904년

가 부진했지만, 1년 전 피카소의 사정도 그보다 낫지 않았다. 한편 그 전시회는 당시 미술사에서 성경과도 같은 미술사 전문잡지 『가제트 데 보자르Gazette des Beaux-Arts』[45]의 커다란 주목을 받는다. 에셀은 콜비츠 이외에 막스 클링거, 카를 슈타우퍼 베른, 오토 그라이너와 베를린 시절 케테의 학우인 코르넬리아 파츠카 바그너Cornelia Paczka-Wagner를 소개한다. 그들 모두는 콜비츠와 연관된 인물이다. 콜비츠와 파츠카 이외에 도라 히츠Dora Hitz가 세 번째 여성 미술가로 기사에 언급되었다는 사실이 여성 미술가의 가치가 증가하고 있음을 보여준다. 콜비츠의 작품을 자세하게 다루었고, 『직조공 봉기』 연작 중 한 작품을 도판으로 사용했다. 물론 성공을 약속하는 것 같은 이런 출발이 그에 맞게 지속된 것은 아니다. 프랑스 미술계는 "순수 독일" 미술가에게 여전히 지나치게 낯을 가린다.

콜비츠의 채색 작품도 아주 드문 경우를 제외하면 대략 1910년 경에 끝나는 일화를 남겼다. 그것은 결코 우연이 아니다. 그때 콜비츠 자신이 "행복한 10년"이라고 불렀던 시기가 현실에서도 끝났기 때문이다. 조각에 또다시 새롭게 몰두하게 된 것도 파리와 불가분의 관계에 있다. 그리고 이번에 그것은 평생에 걸친 결과를 가져오게 될 것이다. 1904년 봄에 케테는 다시 파리로 여행을 떠나 2개월 동안 머무른다. 파리 체류 기간을 국가 지원을 받는 보수적인 문화계에서 배제된 현대 미술가들의 연례 전시회인 살롱 앙데팡당Salon des Indépendants과 겹치도록 선택했다. 콜비츠는 『직조공 봉기』 연작과 「오렌지를 든 여인」과 같은 채색 그래픽의 작품을 선보인다. 살롱전에서 또 다른 독일 여성인 이다 게르하르디가 전시를 한다. 그녀는 콜비츠를 위해서 그랑드 쇼미에르 거리에 머물 곳을 소개해 줬는데, 그 집에는 그녀보다 먼저 스웨덴 극작가이자 여성 혐오자인

아우구스트 스트린드베리August Strindberg가 살았다. 이다 게르하르디 자신도 몇 년 전부터 이 건물에 살고 있다.

콜비츠는 이미 충분히 경력을 쌓은 미술가로 파리에 왔지만, 다시 공부를 해서 지금까지의 교육을 보충하려는 노력을 아끼지 않는다. 엄청나게 학비가 비싼 배타적인 아카데미 줄리앙은 그보다 저렴하고 현대적인 아카데미 콜라로시와 함께 세계에서 가장 중요한 사립 미술 학교이고, 파리의 국립 에콜 데 보자르의 진지한 경쟁자다. 에콜 데 보자르는 1900년 이후로 여성들을 받아들였지만, 여성들은 여전히 환영받는 존재가 아니다. 무엇보다도 누드 수업을 도입함으로써 적극적으로 여학생들을 모집하는 사립 아카데미와는 정반대다. "살아 있는 모델? - 당연하지! - 그런데 어머니들이 그것 때문에 몹시 화를 내지 않을까? - 나체 소묘 수업이 공식적인 수업 계획에 적혀 있는데, 왜 어머니들이 화를 내겠는가? 덧붙여 말하자면, 남자 누드모델은 언제나 앞치마 같은 것을 걸쳤으며, 여성 누드모델의 경우 수업 참가 조건은 의대생이나 간호사의 수업 조건과 다르지 않다."[46]

콜비츠는 아카데미 줄리앙에서 받은 교육을 거의 언급하지 않았다. 그녀가 파리에 흩어져 있는 아틀리에 중 어디에서, 그리고 어떤 선생님과 작업했는지 우리는 확실하게 알지 못한다. 추측건대 그 교육은 아주 높거나 매우 특수했던 그녀의 요구에 부응하지 못한 것 같다. 어쨌든 그녀는 그래픽에서 그녀의 고유한 양식을 이미 발견했고 따라서 조각으로 어떤 길을 갈지 이미 명확한 생각을 가지고 있었다. 아카데미 줄리앙보다 훨씬 더 중요한 것은 64세가 된 현대 조각의 아버지 오귀스트 로댕Auguste Rodin을 두 차례 방문한 일이다. "당시 내게 최근의 모든 조각 작품 중에서는 유일하게 로댕

139

작품만이 존재했다."[47]

　몇 년 전부터 로댕과 친밀한 관계를 맺어온 베를린 국립미술관 관장 후고 폰 추디[Hugo von Tschudi]의 호의적인 추천서를 소지하고 있었음에도 파리에 있는 로댕의 아틀리에에서도, 당시에 이미 미술관의 성격을 띠고 있던 뫼동에 있던 그의 은신처에서도 깊이 있는 개인적 접촉은 이루어지지 않았다. 그 만남은 독일인 여성 방문객에게 전혀 주저하지 말고 자신의 공간을 둘러보라고 친절하게 제안하는 것으로 끝났지만, 그녀는 깊은 인상을 받았다. 파리 교외에 있는 뫼동은 이전에 다른 맥락에서 케테가 익히 알고 있던 곳이다. 그곳은 친구 마리아 슬라보나와 로자 페핑어의 은신처였다. 로댕은 몇 년 후에 이곳으로 이사했다. 그곳에서 그녀는 사진에서처럼 길고 하얀 턱수염과 선하면서도 예리한 눈동자, 커다란 펠트 신발을 신고 "돌바닥을 이리저리 돌아다니는" 이마가 인상적인 땅딸막한 체구의 그를 직접 눈앞에서 보았다. 그런 다음 그의 작업을 실제로 보았다. 그녀는 그중 많은 작품을 그 당시에 로댕이 널리 알려져 있던 독일에서 이미 보아서 알고 있었다. 「놀라울 정도로 생기에 찬 손을 지닌 위대한 연인 집단」, 「기도하는 소년」, 「웅크리고 있는 여인」, 「칼레의 시민들」 등의 작품이다. "그의 모든 작품이 열정적인 생기로 가득 차 있다." "감정을 헤집고, 형식으로 파헤친다." 그것이 슈타우퍼 베른, 헤르테리히 혹은 클링거로부터 전해진 모두를 합친 것보다 그녀를 더 감동시킨 작품 목록이다. 콜비츠는 자문한다. "그의 작품에서 풍기는 강렬하고 설득력 있으며 열정적으로 끌어당기는 힘은 어디에서 오는가?" 그녀의 대답. "인간 로댕, 정신적인 내용과 그가 창조한 형식은 그의 작품에서 합쳐져서 하나가 된다. 작품을 바라볼 때 관람자를 향해 밀려오는 효과도 그것들과 하나가 된

다."[48] 그런 통합은 그녀 자신의 작품에도 해당되는 요구다.

콜비츠는 이 두 번째 방문 이후로 파리가 그녀의 마음을 계속 끌어당겼음에도 불구하고, 다시는 파리에 가지 못했다. 아마도 한 가지 이유는 로댕 때문이었을 것이다. "만약 다시 파리에 갈 수 있다고 해도, 로댕은 더 이상 그곳에 없을 것이다." 1917년 이 위대한 조각가를 애도하는 추도사는 그렇게 시작한다. 1차 세계대전이 맹위를 떨치고 있고, 프랑스와 독일의 예술적 연결이 영원히 끊긴 것처럼 보인다. 몇 년 전 아직 평화로울 때 케테는 친구 베아테 예프에게 다음과 같이 썼다. "파리로 간다는 것은 조각 작업을 한다는 의미야! 남편과 아이들이 더 이상 나를 필요로 하지 않게 될 때까지 나는 파리로 가고 싶은 욕구를 가슴속에 묻어두었어." 당시 이미 그녀는 어떤 예감에 휩싸여 다음과 같이 덧붙인다. "그러는 동안에도 반년마다 완전한 자유의 시간이 언제 시작될지 점점 더 의심스러워져. 이따금 이 모든 게 환상 같아."[49]

하지만 1904년에는 조각가의 화실에서 좌절감을 느끼면서 오전을 보낸 다음, 오후와 저녁 그리고 파리도 그녀의 것이다. 마리아 슬라보나와 오토 아커만과 접촉을 유지한 덕분에 그녀는 파리에 살고 있는 독일인 무리 속으로 들어갈 수 있었다. 이다 게르하르디는 오빠에게 다음과 같이 적어 보낸다. "케테 콜비츠는 아주 친절하고, 내가 지금 교제하는 집단은 이례적으로 지적이며 재능이 있어."[50] 케테가 도착하기 직전에 게르하르디는 편지에서 파리가 "퇴폐의 정점을 향해 성큼성큼 걸어가고 있다"고 쓴다. "모든 것이 허락되고, 모든 것이 이해되며, 생각과 행동 모든 것이 그 어느 곳보다 더 자유롭고, 행복하게 태어나며, 천배나 더 많은 매혹적인 인상이 신경계를 기분 좋게 유지해 주는 이런 환경에서 사는 것은 분명 한없

이 즐거운 일이지."[51]

"천배나 더 매혹적인 인상" 중 몇 가지를 그녀는 베를린에서 온 친구들과 공유한다. 그녀는 그들에게 몽마르트르의 퇴폐적 삶을 보여준다. (물론 몽마르트르는 이미 정점을 찍고, 관광객의 관심을 끌어당기는 장소로 몰락해 가고 있다.) 분명 독일에서 온 방문객을 위한 프로그램에는 물랑루즈도 포함되어 있다. 이다 게르하르디는 미술품 수집가이자 하겐에 있는 폴크방 미술관Folkwang Museum을 세운 카를 에른스트 오스트하우스Karl Ernst Osthaus와 함께 1904년 2월에 그곳에서 저녁을 보냈다. 어쨌든 그녀는 콜비츠에게 예술적 영감의 원천이 된 장소인 발 빌리에 무도회장을 보여주는 일이 더 중요하다. 게르하르디는 "스케치를 하기 위해 저녁마다 그곳에 있었다"고 케테는 회상한다. "고급 매춘부들이 게르하르디를 알고 있었으며, 춤을 추는 동안 그녀에게 자신들의 물건을 맡아달라고 한다." 1903년과 1906년 사이에 게르하르디가 작업한 대형 춤 작품들은 그녀의 작품에서 최고에 속한다.

하지만 떠들썩한 무도회의 밤이 콜비츠와 게르하르디가 구분되는 지점이 어디인지를 보여준다. 이다에게 그것은 예술적으로 극복해야 할 과제이지만, 케테에게는 주로 기분 전환을 위한 것이다. 파리의 고급 매춘부들은 콜비츠 자신이 열정적이면서도 지속적으로 춤을 추었기 때문에 그녀에게 숄이나 손가방을 맡길 수 없었다. 한편 발 빌리에 무도회장은 그녀의 작업을 위한 주제로는 매력적이지 않다. 지나치게 화려하고 너무나 부르주아적이기 때문이다.

무도회장은 화려하지만 평판은 그다지 좋지 않다. 이곳에서 화류계가 소위 상류층과 만나기 때문이다. 정치가, 금융가, 사업가처럼 존경받는 남자들이 이곳에서 교제를 한다는 사실이 그들이 부

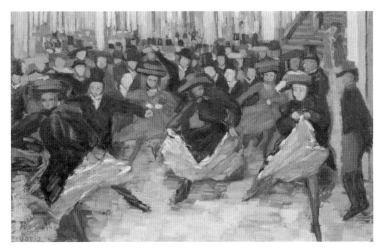

이다 게르하르디, 「무도회 장면 8(발 뷜리에 무도회장의 캉캉 무용수들)」, 1904년

인과 멀리 떨어진 곳에서 이루어지는 밤 모험이 그림으로 포착되어 남기를 바란다는 의미는 결코 아니다. 콜비츠가 춤만 추던 곳에서 게르하르디가 그림을 그리는 것에 사로잡힌 것은 결코 시대적 취향에 맞는 일은 아니었다. 기술적으로는 수준 높은 이 그림들은 판매될 수 없다는 것이 입증된다. "내 파리 무도회 그림은 너무 비도덕적인 것 같다"고 그녀는 추측한다. 남자들은 그것을 그릴 수 있지만, 어쨌든 여자는 안 된다. 그래서 이다 게르하르디는 주문받은 초상화로 생계를 유지하는데, 손님들은 양식 문제에 적극적으로 개입한다. 그녀는 그것을 "허가된 매춘"이라고 부르고, 자신의 위상을 파리의 고급 매춘부 가까이에 둔다.

콜비츠는 그림 그릴 가치가 있는 곳을 파리의 다른 곳에서 발견한다. 그녀의 여흥 안내자는 이제 막 파리에 온 젊은 화상 빌헬름 우데Wilhelm Uhde다. 오토 아커만과 마리아 슬라보나가 예술 대도시에

서 그가 앞으로 잘 나갈 수 있도록 미리 길을 닦아둔다. 우데는 다음과 같이 기억한다. "나는 그들의 집에서 케테 콜비츠와 알게 되었다. 내가 그녀와 러시아 무정부주의자 알렉산드라 칼미코프Alexandra Kalmikoff를 천장이 낮고 험악한 낙서가 가득한 파리 중앙 시장의 지하 술집으로 안내함으로써 그들을 행복하게 해주었다. 당시 그 지하실은 정말로 위험한 범죄자들이 모이는 암흑세계의 진원지였다. 그곳에서 우리 셋은 범죄자들을 잘 이해했고, 케테 콜비츠는 거기서 많은 예술적 영감을 얻었다." 파리 중심부에 있는 시장 건물인 레 잘Les Halles을 콜비츠는 자기가 제일 좋아하는 작가 중 한 명이 인상적으로 묘사한 것을 통해서 잘 알고 있었다. 졸라Zola는 『파리의 위장』이라는 책에서 그것을 위한 기념비를 세웠다. 그 소설이 무엇보다 치즈 종류를 자연주의적으로 묘사함으로써 유명해진 반면, 우데는 다음과 같은 모습으로 그것을 묘사한다. "중앙 시장 구역에는 (……) 젊은 살인자들과 사랑과 질투에 빠진 아이들이 앉아 있었고, 밖에서 문을 두드리는 동안 어둠 속에서는 죽어가는 사람이 내지르는 것 같은 비명 소리가 들렸다. 휘파람 소리와 말들이 우는 소리. 그런 다음 새날이 밝았다. 꽃시장이 열리는 강변Quai aux Fleurs에서 사람들이 꽃을 펼쳐놓았고, 시신들은 시체 공시소에 보관되어 있었다."[52]

"죄 없는 사람들의 지하 술집Caveau des Innocents"을 콜비츠는 특히 마음에 들어 했다. 이 "낙서투성이 범죄자 술집"에서 춤을 추는 것은 경쟁자를 도발하려는 것이거나 성공한 범죄 행위를 축하하려는 의미일 수 있다. "사회의 가장 밑바닥 계층 출신" 사람들이 지하 2층에 있는 이곳 술집으로 모여든다. 가수도 조심하기 위해서 남루한 노동자 같은 의상을 입는다.[53] 지하실에서 피아노 소리가 둔탁하고 음울하게 울리는 동안, 그녀는 그곳에 앉아 그리고 또 그린다.

쾨니히스베르크에서 그녀는 그런 싸구려 술집이 비어 있는 오전에만 그곳에 갔었다. 콜비츠는 이제 그렇게 주저하는 태도에서 벗어났다. 한 파스텔 그림에서 그녀는 "죄 없는 사람들의 지하 술집"에서 청중이 딴짓을 멈추지 않은 상태인데도 무대에 오르는 여자 가수의 모습을 보여준다. 한 노동자는 담배를 피우고, 다른 한 남자 무리가 어떤 여성에게 말을 걸고 있으며, 전면에서는 남녀 한 쌍이 꿈이라도 꾸는 것처럼 서로에게 몰두해 있다. 그 남자는 거리낌 없이 애인의 가슴을 움켜쥔다.

그녀는 몇 년이 지난 후에도 이 장소를 기억한다. 1922년 카를 콜비츠는 부인을 "1920년 황금시대"에 독일 수도에서 번창했던 "반지 연합Ringvereine"♦1의 모임 장소인 "카페 달Café Dalles"로 데려간다. "반지 연합"이란 명칭은 범죄조직을 순화해 표현한 명칭이다. 다시 케테는 매혹되고, 매력과 불쾌감을 동시에 느낀다. "'죄 없는 사람들의 지하 술집'에서도 찾을 수 없을 것 같은 저열한 밀수꾼과 범죄자 집단이다. 아직은 어린아이인 소녀들이 완전히 망가졌다. (……) 최악은 술집 주인이다. 칠레Zille♦2의 그림에나 어울릴 법한 목덜미가 각진 사내는 나무처럼 건장하고 말할 수 없이 저속하며 잔인하게 생겼다."[54]

♦1 반지 연합은 20세기 초 마피아를 모범으로 삼아서 성립한 독일 범죄 연합체다. 몇몇 회원이 인장으로 사용하는 반지를 끼었다. 형기를 마친 재소자들을 돕기 위한 목적으로 1890년 베를린에 최초의 '구수형자 제국 연합' 협회를 건립했고, 1898년 몇몇 유사 협회가 '베를린 반지'로 통합되었다. 이후 이 협회는 노상 절도, 가택 침입 절도, 강도, 매춘, 장물 처리 등을 조직하고, 서로 알리바이를 제공하는 범죄 행위를 저질렀다. 1934년 나치가 금지하면서 조직이 와해되었다. - 옮긴이
♦2 하인리히 루돌프 칠레(Heinrich Rudolf Zille, 1858-1929)는 독일의 화가, 그래픽 제작자, 사진가다. '붓쟁이 하인리히'라고 불린 칠레는 생전에 상당한 인기를 누렸다. 주로 베를린 민중의 삶에서 택한 소재를 사회비판적으로 다루었다. - 옮긴이

비록 형태는 달라도 빈곤은 이 시기 많은 예술가에게 너무나 친숙한 것이었다. 그녀는 노동자들과는 다른 환경 출신이고, 적어도 겉으로는 품위를 유지하도록 강요받았다. 이다 게르하르디는 이미 인용한 1904년 3월 오빠에게 보낸 편지에서 다음과 같이 적는다. "이처럼 커다란 도시에서는 돈이 없다는 느낌만으로도 사람이 우울해질 수 있어. 왜냐하면 나는 여전히 하찮고 배고픈 예술가 역할을 묵묵히 잘해낼 수 있지만, 겉으로는 품위 있는 모습을 보여주어야만 하거든."[55] 다행히 그녀는 비상시에 뤼덴샤이트에 있는 가족에게서 재정적 지원을 기대할 수 있다.

오토 아커만과 마리아 슬라보나도 재정적 부침을 경험한다. 아커만은 화상이라기보다는 오히려 수집가이며, 유산을 미술품에 투자했다가 다시 괴로워하면서 그것들과 헤어지는 일을 반복한다. 그림을 팔기 위해 슬라보나는 부르주아의 문화 취향에 봉사해야 하고, 그 결과 자주 그녀가 지닌 예술적 가능성보다 낮은 상태에 머물렀다.[56]

한때 부유했던 로자 페핑어는 때로는 베를린에서 때로는 파리에서 빈곤한 삶을 산다. 빌리 그레토르가 이전의 애인과 자신의 아들 게오르크를 지원하려는 시늉조차 하지 않는 것을 함께 지켜봐야 한다는 것에 콜비츠는 분노한다. 오히려 그레토르의 "자유분방한" 처신에 공동으로 책임을 져야만 한다고 느끼는 것은 로자 자신이다. 케테와 로자 사이의 대화가 일기에 기록되기 전에 이미 그런 종류의 대화가 몇 번 더 있었던 것 같다. "내 입장에서는, 당시에 그가 로자와 게오르크를 굶주리도록 내버려둔 것에 화가 났던 거야." 페핑어의 입장이 그녀에게는 "혼란스러워" 보인다. "나와는 상관없이 그녀는 그레토르를 고귀한 무정부주의자로, 선악을 초월해 자신

의 본질을 추구하는 강한 인물로 인정할 수는 있지만, 그녀가 도덕적으로 더 강한 사람을 만난 적이 없다고 말해서는 안 된다." 그녀는 "베벨에게 가서 그레토르에게 관심을 기울이도록 만들겠다"는 로자의 생각에 황당하다는 반응을 보인다. 백발이 성성한 사회주의 진영의 저명한 인사인 70세의 아우구스트 베벨이 어떻게 사교계의 방탕아에게 영향을 끼칠 수 있다는 것인지는 분명하지 않다. 하지만 로자는 콜비츠 가족이 베벨과 연결시켜 줄 것이라고 기대한 것이 분명하다.

"나는 그녀에게 그렇게 하지 말도록 충고했다." 케테는 건조하게 확언한다. "나는 그녀가 도처에서 다음과 같은 생각에 부딪힐 거라고 생각했다. '이 사람이 바로 그레토르를 여전히 사랑하고 그를 구하고 싶어 하는 그의 옛 애인이군.'"[57]

케테 콜비츠가 1904년 5월 말에 베를린으로 돌아왔을 때, 그녀는 남편과 함께 그레토르가 아니라 로자 페핑어를 도와야 한다는 결정에 어렵게 도달한다. 그들은 이제 열두 살이 된 페핑어의 아들 게오르크를 집으로 데려와서 성년이 될 때까지 입양아로 키운다. 궁극적으로 케테도 그렇게 해서 자유분방한 삶을 즐기는 것에 부분적이기는 하지만 관여하게 되었다. 자발적으로 그 아이를 떠맡은 것이지만, 그녀는 친구가 저지른 경솔한 도취의 결과물인 그 아이를 몇 년 동안 맡아 길렀다. 콜비츠 가족이 게오르크 그레토르를 로자로부터 잠시 "빌렸다"는 그녀의 표현은 이런 태도에 가장 들어맞는다. 그것은 자비처럼 보여서는 안 된다. 그리고 남몰래 속으로라도 짐으로 느껴서도 안 된다.

1937년 작성해서 보낸 엽서에서 콜비츠는 그녀의 친구 헬레네에게 더 이상 파리로 가지 말 것을 권한다. 왜냐하면 가장 강렬하

게 행복을 느꼈던 장소는 다시 보지 않는 편이 낫기 때문이라는 것이다.[58]

1 '우정의 편지', 147쪽.
2 울리게 볼프 톰젠(편집),『파리의 보헤미안(1889-1895). 로자 페핑어의 자전적 보고』. 킬, 2007, 34쪽. 이후에는 '페핑어'로 인용함.
3 이 장에서 콜비츠 인용문은 특별하게 언급되지 않은 한 '우정의 편지', 736-744쪽에 있는 「어린 시절을 되돌아봄」에서 가져온 것이다.
4 페핑어, 184쪽에 수록된 슬라보나에게 보낸 1900년 1월 25일 자 편지.
5 이 장에서 베아테 보누스 예프의 인용문은 예프의 책 12-43쪽에서 가져온 것이다.
6 한스 에거르트 슈뢰터,『루트비히 클라게스. 그의 삶 이야기. 1부: 청소년기』. 본, 1966, 158쪽.
7 같은 책, 249쪽 이하.
8 105쪽 사진과 비교할 것.
9 '우정의 편지', 150쪽.
10 막스 클링거.『회화와 소묘』. 라이프치히, 발행연도 미상, 35쪽.
11 슈뢰더, 위에 인용한 책, 159쪽.
12 주 1과 같음.
13 볼프 톰젠(2006).
14 페핑어, 28쪽.
15 페핑어, 36쪽 이하.
16 페터 클라인,「린다 쾨겔 유고에 있는 멘첼 편지」를 참조할 것.『브란덴부르크주 역사 연감 6』(1955), 43쪽 이하.
17 '케테의 일기장', 542쪽.
18 아네테 첼러,「혼란 속의 인간 오이겐 반 미겜의 작품에 나타난 이주자, 난민 그리고 대중」.『오이겐 반 미겜: 전시회 도록』. 할레 안 데어 살레, 2001, 46쪽 이하에 수록됨.
19 페핑어, 184쪽, 슬라보나에게 보낸 1890년 1월 25일 자 편지.
20 아우구스트 베벨,『여성과 사회주의』. 취리히, 1879, 4쪽.
21 '베를린 예술원' 콜비츠 관련 문서 175, 파울 하이에게 보낸 1889년 9월 22일 자 편지. '우정의 편지', 15쪽에 그대로 재현된 이 편지는 몇 가지 세부사항이 정확하지 않다.
22 케테 콜비츠, '케테의 일기장', 「내 남편 카를 콜비츠」(1942), 751쪽.
23 슈테판 츠바이크,『자신의 삶을 산 세 시인. 카사노바-스탕달-톨스토이』. 라이프치히, 1928.
24 115쪽 사진 참조할 것.
25 '우정의 편지', 17쪽.
26 카롤린 라펠스바우어,『파울 하이: 흠결 없는 세계를 그린 화가』1권, 뮌헨, 2007을 참조할 것.
27 '우정의 편지', 17쪽.
28 '우정의 편지', 21쪽.
29 이다 게르하르디,『내가 그림을 그리지 않는다면, 세상 전부가 존재하는 이유』. 뮌스터, 2007, 25쪽 이하에 수록된 엘리자베트 겝하르트에게 보낸 1890년 6월 21일 자 편지.
30 볼프 톰젠(2006), 42쪽 이하.
31 같은 책, 52쪽 이하.
32 빌리 보트렝,『백만장자 여성과 화가: 뤼디아 벨티에서와 카를 슈타우페 베른』. 취리히, 2005를 참조할 것.
33 '우정의 편지', 19쪽 이하.
34 바이에른 국립도서관에 소장된 막스 레르스의 유고집, Ana 538. 콜비츠가 레르스에게 보낸 1901년 9월 10일 자 편지.
35 페핑어, 134쪽.
36 모든 인용구는 페핑어의 책, 185쪽 이하에서 가져온 것이다.
37 알렉산드라 폰 뎀 크네제베크의 논문,「파리가 나를 매혹한다. …… 케테 콜비츠와 프랑스 모더니즘」. 쾰른/뮌헨, 2010, 83-105쪽에 있는 케테 콜비츠의 첫 번째 파리 여행에 대한 자세한 평가를 참조할 것.

38 이에 관해서는 '예술가들이 들고일어남' 장을 볼 것.

39 조르주 부다유(Georges Boudaille)/피에르 데
 (Pierre Daix), 『피카소, 1900-1906년. 청색
 시대와 장밋빛 시대』, 뇌샤텔, 1989.

40 1899년에 잡지 『판(Pan)』을 위해서 제작한 초기
 채색 석판화 「왼쪽으로 고개를 반쯤 돌린 자화상」
 을 콜비츠는 인정하지 않았다. 크네제베크(2002)
 1권, 156쪽을 볼 것.

41 케머러(1923), 60쪽.

42 크네제베크의 「파리가 나를 매혹한다」, 139쪽.

43 톰 페히트(편집), 『케테 콜비츠. 채색 작품』, 베를린,
 1987, 81쪽 이하.

44 앙브루와즈 볼라르, 『한 미술상의 회상』, 취리히,
 1980, 81쪽 이하.

45 『가제트 데 보자르』(1901년 2월 1일)
 133-138쪽에 실린 노엘 클레망 자냉, 「몇 점의
 독일 동판화」.

46 크네제베크의 「파리가 나를 매혹한다」에 수록된
 슈테파니 렌취, 「조각의 기본 토대-케테 콜비츠와
 아카데미 쥘리앙」, 184쪽에서 재인용.

47 『사회주의 월간지』(1917/24), 1226쪽 이하에
 수록된 케테 콜비츠의 「로댕을 기리는 추도사」.

48 같은 곳.

49 예프, 104쪽.

50 게르하르디, 같은 책, 220쪽.

51 같은 책, 217쪽.

52 빌헬름 우데, 『비스마르크에서 피카소까지.
 기억과 고백』, 취리히, 1938, 118쪽 이하.

53 오스카 슈미츠, 『보헤미안의 거친 삶 일기 1896-
 1906년』 1권, 베를린, 2006, 226쪽.

54 '케테의 일기장', 531쪽 이하.

55 게르하르디, 위의 책, 219쪽 이하.

56 볼프 톰젠(2006), 70쪽.

57 '케테의 일기장', 71쪽 이하.

58 '베를린 예술원' 콜비츠 관련 문서 168, 1937년
 헬레네 블로흐 프로이덴하임에게 보낸 엽서.

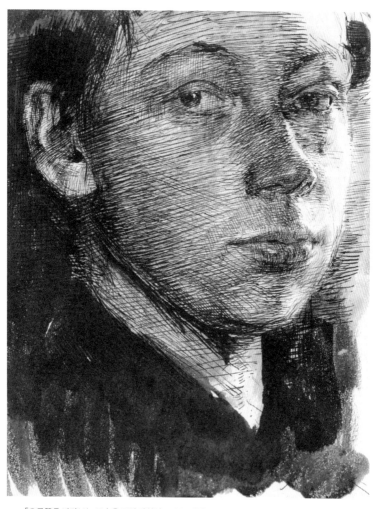

「오른쪽을 바라보는 모습을 그린 자화상」, 1890년경

아이-예술-남편

베를린 1891-1897년

새 깃털 펜으로 그린 스케치에서 젊은 여인은 동경에 차서 여러 명의 아이들을 살펴본다. 아주 커다란 그래픽 작품 파일이 그녀와 아이들 사이에 끼어 있다. 그 위에 "예술"이라는 글자가 적혀 있다. 그 그림은 케테 콜비츠의 작품이 아니다. 그와 같이 상징으로 가득 찬 그림은 그녀에게는 여전히 낯설다. "지금 기적의 새가 아이를 데려왔다"고 콜비츠는 몇 년 후 한 편지에서 기뻐하며 쓴다.[1] 언급된 아이를 그녀가 직접 낳은 것은 아니다. 그림과 아이는 1907년 하이델베르크에서 태어난, 콜비츠보다 마흔 살이나 어린 한나 나겔Hanna Nagel의 아이다. 그녀는 자신의 작품에 "질문: 아이-예술-남편"이라는 제목을 붙였다.

부부 관계와 자신의 아이들이 예술가의 삶과 어떻게 조화를 이룰 수 있는가 하는 주제는 한나 나겔 세대의 많은 여성 미술가에게는 여전히 해결되지 않은 문제다. 그들에게 케테 콜비츠는 자극이며 이미 살아 있는 전설이다. 엄청난 분량의 서신과 일기장이 콜비츠가 젊은 여성의 개인적인 투쟁에 얼마나 크게 관심을 가졌는지를 증명해 준다. 40년 전 그녀는 같은 어려움과 싸웠고, 그녀가 선택한 타협안을 기분에 따라 의심스러운 것 혹은 유쾌한 것으로 느꼈다.

콜비츠 가족의 거주지. 베를린 바이센부르거 슈트라세 25번지

1891년 봄 케테가 베를린으로 이주할 때, 카를 콜비츠는 이미 반년 전부터 프렌츠라우어 베르크 지역에서 일반 개업의로 일하고 있었고, 재단사 의료보험 조합을 담당했다. 풍족하지는 않지만 정기적인 수입이 생겼고, 이로써 당분간 공동생활의 기반이 보장되었다. 케테의 아버지에게 결혼은 미술가로서의 그녀 삶이 끝났다는 것을 의미한다. "이제 너는 선택을 했다. 네가 두 가지를 결합하는 것은 어려울 것이다. 그러니 온전히, 네가 선택한 존재가 되도록 해라!"[2] 딸은 전혀 그럴 생각이 없지만, 이처럼 아버지의 단호한 이야기는 전적으로 그녀를 불안하게 만든다. 게다가 베를린에서의 삶을 시작한 처음 몇 달 동안은 예전 학교 친구들이 계속해서 방문하겠다고 통보를 하는데, 마치 케테의 인생 결정에 품고 있던 자신들의 의심을 두 눈으로 확인하고, 그 의심이 증명된 것을 보려고 하는

것 같다. 첫 방문객은 마리 폰 가이조, 마리아 슬라보나 그리고 로자 페핑어다. 그들은 뤼겐에서 함께 휴가를 보내고 돌아가는 길에 베를린에 잠시 들렀다.

이 시기에 케테는 이미 임신을 했고, 입덧으로 고생하고 있다. 그녀는 유일하게 베아테 예프에게 속마음을 털어놓는다. "그녀는 상당히 '메스껍다'고, 내게 편지를 써 보냈다. 하지만 그것은 정상이고 처음 몇 달 동안은 대개 그렇다고 한다. '하지만 다른 사람들에게는 이것에 대해 아무 말도 하지 말라'고 그녀는 계속 말했다. '그들은 즉시 그것에서 결혼을 배척할 이유를 만들어낼 거야.'" 그녀 자신은 아이를 임신한 것을 기뻐하고 임신 경험을 친구와 공유한다. "그것은 마치 내가 언제나 진행 과정의 최신 소식을 알고 있는, 둘이 함께하는 모험 같아. (……) 어머니가 (……) 우리를 비웃었지. '너희는 마치 이륜마차를 타고 들어오는 것처럼 행동하고 있구나.'"

아들 한스는 1892년 5월 14일에 태어난다. 라일락이 피는 계절이다. 예프는 젊은 엄마가 된 케테에게 꼭 꽃을 보내고 싶어서 다락방에서 "허리까지" 오는 상자를 뒤져 꺼냈다. "어머니가 또 웃으셨어. '라일락은 하루 만에 배달되더라도 시들고 말 거야. 그리고 강한 냄새가 산모에게는 좋지 않아.'"[3] 세월이 한참 지나, 한스 콜비츠가 열여덟 번째 생일을 맞은 날 케테는 출산했을 때를 떠올린다. "아이가 태어나기 전 나는 종종 밤에 산통을 느낀다고 생각했다. 나는 전혀 무섭지 않았고, 매우 기뻤다. 그런 다음 마침내 진짜 산통이 왔다. 아주 끔찍했다. 가끔 경련이 일어난다고 생각했다. 하지만 나는 전혀 소리를 지르지 않았다. 마침내 아이가 태어났다." 더 힘든 일은 출산 후에 생긴다. 열이 나고, 케테는 "젖몸살을 앓았고, 산후의 분위기는 해산하기 전과는 전혀 딴판이었다. 그러다가 처음으로 식

탁으로 갔을 때 잠시 정신을 잃은 것을 알았다. 그러고 난 다음 모유 수유를 하는 동안 위경련이 일어나서 차츰 수유를 중단해야 했다."[4] 어머니가 되고 나서 맞은 최악의 상태에서 예프가 보낸 "진한 보라색과 밝은 보라색으로 빽빽하게 피어 있는 향기 짙은" 엄청나게 커다란 라일락 꽃다발이 집에 도착했다.[5] 이 꽃들은 아주 강한 인상을 남겨서 콜비츠는 당시 그녀를 위로해 주었던 넘쳐날 정도로 엄청나게 많은 라일락 꽃다발을 평생 기억하게 된다.

임신, 출산 그리고 모성의 경험은 그녀의 미술에서 중심 주제가 될 것이다. 그녀가 한스를 낳은 것을 회고하며 묘사한 글을 쓴 지 1년 후에 그녀는 일기장에 다음과 같이 적는다. "나는 돌을 깎아 만든 임산부 조각이 너무나 아름답다고 생각한다. 무릎까지만 떼어내어 깎은. (……) 움직이지 않고, 고정되어 있으며, 넋이 빠진 것. 팔과 손은 무겁게 늘어져 있고, 고개를 숙이고 있으며, 관심이 온통 내면을 향해 있다. 그리고 이 모든 것은 무겁디무거운 돌 속에 담겨 있다. 이 조각의 제목은 「임신」이어야 한다."[6] 앞에서는 "기적의 새"라는 단어가, 여기에서는 "기적처럼 아름다운"이라는 말이 사용된다. "기적Wunder"이라는 단어는 콜비츠가 거의 사용하지 않던 단어인데, 임신 그리고 출산과 관련해서 두 번이나 사용하고 있다.

한스의 탄생으로 콜비츠 가족의 거주 상황이 더 나아진 것은 아니다. 그들은 뵈르터 플라츠 근처 바이센부르거 슈트라세 25번지 모퉁이 건물 2층 절반을 임대했다. 소위 "피아노 노빌레piano nobile"◆는 높은 천장과 널찍한 공간이 있는, 당시 임대 주택에서 가장 좋은

◆ 유럽에서 근세에 지어진 저택에서 가장 중요한 공간이 있는 층을 의미한다. 통상 2층이 여기 해당하며 천장이 높고 크게 자리 잡고 있다. - 옮긴이

곳이다. 거리 쪽으로 난 방 4개 중에서 2개는 병원 진료실로 사용한다. 아틀리에 공간은 존재하지 않는다. 그들 아래층에 케테의 시누이 리스베트 콜비츠가 원룸 아파트에 산다. 교사인 그녀는 때때로 수업을 하는 오전부터 정오까지 케테가 아틀리에로 사용할 수 있도록 자신의 방을 내준다. 케테는 쾨니히스베르크에서 카를이 베를린으로 데려가기를 기다리는 동안 이미 그와 같은 임시방편을 받아들일 준비가 되어 있었다. "지금 나는 그림보다는 스케치를 훨씬 더 많이 하고 있어. 결혼 후 몇 년 동안은 베를린에서 아틀리에를 임대할 돈이 충분하지 않을 거라는 현실적인 고려에서 그렇게 하는 거야. 그리고 자기가 살고 있는 좁은 방에서 유화를 그리는 모습을 생각하면 슬퍼져."[7]

예프의 증언에 의하면 케테는 쾨니히스베르크에서 보낸 마지막 겨울에 색채를 사용하는 방법에서 발전을 이루어보려고 다시 한번 시도했다고 한다. 창문 아래 나무가 있는 정원을 유화로 그리려고 시도했지만, 나무들이 그날 분위기에 따라 외관을 바꾸는 바람에 실패했다고 한다. 줄기가 아침에는 서리와 눈으로 하얗지만, 저녁에는 "눈이 녹아 생긴 물기로 새까맣게 되었다." 예프는 케테가 이 경험을 통해 채색에서 벗어나 흑백 스케치를 선택하겠다는 생각이 강해졌을 수 있다고 생각한다. 이 일화는 기분 좋게 읽을 수 있지만, 거의 확실히 허구라고 말할 수 있다. 케테가 1890/91년에 풍경화를 가지고 실험했음을 암시하는 근거는 전혀 없다. 이른바 케테의 증거 편지라는 것도 예프가 자신의 말로 간접적으로 재현한 것뿐이다.

그녀 자신의 말에 따르면 케테는 쾨니히스베르크에서 보낸 마지막 몇 주 동안 규모가 큰 동판화, 즉 졸라의 『제르미날』에 어울릴

「싸움 장면」 습작에 몰두했다. 그녀의 첫 번째 스승인 동판화가 루돌프 마우어로부터 그녀는 동판화 기술의 기초를 익혔다. "계속 수업을 받을 수 있는 시간적 여유가 내게는 없었다."[8] 베를린에서 유화 대신 동판화를 제작하는 것이 그녀에게 더 현실적이었을 것 같다. 방이 우려했던 것보다도 더 작으면, 자신이 사용할 수 있는 넓은 아틀리에는 오랫동안 이루어지지 않을 꿈으로 남을 것이기 때문이다.

케테 콜비츠가 생의 대부분을 뵈르터 플라츠의 모퉁이 건물에서 보냈다는 사실을 고려한다면, 헬무트 엥겔Helmut Engel이 했던 것처럼 바이센부르거 슈트라세 25번지와 그 주변을 살펴보는 일이 도움이 될 것이다. 주소록을 비교하면서 그는 그 구역이 부르주아 지역에서 노동자 지역으로 변모한 것을 확인했다. 1877년에 그 건물에 세 든 임대인 12명 중에는 "회계 담당 공무원" 1명, 작가 1명, "추밀 비서관" 2명, 감독관 1명, 우체국 서기관 1명, 연금 생활자 3명, 그리고 수공업자 2명이 있었다. 설비가 열악한 집에 사는 사람들을 제외한다면 임대인들은 사회적 지위가 높은 사람들이다. 1894년 주소록에는 변하지 않은 거주자로 우체국 서기관 볼그람Wolgram만이 기록되어 있는데, 그는 그사이 수석 서기관으로 승진했다. 그 밖에는 조산사 1명, 광주리 판매상인 1명, 정육업자 1명, 수입 식료품 판매상인 1명, 사무 보조원 1명, "총대리인" 1명, 화가 1명, 신발 판매상인 1명과 홀어미 1명이 그 집에 살았다. 이때 "정육업자, 광주리 상인과 수입 식료품 상인이 그 건물에서 가게를 운영했는지"[9]는 명확하지 않다.

1890년 이후로 사회주의자 방지법이 철폐됨과 동시에 독일 사회민주당이 제국의회 선거에서 베를린 전체에서 안정적 과반을 방

어하는 동안, 이런 우세는 노동자 거주 지역인 프렌츠라우어 베르크에서 훨씬 뚜렷하게 나타난다. 1893년 약 5만 2000표가 사민당에게 갔고, 두 번째로 강한 세력인 보수당은 1만 5000명의 유권자만 설득할 수 있었다. 1898년 두 정당의 득표 차는 훨씬 커졌다.[10]

회사 창업의 시대Gründerzeit다. 몇십 년 전만 하더라도 아직 소규모의 포도밭과 풍차가 풍경을 이루던 시골 같은 프렌츠라우어 베르크는 숨 가쁘게 빠른 속도로 성장하고 있다. 1877년 베를린은 인구 100만 명을 넘어섰다. 20세기로 전환될 무렵에는 이미 200만 명이 넘는다. 뵈르터 플라츠 주변은 다양한 모습을 지닌다. 그곳에는 공장 지역만 있는 것이 아니고 일요일마다 소풍 목적지이기도 한 맥주 양조장이 있고, 그에 더해 많은 음식점과 볼링장도 있다. 대로에는 볕이 잘 들고 위풍당당하게 보이는 집들이 있다. 하지만 그 건물이 서 있는 마당의 뒤편, 산책자의 눈에 띄지는 않는 어두운 곳에 저렴한 공공 임대 주택 건물들이 있다. "예술가의 거주지로 이보다 더 어울리지 않는 장소는 생각할 수 없다"고 몇 년 후 『사회주의 월간지Sozialistische Monatshefte』의 청탁으로 콜비츠를 취재해서 대담 기사를 작성한 찰스 뢰저Charles Loeser는 기록한다. "가난한 사람들이 이곳에 살고 있지만, 빈곤의 흔적은 보이지 않는다. 여기서 빈곤은 깊은 감동의 언어로 표현되지 않는다. 재건되고 확장되는 과정에서 베를린은 유복함이라는 거짓된 외관을 얻었다. 다른 거리에서는 거짓된 모습의 가면이 부자들의 삶을 숨기는 것처럼, 쓸모없는 발코니와 과도한 장식이 부착된 높은 건물이 길게 이어진 몇 마일이나 되는 길고 깨끗하게 청소된 거리는 가난의 세계를 감추고 있다."[11]

콜비츠 가족이 이사 오기 직전에 뵈르터 플라츠에서 1킬로미터 떨어진 프렌츠라우어 알레의 프뢰벨슈트라세에 거대한 복합 건물

두 동이 완성되었다. 거리에서 숙식하는 5000명을 수용하기 위한 "야자수"라는 이름의 베를린 최대 노숙자 피난처와, 노약자를 위한 병상 500개와 불치병 환자를 위한 병상 250개를 갖춘 "시립 병원과 불치병 환자 병원"이 그것이다. 두 시설 모두 사회 복지와 표준 의학의 가장 최근 상태를 대변한다. 콘스탄티노플의 술탄 황제와 런던시 행정 당국에 조언을 했던 당시 위생학의 교황과도 같던 테오도어 바일Theodor Weyl은 공공기관이 했던 이러저러한 노력을 다음과 같이 칭찬한다. 이것이 "10-15년 동안 베를린을 진정한 위생학의 박물관으로 탈바꿈시켰으며, 유럽과 비유럽을 포함한 모든 문화 민족의 관심을 끌었다."

그에게 "불치병 환자 수용 병원"은 건축적 측면과 보건정책 측면 모두에서 선구적이다. "3층짜리 독립 건물들 사이로 넓은 정원이 펼쳐져 있다. 불치병 환자 수용 병원의 개방적인 홀도 이 정원을 바라보고 있다."[12] 한편 노숙자 피난처에는 로베르트 코흐Robert Koch의 최신 연구를 고려해 자체 소독 시설을 설치했다. 옛 병원들은 민간 재단이 맡아서 운영했는데, 그들은 수많은 인구를 감당할 수가 없었다. 이제 주민이 두 배로 늘어나는 동안 영아 사망률을 절반으로 줄이는 데 성공한다. 비스마르크의 사회주의자 방지법 덕분에 기업과 산업계에서 일하는 노동자들을 위한 의료보험이 법률로 규정되어 의무화된다. 베를린시는 매년 가난한 환자에게 "무료로 혹은 저렴한 비용으로" 의료 서비스를 제공하기 위해 엄청난 금액을 지출한다.

원래 이와 같은 의료 지원 체계는 카를 콜비츠와 같은 의사들에게는 일종의 엘도라도가 되겠지만, 전혀 그렇지 않다. 케테의 남편은 참고문헌에서 자주 빈민을 담당한 의사라고 부정확하게 언급된

다. 심지어 가족의 친한 친구인 베아테 예프도 그렇게 쓴다. 하지만 당시 빈민 담당 의사와 의료보험 소속 의사 사이의 차이는 사람들이 가정하는 것만큼 그렇게 크지 않다. 1880년대 말 베를린시는 60명의 빈민 담당 의사에게 연봉 총액 1350마르크를 지급한다. 그에 비해 63개의 의료보험을 대변하는 "노동조합 의료보험 연합"에 소속된 의사 118명은 평균 1456마르크의 연봉을 받는다. 카를 콜비츠와 같은 초년생 의사는 약 1000마르크의 연간 수입을 올릴 수 있다. 그 대신 일괄적으로 해당 구역의 모든 보험 가입자들을 돌보아야 한다. 평균적으로 의사 한 명당 진료해야 할 노동자는 1900명이 조금 안 된다. 의사의 시간 외 근무와 지출 초과는 당연하다고 여긴다.

1893년 테오도어 바일은 "노동조합 의료보험 연합에서 공고한 의사 자리를 채울 때 있었던 의사의 명예를 실추시킨 굴욕적인 장면들"을 비판한다. 이것은 "의료보험 가입자를 맡은 진료 의사의 형편없는 보수와 더불어 이것과 심각하게 불균형을 이루고 있는 의료보험 기관을 통한 엄청난 자본의 축적과 관련된 것이다."[13] 1893년 "자유롭게 선출된 의료보험 소속 의사 협회"가 이런 부당함에 저항하기 시작한다. 10년 후 카를 콜비츠는 『사회주의 월간지』에 "의사와 의료보험"이라는 주제의 글을 기고한다. 상황은 거의 변하지 않았다. 카를 콜비츠는 3마르크의 보상을 받으면서 하루 평균 40건의 진료실 상담과 일곱 건의 가정 방문 진료를 하는 일상 이야기로 논의를 시작한다.[14] 10년 후에 카를 콜비츠는 다시금 「사회민주주의 의사 협회」의 세 공동 발기인 중 한 명이 된다. 그 협회는 스스로를 정치적으로 좌파라고 생각하지만, 동지들로부터는 "부르주아적이어서" 지원받을 가치가 없다고 간주되는 곤란한 상황에 빠진다.[15]

하루에 처리해야 할 작업량만으로도 베를린 시절의 정치적 활동에 장애가 된다. "쾨니히스베르크 시절의 정당 생활은 어때? 그 생활에는 활기가 넘쳐?" 케테는 편지에서 청소년 시절의 친구 헬레네 프로이덴하임에게 묻는다. 그리고 동시에 카를이 대개는 저녁 9시까지 병원에서 진료를 보기 때문에, 사회민주당이 주관하는 행사에 더 이상 갈 수 없을 것이라고 양해를 구한다.[16]

로자 페핑어는 이 모든 것에 가볍게 고개를 저으면서 논평한다. "내 동료의 경제적 사정은 매우 좋지 않았고 여전히 불확실했지만, 흔들리지 않는 정치적 신념은 마치 교리가 신자들에게 주는 것과 같은 안정감을 그 작은 가족에게 부여했다."[17] 이때 콜비츠에게 사회민주주의 교의는 외관상 보이는 것처럼 그렇게 대단한 것은 아니다. 왜냐하면 이미 인용한 헬레네 프로이덴하임에게 보낸 편지에서 카를이 짊어진 지나친 짐과 함께 당이 등장하는 행사에 참여하지 않는 또 다른 이유도 언급되기 때문이다. "부끄럽지만 나는 이제 거의 어떤 모임에도 나가지 않는다는 것을 고백할 수밖에 없어. 흥미로운 모임이 없거나 아주 적기 때문이기도 해."[18]

진짜 뇌관은 다른 곳에 있다. 1893년 2월 26일 베를린에서 연극사에 기록될 만한 사건이 벌어지고, 콜비츠는 사건이 벌어진 곳에 함께 있었다. 이미 1891년에 완성된 게르하르트 하웁트만의 연극 작품 「직조공」이 "계급에 대한 증오"를 부추긴다는 이유로 검열 당국의 이런저런 지시로 상연 금지된다. "의심할 여지 없이 배우의 연기를 통해서 생생함과 영향력을 얻게 될 그 드라마의 강력한 묘사가 (……) 베를린 시민 중에서 시위에 경도된 사회민주주의 분파를 위한 구심점을 제공할 것이라는 두려움이 있다."[19] 금지 지시를 철회하려는 노력이 실패한 것에 대해서 베를린 연극계는 금지를 회피

하는 꾀를 짜내서 반응한다. 자유 무대 협회Verein Freie Bühne♦는 대외적으로 초연 공연을 조직하고, 그 공연을 협회 회원만을 대상으로 하는 비공개 행사로 진행하겠다고 선언한다. 공연 장소는 현재의 베를리너 앙상블이 있는 쉬프바우어담Schiffbauerdamm에 자리 잡고 있던 신新극장이다. 콜비츠는 다음과 같이 기억한다. "오전 공연이었다. 누가 나한테 표를 마련해 주었는지는 모르겠다. 남편은 일 때문에 관람하지 못했지만, 나는 기대와 관심에 들떠서 그곳에 갔다. 감동이 엄청났다. (……) 저녁에는 축제와 같은 대규모 축하 모임이 열렸는데, 그곳에서 사람들이 젊은이들의 우두머리인 하웁트만을 방패에 올려 태웠다."[20]

극장장 오토 브람Otto Brahm과 연출가 코르트 하흐만Cord Hachmann은 검열 당국과 관련해서 생길 수도 있는 불쾌한 일을 피하려고 시민 계층 관객들도 받아들일 수 있는 "동정에 기반을 둔 연극론Mitleidsdramaturgie"에 좀 더 강하게 방점을 찍어 작품을 약간 순화했다. 그럼에도 하웁트만의 전기 작가인 페터 슈프렝엘Peter Sprengel이 추측하는 것처럼,[21] 궁극적으로 "시민적 감성"을 만족시키는 것보다 훨씬 많은 것이 생겨날 수 있었다. 한편으로 감상感傷과는 거리가 먼 빈의 언론인이자 작가인 카를 크라우스Karl Kraus의 열광이 그것을 대변한다. 그는 30년 후에도 그 공연을 "연극적으로 (……) 기초가 단단한 무대 리얼리즘의 절정"으로 역사상 가장 중요한 베를린 연극 행사로 미화한다. 그에 못지않게 명확한 또 다른 표지는 케테 콜비츠와 친한 화가 부부 라인홀트 렙지우스와 자비네 렙지우스와 같은

161

시민 엘리트 집단이 그 작품을 거부한 것이다. 후자는 다음과 같이 회상한다. "사회주의라는 단어를 모든 사람이 입에 올린다. (……) 많은 예술가와 작가가 자본주의에 대한 분노나 기름이 번지르르한 시민 계층에 대한 거부감으로 그것(사회주의당)에 합류했다. 엄청난 영향력을 발휘한 게르하르트 하웁트만의 「직조공」은 이런 정신을 특징적으로 잘 보여주었다. 예술과 정치의 결합은 모든 경향 예술과 마찬가지로 라인홀트와 내게 거부감을 불러일으켰다."23

하웁트만은 작품의 혁명적 내용, 즉 슐레지엔 지역 직조공들이 공장 소유주의 억압에 맞서서 일으킨 반란을 혁명적인 형식을 통해 성공적으로 포착했다. 아리스토텔레스로부터 물려받았고, 오늘날까지도 대부분의 할리우드 영화가 토대를 두고 있는 드라마 이론이 요구하는 것처럼, 처음부터 끝까지 기복이 있는 개인의 운명을 이야기하는 대신에 하웁트만은 직조공 집단을 유일한 등장인물처럼 다룬다. 예를 들어 그 작품에서는 고전적 이론에 따르면 지금까지의 긴장을 해소하는 데 도움이 되는 마지막 부분에서 갑자기 앞에서 전혀 소개되지 않았던 또 다른 직조공 가족이 줄거리의 중심으로 들어온다. 50명의 배우가 등장한다. 극단 하나가 제공할 수 없는 인원이었으므로, 베를린 연극 단체가 힘을 합쳐서 공동의 노력을 쏟아부어야만 했다. 이때 하웁트만은 추가적으로 직조공 역할에 슐레지엔 방언으로 이야기하는 어려운 의무를 부과한다(이 작품은 원래 《Das Weber》가 아니라 슐레지엔 방언인 《Da Waber》다).

연출이 일으킨 충격은 지속적으로 영향력을 발휘해서 다음 날 보수적인 언론조차 하웁트만의 편을 든다. 1893년 10월 검열에 의한 금지가 해제되었고, 곧이어 근심에 싸인 프로이센 수상 보토 폰 오일렌베르크Botho von Eulenberg가 제국 의회에서 소위 국가 전복 방지

법 초안을 발의한다. 일괄 처리 법안으로, 그는 사회주의자, 무정부주의자, 노조를 동시에 지속적으로 뿌리 뽑기 위해 형법, 군사법, 언론법의 강화를 요구한다. 이때 언론만이 아니라 예술 그리고 심지어 학문의 자유에 대한 광범위한 개입을 계획하고 있었다. 따라서 법률 초안에 의하면 종교, 재산 그리고 왕실 및 결혼과 가족에 대한 공개적인 공격은 징역형으로 처벌할 수 있다. 하지만 빌헬름 시대 독일제국 의회는 자유주의적 기본권에 대한 이 같은 공격에 영향을 받지 않는다는 것을 보여주었고, 사회민주주의자, 독일 인민당◆ 그리고 "자유사상을 추구하는" 두 정당과 함께 절반이 훌쩍 넘는 반대표로 "국가 전복 방지법 초안"을 거부한다.

하웁트만의 드라마가 공연된 것이 콜비츠에게는 "내 작업에서 하나의 이정표"를 의미한다. "이미 시작한 『제르미날』 연작을 내버려 두고, 『직조공 봉기』 연작을 만들기 시작했다."[24] 이전에 그녀는 무엇보다도 추한 것에서 진짜 아름다움을 발견할 수 있다는 미학적인 이유에서 자신이 프롤레타리아적인 삶에 매혹되었다고 생각했다.[25] 부모와 남편에게서 받은 사회 민주주의적 자극이 해내지 못한 일을 이 드라마가 성공적으로 해낸 것이다. 그녀가 『제르미날』 작업을 뒤로 미루었다는 것은 좋아하는 한 작가에서 다른 작가로 우연히 넘어간 것 이상을 의미한다. 졸라의 사회 비판은 그녀의 『제르미날』 습작 속으로 스며들지는 않았다. 이것은 계급투쟁이 아니라

◆ 독일 민족당(Deutsche Volkspartei, DtVP)을 의미한다. 이 정당은 1868년에 설립되었고, 1910년 진보인민당으로 바뀐 독일의 자유주의 정당이다. 독일제국 시대에 활동했던 독일국민자유당이 해산하고 1918년 구스타프 슈트레제만이 주도해서 만든 바이마르 시대의 독일 민중당과 종종 혼동되지만 제정 시대 독일 민족당은 중도 좌파를 지향했으며, 군주제에 비판적이었고 반사회주의자 처벌법에 반대하는 입장이었다. - 옮긴이

질투를 다루고 있었기 때문이다. 프롤레타리아 환경은 전적으로 케테가 "아름답다"고 느낀 배경을 제공하는 것일 뿐이다.♦

전통적인 콜비츠 전기는 의사의 아내로서 케테가 경험한 것이 사회 참여적인 미술을 향해 나가도록 만든 최초의 자극이라고 본다. 우리는 그 반대의 경우가 맞는다고 생각한다. 하웁트만 공연에서 받은 충격으로 비로소 그녀는 집안 복도에서 진찰을 받기 위해 기다리던 사람들의 모습을 다른 시각으로 보게 되었다. 그제야 그녀는 겉모습이 아니라 프롤레타리아의 내면 삶에서 아름다운 것과 추한 것을 식별할 수 있게 되었다. 물론 예술을 통한 자극과 삶 자체를 통한 그것이 옳다는 증명, 이 두 가지가 분명 함께 생겼을 것이다. 창작이 자연주의의 납작한 평면 형태로 고갈되지 않으려면, 전자는 언제나 필수적이다. 또한 「직조공」 초연 연출도 콜비츠에게 영향을 남겼을 수 있다. 진짜 반항보다는 동정. 그것이 그녀가 해야 할 일을 결정했을 것이다. 그녀는 저항을 촉구하는 (아무런 결과도 일으키지 못하는) 호소를 지루한 사회주의 정당의 집회에서 충분히 들어 알고 있었다. 다른 한편 콜비츠 미술을 찬미했던 테오도어 호이스의 말로 표현하면, "그녀는 고통Leid에 대해 알고, 그 고통에 '함께 아파하는 것Mit-Leid'을 선사했다."[26]

작품에 묘사된 힘든 운명을 고려할 때 케테에게는 그 드라마의

♦ 에밀 졸라가 루공 마카르 총서의 제13권으로 기획해서 1885년에 출간한 소설 『제르미날』은 사회주의적 정열에 불타는 광부를 주인공으로 하여 탄광 노동자의 파업·폭동·배반을 그린 작품으로, 군중의 장대하고 힘찬 모습을 서사시적으로 풀어냈다. 주인공 에티엔 랑티에(Etienne Lantier), 카트린느(Catherine), 샤발(Chaval)의 삼각관계가 부차적인 줄거리를 이루고, 소설 말미에 랑티에가 수몰되어 무너진 갱도 안에 함께 갇혀 있던 샤발을 때려죽이고, 카드린느는 굶어 죽는다. 반면에 콜비츠의 판화에서는 주인공 랑티에가 연적 샤발과 술집에서 격투를 벌이는 장면으로 묘사되어 있다. - 옮긴이

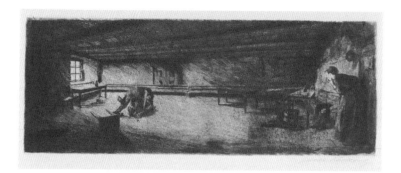

「제르미날의 한 장면」, 1893년

「제르미날의 한 장면」 세부 습작,
1892-93년

높은 문학적 수준은 뒷전으로 밀려났다. 몇 년 후 그녀는 하웁트만에게 편지를 보낸다. "처음으로 내게 엄청난 충격을 준 작품이「직조공」이었기 때문입니다. 당신의 초기 작품 중에서 이것을 더 이상 훌륭한 예술 작품 속에 포함시키지는 않지만, 이 기억은 아직도 남아 있습니다. 후기 작품들이 완성도가 더 높아요."[27] 콜비츠가 나중에 자신의 작품이 직면하게 될 동일한 오류에 빠진다는 것은 아이러니하다. 케테와 친한 사회정치가인 마리 바움Marie Baum은 이런 오해에 대해 다음과 같이 묘사하면서 회상한다. "처음에 그것(콜비츠의 작품)은 내게 호소력을 지녔는데, 왜냐하면 여기 매우 훌륭한 예술이 우리 모두와 관련된 사건에 도움을 주었기 때문이다. 그 점에서 게르하르트 하웁트만의 초기 작품「직조공」과 (······) 비교할 만하다. 하지만 나는 내용과 상관없이 자신의 위대함을 고수하는, 이 예술 자체를 이해하는 법을 점점 더 많이 배웠다."[28]

사람들은 예술적 목표 설정에서 서로 연결된 콜비츠와 하웁트만이 긴밀하게 개인적 접촉을 했기를 바라겠지만, 빈번하게 생긴 여러 우연 때문에 이런 접촉은 이루어지지 않았다. 1894년 4월 게르하르트 하웁트만은 바이센부르거 슈트라세에 있는 케테의 집을 방문하려고 하지만, 케테는 두 달 동안 동프로이센을 방문 중이어서 집에 없었다. 그녀는 그에게 남편 카를을 방문하도록 제안한다. 하웁트만이 직접 보고 판단할 수 있도록 카를이 그에게 그녀의 작업과 "내가「직조공」삽화를 어떻게 생각했는지를 대략적으로나마 보여줄 수 있는" 직접 그린 스케치를 보여줄 것이라고 했다. 그 만남이 이루어졌을까? 케테가 보낸 편지 뒷면에 하웁트만은 열차 시간표를 기록해 두었다.[29] "삽화"라는 표현은 언급할 만한 가치가 있는데, 왜냐하면 콜비츠는 그런 작업을 즉시 그만둘 것이기 때문이

다. 드라마에 등장하는 인물 중 누구도 케테의『직조공 봉기』연작에 묘사되어 있지 않다. 연극 줄거리가 그림으로 묘사된 것도 아니다. 게르하르트 하웁트만이 콜비츠의 아틀리에를 방문했는지를 밝혀내기 위해 여러 가지 다양한 시도가 이루어졌지만, 확실하게 이야기할 수는 없다. 하웁트만이 친구 율리우스 엘리아스^{Julius Elias}에게 보낸 편지에서 그가『직조공 봉기』연작을 접하고 처음 느낀 실망이 전해진다. 그녀의 연작은 그의 시문학과 "풍부한 관계"를 맺지 못하고 있다는 것이다.[30]

나중에 하웁트만은 단순한 삽화에서 벗어난 것이 판화의 가장 커다란 장점이라는 것을 알게 되었다. 그는 율리우스 엘리아스 덕분에 이런 깨달음을 얻게 될 것이다. 엘리아스는 제국 시대와 바이마르 공화국 시대 문화계에서 아주 눈에 띄는 인물로, 노르웨이 노벨문학상 수상자인 비에른스티에르네 마르티니우스 비에른손 ^{Bjørnstjerne Martinius Bjørnson}의 번역본 편집자이자 후에 역시 노르웨인 출신 자연주의의 시조 극작가 헨리크 입센의 유언을 집행하게 되는 사람이다. 케테는 두 작가 모두를 중요한 영향을 준 사람으로 언급한다. 아마도 엘리아스가 준 자극 때문이었을 것이다. 게다가 프랑스어 번역가로서 뛰어난 재능을 발휘하고, 베를린에서 미술사 강의를 하고 있으며, 특히 아주 부유한 미술 수집가인 율리우스 엘리아스는 초기에 케테 콜비츠를 위한 선한 정령의 역할을 맡아 한 것처럼 보인다.

노벨문학상 수상자가 된 하웁트만은 20년이 지난 후 다시 엘리아스에게 콜비츠에 대해 편지를 쓸 때, 어조가 상당히 바뀌었다. 그는 이 예술가에 관한 짧은 글을 썼다. "이제 솔직하게 말씀을 해주십시오. 그리고 그 글이 목적에 완전히 부합하지 않을 경우 지체 없

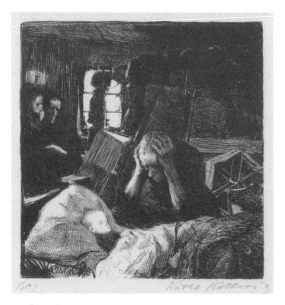

「곤궁」,『직조공 봉기』연작(1893-97) 중 첫 작품, 1893-97년

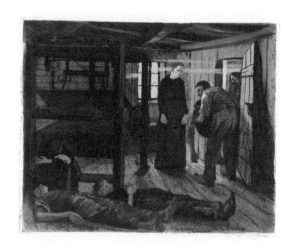

「끝」,『직조공 봉기』연작 중 마지막 작품

이 답장을 해주십시오. 나는 케테 콜비츠를 몹시 존경하고 박사님의 생각 역시 놓치고 싶지 않습니다."[31]

그녀의 작품에 대한 첫 번째 전문적인 논평은 아마도 엘리아스가 썼을 것이다. 1893년 그녀는 자유 베를린 미술 전시회에서 작품 몇 점을 선보일 수 있었다. 이 전시회는 노르웨이 화가 에드바르 뭉크Edvard Munch의 전시회를 조기에 끝낸 것을 둘러싸고 벌어진 추문의 결과로 "현대 미술"에 무대를 제공하기 위해 이루어졌다. 엘리아스가 잡지 기사에서 유감스럽게 언급한 것처럼, 콜비츠의 초기 작품은 이 전시회에서 주목을 받지 못한다. "한 여성이 지닌 분명한 재능이 대다수의 관객으로부터 주목을 받지 못했다. 성공적인 미래를 확신할 수 있었기에, 그 여성은 이 첫 번째 거부라는 모욕을 좀 더 쉽게 견뎌낼 것이다."[32]

바이센부르거 슈트라세의 건물 설비가 미술가의 작업 조건에 직접적인 영향을 끼친다. 모든 현대적 외관에도 불구하고 전형적인 시민 계층이 사는 집에도 새로운 시대의 편의시설을 설치하려면 종종 오래 시간을 기다려야만 한다. 프렌츠라우어 베르크의 대로에는 1885년부터 하수도 배관이 깔려 있었지만, 작은 길에는 수십 년이 지나서야 비로소 하수관이 연결된다. 어쨌든 케테와 카를 콜비츠가 이에 대해 별로 걱정을 하지는 않지만, 그녀가 사는 건물은 20세기 초에도 전기와 가스가 연결되어 있지 않았으며, 그것으로 미술 작업의 가능성이 상당히 제한된다.[33] 무엇보다 1893년 석유 등불이 켜진 탁자 옆에 앉아 있는 자화상과 그 이듬해에도 역시 석유 등불이 켜져 있는 가운데 아들 한스와 보모를 그린 이중 초상화가 이 보잘것없는 채광 상태를 증언한다.

이런 상황이 1905년에도 전혀 변하지 않았다는 것을 후일 서독

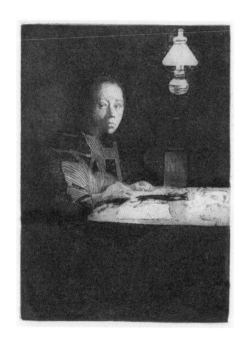

「책상 옆에 앉아 있는 자화상」,
1893년 추정

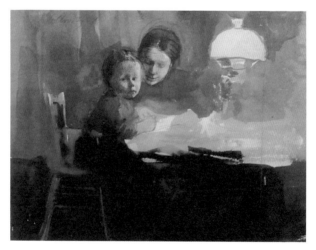

「보모와 함께 있는 한스 콜비츠」, 1894년

연방 대통령이 되는 테오도어 호이스가 "늦겨울 흐린 어느 오후"에 "회색빛 싸구려 임대 주택들이 줄지어 서서 응시하는 것처럼 보이는" 바이센부르거 슈트라세로 찾아간 사건이 증명하고 있다. 스물한 살의 이 대학생은 장래 건축가가 될 친구 구스타프 슈토츠^{Gustav} Stotz와 함께 그가 존경하는 미술가의 집을 과감하게 찾아간다. 그리고 불쾌하고 놀라운 일을 경험한다. "우리가 초인종을 누른 후 복도에 들어섰을 때, 유리 조각이 깨지는 끔찍한 소리와 강한 등유 냄새가 났다. (……) 저마다 자신의 등불을 가져갈 수 있도록 서랍장 위에 석유 유리등이 6개 정도 놓여 있었다. 하지만 나는 좋은 의도를 지니고 찾아간 방문을 과감한 동작으로 램프를 떨어트리는 사고를 치면서 시작했다. 그리고 그 소리로 여러 집의 문이 열렸을 때, 내 자신이 몹시 멍청하게 여겨졌다. (……) 이 훌륭한 여인(콜비츠)은 심한 자책감으로부터 나를 구해내려고 최선을 다했다. 천천히 당혹감이 사라졌고, 그런 다음 우리는 몇 시간 동안 작업실에 앉아서, 완성되었거나 반쯤 완성되어 있는 동판화 앞에 섰다."[34]

1911년에 비로소 바이센부르거 슈트라세에서 그을음이 심한 석유 등을 켜는 일이 더 이상 필요 없게 된다. 콜비츠는 아들 한스에게 편지에서 열광적으로 이야기한다. "너는 모든 방에 설치된 전등에 놀랄 거야. 정말로 멋지단다. (……) 전등이 아주 낮게 드리워져서 종이만을 비출 때 놀라울 정도로 글이 잘 써진단다."[35] 한편 그 집에는 훨씬 일찍부터 전화기가 연결되어 있다.

배우는 과정이 효과적이고 비교적 쉬운 것으로 여겨졌기 때문에, 케테는 베를린에서 동판화를 시작했는데, 한편으로는 예술적 표현에서 커다란 효과를 얻고 다른 한편으로는 복제를 통해 보다 싼 가격으로 구매자 시장에 더 나은 서비스를 제공하기 위해서였

다. 하지만 그녀는 즉시 자신이 착각했음을 인정해야만 했다. 그녀의 전기를 쓴 최초의 작가 중 한 사람인 루트비히 케머러는 성공적인 판화에 필요한 복잡한 작업 단계를 생생하게 묘사한다. "그것은 다음과 같다. 동판에 밀납, 수지, 아스팔트, 유향 수지를 칠하고, 부드러운 무명천 두루마리를 사용해서 부식되는 바탕을 고르게 바르고, 양초의 불꽃으로 그것을 검게 그을리고, 판화용 침을 사용해서 바탕에 스케치를 새겨 넣는다. 소묘가와 화가의 손이 미리 그려 넣은 첫 번째 스케치만으로는 결코 최종적인 효과가 나오지 않는다. 오히려 긴장되고, 많은 생각과 연습이 필요한 진정한 예술가의 작업은 부식 단계에서 비로소 시작된다. 미리 새긴 스케치의 선이 인쇄에 필요한 잉크를 흡수할 수 있도록 선의 깊이를 결정하는 질산이 너무 지나치게 부식시켜서 판을 망가트리는 경우가 종종 생겨난다. (……) 종종 침(이른바 냉침)만을 사용해서 덧붙인, 새롭게 부식시켜 만든 새로운 선들은 효과를 완화하고, 그림자 부분을 강조하고, 성공하지 못한 부분은 갈아서 매끈하게 한다. 그리고 다른 많은 것들이 있다. 나중에 이루어지는 그와 같은 변화가 성공했다는 것을 동판화 제작자는 새로운 시험 인쇄로 확인하게 된다. 종종 몇 번 눌러 인쇄를 한 다음에는 판이 매끈하게 닳아버리는 케테 콜비츠의 개별 판화 작품의 경우에 각각 상태가 다른 열한 개의 동판을 발견하는 경우도 있는데, 이것은 아주 드문 경우다."[36]

『직조공 봉기』 연작을 얻기 위해 벌인 싸움은 바로 이 기술을 익히는 것이 얼마나 어려운지를 보여준다. 처음 찍어낸 작품들은 궁극적으로 좀 더 단순한 방식을 이용해 석판화로 제작되었지만, 콜비츠는 나머지 세 동판화에서 비로소 기술적인 면에서도 만족할 수 있게 된다. 수십 개의 스케치, 도안, 초기 단계가 독자적인 형태를

찾는 것이 얼마나 힘든지 증명한다. 분명 나름 타당한 이유가 있기는 하지만, 학창 시절 커리큘럼에 소묘와 회화 과정은 포함되어 있으나 동판화와 석판화 과정은 없었다는 사실이 이 경우에는 부정적으로 작용한다. 이 판화 제작 기술은 항상 미술의 핵심 분야에서 진정한 거장들이 필요로 하지 않는 임시적인 대용 기술이라고 간주되었다. 뮌헨에서 그림 구성을 연구하는 저녁 모임에 참석했던 케테의 동료 오토 그라이너가 당시 독일 화가들의 우상인 늙은 아돌프 폰 멘첼Adolph von Menzel에게 문의했을 때, 그는 냉정한 충고를 받는다. 즉 물질적 관점에서 보자면 석판화로는 생계를 유지할 수 없으며, 그라이너가 지나치게 "석판화에 너무 전념하지"[37] 말도록 충고했다고 한다.

그에 맞게 찰스 뢰저는 과거를 돌아보면서 케테가 받은 교육에 나쁜 점수를 매긴다. "내 생각에 이 예술가는 미술 교육보다는 오히려 자신의 천재성에 더 많은 빚을 지고 있다. 사람들은 그녀가 자신의 미술에서 배울 수 있었던 것을 제대로 가르치지 않았다. 예를 들면 그녀의 동판화 기술은 완성된 것이 아니다. 때때로 그녀는 너무 강한 힘으로 동판에 선을 새긴다. 동판화 바늘의 선은 수공업적인 것에서 생긴 초조함과 피곤함의 흔적을 드러낸다. 마찬가지로 석판화에서도 그림자가 명확함을 잃고, 그림자를 뚜렷하게 만들어주어야만 할 형태를 감추어버리는 부분들이 발견된다."[38]

기술에서 드러난 이런 불안정성은 오랫동안 콜비츠를 따라다닌다. 어느 정도 시간이 흐른 뒤 그녀 자신이 베를린 여성 미술 학교의 교수가 되었을 때는 시대가 바뀌었다. 그사이에 동판화와 석판화 수업이 생겼다. 하지만 "나는 동판화 기술에 대한 지식이 거의 없어서 수업을 맡을 수 없다는 우려를 표명했다." 실제로 콜비츠의

솔직한 증언에 따르면, 예를 들어 케테가 "향학열에 불타는 학생들"에게 "동판에 부각"하는 방법을 알려주어야만 하는 일 때문에 낙담해 있으면 그 학교 학장이 가끔씩 대신 뛰어들어 케테를 곤경에서 구해주어야만 했다.[39]

여하튼 완성될 때까지 『직조공 봉기』 연작을 얻으려는 싸움은 거의 5년 동안 지속되었다. 결국 예술적 가치를 주장할 수 있는 작품은 6점을 넘지 않게 된다. 그곳에 이르는 길은 자신에 대한 의심, 착오, 가족의 삶이라는 다른 영역에서 올바른 형태를 찾으려는 노력으로 중단되곤 했다. 오랜 세월이 흐른 후 케테는 카를과의 약혼 시절을 거의 잊어버렸다는 사실을 의식하게 된다. 그래서 그녀는 그것 뒤에 활동적인 심리적 과정, 즉 "프로이트의 망각 욕구"가 있다고 추측한다. "아마도 강하고 따뜻하고 순수한 감정이 있었을 것이다. 분명코 그랬을 것이다. 하지만 그것은 내 안에 갇혀 있었다." 겉으로는 관습이 지배했을 수도 있다. 그녀는 이 시기를 "발전하지 못한", 그녀가 "간신히 살아남은" 시기, "전혀 진정한 형태가 아닌" 것으로 묘사한다. 관계의 발전과 미술 사이에 강한 연관성이 있는 것처럼 보인다. "당시에 나는 굽히는 것을 용인했다." 예술적으로도 자유로워지려면 독자적인 결혼 계획이 필요하다. 케테는 1890년대를 모든 경제적 어려움에도 불구하고 행복하게 회상한다. "그때 폭풍, 자유로운 공기는 있었지만, 감상, 재래의 관습적인 태도는 없었다." 이 문장은 『직조공 봉기』 연작을 암시적으로 언급한 것일 수도 있지만, 그녀는 약혼 때보다 더 진실하고 솔직하게 느껴진 결혼 후 처음 몇 년 동안을 의미한 것이다. "임신, 출산, 아이를 갖는 것, 작업. 이 모든 것들이 진짜 현실이다."[40] 그녀가 친구 헬레네 프로이덴하임에게 결혼은 일종의 노동[41]이라고 이야기할 때 부정적인 의미

만으로 이야기한 것은 아니다. 마리 바움이 콜비츠의 결혼의 특징을 표현할 때 사용한 명백한 역설도 이렇게 이해될 수 있다. "내가 받은 가장 강한 인상은 예술적 기질과 인간성의 매우 보기 드문 융합이다. (……) 양쪽의 삶은 수고와 노동이지만, 바로 그렇기 때문에 싸움, 걱정, 힘든 고통에도 불구하고 소중한 것이다."[42]

카를 콜비츠가 오랫동안 가족의 생계를 책임지는 주 소득자였지만, 그는 그것에서 어떤 가부장적 주장도 끄집어 내세우려고 하지 않는다. 오히려 정반대다. 1918년 6월 14일 결혼 기념일을 맞이해서 카를이 보낸 편지가 특징적이다. 이 시기에 그는 6개월도 지나지 않아 다시 받은 두 번째 장腸 수술에서 회복하느라 아직 병원에 누워 있었다. 그는 혹시 죽을 수도 있다는 걱정에서 유언장을 작성했다. 그는 다음과 같이 쓴다. "수술 후 보낸 끔찍한 며칠의 시간은 나 자신이 불완전하고, 내 모든 것이 그저 단편일 뿐이라는 것을 보여주었소. (……) 당신을 (……) 볼 때면, 내 안의 모든 것이 소리질러요. 사랑하는 케테에게 더욱더 많은 것을 주어야만 한다고! 그 다음 그녀를 돕고, 지원하고, 온 마음을 다해 사랑하라는 말에 나는 도취된다오."[43] 도움을 주려는 그런 남편의 태도는 당시로서는 매우 드물었다. 그리고 그것이 자신보다 "재능이 아주 뛰어났고, 색채 사용에서 나보다 훨씬 더 재능이 있다"[44]고 여겼던 학창 시절 친구들과 다르게 콜비츠가 끝까지 예술가로 자신의 의지를 관철할 수 있었던 한 이유다.

마리안네 피들러의 인생이 이것을 보여주는 한 예이다. 그녀의 미술은 오늘날 "아주 부당하게 잊혀진"[45] 것으로 간주된다. 성공적인 예술가 경력을 쌓기 위한 전제 조건을 쾨니히스베르크 출신의 케테보다는 드레스덴 출신의 여성 화가가 더 많이 갖춘 것처럼 보

175

학창 시절의 친구 마리안네 피들러

인다. 마리안네 가족은 상류층에 속하고, 아버지는 작센 공국 문화부 장관의 행정 고문이며, 삼촌은 드레스덴 왕립 회화 미술관 츠빙어Zwinger의 관장이다. 마리안네는 최고의 교육을 받고, 마침내 뮌헨에 와서 헤르테리히의 여성 회화반에 들고, 그곳에서 당시엔 아직 슈미트라는 성을 가지고 있던 케테와 친구가 되어 베니스를 여행한다. 케테보다 이탈리아에 훨씬 더 매료된 그녀는 교육을 마친 후 오토 그라이너를 따라 피렌체로 가서 얼마 동안 그의 아틀리에에서 작업했으며, 막스 클링거와 비교할 수 있게 된 그라이너의 뛰어난 소묘 솜씨의 도움을 받는다.

콜비츠도 그라이너의 재능에 깊은 인상을 받았다. 1901년 콜비

츠는 드레스덴 동판화 전시실을 방문한 후 그라이너가 직접 그린 스케치가 자신이 알고 있는 이런 유형의 작품 중에서 "가장 훌륭하다"고 적어 보내면서, 친구 베아테의 표현법을 사용하려고 애를 쓴다. "그는 진정으로 (……) '모래 더미에 던져진 돌처럼' 자신의 이름을 그들 사이에 놓았다."[46] 콜비츠가 그라이너에게 느낀 친밀감은 그가 확고한 사회민주주의자라는 사실로 더 강해졌을 수 있다. 그라이너는 평범한 환경에서 태어났는데 아버지는 그가 태어나자마자 부인을 버리고 집을 나간 시가 공장 노동자였다. 동시대의 미술 비평은 콜비츠와 마찬가지로 그를 "추한 것에 대한 열정"[47]을 지닌 사람으로 증언한다. 그러나 물론 그것은 오늘날의 미술 취향으로는 납득하기 어려운 이야기다.

1892년 그라이너는 마리안네 피들러와 마찬가지로 몇 달 동안 로마에 간다. 이것에 어떤 연관 관계가 있는지는 마리안네가 가족에게 보낸 편지로는 해명되지 않는다. 바로 직전에 마리안네는 이미 여러 주 피렌체에 있는 오토의 아틀리에에서 작업을 했다. 처음에는 주로 풍경 수채화를 그리다가, 나중에 "그라이너를 열광적으로 추종하게 되는" 피들러는 상징주의와 석판화로 방향을 돌린다.

마리안네는 석판화 분야에서 마이스터 자격을 얻은 최초의 여성 중 한 명이다. 1894년 콜비츠가 아직도 전시 가능성을 위해서 헛되이 애를 쓰고 있을 때, 막스 레르스Max Lehrs가 관장으로 있는 드레스덴 동판화 미술관은 마리안네의 창작 활동을 대표적으로 보여주는 작품들을 전시한다. 그중에는 많은 칭송을 받은 커다란 수채화 「라스페치아만♥」, 달빛 속의 풍경화뿐만 아니라 초상화도 포함된다. 그 이후로 그녀는 정기적으로 드레스덴 미술 전시회에 참여하고, 베를린에 있는 화랑 프리츠 구르리트Fritz Gurlitt♦1에서도 그녀의

작품 전시회가 이루어진다. 그녀의 가장 유명한 작품은 자신을 포도 잎사귀를 엮어 장식한 화환을 쓰고 노래하는 바커스의 무희로 표현한 자화상인데, 뮌헨의 보헤미안 시절에 대한 몽환적 회상을 나타낸다. 세기 전환 직전에 만들어진 이 작품은 상징주의와 유겐트슈틸 사이를 오간다. 비슷한 시기에 그것과 대응할 만한 그림을 오토 그라이너가 그린다. 유겐트슈틸 양식이라는 명칭이 유래한 잡지 『청춘Jugend』◆2의 1897년판에 실린 「바커스 무녀의 행진」이 그 작품이다.◆3

동시대 미술사학자들은 마리안네 피들러에게 자신만의 독자적인 양식과 "편견을 깨트리기 위해 싸우고 어려움을 극복하는 자유로운 예술가라는 것을 펼쳐 보이기 위해 분투하는"48 특성이 있음을 확인해 준다. 그럼에도 그녀가 잊힌 이유를 사람들은 1904년 그녀의 때 이른 죽음과 그녀가 새로운 미술 경향을 거부한 것에서 찾는다. 하지만 둘 중 어떤 것도 충분한 설명은 아니다. 왜냐하면 마리안네가 죽은 시기에, 콜비츠는 이미 대중적으로 뛰어난 여성 미

◆1 프리츠 구르리트가 1880년 베를린 베렌슈트라세 29번지에 세운 화랑이다. 그는 동시대 미술을 전문적으로 판매했다. 아르놀트 뵈클린(Arnold Böcklin)과 안젤름 포이어바흐(Anselm Feuerbach), 빌헬름 라이블(Wilhelm Leibl), 한스 토마(Hans Thoma), 막스 리버만 등이 그가 지원한 화가들이다. 1893년 그가 죽고 난 이후에는 아들 볼프강 구르리트가 계속 화랑을 운영했다. - 옮긴이

◆2 미술과 문학 주간지 『청춘』은 게오르크 히르트(Georg Hirth)와 프리츠 폰 오스티니(Fritz von Ostini)가 1896년 뮌헨에서 창간한 잡지다. 독일에서 초기 모더니즘을 둘러싸고 벌어진 논쟁에서 '유겐트슈틸'이라는 명칭이 통용되는 데 중요한 역할을 했다. 또한 풍자적이고 문화비판적인 내용을 싣기도 했다. 1차 세계대전 이후로 잡지의 중점이 초기의 문화비판적 입장에서 독일 민족주의적이고 바이에른주의 지역적 특성을 강조하는 보수적 입장으로 변했다. 1933년 나치가 정권을 잡은 이후로 나치의 민족주의 계열에 적응했지만, 1940년에 문을 닫았다. - 옮긴이

◆3 1897년 7월 3일 발행된 2권 27호 456쪽에 실려 있다. - 옮긴이

술가로 인식되었기 때문이다. 그녀도 현대 미술의 여러 방향을 힘들어했지만, 공격적으로 거부를 하기보다는 양면적인 입장이었다. 1913년 11월 일기장에는 표현주의자, 미래주의자 그리고 입체주의자에 관한 토론에 이어서 다음과 같은 문장이 적혀 있다. "새로운 방향으로부터 배우면서도 독립적인 상태를 유지할 수 있다면."[49]

오히려 단절은 그사이 다시 드레스덴의 바이서 히르쉬Weißen Hirsch 지역♦4에 살고 있던 마리안네가 동갑내기 신학자 요하네스 뮐러Johannes Müller를 알게 된 1900년 4월에 시작된다. 두 달 후 두 사람은 결혼을 하고, 1901년에 아들을, 이듬해에는 딸을 낳았다. 이러한 성급한 태도는 부부의 나이로 설명이 된다. 결혼할 당시 두 사람은 벌써 서른여섯 살이다. 말하자면 그것이 마리안네에게는 뮌헨에서 공부하는 동안 지겹게 들었던 독신 예술가의 삶을 포기할 수 있는 마지막 시점인 것이다. 요하네스 뮐러는 다양한 개혁적인 프로젝트를 추구하고, 바이에른주의 마인베르크 성채Schloss Mainberg와 나중에 엘마우 성채Schloss Elmau에 자리를 잡고 헌신적인 추종자들을 자신 주변에 끌어들인 인상적인 인물이다. 베아테 예프도 그곳을 자주 방문하던 사람 중 하나로, 그녀는 그사이에 결혼해서 보누스라는 남편 성을 갖게 되었으며, 그녀의 남편 이름은 아르투르이고 아들은 하인츠다.[50]

뮐러의 결혼이 보여준 현대성은 교회에서 이루어진 것이 아니라 호적사무소에서 이루어졌다는 점에서 끝난다. 마리안네는 어린

마리안네 피들러, 「자화상」,
1894년

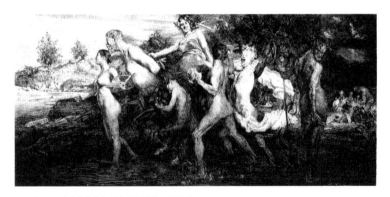

오토 그라이너, 「바커스 무녀의 행진」, 1892년

두 아이를 돌보는 일로 힘을 전부 소진해 버린다. 예술은 더 이상 생각할 수 없다. 그녀는 콜비츠가 겪었던 것처럼 가족과 작업이라는 이중의 짐에 노출되어 있지는 않았지만, 새로운 삶에 짓눌려서 자주 아프고, 신경과민, 불면증 그리고 불안 상태에 시달린다. 그녀는 마흔도 되지 않아 세 번째 아이를 출산하고 며칠 만에 죽는다. 요하네스 뮐러는 홀아비 생활을 오래 하지 않고, 마리안네의 가장 친한 친구 이레네 자틀러Irene Sattler와 결혼하여, 그녀에게서 또 여덟 명의 아이를 얻는다. 죽기 직전에 마리안네 피들러가 두 사람이 결합해서 살 것을 간접적으로 원했다고 한다.[51]

1896년에 차남 페터 콜비츠Peter Kollwitz가 태어났다. 하지만 진정한 의미에서 가정은 리나 메클러Lina Mäkler라는 가정부가 들어왔을 때 비로소 완전해진다. 그녀는 젊었을 때 고용되어 그 이후로 수십 년 동안 바이센부르거 슈트라세에 살면서, "재산 목록"처럼 당연하게 가족에 속하게 된다. 훗날 살림이 좋아지면서 추가 인원을 고용할 수 있게 되었는데, 특히 집안일을 도우면서 카를의 진료를 보조할 수 있는 사람을 쓰는 게 가능해졌을 때, 리나는 마치 호칭이 문제였다는 듯 지위를 올려줄 것을 고집해서, 이후로는 "리나 양"으로 불리게 된다.[52] 케테가 고령에 노르트하우젠으로 피난을 갈 때, 이제는 늙어버린 가정부 리나 양도 베를린을 떠나 친척 집으로 이주한다.

생활 여건이 언제 피었는지 정확하게 알 수 없는 것과 마찬가지로 리나 양이 어느 시점부터 콜비츠 가족으로 여겨졌는지를 정확하게 알 수는 없다. "2층"에 있는 방 4개짜리 아파트와 함께 3층의 일부분과 그 위층에 있는 방문객을 위한 단칸방을 임대했다. 이전의 거실은 이제부터 케테가 작업실로 쓰게 된다. 앉아보고 싶은 마음

이 들게 만드는 녹색의 리프 소파Lipp Sofa와 그 앞에 놓인 타원형 식탁, 책이 잘 구비되어 있는 책장, 편안한 타일 벽난로가 있는 새로운 거실이 이제 가족의 삶에서 확고한 중심점이 된다. 손녀 유타는 집의 나머지 부분을 다음과 같이 묘사한다. "그런 다음 사람들은 강하고, 단순하며, 소박한 분위기의 넓은 거실에서 나와서, 구타페르카 커튼을 통해 욕실과 분리되어 있는 옆방으로 갔다. 이처럼 오래된 베를린 건물에는 아직 욕실이 없었기 때문이다. 이 방에서 아마도 할아버지가 주무셨을 것이고, 그런 다음 다시 구석방으로 이어졌다. 그것은 두 아들을 위한 방이었다."[53] 어쨌든 콜비츠의 두 아들이 아직 어렸을 때 생활공간이 확장된 것은 분명하다. 일전에 한번 방문했을 때 베아테 보누스 예프는 집에 한스와 페터만 있는 것을 발견한다. "두 아이는 천으로 만든 다람쥐를 가지고 놀이에 빠져 있었고, 내게 크리스마스 선물로 받았다고 말했다. 아이들은 지금 다람쥐가 생일을 맞이해서, 다람쥐를 위한 선물을 올려놓을 탁자를 어디에 놓으면 좋을지 의논 중이라고 했다. (……) 그런데 어머니는 어디에? 그녀는 아래에서 작업을 하고 있다고 했다."[54]

　작업 조건이 개선되긴 했지만 케테는 계속해서 미술과 가족 사이에 끼어 부대낀다. 그녀는 오후에만 두세 시간 작업을 하러 가는데, 그사이 결혼해서 블로흐라는 성을 갖게 된 헬레네 프로이덴하임에게 불평을 털어놓는다. 헬레네도 쾨니히스베르크에서 베를린으로 이사하여, 그곳에서 박사학위를 받고 의사가 되어 치과의사로 일하고 있다.[55] 헬레네는 카를 콜비츠가 거울에 비친 모습과 같은 사람이다. 그녀가 해야만 하는 일은 전업 의사라는 역할 말고도 『사회주의 월간지』의 편집자 요제프 블로흐Joseph Bloch를 그의 작업을 방해할 수도 있는 모든 것에서 멀리 떼어놓는 역할도 있다.[56]

몇 년 전에 쾨니히스베르크에서 헬레네는 아이들 유아 교육에 도움을 주기 위해 『사회주의 그림책』을 보냈는데, 케테는 그 책에 박수갈채를 보내지 않았다. 그녀는 "원래 청소년 문학을 불신"했다고 한다. 경향적인 특징을 전부 제거하고 나면, 궁극적으로 남는 것이 별로 없다는 것이다. 이 점에서 그녀는 차라리 옛날 동화책이 당에서 선의로 출간한 교육용 책들보다 더 낫다고 한다.[57] 여기에 콜비츠의 교육을 관통하는 기본 원칙 하나가 뚜렷하게 드러난다. 그녀의 관점에서 보면 독자적으로 얻은 생각이 기존에 이미 만들어진 의견보다 높이 평가된다는 것, 비록 그녀가 볼 때 그 의견이 올바른 것이라 할지라도 그랬다.

한스 콜비츠는 훗날 다음과 같이 기억한다. 우리는 "무엇보다 어머니를 사랑했다. 하지만 동물과 인간의 세계에서 자식들이 자기 어머니를 사랑할 때 보여주는 당연함 정도로 어머니를 사랑했다. (……) 사랑이 존재했고, 그것을 느꼈지만, 드러내지는 않았다. 그리고 어머니는 자상한 분은 아니었다." 손주들도 비슷하게 케테 콜비츠를 경험했다. "할머니는 전혀 자상한 분이 아니었다. 할머니는 항상 아이들을 진지하게 대했고, 아이들이 쓰는 말투를 사용하지 않았으며, 말이 되어 아이들을 등에 태워주지도 않았지만, 아이들이 하는 이야기를 훌륭하게 경청했다. 할머니는 정의롭고 친절했다."[59]

베아테 보누스 예프는 다음과 같이 쓴다. "다음과 같은 일이 있었다. 그녀의 집에 불쑥 찾아갔을 때 내가 그녀의 작업에 대해 물었는데, 그녀가 방금 아이들과 종이 용을 만들었다고 말했다. 후에 내가 그녀에게 그것을 상기시켰을 때, 그녀는 고개를 젓더니 용이 그렇게까지 주제넘게 작업에 끼어들었을 거라고 믿지 않았다. 하지만 나는 그 일을 기억하고 있다."[60]

1 이레네 피셔 나겔이 1977년에 편집해서 출간한 책 27쪽에 수록된 1938년 7월 19일 자 편지.
2 '케테의 일기장', 740쪽, 「어린 시절을 되돌아봄」(1941).
3 예프, 47쪽 이하.
4 '케테의 일기장', 69쪽.
5 예프, 48쪽.
6 '케테의 일기장', 111쪽.
7 '우정의 편지', 20쪽.
8 '우정의 편지', 23쪽.
9 헬무트 엥겔, 「바이센부르거 25번지」, 구드룬 프리치·요제피네 가블러·헬무트 엥겔, 『케테 콜비츠』, 베를린, 2013, 61쪽 이하에 수록됨.
10 같은 곳, 62쪽.
11 찰스 뢰저, 「케테 콜비츠」, 『사회주의 월간지』(1902/2), 107쪽 이하에 수록됨.
12 테오도어 바일, 『베를린과 관련하여 위생 활동이 여러 도시의 건강에 미치는 영향』, 예나, 1893, 7쪽.
13 같은 책, 11쪽 이하. 모든 통계적 언급도 이 책에서 얻은 것이다.
14 『사회주의 월간지』(1903/8), 603쪽 이하.
15 프란츠 발터, 『환경에서 정당 국가로. 역사적 변화 속에서 생활 환경, 주요 인물 및 정치』, 비스바덴, 2010, 603쪽 이하.
16 '베를린 예술원' 콜비츠 관련 문서 166, 헬레네 프로이덴하임에게 보낸 1894년 2월 9일 자 편지.
17 페핑어, 134쪽.
18 주 15와 같음.
19 헬무트 프라섹(편집), 『게르하르트 하웁트만의 직조공. 기록집』, 베를린, 1981, 255쪽.
20 주 2와 같음.
21 슈프렝엘(2012), 230쪽.
22 『햇불』 885-887호, 1932년 12월, 17쪽.
23 자비네 렙지우스, 『세기 전환기 전후 베를린 예술가의 삶. 회상』, 뮌헨, 1972, 211쪽.
24 주 2와 같음.
25 "추한 것이 아름답다"는 빅토르 위고의 명제는 이때 콜비츠에 의해서 "아름다움. 그것은 추하다"로 뒤바뀌고, 졸라의 말이라고 잘못 인용됐다.
26 테오도어 호이스, 『회상 1905-1933년』, 프랑크푸르트암마인/함부르크, 1965, 72쪽.
27 베를린 국립도서관 게르하르트 하웁트만 관련 서류 Br NL A: 콜비츠 1, 4-5, 1913년 1월 편지.
28 마리 바움, 『내 삶을 되돌아봄』, 하이델베르크, 1950, 88쪽 이하.

29 베를린 국립도서관 게르하르트 하웁트만 관련 서류 Br NL A: 콜비츠 1, 1-2, 1894년 4월 16일 자 편지.
30 엘리아스, 위에 언급한 책, 546쪽.
31 베를린 국립도서관 엘리아스-하웁트만의 서신. 1923년 10월 23일 자 편지.
32 『민족』(1893/44)에 실린 율리우스 엘리아스의 전시회 비평. 베르너 슈미트(편집), 『드레스덴 동판화 미술관의 콜비츠 수집품』, 쾰른, 1988, 197쪽에서 재인용.
33 엥겔(2013), 67쪽 이하.
34 주 26과 같음.
35 '아들에게 보낸 편지', 39쪽 이하.
36 케머러(1923), 37쪽 이하.
37 한스 싱거, 『스케치 거장. 4권: 오토 그라이너』, 라이프치히, 발행연도 미상, 12쪽.
38 뢰저, 『사회주의 월간지』(1902/2), 109쪽.
39 '케테의 일기장', 742쪽, 「어린 시절을 되돌아봄」(1941)
40 '케테의 일기장', 438쪽.
41 '우정의 편지', 150쪽.
42 바움(1950), 89쪽.
43 '베를린 예술원' 콜비츠 관련 문서 209.
44 '케테의 일기장', 737, 739쪽.
45 자우르, 『일반 예술가 사전』, 뮌헨/라이프치히, 2003, 39권, 377쪽.
46 예프, 60쪽.『화가들에 관한 이야기』(라이프치히, 1901, 404쪽)에서 베아테 보누스 예프는 아마도 그라이너를 염두에 두고 다음과 같이 썼을 것이다. "나는 저쪽 아카데미에 있는 사람들보다 오래 살기를 원한다. (……) 사람들이 경작지 경계석을 모래 더미에 꽂아 넣는 것처럼, 나는 내 이름을 그들 사이에 끼워 넣고 싶다. 모래가 오래전에 바람에 날려 사라지더라도, 돌은 남는다."
47 비르기트 괴팅, 「오토 그라이너(Otto Greiner) 1869-1916). 한 예술가의 생성: 재능 있는 석판화 기술자가 인정받는 위대한 예술가로 상승하게 된 조건에 대해서」, 박사학위, 함부르크, 1980, 20쪽. 아마도 콜비츠의 『비밀 일기』는 추문에 휩싸인 그라이너의 남근 표현에 자극을 받았을 것이다.
48 한스 싱거, 『현대 그래픽』, 라이프치히, 1920, 150쪽.
49 '케테의 일기장', 135쪽.
50 아이제나흐 지역 교회 문서 보관소, 아르투르 보누스 유고 서류.

51 2014년 9월 14일 마리안네 피들러의 손녀
 미카엘라 헨델과 나눈 대화.
52 예프, 54쪽.
53 1994년 남서부 독일 방송에서 내보낸 울리히
 그로버의 라디오 특별 방송「파종용 씨앗을 빻아
 먹으면 안 된다. 페터 콜비츠의 삶과 죽음에 대해」
 에서 인용.
54 예프, 52쪽.
55 '베를린 예술원' 콜비츠 관련 문서 166, 1898년
 10월 18일 자 편지.
56 안나 지멘스,『유럽을 위한 삶. 요제프 블로흐를
 기념하면서』, 프랑크푸르트암마인, 1956, 11쪽.
 블로흐의『사회주의 월간지』는 콜비츠와 슈미트
 가족에게는 일종의 가정 기도서였다. 리제와
 콘라트는 때때로 편집자로 일했고, 케테와 카를은
 정기적으로 글을 기고했다.
57 주 16과 같음.
58 한스 콜비츠,「들어가는 말」. 1948년에 출간된 책
 『콜비츠』, 7쪽 이하에 수록됨.
59 2014년 4월 3일 유타 본케 콜비츠와 나눈 대화.
60 예프, 55쪽.

「정면을 바라보는 자화상」, 1910년경

예술가들이 들고일어남

베를린 1898-1913년

초콜릿 공장 소유주인 루트비히 슈톨베르크는 1900년에 여든 다섯 살이 된 아돌프 폰 멘첼의 스케치북을 수집용 그림과 우편엽서의 원본으로 사용하기 위해 12만 마르크라는 거액을 대금으로 지불하고 구입한다. 2년 전 『직조공 봉기』 연작의 대표적인 그래픽을 구입하기 위해 케테 콜비츠와 드레스덴 동판화 미술관 사이에 합의한 판매 가격과는 전혀 다른 차원이다. 결국 그녀는 400마르크 대신 200마르크로 계산하는 것에 동의한다. 어쨌든 그것이 명망 있는 미술관이 구매한 그녀의 첫 작품이다.

기성 미술계 안에서 케테 콜비츠를 처음으로 발견한 사람이 드레스덴 동판화 미술관 관장인 막스 레르스라고 간주되지만, 이는 사실이 아니다. "작센 왕국 미술관 총감독의 추밀관"이라는 외우기 힘든 칭호를 지닌 어떤 남자가 드레스덴 미술관을 위한 수집 때문에 콜비츠에 주목했다. 볼데마르 폰 자이드리츠 Woldemar von Seidlitz는 1898년 대大베를린 미술 전시회에서 『직조공 봉기』 연작을 보았고, 막스 레르스에게 내부 보고를 통해 그 작품을 추천했다. 심지어 그는 자기 돈으로 구입 대금을 지불하기까지 한다. "미술관이 참여한 부분이 보잘것없다는 생각이 들지 않도록"[1] 이 상황을 케테 콜비츠

에게는 언급하지 않았다. 당시 이런 종류의 문화 정책이 드레스덴에서는 관행이었다. 자이드리츠는 마네의 작품과 함께 살아 있는 동안 작품 전부를 수집하고자 했던 툴루즈 로트렉의 여러 작품도 "프랑스인 미술"에 대한 민족주의적 적개심을 없애기 위해 사재를 털어 구입한다.

독일 및 국제 미술이 선을 보이는 공식 연례 전시회에 케테가 등장한 것이 성공의 시작으로 간주된다. 하지만 레르터 반호프 Lehrter Bahnhof 근처 인발리덴슈트라세와 알트 모아비트 사이에 있는 글라스팔라스트 Glaspalast의 거대한 공간에서 1000명이 넘는 미술가가 관객의 주의를 끌기 위해 경쟁한다. 미술 전문가들은 대부분의 참가자로부터 언급할 만한 새로운 소식을 다시는 듣지 못한다. 콜비츠는 1000명의 전시 참가자 대열에 들지도 못할 뻔했다. 3월에 돌아가신 아버지를 애도하느라, 뮌헨의 학창 시절 동료인 안나 플

렌^{Anna Plehn}이 그녀를 대신해 작품을 출품해야만 했기 때문이다. 완성된 『직조공 봉기』 연작을 케테는 아버지의 마지막 생일 선물이 놓인 탁자 위에 올려놓았다. "아버지는 말로 표현할 수 없을 정도로 기뻐하셨다. 나는 아버지가 집 안을 돌아다니며 계속해서 카투슈헨이 만든 것을 와서 보라고 어머니를 부르시던 것을 기억한다. (……) 나는 아버지에게 이 작품이 공개적으로 전시되는 기쁨을 드릴 수 없다는 사실에 아주 실망했다."[2]

이때 전시회 도록에는 그녀의 이름이 올바르게 기재되지 않았다. 도록에는 "콜비츠, 케티^{Kollwitz, Käthie}[3]라는 이름으로 적혀서 소개된다. 따라서 그녀는 우선 자신의 이름으로 전시회에 출품한 80명의 여성에 포함되지도 않았다. 그 숫자에 더해 자신의 이름을 중성적인 것으로 줄인 30명에서 40명가량의 또 다른 여성 미술가들이 있었다. 이런 경향이 오래 유지된 이유를 드레스덴 동판화 미술관 감독관인 한스 싱거^{Hans W. Singer}는 나중에 다음과 같이 언급한다. "회화에서 많은 여성이 깊이가 없는 감미로운 미술을 퍼뜨리는 데 일조했다. 후에 태어난 여성 미술가들이 이것 때문에 고통을 겪어야만 했다. 오늘날에도 여전히 화상들이 소장 작품의 도록에 여성 화가의 이름이 아니라 머리글자만 기재하기를 원하는데, 노골적으로 여성이라는 깃발을 내걸고 항해하는 작품은 처음부터 매우 강한 혐오에 부딪힌다는 것을 경험으로 알았기 때문이다. 케테는 이런 편견을 없애고자 신경을 썼다. 그리고 아마도 가끔씩 그녀는 그와 같은 편견을 극복해야만 한다는 의식에서 아주 강하게 색을 사용하곤 했다."[4] 율리우스 엘리아스는 『직조공 봉기』 연작이 전시회에 출품된 다른 모든 그래픽 작품을 뒷전으로 밀어냈고, 대중에게 "각성 효과"를 일으켰다고 회상한다. "여자가 이걸 제작했다고? 사람들이

물었다. 그리고 미술에서, 특히 지금까지 여성이 예술 창조자로 활동하는 것이 불가능하다고 간주되던 그래픽 분야에서 여성 예술가들의 지위를 성찰한 글이 나왔다."[5] 몇 년 후 파리에서 그녀의 작품을 전담한 미술품 거래상 샤를 에셀이 그녀에게 프랑스 잡지 기사를 보냈는데, 거기에는 그녀의 스승 슈타우퍼 베른의 작업이라고 잘못 언급되었지만,『직조공 봉기』연작을 칭찬한 글이 실려 있었다. 케테는 그것에 대해 유머로 반응한다. 그녀는 막스 레르스에게 "나는 아주 많이 웃을 수밖에 없었습니다"[6]라고 쓴다.

관객의 호의적인 수용을 방해하는 몇 가지 장애물이 있다. 여성 미술가에 대한 명백한 과소평가 그리고 스케치와 그래픽이 미술에서 차지하는 낮은 지위가 한 쌍을 이룬다. 730명의 화가와 전시회에 참여한 약 40명의 스케치 화가가 대비를 이룬다. 게다가 새로운 양식과 주제를 상당히 불신한다. 베를린 조형 예술 전문학교 학장이자 베를린 조형미술가 협회 회장인 보수적인 인물 안톤 폰 베르너[Anton von Werner]가 심사위원들을 좌지우지했고, 빌헬름 2세의 미술 취향을 최대한 따르고자 한다. 이때 호감을 사지 못한 화가를 직접적으로 배제하는 일은 거의 일어나지 않는다. 오히려 그들의 작품은 엄청나게 많은 평범한 작품들 사이에서 흔적도 없이 사라져 버린다. 어쨌든 대략 독일제국의 전업 작가 7명 중 1명이 이 전시회에 참여했다.

황제가 새로운 미술 경향에 관대하지 않다는 것을 분명하게 설명하기 위해서 대개는 베를린의 화가인 발터 라이스티코우[Walter Leistikow]의 그림, 즉 저녁노을 속에서 비밀스럽게 반짝이는「그루네발트 호수[Grunewaldsee]」를 둘러싸고 벌어진 소동을 언급한다. 소문에 의하면 빌헬름 2세가 "그자가 내가 좋아하는 그루네발트 숲 전체를

케테 콜비츠가 독일 가내공업
전시회를 홍보하기 위해 제작한
벽보, 1906년 베를린

망쳐놓았다"고 하면서 그림을 거부했다는 것이다. 그 그림이 담고
있는 부드러운 애수를 고려하면 이 분노는 이해하기가 힘들다(게다
가 라이스티코우는 다른 두 작품으로 대베를린 미술 전시회에 참여했다).
따라서 이 이야기를 퍼뜨리고 다닌 사람 중 한 명인 역사가 크리스
토퍼 클라크Christopher Clark는 프로이센을 다룬 자기 책에서 해석에
어려움을 겪는다. 그의 해석은 다음과 같다. "라이스티코우의 회화
와 동판화는 동시대의 감성을 방해했는데, 그것은 무엇보다도 그의
그림에서 브란덴부르크 풍경이 잠재되어 있고 전복적인 새로운 감
수성으로 채워져 있기 때문이다."[7]

「그루네발트 호수」를 거부한 것이 거대한 눈사태를 촉발한 구르는 돌임이 입증되었다. 실제로 라이스티코우는 우수한 미술가 상당수가 주류 아카데미 문화계에서 떨어져 나갈 때 지도자로 부상했다. 하지만 자비네 마이스터가 증명한 것처럼, 그림을 거부한 것과 연관된 일화는 마음대로 지어낸 이야기일 뿐이다. 오히려 전시 당시에 5000마르크의 가치를 지니고 있던 그 그림은 개인 후원자를 통해서 황제의 명백한 허락을 받고 베를린 국립미술관에 기증품으로 양도되었다. 결과적으로 그 그림은 더 이상 미술 시장에서 자유롭게 판매될 수 없게 되었다. 이와 관련해서 빌헬름 2세가 발언한 것도 없다. 몇 년 후에 그는 그루네발트를 충분히 알고 있는데, 단지 자연애호가로서가 아니라 사냥꾼으로 알고 있을 뿐이라며, 라이스티코우의 그림을 폄하했을 뿐이다.[8] 소위 "전복적"인 자연 관찰은 실제로 당시에 이미 다수의 지지를 얻을 수 있었다. 곧 라이스티코우는 리버만, 코린트[◆1] 그리고 슬레보크트[◆2]와 더불어 수집용 그림을 슈톨베르크 초콜릿 공장에 제공하게 되고, 그 그림들은 아돌프 폰 멘첼의 그림 옆에 사이좋게 걸린다. 비싸게 구입한 멘첼의 스케치북을 초콜릿의 왕 슈톨베르크가 몇 년 후 황제에게 선물한다.

실제 갈등 전선은 1898년에 다른 곳에서 형성되는데, 콜비츠는

◆1 루이 코린트(Lovis Corinth, 1858-1925)는 독일 화가, 소묘가, 그래픽 화가다. 그는 막스 리버만, 에른스트 오플러, 막스 슬레보크트와 함께 독일 인상주의 회화를 대표한다. 그의 후기 작품은 표현주의의 영향을 받았다. - 옮긴이

◆2 막스 슬레보크트(Max Slevogt, 1868-1932)는 단치히 출신의 독일 화가다. 뮌헨 미술 아카데미에서 공부를 마친 후, 1889년 파리로 가서 사립 미술학교 아카데미 쥘리앙에 적을 두고 미술을 공부했다. 파리 체류 시절에 인상파 화가들에게서 강한 자극을 받아 귀국 후에 뮌헨과 베를린에서 활동하면서 밝은 색채와 재빠른 붓놀림으로 명쾌하게 인물이나 풍경을 포착한 작품을 제작했다. 『알리바바와 40인의 도둑』, 『일리아스』의 삽화를 그린 석판화가로도 명성을 날렸다. - 옮긴이

그 갈등의 중심에 서게 된다. 회원 가입 위원회의 대리 위원이던 막스 리버만은 심사위원단에서 상금과 함께 부상으로 수여하는 "작은 금메달"을 미술가 콜비츠에게 수여하자는 제안을 통과시킨다.[9] 하지만 이것은 그 전에 프로이센 문화부 장관의 소견서를 읽어본 황제의 거부권으로 좌절된다. 빌헬름의 무시하는 듯한 설명은 기이하게 들린다. "신사 여러분, 제발, 그만 좀 하시오. 여성에게 메달이라니, 너무 나가지 않았소. 고귀한 상의 가치를 깎아내리는 것과 다름없는 짓이오! 훈장과 명예 휘장은 공을 세운 남자들의 가슴에 달리는 것이오."[10] 그 이후로 황제 부부와 콜비츠는 내적으로 적대관계가 된다. 몇 년 후에도 황후는 케테 콜비츠가 도안한 벽보를 먼저 떼어내기 전에는 "가내 수공업"에 관한 전시회 개막에 참여하는 것을 거부하게 된다. 언론인 알프레드 케르Alfred Kerr는 베를린의 주택난이라는 주제를 다룬 콜비츠의 또 다른 비판적인 벽보가 금지된 것을 계기로 이 예술가를 황제 부부와 직접적으로 연결 짓는다. "많은 사람이 위대하고 고귀한 이 여성 앞에서 깊이 고개를 숙여야 한다. 왜냐하면 독일 황제의 옥좌에는 그녀와 수준이 같은 사람이 앉아 있지 않기 때문이다."[11]

궁극적으로 황제의 태도는 여성 미술에 대한 과소평가와는 아무런 관련이 없다. 같은 시기에 헝가리 살롱 화가인 필마 파를라기Vilma Parlaghy는 군주가 베푸는 최고의 보호를 누렸기 때문이다. 1890년 대베를린 미술 전시회의 심사위원들이 그녀가 그린 몰트케 초상화를 거부했을 때, 빌헬름 2세는 재단을 통해서 1만 6000마르크라는 천문학적인 금액을 지불하고 그 그림을 구입하도록 지시했다. 콜비츠가 호시절에 벌게 될 금액의 몇 배에 달하는 금액이다. 필마 파를라기는 다른 프로이센의 유명 인사들과 마찬가지로 황제를 유

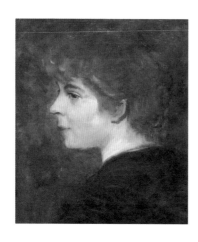

필마 파를라기, 「자화상」,
1880년대

필마 파를라기, 「몰트케 초상화」,
1891년

화로 그려 영원히 남긴다. 총 7번이나 그렸다. 1902년 그녀는 여성 최초로 심사위원으로 임명되었고, 10년 후에는 베를린 대ᄎ 황금 국가 메달을 받은 첫 번째 여성이라는 영예를 누리게 된다.[12]

글라스팔라스트에서 열린 미술 전시회는 명시적으로 그곳에 전시된 대부분의 작품을 자체 판매하지만, 콜비츠의 경우 이것은 이

필마 파를라기, 「독일 황제
빌헬름 2세의 초상화」, 1895년

루어지기 힘든 일이다. 드레스덴 미술관이 『직조공 봉기』 연작을
구입했다는 소문이 돌고 난 다음에야 베를린에서도 사람들이 그
그래픽 연작에 관심을 갖게 되었다. "내가 재촉해서 베를린 왕립
미술관의 동판화 미술관이 그 작품을 구매하긴 했지만, 구매 내역
을 알려주는 메모를 부착할 수는 없었다"[13]고 루트비히 케머러가
언급한다.

　이것은 예술에 대한 논쟁이라기보다는 사회적 해석의 주도권
을 둘러싼 싸움이다. 이것은 황제의 연막탄보다는 프로이센 문화장
관 로베르트 보세Robert Bosse의 평가서에서 훨씬 더 분명해진다. 그는
"작품의 기술적 능숙함과 표현의 힘과 에너지"를 분명하게 칭찬한

다. 그것들이 "순전히 예술적인 관점에서 심사위원들의 판단이 정당하다는 것을 보여준다. 하지만 완화하거나 화해적인 요소가 전혀 없는 작품에 묘사된 대상과 그것을 자연주의적으로 실행한 경우, 그런 작품을 국가가 분명하게 인정하도록 제안할 수 있다고는 생각하지 않는다."[14] 『직조공 봉기』 연작의 고발적이고 선동적인 내용이 황제를 극도로 자극했음이 분명하다. 그는 이미 1894년에 드라마 「직조공」이 베를린에서 공식적으로 초연된 일에도 비슷하게 반응했다. 그는 초연 직후에 독일 극장에서 그를 위해 특별히 새로 마련한 칸막이 지정석의 예약을 취소하도록 지시했다. 후에 이루어진 케테의 자전적 회고에는 그녀가 경험한 거절에 대한 반항적인 대답이 들어 있다. "황제가 이것을 거부했다. 그런데 그 순간부터 나는 일약 예술가의 가장 앞쪽에 서게 되었다."[15]

황제 부부와 콜비츠 가족은 독일제국 사회의 분열을 상징적으로 대변한다. 황제가 이끄는 귀족과 군인 계급은 산업 혁명에 기반한 경제 부흥을 환영한다. 그리고 그 부흥을 제국의 거대한 계획에 이용한다. 1898년은 첫 번째 "함대법Flottengesetz"◆1이 사회민주주의자와 몇몇 자유주의자들의 반대를 뚫고 제국 의회를 통과한 해다. 그것은 영국과의 몇 년에 걸친 군비 경쟁의 토대를 마련하고, 그 경

◆1 함대법은 독일 제2제국에서 황제의 해군력 확장을 위한 법률적 토대를 나타낸다. 뒤늦게 식민지 경쟁에 뛰어든 독일제국은 영국이나 프랑스의 견제를 넘어서 해외 식민지를 개척하기 위해서 강력한 해군력이 절실히 필요했다. 그래서 독일 해군은 해군력 황제의 강력한 지지 속에 해군력 강화를 추진한다. 또한 함대 건조에 필요한 자금을 모으기 위한 협회가 생겨났다. 이런 분위기에서 제국의회는 1898년 4월에 함대법을 통과시키고, 1900년과 1912년에 법을 개정하고 공포한다. 이 법의 제정으로 원양전함을 건조할 토대가 마련되었고, 1차 세계대전의 원인 중 하나로 여겨지는 영국과의 해군력 증강 경쟁이 본격적으로 시작되었다. - 옮긴이

쟁은 최종적으로 1차 세계대전에서 정점에 도달한다. 다른 한편 잘 조직되고 점점 더 많은 교육을 받은 노동계급의 꾸준한 증가는 당연히 산업 발전을 수반한다. 권력 참여에서 이들을 배제하려는 시도는 어려워진다. 민주적이고 (드물지만) 심지어 사회주의 사상이 중산층에까지 널리 퍼져 있다. 시대에 어울리지 않는 프로이센 융커의 지배는 시민과 사회민주주의자들 모두에게 눈엣가시다.

"베를린 분리파"라는 예술가 운동은 1898년 "11인 협회"Vereinigung der XI"◆2와 같은 선행 조직에서 결성되었는데, 목표에서 이미 "11인 협회"를 넘어선다. 분리파는 문화적 주류를 보완하기 위한 제안으로 자신들의 미술 전시회를 제공하는 것에 만족하지 않는다. 그것은 아카데미가 미술을 독점 운영하는 데 의문을 제기한다. 이미 유명해진, 상류 시민 계층 삶의 양식을 유지하고 있던 막스 리버만을 의장으로 선출함으로써 분리파는 처음부터 대표적인 목소리를 낼 수 있게 된다.

1899년 5월 20일 파자넨슈트라세와 칸트슈트라세가 만나는 모퉁이에 있는, 전날에야 완성된 자체 운영 건물에서 베를린 분리파가 첫 전시회를 열었을 때, 관람객은 대기실에서 이미 빌헬름 2세의 흉상과 맞닥뜨렸다. 현대적인 작품만이 아니라 멘첼, 뵈클린, 라이블 혹은 토마와 같은 회화 분야의 원석처럼 귀한 화가들도 참여했다. 그러나 황제의 취향에 맞추라는 요구에 굴하지 않고, 양 대신 질로 점점 자유로워지는 미술 시장에 봉사하겠다는 야심도 분명하

◆2 11인 협회는 '뮌헨 분리파'와 함께 기존 미술계와 다른 길을 가는 가장 중요한 미술가 협회다. 이 협회는 1883년부터 브뤼셀에 있던 '20인회'를 모범으로 삼아서 1892년 2월 5일에 창설되었고, 1898년 '베를린 분리파'가 세워지면서 해체되었다. - 옮긴이

게 드러났다.

작품은 직접 선별했다. "우리가 이곳으로 가져온 것이 아니라 (……) 오히려 이곳으로 가져오지 않은 것을 통해서 우리의 전시회가 다른 전시회와 구별될 것이다"라고 막스 리버만은 개막 연설에서 설명한다. 결정적인 것은 "어떤 방향으로 드러나든 상관없이, 오직 재능"이라고 한다.[16] 참여한 여성의 비율이 글라스팔라스트 전시회보다 낮은 것은 사실이지만, 대신 그들의 재능은 더 이상 의문시되지 않았다. 도라 히츠, 율리 볼프토른Julie Wolfthorn, 자비네 렙지우스Sabine Lepsius가 분리파 창설 때 이미 회원이 되었고, 케테 콜비츠는 1901년에 가입한다.

첫 번째 분리파 전시회는 좌절한 몇몇 불평꾼이 힘을 쏟아부은 행사가 아니라, 사회적 사건이다. 콜비츠와 친한 라인홀트 렙지우스는 출품자인 아내 자비네와 마찬가지로 일기장에 다음과 같이 적는다. "1899년 5월 20일. (……) 개막식이 멋지게 끝났다. 1시에 모든 전시 공간이 살롱의 전문가 대상 비공식 개막일처럼 우아한 사람들로 가득 찼다. 매혹적인 의상을 입은 D 부인과 여름 색상의 햇빛 아래서 최고로 우아한 모든 여성들. 약 1800명의 사람이 그곳에 왔다." 그리고 한 달 후. "1899년 6월 19일. (……) 우리 분리파에서는 모든 것이 아주 완벽하다. 지금까지 2만 마르크의 입장료 수입이 생겼다! 4주 만에! 38점이 팔렸다. 그리고 도록 수천 권이 팔렸다!"[17] 궁극적으로 관람객 숫자가 7만 명을 달성했고, 15만 마르크 상당의 작품이 팔렸다.

케테 콜비츠는 2점의 동판화 「그레트헨Gretchen」, 「봉기」와 1점의 스케치 작품 「임산부 습작」을 출품했다. 같은 해에 부다페스트 미술관이 그래픽 작품 2점을 드레스덴과 베를린의 동판화 미술관보

「돌격」,『직조공 봉기』연작 중 다섯 번째 작품

다 앞서 구입했다.[18] 이는 예술가의 명성이 점점 높아지고 있음을
보여주는 신호다. 같은 시기에 콜비츠는 드레스덴에서 열린 독일
미술 전시회에도 참여한다. 『직조공 봉기』연작과 이미 전문가 대
상 비공식 개막식이 열린 직후에 개인 수집가에게 팔린 수채화「기
차역을 나서는 노동자들」과 함께 다시 "그레트헨" 주제를 변주한
작품을 볼 수 있고, 게다가 습작「어떤 여인」도 있다.

　콜비츠의 후원자인 막스 레르스가 드레스덴 심사위원단에 포
함되어 있다. "그레트헨"에 표현된 고통스러울 정도의 강렬함이 그
가 보기에는 "그녀가 만든 작품 중에서 가장 개인적인 것"에 속한
다. 괴테의 그레트헨◆이나 다른 어떤 "독일의 전통적"인 그레트헨

「그레트헨」, 1899년

도 아닌 한 소녀가 "해 질 녘 판자 다리 난간 옆에 서서, 근심과 불안에 떨며 어두운 물속을 들여다본다. 그곳에서 그녀가 아직 배 속에 품고 있는 아이를 죽음이 받아 안아서 영원히 잠들게 할 것이다."[19] 그와 같은 내밀한 작품은 콜비츠가 10년 동안 나이데의 「삶에 지친 연인」에 대한 연구에서 시작하여 클링거의 그래픽 연작을 거쳐 감동적이면서도 기술적으로도 뛰어난 자신의 고유한 양식에 이르기까지 거쳐 간 길을 보여준다. 1년 전 베를린에서 황제가 그녀에게 주기를 거부한 상을 그녀는 이제 드레스덴에서 받는다. 훗날 콜비츠는 아마도 착각해서 작은 금메달이라고 이야기하지만, 드레스덴 언론은 그것을 "은배지"라고 언급한다.[20]

그사이에 그녀는 의심을 품기는 했지만, 그 명예는 그녀에게 많은 것을 의미한다. "메달을 받게 되었다니 기쁘다. (……) 메달 수여 결정이 확정되기를 바란다. 작년에 베를린에서도 메달 수상자로 추천되었지만, 작품 주제 때문에 확정되지 못했다고 한다. 드레스덴에서는 그런 일이 일어나지 않기를 바란다." 적어도 메달 못지않게 그녀에게 중요한 것은 기준이 될 만한 동료들의 칭찬인데, 그들 중 일부는 드레스덴 전시회를 통해서 비로소 젊은 여성 미술가를 주

◆ 괴테가 1774년에 집필하기 시작해서 1831년에 마친, 1부와 2부로 이루어진 비극 『파우스트』에 나오는 파우스트의 애인 마르가레테를 부르는 애칭이다. 악마와 계약을 맺은 파우스트가 메피스토의 부하 마녀가 준 마법의 약을 마시고 길거리에서 만난 마르가레테를 헬레나로 여겨 그녀를 사랑하게 된다. 파우스트의 애인이 된 그녀는 메피스토의 음모로 오빠를 잃고, 자기 손으로 어머니를 죽이고, 파우스트의 사생아까지 갖게 된다. 그레트헨은 아이를 물에 빠트려 죽인 죄목으로 감옥에 갇힌다. 파우스트는 그녀가 감옥에 갇혀 있다는 소식을 듣고 메피스토의 도움으로 그녀를 탈출시키려 하지만, 마르가레테는 탈출 제안을 거절하고 자신의 죄를 받아들이고 사형당한다. 케테 콜비츠는 파우스트의 그레트헨을 다루면서 그녀가 살던 당시의 사회 문제였던 혼전 임신과 그것으로 생긴 문제를 환기한다. - 옮긴이

목하게 되었다. "무엇보다도 클링거가 내 작품을 맘에 들어 했다고 해서 아주 기쁩니다." 그녀는 레르스에게 편지를 쓴다. "그가 내린 호의적인 판단이 내게는 아주 소중합니다."[21] 혹은 중요한 화가이 자 훗날 독일 미술가 연맹의 의장이 되는 레오폴트 폰 칼크로이트 Leopold von Kalckreuth가 1901년 드레스덴에서 열린 국제 전시회 이후부 터 콜비츠 수집가가 되었다는 사실도 중요하다. "칼크로이트를 예 술가로서 매우 존경하기 때문에, 그가 「봉기」를 구매했다는 사실이 아주 기쁩니다."[22]

작품 「봉기」는 미래의 대작 그래픽 연작 『농민전쟁』을 위한 출 발점이고, 『직조공 봉기』 연작보다 훨씬 더 많은 혁명적 열정이 『농 민전쟁』 연작을 떠받치고 있다. "극단적 행동을 실행하기로 결정하 고 낫과 도끼를 들고, 긴 줄로 묶는 가죽 신발이 그려진 깃발♦을 따 라 돌진하는 분노한 농부 무리. 횃불을 든 복수의 여신이 그들을 격 려하며 그 위를 맴돌고, 파괴된 채 불타는 성이 그들이 가야 할 길 을 알려준다. 앞을 향해 돌진하는 행렬의 멈출 수 없는 힘이 이 작 품에서 뛰어나게 재현되었다. 마치 복수를 외치듯 하늘을 향해 팔 을 뻗은 농부의 형상은 엄청난 효과가 있다. 내 생각에 나체의 비유 적인 인물은 필요 없을 것 같은데, 작가가 의도한 분위기가 그것 없 이도 충분히 이루어졌기 때문이다."[23] 미학적 관점에서 보자면 막스 레르스의 평가가 옳을 수도 있을 것이다. 그리고 케테 콜비츠는 후 에 실제로 『농민전쟁』 연작을 비유적 묘사로부터 떼어놓았을 때 그

♦ 1493년부터 1517년 남서부 독일의 여러 지역에서 일어난 농민봉기에서 농민들이 긴 끈이 달린 가죽 신발을 깃발에 그려서 군기로 사용한 것에서 농민반란을 '가죽 신발 운동'이라고 불렀다. 16세기 초에 가죽 신발은 봉기와 뒤집힌 세상을 나타내는 상징으로 사용되었다. - 옮긴이

「봉기」, 1899년

의 충고를 따른 것처럼 보인다. 다른 한편으로 발터 베냐민이 말한 "역사의 천사"의 분노한 언니 같은 존재인 복수의 여신은 작품 주제에 초인간적 힘을 부여한다.

　그처럼 고통을 겪고 억압에 대항해서 봉기하는 사람들이 생각한 의미대로 과거를 이용하는 것은 역사에 탐닉한 빌헬름 2세에 대한 명백한 공격이다. 1895년 이후부터 황제는 지게스알레 Siegesallee 조성이라는 거대한 계획을 추구한다. 독일 통치자 족보를 역사적으로 강조한 32점의 조각 군상을 이 대로에 모아놓으려는

계획이다.♦ 대리석 기념물들이 빌헬름 1세 통치 기간에 완성된 승리의 기념탑Siegessäule을 향해 조성된 화려한 대로를 따라 줄지어 세워졌다. 그런데 승리의 기념탑 자체가 이미 "섬세한 예술가의 눈에는 끔찍함"[24] 그 자체로 보였다. 독일제국 수도의 제국주의적 야망을 세상의 모든 사람 눈앞에 까발리는 동시에 미래를 투시하는 예술 후원자인 황제가 스스로를 불멸의 존재로 만들려고 하는 것이다.

빌헬름 2세는 왕궁에서 개최한 후속 만찬이 개최되는 동안에 1901년 12월 18일 지게스알레에서 벌어진 기념 군상 중 마지막 조각을 기념하기 위한 성대한 개막식을 강령적인 연설을 할 수 있는 기회로 이용한다. 그리고 실제로 그 연설은 역사를 이루게 된다. 황제가 자신의 예술관을 이처럼 단호하고 논쟁적으로 표현한 곳은 어디에도 없다. 축하하기 위해 모인 조각가들을 장황하게 칭찬한 다음에, 황제는 경고자로서 목소리를 높인다(그들 조각가들은 이미 전문가들로부터 아마추어적이며 허세 부리는 것으로 조롱을 받았던 조각을 르네상스나 페르가몬의 조각 근처로 옮겨놓았다).

조각은 아직 상당 부분 이른바 현대적 경향과 운동에 물들지 않고 순수한 상태로 남아 있으며, 여전히 고상하고 순수하게 그 자리를 지키고 있다. 그것을 그렇게 유지하도록 하라. 인간의 판단이나 갖

♦ '승리의 대로'라는 의미의 지게스알레는 독일 황제 빌헬름 2세가 주문하고 돈을 대서 1901년에 12월 18일에 완공한, 베를린 티어가르텐 동쪽에 있는 대로다. 건축가 구스타프 할름후버(Gustav Halmhuber)와 조각가 라인홀트 베가스(Reinhold Begas)의 주도하에 27명의 조각가가 2.75미터 높이의 입상 32점을 제작해서 대로를 따라 설치했다. 32점의 입상은 브란덴부르크 변경백, 선제후, 프로이센 왕, 독일제국의 황제 중에서 선별한 32명의 인물을 나타낸다. 1903년에 33번째 조각상이, 1904년에 34번째 조각상이 추가되어, 총 34개의 입상이 세워졌다. - 옮긴이

가지 풍문에 잘못 이끌려서 조각이 기반을 두고 있는 위대한 원칙을 포기하지 않도록 조심하라! 짐이 정한 법칙과 한계를 넘어서는 예술은 더 이상 예술이 아니며, 그것은 공산품이자 공예일 뿐이고, 결코 예술이 될 수 없을 것이다. '자유'라는 단어를 남용하며 그 깃발 아래에서 사람들은 종종 한계를 모르고 무절제함과 자기과시에 빠져 있다. (……) 현재 다양하게 벌어지고 있는 것처럼 예술이 불행을 현재 상태보다 더 끔찍하게 묘사하는 것밖에 못 한다면 예술은 그것으로 독일 민족에게 죄를 짓는 것이다. (……) 예술은 민중에게 교육적인 영향을 끼칠 수 있게 도와야 한다. 또한 예술은 하층민이 고달프게 수고를 하고 노동을 한 다음 이상적인 것에서 다시 자신을 추스를 수 있는 가능성을 제공해야만 한다. (……) 예술이 그렇게 하도록 손을 내밀고, 하수구로 내려가는 대신에 사람을 고양시킬 때에만 그렇게 할 수 있을 것이다.[25]

곧 "인형의 거리"나 "신新부상병 거리"라고 조롱을 받게 될 지게스알레보다 이른바 "하수구 연설"이 더 오랫동안 비판을 불러일으킨다. 분리파 미술가들은 자신들이 직접 언급된 것으로 느낀다. 콜비츠도 마찬가지다. 1902년 봄 전시회에서 리버만은 황제의 무리한 요구를 거부하고 그것을 정반대로 바꾼다. "새롭게 비상하려는 모든 천재가 취향을 변화시킵니다. 미술가는 우리에게 자신의 미적 이상을 강요하며, 원하든 원하지 않든 그리고 새로운 것은 재학습이 필요하므로 우리 대부분은 그것을 원하지 않지만, 우리는 천재에 복종해야만 합니다. 강력한 군주가 아니라 예술가만이 예술이 따라갈 길을 제시할 수 있습니다."[26]

『노이에 도이체 룬드샤우Neue Deutsche Rundschau』 신문 편집장 오스

카 비^{Oskar Bie}가 이미 1900년에 예술적 자유를 분리파의 중심축이라고 주장했지만, 황제는 이 자유를 모욕함으로써 예술가들을 바리케이드로 올라가도록 만들었다. 그의 글은 시간상으로 '하수구 연설'보다 먼저 작성된 것이지만, 마치 황제와 그의 지게스알레에 대한 반론처럼 보였다. "분리파는 산업적이고 틀에 박힌 방식에 대한 필연적 반대다. (……) 틀에 박힌 이 방식에서 자유가 생겨났고, (……) 글라스팔라스트에서 분리파가 생겨났다. 따라서 시간이 흐르면서 분리파는 방향이 아니라, 오히려 자유를 사랑하는 모든 사람이 자리를 잡은 곳이 되었다."[27]

하지만 이 자유는 황제나 아카데미의 보호에서 벗어난다는 것을 의미하기도 한다. 그렇게 해서 1902년 분리파 내부에서 대부분 보수적이던 회원 16명이 인상주의와 외국 화가를 일방적으로 선호한 것을 비판하면서 떨어져 나간다. 이탈자 중에도 뛰어난 이름들이 있지만, 궁극적으로는 이것으로 미술가 협회가 약화되었다기보다는, 오히려 진보성이 선명하게 드러나는 결과로 이어졌다.

분리파가 1901년부터 매년 정기적으로 두 번 전시회를 열기로 한 것이 케테 콜비츠에게는 큰 도움이 되었는데, 그중 가을 전시는 소위 "흑백 작품 전시회"가 예약되어 있다. 막스 리버만에 따르면 이것은 "스케치 예술이 특별한 관심을 요구할 수 있음에도 불구하고 대중으로부터 부당하게 무시당하고 있다"는 사실에 맞서려는 시도다. 이제 스케치에도 회화와 조각과 같은 활동 영역을 준 것은, 그가 케테 콜비츠에게 "귀빈석을 마련해 주었던" 전문가 대상 비공식 개막식에서 강조한 것처럼, "신용 대출"[28]을 갚는 것이다.[29] 케테는 "그것으로 나의 밀밭이 무성하게 자랐고, 나는 그 일에 만족한다"고 적는다.[30]

「봉기」 이후에 특히 「카르마뇰Carmagnole」이 분리파 전시회에서 사람들의 이목을 끈다. 이 제목은 자코뱅의 공포 정치 시기에 단두대에서 처형이 이루어지는 동안 춤을 추면서 부르던 혁명가와 연관이 있다. 아돌프 하일보른Adolf Heilborn은 카르마뇰이 "끔찍한 유령처럼 미친 듯 원을 그리면서 도는 춤"이라고 묘사한 디킨스Dickens의 소설『두 도시 이야기』가 콜비츠에게 자극을 주었을 것이라고 추측한다.

표현주의적으로 느껴지는 하일보른의 말에 따르면, "피범벅된 도취 상태에서 절망에 빠져 반쯤 미쳐버린 여자들, 누더기와 드러난 살덩이, 분노와 저열함, 발을 구르며 단두대 주위를 돌며 추는" 춤. "(……) 그 건물에 사는 사람들처럼 쇠락해서 금방이라도 무너질 것 같은 건물이 생기가 사라진 1000개의 눈동자와 같은 창문을 통해서 부패의 어둠 속에서 태어난 반인간적 광경을 응시하고 있다."31 콜비츠가 디킨스의 책을 읽었는지는 자세히 입증할 수 없지만, 작업이 완성된 시점은 많은 것을 시사한다. 즉 그녀가 처음으로 파리를 여행한 1901년 직전이다. 그녀는 이 시기에 의식적으로 당시 전 세계 예술의 수도인 파리로 가는 일종의 입장권으로 이 소재에 접근한 것처럼 보인다. 그녀가 이미 『직조공 봉기』 연작을 공개하기 전에 평가를 해달라고 율리우스 엘리아스 같은 전문가에게 미리 보여준 것처럼, 이제 파리에서 「카르마뇰」의 시험 인쇄본을 그녀가 존경해 마지않던 사회 비판적인 소묘 화가 테오필 알렉상드르 스텡랑에게 보여주었는데, 그는 그 작업을 칭찬한다.

그런 계기를 넘어 「카르마뇰」은 그녀 작품에서 무게 중심에 중요한 변화를 일으킨다. 이미 『직조공 봉기』에서 드러난 것처럼 콜비츠는 역사적 정확성에는 커다란 관심을 보이지 않는다. 배경에

「카르마뇰」, 1901년 3월 중순 이전

늘어서 있는 건물들은 함부르크 골목길 지역Gängeviertel◆에 있는 길 하나를 그대로 그려 넣은 것이다.[32] 이것을 위한 습작은 1894년으로 거슬러 올라간다. 함부르크에게 제작한 케테 콜비츠의 스케치는 오래전부터 알려져 있다. 반면에 전기적 배경은 지금까지 상당 부분 여전히 어둠 속에 남아 있다. 한 편지가 정보를 제공하기는 한다. 그 편지에서 케테는 당시 오랜 침묵을 다음과 같은 말로 양해를 구한다. "나는 그사이 한동안 함부르크에서 살았습니다. 그곳에서 아주 흥미로운 오래된 골목들을 그대로 옮겨 그렸습니다. (……) 그곳에서 나는 거의 불가능하다고 생각했던 상황을 알게 되었습니다. 그곳에서 사람들은 햇볕과 공기가 없이 온순한 동물처럼 살고 있습니다. 그곳에는 지하 3층까지 있습니다."[33]

　엘리아스는 「카르마뇰」에 대해 다음과 같이 쓴다. "아마도 시간적으로 보면 춤의 무대는 어쩌면 100년 전일지도 모른다. 하지만 주제에 대한 자유로운 해석, 예술적 태도 속에는 전형적인 무언가가 있다. 그것은 과거에 존재했고, 언제라도 생겨날 수 있으며 영원히 존재하게 될 인간의 야수성이다."[34] 이 그림은 그래픽 작품 「봉기」가 보여준 혁명에 대한 긍정과는 정확히 반대된다. 새로운 20세기가 겪은 진통 속에서 태어난 이 두 작품을 같이 놓고 보면, 환시를 통해 다가올 미래를 미리 내다본 것으로 평가할 수 있다. 1910년대 러시아와 독일 혁명에 대해서 알고 있는 루트비히 케머러는 미술가의 예술적 강령을 대략적으로 다음과 같이 묘사한다. 케테 콜

◆　함부르크시의 구(舊)도시와 신(新)도시 지역의 일부분에 건물이 다닥다닥 붙어 있는 지역을 '골목길 지역'이라 불렀다. 좁은 길이나 미로 같은 뒷마당, 쪽문 혹은 지역에 이름을 부여한 골목길을 통해서만 목골조로 조밀하게 붙어 있는 건물의 주거 공간으로 갈 수 있었다. 우리나라의 쪽방촌과 비슷하다고 보면 이해하기 쉬울 것이다. - 옮긴이

비츠는 "군중 봉기와 공포 정치를 알리는 횃불 신호를 벽에 그리고, 하이에나가 된 프랑스 혁명의 여자들을 보여주며, 그 어머니들과 함께 운다. 그 거대한 움직임이 자아내는 의지의 충동은 그녀의 작품 속에서 절정을 이룬다. 그 움직임에는 우리가 원하든 거부하든, 싫건 좋건 어쨌든 우리 모두가 서로 얽혀 있다."[35]

지금까지 연구자들에게 알려지지 않았던 1902년 4월에 쓰인 케테 콜비츠의 편지는 이런 해석을 확인해 준다. 수신자는 훗날 유명한 작가이자 연극 비평가가 된, 당시 스물두 살 율리우스 밥Julius Bab 이다. "내가 만든 작품이 다른 사람들에게 깊은 인상을 줄 만큼 강력하다는 사실을 당신의 편지에서 알게 되어 아주 기뻤습니다. 인민 대중이 당신에게 불어넣은, 공포와 사랑이 뒤섞인 구조물을 (⋯⋯) 저는 아주 잘 알고 있습니다. 이곳 베를린에서는 함부르크나 쾨니히스베르크에서만큼 자주 그것을 느끼지는 못했습니다. 그곳에서 저는 가장 강한 인상을 받았습니다. 이곳 베를린에서는 높은 수준의 교양 때문에 갖가지 열정이 예술적으로 볼 때 많이, 지나치게 많이 약화됩니다."[36] 콜비츠의 작품을 본질적인 부분에서 선전 예술이 되지 않도록 보호해 준 것이 이와 같은 "공포와 사랑"이라는 서로 반대되는 감정이다.

그녀는 훗날 1891년에 출간된 프랑크 베데킨트Frank Wedekind의 드라마 『눈뜨는 봄Frühlings Erwachen』을 다시 읽으면서 삶은 "그 폭력, 중압감과 냉엄함에서 거의 견딜 수 없을 지경"이라고 적는다. 그와 비슷하게 그녀에게도 작품이 출간된 후 삶은 잔인할 정도로 적나라했으며, 열정적으로 확장된 것처럼 보였다. 삶은 "거친 명암 처리를 통해서 현란한 빛과 칠흑 같은 그림자가 생기는"[37] 크고 육중한 덩어리, 사람들이 대항해서 싸워야만 하는 괴물이다.

「무장」, 1906년 제작,
1921년 발행

　그녀의 두 번째 위대한 연작 『농민전쟁』을 위한 작업이 다가올
몇 년을 결정한다. 이때 분리파는 그녀의 의제에서 없어서는 안 될
구성 요소다. 그녀는 1906년 편지에서 쓰기를 "4월 7일 전까지는
부지런히 작업해야만 한다. 그때가 분리파 전시회를 위한 출품 마
감 시한이다. 나는 힘껏 작업에 매달려야 한다."[38] 이 전시회에서 그
녀는 두 점의 여성 초상화와 함께 동판화 작품 「무장Bewaffnung」을 선
보인다. 그 연작은 「역사적 예술을 위한 협회」 연례 기증품으로 제
작해 달라고 위탁받은 것이기 때문에 전시회에서 판매하려는 목적

은 없다.

첫 번째 분리파 전시회가 끝난 후 10년이 지난 시점에 무명의 그래픽 화가는 문화계에서 확고하게 자리를 잡은 거물이 되었다. 다른 양식의 감각을 지닌 새로운 미술가들이 앞쪽으로 밀고 나온다. 무엇보다도 키르히너Kirchner, 헤켈Heckel, 슈미트 로틀루프Schmidt-Rottluff 그리고 페히슈타인Pechstein을 중심으로 한 "다리파Die Brücke"♦ 화가들이 그렇다. "토요일에 분리파 전시회가 열렸다"고 1909년 11월 일기에 콜비츠가 기록한다. "동판화는 따로 분리되어 걸렸지만, 내 작품들은 잘 걸려 있다. 하지만 그것이 내 맘에 쏙 든 것은 아니다. 내 작품보다 훨씬 신선해 보이는 좋은 작품들이 많다. (……) 나는 작업을 할 때 지금 수행해야 할 것들을 좀 더 축약된 형태로 담아내고 있는지 확인해야만 한다."[39] 오직 본질적인 것으로 축소되도록 밀고 나가려는 욕구를 그녀는 "다리파" 주변의 화가들과 공유한다. 하지만 하필 1910년 분리파 봄 전시회 문턱에서 무더기로 출품을 거부당한다.

이때 막스 리버만이 협회 창립 기념일에 맞춰서 다시 한번 공개적으로 입장을 설명했다. "베를린 분리파는 10년 전 투쟁 분위기에서 창설되었다. (……) 우리가 지금 현대적이라고 간주하는 것들도

♦ 드레스덴 공과대학 건축학과 학생이던 에른스트 루트비히 키르히너(Ernst Ludwig Kirchner), 프리츠 브라일(Fritz Bleyl), 에리히 헤켈(Erich Heckel), 카를 슈미트 로틀루프(Karl Schmidt-Rottluff)가 의기투합해서 1905년 6월 7일 세웠고, 1913년 5월 베를린에서 최종적으로 해체된 미술가 집단이다. 특별한 예술적 강령은 없었고, 기성세대가 된 분리파에 반대하고, 새로운 창작의 자유를 추구하는 느슨한 형태의 단체로 출발했다. 베를린으로 이주함과 동시에 새로운 회원들이 가입함으로써 당시 독일 미술계에서 가장 혁신적인 집단으로 발전하게 되었다. 1906년부터 『연간(年間) 판화집 브뤼케』를 출간했다. 특히 목판화의 이차원적 평면과 흑백의 대비를 통해 힘찬 정신 표현의 가능성을 추구했으며, 그것을 독자적 예술 범주로 높였다. - 옮긴이

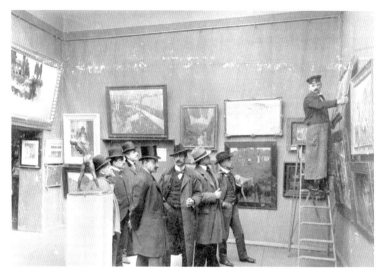

베를린 분리파의 전시 준비 모습. 작업 중인 의장단과 작품 진열 위원들.
왼쪽부터: 빌리 되링, 부르노 카시러, 오토 엥겔, 막스 리버만, 발터 라이스티코우,
쿠르트 헤르만, 프리츠 클림쉬

내일이면 아마도 더 현대적인 것에 의해 쓰레기더미 속에 내던져
질 것이다. 우리 모두는 이 시대의 아이들이며, 젊은이들이 노인의
자리를 차지하려고 하는 것은 아주 자연스러운 일이다."⁴⁰ 이제 거
부당한 화가들은 전투태세를 갖춘다. 그들은 "분리파에게 거부당
한 자들"이라는 대항 전시회를 계획한다. 케테 콜비츠도 준비 모임
에 초대받는다. 그녀는 막스 페히슈타인Max Pechstein을 알게 되어서
기쁘지만, 그 밖에는 어찌할 바를 모른다. "분리파에게 거부당한 젊
은이들. 그들의 작업이 내게 호소하는 것은 아무것도 없다. 나는 그
작업을 재능 있는 아카데미 학생이 만든 작품처럼, 재능만 가득한
졸작으로 간주한다. 하지만 그들은 스스로를 미래의 마네로 여기고
있다." 얼마 후 이 새로운 예술 경향은 표현주의라는 명칭을 얻게
된다. 분리파에 만연한 인상주의를 의식해 반대로 지은 명칭이다.

새로운 야만인의 흥분 상태 그대로의 날것이 콜비츠에게는 낯설다. "이제 나 자신도 이미 오래전에 성공해서 젊은이들의 자리와 광채를 빼앗고 있는 구세대에 속하게 되었다." 그녀는 일기장에 다음과 같이 계속해서 적는다. "급증하는 젊은이들이 일으키는, 갈수록 거세지는 물결이 매우 흥미롭다. 더 나이 든 사람과 능력과 솜씨가 있는 **성숙한** 사람들은 그들을 이해할 수가 없다. 그들은 자신들의 장점을 거의 전달하지 못하기 때문이다." 젊은 미술가들의 생각을 그녀는 "허구적"이라고 여긴다. 그들은 형상을 상상할 권리가 있으며, 마찬가지로 좀 더 나이 든 사람들도 그것에 미소를 짓고 "좀 더 성숙한" 것으로 눈을 돌릴 권리가 충분히 있다는 것이다.

이것은 실제로 성공한 사람의 말처럼 들리지만, 여기에는 부분적으로 내적 불안이 감추어져 있다. 『농민전쟁』 연작은 완성되었고 전문가들로부터 칭찬을 받았다. 앞으로 어떻게 해야만 할까? 생산적 시기와 자신에 대한 의심이 교대로 나타난다. "때때로 내 작업에 흠뻑 빠져서 나 자신을 훨씬 넘어선다고 생각한다. 두 시간 휴식이 지나고 나면, 전에 만든 천재적인 작품은 어디로 사라졌지? 그런 다음에는 내가 만든 것은 전혀 특별한 게 아닌 게 되었다."[42] 그녀는 수준 높은 솜씨를 인정받은 그래픽 작품과 확실하지 않은 결과를 가져오는 실험 삼아 하는 조각 분야에 쏟는 노력 사이에서 고심한다.

해가 갈수록 미술 시장은 점점 더 조망하기 힘들 정도로 규모가 커진 것처럼 보인다. 1910년 5월 2일 편지에서 그녀는 그해 봄에 베를린에서만 6000점의 작품이 판매자를 기다리고 있으며, 독일 전역에서 다시 그만큼의 작품이 판매되기를 기다리는 중이라고 불평한다. "끔찍한 상태다." 분리파, 글라스팔라스트 전시회, "거부된 작가들"이 서로 경쟁을 한다. "분리파 여름 전시회는 몇 가지 작품을

제외하고는 좋다고 생각하지 않아. 베를린 대전시회에는 아직 가보지 못했어. (……) '독립적인 작가'들이 다시 작업을 해. 그들이 성공적으로 작업을 마치기를 바라고 있어."[43] 이제 그녀는 표현주의자들의 "새로운 방향이 자극을 주고 영향을 끼치며 악마처럼 작품을 만들어내는 게 분명하다"는 사실을 잘 인식하고 있다고 여긴다. 어쨌든 좋은 작품은 메피스토가 지닌 "비열함"[44]에서 생겨난다고 한다.

성공을 지향하는 것과 부적응 상태에서 벌어진 케테의 내적 갈등은 이듬해에도 지속된다. 한편에서는 "분리파 전시회. 옛 그림. 인파, 먼지, 정장. 환영 인사. (……) 인파 속에서 볼 수 있는 건 많지 않다."[45] 다른 한편 그녀는 "사전 심의가 없는", 주어진 취향을 뛰어넘는 전시회를 열려는 노력을 지지한다. 이 전시회 개막식에서 그녀는 연주자들로부터 팡파르와 환호로 축하를 받았는데, 그녀는 그것을 조금 당황스러워한다.

독일 미술관과 화랑에서 소위 프랑스 회화를 선호하는 것에 반대하는 "독일 예술가들의 항의" 문서에 서명하면서 콜비츠는 어느 한 진영에 온전히 속하지 못하게 되었다. 분노를 표출한 이 행동을 일으킨 직접적 계기는 브레멘 미술관에서 3만 마르크를 주고 고흐의 「양귀비 밭」을 구입한 일이다. "지나친 이질화"와 "모더니즘"에 반대하며 카를 비넨Carl Vinnen이 온건한 어조로 작성한 팸플릿에 100명이 넘는 예술가가 동의한다는 서명을 했다. 하지만 서명자 중에는 거물 미술가가 거의 없다. 이 팸플릿에 반대해서 작성된 글에 서명한 사람들의 목록은 동시대 독일 미술의 유명 인물 사전처럼 보인다. 막스 리버만, 막스 슬레보크트Max Slevogt, 루이 코린트Lovis Corinth, 게오르크 콜베Georg Kolbe, 막스 베크만Max Beckmann, 막스 페히슈타인, 구스타프 클림트Gustav Klimt, 바실리 칸딘스키Wassily Kandinsky, 프

란츠 마르크^{Franz Marc}, 아우구스트 마케^{August Macke}, 그리고 그 밖의 여러 작가들이다. 인상주의 화가, 유겐트슈틸 화가, 그리고 표현주의 화가, 분리파, 다리파, 청기사파의 화가들이 다른 경우라면 서로 적대적인 경쟁자였겠지만, 이번만은 서로 의견이 일치했다. 케테 콜비츠는 그것 때문에 완전히 놀랐고, 처음에는 자신의 입장을 옹호하려고 하지만, 곧 자신이 순진하게 행동했다는 사실을 깨닫는다.

1911년 11월 8일 루이 코린트가 조직한 분리파 회원의 맥주 저녁 모임에서 그녀는 사태를 진정시키려고 하면서 동시에 심사위원이 없는 전시회라는 생각을 선전하려고 한다. 하지만 막스 리버만(그녀는 의도적으로 그의 옆자리로 가서 앉았다)은 "비난과 욕을 해대면서 내가 말을 할 수 없도록 막고는, 자신의 분노를 모두 내게 쏟아냈다. 이후에 우리는 평화롭게 헤어졌지만 그는 내가 심사위원이 없는 전시회 모임에서 탈퇴해야 한다고 말했다."[46] 1912년 1월 케테는 이런 의견 충돌에도 불구하고 분리파 이사회에서 새로 선출할 자리 하나를 맡도록 추천받았다. 그녀는 전력을 다해서 거부한다. "나를 선택한다면 그 표결을 받아들이지 않을 생각이다. 첫째, 내가 그런 일에 (……) 전혀 맞지 않기 때문에 그들에게 거의 아무런 도움을 줄 수 없기 때문이고, 둘째, 나머지 회원들이 내가 이사진에 들어 있는 것을 보고 싶어 하지 않을 것이기 때문이다."[47] 긴장이 상당했기 때문에 케테는 악몽을 꿀 정도였다. 꿈속에서 그녀는 분리파의 지시를 받아서 풀과 커다란 붓을 들고 엄청난 양의 붉은 쪽지를 광고판에 제대로 붙이는 일을 제시간에 끝내야 한다는 걱정으로 몸을 떨면서 쉴 새 없이 온 베를린을 뛰어다닌다.

추천된 순간부터 분리파 이사로 선출될 때까지 거의 1년의 시간이 걸린다. 그러는 동안에 케테는 아마도 이 명예직에 익숙해질 수

있었을 것이다. 그녀가 품었던 두려움과는 다르게 그녀는 충분한 표를 얻는다. 다가오는 1913년 전시회에서 그녀는 이사진과 심사위원단에 모두 참여했다. 그녀는 한스에게 편지를 보낸다. "이제 심사위원이라는 자리가 무슨 일을 얼마나 많이 가져올지는 곧 드러나겠지. 심사위원단에 들어올 수 있어 기쁘구나. 이것은 완전히 다르고 새로운 일이야." 하지만 일주일 만에 케테는 다시금 자신이 협회 이사회 일원에 적합하지 않다고 확신한다.

새로 협회 이사장이 된 파울 카시러Paul Cassirer가 이끄는 동안 예술가들의 다툼이 잦아진다. 카시러는 유명한 화상이긴 하지만, 철저하게 이 직책을 자기가 대리하는 화가들을 지원하는 데 이용한다. 애초에 카시러가 이 자리를 맡도록 선출했던 것도 바로 그들이다. 케테는 한스에게 다음과 같은 말을 전한다. "내가 반대했던 카시러가 이사장으로 일하는 동안 내 상황이 편하지가 않구나. 무엇보다 그곳에서 내 의견을 말할 용기가 부족했단다. 그래서 말하기 부끄럽지만, 내가 감당할 수 없는 직책을 맡았다는 것을 알게 되었다. 지금도 전혀 맞지 않아. 연습을 상당히 한다면 상황이 좀 나아지겠지." 그녀는 "모든 것을 액면 그대로 받아들이고 더 많은 비판을 하는 어리석은 짓을 점점 그만두기를" 희망했다. 하지만 콜비츠는 생각할 수 있는 최악의 시기에 이사회에 들어갔기 때문에 그럴 기회가 거의 없다. 1913년 여름 전시회는 분리파가 거둔 마지막 커다란 성공인 동시에 최종적인 분리가 시작된 출발점이다. 거부당한 미술가들의 저항이 다시 일어난다. 다툼은 결국 이사진 전원이 사퇴하고 과반의 사람이 총회를 떠나는 것으로 이어진다. "그렇게 모든 것이 무너졌고, 앞으로 어떻게 될지는 신만이 알고 계실 테지." 리버만, 카시러, 슬레보크트, 에른스트 바를라흐를 중심으로 뭉친

절반이 넘는 회원이 '자유 분리파Freie Secession'◆를 만들었다. 케테 콜비츠는 그들에 합류한다.[48]

"초기에 분리파는 서로 다른 재능을 지닌 예술가들 사이에서 진정한 경쟁이 벌어지던 장이었다. 후에 베를린 전체의 문화적 삶은 황폐한 대립으로 변질되었다"고 콜비츠의 동료 자비네 렙지우스는 요약한다. 그녀는 협회가 쪼개진 뒤에도 옛 분리파에 남는다. 그녀는 상류층 고객의 초상화를 그림으로써 자신이 예술계 안에서 점점 인정을 덜 받게 되는 것을 보고 다음과 같이 불평한다. "비참함을 그리는 암울한 회화라는 유령이 주도권을 잡았다. 예술을 통해서 삶을 미화하려는 모든 시도를 거부하는 베를린의 특징이다. '프롤레타리아적 자연주의'는 귀족, 아름다움 그리고 문화가 독창성과 결합할 수 있다는 것을 확실히 이해하지 못하고 있다. 천재처럼 보이고 싶으면 좌우간 잘못 그리거나, 취향 없음을 강조해야 했다." 유행을 선도하는 사람으로 전체 방향을 주도했을 수도 있었던 케테 콜비츠를 빗대어 그렇게 말한 것일 수도 있다. 하지만 자비네 렙지우스의 관점에서는 그렇지 않다. "그녀는 동판화에서 대도시 노동자의 굶주림과 고통을 사실주의적으로 묘사했다. 완전히 정직하게, 도덕적 분노 없이 그녀는 사물을 있는 그대로 보았다. (……) 케테 콜비츠는 고통받는 사람에 대한 동정을 진정한 예술로 바꾸는 데 성공한 몇 안 되는 사람 중 하나였다."[49]

◆ 자유 분리파는 1914년 베를린 분리파에서 갈라져 나왔고 1924년까지 존속했던 예술가 그룹이다. 막스 리버만이 주도해서 만든 협회의 회원은 50명이었다. 갈라져 나온 것을 계기로 소위 "분리파 소송"이 이루어졌다. 그 재판에서 지금까지 같은 협회 회원이던 사람들이 서로를 모욕했다는 비난을 제기했다. 이 그룹의 첫 전시회는 1914년에 열렸고, 마지막 전시회는 베를린 갤러리 '루츠'에서 열렸다. 사망한 회원을 추모하는 전시회를 개최하기도 했다. - 옮긴이

콜비츠는 어떻게 이 몇 안 되는 사람 중 하나가 되었을까? 로자 페핑어는 미발간 자서전에서 정확하게 설명을 한다. 케테의 작업은 외부에서 "자연주의적" 세계상을 통해 결정된 게 아니라는 것이다. 오히려 이 사회주의자 화가는 동료 예술가 중에서 유일하게 그 당시에 **"삶을 변형시키는 것이 예술의 임무**라는 것을 인식했다. 그녀의 정신적이고 기술적인 능력은 추상적인 시간 개념에 의존하는 것이 아니라, 구체적이고 직접적인 현실에서부터 발전해 나온 것이다. 그녀는 모델이 된 프롤레타리아 사람들을 남편의 진료실 옆, 그녀의 아틀리에가 있는 베를린 북부 지역에 있는 집 문 앞에서 발견했다. 그녀가 예술적 감각을 통해서 권리를 빼앗긴 사람을 성공적으로 파악했다면, 그것은 그 사람이 그녀의 인간적 감성 속에서 생기를 불러일으켰기 때문이다. 그는 있는 그대로의 그녀의 삶 속으로 들어왔고, 그녀는 자신의 예술이 지닌 사실적 묘사로 그를 에워쌌다. 하지만 그녀는 결코 이런 사실성을 추함과 혼동하지 않았다. 그녀는 결코 비참함을 다룬 자연주의적 회화나 문학이 했던 것처럼 값싸고, 통속적이고, 우스꽝스러운 것이 있는 쪽을 향해 가지 않았다. 둔감하거나 반항적이거나 감동적인 그녀가 만든 형상들은 모두 삶에 대한 여성적 감각에 둘러싸여 있다."[50]

콜비츠가 사는 집을 방문한 후 찰스 뢰저는 1902년에 이미 다음과 같이 단언했다. "그녀는 아무것도 불평하지 않으며 사람들에게 강요하려는 이론을 갖고 있지도 않다. 그녀는 자기가 만든 형상에 대해 말할 때보다 남편의 진료실이나 거리에서 발견한 모델에 대해 이야기할 때 더 따뜻하게 말한다."[51] 콜비츠가 그린 사람들은 대부분 프롤레타리아 계층 여성인데, 그들은 그녀에게 단순한 모델 이상이다. 그녀는 그들의 운명에 공감하고, 때때로 여성 노동자들이

조언을 구하거나 적어도 귀를 열고 들어줄 사람을 원할 때 그들의 방문을 받기도 한다. 그것이 얼마나 이례적인 일인지를 그녀는 파니나 나우요크스Fanina Naujoks로부터 들어 알게 되는데, 그녀는 케테와 몇 년 동안 계속해서 함께 작업을 했으며 황제가 지시한 지게스알레를 조성한 주요 조각가였던 라인홀트 베가스Reinhold Begas나 파리에서 아리스티드 마욜Aristide Maillol과 같은 거물들을 위해서도 모델을 섰던 사람이다. "모델이란 누구나 손을 닦을 수 있다고 생각하는 손수건 같은 존재다."[52]

남편이 사망한 팜펠이라는 여성에게서 케테는 혼자서 아이 넷을 키우는 것이 어떤 의미인지를 알게 된다.[53] 새벽에 그녀는 신문을 배달해야 하고, 그런 다음 열 살인 첫째 아이와 다른 아이들의 등교 준비를 한다. 아이들이 집을 나서면 얼마 되지 않는 금액을 받고 계단이 다섯 개나 있는 임대주택을 청소한다. 그런 다음 낯선 사람들을 위해 세탁부로 일한다. 그사이 아이들이 학교에서 돌아온다. 아이들을 위해 저녁을 준비한 다음에는 다시 신문 배달이 기다리고 있다. 이번에는 석간신문이다. 팜펠 부인이 "서른두 살 먹은 건강한 여성"이 아니었다면, 그녀는 무너졌을 것이다.

카를 콜비츠의 환자 프랑크 부인은 남편이 정신병을 앓고 있는데, 그와 비슷한 무거운 짐에 짓눌려 절망한다. "그녀는 울면서 자기가 없을 때 사람들이 자기의 두 아이를 고아원으로 데려갔다고 말한다. (……) 그녀는 제정신이 아니었다." 비난하는 듯한 추가 질문을 하지 않아도 저절로 사정이 드러난다. 관청의 자의에 의해서가 아니라 아마도 아동 방치로 인한 고발 때문에 아이들을 빼앗겼을 것이다.

남편이 있다고 어려운 일상을 좀 더 쉽게 극복하는 것도 아니다.

「가내 노동자」, 1925년

1908년 9월에 근처에 사는 또 다른 환자 판코프 부인이 바이센부르거 슈트라세에 있는 살림집으로 찾아온다. 남편이 광분해서 그녀의 한쪽 눈을 시퍼렇게 멍이 들도록 때린 것이다. 그 부부는 아이가 일곱 명이었는데, 그중 한 아이는 일찍 죽었다. 남편은 심장병을 앓고 난 후에 보수가 좋은 자개세공 일을 포기해야 했고, 오랜 실업 끝에 손풍금 연주자로 겨우겨우 삶의 풍파를 헤쳐나갔으며, 주기적으로 우울증에 빠지거나 폭력적으로 변하곤 했다.

　1909년 8월에 케테는 남편의 환자인 베커 가족을 자주 방문한다. 서른여덟 살의 이 여성은 그때까지 아이를 열한 명을 낳았는데, 그중 여섯 명은 지금 살아 있지 않다. "큰 아이들은 죽어 사라지고 계속해서 작은 아이들이 생겨요." 베커 부인은 그렇게 한탄한다. 비

참함과 운명에 끈질기게 순응하는 것 사이에 존재하는 극단적 대조가 특히 케테의 마음을 흔든다. "생후 3개월 된 쇠약해진 아기가 파리에 뒤덮인 채 유모차에 누워 있다. 어린 트루데는 여전히 달리지 못하고 창백하며 온순하다. 더 이상 결핵 요양소가 베커 부인을 받아들이지 않는다. 남편은 직업이 있지만, 화가 난 것처럼 보인다. 베커 부인은 변함없이 다정다감하고 부드럽다." 이틀 후 "다시 베커 부인의 집에 왔다. 끔찍한 공기, 에밀은 고열과 설사로 침대에 누워 있다. 트루데는 울고 있다. 나는 바로 돌아왔다." 1년 후에 열두 번째 아이가 태어났을 때, 케테는 한스를 데리고 산후조리 중인 "아주 허약하고 기진맥진하고, 끔찍하게 마른" 베커 부인을 방문한다.

콜비츠가 그런 이야기를 좇아갈수록 하나의 패턴이 더욱 또렷하게 껍질을 벗고 속내를 드러낸다. "노동자 가족의 **전형적인** 불행. 남편이 술을 마시거나 아프거나 실직하자마자, 항상 같은 현상이 나타난다. 그는 묘비처럼 가족에 매달려서 모든 가족 구성원으로부터 저주를 받으면서 부양을 받거나", 우울증을 앓거나 정신병을 앓거나 스스로 목숨을 끊는다. "그러고 나면 부인에게도 항상 같은 불행이 닥친다. 그녀가 먹여 살려야 하는 자식들을 건사하면서, 남편을 욕하고 비난한다. 그녀는 단지 남편의 현재를 볼 뿐, 그렇게 된 원인을 알지 못한다." 베커 가족의 경우처럼 남편이 "질병, 실직, 과도한 음주"의 분류 기준에 속하지 않더라고, 부인이 한결같이 공동의 삶에서 가장 무거운 짐을 진다. 남편은 분명 그녀에게 신의를 지키지 않으며, 이에 대해 베커 부인은 이해할 수 없는 불만을 토로한다. "그녀가 시들고 나이 들었으며 게다가 항상 기침을 해대고 때때로 아무것도 할 수 없을 정도로 중병에 걸린 여자가 되었지만, 반면에 그는 아직도 젊음을 유지하고 육체적 욕구를 지니고 있다. 그녀

222

는 그것을 보지 못한다."[54]

이런 여러 가지 운명이 케테를 수년간 따라다닌다. 1910년에 어린 헤르만 주스트가 파니나 나우요크스와 함께 모델을 선다. "아이를 무릎에 앉히고 그와 신나게 놀 때 아이와 함께 있는 그녀의 모습은 근사하다. 아이는 그녀가 나체로 있는 걸 몹시 좋아했고, 그녀와 함께 마치 작은 짐승처럼, 어린 파우누스◆처럼 행동했다. 그리고 그녀 역시 동물적이고 선한 욕망으로 가득 찼다."[55] 할아버지 율리우스 루프의 관습적인 형태의 부조 흉상과 우리에게 전해지지 않는 아들 한스와 페터의 두상 모형을 제작하려는 시도 이후에 「죽은 아이를 안고 있는 어머니」 군상은 콜비츠가 자발적으로 떠맡은, 자신의 밑그림을 기반으로 처음으로 조각 작품을 만들려고 했던 시도였다. 작업은 잘 진행된다. 하지만 어린 헤르만은 잠잘 때만 가만히 있으며, 몸에 이가 득실거려서 다른 아이[56]로 대체해야만 한다. 2년 후 케테는 일기장에 서른다섯 살 주스트 부인이 지금까지 아이를 아홉 명 낳았으며, 그중 세 명이 죽었다고 적는다. 모든 아이가 건강하고 씩씩하게 태어났지만, 힘든 노동 때문에 그녀는 아이 모두에게 젖을 물릴 수가 없었다. 아이들은 "단지 비참하게 죽을 뿐이다." 아니면 이제 두 살 난 로테처럼 구루병을 앓거나.[57]

1916년 1월에 케테는 아이 하나가 더 늘어난 그 가족을 방문한다. 하지만 이제 몇 아이만 집에 있다. 헤르만은 학교에 갔고, 엄마는 어린 로테와 함께 의사에게 갔으며, 아버지는 일자리를 찾고 있다. 모든 방에 "끔찍한 무질서와 궁핍함"이 넘친다.[58] 같은 해 9월 콜비츠는 딸 로테와 어린 뢰스헨과 함께 있는 주스트 부인을 그린

◆　고대 로마의 목자와 가축의 신. 일찍부터 그리스의 목신 판과 동일시되었다. - 옮긴이

다. 케테는 로테가 짧게 깎은 금발 머리, 생기발랄한 눈, "웃고 있는 아주 커다란 입"을 지닌 진짜 "길거리 소녀"가 되었다고 말한다. 오랜 시간이 흐른 뒤 마침내 그녀는 암울한 것이 아니라, "그럭저럭 괜찮은" 뭔가를 포착해서 그릴 수 있었다고 기뻐한다.[59]

1년 반 후에 케테는 다시 뢰스헨을 스케치한다. 이때 엄마와 로테도 함께한다. 하지만 이번에는 세 살짜리 아이가 "밀납처럼 창백하고, 움푹 들어간 눈으로 입을 벌린 채 유모차"에 누워 있다. 아이는 분홍색 리본과 벨트가 달린 흰옷을 입고 있다. 주스트 부인이 아이에게 장미처럼 붉은 히아신스를 허리띠에 꽂아주었다. 녹색 이파리가 담황색 머리에까지 닿아 있다. 뢰스헨은 죽었다.[60] 주스트 가족은 카를의 환자였기 때문에 분명히 더 자주 만났을 것이다.

몇 년 후 1924년 부활절을 며칠 앞둔 어느 날, 카를 콜비츠 집에 야간에 초인종이 울린다. 몹시 피곤했던 그는 먼저 휴식을 방해한 알 수 없는 사람을 돌려보내고, 다시 침대에 눕고 나서야 로테 주스트의 목소리를 들었다는 사실을 깨닫는다. 다음 날 콜비츠 가족은 절망한 열네 살 아이를 찾아가 본다. 그녀의 엄마가 죽었다. 자살이라고 가정할 수도 있다. 로테가 엄마가 집을 나설 때면 엄마가 물에 빠져 죽을까 봐 무서워서 항상 뒤를 따라갔다는 이야기를 자주 했기 때문이다. 엄마가 없는 지금 로테는 무엇보다 두려움에 사로잡혀 있다. 손위 형제자매들은 집에 없다. 가출했거나 있어도 도움이 되지 않았을 것이다. 집에는 아버지와 "어린 프리츠"만 있다. 아버지는 시골로 가서 일자리를 찾으려 한다. 그러면 프리츠는 고아원에 맡겨질 것이다. "아버지가 시골로 가고 너 혼자 남게 되면 어떻게 할 거니?" 케테가 궁금해한다. "그러면 공동묘지 엄마 무덤 옆에 누워서, 꼭 그렇게 해야 한다면 엄마가 나한테 보여준 것처럼 이빨

224

로 동맥을 물어 끊어버릴 거예요." 로테가 이야기한다. 그녀에게 유일하고 희미한 희망의 불꽃은 공산주의 청소년 연맹이다. 그 연맹은 그녀에게 음식과 옷을 제공하겠지만, 대신에 그녀는 "용감하게 일을 해야" 한다고 한다. 케테 콜비츠는 로테가 복지 신청을 할 때 도와주겠다는 제안만을 할 수 있을 뿐이다. 반면에 공산주의자 조직에서 그녀는 많은 동갑내기들과 함께 전단을 나누어주고 벽보를 붙이는 일에 투입될 것이다. "겨우 열네 살이 된 아이들." 콜비츠의 일기 기록은 간결하게 끝난다.[61]

1908년과 1909년에 그녀가 풍부한 인상과 직접적이고 예술적으로 씨름을 했다는 사실은 (아마도 오늘날까지) 가장 유명한 독일 풍자 잡지 『짐플리치시무스Simplicissimus』♦1에 실린 그림으로 증명된다.[62] 유머 잡지에 실린 프롤레타리아 삶의 비참함을 다룬 침울한 그림들, 양립할 수 없을 것처럼 보이는 이런 대조가 『짐플리치시무스』의 장점이다. 콜비츠만이 이런 진지한 주제를 선택한 것은 아니다. 잡지는 기존 상황을 수단과 방법을 가리지 않고 신랄하게 비판한다. 토마스 테오도어 하이네♦2 혹은 올라프 굴브란손Olaf Gulbransson♦3과 같은 실력이 입증된 캐리커처 화가 외에도 테오필 알렉상드르 스텡랑이나 에른스트 바를라흐와 같이 "진지한" 그래픽 화가들도 이따금 힘을 보탠다. 그들이 기고한 작품은 핵심을 찌르는 그림 제목을 통해서 비로소 풍자적 특징을 얻는다. 케테 콜비츠조차 편집부로

♦1 '가장 단순한 자'라는 의미를 지닌 『짐플리치시무스』는 1896년 4월 4일부터 1944년 9월 13일까지 발행된 주간 풍자 잡지다. 뮌헨에 편집부를 두었고, 빌헬름 시대의 정치, 시민적 도덕, 교회, 관료, 법관과 군대를 풍자의 대상으로 삼았다. 당대 유명한 많은 소묘 화가들과 작가들이 이 잡지를 위해서 일하거나 간헐적으로 이 잡지에 글을 실었다. 나치 집권 후에는 프라하에서 망명 잡지를 '짐플리쿠스(Simplicus)' 혹은 '짐플(Simpl)'이라는 제목으로 발행했다. http://www.simplicissimus.info/index.php?id=5에서 pdf로 된 잡지를 찾아볼 수 있다. - 옮긴이

부터 그림에 희극적 요소를 집어넣으라는 재촉을 받지 않는다. 반대로 그녀는 잡지 『짐플리치시무스』의 제목 작성자 중에서 특히 바이에른 유머 작가 루트비히 토마◆4가 그녀의 작품에 제목을 붙이는 것에 동의한다.

이것은 콜비츠에게는 새로운 경험인데, 원래 그녀는 그림에 지나치게 분명한 제목을 붙이는 것을 심하게 반대했기 때문이다. 그래서 그녀는 이것과 동시에 『농민전쟁』 연작을 구매한 것을 계기로 드레스덴 동판화 미술관에 편지를 쓴다. "가장 좋은 것은 한 장씩 개별적으로 제목을 붙이지 않고, 그저 1번 작품 등등으로 붙이는 것입니다."63 『짐플리치시무스』에서는 다르다. 콜비츠의 소묘 「어린이 병원」에는 「갓난아이의 임종 침상에서」라는 제목이 붙는다. 그것에 다음 문구가 추가된다. "그 아이가 적어도 자신이 사생아라는 것을 알지 못했다는 것에 위안을 받으시기를." 「실직」이라는 작품에서 한 여인이 갓난아이를 안고 있다. 아이는 나이가 좀 더 많은 다른 두 아이와 침대를 같이 써야 한다. 침대 앞에 웅크리고

◆2 토마스 테오도어 하이네(Thomas Theodor Heine, 1867-1948)는 독일 라이프치히에서 상류층 유대계 공장주의 둘째 아들로 태어났으며, 화가, 소묘가, 실용 그래픽 화가, 작가다. 1884년 3월 익명으로 신문에 기고한 캐리커처 때문에 아비투어를 앞두고 학교에서 퇴학당한다. 그 후 뒤셀도르프와 뮌헨에서 그림을 공부했다. 1895년 새로운 정치 풍자 잡지 『짐플리치시무스』를 발행하려는 출판인 알베르트 랑엔을 만나, 그 후 그 잡지를 위해서 그림을 그렸다. - 옮긴이

◆3 올라프 굴브란손은 노르웨이 태생의 화가, 그래픽 화가, 캐리커처 화가다. 정치 풍자 잡지 『짐플리치시무스』의 소묘 화가로 국제적 명성을 얻었다. - 옮긴이

◆4 루트비히 토마(Ludwig Thoma, 1867-1921)는 독일의 소설가 겸 극작가다. 바이에른 농촌의 일상과 그가 살았던 시대의 정치적 사건들을 현실적이면서 풍자적으로 묘사함으로써 인기를 얻었다. 단편집이나 희극 「메달」(1901), 「도덕」(1903) 외에 중편 「장난꾸러기 이야기」와 장편 「앙드레아스 페스트」(1905), 「홀아비」(1911) 등이 대표작이다. 말년에 발표한 반동적이고 반유대적인 글로 최근에는 비판적으로 평가되고 있다. - 옮긴이

「실직」, 1909년

앉아 있는 남편은 거칠게 윤곽이 그려진 검은 그림자에 불과하다. 『짐플리치시무스』는 그것에서 "유일한 행복"이라는 제목을 만들어 낸다. 그 밑에 "병사가 필요 없다면, 그들은 아이들에게도 세금을 매길 것이다"라는 설명을 달았다. 반면에 목탄 스케치 「노동자 가족」은 "최후에"라는 제목과 "사람들은 직업을 얻지 못한다. 그리고 도둑질하기에는 굳은살 박인 손이 너무 투박하다"라는 구절을 넣는다. 이때 콜비츠의 작업은 폭력적으로 다루어진 적이 없다. 6점으로 이루어진 연작을 그 잡지는 아무런 논평 없이 그대로 실었고, 그저 「비참함의 모습들 I-VI」라고 불렀다. "신속하게 끝내야만 한다는 것, 어떤 한 사건을 대중적으로 표현해야만 할 필요성, 예술적인 수준을 유지하면서도 (……) 조용하거나 시끄럽게 벌어지는 대도

시 생활의 많은 비극과 같이 오랫동안 충분히 언급되지 않았던 것을 이야기할 수 있다는 가능성, 이 모든 것 때문에 이 작업이 몹시 마음에 든다."[64]

돈 걱정은 프롤레타리아 부인들의 피할 수 없는 비극이다. 콜비츠는 그것을 알기에 일기장에 그와 관련한 메모 쪽지를 끼워 넣었다. 몇 년 동안 콜비츠의 모델이었던 슈바르체나우 부인은 아침저녁으로 80명의 정기 구독자에게 조간과 『폴크스차이퉁』 석간을 배달한다. 하루 160번 배달을 하는 대가로 매달 20마르크를 받는다. 그 이상의 고객에 대해서는 10페니히씩 받는다.[65] 생활 능력이 없는 남편을 먹여 살려야 하는 슈바르체나우 부인에게 이 수입은 당시 최저 생계비에도 훨씬 못 미치는 액수다.

이 기록들은 특히 케테 콜비츠가 같은 기간에 자신의 소득 상황을 꼼꼼하게 적어놓았기 때문에 더 풍부한 정보를 제공해 준다. 1901년부터 1916년까지는 전체 금액으로 합쳐서, 그리고 1908년부터 1913년까지는 상세하게 작성한 해당 도표가 그해 첫 번째 일기장 뒷부분에 있다.[66] 항상 인용되곤 하는 유타 본케 콜비츠가 만든 간략한 목록을 제외한다면[67] 이 금전출납부를 자세하게 관찰한 적은 없었다. 총 2290마르크의 수입을 올린 1908년은 케테에게는 아주 안 좋은 해였지만, 신문 배달부 슈바르체나우 부인의 수입보다는 여전히 몇 배나 많다. 게다가 남편이 주 수입자이고, 부양해야 할 아이는 단 두 명뿐이다.

1901년에서 1903년 사이에 그래픽을 판매해서 얻은 수입은 부차적이다. 베를린 여성 예술가 학교에서 일해줄 것을 제안받은 1898년부터 선생으로 일하면서 받은 연봉 1235마르크가 수입 대부분을 차지한다. 결론적으로 말하면, 그녀에게 수업은 거의 기쁨을

주지 못한 것으로 보인다. 그녀는 그것에 대해서는 거의 언급하지 않았으며, 어쩔 수 없이 해야만 할 때에도 자아 비판적이었다. 1903년 한 달 동안 그녀의 지도를 받아 석판화와 석판 인쇄를 배운[68] 제자이자 훗날 친구가 된 젤라 하세Sella Hasse의 결이 다른 열광은 조심스럽게 받아들여야 한다. 그녀가 존경한 모범적 인물에게 보여주는 경탄의 태도가 너무나 분명하기 때문이다. 1904년에 가르치는 일을 즉시 그만둔다. 포기한 이유가 강요 때문이라고는 할 수 없을 것이다. 오히려 그녀는 이제 과거에 수업과 작품 판매를 해서 번 것보다 훨씬 많은 금액인 3526마르크를 자유롭게 거래되는 미술 시장에서 벌어들인다.

그녀는 1909년이 되어서야 비로소 다시 1904년에 벌어들인 수입 금액에 도달한다. 화상 파울 카시러가 같은 시기에 계약서를 작성해서 그가 대변하고 있는 모든 미술가들에게 최소 5000마르크의 연간 수입을 보장한 것을 생각한다면 이것은 비교적 적은 금액처럼 보인다. 그러나 콜비츠의 기록은 발생한 모든 비용을 뺀 순수입이지만, 카시러의 경우는 총금액이다. 어쨌든 1909년 이후로 콜비츠의 수입은 매년 약 1000마르크씩 가파르게 상승 곡선을 그린다. 1912년에는 6717마르크로 정점에 도달한다. 그 후 다시 내려간다. 콜비츠는 벌이가 되지 않는 조각 작업에 점점 더 몰두한다. 전쟁 기간 중에 독일 마르크의 가치가 상당히 하락했기 때문에 제한적으로만 비교할 수 있다. 뒤에서 1912년을 보다 자세하게 들여다볼 텐데, 그해에 콜비츠는 자신의 수입만이 아니라, 노동자 가족인 주스트 부인의 소득도 수입과 지출로 나누어서 정확히 기록해 놓았다.

1912년 독일제국의 실업률은 겨우 2%이고, 여성의 직업 활동은

증가한다. 아동 노동은 여전히 흔한 일이지만 점점 비판을 받아서, 14세 미만 아동의 고용을 금지하라는 요구가 생긴다. 노동자 수백 만이 노동조합으로 조직되어 있다. 그사이 여성이 노조원의 약 10%를 차지한다. 1월 제국 국회의원 선거에서 케테 콜비츠는 사회민주당을 위해 활동하고, 그녀 자신이 언급한 것처럼 "생각과 표현 방식이 끔찍한" 전단을 도안했다. 그녀는 인쇄된 결과물을 보지도 못하고, 그것을 보내달라는 아들의 부탁을 들어주지도 않는다. 그녀는 "전단지가 자신의 임무를 다하기를 바란다"[69]고 했다. 실제로 독일 사민당은 약 35%의 득표율을 올려 상당한 격차로 제1당이 된다.

9월에 켐니츠에서 열린 사민당 전당 대회에서는 국수주의적이고 제국주의적인 목표를 확실하게 없애라는 요구가 제기된다. 전당 대회에서 당은 "다른 민족에 대한 적대감을 결코 품지 않는" 노동자 계급의 국제적 연대를 강조한다. 1차 세계대전이 일어나기까지 2년도 채 남지 않은 가을에 발칸반도에서 생긴 전쟁을 목격한 상황에서 평화를 요구하는 국제적으로 조율된 항의 집회가 유럽의 모든 주요 도시에서 열린다. 케테와 카를은 10월에 전쟁, 물가 상승 그리고 삼부제 의회♦를 반대하기 위해 베를린에서 개최한 대규모 집회에 참가한다. 25만 명이 트렙토우Treptow에 모이고, 9곳에 마련된 연단에서 연설을 한다. "자주 그랬던 것처럼 지금도 나는 사회민주주

♦ 삼부회는 역사적으로 여러 나라에 존재하던 선거권 관련 제도다. 독일 역사에서는 1848년부터 1918년까지 존속했던, 프로이센 왕국의 삼부회가 중요하다. 신분과 소득에 따라 3개의 계급으로 구분해서 의원을 선출하던 투표권이다. 시민이라도 일정 정도의 재산을 소유한 사람은 선거권과 선출권을 지녔지만, 기본적으로 이 선거 체계는 불공정한 제도였다. 계급에 따라서 행사할 수 있는 투표의 효력이 달랐기 때문이다. 따라서 산업화 이후 프로이센에서는 이 제도를 철폐하자는 요구가 빈번하게 제기되었지만, 1918년 11월 혁명이 일어나고 난 이후에야 공식적으로 사라졌다. - 옮긴이

의를 위한 환호가 끝나면 함께 손을 들어 올리는 것을 경험한다. 거기에는 내 마음을 사로잡는 무언가가 있다."[70]

　11월 15일에 게르하르트 하웁트만은 50회 생일을 맞이한다. 같은 날 그는 스웨덴 아카데미가 자신에게 대략 16만 마르크의 상금이 부상으로 주어지는 노벨문학상을 수여하기로 결정했다는 소식을 듣는다. "우리는 그러는 사이에 이곳에서 게르하르트를 위한 커다란 축하 행사를 열었다"고 케테는 쓴다.[71] 그것으로 급진적인 사회 비판이 마침내 사교계에 받아들여져 대화의 주제가 된 것일까? 아니면 사회가 그런 명예를 수여함으로써 비평가를 매수하려는 것인가? 어쨌든 하웁트만은 스웨덴 신문 『사회민주주의자』와 한 전화 인터뷰에서 급격하게 뒤로 물러나서, "정치로 물든 예술"에 반대한다. 「직조공」은 "순수하게 인간적인 기록이며 결코 사회 비판적이지 않다"[72]고 말한다. 아무튼 그는 스톡홀름에서 열린 축하 만찬에 참여해서 세계 평화를 위해 건배한다. 며칠 전 바젤 대성당에서 열린 국제 사회주의자 특별 총회에는 23개 국가의 대표단이 모였다. 주요 목적은 국제적으로 군사 분쟁을 방지하는 것이었다. 물론 결의안은 하웁트만의 연설만큼이나 여전히 모호하다. 그러나 후세에 1912년은 무엇보다 호화 여객선 타이타닉호의 침몰로 기억하게 될 것이다. 그것은 단순한 선박 재난 이상으로, 의식儀式으로 경직된 계급 사회의 몰락을 보여주는 상징이기도 하다.

　1895년에 여전히 프로이센 납세자의 약 75%가 "억압되고", 빈곤한 상황에서 살았다면, 1912년에는 그 수가 3분의 1로 줄었다. 노동자 계급의 약 20%가 "그럭저럭 괜찮은" 상황에서 살고 있다. 이 경우에 중요한 것은 안정된 일자리가 있는 건강한 숙련공 가족이다. 그들은 지속적인 실질 임금 상승을 경험하고, 수입 피라미드의

약 25%를 구성하는 중산층에 근접했다. 국민의 겨우 5% 정도만이 실제로 유복하거나 부자로 간주된다. 사회 전체적으로 긍정적인 발전을 확인할 수 있지만, 국민의 절반만이 이것에서 이익을 얻는다. 반대로 다른 사람들, 무엇보다 미숙련 노동자나 농촌 노동자들은 점점 가난 속으로 빠져든다.[73] 거의 통제할 수 없는 규모로 빈번하게 일어나는 파업이 그 결과물이다. 루르 지역에서 광부 25만 명이 일으킨 반란을 3월에 군대가 폭력적으로 진압한다.

"노동자 주스트는 매주 28마르크를 번다. 그중 6마르크가 집세로 나가고, 21마르크를 부인에게 준다. 그녀는 침대와 침구 비용을 나누어 갚기 때문에 14-15마르크가 생활비로 남는다."[74] 케테 콜비츠는 타이타닉호의 종말을 언급한 일기장에 이것을 기록한다. 여섯 아이를 부양하는 일이 쉬워 보이지는 않지만, 약 1400마르크의 연수입으로 대략 40대인 주스트는 전문 지식을 지닌 숙련공 중에서는 상층에 속한다. 주스트가 주급에서 단 1마르크만 자신을 위해 사용한다는 사실에서 가족에 대한 높은 책임감이 드러난다. 1912년 사회학자 알프레드 베버Alfred Weber는 마흔 살을 "산업계 노동자의 직업 운명"에서 결정적인 하향 변곡점이라고 설명한다.[75] 그 시점부터 늘어나는 육체적, 정신적 마모 현상으로 인해서 힘든 일상 노동을 극복하기가 점점 더 어려워진다는 것이다. 마흔 살이 넘은 노동자는 대개 저임금 일자리에 만족해야 하고, 쉰 살부터는 노동 시장에 남아 있을 가능성이 거의 없다. 주스트 가족에게도 훗날 닥치게 되겠지만, 그런 운명은 부인의 죽음과 가족의 해체로 끝난다.

"노동자의 결혼은 남편과 부인이 건강할 때만 유지된다"고 케테 콜비츠는 쓰고 다음과 같이 덧붙인다. "노동자 세계는 부르주아 세계와 완벽하게 분리되어 있다."[76] 본 대학에서 공부하고 있는

한스에게 케테 부부는 1912년 1월부터 규칙적으로 소포를 보내면서 지금까지 매달 보냈던 150마르크 대신에 160마르크를 보내는데, 그가 150마르크로는 생활을 해나가기가 어려웠기 때문이다. 케테 부부는 그 정도 비용은 감당할 수 있다. 케테 콜비츠는 1912년에 7845마르크의 수입을 올리는데, 작업 비용으로 생긴 1037마르크의 지출이 그것과 대비된다.[77] 몇 년 전부터 콜비츠의 그래픽을 팔고 있던 드레스덴 화상 에밀 리히터에게 200점의 판화 견본을 4000마르크를 받고 넘겨준 것이 개별 항목에서 가장 커다란 몫을 차지한다. 케테는 원래 제안된 금액의 절반에 동의하지 않고 완강하게 협상을 한 것을 자랑스러워한다.

반면에 콜비츠는 화상 볼프강 구르리트와 스케치를 두고 최고의 거래를 한다. 그는 3월에 그녀에게서 7점으로 이루어진 스케치 묶음을 700마르크에 구입한다. 여기에는 2점의 자화상과 그녀의 모델 슈바르첸아우 부인을 그린 습작 1점이 포함되어 있다. 11월에 그녀는 아이를 안고 있는 베커 부인을 모델로 그린 작품을 포함하여 2개의 커다란 스케치 작품을 양도하는 대가로 구르리트로부터 370마르크를 받는다. 이 거래에서 그녀는 80마르크를 할인해준다. "프리드렌더 양"에게 「감옥」이라는 스케치 2점을 겨우 70마르크에 판 것이 케테 콜비츠가 작품 가격 협상에서 얼마나 유연한지를 보여준다. 그녀는 연구 목적으로 당시 예순세 살의 사회복지사 테클라 프리드렌더와 함께 프리드리히스하인 지역의 바르님슈트라세에 있는 이른바 "여성 교도소"와 플뢰첸제 교도소를 여러 차례 방문했다. 그 스케치는 「가정과 직장에서의 여성」이라는 대규모 전시회의 테두리 안에서 사용된다. 「가내 노동 전시회」와 마찬가지로 아우구스테 빅토리아 여왕이 이 전시회의 막을 열었다. 이

번에는 콜비츠의 전시 작품을 보고 항의했다는 이야기는 전해지지 않는다.

　지출 항목에 비용이 꼼꼼하게 기록되어 있다. 예를 들면 앞치마 (3마르크), 나무 탁자(21마르크) 혹은 양철 상자(17마르크)와 주기적으로 사용하는 미술 재료(매달 4-11마르크) 그리고 그녀의 동판화 대부분을 복제한 베를린 펠징 인쇄소에 지불한 비용(15-61마르크) 등이 적혀 있다. 미술가 연맹과 여성 조형 예술가 협회에 연회비를 내야 한다. 지금까지 가장 큰 지출은 매년 400마르크에 달하는 모델 비용이다. 특히 조각에 대한 콜비츠의 관심이 증가한 것 때문에, 이 작업에는 많은 시간이 걸리는 만남이 필수적이다. 조각 작업을 좀 더 잘하기 위해 10월에 베를린 티어가르텐 지역의 지그문츠호프에 아틀리에를 임대한다. 우선은 1년 동안이지만, 그녀는 1928년까지 이곳에 머무르게 된다. "무자비하게 빛"[78]이 쏟아져 들어오고, 36제곱미터 넓이에 높이가 5미터인 넓은 공간에서 그녀는 오로지 조각 작업만 하고, 처음에는 어떤 방문도 허용하지 않는다. 반면 그래픽 작업은 여전히 바이센부르거 슈트라세에서 이루어졌다.[79] 이사 비용은 30마르크이고, 첫 번째 임대료는 150마르크로 장부에 기록되어 있다. 그 순간부터 매달 찰흙(5.5마르크)과 난방(6-8마르크)과 도시 철도 교통비(3마르크)로 비용이 발생한다.

　오늘날에도 계속해서 반복적으로 제기되는 주장, 즉 여성 예술가가 당시의 성차별로 남성 동료들이 벌어들이는 액수의 극히 일부에 해당하는 돈을 벌었다는 주장은 케테 콜비츠나 앞에서 언급한 필마 파를라기의 경우 때문에 상대적으로 약화된다. 물론 교육받을 환경에서 차별받은 여성들이 전문성과 그것에 기반한 지명도를 대단히 어렵게 싸워 얻어내야 했던 것은 사실이다. 콜비츠와 같은 선

구자들은 예외로 간주된다. 물론 그녀 역시 인맥을 이용할 수 있는 아카데미 교육을 받을 수 없었다는 점에서 고통을 겪었다. 남학생들은 영향력 있고 유명한 교수 덕분에 그런 인맥 속으로 자연스럽게 편입되어 성장했다.

콜비츠가 공부를 했고 나중에 가르치기도 한, 1867년 설립된 베를린 여성 예술가 협회는 지속적으로 교육 프로그램과 함께 전시회와 재정적 후원자를 찾으려는 노력을 기울임으로써 균형추를 맞추려고 한다. 그들은 대개 지멘스 주식회사 창업자의 며느리인 안나 지멘스Anna Siemens나 은행가의 부인이자 미술품 수집에서 주도적인 역할을 한 미술 수집가 요한나 아르놀트Johanna Arnold와 같은 여성 후원자들이다. 케테 콜비츠의 동판화와 인쇄 작품은 요한나 아르놀트의 수집품에서 중요한 자리를 차지한다. 1905년에는 베를린에 영국을 모델 삼아 여성 미술가와 여성 과학자를 지원하는 리세움 클럽Lyceum-Club이 세워졌다. 콜비츠는 초창기에 이 협회의 회원으로 가입하라는 권유를 받았다.

대안 구조를 만들려는 시도는 역경과 반격으로 특징지어진다. 1906년 케테 콜비츠는 도라 히츠, 율리 볼프토른, 자비네 렙지우스, 헤드비히 바이스 그리고 린다 쾨겔을 포함해 베를린과 뮌헨에서 활동하는 여성 미술가 11명과 함께 「여성 조형 미술가 협회」를 만든다. 미술 전시회에서 여성을 대표하는 사람들이 부족하다는 사실과 베를린이나 뮌헨 아카데미에 여성을 입학시키려는 시도가 좌절된 것 때문에 만들어진 협회다. 볼프토른의 말에 따르면 그것은 "일종의 여성 분리파"가 되어야만 했다. "엘리트만의 모임이다. 미술가 연맹은 엄청난 죄를 지었다. 도처에서 부글부글 끓고 있다."[80] 하지만 자의식에 넘쳐 "국제 베를린-뮌헨 전시회"를 표방하면서 열린

전시회는 실패로 끝난다.

　모인 60명의 미술가들 중에서 극소수만이 높은 수준의 요구에 부흥할 수 있었다. 관련된 여성 혐오 평론가들 외에 콜비츠의 친구이자 중도 비평가인 안나 플렌도 대부분의 출품작이 형편없다고 비판했다. 남성 동료들과 달리 이런 평범함은, 많은 보수적인 시민 가족이 딸이 피아노나 수공예처럼 취미로 그림을 그리는 데는 관대했지만, 훗날 미술을 직업으로 삼는 것에는 비판적이었다는 사실과 무관하지 않다. 자아실현은 결혼과 함께 끝나야 했다. 안나 플렌은 계속해서 대부분의 여성 미술가들과 그들을 지원하는 "예술 애호가"들의 호사가적 태도를 비판했다. "여성 미술의 명성은 부당하게 미술이라는 명칭을 사용하는 것에 반대하는 명백한 엄격함을 요구한다."[81]

　안나 플렌은 이 점에서 콜비츠의 견해에 동의하는데, 콜비츠는 1912년에 "만약 내가 이사회에 첫 번째 여성으로 앉게 되면, 나를 통해서 전시하고 싶어 하는 여성들로 넘쳐날 것이다. 나는 절대로 그것을 원치 않는다"[82]고 말하면서 베를린 분리파의 이사회에 입후보하는 것을 사양하려고 했다. 4년 후 그녀의 우려는 이사회 일원으로 그리고 막스 리버만이 이끄는 "자유 분리파"의 심사위원으로서 일하면서 사라지기는커녕 오히려 맞았다는 것이 입증될 것이다. "출품된 모든 작품 중에서 여성이 만든 비범한 작품은 거의 없었다. 유일하게 독창적인 작품은 남성들의 것이었다. (……) 심사위원 내부에서 나의 불편한 위치. 항상 나는 여성의 작품을 대변해야 한다. 하지만 언제나 평범한 성과물(그것을 넘어서는 작품은 다른 심사위원들의 동의를 얻을 것이다)이 문제가 되기 때문에 확신을 갖고 대변을 할 수 없었고, 바로 그래서 뭔가 겉과 속이 다른 것이 나오게 되는

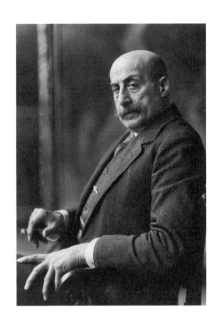

막스 리버만

것이다."[83]

1901년 빈에 자리를 잡고 정기적으로 슈투벤링^{Stubenring}에 있는 유명 화랑 피스코^{Pisko}에서 전시회를 연 그룹 「여덟 명의 여성 미술가와 초청 화가들」이 「여성 조형 미술가 협회」와 비슷한 목표를 추구한다. 1905년부터 케테 콜비츠는 「여덟 명의 여성 미술가」 그룹에 자신의 작품을 보여주려고 열심히 노력한다. 이런 사실은 지금까지 주목받지 못했던, 마리안네 폰 에쉔부르크^{Marianne von Eschenburg,} ¹⁸⁵⁶⁻¹⁹³⁷와의 서신 교환으로 증명된다.[84] 마리안네는 존경받는 초상화가이자 풍경화가이며 그 그룹의 공동 창설자였다. 1906년에 콜비츠는 벌써 몇 작품을 전시할 수 있게 된다. 1908년 11월 마리안네는 『농민전쟁』 연작 전부를 전시하고자 한다. 그리고 사용할 수 있는 공간이 제한되어 있었기 때문에 액자 없이 작품을 걸 것을 제안

한다. 이것이 그때까지 콜비츠를 거의 알아보지 못했던 빈의 미술계가 그녀를 주목했다는 첫 번째 표시다. 하지만 피스코 화랑에서 열린 여성 전시회가 빈 분리파, 빈 예술가의 집Künstlerhaus Wien♦1 그리고 하겐분트Hagenbund♦2와 같은 기성 조직들을 따라갈 수 없다는 것을 간과해서는 안 된다. 특히 초기의 경험은 실망스럽다. "빈 전체에서 갖가지 부류의 여성이 온다. (……) 어떤 여성이든 당신에게 어리석은 칭찬을 하면, 당신은 그것에 대해서 감사하다고 말해야 하는 것이다"고 1902년 창설자 중 한 사람이 불평한다. 반면 관람객 중에 "남자가 거의 없어서 구매자가 없다"[85]고 한다.

「여덟 명의 여성 미술가」 그룹은 1912년까지 유지되고, 베를린 「여성 조형 미술가 협회」는 두 번 더 전시회를 하고 난 다음 1908년에 해체된다. 우연이든 아니든 해체는 시간적으로 인상주의와 베를린 분리파의 주요 후원자였던 카를 쉐플러Karl Scheffler의 책 『여성과 미술』이 출간된 것과 동시에 이루어졌다. 쉐플러는 예술적 생산은 여성에게 "일방적인 남성의 의지"를 갖도록 강요하고 있으며, 그것이 여성 인격의 "조화로운 통일성"을 파괴한다고 주장했다. 그 결과는 거의 언제나 "도착이나 성적 불능"이라는 대가를 치러야만 하는 "기형, 질병 혹은 과도한 성감"이라고 했다. 그는 재능 있는 여성들

♦1 빈 예술가의 집은 빈 중심가인 1구역에 있는 전시회 건물이다. 그 건물은 1865-1868년에 건립되었고, 그 이후로 회화, 조각, 건축 그리고 응용 미술을 위한 전시 공간으로 이용된다. 건물의 운영 주체는 오스트리아 조형 예술가 협회다. - 옮긴이

♦2 빈 예술가 연맹 하겐분트는 1900년 2월 3일에 빈 조형 예술가 협회에 불만이었던 젊은 예술가들이 만든 단체다. 요제프 우르반과 하인리히 레프러가 단체 설립을 주도했다. 빈의 재력가 요제프 하겐(Josef Haagen, 1846-1918)의 이름을 따서 협회 이름을 지었는데, 1870년대에 그가 운영하던 음식점에 빈의 젊은 화가, 조각가, 예술가들이 자주 드나들면서 교류했다. - 옮긴이

에게서 불임이 있음을 증명했다고 주장한다. 재능 그 자체가 도착의 한 형태라는 것이다.[86] 케테 콜비츠가 다른 것에서는 높이 평가했던 카를 쉐플러의 이 글을 받아들였는지는 알 수 없다. 어쨌든 그러한 혹은 그 비슷한 이론들이 전혀 영향을 끼치지 않았던 것은 아니다. 나중에 그녀는 예를 들면 젊은 동료 한나 나겔을 판단하는데, 그녀의 작업이 **"고유하고 능숙하다"**고 했다. "물론 그녀는 콤플렉스도 많다." 그리고 "그녀는 내가 보기에 성적으로도 약간 도착적이다."[87] 적어도 한때 케테 콜비츠는 쉐플러와는 대조적으로 여성 예술가가 재능을 완전히 계발하기 위해서는 모성이 필수적이라고 확신했다.

여성의 예술성과 섹슈얼리티 사이의 연관성에 대한 쉐플러의 기괴한 이론으로 그는 역사적인 공포의 전시실에나 들어갈 만한 병적인 여성 혐오자라는 명성을 얻게 되었다. 이때 쉐플러가 후에 자신의 극단적 입장을 수정할 능력이 있었다는 점은 간과된다. 1917년 한 글에서 그는 콜비츠와 함께 도라 히츠, 마리아 슬라보나 그리고 헤드비히 바이스를 동시대의 뛰어난 여성 미술가로 꼽는다. 그에 따르면, 그들의 연령대가 비슷하다는 것은 우연이 아니며, "그들 모두가 타고난 분리주의자들이기 때문이다. 마찬가지로 이 여성 미술가들이 속한 세대에서 독일 미술에 새로운 얼굴을 부여한 화가들이 배출되었다. 리버만에서 코린트까지, 트뤼브너에서 슬레보크트까지 포괄하는 화가들이다. (⋯⋯) 특정한 발전 단계를 거쳐가는 시기에는 같은 추진력에 이끌리는 재능이 어디에서나 동시에 발견된다는 사실이 이런 경험을 통해서 드러난다. (⋯⋯) 마네가 동시대성 contemporanéité이라고 부른 것, 최상의 정신적 의미에서 그들의 작업을 최신의 것으로, 그들의 작업 방식을 생생하고 흥미로운 것으로 만

드는 것을 시대의 압박 속에서 태어나서 성장하는 미술가들에게 선사하는 것이 바로 이것이다. 그들 모두는 새로운 것을 위해 싸우는 전사들이다."[88]

이 모든 칭찬에도 불구하고 케테 콜비츠 세대의 여성 미술을 독일과 분리파로 한정한 것은 아주 제한적으로만 그 당시 이루어진 발전에 들어맞는다. 그는 역사상 처음으로 모든 분야와 양식에서 창조적인 모습으로 두각을 보인 인상적인 여성 미술가들이 국제적으로 성장했다는 사실을 간과했다. 예전에는 르네상스 시대 여성 화가 소포니스바 앙구이솔라Sofonisba Anguissola, 바로크 시대 여성 화가 아르테미시아 젠틸레스키Artemisia Gentileschi, 혹은 안젤리카 카우프만Angelika Kauffmann과 엘리자베스 비제 르브렁Elisabeth Vigée-Lebrun과 같은 고전주의 시대 대표자들과 같이 극소수의 여성 화가들만이 존재했다. 그들은 남성들이 좌지우지하는 미술계에서 외눈박이 보석처럼 외롭게 홀로 빛났다. 하지만 이제는 상황이 다르다. 그리고 자주 비난을 받은 평범함도 뛰어난 재능을 발전시키는 데 필요한 거름이 될 것이다.

1910년 빈 분리파 건물에서 공개된 많은 노고를 들인 전시회 「여성의 미술」은 이에 대한 인상적인 증거다. 새로 설립된 오스트리아 여성 조형 예술가 협회는 르네상스부터 현재까지 여성 미술의 국제적 발전에 대한 조망을 처음으로 제시한다.[89] 전시를 담당한 큐레이터는 작품을 선별하고 작품 대여자 및 미술관 관계자와 협상하기 위해 유럽의 절반과 미국을 여행했다. 전시회 자체는 관람객 수와 작품 판매 측면에서 모두 커다란 성공을 거두었고, 그로써 투입된 엄청난 비용을 충당하고도 남았다. 동시대 미술의 광범위한 분야가 제시되었다. 여성 미술가들은 오스트리아, 프랑스, 독일, 러시

아, 스코틀랜드, 영국, 헝가리, 폴란드, 이탈리아, 보헤미아, 발칸 국가들, 네덜란드, 벨기에 그리고 미국 출신이다. 그들이 리얼리즘, 자연주의, 상징주의, 유겐트슈틸과 인상주의 회화, 조각, 스케치를 대변한다. 수공예는 제외된다. 그들 중 많은 사람이 이미 확고하게 자리를 잡았다. 스위스 미술가 루이즈 브레스라우Louise Breslau와 클레멘티네 엘렌 뒤포Clémentine-Hélène Dufau는 프랑스 레지옹 도뇌르 슈발리에 훈장을 받은 사람이다. 네덜란드 화가 테레즈 슈바르체Thérèse Schwartze는 피렌체 우피치 미술관에서 전시를 열었고, 반면 엠마 차르디Emma Ciardi는 그녀의 조국 이탈리아 이외에도 영국 그리고 나중에 미국에서도 커다란 성공을 거두었다.

　야수파, 표현주의 그리고 입체파와 같은 최신 흐름은 사실상 전시되지 않았다. "20세기가 되고 한참이 지난 다음에도 여성들은 현대의 예술 혁명에 거의 참여하지 못했다"고 외른 메르케르트Jörn Merkert가 확언한다. "왜냐하면 현대 화가들은 (……) 여성들이 이제 막 정복해야만 했던 모든 아카데미 전통을 이미 극복했기 때문이다."[90] 빈의 전시회가 이런 논제를 증명하는 것처럼 보인다. 스웨덴 화가 힐마 아프 클린트Hilma af Klingt와 프라하 출신 카타리네 쉐프너Katharine Schäffner는 오늘날 칸딘스키와 말레비치보다 앞서서 추상회화를 제작한 선구자로 간주되지만, 당시에는 거의 받아들여지지 못했거나 힐마 아프 클린트의 경우처럼 의도적으로 대중적인 인식에 반대하는 입장을 취했다. 마찬가지로 표현주의자 마리안네 베레프킨Marianne Werefkin, 에르마 보시Erma Bossi, 가브리엘레 뮌터Gabriele Münter, 파울라 모더존 베커Paula Modersohn-Becker도 빠졌다. 그것은 「여성의 미술」 전시 도록이 강조한 것처럼 7년 전 분리파 건물에서 열렸던 대규모 인상주의 전시회를 짐짓 무시함으로써 응징했던 보수적인 빈

의 예술 취향 탓일 수도 있다.

이다 게르하르디와 베를린 분리파 창설자인 도라 히츠와 에르네스티나 오를란디니Ernestina Orlandini=Ernestine Schultze-Naumburg와 함께 콜비츠와 가까운 주변의 동료들이 참석했지만, 케테의 작품 7점은 전시회에서 이질적인 것처럼 보인다. 전시회 도록에는 그녀의 동판화 작품 「실업」이 실렸는데, 그것은 사랑스러운 풍경 혹은 귀족과 상류 시민 계급의 인물을 그린 초상화들 속에서 가혹한 현실이 외톨이처럼 끼어든 것 같다. 이미 당시의 비평가들도 그 대조를 분명히 알아차렸다. 타의 추종을 불허할 정도로 전시회에 대해서 가장 부정적인 비평문을 작성했던 파울 치퍼러Paul Zifferer는 일종의 공연과 같은 전시회에서 여성 심리를 비추는 거울을 본다. 아름다운 옷과 즐거운 감정 상태가 호화롭게 장식된 중앙의 주 공간에서 펼쳐지는 동안 콜비츠 스케치에서 보이는 근심, 불행 그리고 추함은 좁고 접근하기 어려운 작은 공간으로 추방되었다.[92] 그렇게 그림을 거는 것은 단순히 그림 크기의 문제이기도 하다. 그리고 추한 것을 기꺼이 비밀의 방에 가두어 보이지 않도록 만들고 싶어 하는 것은 특별한 여성적 강박관념이라기보다는 오히려 사회 전체의 집단 심리에 더 가깝다. 「노이에 프라이에 프레세Neue Freie Presse」에서 일하는 치퍼러의 동료이자 비평가이며 역사 화가인 아달베르크 젤리히만Adalbert Seligmann은 보수적이지만 훨씬 긍정적이었고, 많은 그림에서 보이는 달콤함에 불쾌감을 느끼지 않는다. 왜냐하면 "위대한 재능은 오직 예외적 현상이고, 남자들 가운데서도 마찬가지이기" 때문이다. 그에게 이 전시회에서 예외는 오스트리아 화가 티나 블라우, 네덜란드인 테레즈 슈바르체, 이탈리아인 엠마 차르디 그리고 케테 콜비츠였는데, 그들은 "현대의 남성 전시회에서도 이와 비슷하게

높은 수준의 작품을 한자리에 모으는 일이 쉽지 않은 위대한 작품들"[93]을 갖고 전시에 참여한 것이다.

「여성의 미술」과 같은 커다란 사건은 돌파구인가 아니면 막다른 골목인가? 여성 미술가들이 이런 전시회를 통해서 더욱 눈에 띄게 되었을까? 아니면 남성 동료들과의 직접적인 경쟁을 과감하게 받아들이는 대신에 이국적인 틈새시장에서 자리를 잡으려 했던 것일까? 이 질문에 대해서는 의견이 분분하다. 1913년 창설된 "여성 미술가 협회"♦ 내부에서도 그렇다. 독일의 가장 유명한 두 여성 예술가인 케테 콜비츠와 도라 히츠가 그리고 최초의 아이디어 제안자인 만하임의 외제니 카우프만Eugenie Kaufmann이 임시 이사회를 구성한다. 나중에 콜비츠는 10년 동안 이사회 의장을 역임한다. 초기의 성공은 상당하다. 곧 협회의 회원 수는 수백 명을 헤아리게 된다. 그뿐만 아니라 협회는 사실상 지역을 뛰어넘어 유명한 모든 독일 여성 미술가가 자신들의 대열에 속해 있다는 것을 자랑스러워할 수 있게 된다.

추측건대 케테 콜비츠는 자신의 임무를 광범위하게 협회를 대표하는 것으로 한정하고, 협회에 관심을 기울이도록 자신의 명성을 이용했을 것이다. 그녀는 직접적인 활동과는 거리를 유지한다.[94] 협회와 경쟁 조직 내에서 곧 드러나게 될 수많은 갈등 노선 대부분은 오늘날에는 역사적인 관심에서 바라볼 때만 흥미롭다. 케테 콜비

♦ 여성 미술가들의 직능 조직으로 1913년 5월 프랑크푸르트암마인에서 첫 총회를 개최했다. 독일 각지에서 대표자들이 참석했다. 협회의 첫 번째 의장은 케테 콜비츠였고, 도라 히츠와 외제니 카우프만이 발기인이었다. 콜비츠, 히츠, 외제니 반델, 오틸리에 뢰더슈타인(Ottilie Roederstein)이 협회의 핵심을 이루었다. 협회의 목표는 "단결을 통해서 강해지고 전력을 다해서 여성 미술가라는 직업의 제반 상황을 개선하는 것"이었다. - 옮긴이

츠와 베를린 동료들에게는 지속적으로 제기되는 평범하다는 비난과 싸우는 일이 더 중요하다. 그렇게 해야만 여성들은 미술 시장에서 한자리를 주장할 수 있기 때문이다. 베를린 지회에서는 엄격한 선발 기준이 적용된다. 이것은 궁극적으로 수공예 작가를 포함하는 광범위한 여성 예술가 일반을 위한 더 나은 사회보장을 중요시하는 외제니 카우프만과 화해할 수 없는 견해차로 이어진다.

시인 리하르트 데멜^{Richard Dehmel}의 부인이자 예술 후원자이고, 진주 세공사이면서 독학으로 미술을 공부한 이다 데멜^{Ida Dehmel}은 협회에 "가입할 수 없는 불쌍한 암탉"이다. 따라서 그녀는 "베를린 독재"에 분노한다. "결정적 순간에 카우프만 집에 케테 콜비츠가 보낸 이목을 끈 편지가 도착했는데, 그 편지는 반란이 생겨나지 않을 정도로 충분히 위압적인 효과를 발휘했다."[95] 이다 데멜은 직접 「저지低地 독일 여성 미술가 연맹」을 만든다. 대부분의 남부 및 서부 독일 협회가 그 연맹과 연합한다. 여성 미술가 협회는 베를린 지역에 한정된 기구로 축소된다.

협회의 성공과 갈등 역시 케테 콜비츠의 사적 기록에는 거의 나타나지 않는다. 그녀는 모든 열정을 쏟아 이 일에 관여한 것 같지는 않다. 1926년에 이다 데멜이 설립하고, 오늘날까지 존속하는 「모든 예술 분야에서 활동하는 독일과 오스트리아 여성 미술가 협의체^{Gemeinschaft Deutscher und Österreichischer Künstlerinnenvereine aller Kunstgattungen(GEDOK)}」에 콜비츠는 가입하지 않는데, 그 이유는 그녀가 "어떤 여성 조직에도 가입하기를 거부했기 때문"이다.[96] 로자 페핑어는 이미 수년 전에 널리 퍼진 오해를 지적한 바 있다. 콜비츠가 여성 해방의 관점에서 예술에 접근했다고 계속해서 이야기했다는 것이다. 하지만 "그것은 맞지 않다. 오히려 그녀는 개인적이고 창조

적인 중심에서 출발해서 여성 해방에 도달한 것이다."[97]

1 베르너 슈미트,『막스 레르스와 케테 콜비츠. 드레스덴 동판화 미술관에 있는 콜비츠 수집품의 기원』, 베르너 슈미트(편집)(1988), 11쪽 이하에 수록되어 있음. 자이드리츠가 자유 베를린 미술 전시회에서『직조공 봉기』연작을 보았다고 이야기하는 그 책에 있는 언급은 맞지 않는다.

2 '케테의 일기장', 741쪽,「어린 시절을 되돌아봄」 (1941).

3 「1898년 대베를린 미술 전시회」, 도록, 베를린, 1898, 4쇄, 67쪽.

4 한스 싱거,『현대 그래픽』, 라이프치히, 1920, 2쇄, 128쪽.

5 엘리아스, 위에 언급한 책, 546쪽 이하.

6 바이에른 국립도서관 막스 레르스 유고 문서, Ana 538, 1901년 12월 30일 케테 콜비츠가 레르스에게 보낸 엽서.

7 크리스토퍼 클라크,『프로이센. 흥망성쇠 1600-1947년』, 뮌헨, 2008, 645쪽.

8 자비네 마이스터,「11인회. 베를린에서 조직화된 모더니즘의 시발점으로서의 미술가 집단」, 박사학위 논문. 프라이부르크, 2005, 75쪽 이하, 273, 404쪽.

9 막스 리버만,『편지 모음집』2권 1896-1901년, 바덴바덴, 2012, 428쪽 이하(막스 레르스에게 보낸 1901년 12월 5일 자 편지). 케테 콜비츠의 가정('케테의 일기장', 741쪽)과는 반대로 아돌프 폰 멘첼은 심사위원이 아니었고, 따라서 콜비츠를 제안할 수 없었다.

10 「삼중의 독일: 렌바흐, 리버만, 콜비츠」, 전시회 도록, 함부르크, 1982, 95쪽에서 인용.

11 아돌프 베네,「케테 콜비츠에 대해서」,『사회주의 월간지』(1931/9), 904쪽에서 인용.

12 카롤라 뮈저,「왜 유명한 여성 미술가들이 존재했는가?」,『전통이 없는 직업』, 23, 32쪽.

13 케머러(1923), 48쪽.

14 위르겐 슈테·페터 슈프렝엘(편집),『베를린 모더니즘 1885-1914년』, 슈트트가르트, 1987, 570쪽.

15 '케테의 일기장', 741쪽.

16 "베를린 분리파" 독일 전시회 도록. 베를린, 1899, 13쪽 이하.

17 렙지우스, 위에 언급한 책, 186쪽.

18 크네제베크, 그래픽 작품 목록 1권, Kn 45와 46.

19 막스 레르스,「케테 콜비츠」,『그래픽 예술』, XXVI, 빈, 1903, 58쪽 이하.

20 '케테의 일기장', 741쪽과 슈미트의 책, 13쪽을 참고할 것.

21 바이에른 국립도서관 막스 레르스 유고 문서, Ana 538, 케테 콜비츠가 레르스에게 보낸 1899년 4월 24일과 4월 29일 자 편지.

22 1901년 5월 2일 자 편지. 베르너 슈미트(1988), 14쪽에서 재인용.

23 레르스, 위에 언급한 책, 58쪽.

24 케머러(1923), 26쪽.

25 요하네스 펜츨러(편집),『황제 빌헬름 2세의 연설 모음집』3권 1901-1905년, 라이프치히, 발행연도 미상, 60쪽 이하.

26 막스 리버만,『글 모음집』베를린, 1922, 261쪽 이하.

27 오스카 비, 「분리파」, 『노이에 도이체 룬트샤우』 (1900/11), 6호, 656쪽 이하.

28 「베를린 분리파 4차 미술 전시회 도록. 소묘 예술」, 베를린, 1901, 7쪽.

29 주 9와 같음.

30 바이에른 국립도서관 막스 레르스 유고 문서, Ana 538, 케테 콜비츠가 레르스에게 보낸 1901년 11월 30일 자 편지.

31 하일보른(1937), 40쪽.

32 크네제베크(2002), 51번.

33 아이제나흐 지역 교회 문서 보관소, 아르투르 보누스 유고 서류 05_010.15, 1894년 4월 28일 자 편지.

34 엘리아스, 위에 언급한 책, 547쪽.

35 케머러(1923), 18쪽.

36 개인 소유의 1902년 4월 2일 자 편지.

37 '아들에게 보낸 편지', 68쪽.

38 하노버 시립 도서관 수기문서 보관소. 1906년 3월 29일 마리 후흐에게 보낸 엽서.

39 '케테의 일기장', 61쪽 이하.

40 주 26, 27과 같음.

41 '케테의 일기장', 67쪽.

42 '케테의 일기장', 66쪽.

43 '베를린 예술원' 콜비츠 관련 문서 318, 알렉산더와 마틸데 뤼스토우에게 보낸 1910년 5월 2일 자 편지.

44 '케테의 일기장', 91쪽.

45 '아들에게 보낸 편지', 19쪽.

46 '아들에게 보낸 편지', 40쪽.

47 '아들에게 보낸 편지', 50쪽.

48 '아들에게 보낸 편지', 70-86쪽.

49 렙지우스, 위에 언급한 책, 187, 212쪽.

50 페핑어, 33쪽.

51 뢰저, 위에 언급한 책, 108쪽.

52 '케테의 일기장', 143쪽.

53 '베를린 예술원' 콜비츠 관련 문서 197, 1908년 9월 메모.

54 '케테의 일기장', 42쪽 이하, 48쪽 이하, 66, 92쪽.

55 '케테의 일기장', 88쪽.

56 일기장에는 트루트헨 슐츠에 대해 이야기하고 있지만, 트루트헨 베커를 의미하는 것이라고 추측해 볼 수 있다.

57 '케테의 일기장', 116쪽 이하.

58 '케테의 일기장', 216쪽.

59 '케테의 일기장', 274쪽.

60 '케테의 일기장', 358쪽.

61 '케테의 일기장', 570쪽 이하.

62 하넬로레 피셔(편집), 「황제 집권 시기의 짐플리치시무스-케테 콜비츠 그리고 사회적 문제에 대한 풍자」, 통찰 3, 쾰른, 케테 콜비츠 미술관, 1999.

63 개인 소유의 1908년 2월 25일 자 편지.

64 예프, 102쪽.

65 '베를린 예술원' 콜비츠 관련 문서 197.

66 '베를린 예술원' 콜비츠 관련 문서 1, 181-192쪽.

67 '케테의 일기장', 802쪽.

68 '우정의 편지', 151쪽.

69 '아들에게 보낸 편지', 36쪽 이하, 49쪽.

70 '아들에게 보낸 편지', 63쪽.

71 '아들에게 보낸 편지', 70쪽.

72 슈프렝엘, 위에 언급한 책, 440쪽에서 인용.

73 한스 울리히 벨러, 『독일 사회사』 3권, 뮌헨, 1995, 709-712쪽.

74 '케테의 일기장', 49쪽.

75 알프레드 베버, 「산업 노동자의 직업 운명」, 『사회학과 사회정책을 위한 자료집』(1912/34), 377-405쪽.

76 '케테의 일기장', 49쪽.

77 '베를린 예술원' 콜비츠 관련 문서 1, 183쪽 이하.

78 화가이자 조각가인 카타리나 하이제, '케테의 일기장', 858쪽에서 인용.

79 뉘른베르크 게르만 국립박물관, 독일 예술 문서 보관소. NL 케테 콜비츠: III. C-1, 1, 3, 1913년 7월 31일과 1914년 3월 25일 막스 '톰' 이마누엘에게 보낸 편지.

80 울리케 볼프 톰젠·외르크 파츠코프스키(편집), 『케테 콜비츠와 베를린 분리파(1898-1913년)에 있는 그녀의 동료들』, 베르트하임, 2012, 27쪽.

81 주잔네 옌젠, 「여성 예술 후원자들은 어디에 있는가?」, 『전통이 없는 직업』(1992년), 307쪽에서 인용.

82 '아들에게 보낸 편지', 50쪽.

83 '케테의 일기장', 210, 218쪽(1916년 1월).

84 빈 도서관 수고 문서 수집, 자필 원고 H. I. N. 66102-66105.

85 마리 조피 브렌딩어, 「오스트리아 여성 조형 미술가 협회. 유럽 미술사와 여성사와 그 협회의 역할에 대한 연구」, 석사학위 논문, 빈, 2011, 50쪽 이하.

86 카를 쉐플러, 『여성과 예술』, 베를린, 1908, 92쪽 이하.

87 '케테의 일기장', 659쪽.

88 카를 쉐플러: 「마리아 슬라보나」, 『예술과 예술가』
 (1917/VII), 334쪽 이하.

89 1977년이 되어서야 그사이 전설적이라고
 간주되었던 뉴욕 전시회 "여성 예술가들 1550-
 1950년"은 빈에서 제시된 것과 상당한 교집합을
 보이면서 비슷한 단초를 추구한 것 같다.

90 외른 메르케르트, 『전통이 없는 직업』(1992),
 17쪽.

91 오스트리아 조형 미술가 협회의 32번째 전시회.
 빈 분리파, 오스트리아 여성 조형 예술가 협회 첫
 번째 전시회, 「여성의 예술」, 빈, 1910, 쪽수 표시
 없음.

92 줄리 존슨, 『기억 공장. 1900년 빈의 잊힌 여성
 예술가들』, 웨스트 라파예트, 2012, 303쪽 이하.

93 『신자유언론』(1910년 11월 11일).

94 마츠(2001), 176쪽.

95 마츠(2001), 219쪽에서 인용.

96 마츠(2001), 308쪽에서 인용.

97 페핑어, 32쪽 이하.

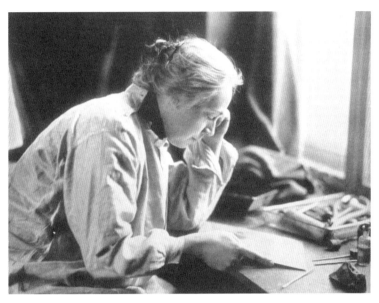

케테 콜비츠, 1910년

결혼 혹은 자유연애?

베를린과 피렌체 1898-1913년

"종종 그는 오틸리에 부인 혹은 그녀의 그림자를 알아챘고, 그러면 가슴 아픈 행복이 그의 영혼을 관통했다." "오틸리에 부인은 처음에 그와 만나는 것을 피했다. 그녀는 이 모든 일을 남편에게 알려야 할지 심각하게 고민했는데, 결국에는 자신에게는 그럴 의무가 없다는 것을 알게 되었다. (……) 그런 조치가 그녀에게는 (……) 신뢰를 깨는 것으로, 섬세하지 못하고 거친 것으로 보였을 것이다." "페터는 자주 숲과 들판을 배회했다. (……) 그는 갑자기 그곳에서 오틸리에 부인을 보았다. (……) 저녁놀이 그녀의 눈동자에 비치고 짙은 황금빛의 따듯한 광선이 그녀의 얼굴 위로 쏟아졌다. (……) 그는 그렇게 아름다운 그녀의 모습을 본 적이 없다. (……) 그녀는 말없이 그에게 손을 뻗었고, 그는 '당신은 **정말 아름답습니다!**'라고 말했다."[1]

어느 정도 숨이 막히는 이 단락은 독문학자들이 "세기 전환기의 데카당스 시인"이라고 즐겨 부르는 프리드리히 후흐 Friedrich Huch가 1901년에 출간한 소설 『페터 미헬』에 나온다. 오늘날에는 거의 잊힌 그의 첫 소설이 당시에는 라이너 마리아 릴케 같은 시인의 극찬을 받았다. "나는 이 책에 풍부하게 포함되어 있는 사물, 분위기, 변화 등이 표현될 수 있을 것이라고 상상조차 하지 못했다!"[2]

소설 속 주인공이 경모하는 "오틸리에 부인"에 관한 묘사는 후흐가 실제 삶에서 존경했던 여성, 케테 콜비츠를 묘사한 것으로 여겨진다. 사람들이 이렇게 추정하는 것은 실제로 그것을 알고 있었을 것이 분명한 한 여성, 저자의 어머니인 마리 후흐Marie Huch 때문이다. 그녀는 한편으로는 콜비츠의 친구이고, 다른 한편으로는 아들 프리드리히의 가장 중요한 조언자였다. "그가 오틸리에 부인의 젊었을 때의 모습을 통해 당신에게 바친 기념비는 잊히지 않을 겁니다." 그녀는 케테에게 그렇게 적어 보낸다.[3] 사려 깊은 어머니와 달리 여러 권의 박사학위 논문과 다양한 연구서를 포괄하고 있는 프리드리히 후흐에 관한 연구에서 연구자들은 시인이 남긴 광범위한 일기와 편지에도 불구하고 시인이 케테 콜비츠와 맺은 몽상적인 관계를 놓치고 있다. 프리드리히 후흐가 폭넓게 머릿속에서 일어났던 관계를 얼마나 조심스럽게 다루었는지를 보여주는 증표다. 물론 이것은 후흐가 실제로는 한 번도 그렇게 살아본 적 없으며 1907년에 쓴 숭배의 대상인 된 소설 『마오』에서 문학적으로 표현한 그의 동성애 경향에도 마찬가지로 적용될 수 있을 것이다.

젊은 프리드리히 후흐에게 아주 중요했던 만남이 언제 어떻게 이루어졌는지를 알려주는 증거는 거의 없다. 케테 콜비츠가 뮌헨에서 공부할 때, 후흐는 아직 브라운슈바이크에 살고 있었다. 1892년에 그가 대학에 가기 위해 뮌헨으로 이사했을 때는, 케테가 이미 베를린으로 간 뒤다. 마리 후흐와 프리드리히의 누이 리스베트도 그곳에 살았다. 두 여성과 케테가 나눈 오랜 우정은 이들의 편지 교환으로 증명된다. 아마도 서로를 방문할 때 프리드리히가 종종 함께 있었을 것이다.

"오틸리에 부인은 보이는 것처럼 그렇게 편견 없는 사람은 아

니었다. 말을 거의 하지 않고 많은 것을 혼자 간직하고 있는 것처럼 보이는 페터 미헬 마음속에는 무엇이 들어 있을까? 그녀는 그의 어떤 점에 그토록 호감을 가졌나? 그의 얼굴은 잘생기지 않았다. 단지 눈동자에, 그렇다, 그 눈동자에는 보기 드문 것이 있었다." "하지만 커다란 슬픔의 감정이 그의 영혼에 내려앉았다. 그에게는 오틸리에 부인이 그와 함께 고독 속으로 다가가, 갑자기 아무런 아픔도 느끼지 않고 그를 홀로 버려둔 것처럼 보였다. 하지만 그의 사랑이 그것 때문에 줄어들지는 않았다. 그것이 그녀에게 더욱 고요한 무언가를 부여했고, 그녀는 그의 내면으로 깊숙이 가라앉았다."

오틸리에는 그녀를 숭배하는 젊은이의 초상화를 그린다. "페터는 깜짝 놀라서 그녀를 쳐다본다. 그가 그림이란 것을, 제대로 된 그림을 정말로 그릴 수 있는 누군가를 만난 것은 난생처음이었다. 이전에 그는 그림을 볼 때 그것이 어떻게 만들어지는지 생각해 본 적이 없었다. 화가는 꽃을 창조한 신과 마찬가지로 그에게는 도달할 수 없는 존재였다. (……) 매일 그는 한 시간씩 교장의 집이 있는 쪽으로 산책을 했다. 그 집 위층에 오틸리에 부인이 아틀리에처럼 꾸민 작은 방을 갖고 있었다. 우선 그녀는 연필로 그의 모습을 몇 장 스케치했다. 그런 다음 그녀가 그 그림들을 없애려고 하는 것을 보고 그는 그녀에게 부탁해서 그것을 전부 선물로 받았다. 그는 이제 그 스케치를 모두 자기 방에 걸어두었다. 그런 다음 그의 모습이 그림으로, 제대로 된 그림으로 그려졌다. 그리고 그는 매일매일 그 그림에 점점 더 자신의 특징적 모습이 드러나는 것을 놀라움을 지니고 지켜보았다."

하지만 『페터 미헬』은 케테 콜비츠의 전기를 역추론할 수 있게 해주는 열쇠 소설◆이 아니다. 페터는 구두 수선공의 아들로 태어나

김나지움 교사가 되고, 오틸리에는 아마추어 예술가로 그 학교 교장 부인이다. 오틸리에의 "청춘 시절의 모습"에 대한 마리 후흐의 언급은 의미가 있다. 왜냐하면 소설의 등장인물들은 마지막 장에서 전혀 마음에 들지 않게 전개된 삶을 겪기 때문이다. 그들은 열정을 마음껏 펼치는 대신 속물주의에 빠지고, 편안해지고 아무런 요구도 없으며 뚱뚱해진다. 이것으로 프리드리히 후흐가 케테 콜비츠를 의미하지는 않았을 것이다. 그것은 정직하고 소시민적 결혼 생활의 자기만족에 대한 은밀한 경고였을 것이다.

프리드리히 후흐는 1913년 5월에 중이염 수술의 후유증으로 겨우 서른아홉 살 젊은 나이에 죽는다. "그는 끔찍하게 고통을 겪었다"고 그의 유명한 고모 리카르다 후흐Ricarda Huch가 한탄한다.[4] 토마스 만이 추도사를 한다. 아마도 연설을 하면서 몇 년 전에 『부덴브로크가家의 사람들』을 쓰면서 소설 주인공인 토마스 부덴브로크를 중이염이 아닌 치아에 생긴 염증으로 죽게 만든 것이 그의 머릿속을 스쳐 지나갔을지도 모른다. "오로지 죽음만이 우리의 고통에 대한 존중을 가져다주며, 가장 끔찍한 고통도 죽음을 통해 경외로운 것이 된다."

케테는 일기장과 아들 한스에게 보낸 편지에서 프리드리히 후흐의 죽음을 두 번 언급한다. 편지는 애도의 형식을 갖추고 있지만,[5] 마리의 답장은 남아 있지 않다. 하지만 중립적인 감사의 말 이

♦ 프랑스어로는 로망 아 클레(Roman à clef)라고도 한다. 실제의 인물을 문학적 허구로 덮어씌운 소설이다. 비밀의 문을 여는 열쇠처럼 실제의 인물이나 사건을 추론할 수 있는 암시를 소설 곳곳에 배치한다는 의미에서 열쇠 소설이라고 한다. 17세기 마들렌 드 스퀴데리가 정치와 연관된 인물들을 주인공으로 삼은 소설을 쓰면서 처음 사용한 창작 기법이다. 명예훼손과 같은 법률적 소송을 피할 수 있는 동시에 논란이 있는 소재를 자유롭게 다룰 수 있는 가능성 때문에 지금도 종종 사용되곤 한다. - 옮긴이

상이었을 것이 분명한 것이, 케테가 다음과 같이 답장을 보냈기 때문이다. "프리드리히 편지의 그 대목을 제게 보내주십시오. 그래요, 그 당시 그는 지금의 한스보다 나이가 더 많은 것도 아니었어요. 나는 아직도 눈앞에 또렷하게 그의 모습을 볼 수 있어요. 나중에 나는 그를 완전히 잃어버렸죠. 하지만 아주 드물게 그를 보았을 때, 우리는 서로 아주 낯설어했죠. 하지만 나는 그가 거기에 있다는 것을 알았고, 그를 생각할 때면 프리드리히와 내가, 우리가 처음부터 다시 아주 좋은 친구가 될 것이라는 느낌을 받았어요."[6]

케테가 작가보다 겨우 여섯 살 연상이었음에도 불구하고 그녀가 프리드리히 후흐를 아들 한스와 가까운 위치에 옮겨놓았다는 사실은 후흐 자신도 분명 소설 속 인물 페터와 오틸리에 사이를 묘사한 것처럼 그와 그녀가 맺고 있는 관계를 설명해 준다. "그에 대한 그녀의 감정에는 거의 모성애와 같은 것이 있었다. 그녀는 기꺼이 그에게 좋은 것을 해주려고 했지만 그것이 무엇인지는 알지 못했다. 그는 그녀가 보기에 보호가 필요하고, 무기력했다." 반대로 여성의 입장에서 "좋은 친구가 될 것"이라는 말보다 성적 거리감을 더 분명하게 표현하기는 힘들다.

마리 후흐는 다음과 같이 답장을 보낸다. "프리츠가 당신을 처음으로 다시 보았던 1898년 여름에 내게 써 보냈던 글을 당신에게 보냅니다. 이제 그가 죽었기 때문에, 모든 것이 오래전 일이므로, 그것이 당신의 기분을 상하게 하지는 않겠죠. 그가 내게 당신을 이름으로 부른 것도 기분을 상하게 하지는 않을 겁니다. 그가 당신에 대해 이야기를 할 때면 얼마나 상냥했는지, 그의 모든 태도가 가장 섬세한 존경이었다는 것을 당신은 충분히 상상할 수 있을 겁니다. 그가 나중에 당신과 거리를 유지했다는 것, 아마도 그는 그것이 자

신에게 더 낫다고 여겼을 겁니다. 그가 그것에 대해 이야기를 한 적은 없습니다. 당신이 그의 젊음에 끼친 영향이 그에게는 잊히지 않을 보물이었습니다." 충분히 감동적인 이 편지에는 앞에서 언급한 편지 단락이 조심스럽게 잘려서 동봉되었다. "오후에 나는 콜비츠 가족에게로 갔다. 케테 부인은 나에게는 (오래된) 마력을 지녔다. 그녀는 내가 진정으로 사랑했던 유일한 여성이다."[7]

사랑이냐, 결혼이냐? 그것이 후흐가 소설 『페터 미헬』의 주인공들 앞에 던져놓은 선택지였다. 이것이 궁극적으로 서로를 배제하는 개념인지 아니면 서로 화해할 수 있는 것인지가 프리드리히 후흐가 비극적으로 죽었을 당시에 케테 콜비츠의 생각을 이리저리 흔들어댄다.

"카를은 내 혈관을 만진다"고 케테는 1913년에 적는다. 그것은 사랑놀이의 시작이 아니고, 진단이다. "혈관이 이미 약간 딱딱해졌다." 의사 부인이 된다는 것이 언제나 쉬운 건 아니다. 같은 일기장의 기록은 "결혼 기념일이나 약혼 기념일 혹은 첫 번째 키스했던 날"을 기념하는 것에 대한 불편함을 다루고 있다. 그녀는 오직 카를의 마음에 상처를 주지 않기 위해서 거절하지 않을 뿐이다. "그와 같은 기억들이 내게는 말할 수 없이 곤혹스럽지만, 비겁함과 위선이 그것을 덮어버린다. (……) 몇 년 전부터, 어쩌면 우리가 약혼한 이후부터 나는 절반만 진심이다. **진실하게 행동하려는 의지가 너무 없어서** 그것이 방어적 생각, 방어적 느낌, 방어적 행동에 의해서 지탱되는 아주 견고한 건축물이 되었고, 나는 항상 그 건물 안으로 후퇴해 숨는다. 그것은 우리의 관계가 이전부터 갖고 있던 어정쩡함에서 생긴다. 헤어지기에는 우리를 이어주는 것이 너무 많고, 부부로 느끼기에는 갈라놓는 것이 너무나도 많다."[8]

하지만 10월에는 이렇게 쓴다. "카를은 아낄 줄도 절약할 줄도 모른다. (……) 그렇게 자신을 내게 온전히 준다. 그는 넘쳐날 정도로 풍부한 사랑과 선함을 지녔기 때문에 낭비를 한다."[9] 20년도 더 지난 과거에 카를과 맺어진 결혼은 틀에 박힌 일상 속에 숨 막히는 뭔가를 지니고 있다. 그런 다음 다시 새로운 친밀함이 깨어난다. 결코 끝나지 않는 감정의 주기적 변화. 그것이 기록을 시작한 이후 지속적으로 일기장에 표현된다. 1년 전 그녀는 여름에 카를과 함께한 여행을 뒤돌아보았다. "우리는 대화를 하게 되었고, 다시 한번 우리의 낯섦을 언급하게 되었고, 이혼에 대해 이야기했다. 그것이 우리 둘 모두에게 바람직한 것처럼 보였다." 하지만 곧 1912년 10월에 그녀는 계속 쓴다. "오늘 나는 그때의 느낌이 어땠는지를 전혀 모르겠다. 카를을 떠나고 싶지 않다. 여름에 나는 카를과 아이들로부터 분리된 것처럼 느꼈고, 그들에게 관심을 기울이지 않았다. 그런 다음 알을 품은 암탉처럼 고통스럽게 그들에게 애착을 갖게 되는 시간이 왔다. (……) 이제 어떻게 될지 모르겠다." 같은 날 케테는 플로베르의 소설 『보바리 부인』을 읽고 얻은 느낌을 기록한다. 언어는 "여러 가지 감정을 눌러 납작하게 만드는 롤러"라는 문장에서 글자를 통한 표현, 특히 일기장에 적힌 표현에 대한 불만이 드러난다. 그런 다음 인용문들이 더 구체적이 된다. "그렇게 그녀는 많은 여성들에게 외도에 대한 처벌이자 동시에 지불해야 할 대가인 비겁한 복종을 가슴속에서 느낀다." "엠마는 외도에서 결혼 생활의 모든 진부함을 다시 발견했다."[10]

따라서 외도는 전혀 해결책이 아니다. 1913년에 케테는 일관성 있게, 전통적으로 과거를 돌아보고 성찰하는 시간인 섣달그믐에 다음과 같이 쓴다. "더 이상 사랑에 대해 생각하지 않는 것이 좋기도

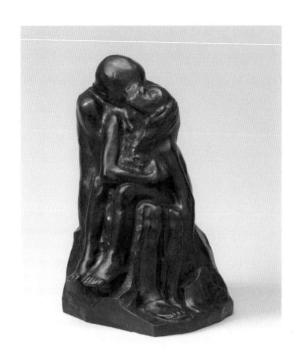

「연인 군상」, 1913년

하지만 다른 한편으로는 좋지 않기도 하다. 내게는 이제 카를과 함께할 시간 여유가 있다. 따라서 황홀함도, 부차적 사랑도, 긴 휴지기도 없지만, 조용하게 지속적으로 타오르는 그에 대한 사랑이 있다. 그것은 그저 잔잔한 노년의 불꽃이다." 몇 달 전부터 그녀는 "젊은 여자가 남자의 무릎에 앉아 있는 사랑의 군상"을 만드는 작업을 하고 있다. 미적지근함과 삶의 불확실함이 직접적으로 조각에 스며든다. "작업을 할 때 나는 비슷하게 의심스러운 불꽃을 갖고 있다. 맙소사! 이 작은 조각이, 사랑의 조각이 거의 완성되었고, 나쁘지 않다. 하지만 나쁘지 않은 것과 절대적으로 좋은 것 사이에는 지

금의 무감각한 사랑의 감정과 진정한 사랑의 감정 사이에 존재하는 것과 같은 간극이 있다."

3개월 동안 일기장에 아무런 기록이 없다가, 1914년 3월에 다시 기록이 시작된다. "내가 섣달그믐에 카를과 나에 대해 썼을 때와는 상황이 달라졌다." 그러는 동안 『사회주의 월간지』가 주최한 카니발 축제가 시작되었다. "부드러운 내 사랑은 월간지에서 주관한 파티까지 유지되었다. 그리고 무도회에서 나는 키스를 하고 키스를 받았다. 그리고 그것이 다시 나를 완전히 바꿔놓았다. 나는 여전히 매우 감각적이라는 것을 깨닫는다. 한때는 전혀 다른 사람이었던 것이 분명하다. (……) 그리고 자연스럽게 다시 흩어져 사라질 것이 분명한, 자극으로 생긴 생생한 흥분으로 인해 (……) 나는 카를을 다르게 그리고 불만에 차서 본다. 때때로 다시 이 끔찍하게 낯선 느낌."[11]

결혼이 신 앞에서 맺어진 것이므로 사람이 마음대로 나눌 수 없는 제도라고 여겼던 생각이 점점 힘을 잃게 되는데, 이것이 카를과 케테에게도 흔적을 남긴다. 과거에 신성했던 의식에 대한 공격이 다양한 측면에서 이루어진다. 교회에 반대하는 움직임은 결혼으로 맺은 결합의 영구불변성을 중세적이라고 비판하고, 여성 운동은 그것에서 남성적 지배 도구를 본다. 반면에 19세기의 위대한 소설가들은 시민적 결혼을 가족 비극의 온상으로 묘사했다. 비판은 결코 부정하는 것에서 힘을 다 소진하지 않으며, 오히려 동반자 관계에 대한 여러 가지 대안적 모델이 광범위하게 논의된다. 이때 친구 로자 페핑어, 마리아 슬라보나, 이바나 코빌카와 방탕아 빌리 그레토르로 구성된 사치스러운 파리 공동체가 콜비츠에게 써서 보낸 보헤미안의 방탕한 삶은 아주 과장된 특별한 경우일 뿐이다. 정치가, 여

권 운동가, 심리학자가 일반적인 담론을 주도했으며, 사회민주주의와 시민의 영역 모두에 영향을 미친다.

이런 영향은 『사회주의 월간지』를 통해서 콜비츠 가족에게 특히 눈에 띄는 방식으로 발생한다. 편집자 요제프 블로흐의 부인은 케테의 어린 시절 친구인 헬레네 프로이덴하임이다. 이 잡지는 사회민주주의의 "수정주의적" 우파 진영에 속하는 것으로 분류되는데, 그런 편 가르기는 표현된 다양한 견해를 고려하면 지나치게 피상적이다. 유대인인 블로흐 부부는 한편으로는 무신론자이지만, 다른 한편으로는 시오니즘을 옹호한다. 대영제국과 독일제국 사이에서 긴장이 고조되는 것을 목도한 요제프 블로흐는 애국적이고 독일 민족적인 견해를 표명한다.

『사회주의 월간지』 1899년 5월 호는 케테 가족에게는 특별한 의미가 있다. 한 기사가 러시아 사회민주주의자 플레하노프Plechanow와 케테의 오빠 콘라트 슈미트가 나눈 대담을 다룬다. 카를 콜비츠는 「결핵 학회에 대한 논평」이라는 글로 『사회주의 월간지』에 첫 번째 기고문을 발표한다. 그러므로 카를의 글 바로 다음에 이어진 발리 체플러Wally Zepler의 글을 케테가 읽지 않았을 가능성은 거의 없다. 그 글의 제목은 「미래의 여성과 자유연애」다. 이미 첫 번째 문장에서 다음과 같이 말한다. "미래에 연애의 형태는 오로지 '자유연애'일 수밖에 없는데, 그것은 다시 말해 모든 법적 결혼에 내재한 구속을 없애는 것이다."[12] 상당한 영향력을 지닌 여권 운동가 체플러는 이런 미래가 프롤레타리아의 보다 느슨한 동반자 관계에서 이미 부분적으로 실현되고 있다고 본다. 케테 콜비츠는 남편의 환자 가족들과 맺은 친밀한 관계 덕분에 이런 생각이 다분히 낭만적인 희망사항이라는 것을 잘 알고 있었을 것이다.

그럼에도 '자유연애'라는 주제는 수년에 걸쳐 계속해서 주목받는다. 쾨니히스베르크에서 보낸 십 대 후반에 콘라트와 카를의 학교 친구이며 "광신적이고 정치적인 천성을 지닌 인물"인 한스 바이스가 "자유연애에 대한 생각을 품고서 우리 가족에게까지 밀고 들어와 율리를 설득했다." 케테와 리제는 그런 계획에 참여하기에는 너무 어렸다. 자매의 관점에서 보자면 율리는 오히려 굼뜨고 정신적 자극에 대한 감수성이 거의 없었기 때문에, "그런 생각에 크게 감동을 받지는 않았다."[13]

1902년에 『사회주의 월간지』를 발행하는 블로흐 출판사에서 폴란드 언론인 브와디스와프 굼플로비치Władysław Gumplowicz의 책 『결혼과 자유연애』를 출간한다. 표지 그림은 케테 콜비츠의 작품으로, 책의 제목과는 부분적으로만 어울린다. 오히려 콜비츠에게는 비전형적인 유겐트슈틸풍으로 제작된 이 그래픽은 전통적인 주제 "소녀와 죽음"을 변주한 것처럼 보인다. 그녀가 그것으로 이목을 끌지 않도록 그려달라는 출판사의 요청을 고려한 것인지 아니면 내면의 거부감을 따른 것인지는 명확히 알 수 없다. 그리고 이에 대해 알 수 있는 콜비츠 자신의 기록도 없다.

케테의 여자 사촌 게르트루트 프렝엘Gertrud Prengel은 추측건대 1902년에 스물두 살의 자유로운 생각의 소유자인 하인리히 괴쉬Heinrich Goesch와 결혼했을 것이다. 그는 "1900년경에 가장 기이한 사람" 중 하나였다. 케테의 기록에 따르면 "이 사람은 천재적이었다. 그를 스쳐 지나갔던 모든 사람이 그것을 느꼈다." 케테는 다음과 같이 덧붙인다. "그가 사람에게 발휘하는 힘은 종종 위험해 보였다."[15] 평생 서로 친밀하게 지냈던 콜비츠 가족과 괴쉬 사이에 관계가 시작되고 난 다음 처음 몇 년의 기간에 대해서는 알려진 바가 거의 없

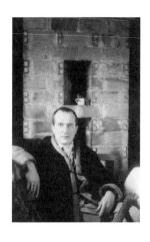

스위스 론코 소프라 아스코나에서
하인리히 괴쉬

다. 하지만 전해진 일기장에 기록이 이루어진 직후 케테에게 자유
연애라는 물음이 의미를 지니게 된다. 하인리히와 게르트루트 괴쉬
가 그것에 결정적인 역할을 한다.

 정신 분석을 다루는 것이 당시 지식인 집단에서 유행이었다. 시
기를 아무리 늦춰 잡더라도 지그문트 프로이트Sigmund Freud 이후에
그리고 베를린 의사 마그누스 히르쉬펠트Magnus Hirschfeld와 이반 블
로흐Iwan Bloch와 같은 성性과학Sexualwissenschaft 분야의 선구자들 덕분에
계몽된 시민 계급 사람들은 성을 공개적으로 이야기할 수 있게 되
었다. 여러 충동의 갈등과 신경쇠약 사이의 관계가 논의되었다. 예
술계에서는 심리분석에 자신을 맡기는 것을 멋지다고 간주하지만,
자기 자신의 행동에서 숨겨진 욕망이나 충동을 알게 되면 창조적
인 추진력을 잃게 될까 두려워서 분석을 거부하기도 한다.

 케테 콜비츠도 이 점에서 예외가 아니다. 아들 한스의 내면 상태
가 걱정스러워, 그녀는 가끔씩 "그가 프로이트에게 분석 치료를 받
는 것을 잘할 수 있을지. 그가 숨 쉴 수 있도록 그를 위해 밸브를 열

어주어야 할"지를 곰곰이 생각하곤 했다.[16] 케테는 프로이트 방식의 정신 분석을 자신에게 적용하지 않는다. "카를과 나 사이에 무엇이 있는지 알고 싶지 않다. 적어도 카를에 대해서는 그렇다. 나는 이 관계에서 정직하지 못하고, 그래서 카를도 그것을 알 것이라고 믿는다."[17] 쓰라린 시기에 그녀는 일기에 그렇게 쓴다.

드레스덴 교외의 큰 저택에서 매력적인 살롱을 만들어 운영하는 하인리히의 동생 파울을 포함해서 괴쉬 부부는 다르다. 그들은 프로이트의 이론을 극단까지 밀고 나간 젊은 의사 오토 그로스Otto Gross와 접촉한다. "창조와 우주 만물은 성적 사건을 중심으로 돈다. 신발에 발을 집어넣거나 모자걸이에 모자를 거는 것 같은 모든 무의식적 움직임은 숨겨진 성충동에 의해 결정되는 것이다."[18]

오토 그로스는 이 시기에 가장 정체가 모호한 인물 중 하나다. 그는 때때로 스위스의 무정부주의적 환경에서 활동하고, 독살 사건과 폭탄 공격 계획에 연루되었다. 그가 발전시킨 치료 방법도 무해하지는 않다. 적어도 그의 환자 중 두 명은 치료 중 스스로 목숨을 끊었다. 그로스에게 심리분석의 임무는 "개인의 자율적 규제를 위해서 교육으로 얻은 성과를 무력화"하는 것이다. 양성 관계와 관련해서 이것은 절대적인 성적 자유로움, "개방적이고 순수한 관능"[19]을 아무런 제약 없이 마음껏 누리는 것이다. 반대로 일부일처제는 반드시 치료해야만 하는 일종의 질병이라고 한다.

케테 콜비츠에 따르면, 이런 이론은 "중혼뿐만 아니라 동성애도 선전하는"[20] 괴쉬 부부에 의해서 즉각적으로 실행된다. 하지만 이런 실험은 그들이 가정한 사회적 껍데기를 파괴하는 대신 오히려 스스로를 파괴하는 무언가를 지니고 있다. 재능을 타고난 아방가르드 건축가이자 화가인 파울 괴쉬의 "백지장처럼 얇은 영혼은 터져

버렸다."[21] 그는 반복적으로 입원해서 정신과 치료를 받아야 한다. 삶으로의 귀환은 짧은 기간 동안만 성공한다.[22] 베아테 예프는 하인리히가 "추종자들을 모아 일종의 동맹체를 만들려고" 시도했다고 적는다. 게르트루트의 신경은 "아마도 그런 충격을 감당하지 못했을" 것이라고 한다.[23] 몇 년 후 케테는 "성적 일탈"이 실제로는 게르트루트에게서 시작되었다는 괴쉬 부부의 고백으로 충격을 받는데, 그녀는 오토 그로스와 관계를 맺었을 뿐만 아니라, 하인리히 괴쉬가 단순히 생각만 했던 것을 "열정적이고, 여성 특유의 과격함으로 맛보았다."[24]

어쨌든 오토 그로스의 생각이 케테 주변에서, 전혀 예기치 못했던 곳에서도 퍼지기 시작했다는 점은 확실하다. 게르트루트 괴쉬의 남동생이며 콜비츠의 사촌인 한스 프렝엘은 원래는 제국 의회 속 기사라는 완전히 시민적인 직업에 종사하던 보수 성향의 사람이다. 하지만 갑자기 그의 아내 그레테Grete가 어느 "순수 미술가" 때문에 그를 버린다. 가족은 그것이 "하인리히의 짓거리"라고 알고 있다. 얼마 후 한스 프렝엘 자신도 그의 아이를 임신하게 되는 어느 기혼녀와 혼외 관계를 맺는다. 프렝엘 부부의 결혼은 산산조각 나고, 그레테는 마지막으로 "피해망상"으로 베를린 샤리테 병원에 입원하게 된다.

신문에 난 기이한 단신 기사 하나가 갑자기 콜비츠의 관심을 끈다. 신문에는 여행 동반자를 구하는 한 부부의 이야기가 실렸는데, 동행하게 될 젊은 여성은 남편과 부인 모두와 성교를 해야만 한다는 기사라고 케테가 일기장에 기록한다. 아래 기사도 그런 기사다. "예나에 중혼을 옹호하는 동맹이 만들어졌다. 선정된 100명의 남성이 아이를 만들 목적으로 1000명의 여성과 교제하기를 원한다. 여

성이 임신이 되는 즉시 이 결혼은 끝난다. 이 모든 것이 인종 개량을 위한 것이다."[25]

콜비츠 부부는 행동할 필요가 있다고 생각한다. 1909년 9월에 카를은 뮌헨 법정에서 오토 그로스에 대해 증언한다. 하인리히와 게르트루트를 치료하면서 생겼을 수도 있는 과실에 대한 것이다. 얼마 후 케테와 카를은 아들 한스가 그로스의 미친 생각에 미혹될까 봐 걱정한다. 그래서 그들은 한스에게 하인리히 괴쉬와 교제하는 것을 금지한다. 한스가 성인이 되었을 때, 괴쉬 부부와의 관계가 다시 친밀해졌다. 더 이상 방어해야 할 것이 없다. 케테의 일기에는 "그들은 아주 세심하다. (……) 소중한 사람들"이라고 적혀 있지만, 몇 년 후에는 다음과 같은 문장이 있다. "게르트루트는 망가졌다. (……) 결혼은 파탄 났다. (……) 그녀가 종종 음탕한 생각으로 이야기했던 심리적 한계를 넘어섰다."[26]

1909년 8월에 이미 케테는 바이러스가 퍼진 것을 발견한다. "리제는 괴쉬 부부의 영향을 받았다. 중혼에 대한 공개적인 고백을 통해서다. 그것이 리제에게 깊은 인상을 남긴다. 그리고 그것은 그녀에게 궁극적으로 따라 할 가치가 있는 것으로 보인다."[27] 하지만 콜비츠는 리제가 그런 생각을 일종의 유희로 생각하고 관심을 끌기 위해 말하는 것이라고 받아들였을 것이다.

엔지니어인 게오르크 슈테른과 결혼한 여동생이 1910년 5월에 받은 임신중절을 케테는 건조하게 기록한다. "리제는 병원에 누워 있다(임신중절 수술)." 이 시기에 슈테른 부부에게는 이미 딸이 넷 있었다. 독일제국의 수립과 함께 도입된 형법 제218조에 의하면 그와 같은 수술은 징역형으로 처벌될 수 있다. 하지만 현실에서 임신중절은 케테 콜비츠가 일기장에서 여러 번 증명하듯이 "시민 계층에

게는 당연한 일"에 속한다. 한 예로 1920년 리제의 딸 카타가 임신 중절을 했을 때가 그렇다.[28] 오직 프롤레타리아 여성들만 처벌의 위협을 받고 있다. 케테는 바로 직전에 잡지 『짐플리치시무스』를 위해 제작한 『불행의 모습』 연작에서 그것을 다루었다. 해산이 임박한 노동자 부인이 바닥을 내려다보며 문을 두드린다. 스케치에는 「병원에서」라는 제목이 붙어 있다.[29]

하지만 1911년 3월에 리제는 포츠담 광장의 커피하우스에서 가슴에 담아두었던 생각을 털어놓는다. "그때 그녀는 지난 몇 년 동안 그들 세 사람 사이에서 일어난 모든 일을 내게 이야기했다"고 케테는 쓴다. 한스 콜비츠의 관점에서 보면, 그 사건의 세세한 사항은 훗날 일반에게 공개될 만한 것이 전혀 아니었기 때문에 그는 어머니의 일기장에 있던 글 중 9줄을 검은색으로 덧칠해서 지워버렸다. 검게 덧칠한 것은 삼각관계의 부정적 효과와 연관된 것이 틀림없다. 왜냐하면 이어서 다음과 같은 문장이 계속되기 때문이다. "가끔씩 그녀를 볼 때마다, 나는 그녀의 너무나 우울한 모습을 이해하지 못했다. (……) 이제 나는 모든 것을 이해하게 됐다."

슈테른 부부 외에 그 동맹에서 세 번째 회원은 막스 베르트하이머Max Wertheimer인데, 당시에 그는 오늘날까지도 영향력을 발휘하는 형태심리학 이론Gestalttheorie의 기초를 발전시키는 중이었다. "그는 사강사私講師◆로 있다가 베를린 대학의 심리학 교수가 되었다"고 슈테른 부부의 딸 마리아가 쓴다. "그가 어떻게 우리 집으로 오게 되었는지는 모르겠다. 아마도 어머니가 참석했던 강의에서 그를 알게

◆ 과거에 대학에서 강의를 하나 대학을 관장하는 행정 당국으로부터 보수를 받는 것이 아니라 학생들에게 직접 수강료를 받았던 강사. - 옮긴이

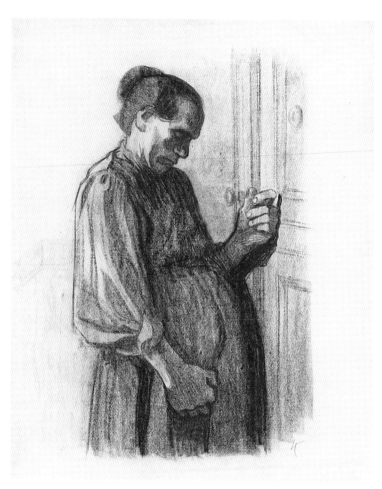

「병원에서」, 『불행의 모습』 연작 중 세 번째 작품. 1908/1909년

되었고, 어느 날 그냥 그를 데려왔을 것이다. 그는 어머니에게 열정적으로 빠져 있었다." 베르트하이머는 1905년 혹은 그 직후에 가족의 친구로 슈테른 부부의 집으로 들어와 함께 살았고, 리제의 딸들로부터 신성시되었으며, 콜비츠 집에서 열리는 가족 행사에서도 환대받는 손님이었다. 리제보다 열 살 연하였던 그는 분명 오래전부터 게오르크 슈테른이 때때로 묵인했던 관계를 그녀와 맺고 있었을 것이다. "솔직하게 드러내었으며 결코 부인한 적이 없던 그의 사랑은 내 어머니에게 깊은 인상을 주었고, 동시에 불안에 빠트리기도 했다." 마리아는 그렇게 계속 기억을 이어간다. "어떤 비밀이나 어떠한 거짓도 없었다. 두 사람은 그것을 참지 못했을 것이다."[30]

　이런 솔직함은 슈테른 부부 사이에서만 통용되었다. "최악은 게오르크와 리제 사이의 균열이다. 아무도 그것을 알아채지 못하고, 모두가 그녀를 행복하다고 생각한다"고 케테는 그 사건을 알고 난 직후에 언급한다. "만약 시간이 흘러 모든 것이 호전되지 않고, 지금의 상태로 유지된다면, 리제가 몰락하거나 게오르크가 그것을 견디지 못할 것이다. 베르트하이머가 죽는다면, 그것이 최상의 해결책일 것이다. 그렇다면 리제가 좀 더 자유롭게 되겠지만, 그의 삶은 망가질 것이다."[31] 이것은 충격을 받은 순간에, 그리고 아마도 작년에 있었던 리제의 임신중절 수술이 새로운 의미를 얻게 된 순간에 기록한 글일 것이다. 그게 아니라면 케테가 몇 년 후에 베르트하이머가 리제에게 끼친 정신적 영향에 대해 쓴 글은 이해할 수가 없게 된다. "게다가 그녀의 일에 연관되어 있는 것은 언제나 막스 베르트하이머다. 그렇게 그는 그녀의 삶에서 생산력을 얻었다."[32]

　게오르크와 막스 사이에 다툼이 있고 난 후에 가족의 친구였던 막스는 리제와의 교제를 피한다. "하지만 오랫동안 그런 것은 아니

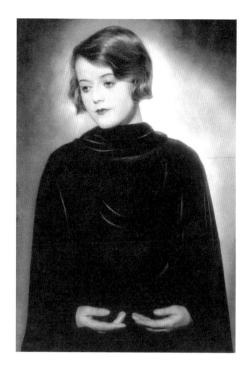

결혼 후 성이 마트레이가 된
마리아 슈테른

다. 그는 돌아왔다. 내막을 아는 사람들에게는 친구로 받아들여졌
고, 우리 자매들로부터는 사랑을 받았다"고 마리아는 쓴다.[33] 그런
데 1912년 11월에 케테는 비웃는 것처럼 평가한다. "베르트하이머
는 다시 슈테른 부부의 집에 드나든다. 리제는 침대 위에 '주님, 곧
저녁이 다가옵니다. 저희 집에 머무르시옵소서'라는 글을 붙여둔다.
이전에 그녀는 침대 위에 비너스와 아모르 그림을 붙여놓았다."[34]

　1907년에 태어난 마리아 슈테른은 십 대 후반이었을 때 실제로
막스가 자신의 아버지인지를 궁금해했다. 특히 그녀가 그의 여행
가방에서 마리아의 것이었던 자수로 장식한 농부풍의 상의와 붉은
빛이 도는 금발 곱슬머리를 발견한 후 그랬다. 그것이 베르트하이

머가 보관했던 유일한 기념품이다. 그것에 대해 이야기를 하자 리제는 재미있어하고 게오르크와 마리아 사이의 아주 비슷한 모습을 지적하면서 부정했다. 하지만 가족사진을 바라보면 비슷한 모습이 확신을 줄 만큼 뚜렷하게 드러나지 않는다. 어쨌든 마리아가 태어난 해에 베르트하이머는 1907년 5월 케테가 리제에게 근황을 물어보았을 때 드러난 것처럼 슈테른 가족의 확고한 구성원이었다. "어떻게 지내니? 베르트하이머의 작은 집에서 살고 있어? 두 달만 있으면 꼬마 하나가 더 생기겠구나. 요즘 피곤하니?"[35]

　슈테른 부부와 괴쉬 부부에게서 벌어진 소동이 케테에게 보여준 것처럼, 자유연애란 오직 이론상으로만 양성관계의 새로운 질서에 대한 미래의 개념인 것처럼 보인다. 또 다른 하나는 부부의 신뢰 문제다. 케테로서는 신의를 지키는 일이 언제나 쉽지만은 않다. 속박하는 코르셋으로서의 결혼, 그것이 그녀에게는 익숙한 감정이다. 가장 강력한 열애의 시간은 일기장에 쓰여 있지 않다. 그리고 관련 편지 대부분은 아마도 의도적으로 보관하지 않았을 것이다. 그래서 그 열정이 실제로 어디까지 영향을 미쳤는지, 그것이 고백과 짜릿한 친밀함을 넘어섰는지 우리는 알 수가 없다.

　아마 가장 강력한, 어쨌든 결혼을 가장 위험하게 만든 케테의 열정은 빈 출신 유대계 서적상이자 출판인 그리고 갤러리스트였던 후고 헬러Hugo Heller에게로 향했다. 첫 번째로 그 관계를 지적했던 유타 본케 콜비츠는 다음과 같이 언급한다. "여기 출간된 일기가 시작되는 1908년 9월에 케테 콜비츠와 후고 헬러의 관계는 실제로 이미 끝났어요. 헬러의 이름은 거의 인용문에서만, 기억과 꿈에서만 나타납니다."[36] 1918년 7월의 기록이 그런 예다. "내 삶은 열정과 생기, 고통과 기쁨 속에서 얼마나 강렬했는지. 당시 나는 정말로 태양 속

에서 싸웠다. '대지의 아들.'"[37]

 본케 콜비츠가 계속해서 언급하기를 일기장에서 헬러는 항상 "즉흥성, 격한 감정, 자아실현, 생기에 찬 삶"을 의미한다고 한다. 우리는 케테를 매혹했던 것은 지속적인 출발 분위기 속에 있는 불안정성, 헬러의 까다롭고 위험한 성격적 측면이라고 보충하고 싶다. "그는 도저히 불행할 수 없는 경우에도, 결코 행복하지 않았다"[38]는 것을 콜비츠는 빈의 신문 기자인 알리스 샬레크Alice Schalek로부터 들어서 알게 된다. 헬러의 경우 그의 공공연한 사회 참여는 예술적 아방가르드에 대한 지적 각성 상태와 연관된다. 저항하기 힘든 혼합이다. 좋은 의미로든 나쁜 의미로든 여러 측면에서 헬러는 카를 콜비츠의 현실적인 성격과는 정반대라고 할 수 있다.

 1902/03년에 베를린에서 그리고 나중에 그들의 서신 교환과 짧은 방문 기간 중에 일어났던 일에 대해서는 오직 단편적으로만 추측할 수 있을 뿐이다. 콜비츠가 빈을 방문한 사실은 1920년대에 비로소 확인된다.[39] 그렇지 않았다면 그녀의 방문은 현재 빈 도서관과 오스트리아 국립도서관에 보존되어 있는, 오스트리아 서신 교환 당사자인 헬러의 편지에서 드러났을 것이다.

 1910년 9월 29일에 케테는 전날 있었던 약혼 기념일 파티를 자세하게 기록했다. 평상시 케테는 그런 것을 "곤혹스럽다"[40]고 느꼈던 터라 무척 이례적이다. 헬러에 대한 언급이 차이점이라는 것을 우리는 알고 있다. "26년 전에 우리는 쾨니히스토어 앞 비탈길을 지나서 로스가르텐과 쾨니히슈트라세를 거쳐서 돌아왔다. 카를은 내게 다시 장미를 선물했다. 저녁에 그는 당시에 우리가 결합한 것을 **결코** 후회하지 않는다고 말했다. 하지만 헬러와 함께한 시기에 그는 때때로 약혼이 이루어지지 않았다면 더 좋았을 거라고 생각했을

지도 모른다."[41]

헬러는 콜비츠보다 세 살이 어렸고, 헝가리 중부 지역의 세케슈 페헤르바르Székesfehérvár에서 태어났다. 그의 모국어는 헝가리어다.[42] 그는 가난한 집안 출신으로, 아버지는 "과일 중개상"이었다. 헬러는 일찍부터 오스트리아 사회민주주의를 위한 운동에 참여했고, 특히 노동자 자녀의 보다 나은 생활 조건을 위해 힘을 쏟고, 아동 노동에 반대한다. 서적상 도제 교육을 받은 그는 1898년 한 친구와 함께 빈에서 주로 노동운동 서적을 취급하는 "민중 서점"을 세운다. 1899년 그는 이스라엘 문화 공동체에서 탈퇴해서 개신교로 개종하고, 나중에 프리메이슨에 가입한다. 두 사람과의 우정이 그의 지적 발전에 중요하다. 오스트리아 좌파의 우두머리인 빅토르 아들러Viktor Adler와 심리분석의 창시자인 지그문트 프로이트와 나눈 우정이 그것이다.

1901년 그는 미술가 헤르미네 오스터제처Hermine Ostersetzer와 결혼한다. 그들은 다음 해에 함께 베를린으로 가고, 그곳에서 헬러는 카를 카우츠키가 발행하는, 수십 년 동안 마르크스 사상과 사회주의에서 가장 중요한 학술지가 되는 『디 노이에 차이트Die Neue Zeit』의 편집장이 된다. 베를린에서 부부는 케테 콜비츠를 알게 되는데, 헤르미네 오스터제처를 통해 접촉이 이루어졌다. 두 여성은 자신들이 추구하는 관심 주제가 상당 부분 겹친다는 것을 즉시 알게 된다. 헤르미네는 동판화 제작자 집안 출신이고, 콜비츠와 비슷하게 회화보다는 오히려 그래픽에 관심이 있다. 그녀는 양식적으로는 다른 길을 가서, 유겐트슈틸과 연결되지만, 원래 이 양식이 지닌 장식적인 표현 방식을 딱딱한 사회적 주제와 서로 연결한다. 그것은 일종의 새로운 시도다. 그녀는 베를린에서 이미 콜비츠에게 1900년에

제작된, 오늘날까지 가장 널리 알려진 그녀의 연작 『가난한 사람의 삶은 부유한 사람의 죽음보다 더 씁쓸하다』에 대해 알려주었을 수도 있다. 화가 레오폴트 폰 칼크로이트는 그녀의 초기 후원자로, 역시 콜비츠를 힘껏 지원했던 사람이다. 1903년 헤르미네는 헬러와 함께 슈투트가르트로 가서, 그곳에서 노동운동을 기념하는 저작물에 사용하기 위해 수많은 전단과 표지 그림을 만든다. 1904년부터 그들은 다시 빈에 산다. 그들의 두 아들 토마스와 페터는 1901년과 1905년에 태어났다. 아이들이 태어난 해 앞뒤로 그들은 베를린에서 잠시 머물렀다.

1904년 시 1구역 바우어른마르크트 3번지에서 책과 미술품 가게를 차려서 헬러는 아르투르 슈니츨러의 판단에 의하면 "아마도 낡은 오스트리아의 새로운 도시 빈에서 가장 좋은 의미로 사용된 현대적인 단어에 어울리는 최초의 서적상, (……) 저자와 독자 사이에 신뢰할 수 있는 문화적으로 중요한 중개인"[43]이 된다. 그는 곧 서적과 더불어 그래픽 포트폴리오도 출판하는 서점을 대중 친화적으로 만드는 데 상당한 수완을 발휘한다. 예를 들면 고객용 잡지를 위해 좋은 책 10권을 묻는 그의 설문조사에 독일어를 쓰는 주류 지식인이 응답한다. 릴케, 프로이트 그리고 토마스 만이 그의 살롱에서 여는 낭독회에 참여하거나 강연을 한다. 「미술갤러리 헬러」에서 로댕, 클림트, 코린트, 리버만, 클링거, 마제렐♦ 그리고 케테 콜비츠의 작품을 전시한다. 그는 출판인으로서 몇 년 동안 지그문트 프로이트의 책을 내기도 한다. 『정신 분석 입문 강의』와 『토템과 터부』와 같은 책이 후고 헬러의 출판사에서 먼저 출판된다. 그는 서적상들 사이에서 반품된 책을 인위적으로 "파손" 처리하는 방식으로, 오늘날에도 여전히 실행되고 있는 도서 정가제(오스트리아에서는 그 당시

에 이미 도입된)를 회피하는 방법을 고안한 사람이라는 의심스러운 명성도 얻었다.[44]

일기장에서 헬러에 대한 첫 언급은 짧아서 마치 수수께끼 같다. "1909년 부활절. 헬러."[45] 우리는 콜비츠의 일기장에서 이처럼 짧은 문장을 훨씬 자주 만나게 될 것이다. 이런 경우는 거의 언제나 언어로 표현하는 데 실패한, 감정적으로 한계 상황에 도달한 순간이다.

한 달 전 3월 8일에 서른네 살의 헤르미네 오스터제처가 저지 오스트리아에 있는 폐질환 전문병원에서 폐결핵으로 죽었다. 케테는 헤르미네의 운명에 대해서 이미 들어 알고 있었다. 반대로 지금의 흥분은 일기장에 덧붙여 있던 한 편지에 의해 촉발되었을 가능성이 매우 높다. 그 편지는 지금까지 연구에서 주목받지 못했다. 편지에 날짜는 없지만 1909년 4월 10일 부활절 주간 토요일에 도착했을 것이다.

특별한 의미 때문에 철자법의 모든 특징과 함께 그 편지 전부를 여기에 다시 그대로 옮기겠다. 그 편지는 헬러의 특징적이고 인상적인 글씨체로 쓰여 있다. (서적상 도제 수업을 받던 열다섯 살에 그는 그 필체 때문에 "서체 도안 견습생"이라는 별명을 얻기도 했다.) 단편적으로 보존되어 있는 헬러의 다른 개인적인 편지와는 대조적으로 아주 읽기 힘든 서체가 눈에 들어온다. 많은 단어가 힘차게 그은 한 획으

♦ 프란스 마제렐(Frans Masereel, 1889-1972)은 그래픽 미술가, 소묘 화가이자 평화주의자다. 벨기에에서 태어났지만, 주로 프랑스에서 활동했다. 많은 목판화 작품을 줄거리 전개에 따라서 배열한 '글 없는 그림 소설'이라는 장르를 창시했다. 사회비판적인 내용을 표현주의 형식으로 표현한 목판 연작으로 국제적으로 명성을 얻었다. 이런 점에서 비평가들은 그를 케테 콜비츠나 조지 그로스와 연결시키기도 한다. 『열정적 여행』(1919), 『도시』(1925), 『풍경과 목소리』(1929), 『죽음의 무도』(1941), 『에케 호모』(1949), 『무엇 때문에?』(1954) 등 83점의 목판화 연작을 남겼다. - 옮긴이

로만 이루어져 있다. 헬러가 몹시 흥분해서 숨도 쉬지 않고 쓴 것이 분명하다. 이때 그는 당연히 수신자가 자신의 암호 같은 글을 잘 알 것이라고 가정했을 수도 있다. 케테는 몇 년 후에도 "손으로 쓴 글씨가 내게 어떤 의미를 지녔던가!"[46] 하고 회상한다.

1구역 바우어른마르크트 3번지[47]

소중한 친구여, 내가 그대를 얼마나 그리워하는지! 나는 계속해서 당신의 두 편지를 꺼내서, 읽고 또 읽고, 당신 곁에서 울 수 있다면, 버림받은 것 같은 이 끔찍한 감정, 이 둔감한 죄의식이 진정될 것이라고 여전히 믿고 있습니다. 아아, 나는 헤르미네를 몹시 사랑했습니다. 그럼에도 이 사랑스러운, 이제는 내게서 떠나간 그 모습을 더 진심으로, 더 확실하게, 더 강하게 붙잡지 않은 태만함에 대하여 스스로를 강하게 질책하지 않을 수 없습니다. 내 갈망을 이리저리로, 과거와 먼 미래로 몰아가고, 사랑하는 이 여인에게 고요히 몰입하는 것을 방해하는 이 명백한 불안감, 그것은 근본적으로 마음의 나태함, 힘의 부족일 뿐입니다. 아, 이것이 삶이 내 앞에 세워놓은 아주 확실한 사실이라는 것을 나는 도저히 이해할 수가 없습니다. 그리고 이렇게 매일 계속 살아야 한다는 것이 믿기지 않는다고, 그래요 불가능하다고 느낍니다. 그럼에도 나는 살아야만 하죠. 아이들 때문입니다. 하지만 돈을 주고 고용한 사람에게 이 아이들을 맡겨야 한다는 사실, 선량하지만 내게는 익숙하지 않은 친척들이 이 아이들에게 영향을 끼치도록 허용해야 한다는 걱정 때문에 마음이 무겁습니다. 아, 소중한 친구여. 당신이 이곳에 있다면! 그러면 이것 역시 좀 더 쉬울 겁니다.

한 편지에서 당신이 헤르미네에게 결코 어떤 고통도 주지 않았기를 바란다고 쓰셨습니다. 당신은 그렇게 한 적이 없습니다. 오히려 정반대입니다. 당신은 헤르미네의 풍요로운 삶에서 또 다른 한 줄기 빛이었습니다. 그녀는 당신을 몹시 사랑했지만, 동시에 당신이 제게 커다란 존재였고 지금도 그렇다는 것을 예감하고 느꼈기 때문에 당신을 사랑할 수 없었습니다! 헤르미네는 매우 대범하게 생각하고, 내면적으로 아주 견고하고 강하기 때문에, 자신을 사랑하는 사람들에 대해 편협하거나 불신하지 않았습니다. 그녀는 결코 살아 있던 동안 나를 괴롭혔던 이런 내면의 부자유 때문에 고통을 겪지 않았습니다.

나는 요즘 매일 당신이 있는 베를린으로 가려고 합니다. 며칠만이라도 그곳으로 가고 싶습니다. 이 편지를 받는 즉시 제게 전보로 베를린에서 당신을 만날 수 있는지 알려주시기 바랍니다. 건강하게 지내십시오. 당신을 곧 만날 수 있기를 바랍니다.

당신의 H

(제법 긴 추신이 뒤를 잇는다.)

친애하는 사람이여, 당신이 제 생일을 축하하기 위해 보내주신 편지에는 제가 이전에 이미 생각하지 못했거나 고통스럽게 고민해본 적 없는 생각이나 단어는 거의 없습니다. 삶과 타협함으로써 전혀 해결할 수 없는 갈등을 피하려는 생각을 나는 이미 그 당시 베를린에서도 품고 있었지만, 이야기하지는 않았습니다. 하지만 내가 두려워한 것은 이 문제에서는 관련된 모든 사람에게 타협이 포기

보다 더 나쁘다는 것입니다. (……) 이제 이런 포기를 온전히 의식적으로 받아들여야만 하는 것, 저는 그렇게 할 수 없습니다. 운명이 내가 무엇을 짊어져야 할지 결정했을 수도 있겠죠. 아, 나는 삶에서 많은 짐을 짊어졌습니다. 그리고 마침내 한번쯤은 삶으로부터 좀 더 부드럽게 대접을 받을 권리가 있을 겁니다. 하지만 격언에 담긴 우울한 지혜가 여전히 옳을 겁니다. 신은 생각만큼 부자가 아니라는 격언 말입니다. 다른 사람에게 주는 것은 또 다른 사람에게서 빼앗아야만 한다는 말도 그렇죠. 그리고 이런 쓸쓸한 인식에서 어떤 유쾌함도 생기지 않습니다. 친애하고, 또 친애하는 케테 부인. 나는 당신의 편지를 최종적인 결론으로 받아들일 수 없습니다. 그렇게 할 수 없습니다. 저는 6월까지 짧은 유예기간을 얻어냈습니다. 제발 그때까지 이 작은 희망 한 조각을 내게 허락해 주시기 바랍니다. 그리고 모든 것이 좋게, 원래의 의미로 좋게 해결되기를 바라는 나의 모든 소망을 받아주십시오. 친애하는 케테 부인!

H.

아이들은 보살핌을 잘 받고 있습니다. 친구가 추천해 준 아주 섬세한 중년 부인이 돌보고 있어요.

편지에 "당신Sie"이라는 존칭은 내용이 친밀한 것과 극명하게 대조된다. 이 편지를 쓴 사람이 확고한 사회민주주의자이기는 하지만, 여기서 이런 호칭은 오스트리아-헝가리 이중 왕정 체제와 같이 쇠퇴하는 중이며, 의식에 의해 엄격하게 규정된 제국의 특징인 일반적인 예의범절이었을 것이다. 아마도 "당신"이라는 호칭은, 우리

에게 전해지지 않고 있는 케테의 편지에 담겨 있는 거리를 유지하려는 의도를 받아들인 것일 수 있는데, 그 편지에는 분명 헤르미네의 죽음에 대한 반응으로 헬러와의 접촉을 완전히 중단하겠다는 암시를 보냈을 것이다. (어쨌든 우리가 다시 언급하겠지만, 케테가 헬러에게 썼지만 보내지 않은 편지에서 그녀는 그에게 친한 사람끼리 사용하는 호칭을 쓴다.)

케테가 보낸 편지 두 통이 언급된다. "내 생일을 축하하기 위해 보낸" 다른 편지는 1908년 5월이나 그보다 앞선 해에 작성된 것이 분명하다. 헬러는 5월 8일 태어났다. 분명 케테는 "삶과 타협"하고, 포기하라고 권했을 것이다. 이때는 헤르미네가 아직 살아 있었다. 그가 당연히 그럴 수 없다고 지치지 않고 강조해서 이야기했다면, 헬러가 포기하고 타협하도록 만들 수 있는 것은 없다. 바로 그것이 아마도 케테가 그를 사랑하게 된 이유일 것이다. 헬러는 아마 사랑에서도 서점을 운영할 때처럼 행동했을 것이다. "그는 책을 권할 때, 그 권고가 부드럽거나 친절하게 이루어지지는 않았다. 오히려 그는 거의 위협적으로 손님에게 이야기했다. '당신은 반드시 그것을 읽어야만 합니다. 그렇지 않으면······!'" 그는 잔디를 깎으려는 것 같은 "특이한 손동작"을 하면서 이야기했다.[48] 케테에게 보내는 편지를 작성할 때에도 헬러가 취한 동작은 그랬을 거라고 충분히 상상할 수 있다. 헤르미네의 죽음 이후 일을 하려고 하는 맹렬한 욕구가 그를 사로잡았다고 언급한 헬러의 전기를 쓴 작가의 설명이 그 특징을 잘 보여준다.

헬러가 케테에게 보낸 소식을 올바르게 이해한다면 그것은 두 개의 부분, 즉 과거의 것을 분석하는 것(혹은 미화하는 것)과 공동의 미래와 연관되어 거의 숨길 수 없을 정도로 명백한 제안으로 이루

후고 헬러를 위해
헤르미네 헬러 오스터제처가 만든
장서표

어져 있다. 그 둘은 서로 밀접하게 연관되어 있다. 일단은 죽은 친구에 대해서 갖는 죄의식은 불필요하다는 것 그리고 케테가 아마도 여러 번 추측한 것과 달리 그녀가 헤르미네에게 결코 "고통을 가하지 않았다"는 것을 케테에게 확신시키는 것이 헬러에게는 중요하다. 헬러가 주장하는 것처럼 헤르미네가 실제로 "편협한" 질투로부터 자유로웠는지와 관련해서는 오직 그의 말만이 존재한다. 하필 죽은 헤르미네를 핵심 증인으로 내세워야 했다는 점과 "당신(케테)이 제게는 상당한 존재였고 지금도 그런" 반면, 그가 의심의 여지 없이 자신의 부인을 사랑했지만, "내적으로 충분히 감싸 안지" 못했다는 것은 어쨌든 조작된 면이 있다.

헬러와 콜비츠의 관계가 명백히 서로에게 반한 상태를 넘어 얼마나 친밀했는지는 알 수 없지만, 얼핏 보면 괴쉬 부부나 슈테른 부부의 개방적인 결혼을 상기시킬 수도 있다. 하지만 중요한 차이점이 있다. 헬러와 콜비츠 모두 결혼을 했고, 아이들이 있었다. 결국 두 사람 중 누구도 삼각관계를 유지하기 위해 마음 내키는 대로 할

수 없었던 것이다. 헬러의 관점에서 보면 헤르미네의 죽음이 바로 이것에 변화를 일으킨 것처럼 보인다. 그는 케테가 그녀의 아이들보다 훨씬 어린 자신의 두 아이에게 약한 모습을 보인다는 것을 알았다. 그들을 "본질적으로 낯선 친척들"에게 맡겨야 한다는 것은 좋지 않은 생각이다. 만약 "친애하고, 친애해 마지않는 친구"가 지금 빈의 그의 곁에 있다면, "**이것** 역시 좀 더 쉬울 것"이라고 언급한다. 헬러처럼 단어를 자유자재로 다룰 줄 아는 사람이 쓰는 경우, "역시"라는 단어를 그것이 지닌 함축적 영역의 의미와 같이 주목해서 읽어야 한다. 케테가 어느 정도 자란 아이들과 항상 과로에 시달리는 남편을 베를린에 남겨두고, 헬러 곁에서 유럽의 유명한 지식인 집단 속에서 자유로운 미술가의 삶을 영위하지 못하도록 방해하는 것이 무엇인가? 그 부차적 텍스트는 그렇게 묻고 있다.

"헬러, 나는 상처 입어, 아프고, 너무 아프고 아파요. 내 눈에서 눈물이 흘러내려요.

당신도 울고 있나요?

아들의 생일날 그리움에 눈물 흘리며 앉아 있어요."[49]

보내지 않은 이 메모를 케테는 일기장에 끼워 넣었다. "아들의 생일날"이라는 암시를 제대로 이해한다면, 그 메모는 1909년 5월 14일에 작성되었을 것이다. 이날 한스는 열일곱 살이 되었다. 이 메모의 첫 부분은 슬픔과 절망을 다루고 있지만, 결정권을 지닌 것은 갈망이다. 이 시점에 케테는 자신과 싸우는 것처럼 보이지만 내면에서 이미 결정을 내렸다.

카를 콜비츠는 자신이 조건 없이 사랑했던 여인과의 결혼에서 생긴 이 단절을 어떻게 인식했을까? 가장 의미심장한 반응은 작성된 날짜를 알 수 없는 그의 자작시다. 케테는 자신이 작성한 메

모와 헬러의 편지를 그 시와 함께 일기장에 보관했다. 하지만 그 시가 1909년 사건과 시간적으로 관계가 있다고 확실하게 말할 수는 없다.

철새에게[50]

그대는 이제 계속 방랑을 하려 하네.
그대는 조용해졌고,
낙담하고
조용히 그리움에 가득 차서
그리움에 가득 차서 불안해하네.
방랑벽이 – 몰아댄다.
은밀한 소망을 지닌 채
고통스러운 그리움과 함께.
옛것은 낡아 보이며,
회색으로, 말끔하고, 먼지에 뒤덮인,
소모된다,
신앙 조항에 대한 설명처럼
아니면 사랑 노래에 대한
논평처럼, 마치
큰길처럼
그대는 먼 곳을 바라보고
들판을,
따듯함, 아름다움,
즐거움과 커다란

사건들이 있는

지역을.

나는 그대에게 가르쳐주고 싶었지

그대가 큰 힘을 발휘할 수 있도록.

그대의 생각, 그대의 능력이

쏟아져 내려야만 해.

그리워하면서 죽어가는 인류의 머리 위로.

쾌적하게 하는 비처럼.

충족된 그리움,

제어된 힘,

진정시키는 목적지,

정제된 노력.

모든 것이

그대의 작품에서 빛을 발하리라.

하나 그대는 그것을 원하지 않아.

그대는 단지 날아가려고만 해,

그대를 몰아가는,

무한히

대단히 먼 곳으로 철새 떼가 날아가는 곳으로

나는 이곳에 남아 그리워하지만

그대는 날아가네.

시의 핵심 개념은 이번에도 그리움이다. 그 개념은 상이한 맥락
에서 나타난다. "조용히 그리움에 가득 차서", "그리움에 가득 차서
불안하고", "고통스러운 그리움"과 같은 구절. 이것은 시에서 "철새"

로 지칭된 케테와 관련된 것으로, 바이센부르거 슈트라세에서 카를과 아이들과 함께하는 미지근한 삶에 대한 그녀의 불만을 나타낸다. "희색으로, 말끔하고, 먼지에 뒤덮이고, 낡아 보인"다는 시구, 사랑 대신에 단순하게 "사랑 노래에 대한 논평"이라는 시구를 보면 그녀가 저기 먼 곳으로 이끌리는 것도 이해할 수 있다. 공동의 삶에 대한 비관적 모습을 카를은 이제 사물에 대한 자신의 관점과 대비시킨다. 그는 자신의 희생으로 비로소 그녀가 예술적 작업을 하는 것이 가능했다는 사실을 케테에게 슬그머니 상기시킨다. 그녀가 정말로 그것을 내던져 버리려고 하는 것인가? 시의 종결부는 직접적이면서 감동적이다. 카를은 사랑하는 사람을 자유롭게 풀어주고, 이제 그에게는 그리움만 남아 있다. "나는 이곳에 남아 그리워하지만 / 그대는 날아가네."

　의사 카를이 『사회주의 월간지』에 쓴 보건정책 글이 항상 즐겁게 읽을 수 있었던 것은 아닌 것처럼, 다른 경우에 그가 보여준 냉철한 사고방식을 생각하면 이 부드러운 시구는 놀랍다. 물론 마지막 부분은 다른 의미, 즉 "그대가 필요하므로 날아가지 말고 머물러달라"는 의미이기도 하다. 케테가 떠나지 않고 머물렀으므로, 이 메시지는 효과를 발휘한다. 헬러의 관점에서 보자면 그의 섬세하면서도 공격적인 편지에는 실망이 뒤따른다. 그가 간절하게 바라던 만남은 이루어지지 않았다. "나는 아주 오랫동안 일기를 쓰지 않았다. (······) (1909년) 12월 크리스마스 무렵에 나는 다시 헬러에게 편지를 썼고 몇 주 후 그로부터 피곤하고 슬픈 몇 마디 답을 받았다. 나는 몇 달 후 다시 그에게 편지를 하겠다고 썼다. 부활절 기간에 그렇게 하리라 믿었지만, 부활절이 되자 그렇게 하지 않았다. 그럴 필요가 없다는 사실에 절반은 기쁘지만, 다른 한편으로는 내가 신의가 없

고 냉정한 사람처럼 보인다. 하지만 나는 쓰지 않았다."

작별은 간단하지 않다. 일기장에 같은 기록이 곧바로 계속되고 있다는 것에서 그것이 드러난다. 그 기록은 공교롭게도 1910년 4월 10일에 이루어진다. 헬러의 편지가 도착한 지 딱 1년이 되는 날이다.

"이따금 H가 나오는 꿈을 꾸곤 한다. 한번은 저녁 종이 울려서 바로 꿈에서 깨어났다. 그때 나는 H 꿈을 생생하고 아름답게 꾸고 있었다. (……)

나의 성생활은 편치 않던 그 시기에는 거의 꿈에서만 이루어진다. 나는 깨어 있을 때는 아주 드물게 성욕을 느낀다. 아주 변덕스럽고 희박하다. 그것은 좋지 않다. 카를의 경우 약해지기는 했지만, 그는 나보다는 더 자주 그것을 원한다.

나는 점점 일이 우선인 삶의 단계로 접어들고 있다. (……) 그렇지만 나는 그 작업에 '축복'이 없는지에 대해서는 잘 모르겠다. 더 이상 격한 감정에 이끌리지 않게 된 나는 풀을 뜯는 암소처럼 일을 하지만, 헬러는 언젠가 그것은 죽음일 뿐이라고, 죽음과 같은 휴식이라고 했다."[51]

휴식은 분명코 헬러에게 어울리는 것은 아니다. 케테는 알리스 샬레크로부터 홀아비가 된 헬러가 1910년 여름 다시 새롭게 사랑에 빠졌다는 것을 알게 된다.[52] 확실히 이 소식으로 헤어짐이 쉬워졌을 것이다. 같은 시기에 콜비츠 가족은 슈테른의 두 딸과 함께 엥가딘에서 휴가를 보내고 있었다. 나이 때문에 등반을 할 때의 "유연성"이 줄어들기는 했지만, 그럼에도 등반을 하면서 받은 감동이 베를린이라는 도시에서의 일상생활과 대비되는 바람직한 기분 전환을 제공한다. 빙하 위의 보름달, 다음 날 정상에 오른 후에 생긴 웃음, 푸른 하늘을 배경으로 솟아오른 설산, "거의 키치 같은 풍경이

다.” 하지만 나는 “마지막 30분간의 아름다움을 결코 잊지 못할 것이다. (……) 저 멀리 (……) 눈 덮인 산봉우리가 밝은 녹색으로 빛나는 저녁 하늘을 배경 삼아서 순수한 형태로 우뚝 솟아 있었다. (……) 그 위로 부드럽게 빛을 내면서 그믐달이 떠 있다. 그리고 **정적!**”[53]

헬러와 연락이 완전히 끊어지지는 않았지만, 좀 더 사무적으로 변했다. 1913년 후고 헬러가 기획한 「그래픽 진열장」 행사는 콜비츠의 서명이 있는 동판화 작품 「노동자 부인」을 팔려고 내놓는다.[54] 1918년 7월 1일 케테는 마침표를 찍고자 한다. “물건을 정리하고 내가 갖고 있던 헬러의 편지 꾸러미를 태워 없애기 위해 모아놓았다. 그리고 그것을 읽었다.” 이 시기에 후고 헬러는 재혼한 지 벌써 2년이 되었고, 셋째 아들을 낳았다. “나는 헤르미네가 죽은 다음에 그가 보낸 편지를 발견했고, 당시에 내가 보내지 않았던 편지 두 통을 발견했다. 그리고 카를의 쪽지와 부활절 축제 때 촬영한 나와 아이의 사진 두 장을 발견했다. 나는 더 이상 나와 관계가 없는 이 모든 것을 태워 없앨 수 있을 거라고 믿었다. 그런데 이제 흘러간 시간이 다시 내 마음을 붙든다. 모든 것이 끝났다. 감정도 끝나고, 고통도 끝나고, 그리움도 끝났다. 하지만 그때의 기억이 나를 사로잡았다. 고통스러운 시간이었다. 즐겁지 않았다. 카를의 쪽지가 가장 내 마음을 사로잡았다.”[55] 그것은 카를이 그녀의 마음을 얻기 위해 싸우는 도중에 쓴 시 「철새에게」를 의미한다. 그리고 1918년에도 그는 그녀의 마음을 얻기 위해 싸웠다. 6월 14일에 카를은 그녀에게 다음과 같이 썼다.

“어제 당신이 갔을 때 (그리고 이전에 당신이 떠났을 때도) 향수가 나를 엄습했소. 마치 당신과 함께 가야만 하는 것처럼, 혹은 당신에게 충분히 주지 못한 것처럼 혹은 알려진 것보다 더 많은 것을 내

283

안에서 일깨우고 밖으로 끄집어내야만 하는 사랑이 당신 안에서 살아 있는 것처럼. 전혀 손대지 않은 갱도가 내 내부에 있기라도 한 것처럼. (……) 나는 이제 쉰다섯 살이지만, 당신과의 관계에서 나는 여전히 배워야 하는 도제요. 걸작을 만들려면 단지 몇 년으로는 충분하지 않을 것이오. 있는 그대로의 나와 내가 할 수 있는 것에 만족하기를 바라오. 당신의 사랑은 내게는 공기이고, 햇볕이며, 물이라오. 내 안에서 싹튼 것은 오로지 당신의 사랑이라는 축복 속에서만 아름답게 자랄 수 있소."[56]

후고 헬러와의 관계가 돌이킬 수 없게 끝났다는 사실이 1923년 12월의 기록으로 남아 있다. "대화를 나누다 리제가 다른 것을 언급하면서 지나치듯 헬러가 죽었다고 말한다."[57] 반응이 없다는 것이 무관심을 의미하는 것은 아니다. 가까운 사람의 죽음은 종종 할 말을 잃게 만든다. 하지만 "다른 것을 언급하면서"라는 삽입 문구가 그동안 콜비츠가 확보한 거리를 말해준다.

헬러가 죽은 해에 케테 콜비츠는 자전적 기록의 첫 번째 부분에서 연애사를 간략하게 정리한다. 처음으로 사랑에 빠진 순간부터 그녀가 "항상 사랑에 빠졌"으며, 그것이 "만성적인 상태"라는 고백은 이미 앞에서 인용했다. 그녀는 계속해서 쓴다. "나는 대상을 선택하는 데 까다롭지 않았다. 때때로 내가 사랑했던 대상은 여성이었다. 내가 사랑에 빠졌던 여성들이 그것을 알아챈 경우는 드물었다."[58]

이런 신중한 태도의 원인으로 내숭 떨기는 제외된다. 성적인 문제를 솔직하게 말하는 게 케테 콜비츠에게는 별로 어려운 일이 아닌데, 그것은 오늘날에도 사람을 놀라게 한다. 케테의 친한 친구 아니 카르베는 콜비츠가 자신의 육체적 불편함을 채워지지 않은 성욕

때문이라고 말하자 깊은 상처를 입었다. 아니의 불만은 결국 "그녀에게 나는 더 이상 친한 친구나 고백을 들어주는 사람이 아니라 열정적인 친밀함 없이 사귀고 싶은 친숙한 중년"[59]일 뿐이라는 것으로 이어진다. 그 약속 이전에 아니와 콜비츠 사이에 "열정적인 친밀함"이 있었다는 것을 암시하기 때문에 이 일기장의 기록은 이중의 뜻이 있는 것으로 보인다. 케테의 관점에서 아니 카르베는 일정한 간격으로 일기에 등장하는 호감 가는 성적 대상의 목록 어디에도 등장하지 않는다. 따라서 그런 진술은 항상 비판적으로 내막을 살펴보는 것이 필요하다. 다음과 같은 체넘의 말도 마찬가지다. "이처럼 놀라운 사랑이라니, 나는 그것을 전혀 알지 못했다."[60] 살면서 겪은 것과 겪지 못한 것, 꿈과 악몽, 희망과 불안, 갈망과 깨어남. 그것이 케테 콜비츠에게는 아주 밀접하게 결부되어 있다. 사랑의 영역에서도 마찬가지다.

1923년 그녀는 그것을 다음과 같이 요약했다. "내 삶을 돌이켜보면서 이 주제에 대해 몇 마디 덧붙이자면 남성을 향한 호감이 일반적이기는 했지만, 동성에 대한 호감 또한 반복적으로 느꼈다는 점, 그리고 이것에 대해서는 나중에서야 제대로 해석할 수 있었다는 점을 말해야만 하겠다. 나는 양성애가 예술 활동에 거의 필수적인 토대라고 믿는다." 이 단락은 특별히 중요한데, 일기장과 달리 자전적 글은 대중에게 감추기 위해 쓰는 경우가 아니라면, 평가를 받도록 되어 있기 때문이다. 케테 콜비츠는 자신의 양성애를 공개적으로 드러냈다.

레즈비언 예술가 커플은 그 당시에 드문 일이 아니다. 콜비츠 세대에서 미국과 영국에서뿐만 아니라, 예를 들면 1887년부터 뮌헨에서 성공을 거둔 유명한 사진 아틀리에인 엘비라를 운영했던 두

명의 페미니스트 아니타 아욱스푸르크Augspurg와 소피아 구드슈티커 Sophia Goudstikker처럼 뮌헨의 예술계에서도 찾을 수 있다.[62] 적어도 이런 동성애 커플 중에서 콜비츠는 마리 폰 가이조와 로제 플렌과 평생 친하게 지냈다. 두 사람은 과거 뮌헨 학창 시절에 케테와 같이 공부했던 친구였으며, 1926년 가이조가 죽을 때까지 서프로이센 지역 루보친에 있는 유산으로 물려받은 플렌 가문의 농장에서 함께 살았다.[63] 반근대적 시골의 목가적 풍경은 두 여인을 방문했던 당시의 많은 예술가와 지식인들에게 강한 매력을 발휘했다. 예를 들면 1912년 7월에 케테 콜비츠도 여러 번 손님으로 그곳을 방문했고, 아들 페터는 자유로운 하늘 아래에서 육체적인 노동을 하면서 힘을 기르고, 화가 플렌과 가이조를 보고서 약간의 손재주를 익히기 위해서 여름 내내 이곳에서 지낸다.

자신의 감정과 관련해서는, 인용한 1923년의 자전적 글이 탐구의 긴 과정을 보여준다. 여성에게 끌리는 성향을 그녀는 "대부분 나중에서야 해석할 수 있었다"고 한다. 10년 전 일기에 기록된 글은 암중모색 중인 자아 발견을 증언하고 있다. "리스베트 콜비츠가 죽기 전에 그녀의 맨가슴을 보았을 때 느낀 감정처럼, 부부로서 게오르크와 리제가 관능적인 모습일 때, 그리고 콘라트와 안나가 우리집에서 묵을 때 그들이 성교한다는 것을 숨기지 않았을 때 느낀 참을 수 없는 감정처럼 이해할 수 없는 것들이 있다. 이런 감정들이 내게는 여전히 해명되지 않는다. 하지만 몇 가지는 해명된다. 내가 보기에 나는 남성을 향한 분명한 호감에도 불구하고 언제나 여성들을 많이 사랑했다. 나이가 들어서만 그런 것은 아니다."[64]

이 모든 모순된 감정을 경험하는 것은 가족과 관련이 있고, 글을 쓴 시점에서 이 경험들 중 일부는 아주 오래전에 있었던 일이다. 시

누이 리스베트 콜비츠는 1900년 12월 결핵으로 젊은 나이에 죽었다. 오빠 콘라트 슈미트와 올케 안나에 대한 기억은 그들의 결혼 초기로 거슬러 올라간다. 그 부부는 1891년에 결혼했다. 벌거벗은 몸과 낯선 친밀감에 대한 경험은 당시에는 상당 부분 가족에게 한정되어 있었다. 하지만 케테가 게오르크 슈테른과 여동생 리제의 육체적인 교제를 "참을 수 없는 것"으로 느꼈다는 것은 질투처럼 들린다. 실제로 일기장의 글은 다음과 같이 계속된다. "파가(케테의 어릴 적 친구)가 게오르크에게 반한 것과 비슷하게 내가 리제에게 빠진 것일 수 있다."

자매 관계를 넘어서는 리제에 대한 애착을 보여주는 증거들이 후에 일기장 여러 곳에 나타난다. 한번은 그녀가 리제에 대한 "미친 것 같은 에로틱한 꿈"을 꾸었을 때, 그녀는 자문한다. "어떻게 이런 일이 생길 수 있지? 이 꿈은 현실의 어디에 뿌리를 두고 있는 것인가?"[65] 1920년대 말에 케테는 그녀가 특별히 연결되어 있었거나 있다고 느낀 사람들의 목록을 작성한다. 베아테 보누스 예프, 하인리히 괴쉬, 마리 폰 가이조, 게오르크 파가, 카베라우 부인("상호 완벽한 성적 자유"가 있는 결혼 생활을 영위한 여자 의사), 미국 언론인 아그네스 스메들리Agnes Smedley, 영국인 콘스턴스(스턴) 하딩 그리고 러시아 혁명가 알렉산드라 칼미코프 등이다. 케테는 1904년 파리 체류 중 마지막 인물과 함께 밤중에 거리를 돌아다녔고, 1913년에는 그녀와 함께 러시아를 여행하려고 했다(그 계획은 실행되지 못했다). 그리고 "혈연관계에도 불구하고 무엇보다 리제"가 목록에 있다. 케테는 "그녀와의 관계에서는 사랑과 끌림이 같이 작용할 필요가 없다." 하지만 "혈연관계에도 불구하고"라는 언급은 이러한 제한과는 대조된다.[66]

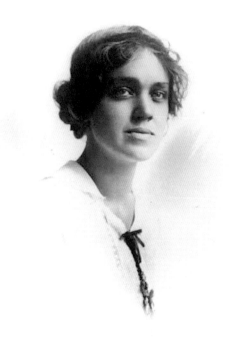

미국 언론인
아그네스 스메들리

 목록의 맨 위쪽에 있던 베아테 예프는 1907년에 겪은 경험을 기억한다. 케테는 최근에 피렌체 언덕 위에 있는 농가에서 남편과 함께 사는 친구를 방문한다. 날이 덥고, 베아테는 옷을 갈아입는다. 이전에 그녀는 콜비츠를 위해 모델을 서기도 했다. "그러니까 그녀는 내 몸 상태를 알고 있었다. 이제는 내 몸을 볼 필요가 없었다. (……) 잠시 후에 몸을 돌렸을 때, 나는 그녀가 책을 보지 않고, 차분히 벗은 내 몸을 관찰하는 데 몰두하고 있다는 걸 알게 되었다. 들킨 것을 알아차렸을 때, 그녀는 사과하려는 어떤 기색도 보이지 않았다. 나의 당혹감이 웃음으로 바뀌자 그녀도 따라서 함께 웃었고, 그 기회를 이용한 것에 아주 만족스러워했다."[67]

1907년 4월 초부터 케테 콜비츠는 '빌라 로마나 상' 수상자로 피렌체에 머문다. 독일 미술가 연맹에서 주는 그 상은 최초의 독일 미술상으로 막스 클링거가 주도해서 제정되었다. 베를린 분리파의 동료인 도라 히츠, 뮌헨 화가 헤르만 슐리트겐Hermann Schlittgen 그리고 젊은 막스 베크만과 함께 케테는 2회 공동 수상자로 선정된다. 그녀가 리제에게 편지에서 불평한 것처럼, 특이하게도 그녀는 동료들과 교제하는 것에서 곧바로 어려움을 겪는다.[68] 도라 히츠는 주변에 서베를린에 사는 무리만을 끌어 모았을 것이다. 그 당시 케테는 차라리 예프와 젊고 "아주 재능이 있고, 독창적인"[69] 스턴 하딩 Stan Harding이라는, 슈바벤 출신 의사 크라일Krayl과 결혼한 영국 여성과 관계를 유지하고자 한다. 스턴은 케테 콜비츠의 삶에 "강한 인상을 남겼으며 우리 모두를 끌어들였다"고 베아테 보누스 예프는 회고하면서 쓴다.[70]

이 강한 인상이 예프의 기억을 관통한다. 케테가 스턴을 알게 되었을 때, 그녀는 이십 대 초반이고, 소년 같은 용모에 단발머리를 하고 있었다. 그녀는 부유한 가문 출신으로, 불화로 집을 나왔으며, "사교계 삶에 아주 비판적"이다. 그녀는 영어를 가르치면서 겨우 생계를 이어나갔는데, 그 일을 하다가 남편을 알게 되었다. 크라일은 자의식이 강하고 독립적인 부인을 감당할 능력이 없다. 종종 그녀는 혼자서 "밤이건 낮이건 상관하지 않고, 다른 곳과 달리 이탈리아에서는 여전히 불가능하다고 여겨지던"[71] 긴 산책을 감행하곤 했다. 2년 후 콜비츠 다음에 빌라 로마나 상 수상자가 된 에른스트 바를라흐도 스턴을 알게 되었다. "(그녀의 말에 따르자면) 권총을 차고 개와 함께 온 시골을 돌아다니는, 말하자면 절반은 남자다."[72]

"작업장으로 빌라 로마나에 있는 멋진 아틀리에를 받았지만 나

는 작업을 하지 않았다." 콜비츠는 후에 그렇게 정리한다. "하지만 피렌체의 미술이 그곳에서 비로소 이해되었다."[73] 이해되었다는 것이 맘에 들었다는 것을 의미하는 것은 아니다. 여동생에게 그녀는 신랄한 비판을 털어놓는다. "거대한 화랑들은 혼란스럽게 만들고, 별로 좋지 않은 엄청난 수의 과장된 이탈리아 작품들로 끔찍한 효과를 일으킨다." (「수태 고지」를 제외하고) 보티첼리 작품의 대부분을 그녀는 참을 수 없다고 생각한다. "전혀 순수하지 않고 퇴폐적이다." "황홀경의 표현은 때때로 곧장 구세군을 상기시킨다. 얼굴 표정은 멍청하고 (……) 마치 환각에 빠진 상태처럼 꾸민 것 같다." 베아테의 남편 아르투르 보누스가 1920년대에 콜비츠에 대한 미술책 서문을 쓰면서 고민할 때, 그의 여러 질문 중 하나에 대해서 케테가 한 대답은 다음과 같다. "피렌체가 내 작업에 영향을 끼쳤느냐고요? 거의 그렇지 않다고 믿어요."[74]

그러므로 대부분의 미술사학자들이 이탈리아와 연관된 일화가 케테 콜비츠의 작품에 별로 의미가 없다고 생각하는 것은 전혀 놀라운 일이 아니다. 하지만 그러면서 그녀가 프레스코 벽화에서 상당히 강한 인상을 받았다는 사실을 간과하곤 한다. "놀라울 정도로 아름다운 작품들. (……) 그리고 현장에서 그것들은 전혀 다른 효과를 낸다. 나는 모든 교회와 수도원을 샅샅이 순례했다."[75] 그러나 케테가 경탄해 마지않은 마사초Masaccio와 프라 안젤리코Fra Angelico의 작업들이 궁극적으로 영향을 미쳤는지 알기 위해서는 앞으로 자세한 조사가 필요할 것이다. 도나텔로Donatello와 특히 미켈란젤로Michelangelo의 조각이 그녀의 작품에 끼친 영감은 명백하게 나타난다. 피렌체에서 아들 한스에게 보낸 두 통의 편지 중 한 통은 거의 전적으로 미켈란젤로와 그가 구상한 메디치 가문의 묘비 조각을 다

미켈란젤로의 무덤 조각상 「밤」과 「모세」,
피렌체 산 로렌초 성당 메디치 예배당

루고 있다. 여성의 몸을 통해 우의적으로 표현한 작품 「밤」을 찍은 한 장의 사진이 피렌체의 "푸른 방"을 장식하고 있다.[76] 젊은 여성 화가 아우구스테 폰 치체비츠Auguste von Zitzewitz가 이탈리아 체류를 끝내고 몇 주 혹은 몇 달이 지난 다음에 존경하는 동료의 베를린 집을 방문했을 때, "벽에는 유일한 장식품으로 거의 실물 크기로 확대된 사진 두 장, 즉 피렌체에 있는 메디치 가문 출신 교황의 묘비 조각품 「밤」과 맞은편에 미켈란젤로의 모세 조각상 사진"[77]이 걸려 있었다.

그럼에도 이탈리아 체류에서 압도적으로 행복했던 경험은 스턴 하딩과 함께 피렌체에서 로마까지 3주에 걸쳐 한 도보 여행일 것이다. 생기 넘치는 편지와 1941년에 작성된 자전적 글에서 길게 묘사한 것에서 그것을 알 수 있다. 우선 스턴이 권총뿐만 아니라 그녀에게 무기 소지를 허락하는 이탈리아에서 발행한 "총기 허가증"을 지니고 있다는 사실이 인상적이다. "이탈리아 사람들은 그녀를 '라 보카 네라La bocca nera'라고 불렀는데, 그 단어는 무모하게 다가오려고

하는 모든 사람을 향해 열려 있는 검은 입이라는 의미다." 이탈리아를 잘 알고 있던 예프는 그 단어의 진짜 뜻을 이해한다. "일반적으로 (……) 이곳 마렘마 지역 주민들은 오래전부터 토스카나 지역 주민만큼 신뢰할 수 있는 사람들이 아니"라고 케테는 여행 중에 이야기한다. "나는 권총이 (……) 필수적이라고 생각한다. 하지만 나는 권총을 들고 겨눌 때면 상대방의 핏기가 가신 두려움과 쏜살같이 달아나는 모습도 본다. 스턴은 점점 내 맘에 든다. 그녀의 침착함, 평온 그리고 유쾌함이 좋다."

그 시기에 케테도 지속적으로 이런 유쾌함을 발산한다. 예프는 "인간 존재의 가장 깊은 우울에서 여러 가지 이미지를 창조해 냈던" 케테를 알고 있었고, "그런 그녀가 엄청나게 자주 웃을 수 있다"는 것 역시 알고 있었다. 사람들은 스턴과 케테를 순례자로 오해하곤 했는데, 주민들은 대개 로마의 베드로 광장에서 자기들을 위해 기

도를 바쳐달라는 기대를 하면서 공짜로 음식을 대접하곤 했다. "나는 가죽만 남은 것처럼 보여." 케테는 예프에게 연필로 쓴 엽서에서 그렇게 적는다. "적어도 4킬로는 빠졌어. (……) 아주 힘들지만 근사해. 밤에 산책할 때 발견할 수 있는 것, 즉 보름달, 눈앞에서 반짝이는 반딧불 그리고 귀뚜라미 울음소리와 함께 이틀 내내 잠을 자지 않고 걸었어. 우리는 호수를 따라서 몇 시간 동안 걸었고, 달이 지고 해가 솟아올랐어."[78]

열한 살 페터가 카를과 함께 한동안 피렌체에 머물렀다. 어머니가 여행에 대해서 그에게 다음과 같이 알려준다. "생각해 봐라, 크라일 부인과 내가 (……) 당나귀를 사려고 했단다. 당나귀는 우리 짐꾸러미를 지고, 때로는 우리도 등에 태우고 가야 했을 거야. 여행이 끝나면 다시 당나귀를 팔려고 했지. 아주 재미있었을 텐데. (……) 하지만 최소한 어제 우리는 당나귀가 끄는 마차를 탔단다. 우리는 길을 잘못 들었고 걸어온 시간만큼 다시 돌아가야 해서 화가 났어. 그때 당나귀 마차를 끌고 되돌아가던 남자가 왔단다." "순례자"로서 그들은 마차에 걸터앉을 수 있었고, 마차를 타고 가면서 과육이 탱탱한 버찌를 먹고, 길 양쪽으로 씨를 뱉어냈다.[79]

로마에서 그들은 한스를 만난다. 그는 "열다섯 살이고, 혼자서 먼 여행을 끝마친 자신의 자립적인 행동"[80]을 자랑스러워한다. 그들은 함께 의무적으로 찾아가는 고대 유적지를 방문하고는 실망한다. 콜비츠 가족 전체가 리구리아 바닷가 어촌 마을 피아스체리노 Fiascherino에서 재회한다. "얼마 후에 스턴과 그녀의 남편이 뒤따라왔고, 우리는 멋진 몇 주간의 휴가를 보냈다."[81] "우리 모두는 수영을 하러 갔다. 나는 구명띠를 둘렀다. 세상에, 수평선을 배경으로 회녹색의 투명한 물과 파도가 가라앉을 때의 우윳빛 푸른 하늘과 에메

랄드 녹색의 바다가 맞닿은 모습은 얼마나 아름다운지." 약간의 질투심이 베아테 예프를 사로잡는다. "내가 그곳에 함께 가지 못해 생긴 공백이 두드러진다. 나중에 전해진 소식에서 나는 스턴이 바위에서부터 우아하게 다이빙을 해서 떨어지는 것을 (……) 그리고 그녀가 민첩하고 대담하게 수면 위를 미끄러져 가는 것을 상상할 수 있었다." 반면에, 케테는 "그녀를 위해 코르크 마개를 엮어서 만든 구명띠를 허리에 두르고 저 위에 서 있다. 그녀가 체면 때문에라도 다이빙을 해야만 한다고 스스로를 얼마나 다독였을까!"[82]

도약을 감행하는 것. 나중에 하인리히 괴쉬도 피렌체에서 크라일 부부와 만나고, 즉시 자유연애 문제에서 자신의 임무를 수행하려고 출정 준비를 시작한 것은 우연히 생긴 일이다. 예상대로 크라일 박사는 경악하지만, 그의 젊은 부인은 매료된다. 후고 헬러와의 관계가 시험대에 올랐던 1909년, 케테에게는 삶에서 많은 것이 갑자기 벼랑가에 놓인 것처럼 보인다. 그녀는 아이들이 독립해서 집을 떠나면 곧바로 파리로 가서 "장시간 집을 떠나 있을" 생각을 품고 있다.[83] 떠나려는 이 계획은 스턴과 연관이 있다. 베를린에서 동판화 제작 인쇄기를 구매하는 것이 가능하지 않았기 때문에 그것을 이유로 내세우려고 한다. 하지만 케테는 예프에게 편지를 쓰는 동안에도 이 생각이 환상이라는 것을 알고 있다. "분명 아이들은 서서히 성인 남자가 되겠지만, 그다음에는 여전히 남편이 남겠지. 20년을 함께 살았다면, 어느 날 갑자기 이제부터 내 길을 가겠다고 선언할 수는 없어. (……) 게다가 내가 아직도 '필요한 존재'라는 것이 아주 기쁘지 않다고 말할 수도 없어. 더 이상 그렇지 않게 된다면, 일종의 빙하기 속으로 들어가게 될까 봐 두려워."[84]

아이들이 성인 남자가 되기까지는 아직 갈 길이 멀다. 이 시기

에 어머니는 항상 "필요하다." 콜비츠 부부는 두 아들에 대해 각별히 보호하는 태도를 보인다. 1907년 빌라 로마나 장학금을 받아 로마에 머무는 동안 거의 열다섯 살이 된 한스는 걱정에 찬 어머니의 편지를 받는다. 그 편지에서 아들에게 볼링장에 가지 말도록 이야기할 때, 케테는 한스의 이름을 이탈리아식으로 바꾼 "조바니노"로 부른다. "너는 오직 젊은 아이들하고만 어울려 노는 조바니노냐? 그리고 그것은 늦은 밤에 끝나지 않니? 어떤 사람들과 함께 경기를 하는 거니? 이에 대해 편지로 알려주렴." 카를의 추신이 뒤를 잇는다. 아버지는 더 분명하게 표현한다. "볼링장에 가는 것 때문에 공부를 더 등한시하게 될 거고, 네 나이에 맞지 않는 술집에 몰려가게 될 것이기 때문에 아빠는 당분간 네가 볼링장에 가는 것에 반대한다. 최고 학년이 될 때까지 기다려라. 체조를 하고 산책을 해라. 젊은 친구들에게 안부를 전하고, 그들에게 너를 가만히 내버려두라고 이야기하도록 해라. 내년 겨울이면 너는 춤을 배우게 될 것이고, 이듬해 여름엔 펜싱을, 그런 다음에 원한다면 내 뜻과는 상관없이 네 맘대로 볼링도 배울 수 있을 거다."[85]

1908년 11월에 한스는 디프테리아를 심하게 앓는다. 크리스마스 직전에 케테는 친구 예프에게 "한스가 거의 죽을 뻔했다"고 편지를 쓴다. "우리는 그 아이가 우리 품에서 죽을지도 모른다고 생각했어. 예프, 알고 있겠지만, 나는 아이들에 대해 걱정을 많이 해. 하지만 다음 순간 이 젊은 생명이 끊기고 아이가 사라질 수도 있다는 것을 느낄 때 엄습하는 이 차가운 공포, 그것이야말로 지금껏 겪은 것 중에서 가장 끔찍했던 것일 거야. 그건 금방 극복될 수는 없을 거야."[86] 케테는 잡지 『짐플리치시무스』를 위한 스케치 작업을 하고 있다. 작품 「어린이 병원에서」가 이제 막 완성되었다. 1903년에 이

미 콜비츠는 죽은 아이를 안고 있는 어머니라는 주제를 그래픽으로 다루었다. 이때 그녀는 거울을 이용해서 페터를 데리고 있는 자신을 그렸다. 이 주제는 앞으로도 새로운 변형을 거치며 계속 등장할 것이고, 그녀에게서 떠나지 않을 것이다.

같은 편지에서 케테는 잡지사로부터 받는 좋은 보수에 기뻐하지만, 다른 한편으로 그녀 생각에 청소년이 읽으면 안 되는 잡지가 집에 있다는 사실을 걱정한다. "이 경우에 한 가지 좋지 못한 것은 내가 잡지에 스케치를 하게 된 이후 아이들도 당연히 잡지를 볼 권리가 있다고 생각한다는 거지. 나는 종종 추잡한 음담패설 때문에

그 잡지를 좋아했지만, 이제는 더 이상 그들의 요구를 거절할 수가 없게 되었어."[87] 그들이 너무 일찍 성적인 것에 빠지는 게 아닐까 하는 것이 어머니로서 갖는 걱정거리지만, 가장 중요한 걱정거리는 아니다.

장남 한스는 불행하게도 그가 가진 재능으로는 따라갈 수 없는 몇 가지 예술에 빠져 있었다. 그는 배우가 되고 싶어 하고, 때때로 미친 듯 시를 쓰기도 한다. 쉽게 우울함에 빠지는 성향과 전반적인 의욕 상실이 부모에게 걱정을 불러일으킨다.[88]

"우리는 그가 대천사 미카엘 기념일(9월 29일)에 집을 떠나는 것이 바람직하다고 생각하지만, 어디로?" 케테는 1910년 9월에 대학에서 학기가 시작되는 게 분명해졌을 때, 편지에 다음과 같이 적는다. "그는 뮌헨을 가장 원하지만, 나는 뮌헨이 가장 무서워. 빈둥거리면서 시간을 낭비할 것을 생각하면, 그가 술을 과음하게 될 거라는 생각은 근심거리도 아니야. 사실 나는 그에게 생길 수 있는 성적 경험의 위험도 별로 두렵지 않아. 하지만 그가 비정상적인 심리 상태를 부추기는 무리와 관계를 맺게 될까 봐 두려워. 그리고 그러기에 뮌헨은 최적의 장소야."[89] 그녀가 보기에 다행스럽게도 한스는 최종적으로 프라이부르크를, 나중에 본을 선택한다. 결국 그는 별로 내키지는 않지만 의무감에서 의학 공부를 선택한다. 물론 그것으로 그는 환자들로부터 사랑받는 유능한 의사인 아버지와 비교되는 것을 일찍부터 견뎌야만 한다.

"페터는 나날이 성장하고 있어요." 아주 친한 뤼스토우 부부에게 보내는 편지에 이렇게 적혀 있다. "그가 얼마나 컸는지 믿을 수 없어요. 변성기가 되었고, 마찬가지로 감정 상태도 변했어요. 하지만 전체적으로 그는 무엇보다도 내게 자주 농담을 하는 유쾌한 아

이죠." 이로써 네 살 많은 형과 대비된다. 약간 무뚝뚝한 한스와는 대조적으로 사람들은 페터에게 호감을 보인다. "대체로 그는 사랑 스럽고 유머감각이 있어서 그와 지내는 것은 쉬워요. 하지만 때때로 그는 뻔뻔스럽게 굴고, 도발적인 방식으로 말을 듣지 않기도 해요." 그가 엄마의 "늙은 오이 같은 얼굴"을 놀릴 때면, 그녀는 그의 "익살스럽게 번뜩이는" 눈동자에서 항상 "그가 선을 넘은 건 아닌지 살피는 조심스러워하는 태도"를 함께 느낀다.[90]

페터는 자신이 어떤 사람이 되고 싶은지를 일찌감치 알고 있다. 바로 어머니와 같은 예술가다. 케테는 그가 재능이 있다고 여긴다. 하지만 그는 학교생활을 잘하지 못한다. 선생님이 그의 "집중력 부족과 산만함"을 지적할 때, 그는 열세 살이다. "페터가 상급반으로 진급하는 것은 사실 가망이 없다."[91] 2년 후 그는 자기 반에서 반항적인 학생들의 우두머리로 두각을 나타낸다. 그것을 케테는 처음부터 "용기와 에너지"의 표시로 받아들여 부정적으로 생각하지 않는다. 하지만 동시에 그의 학교 성적은 다시 한번 "급격하게" 떨어진다. 그는 중등 과정 졸업 시험♦을 목전에 두고 있다. 대학 입학 자격 시험 아비투어가 그다음에 치러질 것이다. "끝내 그가 유급을 하게 된다면 학생들의 해방을 위해 그가 벌인 선전이 자신에게 무슨 도움이 되겠는가?"[92] 하지만 부모의 모든 노력에도 불구하고 페터는 막스 리버만의 권고로 미술 공예학교에서 교육을 받기 위해 미리

♦ 1832년부터 프로이센에서는 실업학교를 졸업하면 중급 공무원(Der mittlere Dienst)이 될 수 있는 자격을 갖춘 것으로 인정되었다. 독일 학제에서 보통 10학년 말기에 치러지는 중등 과정을 결산하는 시험. 이 과정을 마쳤다는 증서를 지닌 사람이 자원입대를 하면 보통 3년의 복무 기간 대신에 1년만 복무를 했기 때문에 이 시험 합격 증명서를 '1년 복무 증명서(das Einjährige-Zeugnis)'라고도 불렀다. 1970년부터 시작된 학제 개혁으로 이제는 '아비투어 1' 증명서가 이 자격증서와 비슷한 학력 인정 증서로 사용되고 있다. - 옮긴이

자퇴를 하고, "1년 복무 증명서"를 받을 자격이 된다. 콜비츠는 리버만에게 페터의 작업을 보여주었다. 리버만의 평가에 대해 케테가 전한 이야기는 최소한 세 가지 서로 다른 버전이 있다. "그 작업들에 재능이 담겨 있을 수 있어요. (……) 물론 재능이 어떤 보증도 해주지는 않아요. '그를 공예학교에 보내고 나서 작업을 할 수 있는지 보세요. 만약 그가 작업을 할 수 없다면, 다 소용없는 거죠.'" 그녀는 뤼스토우 부부에게 그렇게 적어 보낸다.[93] 왜냐하면 "작업하기를 바라지 않는다면, 그는 예술을 할 자격이 없고, 그런 자격이 안 되면, 아무것도 될 수 없다고 하더라"고 케테는 한스에게 소식을 전하면서 그렇게 덧붙인다. 일기에 적힌 글이 가장 부정적으로 들린다. "리버만은 (……) 거의 아무 말도 하지 못했다."[95]

페터는 교육적 권위나 다른 권위에 반항하는 것이 가능하고, 그것이 즉각적인 실패로 끝나지 않을 수도 있는 가능성을 지닌 첫 번째 학생 세대에 속한다고 말할 수 있다. 이것은 세기 전환기 이후에 생긴 커다란 사회적 변혁의 일부분이다. 그 변화는 콜비츠 가족도 주의 깊게 살펴보고 있던 기술적 성과를 통해 겉으로 분명하게 드러난다. 계속해서 사람들은 에어쇼를 방문하는데, 예를 들면 1909년 이미 전설이라는 명성을 얻은 오빌 라이트Orville Wright가 모터 비행기를 타고 베를린 하늘을 선회했을 때, 그 사건을 직접 목격한 증인이 된다. 이때 콜비츠 가족은 쇼가 시작되기 전부터 줄을 서서 네 시간을 기다리는 일을 감수한다.[96] 여전히 불결하다는 이미지가 덧씌워져 있었음에도 불구하고, 많은 지식인이 기꺼이 영화관에 갔다. 우라니아 건물에서 상영한 「생생한 동물의 모습」은 콜비츠에게는 매혹이라는 측면에서만 보면 마테수난곡 연주와 필적할 수도 있다.[97]

슈테른 부부의 네 딸은 대개 개혁 의상◆을 입는다. 집 정원에서나 나중에 비커스도르프에 있는 자유 학교 공동체를 다닐 때에도 막내딸 마리아는 종종 벌거벗은 채 돌아다녔다. 그녀는 다음과 같이 기억한다. "뭔가 의미가 있는 게 아닌 그 행동은 부모님의 현대 건강이론과 일치했다."[98] 하지만 그녀는 나중에 아이들 앞에서 아이들의 성에 대해 아주 솔직하게 논의했다는 사실이 충격적이었다고 생각한다. 수십 년 후 마리아는 케테 이모의 일기장에서 1910년 6월에 작성한 다음 문장을 보게 된다. "게오르크와 리제는 치엔 교수의 집에 간 적이 있다. 그는 카티가 치유될 수 없는 상태라고 말하고, 슈테른 부부에게 카티를 병원에 입원시키도록 충고한다. 리제는 카티가 선천적으로 특별히 강한 성적 기질로 인해 필연적으로 도덕적으로 타락할 것이라고 치엔 교수가 생각하고 있다는 점을 알아챘다고 생각했다." 테오도어 치엔 교수는 그 당시 베를린 대학 정신의학과 교수직을 맡고 있으며, 국제적인 권위자로 평가받고 있다. "부모가 뭔가를 함께 이야기했을 것이고, 더 나쁜 것은 카타가 분명히 무언가를 느꼈다는 것이다!" 이 논의의 대상인 카티 혹은 카타는 열세 살이다. "그러니까 그녀가 있는 앞에서 말한 모든 것을 충분히 이해할 나이였다."[99] 슈테른의 딸에게는 다행스럽게도 그들의 부모는 권위를 믿는 사람이 아니었고, "치엔이 도가 지나쳤다"[100]는 결론을 내린다. 카타는 마리아와 마찬가지로 나중에 무엇보다 막스 라인하르트Max Reinhardt가 이끄는 극단에서 성공한 무용수

◆ 개혁 의상은 19세기 중반부터 이른바 '삶의 개혁' 운동이 진행되는 과정에서 건강상의 이유나 해방적 동기에서 선전이 되었던 변화된 형태의 여성복과 남성복을 부르는 상위 개념이다. 개혁 의상의 선구적 시도 중 하나가 1850년경 미국에서 생겨난 여성용 승마 바지 형태의 블루머다. 이후 유럽 각국에서 다양한 개혁 의상 운동이 일어났다. - 옮긴이

가 된다. 게다가 그녀의 여동생은 도덕적으로 타락한 적이 전혀 없으며, 사람들은 그녀의 강한 성적 매력을 부러워할 수밖에 없다고 마리아는 그녀의 회고록에서 적는다.

마찬가지로 콜비츠의 두 아들은 이성을 향한 첫 열정을 경험한다. 한스는 그레테 비젠탈Grete Wiesenthal에 푹 빠졌다. 그녀는 막스 라인하르트가 팬터마임 「주무룬Sumurun」에 출연시키려고 점찍어 둔 빈의 인기 있는 발레 무용수다. 스물다섯 살의 그녀는 "아주 우아하고 사랑스러우며, 매력적인 존재다. 가련한 한스는 그녀에게 푹 빠졌다. 그가 그녀와 함께 있었던 적이 한 번 있는데, 그때 그녀에게 자신의 장서표를 선물했다. (……) 그렇게 몇 시간만이라도 그녀의 곁에 머물 수 있었다."101 몇 년 후 그레테는 케테의 집을 방문한 것을 기억하는데, 케테는 그것을 일기에 기록한다. "주무룬 역을 맡은 그녀가 배우들과 함께 꽃으로 장식된 통로를 지날 때, 그녀는 무언가가 자신의 발을 건드리는 것을 느꼈다. 한스였다. 그 아이는 온통 그녀에 대한 생각으로 가득 찼고, 마법에 걸린 것처럼 매혹되었다." 한스는 그레테에게 슬픈 시를 헌정하지만, 사랑하는 그녀 대신 아버지가 그 시를 생일 선물로 받게 되는데, 그 시가 케테를 슬프게 만든다. 어쨌든 나중에는 콜비츠도 (화가 에르빈 랑과 개방적인 결혼 생활을 영위하고 있는) "사랑스럽고 매력적인" 그레테에게 "아주 약간의 열정"을 느낀다.102

한스보다 네 살 어리지만 아마도 좀 더 조숙했을 페터도 마찬가지로 숭배하는 여자가 생겼는데, "매끄러운 갈색 머리카락과 햇볕에 탄 소박한 얼굴의 (……) 견진성사를 준비하는 여학생"이었으며, 그녀는 어머니 케테의 마음에 "쏙" 들었다. 페터가 너무 대담하게 작업을 했기에 케테는 아들이 나중에 "삶에서도 참으면서 기다리

「바람의 신부」에서
서풍의 신 제피르 역을
연기하는 오스트리아 무용수
그레테 비젠탈, 1924년

는 걸 못 하게 되지는 않을까" 자문한다. 그녀는 한스가 실제로 동
성애 경향이 있을 거라고 생각하는 반면, 페터의 경우에는 그렇지
않을 것이라고 믿는다. "알렉산더(뤼스토우)가 내게 페터의 동성애
적 경향에 대해 이야기를 한 적이 있다. 페터가 동성애에서 벗어나
지 못할까 봐 두려워한다고 자기에게 말한 적이 있다는 것이다. 나
는 그런 건 전혀 두렵지 않다고 말했다."[103] 하지만 케테는 아이들이
어떤 상태인지 전부 알고 싶어 한다. 그녀는 페터의 일기장을 들여
다보지만, 속기 암호로 적혀 있기 때문에 해독할 수는 없었다.[104] 한

스의 일기장도 마찬가지다. 그의 특별한 속기 암호는 여러 가지 노력에도 불구하고 오늘날까지도 해독이 되지 않고 있다.[105] 추측건대 이 두 형제는 일찍부터 이런 방식으로 지나치게 호기심 많은 부모가 자신들의 상태를 조사하는 것을 막고, 자신을 보호하려는 장치를 마련했을 것이다.

그들의 성격은 너무 달라서 자주 부딪치곤 했다. 케테는 1909년 기록에서 다음과 같은 일화를 전한다. "내가 왔을 때, 페터는 한스의 서재에서 그의 가장 아름다운 책들을 꺼내서 내던지며 한스가 그것을 보아야만 한다고, 그가 의도적으로 그렇게 하는 것이라고 말했다. (……) 한스가 자신의 장서표를 찍은 책 모두를 얼마나 사랑하는지를, 그리고 페터가 그것을 정확하게 알고 있다는 것을 생각해야만 한다."[106] 이 문장에서 흥미로운 것은 페터의 공격이 장서표가 찍힌 책들을 향했다는 점이다. 그것은 케테가 1년 전에 한스를 위해 만들어준 장서표다. 장서표는 이카루스처럼 커다란 날갯짓을 하면서 공중으로 날아오르려고 하는 벌거벗은 남자아이를 보여준다. 형제들의 싸움에서 핵심은 암묵적이기는 하지만 누가 어머니로부터 더 사랑을 받는가 하는 문제였다고 생각된다.

일기장에 기록된 모든 비판적 감정 토로에도 불구하고 그녀는 특징적인 방식으로, 즉 열정적이고 무조건적이며 항상 자아 성찰적인 방식으로 두 아들을 사랑했다(한스는 나중에 몇 가지 단락을 검게 칠해서 지웠다). 1911년 그녀는 한스에게 다음과 같이 쓴다. "사랑하는 아들아, 때때로 너는 진정한 의미에서 마치 내 살 중의 살인 것처럼 아주 가깝단다."[107] 이전 해에 "나는 한스와 성교를 하는 꿈을 꾸기도 했다. 그것이 나한테는 전혀 문제가 되지 않았고, 잠이 깬 후에도 역시 나를 불안하게 만들지 않았다."[108] 1912년 10월에 페터

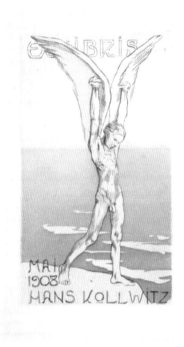

한스 콜비츠의 장서표

에 관한 글은 다음과 같다. "나는 요즘 그를 너무나 사랑해서 에로 틱한 감정에 가까워질 정도다. 그의 곁에 있는 것이 내게는 행운이 었다. (……) 밤에 나는 침대에서 울면서 그리워하고 걱정으로 애를 태웠다."[109] 두 달 후에는 "월경 중 나는 가끔 아주 비정상적이고 이 해할 수 없는 감정을 느낀다. (……) 예를 들면 한스와 사랑에 빠지는 것 같은."[110]

케테는 이 시기에 카를이 아이들을 위해서라면 "죽을 수"도 있 지만, "그들 사이에는 서먹서먹함이 존재한다"고 적는다. "페터는 아주 어려서부터 카를을 약간 어려워했다. 하지만 한스는 아버지를 사랑했다. 그런데 이제 한스는 카를이 있으면 대개 침묵한다. 이제

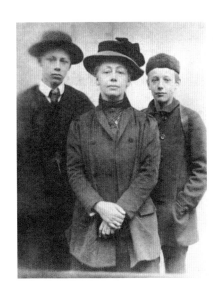
케테 콜비츠와 두 아들

는 그들 사이에 어떤 유대감도 없다."[111] 얼핏 보면, 프로이트가 말한 오이디푸스 콤플렉스 혹은 어머니를 사랑하고 아버지를 거부하는 두 아들이 있는 콜비츠의 가족 구성원의 배치 중 어느 것이 먼저인지 자문할 수도 있다. 하지만 지나치게 남용된 오이디푸스 콤플렉스는 심리적 억압, 인정받지 못하는 호감과 거부감을 다룬다. 케테 콜비츠는 자신의 데몬Dämon♦을 의식하기 위해 프로이트의 책을 읽을 필요가 없었다. 데몬은 이전부터 그녀의 예술적 존재를 이루는 전제 조건이었다. 케테는 자아를 의식하는 드문 능력을 프루스

♦ 일반적으로는 심술궂은 영 또는 귀신을 일컫는 말이다. 고대 그리스에서 다이몬은 인간의 능력을 초월한 힘을 지니고 신과 인간의 중간에 있는 존재로 간주되었다. 그것에서부터 신들린 듯한 인간의 상태를 가리키게 되었다. 기독교에서는 악령이나 악마 혹은 이교도의 신을 의미하게 되었고, 근대에서는 인간이 제어할 수 없는 무의식적 힘으로 간주되었다. 괴테는 이 힘을 천재적 재능을 가리키는 것으로 사용했다. 괴테를 숭배했던 케테 콜비츠는 이런 의미로 데몬을 이해하고 받아들인 것으로 보인다. - 옮긴이

트나 릴케와 같은 당시의 매우 섬세한 문학가들과 공유했는데, 그녀는 그들을 제대로 인지하지 못했거나 인지했더라도 그녀가 존경하던 괴테와는 결코 바꾸려 하지 않았을 것이다.

그녀는 릴케의 많은 것을 지나치게 기교적이라고 생각했지만, 다른 것에 대해서는 경탄했다.[112] 카를은 릴케의 시집을 그녀의 생일 선물 탁자 위에 놓았다. 1900년대에 썼지만 1929년이 되어서야 출간된 『젊은 시인에게 보내는 편지』를 그녀는 수용하지 않았을 것이다. 이 얇은 책의 한 구절은 마치 릴케가 콜비츠와 나눈 대화를 쓴 것처럼 들린다. "사람들은 (관습의 도움을 받아서) 모든 것을 쉬운 쪽으로, 쉬운 것 중에서도 가장 쉬운 쪽으로 해결해 왔습니다. 하지만 우리가 어려운 일을 계속해서 한다는 것이 명백합니다. 무언가가 어렵다는 것은 우리가 그것을 해야 하는 또 하나의 이유임이 분명합니다. 사랑하는 것 역시 좋은 일입니다. 왜냐하면 사랑은 어렵기 때문입니다. 인간 대 인간으로서 사랑하는 것. 그것은 아마도 우리에게 주어진 가장 어려운 일일 겁니다. 극한의 것, 마지막 시험과 시련. 다른 모든 작업은 단지 그것을 위한 준비 과정에 지나지 않는 노고일 뿐이다."[113]

1 프리드리히 후흐,『페터 미헬』선집 1권, 슈투트가르트, 1925에 수록됨. 이후에 나오는 그 소설에서 택한 모든 인용문도 이 전집에 토대를 두고 있다.

2 라이너 마리아 릴케,『전집』중 5권, 비스바덴/ 프랑크푸르트암마인, 1965, 510쪽.

3 '베를린 예술원' 콜비츠 관련 문서 198, 1914년 6월 13일 자 편지.

4 리카르다 후흐,『친구들에게 보낸 편지』, 취리히, 1986, 43쪽.

5 브라운슈바이크 시립 문서 보관소. 분류 번호 G IX 24 Nr. 69.

6 하노버 시립 도서관 문서 보관소. 1914년 5월 7일 자 편지.

7 주 3과 같음.

8 '케테의 일기장', 124쪽 이하, 128쪽.

9 '케테의 일기장', 131쪽.

10 '케테의 일기장', 118쪽 이하.

11 '케테의 일기장', 134쪽, 141쪽 이하.

12 발리 체플러(Wally Zepler, 1865~1940)는 많은 글과 책으로 사회민주당 안에서 (여성 운동을 위해서만 그런 것이 아니라) 중요한 역할을 했다. 의사이자 베를린 프렌츨라우어 베르크 지역의 사회민주주의 정치가였던 그녀의 여동생 마르타 뷔고친스키는 카를 콜비츠를 잘 알았을 것이다. 그녀는 1943년 테레지엔슈타트 강제노동 수용소에서 죽었다.

13 '케테의 일기장', 727쪽.

14 페히터(1950), 228쪽.

15 '케테의 일기장', 903쪽.「하인리히 괴쉬를 위한 추도사」(1930).

16 '케테의 일기장', 97쪽.

17 '케테의 일기장', 120쪽.

18 예프, 95쪽.

19 라이문트 뎀로우,「베르트하이머 혹은 교사자인 오토 그로스 사건」, 국제 오토 그로스 학회 뮌헨 학회 발표문, 2002에서 인용. Online: http:// www.dehmlow.de/index.php?option= com_ content&view=article&id=33:fall-werthe imer&catid=40:faelle&Itemid=27(zuletzt abgerufen am 4.11.2014).

20 '케테의 일기장', 50쪽.

21 페히터(1950), 233쪽.

22 파울 괴쉬는 부르노 타우트가 핵심을 이룬 건축가 협회에 소속되어 있었다. 여성 역사가 슈테파니 폴라이가 중심이 돼서 그를 집중적으로 연구하는 친교 모임은 2008년부터 드레스덴 라우베가르스트에 있는 저택의 주목을 끄는 그림을 발굴하고 복원하는 일을 추진하고 있다. 파울 괴쉬의 작품은 3제국에서는 '변종'으로 간주되었다. 그는 1940년 안락사 작전의 일환으로 살해되었다.

23 예프, 94쪽.

24 '케테의 일기장', 584쪽.

25 '케테의 일기장', 49쪽 이하, 119쪽.

26 '케테의 일기장', 499, 585쪽. 하인리히가 1930년에 죽었을 때, 케테는 추도사를 했다. 2년 후에 여사촌 게르트루트가 스스로 목숨을 끊는다.

27 '케테의 일기장', 47쪽.

28 기젤라 쉬르머,『케테 콜비츠와 그녀가 살던 시대의 예술. 출산 정책에 대한 여러 입장』, 바이마르, 1998, 100쪽.

29 후에 케테 콜비츠도 여러 차례 형법 제218조에 반대하는 입장을 취한다. 예를 들면 "임신중절 처벌 조항을 없애라"와 같은 유명한 포스터로 그렇게 한다.

30 마트레이(발행연도 미상), 29쪽.

31 '케테의 일기장', 104쪽.

32 '케테의 일기장', 266쪽. 뎀로우의 위에 언급한 책을 참조할 것.

33 마트레이(발행연도 미상), 29쪽.

34 '케테의 일기장', 120쪽.

35 '베를린 예술원' 콜비츠 관련 문서 13. 리제에게 보낸 1907년 5월 15일 자 편지.

36 '케테의 일기장', 757쪽(주해).

37 '케테의 일기장', 369쪽.

38 '케테의 일기장', 117쪽.

39 예프, 219쪽.

40 '케테의 일기장', 124쪽.

41 '케테의 일기장', 88쪽.

42 헬러의 삶에 대한 모든 언급은 자비네 푹스,「후고 헬러(1870-1923년). 빈 서점 주인과 출판업자」, 석사학위 논문. 빈, 2004를 따랐음.

43 푹스(2004), 32쪽에서 인용.

44 같은 논문, 51쪽.

45 '케테의 일기장', 43쪽.

46 '케테의 일기장', 368쪽.

47 '베를린 예술원' 콜비츠 관련 문서 195.

48 푹스(2004), 54쪽에서 인용.

49 '케테의 일기장', 834쪽.

50 '케테의 일기장', 834쪽 이하.

51 '케테의 일기장', 64쪽 이하.

52 '케테의 일기장', 94쪽.

53 '베를린 예술원' 콜비츠 관련 문서 16.

54 푹스(2004), 64쪽.

55 '케테의 일기장', 368쪽 이하.

56 '베를린 예술원' 콜비츠 관련 문서 209, 카를 콜비츠가 케테에게 보낸 1914년 6월 14일 자 편지.

57 '케테의 일기장', 564쪽.

58 '케테의 일기장', 725쪽 「회상」(1923).

59 '케테의 일기장', 54쪽 이하.

60 '케테의 일기장', 141쪽.

61 '케테의 일기장', 725쪽.

62 「뮌헨을 향해 출발! 1900년경 여성 예술가들」, 뮌헨 시립 미술관 전시 도록. 뮌헨, 2014, 336쪽 이하.

63 80세의 로제 플렌은 1945년 루보친 농장을 점령한 폴란드인들에게 살해되었다.

64 '케테의 일기장', 129쪽.

65 '케테의 일기장', 211쪽. 1916년 1월 11일 기록.

66 '케테의 일기장', 638쪽 이하.

67 예프, 76쪽 이하.

68 '베를린 예술원' 콜비츠 관련 문서 13, 리제에게 보낸 1907년 5월 13일 자 편지.

69 '케테의 일기장', 743쪽, 「어린 시절을 되돌아봄」(1941).

70 예프, 78쪽. 하딩과 크라일이라는 이름은 그녀의 기록에서는 하프레드와 뤼아크라는 이름으로 바뀌었다.

71 예프, 79, 81쪽.

72 에른스트 바를라흐, 『편지 모음 1888-1938년』. 1권, 뮌헨, 1968, 315쪽.

73 '케테의 일기장', 743쪽.

74 예프, 217쪽.

75 '베를린 예술원' 콜비츠 관련 문서 13.

76 '베를린 예술원' 콜비츠 관련 문서 12. 한스에게 보낸 1907년 4월 20일 자 편지.

77 '우정의 편지', 155쪽.

78 예프, 76-88쪽.

79 '베를린 예술원' 콜비츠 관련 문서 14, 페터에게 보낸 1907년 6월 10일 자 편지.

80 '케테의 일기장', 743쪽.

81 '케테의 일기장', 744쪽, 「어린 시절을 되돌아봄」(1941).

82 예프, 91쪽 이하.

83 '케테의 일기장', 89쪽.

84 예프, 104쪽.

85 '베를린 예술원' 콜비츠 관련 문서 12, 콜비츠 부부가 한스에게 보낸 1907년 4월 27일 자 편지.

86 예프, 100쪽.

87 예프, 102쪽.

88 '아들에게 보낸 편지', 23쪽.

89 '베를린 예술원' 콜비츠 관련 문서 318쪽. 알렉산더 뤼스토우와 마틸데 뤼스토우에게 보낸 1910년 5월 2일 자 편지.

90 '케테의 일기장', 81쪽.

91 '케테의 일기장', 51쪽 이하.

92 '아들에게 보낸 편지', 44쪽.

93 '베를린 예술원' 콜비츠 관련 문서 319, 알렉산더 뤼스토우와 마틸데 뤼스토우에게 보낸 1912년 3월 4일 자 편지.

94 '아들에게 보낸 편지', 55쪽.

95 '케테의 일기장', 116쪽.

96 '케테의 일기장', 50, 55쪽.

97 '아들에게 보낸 편지', 22쪽.

98 마트레이(발행연도 미상), 11, 77쪽.

99 마트레이(발행연도 미상), 18쪽 이하.

100 '케테의 일기장', 78쪽 이하.

101 '케테의 일기장', 73쪽.

102 '케테의 일기장', 587쪽 이하. 케테 콜비츠가 긴장하면서 고대했던 그레테 비젠탈의 회상록 (『상승』 베를린, 1919)은 하필 빈에서 베를린을 향해서 떠나는 것으로 끝난다. 예고된 후속작은 출간되지 않았다.

103 '케테의 일기장', 129쪽.

104 '케테의 일기장', 80-85쪽.

105 2014년 7월 30일 베를린에서 아르네 콜비츠와 나눈 대화.

106 '케테의 일기장', 59쪽 이하.

107 '아들에게 보낸 편지', 23쪽.

108 '케테의 일기장', 64쪽.

109 '케테의 일기장', 117쪽.

110 '케테의 일기장', 121쪽.

111 '케테의 일기장', 88쪽 이하.

112 '아들에게 보낸 편지', 70쪽.

113 라이너 마리아 릴케, 『젊은 시인에게 보내는 편지』. 라이프치히, 1929, 27쪽.

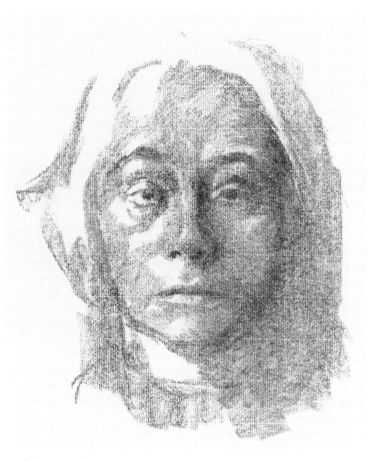

「자화상」, 1915년

열광, 영웅적 죽음

베를린과 플랑드르 1914-1916년

1914년 하지. 세기적인 더위가 엄습한 여름, 도처에서 기승을 부리는 무더위를 보고도 장작불을 피우는 것은 무모한 짓이다. 불꽃으로 이미 달아오른 네 명의 소년의 얼굴이 더욱 붉어진다. 그들은 많은 이야기를 나누지만, 술은 많이 마시지는 않는다. 그들은 미래의 계획, 철학적 논쟁 그리고 살아 있다는 행복에 충분히 취해 있다. 몸을 식히기 위해 그들은 벌거벗은 채 베를린 남쪽에 있는 초이테너 호수Zeuthener See로 뛰어든다. 그리고 말없이 어두운 덩굴식물 옆을 미끄러지듯 헤엄쳐 간다.[1] 발아래 어디가 바닥인지 알 수 없고, 머리 위에는 짙은 검은색 하늘이 희미하게 반짝이는 별들이 흩뿌려진 무한한 우주를 향해 펼쳐져 있다. 초승달이 뜬 밤이다.

2월에 페터 콜비츠는 열여덟 살이 되었지만, 그것은 별 의미가 없다. 당시 독일 법을 따르자면 스물한 살이 되어야만 성인이기 때문이다. 그에 따르면 리하르트 놀Richard Noll이 그 무리에서 유일하게 성인이다. 하지만 페터와 동료 한스 코흐Hans Koch와 에리히 크렘스Erich Krems는 스스로를 이미 성인이라고 느낀다. 그들은 가장 좋아하는 철학자(요한 고틀리프 피히테), 즐겨 적으로 간주하는 사람(그들이 극복하고자 하는 고루하고, 권위적이면서 동시에 산업화된 음울한 독일의

상징인 황제)과 그들이 가장 좋아하는 여행 목적지인 노르웨이에 대해서 토론한다. 거친 자연, 황량한 풍경. 아직 발길로 다져지지 않은 한적한 오솔길. 3주 후에 그들은 친구 고트프리트 레시히Gottfried Laessig와 함께 출발할 것이다. 당연히 부모나 형은 동행하지 않는다. 그들은 인생의 첫 번째 커다란 모험을 차분히 기다릴 수가 없다.

6일 후에 사라예보에서 오스트리아 황태자 프란츠 페르디난트와 황태자비가 세르비아 민족주의자에게 암살된다. 위협적인 몸짓과 최후통첩이 뒤따른다. 콜비츠 집안의 유고 문서에서는 이 사건이 거의 아무런 반향도 일으키지 못하고 지나간다. 그 당시 사람들은 동시대 권력자에 대한 암살이나 발칸반도에서의 위기에 익숙하다. 오히려 케테의 가장 커다란 걱정은 페터가 새 양말을 샀는지, 그의 운동화가 괜찮은지와 같은 문제다. 그리고 그가 밧줄을 지참해야 하는지를 그녀는 편지로 알고 싶어 한다. 안전. 그리고 더더욱 막내아들의 안전, 그것이 그녀에게는 중요하다.

콜비츠는 이번에는 여행 준비를 하는 아들을 직접 도와줄 수가 없다. 케테와 카를은 먼지투성이의 시끄러운 베를린을 벗어나서 도망치듯 동프로이센의 해변 휴양지 게오르겐스발데Georgenswalde로 갔다. 그들은 어머니와 언니 율리를 만나고 오랫동안 그리워했던 쾨니히스베르크 앞쪽의 삼비아반도에 있는 고향에서 재충전을 하고자 한다. 첫인상은 놀랍게도 실망이다. 그 뒤로 우울한 상태가 지속된다. 이전에 이곳에는 인간의 발길이 닿지 않은 자연 그대로의 절벽이 있었고, 북동쪽으로 가장 멀리 떨어진 제국의 모서리는 세상의 끝을 이루었다. 이제 사람들은 그 장소를 우제돔섬에 있는 황제의 해변 휴양지를 모방하여 세련되게 만들어서 휴양객의 마음을 사로잡으려고 한다. 새로운 시대를 향해 떠나는 떠들썩한 출발 분위

기 속에서 자신들의 어린 시절과 청소년기만이 아니라 그것과 연관된 장소들도 사라졌다. "마치 아주 사랑했던 어떤 사람을 다시 만났는데 그가 예전 얼굴이 아니어서 슬픈 것처럼." 동시에 콜비츠는 "아무도 지켜보지 않는 순간 다시 그 얼굴이 드러날 것"[2]이라고 희망한다.

7월 8일에 케테는 마흔일곱 번째 생일을 맞는다. 겉으로 보기에 꽤 괜찮았던 한 해를 되돌아본다. 카를의 개인병원은 아주 잘 운영되고 있고, 케테는 예술가로서 인기가 있으며, 한스는 문헌학을 공부하고 있고, 페터는 똑 부러지게 자신이 화가가 되고 싶어 한다는 것을 알고 있다. 하지만 내부에서는 해결되지 않은 무언가가 있다. 아이들은 이제 자신의 길을 가고, 케테의 어머니 역할은 돌이킬 수 없게 변할 것이다. 숨겨진 가족 간의 갈등을 보여주는 의미심장한 증거들이 그녀가 생일에 받은 선물이다.

페터는 우편으로 자화상을 한 점 보낸다. 케테가 가진 예술가로서의 확고한 눈이 어머니의 관대함을 눌러 이긴다. 콜비츠는 그 자화상이 형편없다고 생각한다. 그리고 답장에서 이것을 아주 분명하게 적는다. "감정의 분출", "딜레탕티슴", "절대적으로 잘못된 길" 등의 단어가 사용된다. 막스 리버만의 충고로 베를린 공예학교에서 회화를 공부하고 있는 페터에게 그것은 분명코 불시에 뺨을 맞은 것과 같았을 것이다. 아마도 그는 어머니가 새로운 시대정신인 절규, 색채, 감탄부호로 이루어진 표현주의를 제대로 이해하지 못하고 있다는 생각으로 위안을 삼았을 것이다. 한스는 몇 편의 시를 보낸다. 하지만 편지를 보낸 사람이나 받는 사람이나 전문가가 아니기 때문에, 그녀의 판단은 좀 더 우호적이다. 혹은 관심이 덜한 것일 수도 있다. 그는 정말로 제대로 된 전공을 공부하고 있는 것인

가? 한스는 삶에서 자신의 자리를 찾을 수 있을까? 아니면 여전히 뭔가를 찾는 사람, 결정을 내리지 못한 사람으로 남을 것인가?

케테의 생일을 맞아 카를이 관심을 기울여 준비한 선물인 한 묶음의 예술가용 편지지, 갈색의 가죽 모자와 고무 칫솔은 종종 그들의 실용적인 관계를 정확히 보여주는 것이다. 진정한 선물은 아마도 바닷가 절벽에서 카를과 함께한 일일 테다. 콜비츠가 언급하는 것을 잊지 않은, 처음으로 지켜보는 사람 없이 보낸 보름달이 뜬 그 순간.

케테 콜비츠의 작품에서 자연 묘사를 보는 것은 아주 드물다. 그런 만큼 그것은 이해 여름에 더 커다란 가치를 얻게 된다. "바다 안개, 일식 때처럼 푸르스름한 흰색 안개." "배추흰나비로 뒤덮인, 반짝이는 초원." 더위를 피하기 위해 사람들은 가능한 한 자주 바르니켄Warnicken과 그로스쿠렌Großkuhren 사이의 "마음에 드는 바다"에서 수영을 한다. 이전 여행자들이 독일에서 가장 아름다운 자연공원이라고 칭송한 지역이다.[3] 깊이 패어 무시무시하게 보이는 해안가 암벽은 거의 수직으로 떨어지고, 암벽에는 키 큰 물푸레나무, 옹이 진 떡갈나무와 바다처럼 푸른 초롱꽃이 무성하게 자라 있다. 불안한 시기에 깊은 평화. "이곳에 비로소 다시 제대로 된 일몰이 있다"고 콜비츠가 적는다. "이곳에서 바다는 광활하게 발아래 펼쳐져 있고, 태양은 구름 한 점 없는 하늘에서 철썩거리는 소리를 내는 바다의 품으로 가라앉는다……"

독일에서 사람들은 그것을 카이저베터Kaiserwetter◆라고 부른다. 하지만 독일 황제인 카이저는 지금 그의 제국에 없다. 1889년부터 매년 황제는 전함만큼 커다란 그의 최신형 요트 "호엔촐레른"호를 타고 노르웨이 해안을 따라 항해를 한다. 페터 콜비츠가 친구들과

함께 노르웨이에 도착했을 때, 황제는 이미 오래전부터 그곳에 머물고 있었다. 그는 피오르 해안과 폭포의 나라에 열광하면서 자신의 신민들이 교양 시민의 의무와도 같은 이탈리아 방문 대신에 북유럽을 여행할 생각을 갖도록 만들었다. 물론 오케스트라를 포함해서 수백 명이 동승한다. 하지만 그는 혼자서 도보 여행을 하거나, 새로운 유행이 된 자동차를 타고 대자연의 장관을 볼 수 있는 곳으로 가기도 한다.

페터와 그의 동료들은 자동차가 아니라 오슬로와 베르겐시를 잇는 철도를 이용한다. 그 노선은 1909년에 개통되었으며, 긴 터널과 고도차 때문에 현대 세계의 기적으로 간주된다. 그 기적이 황제를 장대한 폭포가 있는 곳으로 데려간다. 수행원 중에는 열정적인 풍경화가들이 있다. 젊은이들은 극단적인 것에 이끌린다. 그들은 빙하가 있는 곳으로 간다. 1000제곱킬로미터 넓이의, 유럽에서 가장 커다란 내륙 빙하지대인 요스테달스브렌Jostedalsbreen은 10년 전에 등반가들이 처음으로 탐사했던 지역이다. 페터 콜비츠와 친구들이 등반한 지역을 보여주는 지도조차 없다. "알려지지 않은 미지의 땅"이라고 한스 코흐는 훗날 언론인 울리히 그로버에게 회상한다.[4]

황제의 요트는 빙하 지역에서 50킬로미터 떨어진 송네 피오르Sogne Fjord에 닻을 내려 정박한다. 빌헬름 2세는 이곳에 여름 별장을 갖고 있는 화가 한스 달Hans Dahl을 방문하기 위해 발레스트란Balestrand에 있는 크비크네스 호텔에 머문다. 민족적이며 낭만적인

◆ 아래 단어와 운을 맞추기 위해서 원어 그대로 옮긴다. 카를 프리드리히 빌헬름 반더(Karl Friedrich Wilhelm Wander)가 편집한 독일 격언 사전에는 독일 황제 빌헬름 2세(Kaiser Wilhelm II, 1859-1941)가 참석하는 국가 경축일에 보통 날씨가 좋았다는 사실 때문에 이 단어가 '구름 한 점 없이 파란 하늘의 화창한 날씨'를 가리키는 숙어가 되었다고 한다. - 옮긴이

화파의 대표자인 노르웨이 화가 달은 환하게 웃는 금발머리 시골처녀나 도끼를 휘두르는 바이킹이 등장하는 빛으로 가득한 조화로운 풍경을 뛰어난 기술과 거침없는 태도로 화려하게 그린다. 이보다 더 뚜렷하게 콜비츠의 예술적 강령과 대비되기는 힘들 것이다. 달은 예술에 열광하는 황제의 취향을 제대로 맞췄다. 7월 25일 이른 저녁 시간에 역사의 천사가 하는 날갯짓이 세상과 동떨어져 있던 낭만주의자 달에게 일격을 가한다. "5시와 5시 반 사이에 빌헬름 황제가 작별인사를 했다. 6시에 오스트리아와 세르비아 사이에 전쟁이 일어났다는 소식을 들었을 때, 그는 호엔촐레른 배를 타고 출항했다." 달은 얼마 후 그 문장을 나무판에 적고, 안락의자 밑에 못으로 박아놓았다. 황제는 전장으로 가기 위해 그 안락의자에서 벌떡 일어났다. 그때 세르비아에게 보낸 오스트리아의 최후통첩이 끝났다. 7월 28일에 오스트리아의 공식 선전포고가 이어진다.

이때에도 여전히 콜비츠는 그녀가 가장 힘이 넘치는 베토벤 지휘자라고 높이 평가했던 작곡가 리하르트 슈트라우스처럼 생각했을 것이다. 슈트라우스는 이 시기에 다음과 같이 쓴다. "세계대전은 없을 것이며, 세르비아와의 난투극도 곧 끝날 거라고 확신한다."5

하지만 8월 1일 독일은 러시아와 싸우기 위해 참전한다. 콜비츠 부부는 여전히 게오르겐스발데에 있다. 하루 뒤 베를린으로 돌아와서야 비로소 앞으로 닥칠 일을 어렴풋하게나마 짐작하게 된다. 슐레지셔 반호프에 도착했을 때 그들은 유럽 전역에서 존경받는 평화주의자 장 조레스Jean Jaurès가 파리에서 프랑스 민족주의자에게 암살되었다는 소식을 듣는다. 이 시기에 사람들은 조레스 말고는 그 누구도 국제 노동자 조직을 규합해서 반전을 위한 공동의 저항을 이끌 수 없을 것이라고 믿었다. 이제 이 희망은 산산조각이 났

고, 독일은 프랑스를 향해 진격한다. 콜비츠의 일기장에서 마지막 기록이 이루어진 것은 몇 주 전이다. 그곳에서 그녀는 다음과 같이 썼다. "'누군가를 혹은 어떤 사물을 기억하도록 누군가의 영혼에 묶어두다'는 표현은 정말로 멋진 표현이다." 이제부터는 "1914년 8월/전쟁"과 같이 간단한 기록만 이어진다. 나머지는 비어 있다. 그녀가 1943년에 생을 정리하면서 자전적 기록에 다음과 같은 말을 덧붙이기까지 30년이라는 시간이 걸렸다. "나에게는 세계가 무너져 내렸다."[6]

베를린 거리의 분위기는 정반대로 완전히 환호와 열정으로 가득 차 있다. 1914년의 "열광"이라는 단어는 오늘날과는 다른 의미를 지닌다. 그 단어의 핵심에는 "정신"이라는 의미가 포함되어 있다. 그것은 고귀하고, 장엄하면서도 종교적인 감정이다. 콜비츠는 내면 깊숙한 곳에서 그것을 느끼고 당황한다. 갑자기 그녀는 다음을 예감한다. "젊은이들이 죽게 될 것이다. 하지만 나 또한 내 안에서 새로운 생성을 느꼈다. 마치 낡은 가치 평가 속에 들어 있는 그 어떤 것도 버텨내지 못할 것처럼, 모든 것을 재검토해야 했다. 나는 자유로운 희생의 가능성을 체험했다."[7]

열광은 무엇보다도 한스와 같은 대학생들에게서 시작된다. 두 아들 중 첫째는 무슨 일이 있더라도 억지로 끌려가기 전에 자발적으로 입대하려고 한다. 비록 형편없는 기수騎手이기는 하지만, 그는 이전 시대 정예병으로 여겨졌던 기병에 자원입대한다. 기관총이 오래전에 발명되었지만, 노련한 베테랑 장군들조차 기관총의 효력을 과소평가한다면, 어떻게 군사 경험이 없는 대학생이 그들보다 더 잘 알 수 있겠는가? 8월 3일 이미 한스는 자원입대 서류를 제출한다. "그는 말없이 결정을 내렸고, 그 순간에 유쾌한 기분이었다. 차

분하고, 다정하다. 그는 자신의 젊고 순결한 가슴을 바친다." 어머니는 그렇게 생각한다.[8]

다음 날 영국은 아주 오만하게도 오스트레일리아, 캐나다, 뉴질랜드, 뉴펀들랜드섬, 인도, 심지어 네팔까지 포함된 모든 식민지와 자치령과 함께 참전한다. 이제 세계대전이다. 자유주의자인 영국 외무장관 에드워드 그레이Edward Grey가 일전에 경고했지만, 아무 소용이 없게 되었다. "유럽 전역에서 불이 꺼진다. 우리는 살아생전 그것이 다시 빛을 발하는 것을 보지 못할 것이다." 그리고 독일 수상의 참모 쿠르트 리츨러Kurt Riezler는 "어둠 속으로 뛰어들기"에 대해 이야기한다.

빛이 없는 모든 곳에서는 맹목이 지배한다. 덴마크 영화배우이자 국제적 슈퍼스타인 아스타 닐젠Asta Nielsen이 베를린에서 열린 "열광적"인 집회의 한가운데로 떠밀려 들어간다. 같은 시각에 카를과 페터도 그 집회에 참여했다. 닐젠에게 그 사건은 혼란과 광기로 비친다. 아무리 늦춰 잡더라도 1914년 1월에 영화 「작은 천사」가 대성공을 거둔 이래 그녀의 얼굴은 독일에서 가장 유명한 얼굴 중 하나였지만, 사람들은 갑자기 아스타 닐젠의 검은 머리카락 때문에 그녀를 러시아 여자로 간주해서 폭력적인 군중이 그녀를 공격한다. 용감하게 주먹을 휘둘러서 그녀를 군중 밖으로 끄집어낸 한 남자가 그녀에게 설명한다. "사람들은 완전히 제정신이 아니에요. 그들은 자신들이 무슨 짓을 하는지 몰라요!"[9]

어쨌든 한스는 천진난만하다. 그가 처음으로 제복을 입고 병영 밖으로 나왔을 때, 콜비츠는 무엇보다 그의 "어린아이 같은 얼굴"에 놀란다. 그들은 그 인상을 좋게 해석하려고 한다. "젊은이들의 마음은 분열되어 있지 않다. 그들은 그을음 없이 하늘로 치솟는 불꽃처

럼 자신을 내던진다."[10]

 이제 막 전쟁이 시작되었지만, 이제 누구도 이 전쟁을 피해가지 못할 것이다. 비록 세계의 끝에 있는 자라 할지라도. 빙하 여행에서 베르겐으로 되돌아오는 길에, 한스 코흐가 이야기하는 것처럼 "아직도 야생의 벌판 한가운데 있다가", 페터와 친구들은 전쟁이 시작되었다는 소식을 듣는다.[11] 즉석에서 그들은 이제 자신들이 있어야 할 자리가 독일이라는 결정을 내린다. 따라서 여행은 중단된다. 베르겐에 있는 독일 영사관은 그것을 결코 좋은 생각이라고 여기지 않는다. 그보다는 분명 전쟁이 곧 끝날 것이고, 특히 페터는 열여덟 살로 징집 대상이 아니므로, 그 기간 동안 노르웨이 체류 기간을 연장하는 것이 더 낫겠다고 말한다. 하지만 페터 콜비츠는 가능한 한 빨리 베를린으로 돌아갈 수 있도록 필요한 돈을 보내달라고 전보를 친다. 100마르크를 전신환으로 북해 너머로 송금하는 것에는 몇 가지 난관이 있다. 하지만 이 위기의 순간에 부모는 아들을 자신들 곁에 데리고 있으려고 한다.

 간신히 돈이 페터의 손에 들어온다. 그는 오슬로행 기차에 동료들과 함께 오른다. 하지만 같은 열차 칸에 프랑스인과 영국인들도 타고 있다. 그들은 모두 하나의 목표를 갖고 있다. 서둘러 집으로 가서, 빨리 전쟁터로 간다는 목표. 기차 안의 분위기는 과열되어 있지 않고, 오히려 화기애애하다.[12] 아마 그들은 곧 서로를 향해 총구를 겨누게 될 것이지만 그들은 우선 갖고 있던 식량을 서로 나누고 주소도 교환한다. 그들이 보기에 피할 수도 없고 필요한 것처럼 보이는 이 전쟁은 단지 위대한 평화를 건설할 더 중요한 시대로 이어지는 아주 짧은 일화일 뿐이다. 오슬로에서 그들은 독일로 가는 마지막 증기 여객선에 올라탄다. 뤼겐섬의 사스니츠에서 그들은 기차

역 대기실에서 하룻밤을 보낸다. "반수면 상태의 박쥐처럼"이라고 페터의 가장 친한 친구 에리히 크렘스가 편지에서 쓴다. "과도기는 우리의 시간이다. 우리의 존재와 의미. 우리가 지닌 아름다움이자 저주."

이 "과도기"에 싸움이 벌어지는 것은 피할 수 없다. 그들은 그것을 알고 있다. 독일로 돌아오자마자 페터는 아버지에게 전쟁터로 갈 수 있도록 허락해 달라고 한다. 미성년자인 그는 아버지의 서면 동의서가 없으면 군인이 될 수 없다(어머니의 의견은 당시에는 아무 의미가 없었다). 카를 콜비츠는 거절한다.

그는 사회민주주의자로서 황제가 일으킨 전쟁에 반대하고, 의사로서는 생명을 보호해야 할 책임이 있다. "사회민주주의 의사 협회"의 공동 창립자라는 그의 특성 속에서 이 두 가지 태도는 하나의 정치적 사명으로 합쳐진다. 그의 병원에 오는 프롤레타리아 환자들은 전쟁에 대한 대중의 열광이 거리에서 보이는 것만큼 일반적이지 않다는 것을 아주 잘 알고 있다. 콜비츠의 예술은 지금까지 삶에 대한 프롤레타리아의 태도와 동프로이센 농부들의 인상에서부터 힘을 얻었다. 그 농부들은 추수가 한창인 시절에 이런 전쟁이 그들에게는 엄청난 재난이라는 것을 지금 그녀에게 이야기해 줄 수도 있을 것이다. 하지만 1914년 8월에 콜비츠는 눈과 귀를 오로지 두 아들을 위해서만 열어둔다.

그들은 대체 무엇 때문에 전쟁터로 가려고 하는가? 왜 사람들은 이런 살육에 무조건 참여하려고 하는가? 벨기에인과 프랑스인은 적들이 밟고 있는 조국의 땅을 지키기 위해 싸운다. 영국인들은 실용적으로, 자신들의 군대와 친구를 위해 싸운다. 러시아인들은 가혹한 강압과 아버지 차르와 어머니 러시아를 위한 헌신 때문에 싸

운다. 그렇다면 독일 학생들은 무엇 때문에? 확실히 그들은 적에게 포위당했다고 믿고 있다. 아니면 황제의 말을 빌려 이야기하자면, "시기하는 자들이 도처에서 정당 방어를 하도록 우리를 강요한다. 그들이 우리 손에 검을 쥐여준 것이다!" 하지만 실제로 독일의 자원입대자들은 시인과 철학자의 나라라는 상상의 제국을 위해 검을 든 것이다. 하지만 실제로 그들이 목숨을 바쳐 싸우려는 나라는 그런 시인과 철학자의 나라가 아니다.

한스와 페터는 독일 관념주의 철학을 교육받았고, 100년도 더 된 과거에 나폴레옹에 대항해서 싸운 해방 전쟁에서 자신들의 영감을 끌어낸다. 테오도어 쾨르너Theodor Körner의 거칠고 모험적인 시. 뤼초우Lützow의 야만적이고 무모한 사냥. 콜비츠의 두 아들은 특히 독일 철학자들의 하늘에서 떠도는 별 같은 존재인 요한 고틀리프 피히테를 존경한다. 1808년 발표된 그의 글「독일 민족에게 고함」에서는 여러 가지를 끄집어내 읽을 수 있다. 자유, 관용, 애국심에 대한 호소. 피히테를 민족주의와 유대인 증오 그리고 호전성을 촉구하는 것으로 완전히 다른 방식으로도 읽을 수 있다는 사실이 1차 세계대전 중과 그 이후 몇 년 동안 분명해진다.

케테의 아들들만 피히테의 과시적인 생각에 열광한 게 아니다. 오히려 이들은 이런 이름을 처음으로 갖게 된 강력한 청소년 운동의 일부다. 개혁 교육자인 구스타프 뷔네켄Gustav Wyneken이 창설하고,「철새Wandervogel」운동◆에서 유래한 단체인「자유 독일 청소년」은 요구인 동시에 약속이기도 하다. 그 단체는 사회생활에 대한 참여, 독자적 결정, 특히 부모와 교사가 제시한 지침에서 벗어나 스스로 결정할 권리를 강력하게 요구한다. 낡은 습관과 인습은 철폐되어야 하고, 성적 자유를 포함하여 보다 더 커다란 자유를 쟁취해야 한다

고 말한다. 자연과 연결되어 있고, 육체와 연관되어 있으며, 낭만적으로 과거를 지향하는 사람들은 더 많은 독일 떡갈나무 그리고 더 적은 공장의 굴뚝을 원한다. 산업 시대를 거부하는 이 시민 계층 청년들은 기술에 열광하는 황제보다 훨씬 시대에 뒤처져 있다. 이때 그들은 요구만 하는 것이 아니라, 내어줄 준비도 되어 있다. 구스타프 뷔네켄의 말을 빌리자면, 독일 청년들은 유사시에 "일상의 싸움과 평화 속에서 자신의 신선한 피를 조국에 바치기 위해" 목숨을 걸고서 독일 민족의 권리를 옹호할 것이라고 한다. 그리고 이 모든 것을 위해서 뷔네켄은 독일에서는 그때까지 사용한 적 없는, 시대를 넘어서 살아남게 될 두 가지 개념, 즉 "청소년 문화"와 "청소년 운동"이라는 개념을 만들어낸다.[13]

이 요동치는 청소년들은 1913년 10월 헤센주 호어 마이스너 Hoher Meißner 지역에서 열린 「1차 자유 독일 청소년의 날」에 가장 큰 힘을 과시했다. 독일 전역을 아우르는 모임을 개최하게 된 계기는 라이프치히 근방에서 벌어진 나폴레옹에 대항해서 거둔 승전 100주년이었다. 대회를 마칠 때 수천 명의 참가자가 보병의 옛 군가를 불렀다. "광활한 벌판에서 적군과 싸우고 싶다." 이때만 해도 모든 것이 아직 추상적이고 분명히 멀리 떨어져 있는 일이었다. 호어 마이스너에서 함께 노래를 불렀던 사람 중 하나가 페터 콜비츠였다. "페터는 (……) '철새 전쟁놀이'를 함께한다"[14]고 케테가 이전에 한

◆ 1896년 베를린 외곽 지역인 슈테그릴츠에서 도시의 점증하는 산업화와 낭만주의의 이상에 영향을 받아 학교와 사회의 엄격한 규제에서 벗어나 자유로운 자연 속에서 자신만의 삶의 방식을 발전시키기 위해 시작한 운동을 지칭한다. 시민계급 출신의 학생들이 주축이 되어 이 운동을 이끌었다. 이로써 '철새'는 청소년 운동의 시작을 나타내며, 20세기 초반에 활발하게 논의된 개혁적 교육, 나체 문화 운동 그리고 삶의 개혁 운동에도 커다란 자극을 주었다. - 옮긴이

번 일기에 적은 적이 있다. 그리고 그녀는 1912년 12월에 한스에게 보낸 편지에서 다음과 적었다. "그러니까 너는 전쟁 욕구 같은 것이 있니? 그것이 전혀 다르고 새로운 것이기 때문이니? 진정해라, 네가 그렇게 될까 봐 두렵구나."[15]

1914년에 젊은이들은 정말로 진지하다. 회의적이었던 아버지조차 페터의 열정에 깊은 인상을 받는다. "이 훌륭한 청춘들. 우리는 그들에게 걸맞은 가치를 지닐 수 있도록 일을 해야만 한다." 하지만 카를은 페터에게 간절하게 호소한다. 그러는 동안 콜비츠는 이미 체념했다. "카를은 할 수 있는 모든 것을 다해서 그것에 반대한다. 그가 아들을 위해 싸우고 있다는 것에 감사하는 마음이지만, 나는 이미 그것이 아무 소용이 없다는 것을 알고 있다." 조국이 필요하면 그를 불렀을 것이라고 카를이 말한다. 페터는 간단하게 조국은 아버지 또래의 늙은 사람들을 필요로 하지 않는다고 대답한다. "하지만 조국은 저를 원한다구요." 그는 그것에 대해 토론할 생각이 없고, 단지 자기 의도를 분명히 밝히고 단호한 침묵으로 부모를 절망케 한다. 그리고 아버지를 설득하도록 "애원하는 눈빛으로 말없이" 어머니를 바라본다. 콜비츠는 다음과 같이 일기장에 적는다. "이야기를 하지만 아무 소용이 없다. 그리고 말없이 듣기만 하는 아이가 온 힘을 다해 내면에 있는 것을 이겨내고 자신의 의지를 관철했기 때문에, 어떤 말도 찾을 수가 없다. 우리는 문가에 서서 껴안고, 키스를 하고, 페터를 위해서 카를에게 부탁한다. 이 유일무이한 시간. 그가 내 마음을 움직여 끌고 갔고, 그리고 우리가 카를의 마음을 움직여서 받아들이도록 만든 이 희생."[16] 그것이 희생이라는 사실이 어머니에게는 의문의 여지가 없다. "나는 전쟁을 저주했다. 나는 전쟁이 가장 힘든 것을 요구하리라는 것을 알고 있었다. 내가 저항하

323

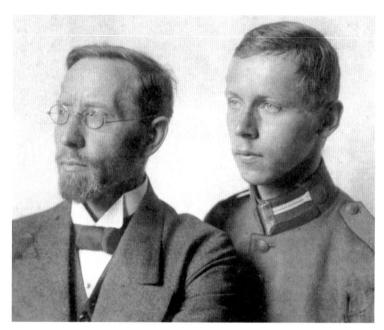

아들 한스와 함께 있는 카를, 1914년

지 못한 것은 아마도 이 마지막 순간에 그 아이와 온전히 하나가 될 수 없다는 사실이 싫다는 것과 관련이 있을 것이다. 오직 그렇게만 우리는 하나가 될 수 있었다."[17]

단호하게 "안 된다"고 말했던 사회민주주의자 카를 콜비츠는 숫자에 밀려 굴복하고 말았다. 사회민주주의자들이 황제와 당쟁을 중단하겠다는 협정을 맺은 것처럼 가족도 평화 협정을 맺는다. 전쟁 채권은 제국 의회에서 반대표 하나 없이 승인되었다(카를 리프크네히트와 다른 11명의 전쟁 반대자들도 표결 때 당론을 따른다). 그리고 페터는 아버지의 서면 동의서 덕분에 입대할 수 있게 된다.

콜비츠의 두 아들은 마음이 급하다. 가능한 한 빨리 신병 교육

을 마치고 전선으로 가려고 한다. 크리스마스가 되면 모든 것이 끝날 것이라고 모두가 생각했다. 사람들은 우선 자신의 사내다움을 보여주고자 한다. 그렇지만 그것은 그렇게 간단하지 않다. 자신에게 기회가 오기를 헛되이 희망하는 수천 명의 자원병들이 부대 주변을 둘러싸고 있다. 사람들은 전화를 이용해서 어디에 빈자리가 있는지에 대한 정보를 은밀하게 친구들끼리만 공유한다. 페터도 사람들이 넘쳐나는 병영 여러 곳에서 거부당한다. 노르웨이 여행 이후 미성년자인 페터가 전쟁터에 나가는 것이 저지된 게 벌써 세 번째다. 하지만 우연히도 한스 코흐의 아버지가 국방부에서 영향력 있는 관리다. 그러자 갑자기 노이루핀에 있는 예비 연대에 빈자리가 생겼다.

같은 시기에 말에서 두 번이나 내동댕이쳐졌던 한스 콜비츠는 자신이 기병대에 적합한지 의심이 커져서 좌절한다. 계속해서 그는 말을 바꿔 타야 한다. 그는 당분간 최전방 투입에서 제외된다. 마침내 이번에는 페터가 성공적으로 형을 넘어서는 것처럼 보인다. 8월 말 그가 복무하고 있는 24보병 연대는 총탄에 찢어진 오래된 군기와 100년의 독일 역사를 걸고 군인 선서를 한다. 이 부대는 1813년 라이프치히 전투가 벌어지기 몇 주 전에 창설되었고, 1849년 시가전에서 혁명군을 진압하기 위해 투입되었으며, 이어서 독일제국의 건설보다 먼저 일어난 세 번의 전쟁, 즉 덴마크, 오스트리아, 프랑스와의 전쟁에 투입되어 싸웠던 부대다.[18]

"총은 보병의 신부"[19]라고 콜비츠가 일기장에 적는다. 이때 보병인 페터가 여인을 사랑한 적이 한 번도 없다는 것을 콜비츠는 깨닫는다. "그는 아름다운 모든 것들 속에서 삶을 파악할 수 있도록 축복받은 것처럼 보였다." 이때 그녀는 마치 아들이 이미 죽은 것처럼

그에 대해 이야기하며 다음과 같이 묻는다. "사랑하는 사람의 삶을 가장 조심스럽게 지켜보았던 모든 여성이 사랑하는 이를 총구 앞으로 내보내려는 영웅적인 마음은 어디에서 생겨난 것일까?" 무엇보다도 그녀는 자신에게 그것을 묻는다.

케테 콜비츠도 프랑스에 대한 승리가 단지 몇 주면 끝나게 될 시간문제라고 믿는다. 하지만 러시아인들이 동프로이센으로 예상치 않게 진격하자 그녀는 불안해진다. 그녀의 고향이 직접적으로 위협받는다. 그녀는 한 친척 아저씨로부터 최악의 상황이 벌어진다고 해도 자신은 쾨니히스베르크에 머물 것이라는 소식을 듣는다. 다른 친척들은 이미 다 피난을 떠났다.

독일에서는 전통적으로 매년 9월 2일에 1870/71년 프랑스를 상대로 벌인 전쟁에서 거둔 승리를 축하하는 기념식이 열린다. 케테 콜비츠는 지금 벌어지고 있는 전쟁에서 이미 승리를 거둔 것처럼 구는 이러한 "표피적인 축제 분위기"에 혐오를 느낀다. "사람들이 국기를 샀고, 마침 날씨가 좋아서 그것을 밖에 내걸고 있다." 반대로 페터의 가장 친한 친구 에리히 크렘스의 방문에 그녀는 감동한다. "처음 몇 주 동안 드러난 이상주의가 아직도 희석되지 않은 채 온전하게 유지된다. 그는 돌아올 것을 고려하지 않는다. 그가 원하자마자, 주어진 것이 축소될 것이다. 그것을 희생이라고 부를 수는 없다. 희생은 극복을 전제로 한다. 이것은 눈이 부실 정도로 자랑스럽게 생명을 바치는 것이다." 하지만 전쟁의 신은 희생이라고 할 수 없는 모든 희생을 거부한다. 에리히 크렘스는 1914년에는 아직 살아 있다. 아직은 그렇다.

그사이 페터는 브란덴부르크주 뷘스도르프에 주둔해 있다. 어머니는 가능한 한 자주 그를 면회하러 그곳에 간다. 그의 연대에서

잘못된 행동을 했을 때 받는 가장 가혹한 벌은 전선에 나가지 못하는 거라고 그는 설명한다. 전쟁 중 이루어진 수작업. 순진한 여학생들은 하청을 받아 두꺼운 양말을 짠다. 콜비츠는 페터의 제복에 프랑스 돈과 러시아 돈을 넣고 실로 꿰맨다. 바느질을 끝냈을 때, 그녀는 아들이 외국 돈을 외투에 숨긴 채 포로가 될 경우에 첩자나 낙오병으로 오인되어 총살을 당할 수도 있다는 점을 알게 된다. 그래서 그녀는 다시 솔기를 뜯어서 안감에 독일 금화를 넣고 꿰맨다.

10월 10일에 안트베르펜이 함락되었다는 소식이 당도한다. 그것은 좋은 소식이라고 할 수 없다. 독일군이 벨기에에서 미리 계획된 신속한 진군을 한 다음에도 몇 주 동안을 더 싸워야 한다는 것을 의미하기 때문이다. 그리고 프랑스에서 마른Marne 지역 전투 이후 독일군의 진격이 머지않아 저지된다. 하지만 콜비츠는 일기장에 다음과 같이 적는다. "사회민주주의자임을 의식하고, 앞으로도 그렇게 남을 우리는 살면서 처음으로 오늘 10월 10일에 검고 하얗고 붉은 줄이 있는 독일제국 국기를 내걸었다. 아들의 방 창문 밖으로. 그것은 페터와 안트베르펜을 위한 것이다. 무엇보다, 무엇보다 우리 아들을 위한 것이다."[22]

사람들은 자신이 잘못 들은 것이라고 믿는다. 콜비츠 부부가 프렌츠라우어 베르크에 있는 자신의 방에 황제의 깃발을 내걸었다고? 콜비츠의 작품이 단 한 점 걸려 있다고 전시 관람을 거절했을 뿐만 아니라 집요하게 거부권을 행사해서 예술가 케테에게 주는 상을 방해했던 사람의 나라를 위한 깃발을? 하지만 이것은 대부분의 예술가가 잘 처리해야만 할 분열이다. 한때 콜비츠에게 가장 중요한 작가였던 게르하르트 하웁트만도 황제와 끊임없이 다투었는데, 그런 그가 그 무렵에 다음과 같은 어설픈 시를 일간지

에 발표한다.

　이 몸을, 탄환과 수류탄을
　향해 내민다.
　온몸에 구멍이 나 너덜너덜해지기 전에
　진격은 제대로 이루어질 수 없다.

　사랑하는 동료여, 오라.
　같은 부류인 우리 둘은
　오늘은 병사로 대열을 유지한 채 서 있고,
　내일은 시체로 나란히 누워 있네.

　하웁트만은 그것을 진정한 시로 여기지 않고, "국민의 의무"로
서 쓴 것과 자신의 작품을 엄격하게 분리한다.[23] 하지만 1912년 노
벨문학상을 수상한 그는 일개 무명작가가 아니며, 그의 목소리는
외국에서도 무게를 지닌다. 당연히 외국에서는 그에 따른 분노가
상당히 크게 일어난다. 내면은 평화주의에 경도되어 있지만, 하웁
트만은 그것을 엄격하게 개인 일기장에만 적어놓는다. 그의 아들
셋은 전쟁터로 간다. 속으로는 걱정과 회의로 가득 차 있었지만, 그
는 공개적으로는 영웅적 죽음을 선전한다.
　콜비츠는 다르다. 그녀에게 영웅적 죽음은 오직 일기장에서만
발견할 수 있다. 그리고 그곳에는 단지 "루트비히 프랑크가 전사했
다는 소식. 영웅으로"[24]라고 적혀 있다. 유대계 제국 의회 의원인
프랑크는 전쟁 직전에 독일과 프랑스의 상호 이해를 증진하기 위
해 싸웠다. 그리고 자신과 같은 사회민주주의자도 결코 조국이 없

는 사람이 아니라는 것을 증명하기 위해 마흔 살에 자원해서 입대
했다. 그것을 위해 그는 목숨을 대가로 지불한다. 프랑크와 아주 친
했던 자유주의자 테오도어 호이스는 충격을 받아 다음과 같이 적는
다. "만일 독일인이 진정한 비극을 감지하는 데 있어서 그들 자신이
가지고 있는 것보다 더 큰 재능을 가졌다면, 유대계 변호사이자 병
역 미필이었던 의회 의원이 병사로 자원입대해서 맞은 때 이른 죽
음은 상징적 힘을 지닌 희생"으로 작용했을 것이고, "역사를 만드는
힘"을 갖게 될 것이 분명하다.[25] 케테 콜비츠에게 그 죽음은 전쟁을
예술적으로 다룰 수 있도록 만든 계기가 되었다.

　　인상주의자와 표현주의자의 중요한 후원자였던 파울 카시러가
8월에 자원해서 전방으로 가기 전에 급하게 서둘러서 창간한 새로
운 정기 간행물 『전쟁 시대』가 적합한 매체로 보인다. 이 「예술가
전단지」는 매주 발행되고, 15페니히라는 아주 싼 가격으로, 당연히
애국적인 관점에서 전쟁을 다룬 석판화를 모아 발행한다. 참여한
대표적인 예술가들 목록이 콜비츠가 한 발 비껴나 서 있도록 허용
하지 않는다. 그들은 에른스트 바를라흐를 포함하여 주로 「자유 분
리파」 회원들이다. 창간호 표지를 위해 다른 누구도 아닌 막스 리버
만이 황제의 말을 집중해서 경청하고 있는 대중을 그렸다. 그 밑에
는 빌헬름 2세의 "나는 더 이상 어떤 당파도 알지 못한다. 오직 독일
인만을 알 뿐이다"라는 구호가 인쇄되어 있다. 후에 리버만은 타넨
베르크Tannenberg에서 독일군이 승리를 하고 난 후 잡지 『전쟁 시대』
를 위해서 잘못된 비유적 그림을 제작하는 것도 주저하지 않는다.
그 그림에서 헤라클레스로 표현된 힌덴부르크 장군은 러시아 곰을
때려죽인다.

　　유명한 미술 비평가 율리우스 마이어 그레페Julius Meier-Graefe가

『전쟁 시대』의 프로그램에 대해 다음과 같은 공식을 만든다. "전쟁은 우리에게 선물을 준다. 우리는 어제와는 다르다. 우리는 색채, 선, 그림과 사치품을 갖고 있었다. 우리에게는 이론도 있었다. 우리에게 부족했던 것은 내용이다. 형제들이여, 시대가 이제 우리에게 그것을 준다. 포문, 불행과 피, 사랑과 신성한 증오에서 우리를 위한 경험이 생기게 될 것이다. 형제들이여, 우리의 무기 맛을 보게 될 비방자들에게 우리가 옳은지 아니면 우리가 야만인인지를 보여주자. 힘은 무기에 의해 증명될 것이며, 정신의 권리도 마찬가지다."[26]

콜비츠는 이론으로부터 추진력을 얻지도 않았으며, 자신이 "형제"로 취급받는다는 느낌도 받지 않는다. 하지만 위 문장은 예술을 유용한 것으로 만드는 경향을 보여준다. 즉 누가 이 전쟁을 주도하는 것이 옳고, 누가 그른지를 결정하는 정신적 전장에서 예술을 무기로 사용하는 것이다. 콜비츠도 영웅적 죽음이라는 주제를 예술적으로 시도하지만, 「루트비히 프랑크를 추모함」이라는 작품 스케치들은 실패하고, 그녀는 그것을 인쇄하도록 허락하지 않는다.[27] 그녀의 드레스덴 동료 오토 헤트너Otto Hettner가 틈새를 비집고 들어와서 잡지 제4호에 같은 이름의 석판화를 게재한다. 1914년 10월, 콜비츠의 유일한 작업이 잡지 『전쟁 시대』에 실린다. 눈을 감고 손을 깍지 낀 여인의 모습이다. 제목은 「두려움」으로 나중에 「기다림」으로 바뀐다. 매우 절제되어 있으면서도 음울한 이 작품이 독자들에게 애국심을 고취하려는 잡지의 의도와 맞지 않는다는 것을 그림 제목 자체가 보여준다.

10월 12일에 콜비츠는 페터와 작별한다. 늦은 시간이고, 별이 총총한 밤이다. 페터는 콜비츠에게 별자리를 가리킨다. 역에서 병사들과 대포가 실린다. 희미한 불빛 속에서 이루어지는 그림자놀

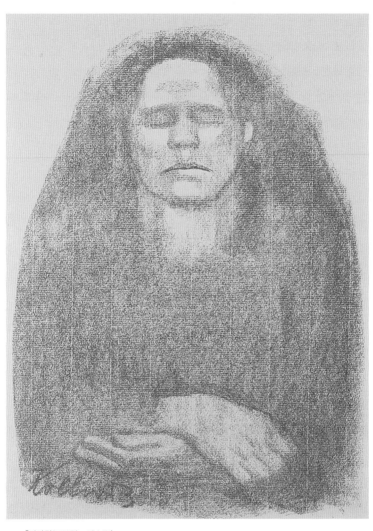

「기다림(두려움)」, 1914년

이 같다. "우리는 키스를 하고 서로를 얼마나 사랑하는지를 이야기한다. 그리고 그는 분명히 다시 돌아올 것이라고 말한다. 사랑하고, 사랑하는 내 아이야."[28] 페터는 이제 모든 인간이 하나의 번호가 되는 집단의 일부가 된다. 그는 115번이다. 하지만 그 모든 것이 일시적인 것이다. 그리고 친구들, 한스 코흐와 무엇보다 에리히 크렘스가 그의 곁에 있다. 그들에게 전쟁은 반드시 거쳐 지나가야만 하는 이행 과정일 뿐이다. 그들은 "정말로 힘든 일은 전쟁 후에 올 것"이라고 믿고 있다. 이른바 이런 짐들이 언젠가 그들에게 부여될 날이 올까?

이제 207보병연대가 된 부대는 벨기에를 향해서 출발한다. 독일은 중립국 벨기에를 집결지로 선택했다. 물론 군사 지도부는 그 작은 나라가 저항할 것이라고는 전혀 예상하지 않았다. 콜비츠를 포함하여 독일 지식인 중 누구도 국경 침범의 정당성을 심각하게 고려하지 않는다. 반대로 벨기에인의 저항은 독일인들을 화나게 만들었고, 악의적 소문이 만들어지는 계기가 된다. 게릴라 같은 **저격수들은** 비열하게 은신처에 숨어서 사격을 한다. 그런 다음 콜비츠는 눈이 후벼 파지고 손목이 절단된 젊은 병사들이 벨기에에서 집으로 돌려보내졌다는 소문을 듣는다.[29] 페터도 그런 운명의 위협을 받을 것인가?

매우 유사한 이야기들이 프랑스와 영국에서도 돌고 있으며, 멀리 미국과 오스트레일리아까지 퍼져 나간다. 다른 쪽 군인이 악당이 된 것이 차이일 뿐이다. 소문에 의하면 독일 병사들이 말로 표현할 수 없는 다른 많은 끔찍한 짓과 함께 아이들의 손목을 잘라서, 전리품으로 자신들의 군장에 넣고 다닌다고 한다. 이 전쟁에서 어느 쪽도 손목을 자르지 않았을 것이다. 하지만 페터 콜비츠가 플랑

드르 지역으로 진군할 때, 독일 병사들은 군대 지휘부의 명령에 따라서 이미 수백 명의 민간인을 살해했다. 그들은 "벨기에의 옥스퍼드"로 불리는 뢰번시를 무차별 파괴했다. 이때 900권의 고판본古版本과 함께 대체할 수 없는 소중한 서적들이 보관되어 있던 대학 도서관이 포탄의 화염에 휩싸여 파괴된다. 독일에서는 사람들이 그것을 무시하거나 끔찍한 짓을 날조해서 퍼트리는 흑색선전일 뿐이라고 여기거나 공포의 대상인 벨기에 의용병에 대항하기 위한 정당방위라고 옹호한다. 외국 사람들이 보기에 한때는 시인과 철학자의 나라였던 독일이 이제 망상의 보루로 바뀌었다. 이때 페터 콜비츠가 군장 속에 전선으로 보낸 어머니의 두 가지 선물, 즉 레클람 출판사 문고판 『파우스트』 2부와 휴대용 체스 판을 갖고 다니는 것도 전혀 도움이 되지 않는다.

아직 독일에 있을 때 보낸 페터의 첫 번째 엽서는 이후에 보낸 소식들과 마찬가지로 거의 남아 있지 않다. 부모가 보낸 답장을 통해 그 내용을 역으로 추론할 수 있을 뿐이다. 답장은 병영에서 받은 페터의 짧은 교육이 현대적인 전쟁에서 살아남기에 충분한 것인지에 대한 강한 회의를 불러일으킨다. 카를은 걱정스럽게 묻는다. "어떻게 저절로 총알이 발사되는 일이 일어날 수 있니? 총의 안전장치를 채우는 것을 잊었니?"[30] 그다음부터 엽서는 오지 않는다. 부모는 아들이 벨기에에 있거나 아니면 벌써 프랑스에 있을 것이라고 추측한다. "지금은 어디에 있니? 잠은 제대로 자는 거냐? 춥지는 않니?"[31]

아이들이 없는 삶이 부모에게는 단조롭고 쓸쓸하게 여겨진다. 날씨조차 음울하다. 콜비츠는 작업 속으로 달아나고, 마지못해서 스케치를 하기 시작한다. 승리의 소식도 없고, 그 반대의 소식도 없

다. 그냥 아무것도 없다. "마치 안개 속에서 생각하는 것 같다."

　같은 시기에 페터 콜비츠와 동료들이 경험한 것은 에리히 크렘스가 『자유 독일 청소년』을 창간한 구스타프 뷔네켄에게 보낸 편지에 적혀 있다.[32] 언어는 표현력이 풍부하고, 문학적 수준을 유지하려고 애를 쓴다. 최종적으로 우편은 자신의 커다란 우상을 향한다. 10월 21일 에리히는 다음과 같이 쓴다. "우리가 길에서 누워 보낸 지 이제 사흘째입니다. 높고, 축제처럼, 무서울 정도로 큰 나무들, 가을을 애도하며." 그 편지에는 다시 한번 8월처럼 열정적인 청춘을 나타내는 "축제처럼"이라는 단어가 들어 있다. 다른 내용을 전하고 있는 글의 나머지 부분과 연결되지도 않는다. 새로운 출발이나 여름의 열기는 흔적도 없다. 다른 시간 계산이 시작된다. 가을과 슬픔의 시간.

　에리히 크렘스는 계속 써내려 간다. "아주 무감각해진 우리는 먼 곳이나 가까운 곳에서 들려오는 대포 소리를 들으며, 많은 것이 지나쳐 가는 것을 봅니다. 재촉을 받는 포병, 위생병, 공병, 탄약 보급 중대, 쏜살같이 지나가는 사령관의 자동차, 모든 것이, 모든 것이 앞으로, 전장을 향해 달려갑니다. 커다란 전쟁터 속으로. 여기서 전세가 결정되기 때문입니다. 대규모 행진. 그리고 아주 가까운 곳에서, 바로 우리 앞에서 천둥처럼 울리는 포성. 하늘에서 터지는 파편. 야영지의 장작불. 딱딱해진 비상식량 개봉. 내 내부에서 모든 신경들이 엄청나게 흥분하고 긴장해 있습니다."

　마침내 콜비츠 부부는 10월 24일에 새로운 소식을 받는다. 페터는 자신들이 이미 천둥 같은 포성을 듣는다고 적는다.[33] 그것이 나중에 여러 차례의 학살이라고 불리게 될 "첫 번째 플랑드르 전투"의 시작을 알리는 포성이다. 삼국 협상국◆에게 그 전투가 갖는 의미는

북해 방향으로 독일군의 진격을, "바다를 향해 달려가는 경주"를 저지하는 것이다. 반면에 독일인에게는 그 날조된 전투의 세부사항이 전쟁 기간 내내 가장 효과적이었던 "랑에마르크 열광Langemarck-Begeisterung"이라는 신화가 된다. 그것에 따르면 페터 콜비츠 같은 독일의 전쟁 자원병으로 간 대학생들이 독일 노래를 부르면서 적진을 향해 돌진하여 영웅적인 죽음을 맞이했다는 것이다. 첫 번째 플랑드르 전투에 투입되었다가 전투 후에 병장으로 진급한 한 병사에게 랑에마르크는 정신적 각성을 가져다준 경험이 된다. 그의 이름은 아돌프 히틀러다. "폭풍 같은 열정에 압도된 나는 무릎을 꿇고, 터질 것 같은 심정으로 이 시대를 살 수 있게 해주신 하늘에 감사를 드린 것을 부끄러워하지 않는다"고 자신의 책 『나의 투쟁』에 적어 넣는다.

의사인 카를 콜비츠는 자신의 환자들로부터 다른 이야기를 듣는다. 기진맥진한 채로, 하도 걸어서 닳아버린 군화를 신고 벨기에의 길가에 앉아 있는 안경 쓴 젊은이에 관한 이야기다.[34] 플랑드르 전투의 독일 연대들은 예비역, 지역 방위군, 자원병, 그리고 아주 소수의 직업 군인들이 보충병으로 충원되었다. 대부분의 신병이 제대로 교육을 받지 못했고, 너무 어리거나 너무 늙었다.

에리히 크렘스는 다음과 같이 적는다. "우리는 기다리면서 아무것도 하지 않습니다. 우리는 예비 병력이죠. 하지만 모든 것에서 전투를 감지합니다. 언제든지 '전투 준비'라는 명령이 떨어질 수 있습니다. 그것이 우리를 참호로, 위대한 '줄타기' 놀이로 보내버리겠죠.

◆ 삼국 협상은 독일제국, 오스트리아-헝가리 제국, 이탈리아 왕국이 맺은 삼국 동맹에 대항하기 위해 영국, 프랑스, 러시아가 맺은 군사 동맹이다. - 옮긴이

1914년 10월 페터 콜비츠

페터와 한스 코흐가 내 옆에 있어요." 그래서 우리는 페터 콜비츠의 최후의 순간을 상상할 수 있다. 부모가 플랑드르 전투의 천둥 같은 첫 번째 포성에 대해 들었을 때는, 이미 에리히는 부상을 입었고, 페터는 죽은 지 이틀이 지났을 때다.

케테 콜비츠는 10월 30일이 되어서야 아들의 전사 통지서를 받는다. 그녀는 말문이 막혀버렸다. "당신의 아드님이 전사했습니다." 그녀는 이 인용구 이상을 일기장에 적어 넣을 수 없다. 그리고 열하루가 지나서야 비로소 그녀는 기록을 계속한다. 또다시 다른 사람의 언어를 인용한다.

이제 나는 슬픔과 괴로움으로 천을 짜는 장인이 되었다네.
나는 밤낮으로 무거운 상복을 짜고 있구나.

336

이것은 고트프리트 켈러Gottfried Keller의 시 「비탄 속에서」에 나오는 구절이다. 상복을 짜는 것이 콜비츠에게는 앞으로의 삶과 미래의 예술을 위한 프로그램이 될 것이다.

차츰 그녀는 페터가 어떻게 죽었는지 알게 된다. 부대의 일부가 참호에 들어가 있었고, 커다란 길의 다른 쪽에 있던 나머지 부대가 공격을 받았다고 한다. 페터는 안전한 참호로 후퇴하라는 명령을 전달하기 위해 몸을 일으켰고, 이때 총을 맞았다. 즉사였다.[35] 연대의 첫 번째 사망자인 페터는 그에 걸맞은 영예를 누렸다고 했다. 한스 코흐는 삽으로 참호를 팠으며, 갑자기 적군의 총격이 시작되자, 참호 속에서 숨을 곳을 찾았다고 한다. 나중에 이루어진 매장에 대한 그의 보고는 다음과 같다. "대대장이 제일 먼저 떡갈나무 가지를 들고 있다가 그것을 언덕에 꽂았다. 그다음에 대위가 그리고 소위가 십자가를 만들라고 지시했고, 그 위에 '이곳에서 페터 콜비츠가 조국을 위해 영웅적 죽음을 맞다. 의용 예비사단 207연대 소속'이라고 적었다." 페터 콜비츠를 위해 제작된 묘지 십자가가 오늘날까지 보존되어 있다. 아마도 매장할 때 세웠던 최초의 십자가는 아닐 것이다. 거기에는 영웅적 죽음에 대한 언급은 더 이상 없다.

페터 콜비츠 다음에 죽은 수백만 명의 사망자 중 아주 소수만이 그런 무덤을 얻게 된다. 이어진 물량 공세 전투에서 죽은 자들의 잔해는 계속해서 포탄의 폭발로 파헤쳐지고 또다시 부서진다. 이 세계대전은 세상에서 가장 커다랗게 자행된 시신 훼손 행위이기도 하다. 페터 콜비츠는 그런 일은 겪지 않았다. 프로이센 군대의 사상자 목록에서 유일하게 그의 이름이 사라지고 없다. 그곳에서 그는 "페터 볼리르츠Peter Bollirtz"라는 이름으로 기재되어 있다.[36]

케테와 카를의 고통스러울 정도로 많은 편지와 엽서는 이제 배

달되지 못한 채 벨기에서 베를린으로 반송된다. "전사. 반송" 혹은 "반송. 사망"이라는 표기와 함께. 수신자를 더 이상 찾을 수 없는 많은 이야기에 대한 기억. 그중 긴 소식 두 개. 거기서 콜비츠는 이제 한스도 마침내 전방으로 갈 수 있겠다는 희망을 이야기한다. 기병으로서가 아니라 병장 계급을 받은 위생병으로. "그가 운이 좋으면 몇 주 후에 전장으로 가는 군대에 배속될 거다. 하지만 한스가 운이 좋았던 경우는 아주 드물지."

콜비츠는 지금도 전장으로 갈 수 있게 되었다는 것이 한스에게 행운이라고 생각할까? 그것이 자신에게는 불행이 되리라고 생각하지만, 여전히 남아 있는 아들이 전방에 갈 수 있기를 바란다. 그 결과가 어떨지 그녀는 아주 분명하게 알고 있다. 악의적인 논평에서 시인 빌란트 헤르츠펠데는 다음과 같이 쓴다. "나는 그녀의 두 아들을 알고 있었고 그들이 전선으로 가려고 자원입대했다는 것을 들었다. 그래서 나는 즉시 콜비츠 부인에게로 가서, 자식들이 그런 생각을 포기하도록 설득해야만 한다는 점을 그녀에게 주지시키려고 노력했다. 그것은 살인이며 동시에 자살 행위라고 말이다. 그녀는 초상화를 통해서 충분히 알려진 그 커다란 눈으로 나를 쳐다보고 말했다. '맞아요. 하지만 아이들에게서 그들의 이상을 빼앗을 수는 없어요.'" 헤르츠펠데는 프랑스에서 페터 콜비츠의 무덤을 보았다고 주장하는데, 그것으로 그의 이야기의 신빙성이 사라진다.[37]

콜비츠는 친구와 한스에게 보낸 각각의 편지에서 다음과 같이 쓴다. "우리는 학살이 일어나기 전에 페터를 그처럼 부드럽게 거두어 가신 하느님께 고마워하고 있다."[38] "한스야, 만약 네가 살아 돌아올 수 있다면, (……) 살아서 활동해야 하는 어려운 일이 네게 주어질 거야. 그 아이는 재빠르게 그것으로부터 달아났지."[39] 어쨌든 카

페터 콜비츠의 방. 그가 죽고 난 다음 몇 년 동안 변화되지 않은 채로 남아 있다.

를 콜비츠는 죽어 저승으로 가려는 또 한 명의 아들보다는 살아 있는, 흙처럼 무거운 아들을 데리고 있고자 했다. 그는 한스가 최전선으로 가지 못하도록 국방부에 청원서를 제출하려고 한다. "그것이 내게는 아주 불편하다"고 케테는 일기장에 적는다. "카를이 그를 그렇게 구속할 수 있나?" 카를의 대답은 그녀의 마음에 심한 타격을 가한다. "당신은 단지 희생하고 놓아줄 힘만 가지고 있을 뿐, 붙잡고 있을 힘은 전혀 갖고 있지 않아."

처음 몇 달 동안 계속된 살인적인 공격을 이겨내고 살아남은 페터의 친구들은 계속해서 싸우고 재빠르게 자신들의 이상을 상실한다. 에리히 크렘스가 구스타프 뷔네켄에게 보낸 편지에는 정교한 이미지나 감정이 더 이상 거의 남아 있지 않다. "사람들은 끔찍하게 서로를 더럽히고, 짐승처럼 됩니다. 인간성이라고는 찾아볼 수 없

어요. 인위적인 열광의 순간이 지난 지금 그들 모두는 그것을, 전쟁에 대한 증오를 느끼고 있어요."[40] 역으로 뷔네켄은 콜비츠에게 조의를 표한다. "음울한 기분이 들었던 요 며칠 사이에 뷔네켄이 작은 소책자 『전쟁과 청소년』을 보냈다. 그는 동생을 기념해서 미리 인쇄를 했지만, 글을 쓰면서 다른 누구보다도 페터에 대해서 더 많이 생각했다고 한다. 그것이 아주 좋았다."[41] 그 시기에 뷔네켄은 비슷한 내용의 위로 편지를 얼마나 많이 썼겠는가?

페터의 친구들이 휴가를 나오면, 케테 콜비츠를 방문한다. "그의 운명은 그가 자신의 감정과 완벽하게 일치된 상태에서 저승으로 가도록 정해져 있었다. 그가 거의 모든 젊은이처럼 이제 전쟁을 짐과 악으로 느낄까? 페터는 죽음으로써 자신의 의지를 봉인해 버렸다. 봉인된 것에서 더 이상 이런저런 것을 떼어낼 수는 없다. 하지만 계속 살아 있는 다른 사람들, 그들에게는 어떤 봉인도 없다. 그 어떤 것도 맞지 않고, 아무것도 적합하지 않다."[42]

노르웨이 휴가를 같이 간 네 친구 중에서 한스 코흐만이 살아남는다. 리하르트 놀, 고트프리트 레시히, 그리고 에리히 크렘스를 전쟁이 집어삼킨다. 모두가 1916년 물량 공세 전투에서 죽는다. 더 이상 아무것도, 죽음에서조차도 물량 공세 전투에 어울리는 것은 없다. 그리고 더 이상 영웅으로 죽는 사람은 없다.

1 올리히 그로버, 「페터 콜비츠의 짧은 삶-흔적
 탐사에 관한 보고」, 하넬로레 피셔(편집),『케테
 콜비츠. 애도하는 부모. 평화를 위한 기념물』, 쾰른,
 1999. 이후로 에리히 크렘스의 모든 인용문은 이
 책에서 가져온 것이다.
2 '아들에게 보낸 편지', 88쪽 이하.
3 페르디난트 그레고로비우스,『발트해 해변의
 목가적 풍경』, 쾨니히스베르크, 1856/1940.
4 그로버의 글, 69쪽.
5 페터 그로버(편집),『종말의 시기 유럽. 1차
 세계대전 중 독일 작가, 예술가 그리고 학자의
 집단적 일기장』, 괴팅겐, 2008. 24쪽.
6 '케테의 일기장', 148쪽 이하, 746쪽.
7 '케테의 일기장', 151쪽.
8 같은 곳.
9 아스타 닐젠,『침묵하는 뮤즈-지나온 삶의 회상』,
 뮌헨, 1977.
10 '케테의 일기장', 154쪽.
11 그로버, 위에 언급한 글, 69쪽.
12 같은 곳.
13 빈프리트 모게·위르겐 로이레케(편집),『호어
 마이스너 1913년. 서류, 해석, 시각 자료로 보는
 1차 자유 독일 청소년의 날』, 쾰른, 1988.
14 '케테의 일기장', 52쪽.
15 '아들에게 보낸 편지', 70쪽.
16 '케테의 일기장', 152쪽 이하.
17 '케테의 일기장', 745쪽 이하.
18 http://wiki-de.genealogy.net/IR_24. 2014년
 11월 17일 최종으로 접속함.
19 '케테의 일기장', 158쪽.
20 '케테의 일기장', 159쪽.
21 '케테의 일기장', 163쪽.
22 '케테의 일기장', 168쪽 이하.

23 클라우스 샤르펜,『1880년부터 1919년까지
 문화와 정치의 긴장 영역에 처한 게르하르트
 하웁트만』, 베를린, 2005. 123쪽.
24 '케테의 일기장', 160쪽.
25 호이스(1965), 30쪽.
26 에바 카스퍼스, 「파울 카시러와 판 잡지: 20세기
 독일 서적 삽화와 그래픽에 기여한 공적」, 특별판,
 박사학위 논문, 함부르크, 1986, 18쪽 이하.
27 '케테의 일기장', 792쪽.
28 '케테의 일기장', 170쪽.
29 '케테의 일기장', 160쪽.
30 피셔(1999), 21쪽.
31 같은 곳.
32 그로버, 위에 언급한 글, 71쪽.
33 '케테의 일기장', 173쪽.
34 '케테의 일기장', 174쪽.
35 '케테의 일기장', 793쪽; '아들에게 보낸 편지',
 91쪽; 그로버, 위에 언급한 글, 72쪽.
36 「프로이센 전사자 명부」 1916년 5월 3일, 520번.
 12292쪽: 207 예비 보병 연대 페터 (볼리르츠가
 아닌) 콜비츠(4중대)-베를린-전사(1914년 12월
 4일 전사자 명부 93번 3306쪽에는 "자원병 페터
 볼리르츠"로 보고되었음).
37 피셔(1999), 116쪽.
38 피셔(1999), 24쪽.
39 '아들에게 보낸 편지', 92쪽.
40 그로버, 위에 언급한 글, 72쪽.
41 '아들에게 보낸 편지', 103쪽.
42 피셔(1999), 30쪽.

케테 콜비츠와 함께 있는 마르그레트 뵈닝, 노르트하우젠, 1943년

야상곡 II
노르트하우젠 1943-1944년

1943년 12월 케테는 춥고 어두운 크리스마스 시즌이 두렵다. 그보다 그것에 대한 기억이 더 두렵다. 노르트하우젠의 집주인 마르그레트 뵈닝은 미리 자세하게 묻지 않고 케테의 방에서 2인용 침대를 치우고 보다 작은 침대로 바꾼다. 남은 공간을 이제 글을 쓰거나 책을 읽기 위한 밝은 전등과 편안한 안락의자가 채운다. 케테는 말을 하지 않아도 친절하면서도 주의 깊게 보살펴주는 그녀의 태도에 고마워한다. 두려워하던 크리스마스 전야는 생각했던 것보다는 덜 끔찍하게 지나간다. 몇몇 아이들이 카타가 주도한 크리스마스 연극을 공연한다. "어쨌든 나는 너무나 사랑스럽고 멋지게 사람을 즐겁게 해주려고 신경을 쓴 다른 사람들을 방해하지 않고서 크리스마스 저녁을 보낼 수 있었다." 그런 다음 기억이 그녀를 따라잡는다. "나는 콘라트 페르디난트 마이어Conrad Ferdinand Meyer의 시 마지막 부분을 말하는 페터를 생각할 수밖에 없었다.

그리고 한 왕의 가문이
자유로운 자손들로부터 자라나는데,
그들의 밝은 관管에서 소리가 울린다.

343

평화, 땅 위에 평화!"[1]

케테가 이 구절에서 떠올린 것은 1914년에 전사한 아들 페터다. 페터가 죽은 지 5년 후, 그가 스물세 살이 되는 생일에 가족은 이 시를 낭송했다.[2] 하지만 지금 콜비츠가 크리스마스 편지에서 기억하는 사람은 같은 이름을 지녔던 손자 페터다.

"땅 위에 평화"라는 구절을 낭송하는 일은 리히텐라데 집에서 한스, 오틸리에, 손자들과 함께 보내는 크리스마스 축제에서 늘 하던 정해진 의식이었다. 그것이 할머니가 가장 좋아하는 시이며, "할머니가 전하는 소식, 그녀의 신앙 고백, 그리고 우리 아이들에게는 언제나 시련이었다."[3] 손주들은 누가 그 낭송을 맡을 것인지를 미리 제비뽑기로 정해놓았다. 그 이유는 케테가 낭송할 때마다 주기적으로 눈물을 흘렸으므로, 손주들에게는 그 상황이 약간은 곤혹스러웠기 때문이다. 친구들에게 보내는 편지에서도 마이어의 시는 계속 등장한다.[4] 몇 년의 시간이 흐르면서 케테는 그 구절을 독특하게 변형시켰다. 원문에는 "자유로운 후손들로부터 자라난다"는 구절 대신에 다음과 같은 구절이 있었다. "강한 후손들과 함께 번영하리라." 콜비츠의 경우에 강조점이 "자유"라는 단어로 옮겨졌다. "땅 위에 평화"라는 구절이 나온 김에 말하자면, 노르트하우젠에서도 하늘에 떠서 지나가는 대규모 비행 편대의 굉음이 들린다. 대개 베를린 쪽으로 가는 비행기들이다. "우리는 이곳 평화의 섬에 있다. 아직까지는." 그녀는 1943년 12월 한스에게 그렇게 적어 보낸다. "하지만 발밑에서는 땅이 크게 흔들리는 것 같다."[5]

사랑하는 손자 페터는 삼촌의 이름을 따서 이름을 지었고, 그에게는 아주 다른 운명이 주어지기를 바랐다. 케테가 1941년 섣달

344

그믐에 그에게 편지를 썼을 때, 병사 페터 콜비츠는 황달로 야전병원에 누워 있었다. 그래서 할머니는 그가 전방에 투입되지 않고 오랫동안 병원에 입원해 있기를 바랐다. 그녀의 편지는 페터가 보낸 크리스마스 안부 편지에 대한 답장이었다. 안부 편지에는 분명 가족 파티와 마이어의 구절이 들어 있었을 것이다. "베를린 외곽에 있는 너희 집에서 함께 보낸 크리스마스 파티는 우리 같은 노인들에게 대단한 일이었단다. 우리는 그곳에서 감사한 마음으로 돌아왔단다." 케테는 그렇게 대답한다. "네가 적어 보낸 모든 단어를 나는 온전히 이해한다. 그리고 그것은 육체적으로 함께 있는 것 이외에도 계속 작용하면서 발전하는 무엇인가가 있다는 것을 내게 증명해 준다. 시간을 뛰어넘어서, 거리가 생겨난 것처럼 보이는 곳에서도 그렇다. 이해하지 못하는 곳에서도."[6]

하지만 1943년 크리스마스 기간은 페터가 죽은 지 이미 15개월이 흐른 뒤다. 그는 "대독일 연대의 부사관, 보병 돌격 훈장과 2급 철십자 훈장 소지자"로 동부 전선인 모스크바에서 서쪽으로 200킬로미터 떨어진 르제프Rschew 전투에서 전사했다. 그는 14개월 동안 지속된 전투에서 희생된 100만 명 중 한 명이다. 케테 콜비츠는 일기장에 1942년 6월의 마지막 생일 축하 편지와 함께 당시에 일반적이었던 "자랑스러운 슬픔 속에서"라는 미사여구를 사용하지 않은 부고장을 보관했다.[7] 가족이 전사 통보를 받았을 때의 상황은 1914년과 비슷했다. 콜비츠는 1942년 "10월 중순" 일기에 여전히 페터가 실제 전선이 아니라, 후방의 예비 진영에 머물러 있으며, 전쟁의 끔찍함에도 불구하고 페터가 살아 있다는 표지를 보거나, 그저 가끔씩 푸른 하늘이나 흘러가는 구름을 볼 때면 행복한 순간을 느낀다고 적는다. 하지만 10월 14일에 한스에게 보낸 편지 한 꾸러미가

리히텐라데에 있던 집으로 더 이상 전달될 수 없다는 이유로 반송되어 왔다.[8] 그는 이미 9월 22일에 전사했던 것이다.

케테 콜비츠는 이 운명의 타격에 아들의 죽음과는 달리 반응했다. "처음 며칠 동안은 이상하게 고조된 감정이 생겼다. 짐을 짊어질 수 있도록 나만이 아니라 다른 사람, 특히 오틸리에도 도와줄 수 있는 어떤 힘이 내 안에서 생겨나고 있는 것 같은 느낌"이라고 그녀는 일기장에 기록한다. "그때 나는 오틸리에를 약간이나마 도와줄 수 있을 것 같았다. 나는 **두 번의** 경험에서 할 수 있는 한 가장 강하고, 최대한 애정을 담아서 말했다. 그리고 내가 그녀에게 무엇인가를 줄 수 있다고 여겼다. 하지만 며칠이 지나자 나는 내 안의 힘이 줄어든 것을 감지했다. 그리고 그녀를 도울 수 없다는 사실도." 페터가 자신의 생각이나 감정을 별로 드러내지 않는 매우 폐쇄적인 아이로 여겨졌기 때문에 부모와 형제자매들은 상실을 그만큼 더 힘들게 극복해야만 했다. "그는 항상 말없이 거리에서 자전거를 이리저리 몰고 다녔고, 집에 있을 때나 우리와 함께 있을 때도 거의 말을 하지 않았다. 그는 오래전에 집을 떠나 있었던 것이나 마찬가지다."[10] 그녀는 지난 몇 년 동안 그와 거의 아무런 말도 나누지 못했다는 탄식을 시어머니에게 털어놓는다. "'나는 그를 배불리 먹이는 것 말고는 아무것도 할 수 없었어요. 그는 식탁에 앉아서, 접시 옆에 두 손을 놓고 기다렸어요.' 그런 다음 '그는 마치 지워진 것 같아요.' 눈물 없이 나온 이런 단어들 속에 들어 있는 비탄, 이런 끔찍한 비탄." 케테는 이렇게 언급하고 결론을 내린다. "아무것도 도움이 되지 않는다. 사람들은 그와 같은 상처는 오직 자신의 내면에서부터 이겨낼 수밖에 없다."[11]

케테 콜비츠에게 둘째 아들의 죽음은 그녀가 1944년 초에 한스

에게 쓴 것처럼 "내 인생에서 가장 큰 타격"으로 여전히 내면에서 완전히 치유되지 않은 상처였다. 유타 본케 콜비츠는 "그 이후로 할머니에게 그보다 더 큰 충격은 없었다"고 말한다. "남편의 죽음이나 집을 잃은 것이 당연히 고통스러웠겠죠. 하지만 오빠가 죽었을 때, 할머니의 가장 커다란 걱정은 아들 내외가 그것으로 무너지지 않도록 하는 것이었어요."[12] 그 차이는 아마도 환상이 끝났기 때문에 가능했을 것이다. 그녀는 오랫동안 아들 페터가 희생적인 죽음을 맞았고, 그의 죽음은 의미가 있었다는 생각에 매달려 있었다. 손자가 전사했을 때 그녀는 더 이상 그런 것을 믿지 않았다.

오히려 마지막 시기에 작성돼 현재에 전해진 많은 문서에 드러나 있는 그녀의 성찰을 보면 그녀에게 "조국, 민족, 민족적 명예"와 같은 개념들은 공허한 껍데기처럼 보였다. "조국"이란 단어는 본질적으로 "고향"이라는 말로 대체될 수 있으며, "사람이 태어나서, 아버지와 어머니 사이에서 성장하고, 언어와 풍경 속에서 자라는 한 조각의 땅." (……) "명예"와 같은 개념과는 어울리지 않는 따뜻함과 사랑의 감정이라는 것이다. 반면에 "인간의 조국 그리고 또한 독일인의 조국"은 전 세계 모든 곳이 될 수도 있다고 한다. 이와는 반대로 "명예"는 온전히 인간 내면의 문제로, 외부에서는 빼앗을 수 없는 것이다. 그것은 유일하게 자신의 양심을 따르는 것에 존재하는 것이라고 한다. "계급에 합당한 명예"라는 것은 그 말을 오용하는 것이라 한다. 물론 직업윤리를 따르는 의사의 명예 혹은 변호사의 명예를 상상할 수는 있다고 한다.

그녀에게 최고로 의심스러운 단어는 "민족의 명예"다. 모든 민족이 다른 민족에 대항해서 무기를 사용해서라도 자신의 권리를 지킬 수 있다고 말한다. 그러나 이것은 지난 전쟁에서 얻은 가장 고통

스러운 교훈이다. "모든 전쟁은 방어 전쟁으로 바뀐다. (······) 그래서 쉽게 불타오르는 청춘들이 민족의 명예를 지키기 위해 스스로 목숨을 바치도록 내적인 부름을 받았다고 느끼게 되는 현상이 항상 똑같이 발생하는 것이다. 그것은 상상할 수 없을 정도로 오랫동안 돌려야 하는 나사와 같다."[13] 손자 페터도 오히려 강제 징집된 총알받이로 끝나지 않기 위해서 자발적으로 입대 신청을 하지만, 아무런 열광도 없이 그렇게 했다.[14]

케테는 오래전부터 독일의 승리를 더 이상 믿지 않으며, 그것을 추구할 만한 가치가 있는 것으로 여기지도 않는 것처럼 보인다. 1년 전에 그녀는 스탈린그라드 바로 앞에 있던 독일 제6군의 마지막으로 남은 병력이 "마침내" 항복했으며, 전쟁에 졌다고 해서 한 민족이 명예를 잃는 것이 아니라고 적었다. 민족은 다른 방식으로 명예를 잃어버린다는 것이다. 그녀의 생각은 다른 미래를 향하고 있다. "무엇보다도 나는 아르네에게 즉시 러시아 말을 가르치라고 조언하고 싶다. 그것은 사람이 배울 수 있는 언어 중에서 가장 어려운 언어다. 그리고 그가 지금 그 언어를 배우게 된다면, 앞서 나갈 수 있을 것이다. (······) 이곳에서 사람들은 이제 러시아어로 눈을 돌리기 시작한다."[15] 이런 생각이 한스와 오틸리에에게서는 아무런 결실을 맺지 못한다.[16]

반대로 케테는 아르네가 있는 리히텐라데를 방문하려는 계획에서 한발 물러선다. 그 생각이 그녀를 행복하게 만들지만, "아르네와 같은 젊은 사람에게는 나처럼 사그라져 가는 사람을 기억 속에 담아두지 않는 것이 더 좋다고 생각한다. 그들은 그런 인상을 지울 수 없을 것이다. 그가 노쇠한 나를 더 이상 보지 못하게 될 때, 어떻게 다른 모습이었던 나를 기억할 수 있겠는가?"[17] 이때 방문하려던 이

손자 아르네와 함께 있는 케테 콜비츠 부부, 1932년

유는 극적이다. 1944년 6월 13일 그녀는 아들과 며느리 오틸리에에게 보낸 시적이고 감동적인 편지에서, 케테 본인의 자유의지로 삶과 작별을 고하고자 한다고 설명했다.

"내가 오늘 쓴 것을 오해하지 말고, 나를 감사할 줄 모르는 사람이라고 생각하지 않기를 바란다. 하지만 너희들에게 꼭 하고 싶은 말은, 나의 가장 큰 소원은 더 이상 살고 싶지 않다는 것으로 정해졌다는 것이다. 많은 사람이 나보다 더 늙었다는 것을 알고 있지만, 스스로 자신의 삶을 내려놓고 싶은 욕망이 생겼을 때는 모두가 그것을 느낀다. 내게 그 소망이 생겼다. 내가 약간 더 이곳에 머물 수 있건 없건 상관없이 아무것도 그것을 변화시키지 못할 것이다. 너희들과 너희의 자식들과 헤어지는 일이 몹시 힘들겠지만, 죽음에 대한 멈출 수 없는 갈망은 그대로 남아 있구나. 나를 너희들 품에

안아줄 결심을 할 수 있겠니? 그렇다면 나는 아주 고마울 것이다. 겁먹지도 말고, 그런 생각을 그만두도록 말리려고도 하지 마라. 모든 어려움에도 불구하고 내게 셀 수 없이 많은 것을 주었던 내 삶을 나는 축복한다. 나는 삶을 낭비하지도 않았고, 최선을 다해서 살았다. 너희들에게 부탁하는데, 이제 내가 갈 수 있도록 허락해 다오. 내 시간은 이제 끝났다.

너희들은 말하겠지, 내가 앞으로도 많은 것을 더 할 수 있고, 내 삶은 아직 끝난 게 아니며, 아직까지 글도 잘 쓸 수 있고, 기억력도 여전히 말짱하다고. 그럼에도 죽음에 대한 갈망은 남아 있다. 레굴라가 오래전에 내게 그 가능성을 알려주었다. 하지만 그것은 이것과는 전혀 상관이 없다. 그 소망, 채워지지 않는 그 갈망은 여전히 남아 있단다."[18]

이것은 자살 예고이긴 하지만, 추신에 다음과 같은 글이 있기 때문에 작별의 편지는 아니다. "당연히 나는 너희들이 이곳에 오기 전에는 가지 않을 것이다. 나는 서두를 필요가 없다." 그녀는 있을 수도 있는 반대 논거에 미리 대답을 준비하려고 시도한다. 그녀가 계속해서 노르트하우젠에 머물 수 있는지와 상관없이 그 결정을 변화시킬 수 있는 것은 아무것도 없다고 한다. 베를린을 벗어나 피난 가는 일이 그녀에게 아주 힘들었던 시기가 지난 후, 그녀는 마르그레트 뵈닝이 보여준 환대 덕분에 임시 거처를 점차 집처럼 느끼게 되었다. 이 시기에 다시 주민들의 대피가 예정되어 있다. 엄격하게 비밀을 유지하려고 했지만 노르트하우젠 근처에 있는 지하 공장에서 수만 명의 정치범 수용소 재소자들과 강제 노역자들이 총통을 위한 새로운 기적의 무기를 제작하고 있다는 사실을 주민들에게 완전히 숨길 수는 없었다. 그 무기는 무엇보다도 나중에 "복수의 무기"

V2로 이름이 바뀌게 된 A4 로켓이다. 그에 따라서 연합군의 대규모 공습을 걱정해야만 한다. 노르트하우젠 시내에서 두 명의 희생자가 생긴 1944년 4월의 공습을 한스 콜비츠는 경고로 이해했을 수도 있다. 집권자들도 그것을 매우 비슷하게 보았고, 도시에서 주민을 피난시키기 시작한다.

새로 장소를 바꾸는 것이 케테에게는 상상할 수 없는 것으로 여겨진다. 하지만 죽음을 바라는 다른 이유도 있다. "아이들 아빠와 게오르크의 겹치는 생일날"이 편지의 제목이다. 6월 12일 리제의 남편 게오르크 슈테른은 일흔일곱 살이 되었고, 6월 13일 카를 콜비츠는 여든한 살이 되었다. 그날 케테는 남편이 죽고 혼자가 된다는 것에 대해 집중적으로 생각을 했고, 발작적으로 되풀이되던 우울증이 심해진다. 의사이자 조카딸인 레굴라가 오래전에 "그 가능성"(그녀가 몸에 지니고 다녔던 독이 든 알약이었을 것이다)을 케테에게 주었다는 사실이, 마법의 주문이 적힌 편지에서 세 번 되풀이되어야만 소원이 이루어지는 것처럼, 죽음의 소원이 즉흥적으로 이루어진 것이 아니라는 점을 보여준다.

친구 베아테 예프와 함께 그녀는 1차 세계대전 말기에 이미 그것에 대해 자세히 논의했다. 케테는 자신의 어머니처럼 정신적으로 쇠약해질까 봐 걱정했다. 그에 비해 예프는 승리를 거두면서 진격해 오는 연합군이 저지르게 될 잔인함을 두려워했다. 그것 때문에 그녀는 케테로부터 비웃음을 당해야만 했다. 어떤 "수단"을 찾으려는 예프의 바람은 점차 간절해졌고, 마침내 케테는 느낌이 좋지 않았지만, 의무감에서 카를에게 문의했다. "네가 계속 그 견해를 고집한다면, 유사시에 내 남편은, 내키지는 않지만 그렇게 할 준비가 되어 있어. 일단 의사로서는 내켜하지는 않아. 생명을 지키는 일은 생

명을 파괴하는 것보다 언제나 더 중요한 일이기도 하고, 혹시 사람들이 초조해져서 그렇게 할 필요가 없는데도 그 수단을 쓰려고 손을 뻗치는 것을 두려워하기 때문이기도 해."[19] 케테로서는 다행스럽게도, 얼마 지나지 않아 예프는 분명히 다른 결정을 내렸다. "그러니까 너는 더 이상 그것을 원하지 않는다는 거지? 좋아. 결정 잘했어! 네가 원하지 않는다고 결정한 것은 아주 잘한 일이야. '그것은 다르게 극복되어야만 해.'" 그러나 이제 다시 마음이 흔들리게 된 사람은 케테다. "하지만 노쇠함은 어떻게 하지? 사람들이 천천히 느끼면서 치매에 빠지게 되면? 그러면 아마도 사람들은 그와 같은 것을 사용할 **권리**를 갖게 될 거야. 하지만 그때도 뭔가 꺼림칙한 것이 마음에 남겠지. 이제 시간이 있으니, 나중에 어떻게 할지 두고 보자꾸나."[20]

20년 후 케테는 아들의 삶을 지원하기 위해서가 아니라 자신의 정신적 활력을 증명하기 위해 긴 시를 암송한다. 그사이 일흔여섯 살이 된 케테는 건강상 어려움을 겪는다. 1944년 1월 그녀는 생명을 위협하는 "대동맥 경련"을 앓는다. 간호 경력이 있는 클라라가 다행히 제때에 의사를 데려온다.[21] 그녀는 목발 두 개에 의지해야만 걸을 수 있었지만, 궁극적으로 그것을 선물로 느낀다. 그것이 다른 사람의 도움에 덜 의존해도 된다는 것을 의미하기 때문이다. 리히텐라데에서 보내는 음식 소포는 기꺼이 받는다. 왜냐하면 숙박객이 많은 경우 마르그레트는 손님을 먹일 방법이 없기 때문이다. 질병이 가끔은 도움이 될 수도 있다. 카타가 걸린 독감 때문에 노르트하우젠 거주자들은 몹시 추운 3월에 난방을 할 수밖에 없다.[22]

1944년 6월 "내 시간은 이제 끝났다"고 쓴다. 한스는 즉각적으로 반응한다. 그는 노르트하우젠으로 가는 가장 빠른 기차를 타려

고 하지만, 공습으로 기찻길이 파괴되었다. 그래서 우편물만이 남아 있다. 그의 긴 편지는 세심하면서 동시에 신중하게 생각해서 작성된 것이다. 케테의 죽음에 대한 갈망을 즉시 거부하는 대신 그는 "이제 보내달라"는 그녀의 소원을 존중한다. 그런 다음 그는 삶에 지친 어머니에게 조심스럽게 새로운 전망을 열어주려고 한다. 그는 "모든 것을 다시 한번 다른 측면에서 보여줄 수 있는" 기회를 달라고 어머니에게 부탁하고, 그녀의 불안에 대해 이해를 보여주는 동시에 그것을 정리한다. 그의 아버지가 수십 년 전에 "사람들이 초조해져서 그렇게 할 필요가 없는데도" 이 마지막 수단을 향해 손을 뻗치는 것을 경고한 것과 아주 비슷하다. (분류가 되었지만 전해지지는 않고 있는 오틸리에의 편지에서) 아르네의 방문은 분위기를 밝게 만들기 위해 마련된 것일 뿐만 아니라, 케테가 예프가 사는 곳 근처로 이사할 수도 있다는 전망을 제시하려는 것이기도 하다. 그곳에는 수녀들이 운영하는 친절한 양로원이 있는데, 그 양로원에서 (요양이 필요한) 예프의 남편 아르투르 역시 생의 마지막 순간을 보냈다. 마지막으로 한스는 어머니에게 사람들에게 삶의 용기와 희망을 주는 유명한 여성 미술가라는 모범으로서의 역할이 있음을 상기시킨다. 편지의 끝부분은 다시 앞부분을 받아서 새롭게 그녀의 갈망에 대해 마음을 열어둔다. 어머니는 곧 다가올 전쟁이 끝날 때까지 조금만 더 기다릴 수도 있는데, "언제든 어머니는 삶을 끝낼 수 있기" 때문이라고 쓴다.[23]

이 호소가 케테에게 끼친 엄청난 영향은 그녀가 보낸 두 통의 답장 편지에서 증명이 된다. 그 편지에서 그녀는 아들이 제기한 여러 논거를 진지하게 다루었다. 그것에 항상 동의한 것은 아니지만, 언제나 진지하게 대했다. 그래서 그녀는 오틸리에가 쾨니히스베르

크로 거처를 옮기고 싶어 하지만 한스는 원하지 않을 때 아르네가 어디로 가야 할지를 궁금해한다. 며느리는 경험 많은 해결사인 케테의 본능을 건드렸을 것이다. "젊은 아르네가 항상 휘파람을 불고, 항상 웃고, 언제나 기분이 좋은 상태를 상상하는 것은 정말 즐겁구나. 이 시기에 일종의 로빈슨 크루소로서 이 모든 걸 겪어내려면 열세 살이라는 그의 나이도 필요하다"고 케테가 쓴다. 그에 반해서 오틸리에는 케테의 관점에서 보자면 위로가 필요하다. "하지만 얘야! (……) 무지개를 꽉 잡고 있어라. 분명 올해가 전환점이 될 거다. 독일이 겪을 운명은 아주 끔찍하겠지만, 전쟁이 몇 년간 더 지속된다는 사실이 가장 끔찍하구나."[24] 그것은 반년 전에 오틸리에가 리히텐라데의 불타는 집에서 구해냈던 무지개가 있는 그림이었다.[25]

　같은 편지에서 그녀는 현재 자신의 건강 상태에 관한 구체적 모습을 전한다. "내 기억은 유리처럼 투명하고, 50년도 더 된 과거까지 모든 사람, 모든 경험을 기억할 수 있다. 우연히 스쳐간 사람들의 이름 전부가 여전히 생생하다." 그녀의 육체적 상태만이 하루하루 쇠약해진다. 그것이 반드시 절망적으로만 들리는 것은 아니다. 그다음 슬픔과 회의가 노인을 다시 따라잡는다. 그녀는 어쨌든 예프가 있는 곳으로 가고 싶지 않다고 한다. "나는 그녀의 집이 어디에 있는지 잘 알고 있다. 저 너머 언덕 위. 그리고 계속해서 해가 비치는 발코니도 나를 유혹하지는 못한다. 그리고 렝엔펠트 운터름 슈타인 마을은 가기 힘든 곳이다." 그녀가 예프를 더 이상 보고 싶지 않다고 강조하지만, 그것은 삶에 지쳐서라기보다는, 고집을 부리는 것처럼 들린다. "너희들은 우리들의 짧은 격언을 알고 있을 것이다. '자, 영원히 작별합시다. 캐시어스! 만약 다시 만나면 그때 웃읍시다. 만약 만나지 못한다면, 이렇게 작별한 것이 잘한 것이 될

것이오.' 그것은 잘한 것이다."[26]

이 "짧은 격언"은 셰익스피어의 비극「줄리어스 시저」5막에서 따온 것이다. 여기서 원의 선이 이어져 완결된다. 왜냐하면 게르하르트 하웁트만이 이전에 케테가 "아주아주 젊었을 때" 에르크너에서 이 구절을 월계관을 쓴 그녀 앞에서 읽은 적이 있기 때문이다. 얼마 전에 그녀는 예술에서 "존귀한 것"과 관련한 피셔의 설문 조사 때문에 편지로 하웁트만에게 조언을 구했다. 그녀는 이 질문에 대해서 "존귀한 것"만이 아니라, "범속한 것", "파렴치한 것" 그리고 "역겨운 것"도 예술에 속한다고 답했다. 그녀는 하웁트만으로부터 원칙적으로 자신은 이런 경향을 지닌 설문에 응답하지 않는다는 말을 들었다.[27]

1944년 6월 16일 자 편지 끝에서 케테는 자신이 결정했으나 한스가 제안한 형태로 바뀐 결정에 대해 다시 언급한다. "급하지 않아. 나는 기다리겠다. 어떤 일이 있어도 너희를 놀라게 하는 일은 없을 거다." 리제는 이미 "커다란 화물과 함께" 노르트하우젠에서 대피했다. 그리고 케테는 여동생과 작별인사도 없이 삶을 끝내고 싶지는 않다. 그녀는 후손들 앞에서 갖는 두려움이나 양심의 가책과 자신의 의도를 결부하지 않는다. "나는 이것 역시 말하고 싶다. 나를 진료하는 의사는 아마도 내가 떠나는 이유를 어려움 없이 말할 수 있을 것이다."[28]

베아테 예프는 노르트하우젠에 있는 그녀를 방문하러 오지 말라는 콜비츠의 요청을 이미 두 번이나 무시했다. 비쇼프슈타인에 있는 그녀의 튀링겐 주거지는 겨우 60킬로미터 정도 떨어져 있다. 그것이 케테에게는 피곤하기는 했지만, 매번 그녀는 친구에게 활기를 주고 기분 좋게 만든 후에 돌아갔다. 자신도 "다리를 절면서" 예

프는 세 번째 길을 떠난다. 그리고 아주 우연히 케테의 77번째 생일 날에 도착하는데, 그녀는 주기적으로 케테의 생일을 잊어버리곤 했기 때문이다. "아름다운 꽃과 직접 구운 케이크와 여러 사람이 부른 노래가 함께한 멋진 생일이었다. (······) 나는 노르트하우젠에 있는 그녀를 좀 더 자주 성가시게 만들 거라고 생각했다. 내가 기차를 타기 위해 떠나야 했을 때 그녀는 내게서 등을 돌린 채 안락의자에 앉아서 염증이 생긴 눈에 차가운 천을 대고 번갈아가며 누르고 있었다."[29]

두 친구는 연말에 다시 만나기로 한다. 이로써 가족과 친구들이 힘을 합친 결과 케테의 자살 의도는 일단 보류된다. (한스는 또 다른 동료들을 동원한 게 분명하다. 왜냐하면 케테가 그들에게 경고의 메시지를 전혀 보내지 않았는데도 그들이 염려하는 글을 보내서 놀라움을 표현했기 때문이다.[30]) 예프도 케테와 나눈 작별인사를 기억한다. "나는 그녀의 어깨 너머로 그녀에게 손을 내밀고, 아주 유쾌하게 말했다. (······) '만약 다시 만나면 그때 웃읍시다.' 그리고 그녀가 마지막 말을 덧붙였다. '만약 만나지 못한다면, 이렇게 작별한 것이 잘한 것이 될 것이오.' 그것이 마지막이었다."[31] 하필이면 케테의 마지막 생일날이었다. 이제 케테는 새롭게 모든 것을 뒤로하고 다시 한번 인생에서 극적인 변화를 맞을 준비가 되어 있었다. 설령 그것이 다시금 거리가 늘어나서 늙은 예프를 더 이상 볼 수 없다는 것을 의미할지라도 그렇다.

콜비츠는 이 시기에 그녀가 즐겨 읽던 시인 리카르다 후흐Ricarda Huch와 "새로운 시대über die neuere Zeit"에 대해서 즐겁게 이야기를 나누었을 것이다. 리카르다는 케테가 플라톤적으로 존경했던 요절한 프리드리히 후흐의 고모 중 한 명이다. "내 생각에, 그녀는 분명코 보

다 높은 기다림에서부터 출발해 그 모든 것을 조망하고 머릿속에서 짜 맞춘다는 것을 이해할 것이다.”[32] 대화가 실제로 이루어지지 않았기 때문에 케테는 “나의 늙은 머리에서 나온 것은 아주 단편적이고 충분하지 않다”[33]고 제한을 두기는 했지만, 아들에게 보내는 편지에 그녀 자신의 세계관적 신념의 얼개를 보여준다.

“예프는 새 하늘과 새 땅이 오리라는, 요한계시록에 있는 글을 적어 보냈다. 그것이 빨리 오기를! 나는 더 이상 이 단어에서 벗어날 수가 없다. (……) 그것은 독일의 승리나 ‘보복’과는 하등의 관계가 없다. 전혀 없다. 우리는 그것으로는 한 발자국도 앞으로 나아갈 수가 없다. 하지만 고통받고 즐거움을 잃어버린 인류는 (……) **새로운 하늘과 땅이 필요하다.**”[34]

그리고 “우리 모두가 극심한 굶주림에 시달리고 독일이 곧 30년

전쟁 직후와 비슷한 상태에 직면하게 될 때",[35] 사람들이 어떤 것을 견딜 수 있을지 콜비츠는 거의 이해할 수 없는 것처럼 보인다. "독일의 도시는 폐허가 되었고, 그 모든 것 중에서 최악은 **모든 전쟁이 이미 대응 전쟁을 주머니 속에 감춰두고 있다는 점**이다. **모든 전쟁**은 모든 것이 파괴될 때까지 새로운 전쟁으로 응수할 것이다. 그렇게 된다면 세계가 어떤 모습으로 보일지, 독일이 어떤 모습일지는 오직 악마만이 알 것이다. 그 때문에 나는 온 마음을 다해서 이 광기를 과감하게 끝낼 것에 동의한다. 그리고 세계 사회주의에서 무엇인가를 기대한다. (……) 평화주의는 차분하게 지켜보는 것이 아니라, 일하는 것, 힘들게 일하는 것이다."[36]

1 '아들에게 보낸 편지', 230쪽 이하.

2 '케테의 일기장', 406쪽.

3 2014년 4월 3일 유타 본케 콜비츠와 외르디스 에르트만과 나눈 대화.

4 1920년 12월 29일과 1922년 1월 8일 틸데 첼러에게 이어서 두 번 보낸 편지, 첼러 유고.

5 '아들에게 보낸 편지', 229쪽.

6 콜비츠(1948), 155쪽.

7 '베를린 예술원' 콜비츠 관련 문서 248, 251.

8 1979년 4월 17일. 이웃집 여자 트라우테 하일스베르거가 아르네 콜비츠에게 서신으로 알려준 내용.

9 '케테의 일기장', 707쪽.

10 2014년 4월 3일 유타 본케 콜비츠와 나눈 대화.

11 '케테의 일기장', 707쪽 이하.

12 주 10과 같음.

13 '케테의 일기장', 709쪽 이하.

14 2014년 7월 30일 아르네 콜비츠와 나눈 대화.

15 콜비츠(1948), 161쪽.

16 '아들에게 보낸 편지', 240쪽.

17 '아들에게 보낸 편지', 245쪽.

18 같은 곳.

19 예프, 138쪽 이하.

20 예프, 166쪽.

21 '아들에게 보낸 편지', 238쪽.

22 '베를린 예술원' 콜비츠 관련 문서 153, 한스에게 보낸 1944년 3월 19일 자 편지.

23 '베를린 예술원' 콜비츠 관련 문서 165, 한스 콜비츠가 케테에게 보낸 1944년 6월 15일 자 편지.

24 '베를린 예술원' 콜비츠 관련 문서 157, 케테 콜비츠가 오틸리에에게 보낸 1944년 6월 15일 자 편지.

25 '아들에게 보낸 편지', 230쪽.

26 슐레겔이 번역한 판본에서 정확한 문장은 다음과 같다. 우리가 다시 만날지 나는 모르겠소 / 그러니 영원히 작별을 하도록 합시다. 잘 가시오, 캐시어스, 오래도록!/다시 보게 된다면, 그때 웃읍시다 /만나지 못하면, 이렇게 작별한 것이 잘한 겁니다.

27 베를린 국립도서관 게르하르트 하웁트만 서류 Br NL A: 콜비츠 1, 18과 2, 25.

28 '아들에게 보낸 편지', 246쪽.

29 예프, 305쪽.

30 주 28과 같음.

31 예프, 306쪽.

32 예프, 293쪽.

33 '아들에게 보낸 편지', 240쪽.

34 '아들에게 보낸 편지', 229쪽.

35 콜비츠(1948), 162쪽.

36 '아들에게 보낸 편지', 239쪽 이하.

케테 콜비츠, 1920년경

비통과 저항

베를린과 모스크바 1916-1927년

"충분히 죽었다. 더 이상 누구도 쓰러져서는 안 된다!"[1] 이렇게 호소하면서 대중에게 다가갈 때까지 케테는 오랫동안 주저했다. 1918년 9월 27일 이후로 그녀는 독일이 전쟁에서 졌다는 것을 알았다. 이날 그녀는 동맹국인 불가리아의 항복 소식을 듣는다. 확실히 오래전부터 군의 고위직들은 더 이상 전력이 우세한 적에 맞서 전선을 지킬 수 없다는 점을 분명하게 알고 있었다. 그래서 그들은 책임에서 벗어나려고 순전히 개인적인 후퇴 준비를 한다. 사회민주주의자가 참여한 새로운 정부가 휴전 협상을 이끌고 패전 상황을 관리해야만 한다. 루덴도르프와 힌덴부르크를 중심으로 똘똘 뭉친 군 최고 지휘부는 패배와는 아무런 관계가 없다는 태도를 취하려고 한다.

편지와 일기장에서 콜비츠는 아주 정확하게 그녀의 조국이 처한 갈림길에 대해 성찰한다. "독일은 종말을 목전에 두고 있다." 하지만 "우리가 겪은 패전의 불행은 독일을 위한 새로운 삶을 의미할 수도 있다." 왜냐하면 "독일은 의회 민주주의 체제로 바뀌게 될 것이기 때문이다." 다른 한편으로 "사회민주주의자가 국가라는 배를 성공적으로 조정할 수 있다고 해도", 조국 독일이 "패전의 길고 극

심한 고통을 짊어져야만 한다"는 사실에는 변함이 없을 것이다. 정치적 우파와 좌파 진영에서부터 생겨날 심각한 위험을 그녀는 충분히 의식한다. 패배를 받아들이려고 하지 않는 범독일 민족주의 계열의 단체와 애국주의 정당은 쿠데타를 일으켜서 의미 없는 전투를 지속하려는 독재자를 내세울 수도 있다. 반대로 독일 사회민주당 SPD에서 갈라져 나간 카를 리프크네히트와 로자 룩셈부르크를 중심으로 하는 '독일 독립사회민주당USPD'은 "정부 구성에 참여하지 않고, (……) 자신들의 시간이 오기를 기다린다. 러시아와 비슷하게 무정부적인 미래가 독일을 위협하게 될 것인가?"[2]

이 모든 것이 불확실하다고 해도, 케테 콜비츠는 한 가지에 대해서만은 확신을 갖게 되었다. **"더 이상 단 하루도 전쟁은 안 된다"**[3]는 확신을. 삼국 연합 측이 내세우는 요구가 견디기 힘든 것일 수도 있지만, "더욱 참을 수 없는 것은 최후의 1인까지 저항하겠다는 생각이다. 그렇게 된다면 독일은 죽는다. **하지만 독일은 살아남아야 한다.**"[4] 대부분의 엘리트가 그것을 다르게 본다는 사실이 미술가에게는 숨겨진 비밀이 아니다. 저널리스트 겸 연극 비평가이며, (콜비츠 숭배자인) 알프레드 케르는 끝까지 버티자고 호소하는 시에「전환이 시작되었다」는 제목을 붙이고, "최후의 것을 내놓자"고 요구한다. 콜비츠는 신문에서 그 시를 오려내고, 그 옆에 열정적으로 "안 돼"라는 글을 적어 넣는다.[5] 10월 15일에 그녀는 다음과 같이 적는다. "방어전을 찬성하는 분위기가 고조되고 있다. 나는 그것을 반대하는 글을 쓴다."[6]

일주일 후면 아들 페터가 전사한 지 정확히 4년이 되는 날이다. 하필이면 이날 독일 사회민주당 기관지인 『진격Vorwärts』을 비롯한 많은 신문에 그녀가 높이 평가하는 시인 리하르트 데멜의 열정적인

호소문이 실린다. 그는 "나이가 얼마든 건강이 어떤 상태든, 무기 사용 훈련을 받았든 그렇지 않았든 상관없이", 자발적으로 자원입대를 해서 최전선으로 갈 것을 모든 독일 남자에게 요구한다. 위엄 있는 죽음이 치욕적인 평화 속에서 품위 없이 사는 것보다 더 낫다고 한다. 연극 작품을 통해서만 전쟁을 알고 있는 케르와는 달리 데멜은 그사이 거의 쉰다섯 살이 되어 병역 의무를 수행해야 하는 제한 연령을 한참 지났음에도 불구하고, 실제로 전장에서 몇 년을 보냈다. 유혹당하기 쉬운 청년들에게 그는 지도력을 지닌 남자인 것이다.

페터의 친구 중에서 유일하게 살아남은 한스 코흐가 꽃을 가져온다. "그는 내게 말하기를, 이제 다시는 자원해서 전쟁터에 가는 일은 **없을** 거라고 했는데, 이것이 내게는 매우 중요했다."[8] 확인을 해주는 이런 태도가 케테에게 필요하다. 4년 동안 그녀는 고통 속에서 그녀와 전쟁과의 관계를 평가할 때면 언제나, 페터가 전쟁을 어떻게 생각할 것인가를 기준으로 놓곤 했다. 그녀는 그의 죽음이 의미가 있다는 확신이 필요했다. 오랫동안 그녀는 그를 조국을 위해 죽은 희생자로 이해했다. 그녀는 전쟁 자금을 모으는 국채에 사용할 도안을 그렸고, 황제의 깃발을 게양했으며, "힌덴부르크의 군화용 못"과 같은 전쟁 기금 기부 행사에 참여했다. 이제 그녀는 다시 강조한다. "페터는 헛되이 죽은 것이 아니다."[9] 하지만 그녀는 그의 죽음을 이제 살아 있는 사람들에게 보내는 경고, 그를 따라 하지 말라는 경고로 파악한 것 같다.

이제야 비로소 그녀는 자신의 목소리를 크게 내려고 과감하게 시도한다. "그것이 나를 갈가리 찢어놓았다." 그녀는 한스에게 그렇게 적어 보낸다. "알겠지만, 나는 정치가가 아니고 글을 쓰는 것이

KAETHE KOLLWITZ
SONDER-AUSSTELLUNG
ZU IHREM FÜNFZIGSTEN GEBURTSTAG

PAUL CASSIRER / BERLIN W, VICTORIASTRASSE 35

「오른쪽을 바라보는 자화상」, 1916년.
1917년 작가의 50번째 생일을 기념하기 위해 열린
전시회 도록의 표지

내 일도 아니다. 하지만 이제 모든 것이 점점 더 긴박해졌으므로, 나는 내 생각을 **표명해야만** 했다."[10] 여기에 또 다른 불확실성은 이른바 남자들의 영역인 정치와 전쟁에 개입하는 것이 여성인 그녀에게 어울리는지에 대한 의구심이었다. 아직 독일에는 여성 참정권이 없다. 여성은 사회를 구성하기 위한 행위에 참여하는 것에서 배제되어 있다. 다른 한편으로 케테 콜비츠는 오래전부터 더 이상 무명인이 아니었다. 1917년 그녀의 50번째 생일을 맞아 영향력 있는 화랑 운영자 파울 카시러가 마련한 기념 전시회는 엄청난 성공을 거두었다. 베를린 다음에 드레스덴과 쾨니히스베르크에도 출품되어 전시되었고, 호평이 쏟아졌다.

며칠 후, 어떤 신문에도 리하르트 데멜의 호소를 거부하는 그녀의 반론이 실리지 않았다. 일기장에는 "검열"이라고 적혀 있다. 하지만 1918년 10월 30일에 콜비츠의 글이 『전진』과 『포시셰 차이퉁 Vossische Zeitung』에 실린다. "독일의 청소년이 아직도 고려의 대상이 되는 한" 그들이 전장에 가겠다고 자원해서 입대를 한다면, 그 결과는 "이렇게 희생할 준비가 되어 있는 사람들은 실제로 희생될 것이고, 4년 동안 매일같이 피를 흘린 독일은 남아 있는 피를 모두 흘리고 죽게 될 것"이다. 젊은이들을 잃는 것은 알자스와 로렌과 같은 지역을 잃는 것보다 더 심각할 것이라고 썼다. 콜비츠의 호소는 다음과 같이 끝난다. "나는 리하르트 데멜에 반대해서 '파종용 씨앗을 빨아 먹으면 안 된다'고 말했던 더 위대한 인물을 내 주장의 근거로 삼겠다."

자라 프리드리히스마이어Sara Friedrichsmeyer가 보기에 이 호소는 콜비츠에게 일기의 중요성을 보여주는 증거다. 글을 사용해서 집중적으로 자문하는 일이 없었더라도 "그녀가 동일한 결론에 도달했을

것으로 추측할 수 있겠지만, 그 과정은 더 천천히 그리고 더 고통스럽게 이루어졌을 것이다. 게다가 그녀가 몇 년에 걸쳐 일기장에 기록하는 행위를 통해서 자신의 목소리를 신뢰하는 것을 배우지 않았다면 언어라는 매체를 갖고 자신의 호소를 공개적으로 하겠다는 자아 확신을 발전시킬 수 있었을지 의문이 든다."[11] 프리드리히스마이어는 여성과 모성 그리고 평화주의 사이에 마치 생물학적으로 고정되어 있기라도 한 것처럼 자연적인 결합이 있다고 주장하는 페미니즘 동료들의 이론을 비판한다. 린다 노클린^{Linda Nochlin}이나 루시 리퍼드^{Lucy R. Lippard}는 콜비츠 작품의 대중화를 위해 애쓴 미술사학자인데, 그들의 주장 속에서 콜비츠는 그 자체로 타고난 "정치적 활동가"의 모습처럼 보인다. 하지만 일기장을 따라가면서 읽다 보면 알 수 있듯 케테의 경우에 몇 년에 걸친 싸움으로 그녀가 최종적으로 획득한 자아 확신이 진실한 것이 되었고, 커다란 효과를 발휘할 수 있게 되었다고 그녀는 말한다.

실제로 이제부터 콜비츠는 그녀의 발언에 무게가 실리게 되는 공적 인물이 된다. 그녀에게는 예상하지 못했던 무시무시한 일이다. "나는 정치적으로 현명한 이해력을 지녔다는 명성을 얻게 되지만, 서툴고 힘들게 내 생각을 꿰맞춘 것이다. 그리고 대부분 카를이 말한 것을 따라 말한 것뿐이다. 아주 우스운 상황"[12]이라고 그녀는 자신에 대해 반어적으로 평가를 내린다. 글을 공개한 것이 끼친 효과를 평가하기는 어렵다. 성과가 전혀 없지 않았다는 것은 리하르트 데멜의 반응에서 가장 잘 알 수 있다. 그는 1919년 출간된 전쟁 일기 서문에서 다음과 같이 화를 낸다. "내가 전쟁 말기에 마지막 방어 시도를 위해 자진해서 입대한 병사들로 의용군 부대를 구성할 것을 제안했을 때, (……) 케테 콜비츠가 프리드리히 대왕이 한

'파종용 씨앗을 빻아 먹으면 안 된다'는 말을 내게 들이밀었다. 그녀는 최고의 위험이 파종용 씨앗을 빻도록 요구했을 때 프리드리히가 그렇게 하도록 지시했다는 사실을 언급하는 것을 빠트렸다."[13] 국민경제학 박사학위를 지닌 데멜이 전쟁과 연관된 관계 속에서 오직 늙은 프리드리히 대왕만을 생각했다는 것이 특징적이다. 하지만 그 인용구는 데멜과 같은 문학 전문가에게는 경전과도 같은 괴테의 소설 『빌헬름 마이스터』에서 유래한 것이다.

어쨌든 최후로 투입하려 했던 자원병으로 구성된 부대는 실현되지 않았다. 하지만 이것은 그 당시 날조된, 등 뒤에서 칼을 꽂는 배신행위라는 주장이 싹트게 되는 비옥한 토양이 된다. 그 주장에 의하면 "전장에서 진 적이 없는" 군대가 후방에서 사회민주주의자, 유대인, 유약한 여성들 때문에 생긴 지원 부족으로 항복할 수밖에 없었다는 것이다. 새롭게 태어난 독일 공화국은 이런 주장을 힘들게 짊어지고 가야만 할 것이다. 이것이 다른 경우라면 서로 갈라져 싸웠을 극우의 여러 분파를 하나로 묶는 이념적 핵심을 이루고, 나중에는 나치가 권력을 잡을 수 있도록 길을 닦아주게 된다.

"격노한 평화의 사도가 하는 말"[14]을 보다 정확하게 관찰한 또 한 사람은 에른스트 윙어Ernst Jünger였는데, 그가 콜비츠와 함께 1차 세계대전과 전쟁에 대한 염증을 일기로 남긴 독일의 위대한 작가 중 한 명이라는 사실은 의심할 수 없을 정도로 분명하다. 그는 "우리 시대는 강한 평화주의적 경향을 드러낸다"고 1922년의 한 에세이에서 탄식한다. 하지만 그는 "이상주의"와 "피를 무서워하는 것"이라는 각각의 동인에 따라서 근본적으로 다른 두 가지 유형의 평화주의자를 구분한다. "어떤 사람은 인간을 사랑하기 때문에 전쟁을 거부하고, 다른 사람은 두려움 때문에 전쟁을 거부한다. 전자는

순교자 유형이다. 그는 이념의 병사다. 그는 용기를 지녔다. 그래서 사람들은 그를 존중해야만 한다. 그에게는 민족보다 인류 전체가 더 많은 가치를 지닌다. 그는 분노한 민족이 인류에게 피비린내 나는 상처를 입히는 거라고 믿고 있다. (……) 다른 유형의 사람에게는 자신만이 가장 신성한 것이다. 따라서 그는 전투를 피해 도망을 치거나 싸움을 혐오한다. 그는 복싱 경기를 보러 가는 평화주의자다. (……) 한 민족 전체의 정신이 그런 방향으로 흘러간다면, 그것은 가까이 다가온 몰락을 드러내는 폭풍의 표지다."[15]

정반대 쪽에서 출발한 그 언급은 케테 콜비츠의 접근 방식에 근접한다.[16] 피렌체 시절에 알게 된 그녀의 영국 친구 스턴 하딩은 1918년 9월 말에 베를린으로 왔다. 남편이 독일인인 그녀는 이탈리아에서 강제 수용될 수도 있다는 위협을 받았으며, 독일에서는 이탈리아 첩자로 의심받았다. 10월 28일 케테의 일기장에는 평화주의자 집회에 참석한 내용이 적혀 있다. "(그녀는) 그것에 관해 아주 재미있게 이야기한다. 낡은 군국주의 체제를 다시 받아들여야 할 미래와 **이런** 평화주의자들이 생각하는 미래 사이에서 선택을 해야만 한다면, 그녀는 단호하게 군국주의 체제를 선택할 것이라고 말한다."[17]

다음 며칠 동안 상황이 케테가 집에 머물도록 놔두지 않는다. 그녀는 집회 장소나 거리에 있다. 떠도는 소문, 호소와 소동. 젊은 스턴이 언제나 한가운데 있고, 케테는 조금 더 조심한다. 11월 9일 상황은 확실해졌다. 황제가 퇴위했다. 브란덴부르크 문에서 열린 시위. "에베르트를 제국 수상으로! 계속 전달!" 수병이 탄 화물차. 킬 Kiel에서 온 반란을 일으켰던 수병들. 도처에 붉은 깃발. 병사들은 제복에서 견장을 잡아 떼어내서는 웃으면서 바닥에 내던진다. "지금

상황이 실제로 그렇다. 그것을 체험하면서도 제대로 이해하지 못한다. 항상 나는 페터를 생각하지 않을 수 없다. 그가 살아 있었다면, 그도 여기에 합류했을 것이라고 나는 믿는다. 그 역시 자신의 휘장을 떼어냈을 것이다."[18] 최신 소식들이 전화기를 통해 계속해서 전달되었다. 잡지 『전진』의 사무실이 있는 건물 주변에 기관총이 설치되었고, 군 형무소에서 소위가 풀려났다. 열한 살의 마리아 슈테른이 사라졌는데, 운터덴린덴의 시위에 몰래 갔다고 한다. 하지만 그곳에서 총격 사건이 벌어졌다. (황제에게 충성하는) 사관학교 생도들이 온다! 기관총 소리. 게오르크 슈테른은 마리아를 찾고 있고, 그의 옆에서 한 남자가 총을 맞고 쓰러진다. 그런 다음 사관학교 생도들은 다시 후퇴를 해야만 했다. 혁명이다. 낡은 것이 치워졌다. "저녁에 카를이 집으로 온다. 그는 나를 높이 들어 올린다." 케테는 놀란다. 그녀는 그런 모습의 그를 본 적이 없었다. "나를 들어 빙빙 돌린다. 기뻐서 완전히 제정신이 아니다."[19]

11월 11일 11시에 서부 전선에 배치되어 있던 모든 포신에서 포격이 일제히 멈춘다. 유럽 전역에서 종소리가 울려 퍼진다. 1차 세계대전은 끝났지만, 아직 평화가 온 것은 아니다. 단지 휴전일 뿐이다. 삼국 연합국의 요구를 케테는 끔찍하다고 느낀다. "평화가 좀 더 나은 조건을 가져오기를 바랄 뿐이다."[20] 지평선 위를 비추는 한 줄기 빛은 무엇보다 미국 대통령 윌슨과 연결된다. 프랑스인 그리고 영국인과 달리 그는 패배한 독일과는 조정을 염두에 두고 맺어진 평화 협정만이 오래 지속될 수 있다는 사실을 의식하고 있다.

그 후로 몇 주 동안 독일에서는 혼란이 지배한다. "평온을 제외한 모든 것이 베를린을 지배했다"고 슈테른의 딸 마리아가 기억한다. "매일 총격이 벌어진다. 때로는 극우가 총을 쏘았고, 때로는 극

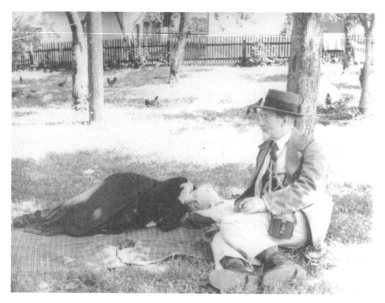

케테와 카를 콜비츠 부부

좌가 그랬다. 격렬한 파업이 있었다. 종종 정전이 발생하기도 했다. 사람들은 양초를 구입하거나, 아주 낡은 등유 램프를 지하 창고에서 꺼냈다. 파업으로 급수시설이 멈출 경우를 대비해서 욕조를 항상 물로 가득 채워놓아야만 했다."[21]

"카를은 혁명을 긍정적으로 믿었기 때문에, 그것이 내게는 몹시 멋져 보인다." 카를과 『사회주의 월간지』의 발행인인 요제프 블로흐 그리고 케테의 오빠 콘라트에게는 "폭력적인 사회화는 왜곡될 수 있다는 것. 따라서 독립 사민당과는 거리를 두고 (……) 점진적으로 사회주의를 향해 나아가야 한다는 것"이 명백하다. 하지만 케테는 회의적이다. "약간은 실망스럽다. 사람들은 사회주의를 느낄 수 있다고 믿었는데, 이제 다시 또 기다리란다. 인민 대중에게 그들

이 이미 손에 쥐고 있다고 믿고 있는 것을 다시 내놓으라고 요구할 수 있을까?" 에베르트와 리프크네히트 사이에서 선택해야만 한다면 그녀는 에베르트를 선택했겠지만, "좌파의 지속적인 압박이 없었다면 우리는 혁명을 이루지 못했을 것이며, 군국주의 전체를 무너트리지도 못했을 것이다. (……) 사람들은 이제 혼란에서 벗어나기 위해 그들에게 재갈을 물려야만 할 것이다. (……) 재갈을 물려야만 할 사람들이 (……) 즉시 기관총에 맞서 자신의 몸을 드러낼 만큼 **용감한** 사람들이라는 점과 그들이 **굶주리고** 권리를 박탈당한 사람들이라는 점을 잊어서는 안 된다. 그들이 그 당시 오늘날과 같은 힘을 가졌다면, 전쟁을 막았을 것이다. (……) 물론 실제적으로는 그들이 틀렸다. 독일이 망하든 말든 상관하지 않는다면 모를까, 실제로 사람들은 다수의 사회주의자들과 함께 가야만 한다."[22] 심장과 이성 사이에 있는 간극은 반복적으로 콜비츠의 삶을 관통해서 지나간다. 그녀는 극좌를 제어해야만 하는 상황을 피할 수 없는 일이라고 생각하지만, 심정적으로는 극좌에 공감한다.

콜비츠 가족은 슈테른 가족과 많은 친구들과 함께 1919년 새해맞이 축제를 성대하게 거행했다. "지난 5년의 섣달그믐은 과거를 향해 있었다. 고통, 슬픔, 평화를 바라는 갈망으로 가득 차 있었다. (……) 이제 모든 것이 미래다. 우리 바로 옆에 있는 어둠을 넘어 미래를 밝게 보고 싶은 마음."[23] 스턴 하딩이 몇 년 만에 다시 케테의 삶 속으로 들어왔다는 것이 되찾은 긍정적인 에너지를 나타내는 상징으로 작용한다. 행복했던 10년, 피렌체에서부터 로마까지 걸어서 갔던 여행에 대한 기억들. "묻혀서 영원히 사라졌다고 생각했던 오래된 방랑벽이 다시 깨어나고 있다."[24]

콜비츠는 1908년 가을에 스턴을 마지막으로 보았다. 당시 그녀

는 아르투르 보누스에게 보낸 놀라울 정도로 친밀함이 드러난 편지에서 이 방문에 대해서 썼다. "그녀가 오기 전에 나는 꿈을 꾸었는데, 그녀가 도착할 때 너무 말랐고 창백해서 보듬어주어야만 할 것 같았다. 다른 경우라면 그런 일은 나와는 거리가 먼 이야기다. 그런데 실제로 거의 그렇게 되었다. 그녀는 아주 말랐고 창백했으며 전반적으로 변했다. 그녀가 육체적으로나 정신적으로 튼튼했던 적은 한 번도 없었지만, 지금은 너무 조용하고, 거의 의기소침한 듯한 인상을 준다. (……) 그녀가 내 마음을 몹시 아프게 해서 나는 실제로 그녀를 다시 쓰다듬어 주고 싶었다."[25] 이제 보누스가 그녀에게 알려준다. "나는 그녀를 몹시 좋아해. 지금도 12년 전에 그랬던 것 못지않게."[26]

이제 스턴은 『타임스』와 『데일리 메일』의 통신원으로 베를린에서 있었던 일에 대해 쓰고 케테에게도 사건들을 생생하게 묘사해서 전달해 준다. 1918년 일기의 마지막 문장은 스턴과 작업에 할애된다. 미미한 작업 진도에도 불구하고 그녀는 행복하다. "엄청난 사건들. 흥분, 기쁨, 걱정거리. 이런 때에는 당연히 작업은 약간 뒷전이 된다. 아무래도 괜찮다. 이제 다른 것이 더 중요하다."[27]

불과 일주일 만에 새해에 가졌던 낙관적인 분위기가 사라졌다. 다수를 이루는 사회주의자, 독립사회민주당 그리고 공산주의 스파르타쿠스 동맹 사이에서 벌어진 권력 투쟁은 스파르타쿠스 봉기♦로 이어지고, 내전과 비슷한 상황으로 귀결된다. 케테는 거의 매일

♦ 1919년 1월 5일부터 1월 12일까지 카를 리프크네이트와 로자 룩셈부르크가 포함된 극좌파 사회주의자들이 독일제국-바이마르 공화국을 전복하고 사회주의 국가를 세우기 위해서 일으킨 무장 봉기다. 독일 공산당을 창당한 스파르타쿠스 연맹이 봉기를 주도했기에 이러한 명칭이 붙었다. - 옮긴이

좌파의 통합을 유지하도록 촉구하는 시위에 참석한다. 그녀는 노동 계급 내부의 투쟁으로 이득을 보는 자들이 누구인지 일찍부터 알고 있다.

한 편지에서 그녀는 그 당시의 사건들에 대해 쓴다. "제 말을 믿어요. 리프크네히트와 로자 룩셈부르크는 이상주의자입니다. 나는 그들의 투쟁 방식에 반대하는 사람입니다. 사람들은 틀림없이 그것에 반대했을 겁니다. 하지만 그들이나 다른 여러 지도자들을 제거하려고 죽이는 것은 범죄이며 충격적입니다. 폭력은 계속 새로운 폭력을 유발하고, 제가 두려워하는 것은 이제 폭력이 테러를 계기로 제대로 시작될 것이라는 점입니다. 더군다나 나는 공산주의의 기초가 되는 이념은 아무도 꺾을 수 없는 것이라고 생각합니다. 러시아가 겪었던 끔찍한 길을 걸어가야 하는 일이 독일에서는 일어나지 않기를!"[28]

공화국을 수호하기 위해서 프리드리히 에베르트는 극우의 의용군 집단과 황제에게 충성하는 연대들의 군사적 지원을 확보해야만 했는데, 그들은 기꺼이 봉기를 진압할 준비가 되어 있다. "베를린 전역에 내려진 즉결 재판. (……) 사이사이 유탄이 건물 안으로, 광장으로 날아 들어와서는 우연히 그 앞에 있던 모든 것을 산산조각 낸다. 이제 전쟁 중에 점령 지역에서 산다는 것이 어떤 의미인지를 어렴풋이 알게 되었다."[29]

막스 레르스에게 보낸 편지에서 케테는 다음과 같이 요약한다. "그래요, '찬양받는 프롤레타리아의 나라.' 작년 11월에 저도 낙관적이었어요. 그 당시는 앞을 향해 거대한 발걸음을 내디딘 것처럼 보였어요. 저는 여전히 이 끔찍한 당 간부들이 내전이 생겨날 정도로 기회가 있을 때마다 모든 것을 망쳐놓지 않았더라면 좋았을 것이라

고 생각합니다. 우리는 전투 지역 안에 있었습니다. 나는 도시에 사는 사람들이 온갖 미친 전투 방법을 상대편에게 사용할 것이라고 생각하지 않았습니다. 기관총은 말할 것도 없고, 중화기와 폭탄 투척. 그 결과 최소 800명이 죽었습니다. 임시로 시신을 모아둔 강당에서 나는 244명이라는 숫자를 읽었어요! 수천 명이 감옥에 갇혀 있어요. 양측의 분노, 복수욕, 야비함이 군사 반란이 일어날 때마다 점점 자라납니다."[30]

유혈이 낭자한 우파의 테러는 1918년 11월 혁명의 종말을 의미한다. 공화국은 이 유령에서 결코 다시 벗어나지 못하게 될 것이다. 케테는 차분하게 베아테 보누스 예프에게 모든 것을 예상했다고 적어 보낸다. "가장 대담한 것. 완전히 새로운 것. 사람들은 진리, 형제애, 지혜를 갈망했다. 혁명의 하루하루가 그랬다. 그렇게 해서 생겨난 것은 사람들이 꿈꾸던 것과는 다른 얼굴을 하고 있다. 아이는 신동으로 자라지 않았고, 오히려 자신의 부모와 아주 닮았다. 다른 많은 것들 외에도 오래되고 거짓된 모습, 오래된 증오, 폭력에 폭력으로 맞서는 낡은 관행이 그대로 남았다. (……) 거기에다가 이곳 베를린에서는 리프크네히트와 로자 룩셈부르크가 가장 비열하고 가장 끔찍한 방식으로 살해된 날들이 더해졌다. 이제 그는 자연스럽게 성인聖人이 되었다. 장례식 날 아침에 나는 가족의 소원에 따라서 고인의 모습을 다시 스케치로 그렸다. 그는 아주 자랑스러워하는 모습이다. 총알에 뭉개진 이마 주변에는 붉은 꽃들이 놓였다."[31]

또다시 분열. 정치가로서 그녀는 리프크네히트 모습에서 민주주의에 대한 위험을 보았다. 고문을 당해서 죽은 인물의 고통에 대해 그녀는 동정을 금할 수가 없다. 여동생 리제도 함께했던, 리프크네히트 관 뒤를 따라갔던 운구 행렬이 우파의 군대에 저지되었다는

374

「카를 리프크네히트를 추모하며」, 첫 번째 버전, 1919년

「카를 리프크네히트를 추모하며」, 두 번째 버전, 1919년

DIE LEBENDEN DEM TOTEN . ERINNE

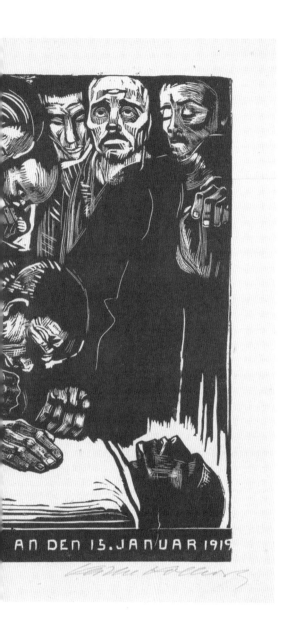

AN DEN 15. JANUAR 1919

「카를 리프크네히트를 추모하며」,
1920년

사실에 그녀는 분노한다. 1년 동안 그녀는 그를 기념하는 목판화 작업을 한다. 그리고 그녀가 애도를 받으며 누워 있는 죽은 자를 묘사할 때 기독교의 도상학을 이용함으로써, 결국 그녀는 일기장에서 거리를 두고 기록했던 것과는 다르게 카를 리프크네히트를 성자와 더 가까운 자리로 옮겨놓는다.

케테 콜비츠는 이제 계속해서 정치적 개입을 하기 위해 자신의 예술을 이용한다. 1919년 2월 「포로들을 석방하라」라는 벽보에서 그녀는 삼국 연합군의 수용소에 있는 독일 병사들의 석방을 요구한다. 그녀의 지명도가 점점 높아지면서, 사람들은 미술이라는 수단을 이용해 세상의 불의에 맞서도록 그녀 주변으로 모여든다. "나도 기꺼이 내 작업으로 도움을 주려고 한다. 하지만 사람들이 느끼는 것처럼 이루어지는 것은 아니다. 오히려 다음처럼 다그치는 소리를 듣는다. 빨리, 빨리! 벽보를 제작하시오! 노인들을 돕기 위해! 아이들을 돕기 위해! 빨리, 빨리, 빨리, 마치 자명종이 뒤에 있기라도 한 것처럼!"[32]

이렇게 아주 긴급을 요하는 상황이 그녀의 작품에 항상 도움이 되는 것은 아니다. 볼이 포동포동하고, 크게 뜬 커다란 눈동자를 지닌 굶주린 아이들은 나중에 동물 행동 연구가 묘사하게 될 전형적인 "귀여운 모습"의 도식을 미리 보여준다. 그것은 유전적으로 정해진 반사 행동인데, 그것으로 동물이나 인간의 부모가 새끼나 자식을 돌보게 된다. 콜비츠의 손주인 유타와 외르디스는 그들이 어렸을 때 진정으로 할머니의 작품을 어떻게 받아들여만 하는지 정말 몰랐다고 이야기한다. 자연스럽게 그들은 루트비히 리히터의 후기 낭만주의적 키치를 더 흥미롭다고 생각했다. 그들이 태어난 해인 1923년에 제작된 작품 「독일 아이들이 굶주린다!」는 예외다. 이 석

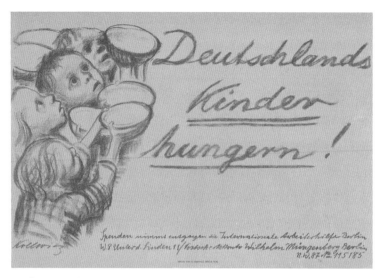

「독일 아이들이 굶주린다」, 1923년 말

고판 인쇄 그림은 리히텐라데의 집 식탁 위에 걸려 있었는데, 쌍둥이는 그들 중 누가 그림 속의 아이인지를 놓고 서로 다투었다.[33] 마찬가지로 「생존자들—전쟁에 반대하는 투쟁」과 유명한 「다시 전쟁은 안 돼!」는 의뢰를 받아 제작한 작품이다. 그것은 벽보이고, 벽보에 맞게 효과를 발휘한다.

뒤집어 보면 어떤 작업을 내심 중요하게 여길수록 콜비츠는 일반적으로 그 작업에 더 많은 시간을 할애한다. 그녀 자신도 그것을 잘 알고 있다. "어떻게 해서 나쁜 작품이 나오는지 나는 언제나 자문하곤 한다. 내가 지닌 초조함에 원인이 있는 것처럼 보인다. (……) 이전에 나는 대규모 동판화를 제작하기 위해 몇 달을 보냈다. 그런데 이제 나는 석판화를 3일 만에 만들려고 한다."[34] 사람들이 이번 달에 케테를 시위자로서 거리에서 보는 게 아니라, 시체 공시소에

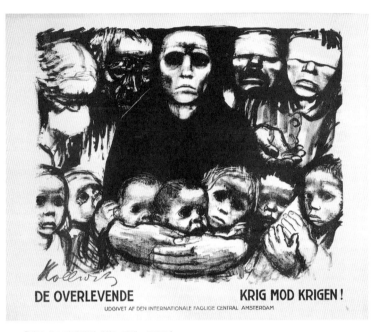

DE OVERLEVENDE
KRIG MOD KRIGEN !
UDGIVET AF DEN INTERNATIONALE FAGLIGE CENTRAL AMSTERDAM

「생존자들-전쟁에 반대하는 투쟁」, 1923년

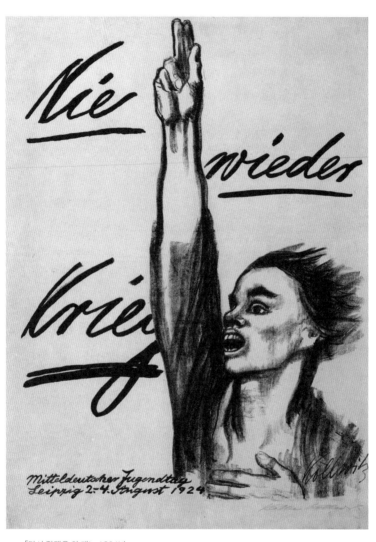

「다시 전쟁은 안 돼!」, 1924년

서 스케치하는 모습을 보게 되는 것과 1919년 3월의 이러한 인식은 동시에 이루어졌다. 그녀에게는 궁극적으로 보편적 경험으로서의 슬픔과 고통이 정치적 호소보다 더 중요하다. "총에 맞아 죽은 사람을 스케치한다. 그는 러시아인이고, 샤프스키 혹은 그 비슷한 이름이다. 이곳에서 사람들은 그를 항상 레오라고 부른다. (……) 오, 시체 공시소는 얼마나 참담하고 슬픈 장소인가! 사랑하는 사람을 그곳에서 찾아야만 하고 발견하는 일은 얼마나 고통스러운 일인가!" 우연히 그림에 담긴 그 사람은 폴란드인 레오 요기헤스Leo Jogiches로, 과거에 로자 룩셈부르크의 배우자였으며, 로자 룩셈부르크, 리프크네히트와 함께 공산당의 공동 창립자였다는 것을 콜비츠는 알지 못했다.

그녀의 삶에서 가장 커다란 슬픔이었던 아들 페터의 상실을 케테는 이미 5년 전부터 커다란 조각에 담아내려고 시도했다. 회의감이나 기술적인 문제가 그녀를 괴롭히고, 작품을 구현하기 위한 여러 가지 생각으로 새로운 영감을 받거나 혹은 외적 상황으로 방해를 받기 때문에 그녀는 계속해서 작업을 중단한다. 혼란스러운 혁명 기간 동안, 조각 작업을 할 수 있는 지그문츠호프의 아틀리에에 가는 일은 불가능했다. 티어가르텐 지역에서 전투가 벌어지고 있기 때문이다.

수년에 걸친 제작 기간을 거치며 한 작품 안에 자신의 운명과 정치적 논쟁 그리고 예술적 야망이 이처럼 서로 밀접하게 얽혀 있는 유사한 예를 미술사에서 찾기는 힘들 것이다. 페터 콜비츠를 기리기 위한 작품은 서로 다른 단계를 거치면서 콜비츠 작업 중에서 가장 개인적이고, 가장 자전적인 작품이며, 하나의 작품으로 이루어진 애도의 작업인 동시에 형식에 대한 작업이다. 그녀는 다른 어

떤 작품보다 이 작품을 만들기 위해 아주 오랫동안 고민했고, 다른 어떤 작품에서도 그녀는 원래의 개념을 이처럼 근본적으로 바꾸지 않았다.

그것은 억제되지 않는 고통으로 생긴 충격과 함께 시작되었다. 최초의 구상은 1914년 12월 초에 이루어졌다. 그때에는 아직 조각이 만들어지지 않았다. 하지만 케테는 제막식이 어떻게 진행되어야 할지에 대해서는 명확한 생각을 갖고 있다. "지역 학교 학생들이 노래를 부른다. 「우리는 기도하러 온다」와 「이 세상에서 적의 손에 죽는 것보다 더 아름다운 죽음은 없다」 같은 노래를. 기념물은 페터의 형태를 담고 있어야만 한다. 몸을 쭉 펴고 누운 상태로, 머리 쪽에는 아버지가, 발쪽에는 어머니가 있는 그 기념물은 젊은 자원병의 희생적인 죽음에 도움이 되어야만 한다. (……) 철이나 청동을 녹여 만들어서, 수백 년 동안 그 자리에 서 있어야 한다."[35] 그녀가 빌헬름 황제와 독일제국 그리고 그가 일으킨 전쟁에 이 순간보다 더 가깝게 다가간 적은 없었다. 리프크네히트가 제국의회의 국회의원으로서 새로운 전쟁차관 승인을 거부했다는 사실을 그녀는 분노하면서 기록한다.

1차 세계대전이 끝난 후 독일에는 그와 같은 기념물과 위령제가 넘친다. 거의 모든 마을에 생긴다. 슬픔은 하나의 측면일 뿐이다. 의미를 만드는 것은 또 다른 측면이다. 이 순간 케테의 세계는 온전하지는 않지만, 하나의 전체를 이루고 있다. "그것은 놀라운 목표다. 그리고 어떤 사람도 이런 기념물을 만들 권리를 나만큼 갖고 있지 않다." 모든 것이 정렬되어 있고, 모든 것의 방향이 정해졌다. 짧은 순간의 오만함은 "지금 **이런** 고독"이라는 자신의 대가를 치렀다.[36]

1917년 7월의 일기장에 기록된 글은 압축된 형태로 다음의 사고 과정을 재현한다. 그 기록에서 케테는 되풀이해서 기념물에 집어넣을 문구를 심사숙고한다. "여기 독일 청년이 누워 있다. 혹은 여기 죽은 청년이 누워 있다. 아니면 여기에 독일의 가장 아름다운 청년이 누워 있다. 또는 여기에 죽은 청년이 누워 있다. 아니면 그저: 여기 청년이 누워 있다"[37]라고 해야 하나? 그것은 원래 생각했던 조각 받침대와는 상당이 멀어졌다. 한쪽에는 "횔덜린: 조국을 위한 죽음, 그리고 다른 쪽에는 오래된 기사의 노래: 세상에 이보다 더 아름다운 죽음은 없다"[38]가 있어야 한다.

 이때 이 기념비 작업은 돌이킬 수 없는 죽음에 저항하는 싸움이었다. 페터의 조각은 눈을 커다랗게 뜨고 있어야만 한다. "네가 머리 위에 있는 푸른 하늘을 보고, 구름과 새들을 볼 수 있도록. 입가에 미소를 짓고, 가슴에는 내가 너에게 준 카네이션이 놓여 있다." 그녀는 그가 자신의 곁에 있음을 아주 강렬하게 느끼지만, "이따금 너는 여기에 없다"고 한탄한다. 그리고 그녀는 꿈을 꾼다. "페터는 아마 죽었을 것이다. 하지만 아직도 그가 다시 한번 올 수 있는 여러 가지 수단과 방법이 있을지도 모른다."[39] 이런 의미에서 페터의 방은 마치 그가 언제라도 다시 집으로 올지도 모른다는 듯 몇 년 동안 손대지 않은 상태 그대로 있었다. 침대 위에는 그의 기타가 놓여 있고, 가끔 케테는 그가 연주하는 소리를 들었다고 생각한다. 그녀는 종종 그의 방에 앉아서, 초에 불을 밝히고 싱싱한 꽃을 갖다 놓고 그와 대화를 나눈다.

 구상한 조각을 점토로 만드는 작업은 처음에 나체로 시작했는데 생명을 제공하는 무언가가 있다. "축축한 흙에서 작은 알갱이들이 뿜어져 나온다. 성기 부분에서."[40] 작업이 아주 느리게 진척된다

는 사실에 케테는 거의 신경을 쓰지 않는다. 왜냐하면 이 작업은 이전의 모든 것과 다르기 때문이다. "그것은 예술적인 일이라기보다는 오히려 인간적인 일이다. 무엇보다도 페터와 나 사이에 존재하는 일이다."[41] 1916년 초에 그녀는 분명 페터의 인물상에 아주 만족했기 때문에 아버지 조각상 그리고 얼마 후에는 어머니 조각상을 시작할 수 있었다. 그녀는 1년 안에 군상 전부를 마칠 수 있기를 희망한다. 하지만 1916년 여름에 작업에 중대한 위기가 닥친다. "고통과 갈망이 힘을 먹어치운다. 나는 힘이 필요하다. 나는 이 작업을 할 수 있기를 간청한다"고 일기장에 적는다. "이 작업을 끝낼 수만 있다면, 기꺼이 죽겠다. 하지만 먼저 이 일을 마쳐야 한다."[42] 그 간청은 이루어지지 않고, 다음과 같은 감정에 자리를 내어준다. "더 이상 할 수가 없다. 나는 너무 망가졌고, 울어서 진이 빠졌고, 약해졌다. (……) **살면서 겪은 것**에 형태를 부여할 힘이 더 이상 내게는 없다. 천재라면 그것을 할 수 있겠지. 그리고 남자라면. 하지만 아마도 나는 아닐 것이다."[43]

이 위기가 더 이상 개인의 죽음을 위한 자리가 없는 물량 공세 전쟁이 벌어진 시기와 겹친 것은 결코 우연이 아니다. 의미도 없고, 희생이라는 것을 의식할 가능성도 없이, 무더기로 사람들이 죽어나갔다. 노르웨이 여행을 함께 했던 페터의 동료인 에리히 크렘스와 리하르트 놀이 그해에 죽었고, 마찬가지로 다른 친한 가족들의 수많은 자식들도 죽었다. 한동안 그들 사이에는 일종의 대체 관계가 형성되었다. 그녀는 그들에 의해서 "어머니" 혹은 "어머니 케테"로 불렸지만, 이것은 다음과 같은 고백으로 끝난다. "내 자식을 제외한 다른 누구에게도 나는 어머니가 될 수 없다. (……) 그러기엔 내가 너무 부족하다. 힘이 충분하지 않다."[44]

그것은 페터의 죽음을 받아들이고 그것을 재평가하는 것과 동시에 일어난다. "성직자가 자원병들을 축복했을 때, 그는 자발적으로 뛰어내려 낭떠러지를 메워버린 로마의 젊은이들에 대해서 이야기했다. 유일자들이었다. 모든 젊은이가 자신이 유일한 사람인 것처럼 행동해야만 한다고 느꼈다. 하지만 그것에서 생겨난 것은 아주 다른 것이었다. 깊은 낭떠러지는 메워지지 않았다. 그것은 수백만 명을 집어삼켰고, 아직도 입을 벌리고 있다. 그리고 (……) 희생에 대해 보상을 받은 사람은 아무도 없다. 페터야, 내가 이제 전쟁에서 광기만을 보는 것이 너에게 신의 없게 행동하는 것이냐?" 작업의 초기에는 다음과 같이 적혀 있었다. "나는 **네** 형상을 통해 너희 젊은 자원병 모두의 죽음을 구체적으로 기리고자 한다."[45] 처음에 했던 생각은 이제 낡은 것이 되었다.

1916년 10월 케테 콜비츠는 다시 기념물을 완성할 수 있을 것이라는 확신을 갖게 된다.[46] 이 시기에 싹튼 내세에 대한 믿음 덕분에 그녀는 자신이 죽으면 아들과 재회할 것이라는 희망을 품는다. "그것이 신지학, 영성주의 혹은 신비주의로 불리든 나에게는 완전히 똑같다."[47] 페터와의 관계를 바라보는 새로운 시각은 그녀의 작업에 새롭게 영감을 준 임시적이지만 효과적인 위로임이 입증된다. 그 작업은 1917년과 1918년에 진전을 보이고, 미술가인 그녀에게 행복감을 선사한다. 석고 모형을 이용해서 작품의 형식적이고 기술적인 약점을 분석하고, 보다 나은 해결책을 찾고, 곧 인물들을 돌로 제작하는 작업에 착수할 수 있기를 바란다.

그리고 1919년 5월이 된다. 베르사유궁에서 독일 대표단에게 평화조약을 위한 조건이 제시되었다. 지금까지는 여전히 휴전 상태가 지배하고 있었다. 독일 대표단이 구두 협상에 참여하는 것은

허용되지 않았다. 처음에 그들은 서명을 거부한다. 하지만 승전국은 즉각적인 침공과 함께 전투를 재개하겠다고 위협한다. "오늘 평화의 조건이 나왔다. 끔찍하다"고 케테는 적는다. 2주 후 갑자기 그녀가 「아이와 함께 있는 어머니」 조각을 다시 적극적으로 생각했다고 이야기한다. 즉시 다음과 같은 종속문 하나가 첨가된다. "만약 대규모 작업이 해체된다면."[48] 그것은 잠정적인 실패에 대한 인정이다.

1919년 6월 25일에 그녀는 다음과 같이 요약한다. "굳센 믿음과 같은 것을 지닌 채 나는 그 작업에 다가갔는데 이제는 그것을 중단한다. (……) 그것은 단지 미루어진 것이다. 하지만 이런 약속은 이전의 열정을 담고 있지 않다." 그녀는 자신에게 남아 있는 삶의 시간이 기념물을 완성하는 데 충분할지 모르겠다고 한다. 하지만 무엇보다도 그녀의 운명과 독일의 운명이 불가분의 관계라는 점이 억지로 작업을 중단하도록 만든다. 조약 서명 당일에 그녀의 일기장에는 다음과 같이 문장이 적혀 있다. "내가 이전에 이날을 어떤 모습으로 생각했었나! 모든 창에 내걸린 깃발들. 나는 항상 어떤 종류의 깃발을 내걸고 싶어 하는지 곰곰이 생각했고, 하얀 깃발이어야만 한다는 결론을 내렸다. 그 깃발 위에는 붉은색 문자로 커다랗게 적힌 '평화'라는 글자가 있어야만 한다. 깃대와 깃대 끝에는 화환과 꽃이 달려 있어야만 한다. 나는 그것이 상호 이해를 통해 이루어진 평화라고 생각했기 때문이다." 아틀리에에서 작업한 작품은 해체되었다. 페터의 조각에서 남은 것은 오로지 사진뿐이다. "이제 내 작업이 사라진 것처럼 독일 문제가 소용없게 되었다"고 명확하게 말하지만, 다음과 같은 제한이 따른다. "페터의 작업이 훌륭하게 완성되어, 멋진 장소에서 그와 그의 친구들을 기념하는 것을 경험할 수 있

게 된다면, 독일은 아마도 가장 어려운 상태에서 벗어날 수도 있을 것이다."[49]

　기념물 작업에서 표현된 것처럼 전 존재를 건 평생에 걸친 싸움은 사람을 당혹스럽게 만드는 무엇인가가 있다. 심리학자 엘리스 밀러Alice Miller가 아마도 처음으로 광범위하게 퍼져 있는 이런 불편함에 이론적인 토대를 제공했을 것이다. 1981년 취리히의 전시회를 계기로 그녀는 콜비츠의 그림들을 좋아하지 않는다는 사실을 확인했다. 케테의 그림들이 그녀에게 "의기소침하고 우울"한 효과를 끼친 반면, 그 작품들에는 정치적인 힘이 부족하다고 했다.[50] 아동기를 연구한 이 연구자는 그 원인을 찾는 과정에서 즉시 케테 콜비츠의 어린 시절에 도달한다. 밀러는 자신의 연구가 극단적으로 피상적이라고 공개적으로 인정했는데, 이는 반론을 무장해제시킬 만큼 솔직하다. 그녀는 한스 콜비츠가 세심하게 선별한 일기장을 읽을 만한 가치가 있다고 여기지 않는 반면, 분명코 1923년의 유년기와 청소년기에 관한 케테의 자전적 기록만으로 충분하다고 말한다.[51] 밀러는 자신의 개념인 "검은 교육"이라는 의미에서 케테의 어린 시절을 극도로 억압적이고 폭력적인 것으로 재해석했는데(부모님은 폭력적으로, 할아버지 루프는 광신적인 분파의 지도자로 묘사된다) 여기에서 어렸을 때부터 케테의 심리가 망가졌다는 이미지가 생겨난다. 그녀는 추측건대 케테의 어머니가 어려서 죽은 세 아이들과 심정적으로 더 가까웠고, 그녀가 살아 있는 자식들(콘라트, 율리, 케테, 리제)에 대해 무의식적으로 죽기를 바라는 마음을 품었다는 것은 결코 놀라운 일이 아니라고 주장한다. 케테가 어려서 이미 "정신적으로 죽었기" 때문에 어머니로서나 예술가로서 분노할 능력이 없으며, 슬픔을 느낄 능력도 없다는 것이다. 작품에서 자주 볼 수

있는 고통으로 몸을 숙이고 있는 여인의 경우에 그것은 소위 프롤레타리아 부인도 케테 자신도 아니고, 콜비츠의 어머니라고 한다. 그 주장을 따르자면 그녀가 팔에 안고 있는 죽은 아이는 미술가 케테 자신을 표현한 것이어야 논리에 맞는다는 것이다. 그녀는 페터를 위한 기념물에 있는 어머니 조각상은 고통이 아니라 오로지 우울과 체념을 표현하는 것이라고 주장한다.

밀러는 특이하게도 천천히 진행되는 슬픔의 과정에 대해 품고 있는 의심을 현대 정신의학과 공유한다. 전통적으로 1년 동안의 애도 기간은 윤리에 의해서 규정된 것으로 간주되었다. 남편을 잃은 부인은 그 애도 기간 동안 검은 옷을 입어야만 했고, 새로운 반려자를 선택해서는 안 되었다. 국제적 척도로 통용되는 정신질환 진단 및 통계 편람DSM은 1994년 4차 개정판에서 우울증 진단을 받기 전 두 달의 애도 기간을 정당하다고 인정했다. 그러는 사이에 이 기간이 2주로 단축되었다. 그 이후에는 사물을 긍정적으로 보는 태도가 우세를 점해야만 한다고 한다. 그렇지 않다면 치료의 조짐이 보이는 것이라고 한다. 그와 같은 관점은 콜비츠의 작품과 같은 예술 작품도 병적이라고 간주할 것이 틀림없다. 그에 따르면 1833/34년에 루이제와 에른스트라는 이름을 지녔던 두 아이를 잃은 시인 프리드리히 뤼커르트의 시에 구스타프 말러가 곡을 붙인 「죽은 아이의 노래」라는 "매우 슬픈 노래"도 마찬가지로 병적인 것이 된다.[52] 그 관점에 따르면 케테 콜비츠는 의심할 여지 없이 회복될 가망이 전혀 없는 치료하기 힘든 증상이다.

엘리스 밀러의 대충대충 작성된 다소 터무니없는 에세이가 특별히 페미니즘을 지향하는 콜비츠 수용에서 광범위하게 흔적을 남기지 않았다면, 그녀의 주장은 이야기할 만한 가치가 전혀 없었

을 것이다. 보훔의 역사학자 레기나 슐테Regina Schulte는 그것을 대변하는 인물로 간주될 수 있다.[53] 그녀는 밀러와는 대조적으로 콜비츠가 기념물을 통해 "가부장적인 할아버지의 명령과 어머니의 희생의 기원"(그녀는 밀러와 마찬가지로 두 경우를 입증해 주는 증거를 제시해야만 할 책임이 있다)을 성공적으로 극복했다고 인정한다. 하지만 그곳에 이르는 길은 극단적이었다고 한다. 어린 자식들이 죽기를 바랐다는 케테 어머니의 마음이 이제 케테에게 적용된다. 그녀의 작업「죽은 아이를 안고 있는 어머니」에서 케테는 모델로 어린 페터를 팔에 안고 있었고, 거울의 도움을 받아서 그를 스케치했다. 눈물을 흘리며. 이런 죽음의 예감에서 슐테는 "페터가 1903년에 이미 죽을 운명이라"고, 그러니까 1914년에 실제로 부모의 반대를 무릅쓰고 무기를 들기 위해 자원입대한 것이 아니라, 오히려 어머니로부터 희생을 강요받아 희생자가 된 거라고 추론한다. 슐테는 그녀가 구성한 이런 희생을 여전히 비판적으로 본다. 반면 다른 페미니즘 작가들에게는 죽은 아들만이 좋은 아들인 것처럼 보인다. 콜비츠 전기 작가인 미국인 마사 컨즈Martha Kearns가 자신이 존경하는 예술가의 삶을 밝혀줄 열쇠를 손에 쥐고 있는 사람이 오직 세 명의 여성이었다는 것을 발견하게 된 것도 달리 설명할 수 없다. 그 세 명은 여동생 리제, 친구 베아테 그리고 서정시인 뮤리얼 루카이저Muriel Rukeyser다. 뮤리얼은 1968년에 오늘날까지 잘 알려진 인상적인 시「케테 콜비츠」를 발표한 시인이다. 이런 관찰에서 보면 아들과 남편은 소멸되어 사라진다.[54]

엘리스 밀러가 콜비츠에게는 진정한 사회 참여가 없다고 이야기할 때 그녀는 자신의 비판을 옹호하기 위해 또 하나의 표적을 만들어냈다. "성인 여성은 도처에서 억압과 억류, 착취의 부당함을 알

아챈다. 하지만 어린 시절에 그 비명이 들려서는 안 되었던 것처럼 그녀의 비명도 들리면 안 된다." 이때 사회주의를 옹호하는 케테의 고백조차 그녀를 반대하기 위한 근거로 제시된다. 왜냐하면 사회주의는 "그녀에겐 결코 혁명적인 행보라고 할 수 없는데, 그녀의 아버지, 오빠 그리고 남편이 이미 사회주의자였기 때문이다. 그녀가 사회주의자라면, 그녀는 결코 가족에 저항하는 게 아니라, 오히려 가족과 조화를 이루게 되는 것이다."[55] 밀러의 관점에서 보자면 가족과 조화를 이루는 것은 분명 나쁜 것이 된다. 그에 따르면 케테는 열광적인 국왕 지지자이거나 무정부주의자로서의 길을 갔다면 더 좋았을 것이라고 한다.

무정부주의적 관점에서 보자면 그녀의 사회주의는 사실 계속해서 의문의 대상이 되었다. 그녀는 화가 조지 그로스George Grosz로부터 "시큼한 케테"라고 조롱을 받았다. 그는 콜비츠와 비슷한 주제를 분노에 차서 그로테스크한 방식으로 다루었고, 정치적으로는 극좌의 입장에서 더욱 공격적인 자세를 보였다. 그녀는 "온화하고 좋은 여성"일 뿐이고, 그녀의 "꾸며낸 빈민의 발레"는 "부르주아에게는 이전에 있던 '계급 없는' 사회"라는 행복한 꿈을 보여주는 치부를 가리는 무화과 나뭇잎으로 이용되고 있다고 한다. 그리고 그 꿈은 "진보적인 공장 소유주"가 꾸게 될 꿈이며, "꿈으로서는 나쁘지 않다고 인정받지만 시각 예술로서는 상당히 빈약하고 생산적이지 못하다"고, "천사와 마찬가지로 악마도 없는 것과 같다"고 그는 말한다.[56]

(단지 사적인 편지에서 언급한 것이기는 하지만) 그로스처럼 그렇게 악의적이고 독창적으로 견해를 표명한 사람은 없지만, 공산주의자 쪽에서는 그와 비슷하게 이런 공격을 대놓고 하는 것은 아주 흔하다. 그것은 놀라운 일이다. 왜냐하면 콜비츠는 그녀 스스로가 자주

이야기한 것처럼 1910년대와 1920년대에 벽보의 형태로든 혹은 책 표지의 주제로든 자신의 미술을 사회를 고발하기 위해 이용했기 때 문이다. 이때 예술적 자아 부정의 경계는 유동적이다. 그녀는 수년 간 기념물이나 대규모 연작에 매달려 작업한다. 반면에 나중에 호 르스트 얀센♦1이 비판적으로 언급한 말은 그녀가 주문을 받아 했 던 작업의 경우에 맞는 말일 수도 있다. "그녀는 고발해야만 한다 고 믿었을 뿐만 아니라 그것을 즉시, 곧장, 지금 그리고 빨리 분명 한 소리로 말하고자 했다. 그래서 그녀는 동판화에 사용하는 바늘 을 굵은 목탄과 부드러운 석판화용 백묵과 맞바꾸었다. 그리고 그 것으로 예술은 끝났다. 오직 남은 것은 빵을 구걸하는 눈빛의 케테 크루제♦2가 만든 인형뿐……."57

하지만 프롤레타리아의 문화 관리자 시각에서 보자면 그와 같 은 비판도 충분한 것은 아니다. 독일 공산당 중앙 기관지인『붉은 깃발Rote Fahne』에는 콜비츠가 저항을 호소하는 대신 그저 노동자 계 급의 비참함만을 묘사한다고 그녀를 비판하는 공격이 항상 있었 다. 그것은 콜비츠에게 상흔을 남긴 공격이다. 1920년 10월에 그녀 는 명확하게 한쪽 편을 들기에는 자신이 너무 비겁했으며, 사람들

♦1 호르스트 얀센(Horst Janssen, 1929-1995)은 함부르크에서 태어나고 죽은 독일의 화가, 판화가, 삽화가, 사진가다. 다수의 소묘, 수채화, 구아슈, 동판 등을 제작한 그는 20세기 가장 생산적이면서 뛰어난 판화가 중 한 사람으로 여겨진다. 1957년 처음으로 개인전을 열었으며, 1969년 베니스 비엔날레 그래픽 분야에서 상을 받았다. 어두운 화면에 형태가 일그러진 자화상으로 널리 알려졌으며, 해학적이면서도 에로틱한 표현에서 뛰어난 솜씨를 보였다. 2000년에 독일 올덴부르크에 그의 작품만을 전시하는 호르스트 얀센 박물관이 문을 열었다. - 옮긴이
♦2 케테 크루제(Käthe Kruse)는 독일 여배우이며, 후에 세계적으로 유명해진 인형 제작자다. 오늘날 그녀의 인형은 높은 가격에 거래되는 수집품이 되었다. 여기서 얀센은 콜비츠와 크루제 인형 사이에 존재하는 유사함을 이야기하면서 케테의 목판화 작업을 비판하고 있다. - 옮긴이

이 그 일을 떠넘겼기 때문에 혁명적인 예술가 역할을 했을 뿐이라고 자책하며 고백한다. 평화주의에 대해서도 그녀는 아주 분명하게 고백을 할 수 없었다고 말한다. "나는 혁명적이었다. 어린 시절과 청소년기의 꿈은 혁명과 거리에 세워진 바리케이드였다. 지금 내가 젊다면, 나는 분명 공산주의자가 되었을 것이다." 하지만 다음 해에 그녀는 자신이 사회주의자라는 것 자체도 의심한다.[58]

이런저런 방향으로 오늘날까지도 계속되고 있는 그러한 비판[59]은 아마도 전형적으로 독일적 현상일 것이다. 왜냐하면 1920년대 초반에 케테 콜비츠는 혁명적인 중국에서 젊은 예술가 세대 전체의 모범으로 소개되었는데, 역시 혁명적인 러시아에서 그녀는 이미 스타였다. 러시아에서 생긴 "문제적 친화성"[60]은 좀 더 자세하게 살펴볼 만한 가치가 있다. 왜냐하면 독일의 정치 발전을 바라보는 케테 콜비츠의 시선은 러시아 혁명에 대한 그녀의 입장과 비교해서 볼 때에만 이해할 수 있기 때문이다. 기존의 콜비츠에 관한 참고문헌에서는 일반적으로 러시아와 소비에트 연방 사이가 명확하게 구분되어 있지 않다. 그리고 때때로 동독에서 이루어진 콜비츠 수용과 뒤섞이기도 한다.[61] 한편으로 케테 콜비츠는 소비에트 러시아 연방의 정치적 현상 전부를 주변적으로만 인식했지만, 다른 한편으로는 서유럽 지식인들이 지닌 비합리적인 러시아 동경과도 대립되었다.

지금까지의 설명과는 달리 우리는 그녀가 의심의 여지 없이 강한 관심을 보이기 시작한 원래의 출발점을 1906년으로 옮겨놓고자 한다. 쾨니히스베르크에서 태어난 그녀는 이 시기에 러시아를 주변부 현상으로만, 그리고 괴테 다음으로 평생에 걸쳐 중대한 영감을 준 위대한 시인들(톨스토이, 도스토옙스키, 고리키)이 모여 있는 나라로만 알고 있었다. 그때까지 문학적으로 습득한 것은 "측량할 수 없

는 광활함", "넓은 강"으로서의 삶과 같은 공식, 혹은 "어머니 러시아"에 대한 이야기라는 상투적 표현을 거의 벗어나지 못했다.[62]

연구에서 지금까지 주목을 받지 못했던 콜비츠가 몸소 겪은 일은 1906년 3월의 어느 날 저녁의 사건이다. 그녀가 직접 작성한 소식은 하나도 없지만, 우리는 그 사건을 다른 증거들을 이용해서 충분히 재구성할 수 있다. 베를린 분리파는 이중으로 아슬아슬한 시기에 시인 막심 고리키를 초대했다. 한편으로 분리파 내부가 끓어오르고 있다. 4년이 지난 후에도 여전히 미술사학자 율리우스 마이어 그레페♦는 사람들이 당시 내부의 다툼을 없애는 대신에 분란을 일으켰던 사람인 고리키에게 존경을 표한 것 때문에 화가 나 있다.[63] 한편으로 막심 고리키는 (마크 트웨인이나 잭 런던과 견줄 만한) 전 세계적으로 높은 평가를 받는 베스트셀러 작가이지만, 1905년 폭력적으로 진압된 러시아의 유혈 혁명 이후 조국을 떠난 망명자이기도 하다. 망명은 7년간 지속된다. 해외에서 고리키는 차르에 대항해서 싸우는 투쟁에서 가장 중요한 대변인이다. 그가 1906년 2월 말에 독일 땅을 밟은 직후부터 프로이센의 정치 경찰은 그의 일거수일투족을 감시한다.

독일 지식인들은 고리키를 위해 열광적인 환영식을 마련한다. 토마스 만은 죽은 프리드리히 니체의 누이동생과 마찬가지로 환호

♦ 율리우스 마이어 그레페(Julius Meier-Graefe, 1867-1935)는 독일의 미술사가, 미술비평가, 작가다. 당시 오스트리아-헝가리 제국의 영토였던 루마니아의 레시차에서 출생했고, 스위스의 브베에서 사망했다. 뮌헨 대학에서 공학을 전공한 다음 1890년 베를린으로 이주한 뒤로 미술사 연구에 몰두했다. 1894년 뭉크에 관한 글로 처음으로 미술에 관한 책을 펴냈으며, 1895년 미술 잡지 『판』의 창간 발기인 중 한 명이었다. 세잔, 고흐, 르누아르 등 프랑스 인상주의 화가들의 작품과 삶을 탐구한 평전을 썼으며, 프랑스 인상주의가 독일에 수용되는 데 지대한 영향을 끼쳤다. - 옮긴이

한다. 좌파의 책동을 굳게 믿었던 니체의 여동생은 직접 오빠의 유고에서 권력의 의지와 초인 이론만을 따로 골라냈다. 3월 10일에는 독일 극장에서 고리키의 「밑바닥에서」가 공연되는데, 이때 시인이 극중 등장인물의 역을 맡아서 직접 무대에 오른다. 한 신문기사에 다음과 같이 실린다. "동유럽인 같은 얼굴이 그가 러시아인이라는 것을 분명하게 보여준다. 하지만 동시에 이 얼굴은 순교자의 특징을 지니고 있으며, 창백하고 투명한 피부는 과거의 고통에 대해서 이야기하고 있다. 그리고 어쩌면 미래의 고통도 함께."[64]

콜비츠가 이 공연 혹은 같은 사람이 연출한 다른 공연을 본 것은 확실한 것 같다. 왜냐하면 얼마 후 작품 「밑바닥에서」가 많은 노력을 들인 개인 공연 형식으로 콜비츠의 집에서 이루어졌기 때문이다. 이때 아들 한스와 페터 그리고 자주 방문하던 손님이자 연출을 맡은 게오르크 그레토르와 연극적으로 매우 뛰어난 재능을 지닌 아름다운 슈테른의 딸들이 함께 연기를 했다. 케테와 카를 콜비츠도 참여해야만 했고, 긴 대사를 외워야 했다.

하지만 당분간 막심 고리키는 분리파의 손님이다. 분리파의 의장인 막스 리버만이 그날 저녁을 단골 술집에서 사용할 것 같은 친숙한 어조로 다음과 같이 묘사한다. "나는 당연히 러시아어로 인사말을 하면서 막심 고리키를 영접했다. 그는 내 인사말에 당연히 러시아말로 답례의 말을 했다. 아주 매력적인 그의 '여자 친구'가 그의 말을 독일어로 통역했다. (……) 그리고 예전에 아름다웠던 루 안드레아스 살로메와 당연히 한 번도 예뻤던 적이 없는 케테 콜비츠 부인이 함께 있었기 때문에, 고리키는 만족할 수 있었다. 기름기가 많고 맛난 음식도 그의 입에 맞았을 것이다."[65] 케테의 참석은 막시밀리안 하르덴의 훨씬 불친절한 편지를 통해서도 입증된다. 그는 발

막심 고리키

터 라테나우Walther Rathenau에게 그 저녁에 대해 화를 내고, 고리키를
폐병쟁이 시인, 콜비츠를 "개혁을 흉내 내는 느끼한 여자"라고 욕한
다. "나는 조용히 내 과일 접시에 음식을 뱉어낸다. 내가 콜비츠 부
인 옆자리에 앉아 있어서 그것이 그리 어렵지 않았다."[66]

고리키가 "신사 여러분"이라는 말로 여성을 전혀 포함시키지 않
은 채 연설을 시작했지만, 콜비츠에게는 강한 인상을 주었을 것이
다. "내 고향은 인간이 가장 견디기 힘든 고통이 넘치는 땅입니다.
그것이 내 고향의 예술이 고통과 죽음을 그토록 사랑하는 이유이기
도 합니다. 우리의 시대에 이르기까지 폭력은 내 고향에 있는 모든
고통의 원천으로 나타납니다. 하지만 내 민족은 바닥에 닿을 정도
로 어깨를 짓누르는 무거운 짐을 벗어던지기 위해 몸을 일으켰습니
다. 민중이 일어났고, 승리할 것이며, 새로운 예술을 창조할 것입니

다. 기쁨의 예술, 밝고 자부심으로 넘쳐나는 예술을!"[67] 리버만은 고리키가 "기쁨의 예술"을 "진실하고 경향이 없는 예술"로 강조한 것을 "멋지고 예의 바르다"고 생각한다.[68] 새롭고 정의로운 사회질서는 음울한 예술을 포기할 수도 있다는 생각이 콜비츠에게는 매혹적으로 보인다. 그녀는 계속해서 "발뒤꿈치를 들고 날아오른다"는 표현을 인용하는데, 그것은 절반은 도스토옙스키, 절반은 고리키에서 유래한 것으로 여긴다.[69] (콜비츠가 가장 좋아하는 책 중 하나인 도스토옙스키의 소설 『카라마조프가의 형제들』에 나오는 원래 표현이 자유로운 삶과는 반대되는 것을 묘사하고 있다는 사실은 러시아를 이해하는 것이 얼마나 어려운지를 아주 특징적으로 보여준다. 소설에는 다음과 같이 적혀 있다. "만약 내가 이미 머리가 아래로, 발꿈치가 하늘을 향해 있는 거꾸로 된 자세로 심연을 향해 떨어지고 있는 것이라면."[70])

유겐트슈틸 화가 하인리히 포겔러 Heinrich Vogeler는 1920년대 러시아를 자신을 위한 새로운 피난처로 삼았다. "지금은 도대체 어떤 시절인가!"라고 콜비츠가 1924년 9월에 기록한다. "그들은 아침부터 저녁까지 생기로 가득 차 있고, 그들이 가져오는 모든 것은 다른 사람과 연관되어 있다. 얼마 전 어느 날이다. 포겔러의 아틀리에에서 보낸 오전. 모스크바에서 돌아온 그는 그곳 예술분과에서 일하고 있다. 그곳 삶의 격렬함에 대해서, 피곤함을 전혀 모르며, 새로운 내용을 새로운 형식에 쏟아붓고, 맹렬하게 **타오르는** 예술 운영의 야만적인 방식에 대해서 말한다. (……) 포겔러는 독일에서는 아주 피곤했으며 희망이 없었는데, 러시아에서는 삶이 그를 다시금 사로잡았다고 말했다."[71] 이런 피곤함과 절망의 감정을 케테보다 더 잘 알고 있는 사람은 거의 없으며, 그녀가 그것에서 벗어날 방법을 찾고 있었기 때문에, 러시아는 유토피아로 다시 그녀의 관심 속으로 들

어오게 된다.

1912년에 이미 그녀는 파리에서 알게 된 무정부주의자 알렉산드라 칼미코프와 함께 러시아를 여행할 계획을 세웠다. 러시아와 그곳에 사는 사람들에 대한 그녀의 관심이 그 나라의 혁명적 분위기에 대한 공감과 동일하지 않다는 것을 보여주는 증거다. 이 시기에 그녀는 이미 그곳에 알려져 있었다. 같은 해 출간된 브로크하우스 백과사전의 러시아판은 그녀에게 "독일 최고의 그래픽 화가 중 한 명"이라는 지위를 부여했다. 그녀의 "표현이 풍부하고, 강한 동판화와 석판화"는 항상 회화적이며, 규모가 크고 기념비적이라고 설명되어 있다. 그 작품들에 있는 "강한 사회 혁명적 경향"에도 불구하고 작품의 질이 떨어지지 않았다고 되어 있다.[72] 하지만 여행 계획은 실현되지 않았다.

1924년 12월 그리움이 새로이 그녀의 마음을 사로잡는다. 그녀는 친한 화가 친구이자 공산주의자인 오토 나겔Otto Nagel에게 편지를 쓴다. 그는 콜비츠의 미술이 수용되도록, 무엇보다 러시아에서 그렇게 되도록 많은 일을 했던 사람이다. "나는 언젠가 한번은 꼭 러시아에 가고 싶어요. 당신은 그곳 사람들의 자연스러운 면모와 유쾌함에 대해서 꼭 포겔러처럼 이야기하는군요. 틀림없이 아주 아름다울 겁니다. 하지만 러시아어를 할 줄 알면, 그것에 대해 알 수 있을까요? 제가 러시아 말을 한마디도 할 수 없다는 점을 고려해 주세요."[73]

반대로 러시아 혁명에 케테가 받은 인상은 짧았던 열광으로 이루어졌다. 전쟁 중이던 1917년에 그녀는 처음에는 시민이 주도하다 나중에는 볼셰비키가 주도하는 전복을 정치적이고 군사적인 관점에서만 성찰한다. 전통적으로 한 해를 되돌아보는 시간인 1917년의

마지막 날에 콜비츠는 다음과 같이 개인적 고찰에 이르게 된다. "러시아 때문에 생긴 새로운 전망. 그곳에서부터 내게는 분명 좋은 것처럼 보이는 새로운 무언가가 이 세상으로 왔다. 여러 민족의 발전에서 지금까지와는 다르게 권력만이 정치 영역에서 결정을 내리는 것이 아니라, '지금부터는' 정의도 함께 작용을 할 것이라는 새로운 희망. 러시아인들은 그렇게 될 수 있는 가능성이 있다는 것을 보여주었고, 아마도 이것이 작년에 일어난 가장 멋진 정신적 경험이었을 것이다. 이런 인식은 상당한 압박을 가하겠지만, 낡고 사악한 원칙들은 다시 그것을 뒤덮어서 질식시킬 수 있기를 몹시 바랄 것이다. 하지만 그것이 다시 숨이 막혀 죽게 되더라도, 한동안은 도덕적 동기가 세상 혹은 그 세상의 일부분을 움직였다는 것이 사실로 남게 될 것이다."[74]

이후의 발전은 케테의 낙관주의가 옳았다는 것을 증명하는 것처럼 보였다. 왜냐하면 1차 세계대전에서 이탈한 첫 번째 강대국이 소련이었고, (접근하는 독일군 앞에서 전선이 붕괴되었다는 인상 속에서) 무의미한 전쟁을 연장하는 것보다 가혹한 조건 아래에 있는 평화를 선호했기 때문이다. 물론 그녀는 소비에트 연방이 민중에게 약속한 자유를 결코 가져다주지 않을 것이라는 것을, 부패한 차르의 지배가 그저 새로운 억압 체계에 자리를 내준 것이라는 점을 일찍 깨닫는다. 그녀는 1920년 12월 스턴으로부터 직접 충격적인 소식을 듣는다. 스턴은 "전적으로 볼셰비키와 같은 생각을 지니고 있으며, 이곳 공산주의자들이 써준 최고의 추천서를 소지한 채" 러시아로 갔지만, 이미 국경선에서 영국 첩자라는 혐의로 체포되었다.[75] "끔찍한 독방에서 보낸 3개월. 그녀에게서 비밀 정보를 빼내기 위해 고문을 했다고 할 수 있다." 그녀는 거의 자살할 지경까지 괴로

「러시아를 돕자」, 1921년 8월

「연대」, 1931/32년

움을 겪다가 마침내 추방되었다.[76] 이런 직접적인 인상을 받고 콜비츠는 틸데 첼러Thilde Zeller에게 보낸 지금까지 알려지지 않은 편지에서 다음과 같이 쓴다. "당신이 러시아에 대해 쓴 글에 저는 전적으로 동의합니다. 그 방법은 잘못되었고, 그것은 권력 숭배라는 낡은 방식입니다." 그럼에도 그녀에게는 "소비에트 연방에서 생겨나는 연상적 힘은 (……) 이상하게도 여전히 동일한 것처럼"[77] 보인다.

러시아의 아주 비참한 생활 조건이 그녀의 눈앞에 생생하게 드러난다. "러시아를 휩쓸고 있는 끔찍한 기아에 대항해서 공산주의자들과 함께 일한다. 그것으로 나는 내 의지에 반해서 다시 정치적인 영역으로 들어왔다." 그녀가 제작한 벽보「러시아를 돕자」는 "고맙게도 잘" 끝났다.[78] 그렇게 함으로써 그녀는 알베르트 아인슈타인의 비판을 받는다. 그는 콜비츠, 하인리히 포겔러 그리고 막시밀리안 하르덴처럼 러시아를 돕기 위한 구호 단체에 속해 있었지만, 이 행동이 일방적인 정당 정치적 특성을 띠고 있으며, 구호 활동에 도움이 되기보다는 해가 될 수 있다고 경고했다.[79]

1927년 오랫동안 품고 있던 소망이 마침내 실현된다. "소련이 혁명 10주년을 축하하기 위해 나를 포함해 많은 사람을 초대했으며, 나는 정말로 기쁘게 그것을 고대하고 있다." 그녀는 조금 더 움직여서 카를 콜비츠도 초청장을 받을 수 있도록 하는 데 성공한다.[80] 그녀는 열정적으로 예프에게 편지를 적어 보낸다. "안녕, 잘 있어! 출발이다! 우리는 아마 11월 중순에 다시 돌아올 거지만, 그곳의 모든 것이 내게는 여전히 불가사의하기 때문에 집으로의 귀환은 아직 불투명해." 집으로의 귀환만이 아니다. 나중에 여행의 세부 사항들도 드러나지 않게 될 것이다. "러시아(모스크바)는 멋졌다. 나는 코카서스 지방까지 갈 뻔했다." 카를이 돌아오는 여행길에

401

폴란드 국경을 코앞에 두고 침대차에서 1000마르크와 함께 바지를 도둑맞았으며, 빌린 바지를 입고서 베를린에 도착했다는 당혹스러운 상황을 제외한다면,[81] 그것이 그녀가 나중에 예프에게 전해 준 유일한 소식이다.

공개적으로 콜비츠는 말을 아낀다. 그것이 바로 그녀의 대표적인 특징이다. 하지만 그녀가 스스로에 대해 이야기를 거의 하지 않더라도, 그 이유를 물어볼 가치는 있다. 아들 페터가 죽었을 때 일기장은 갑자기 침묵한다. 1927년 11월에도 침묵한다. 사람들은 그녀의 삶에서 행해진 아마도 가장 인상적인 러시아 여행에 관해서보다 그녀가 테네리페섬(1925년)이나 아스코나(1927년)에 머물렀던 것에 관해 더 많이 알고 있다. 이전에는 여행 도중에 그날의 인상을 바로 기록할 시간이 너무 부족하면, 케테는 나중에라도 그날을 회고하면서 긴 보고서를 작성했다. 하지만 러시아 여행을 한 다음에는 그렇게 하지 않았다. 이것이 이미 유타 본케 콜비츠의 시선을 끌었다. 그녀는 다음과 같이 언급한다. "모스크바 여행에서 받은 인상이 아마도 매우 완결적이고 강렬해서 할머니는 그것을 나중에도 제대로 분석할 수 없었을 것이다. 어쩌면 그것을 피하고 싶어 했을 수도 있다."[82]

그러나 우리는 콜비츠가 모스크바에서 받은 인상이 오히려 혼란스럽고 모순적이었으며, 감격적이면서 동시에 두려운 것이었으리라 생각한다. "다른 공기를 지닌 모스크바. 카를과 내가 신선한 공기를 쐬고 돌아온 것 같다"고 1927년 한 해를 돌아보는 글에 그렇게 적었다.[83] "나는 이번에는 압도당하지 않고, 차가운 시선으로 모든 것을 바라보기로 작정했다." 그녀는 1943년 자전적 기록에서 그 여행을 간략하게 요약한다. "또다시 차분하게 볼 수 없었다. 러시아

러시아 지식인들 무리 속에 있는 케테 콜비츠, 모스크바, 1927년

는 나를 도취시켰다!"[84] 그것은 언뜻 보면 그녀가 여행 중 러시아를 오로지 소비에트의 별빛 속에서만 보았다고 한, 1928년 고리키의 60회 생일을 기리는 그녀의 축하 연설처럼 밝게 들린다.[85]

1927년 11월 6일 모스크바에서 한스에게 보낸 보다 긴 편지에는 모스크바에 도착한 것과 기념일 축하 행사에 참여한 것에 관한 정보가 들어 있다. 그녀는 173명의 초청자로 이루어진 독일 대표단 중 한 명이다. "모스크바에 가까이 다가갈수록 유쾌한 긴장이 증가했다. 사람들은 서로 껴안고, 노래하고, 웃었다. 모스크바에서는 기다리고 있던 무리가 함성을 지르며 열차로 달려들었다. 모든 사람이 서로를 껴안았다." 소비에트 연방이 그녀에게는 "신세계", "완전히 새로운 것" 혹은 단순히 "다른 것"처럼 보인다. 독일에서는 그것

을 제대로 이해할 수 없을 것이며, 그것을 보고, 듣고, 느껴야만 한다고 한다. 그녀는 붉은 광장에서 거행된 대규모 군사 행렬을 본 증인이 된다. "그런 다음 행렬은 무장한 노동자 부대의 행진으로 넘어갔다. 그러나 셀 수 없이 많은 표장標章과 조롱이 적힌 플래카드를 든 시위행렬이 뒤를 이었다."[86]

하지만 이것은 경험의 일부일 뿐이다. 카를의 엽서에는 극장 방문을 암시한 부분이 있는데, 이것은 콜비츠의 동판화 「모스크바 극장에 있는 관객」에 반영되어 있다. 카를의 말을 따르자면 그날의 행사 프로그램은 초콜릿 공장 견학, 소비에트 학교 제도에 관한 두 시간짜리 강연, 저녁에 "노동의 집"에서 열린 환영식으로 이루어져 있다. 대부분의 일정이 그렇게 빽빽하게 짜였던 것처럼 보인다. 그 일정을 소화하는 것이 어렵다고 카를은 이야기하지만, 케테와 자신은 "마법에 걸린 것 같은 느낌"이라고 쓴다.[87] 케테 콜비츠는 모스크바에서 귀빈으로 정중하게 대접을 받는다. 『모스크바 석간신문』은 10월 혁명에 대한 그녀의 입장을 기사로 내보낸다. "이 지면은 왜 내가 공산주의자가 아닌지를 설명하기 위한 자리가 아니다. 하지만 내게는 지난 10년간 러시아에서 일어난 사건이 광범위하게 끼친 의미에서 오직 프랑스 혁명이라는 위대한 사건과 비교될 만한 것처럼 보인다는 것을 이야기할 수 있는 자리다. (……) 나는 종종 불꽃 같은 믿음 때문에 공산주의자들을 부러워했다."

러시아 여행의 전혀 다른 측면은 다른 증언에서 단편적으로 지나치듯 언급된다. 그녀의 유대인 제자 요제프 슈바르츠만Josef Schwarzmann이 나치 시대가 시작된 직후 팔레스타인으로 이주했을 때, 그녀는 그에게 보낸 편지에서 "러시아에 있는 방치된 아이들"을 언급한다. "그곳에는 이렇게 방치된 프롤레타리아 아이들의 존재

가 아직도 제대로 파악되지 않고 있어요. 사람들은 그중 일부를 고아원으로 보냈지요. 남편과 내가 27년에 모스크바를 방문했을 때, 당신이 텔아비브에서 알려준 것과 똑같이 아이들이 일하고 있는 목공 공장을 방문했지요. 클라라 체트킨Clara Zetkin이 아이들 중 한 명을 입양했지만 그 남자아이는 가출했고, 거리의 삶을 더 좋아했던 것으로 끝이 났지요." 유대인 이주자인 슈바르츠만의 운명을 다루는 것은 그 전에는 닫혀 있던 기억의 수문을 여는 것처럼 보인다. "러시아에서는 대기근이 (……) 이 시기에 여러 마을에서 전체 주민 수가 줄어들었고, 굶주린 아이들이 메뚜기 떼처럼 시골을 거쳐서, 대도시의 은신처에 둥지를 틀었다고 합니다."[88] 1940년대에 베를린 공습이 시작된 이후 거주 공간이 부족하게 되었을 때, 그녀는 "당시 모스크바에서처럼 한 방에서 여러 명이 함께 살아야만 한다"고 믿는다.

러시아에서 그녀의 친구 스턴 하딩이 겪은 끔찍한 경험 이후로 콜비츠는 군사 행렬을 관람했던 몇몇 사람에게 비극적 운명이 임박했다는 것을 예감했을지도 모른다. 여행 중에 만났던 트로츠키의 여동생 올가 카메네바Olga Kamenewa는 스탈린 숙청의 희생자가 된다. 케테가 1930년대에 석방을 위해 애썼던 무정부주의자 마리아 스피리도노바Maria Spiridonowa도 마찬가지였다. 하인리히 포겔러는 소비에트 연방에서 프롤레타리아 예술의 경직된 원칙에 복종해야만 하고, 자신의 재능을 사회주의 리얼리즘이라는 진부한 틀에 끼워 맞춘다. 그것만으로는 충분하지 않다. 1942년 그는 중앙아시아로 강제 이주되었고, 그곳에서 인공 저수지 건설 현장에서 노동자로 일하다가 기력이 다해 죽는다.

러시아에서 잠깐 동안 경험한 도취적인 상태만으로는 그녀가

1920년대 초반에 묘사한 일반적인 환멸을 숨길 수 없다. "나는 세상에 존재하는 모든 증오에 깜짝 놀랐고 충격을 받았다. 나는 인간이 **살 수 있도록** 허용하는 사회주의를 갈망하지만, 이 땅은 지금 살인, 거짓, 파멸, 왜곡, 간단하게 말해 모든 악마적인 것을 **충분히** 보았다고 생각한다." 그리고 "바리케이드 위에서 쓰러져 죽고 싶다는 어릴 적 꿈은 이루어지기 힘들 것이다. 왜냐하면 실제로 그곳 상태가 어떤지 알게 된 이후 바리케이드 위로 올라간다는 것이 어렵기 때문이다."[89]

1 콜비츠(1948), 79쪽.

2 '케테의 일기장' 374쪽 이하, 예프, 158쪽.

3 '케테의 일기장' 374쪽.

4 '아들에게 보낸 편지' 175쪽.

5 '케테의 일기장' 838쪽(주해).

6 '케테의 일기장' 376쪽.

7 '케테의 일기장' 839쪽(주해).

8 '케테의 일기장' 376쪽

9 '아들에게 보낸 편지' 176쪽.

10 '아들에게 보낸 편지' 177쪽.

11 자라 프리드리히스마이어, 「파종용 씨앗」: '케테의 일기장' 헬런 쿠퍼 외, 『무기와 여성. 전쟁, 젠더 그리고 문학적 재현』 채플 힐, 1989, 213쪽에 수록.

12 '케테의 일기장' 382쪽 이하.

13 리하르트 데멜, 『민족과 인류 사이에서. 전쟁 일기』 베를린, 1919, 15쪽 이하.

14 같은 곳, 15쪽.

15 에른스트 윙어, 『내적 체험으로서의 전투』 전집 7권, 슈투트가르트, 1980, 40쪽 이하.

16 '케테의 일기장' 386쪽.

17 '케테의 일기장' 377쪽.

18 '케테의 일기장' 379쪽.

19 같은 곳.

20 '케테의 일기장' 381쪽.

21 마트레이의 책, 55쪽.

22 '케테의 일기장' 381쪽 이하.

23 '케테의 일기장' 392쪽 이하.

24 예프, 156쪽.

25 아이제나흐 지역 교회 문서 보관소, 아르투어 보누스 유고 서류. 08_010. 1908년 9월 10일 자 편지. 스턴은 이미 8월 29일에 친밀한 우정으로 연결되어 있던 아르투어 보누스에게 방문을 알리고, 케테를 다시 보게 되어서 아주 기쁘다고 그에게 알린다.

26 같은 곳. 분류 기호 25_006. 1919년 3월 14일 자 편지.

27 '케테의 일기장' 394쪽.

28 틸데 베른트헨젤(결혼 후 성 첼러)에게 보낸 1919년 2월 1일 자 편지. 편지의 첫 번째 부분은 프리드리히스하펜의 첼러의 유족이 소유하고 있으며, 반면 두 번째 부분은 이상하게 만하임 종합학교 문서 보관소에 있다.

29 예프, 163쪽 이하.

30 바이에른 국립도서관 막스 레르스 유고 문서, Ana 538, 1919년 3월 28일 자 편지.

31 같은 곳.

32 예프, 133쪽.

33 2014년 4월 2일 쾰른에서 유타 본케 콜비츠와 외르디스 에르트만과 나눈 대화.

34 '케테의 일기장' 412쪽.

35 '케테의 일기장' 177쪽; 1914년 12월 1일과 12월 3일 기록.

36 같은 곳.

37 '케테의 일기장' 323쪽.

38 피셔(1999).

39 '케테의 일기장' 178쪽 이하.

40 '케테의 일기장' 187쪽.

41 '케테의 일기장' 196쪽.

42 '케테의 일기장' 254쪽.

43 '케테의 일기장' 269쪽.

44 같은 곳.

45 '케테의 일기장' 177쪽.

46 '아들에게 보낸 편지' 130쪽 이하.

47 '케테의 일기장' 282쪽 이하.

48 '케테의 일기장' 420쪽 이하.

49 '케테의 일기장' 428쪽 이하.

50 엘리스 밀러, 『어머니의 죽은 천사와 딸(케테 콜비츠)의 사회 참여적 작품들. 회피된 열쇠』 프랑크푸르트암마인, 1991. 99-116쪽.

51 "내 방식으로 내가 제기한 문제에 대해서 대답을 할 수 있기 때문에, 나는 모든 세부적인 사항에서 예술가의 삶을 좇아가야만 할 필요성을 더 이상 느끼지 못했다." 그녀는 빠르게 책장을 넘기면서 오직 우연히 그녀에게 적합하다고 여겨지는 단락을 만난다. 같은 책, 114쪽.

52 결과적으로 엘리자베트 폰 타덴은 비판적으로 언급했다: 「이 젊은이는 병이 들지 않았는가?」, 주간지 『차이트』(2013/17)에 수록됨.

53 레기나 슐테, 「케테 콜비츠의 희생자」, 『전쟁의 전도된 세계. 성, 종교 그리고 죽음에 대한 연구』 프랑크푸르트암마인, 1998, 117-151쪽.

54 마사 컨츠, 『케테 콜비츠: 여성과 예술가』 뉴욕, 1976.

55 밀러의 책, 113쪽 이하.

56 엘마 얀젠, 『에른스트 바를라흐-케테 콜비츠』 베를린/동독, 1989, 17쪽에 요약되어 있음. 얀젠은 다음과 같이 논평한다: "그로스의 작품에서는 그 뒤에 깊고 비합리적인 심연이 드러난다. 콜비츠의 모습을 일그러트리면서 조롱하는 편지에서 그는 앞으로 누가 현재 예술의 공백을 여러 생각으로 채울 수 있는 능력을 지닐 것인지를 걱정스럽게 자문한다."

57 호르스트 얀젠, 「시대에 맞지 않는 천재」, 케테 콜비츠 미술관에서 열린 호르스트 얀젠 전시, 함부르크, 2006.

58 '케테의 일기장', 483, 404쪽

59 쉬무라는 다음과 같이 쓴다. "이 혁명의 시기에 전체의 안녕은 콜비츠에게는 오직 자신의 안녕, 즉 질서와 안전에 대한 욕구와 결부되어 있다." 이 인용문은 1919년 초기 몇 달 동안에 일어난 노동자의 격렬한 파업과 연관된다. 군사적 패배 이후 독일은 경제적으로 완전히 바닥이다. 게다가 삼국 연합의 예측할 수 없는 보상 요구가 위협을 했다. 그녀가 이 상황에서 파업을 잘못이라고 간주했다는 것(콜비츠에게서 일반화될 수 없는 태도)이, 자기의 안녕을 이기적으로 걱정한 것이라는 주장으로는 결코 설명될 수 없다.

60 구드룬 프리치(편집), 『케테 콜비츠와 러시아. 친화력』, 라이프치히, 2013.

61 같은 곳.

62 예프, 174쪽.

63 율리우스 마이어 그레페, 『예술은 예술사를 위해 있는 것이 아니다. 편지와 서류』, 괴팅겐, 2001, 102쪽.

64 가이르 키차, 『막심 고리키』, 힐데스하임, 1996, 160쪽.

65 막스 리버만, 『편지 모음』 2권, 위에 인용한 곳, 407쪽, 1906년 3월 17일.

66 같은 곳, 407쪽 이하. 케테 콜비츠는 아들에게 보낸 편지에서 복수를 했다. 그 편지에서 그녀는 하르덴을 소심하고 "볼테르의 추함을 지닌 난쟁이" 라고 지칭한다('아들에게 보낸 편지', 70쪽). 나중에 하르덴이 극우 테러 공격의 후유증으로 중병을 앓았을 때, 두 사람은 친절하게 서신 교환을 했다. (에버하르트 쾨스틀러, 『"미래"에 대한 회상: 막시밀리안 하르덴에게 보낸 편지 2』, 투칭, 2013 년 9월 중에 자필 서명 도록 115와 비교할 것.)

67 1906년 3월 19일, 『베를리너 로칼 안차이거』 24권, 143호.

68 주 45와 같음.

69 예프, 174쪽.

70 표도르 도스토옙스키, 『카라마조프가의 형제들』 4장.

71 '케테의 일기장', 583쪽.

72 타티아나 츠보로프스카야, 「모스크바에서 케테 콜비츠. 1928년 전시회」, 프리치(2013), 37쪽에 수록.

73 편지는 오토 나겔, 『케테 콜비츠』, 드레스덴, 1971, 46쪽에 복사본의 형태로 게재되어 있다.

74 '케테의 일기장', 348쪽.

75 예프, 175쪽.

76 '케테의 일기장', 491쪽. 당시 그 사건이 영국 국회까지 분주하게 만들었다. 「국왕의 명령으로 의회에 제출된, 러시아에서 스턴 하딩 부인의 투옥과 관련해서 러시아 소비에트 정부와 나눈 편지」, 런던, 1922를 참조할 것. 본문에서 묘사된 구금 조건이 이 보고서에서 세부적으로 설명되어 있다.

77 틸데 베른트헨젤(결혼 후 성 첼러)에게 보낸 1920년 12월 29일 자 편지, 첼러 유고.

78 '케테의 일기장', 508쪽

79 아인슈타인 문서 보관소 34-654, 예루살렘 히브리 대학, 1921년 9월 19일 자 편지 초안, '케테의 일기장', 871쪽(주해)를 참조할 것.

80 뉘른베르크 게르만 국립박물관, 독일 예술 문서 보관소. NL 케테 콜비츠: II, C-2, 17, 톰 이마누엘에게 보낸 1927년 9월 24일 자 편지.

81 예프, 228쪽 이하.

82 '케테의 일기장', 897쪽(주해).

83 '케테의 일기장', 634쪽

84 '케테의 일기장', 747쪽

85 '케테의 일기장', 899쪽(주해).

86 '아들에게 보낸 편지', 201쪽 이하.

87 '아들에게 보낸 편지', 283쪽.

88 '우정의 편지', 37쪽 이하.

89 '케테의 일기장', 483, 503쪽.

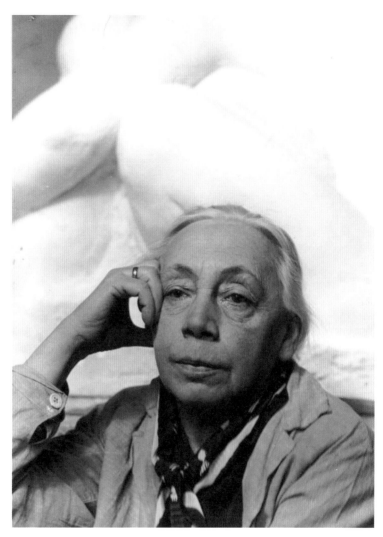

케테 콜비츠, 1930년

명성

베를린 1919-1933년

1919년 3월 프로이센 문화부는 1월에 이미 선발된 조형 예술가 23명의 프로이센 예술 아카데미 가입을 승인했다. 그들 중 22명이 에른스트 바를라흐, 루이 코린트, 게오르크 콜베 혹은 빌헬름 렘브루크Wilhelm Lehmbruck와 같은 유명인을 포함한 남자였다. 케테 콜비츠는 아카데미에 임명된 최초의 여성이다. 동시에 그녀에게는 교수 칭호가 부여되었다. 그것과 관련된 것이 아카데미에서 개설된 그래픽 수업이다. 콜비츠는 편지를 써서 거부한다. "할 수 있다면 기꺼이 가르칠 것입니다. 하지만 자신감이 완전히 결여된 지금 상태에서는 할 수 없습니다. 나는 완전히 실패할 겁니다." 이 모든 일이 몇 주간 지속된 내전과도 같은 혁명 시기에 이루어진다. 그것은 훌륭하게 구성된 조직 때문에 심지어 레닌으로부터도 칭찬을 받았던 독일 체신청에 흔적을 남기고 지나갔다. 그녀의 거부가 아카데미에 도달했을 때는 이미 임명이 완료된 상태였다. 그녀가 아카데미 사무국에 알린 것처럼, "교수 칭호 없이 인생을 계속 살아가는 것"[1]이 그녀에게는 더 좋았겠지만, 이제 칭호를 취소하는 것이 부적절하고 자신을 드러내 보이려는 조치처럼 보인다. 나중에 서신 교환에서 그녀는 "교수"라는 칭호를 덧붙이지 않는다. 그리고 신문 설문

411

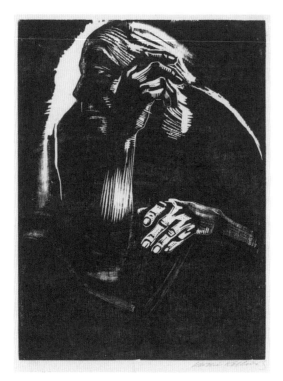

「자화상」, 1924년

에 대한 응답에서 그녀는 다음과 같이 알린다. "칭호를 붙여서 이야기를 시작하는 것은 말을 거는 사람에게도, 왜냐하면 저마다 이런저런 칭호를 갖고 있기 때문인데, 언급된 사람에게도 성가신 일입니다. 모든 계층의 여성들에게 붙이는 '마담'이라는 프랑스식 호칭이 내게는 항상 모범처럼 보입니다. 사람들은 '신사' 그리고 '숙녀'를 이름 앞에 붙여서 서로를 부릅니다. 편지에서 사람들은 관습적인 형용사를 지워버리고 그곳에 자신의 이름만을 적어 넣는다고 합니다."[2]

같은 시기에 카를 콜비츠는 베를린 시의회 의원으로 선출되었다. 3월 7일에 그는 말 그대로 "손에 피를 묻힌 채 집으로 돌아"온다. 그는 취임 선서식에 가려고 했지만 들어가지 못했고, 대신 기관총 사격을 피해서 부상자들과 사상자들이 눕혀져 있는 카페로 피신했는데, 그곳에서 두 명의 여인에게 붕대를 감아서 응급 처치를 해주었다.[3] 이것이 콜비츠 집안사람들이 관여하게 된 기관에 발을 들여놓기 위해 지나가야 했던 독특한 출발이다.

안정이 되지 못한 이 시기에 새로운 연합, 협회, 정당이 계속해서 세워졌다. 콜비츠는 회원으로 가입하라는 요청을 자주 받는다. 한편으로는 사회적 변화를 만들어내는 데 도움이 되면서 다른 한편으로 작업을 할 수 있는 충분한 시간과 집중력을 유지하는 것은 어려운 일이다. 그녀는 1차 세계대전 시기에 평화주의를 지향한 것 때문에 보복 조치를 당했던 「새로운 조국을 위한 연맹」이 주최한 행사에 참여한다. 1919년부터 「인권 연맹」으로 조직을 재편하는 것을 놓고 토론이 벌어졌을 때, 그녀는 처음부터 활동가의 핵심 구성원에 속해 있었다. 1922년 기구가 창설된 다음에는 알베르트 아인슈타인과 쿠르트 투홀스키가 역시 합류한다.

이처럼 일반적인 사안에 힘을 쏟는 것은 예외다. 그녀는 가입한 지 며칠 만에 「창작 예술가 연맹」이 너무 보수적이고 시대에 뒤떨어진 것으로 보여서 탈퇴한다. 그리고 그녀는 발터 라테나우, 게르하르트 하웁트만, 파울 클레, 하인리히 만 또는 라이너 마리아 릴케와 같은 "엘리트"[4]가 참여한 「정신노동자 위원회」에 가입하는 것을 처음부터 거절한다. 대신 그녀는 종종 구체적으로 지원을 하려고 노력한다. 그녀는 전쟁에서 귀향한 병사들을 품위 있게 영접하기 위해 위원회를 세운다. 혁명과 "등 뒤에서 칼을 꽂는 배신행위"라는

소문이 퍼져 있는 시기에 그런 일을 한다는 것은 결코 당연한 일이 아니다. 그녀가 「러시아를 돕기 위한 예술가들의 조력」이라는 조직을 위해서 지속적으로 왕성하게 참여한 것은 이미 언급했다. 일례로 그녀는 1922년 "러시아에서 굶주리는 사람들을 위해 제작한 그래픽과 친필 스케치 작품을 받을 수 있는" 복권을 친구들에게 보낸다. 이때 그녀는 그 작업의 높은 수준을 칭찬한다.[5] 장당 6마르크짜리 복권 4만 장에 50만 마르크의 가치를 지닌 작품을 받을 수 있는 당첨 복권 1000장이 배당되었다. 이미 빠르게 진행되기 시작한 인플레이션을 반영하는 엄청난 금액이다. 또한 그녀는 1918년에 그녀를 분노하게 만든 전쟁 시를 썼던 연극 비평가 알프레드 케르처럼 다른 경우라면 거의 접촉하지 않던 유명인을 끌어들이기 위해 자신의 명성을 이용하기도 한다.[6]

케테 콜비츠가 정치적으로 좀 더 강하게 활동을 하도록 만들려는 여러 가지 시도에 대해서 마르크스주의 경향의 언론인이며 여권 운동가인 루 메르텐[Lu Märten]은 찬성을 했을 수 있다. 이미 1903년에 이 미술 비평가는 콜비츠의 작업을 극찬했다.[7] 1911년부터 1927년 사이에 케테와 나눈 서신 교환에 대한 기록을 담고 있는 암스테르담에 있는 루 메르텐의 유고 문서들이 보여주는 것처럼,[8] 그 이후 관계는 느슨해졌지만 완전히 끊긴 것은 아니었다. 1차 세계대전 중 루 메르텐은 카를 콜비츠의 환자였다. 암머가우어 알펜[Ammergauer Alpen]에서 1919년 9월에 보낸, 많은 정보를 담고 있는 편지에서 케테 콜비츠는 루 메르텐이 헌신적으로 참여하고 옹호했던 「사회주의 예술가 협동조합」에서 자신이 탈퇴한 이유를 설명한다. 조합 내의 분쟁을 그녀는 혐오한다. 그녀가 실질적으로 조합을 위해 일을 하기에는 조합에서 너무 멀리 떨어져 있다고 해명한다.

"저의 시간은 점점 제한되고, 유감스럽게 제가 갖고 있는 힘도 그렇습니다. 그 결과 저는 이기적인 이유로 점점 뒷전으로 물러나려고 합니다. 그것은 다시 내가 그저 이름만 걸어놓고 있는 일들과 행동에 거의 끼어들지 않게 된 결과로 이어졌습니다. 하지만 명목상으로만 그것에 속해 있는 것, 사람들이 실제로 일을 하지도 않고 심정적으로도 참여하지 않는데도 일정 금액을 내는 것처럼 내 이름을 빌려주는 것이 길어질수록 점점 더 거짓되고 참을 수 없는 것처럼 느껴집니다. (……) 저는 제 남편과 저에게 도움이 될 새로운 힘을 기대하고 있습니다. 다시 베를린으로 돌아가게 된다면, 다시 단조로운 생활을 하게 되겠죠. 여기서 보니 다시 일상의 쳇바퀴 속으로 들어갈 일이 겁납니다. 모든 베를린 사람들, 특히 정치가들이 적어도 1년에 한 번쯤은 이런 침묵, 이런 휴식, 공기의 순수함을 누릴 수만 있다면. 그러면 지금과 같은 정도의 과열은 없을 겁니다."[9]

루 메르텐이 주도해서 세운「독일 예술 공동체」에 협조하는 것이 케테에게는 더 의미가 있는 것처럼 보인다. 이 공동체는 가난한 사람이 미술 시장을 거치지 않고 미술품을 구입하는 것이 가능하도록 만들고자 한다. 처음에는 일정한 금액을 받고 작품을 대여하는 모델을 논의한다. 이것이 실패하자, 구매자의 재산 상태에 따라서 차등화된 할부금을 고려한 일종의 작품 정기 구독 예약제가 도입된다. 막스 리버만과 리오넬 파이닝어Lyonel Feininger도 이 생각을 지지한다.[10] 케테의 편지는 루 메르텐에 대한 그녀의 변함없는 지지를 증명하는데, 상대에게 까다로운 루는 정통 좌파 정당이나 국가 기관들과 원만한 관계를 맺지 못한다.[11]

"국가 공인 미술가"[12]인 콜비츠는 별로 도움이 되지 못한다. 그 사이 보다 보수적으로 생각이 변한 아들 한스에게는 아주 유감스

러운 일이었지만, 케테는 아가예프라는 이름을 지닌 수수께끼 같은 러시아 공산주의자를 몇 주 동안 자신의 집에 숨겨준다.[13] 그녀는 1917년 전쟁 중에 "모든 것을 폭발시킬 만큼 격한 기질"[14]을 지닌 이 젊은 청년을 알게 되었다. 1년 후에 그녀는 아가예프와 브레스트-리토프스크 평화 협상Friedensverhandlung von Brest-Litowsk◆과 그 자신이 임시로 일한 적이 있던 베를린 주재 러시아 대사관의 상태에 관해 토론한다. 그는 볼셰비즘과 거리를 두는 의견을 표명하고, 그 자신은 무정부주의자이며 모험적인 삶을 영위하는 것처럼 보인다. 그의 잠적은 그가 독일 공산주의자들과 모스크바를 연결해 주는 역할을 했을 것으로 추정되는, 1919년 1월에 일어난 스파르타쿠스 봉기와 관련이 있을 것이다. 어쨌든 한스 콜비츠는 그렇게 추측한다. 그 점에서 케테는 그의 견해에 동의하지만 아가예프는 그해 후반기를 바이센부르거 슈트라세에 있는 그녀의 집에 머물 수 있었다.[15] 콜비츠는 스파르타쿠스 봉기에는 동의하지 않지만, 카를 리프크네히트의 경우와 마찬가지로 봉기를 주동한 사람에게 마음이 끌리는 것을 느낀다.

◆ 1917년 발생한 러시아 혁명으로 성립된 러시아 소비에트 정부는 전쟁을 끝내기 위해 1917년 12월부터 독일과 협상을 진행하기 시작했다. 러시아 제국이 무너지자마자 각 지역에서 러시아의 통치에 불만을 품고 있던 민족들이 독립을 요구했고, 러시아의 힘을 약화하기 위해 독일제국은 이런 세력들을 지원했다. 우크라이나 의회가 독립을 선언하자 소비에트 러시아와 독일은 다시 충돌하게 된다. 여러 우여곡절 끝에 1918년 3월 3일 독일과 러시아 소비에트는 전쟁을 끝내기로 하고 조약을 맺는다. 조약에 따라서 러시아는 폴란드, 우크라이나, 핀란드, 카프카스, 발트 3국 등 영토의 상당 부분을 할양하고 막대한 전쟁 배상금을 지불해야 했다. 일부 역사학자들은 독일이 받아들여야 했던 베르사유 조약의 내용보다 더 가혹한 내용이 담긴 조약이라고 평가하기도 한다. 조약이 체결된 지 약 6개월 후에 독일이 패전한다. 1차 세계 대전부터 현재의 우크라이나 전쟁까지 동유럽의 정치사는 이 조약과 직간접적으로 관련되어 있다고도 할 수 있다. - 옮긴이

정치 상황과 관련해서 케테 콜비츠는 점점 환멸을 느낀다. 그와 동시에 다음 세대가 그것을 바로잡아야 한다는 관점의 변화가 이루어진다. 결과적으로 모성 및 양육의 문제가 점점 더 다양한 서신 교환에서, 예를 들면 결혼하기 전에 성이 베른트헨젤인 틸데 첼러와 나눈 서신에서 중심을 차지하게 된다. 틸데 첼러는 결혼과 임신으로 이전에 뚜렷했던 사회적이고 정치적인 참여를 소홀히 하게 되었다고 자책한다. "점점 나이가 들수록, 모성이라는 개념이 더 가치 있고 중요해진다"고 케테는 그녀에게 적어 보낸다. "한 인간에게 생명을 부여하고 자신의 몸속에 담고, 출산하고, 먹이고 키우는 것, 그리고 그에게 어머니인 동시에 친구가 되는 것. 지금 하고 계신 것처럼 그런 일은 당신이 인류의 지속적인 발전에 대해서 생각하고 있다면 특히 중요합니다. 그것은 세포에서부터, 아무런 걱정 없이 새롭게 이제 막 삶을 시작한 인간에서부터 시작되어야만 합니다. 지금 사람들을 에워싼 주변 상황 못지않게 나는 종종 몹시 낙담합니다. 그다음 생각은 항상 도망을 치듯 아직 태어나지 않은 사람들, 어린아이들, 성장하는 아이들에게로 향하죠. 그들이 궁극적으로 우리를 조금씩 앞으로 데려갈 겁니다." 그리고 나중에 작성한 편지에서 그녀는 덧붙인다. "정당(사회민주당)에 가입해서 사회정치적 의무를 다해야 하는 것은 아닐까 하는 생각은 하지 마세요. 당신은 한 인간을 키우고, 그를 통해 우리가 갈망하고 달성하려고 애쓰는 인간 사회를 위해 일하는 겁니다."[16]

가끔씩 고령의 어머니와 중병을 앓는 오빠 콘라트를 포함하는 콜비츠 가족이 자신들만 집에 있는 경우는 드물다. 베아테 보누스 예프의 두 아이들인 하인츠와 헬가도 다른 친구들과 번갈아가며 가족 구성원에 포함된다. 케테는 그것을 부담이 아니라 활력소로 느

낀다. "하인츠는 여전히 우리에게는 기쁨이다. 특히 식사를 할 때 그는 내게 위로이며 청량제다. 남편은 대개 식사 때를 놓쳐서 나중에 먹고, 어머니는 완전히 다른 세계에 살기 때문에, (……) 간병인과 나는 아무런 위안거리도 없이 지루하고 둔감하게 나란히 앉아 있기 때문이다. 하지만 하인츠와 함께 있으면 고맙게도 항상 재미와 웃음과 즐거움이 있다."[17] 공간이 모자라게 되는 경우가 생겨서, 하인츠 보누스는 자기 방에 진료실의 방사선 장비와 콜비츠가 저장해 놓은 감자 상자를 놓아두어야만 한다. 그리고 케테는 방문객을 조율하기 위해 매번 공간이 배정된 상태를 공책에 기록해 둔다.

점점 의식이 사라져 가는 어머니가 돌봄을 받아야만 하는 상태가 된 것 때문에 케테는 놀란다. 그녀는 나중에 자신도 같은 운명이 되지 않을까 우려한다. 주변 사람들을 알아보지 못하고 현실과 동떨어진 평행 세계에서 사는 어머니를 볼 때면 두려움과 깊은 애정이 교차한다. 원래 어머니는 고양이를 좋아하지 않았지만, 놀랍게도 이제 어머니는 자주 고양이를 무릎에 붙잡아 두고는 그것이 뛰어내리지 못하게 애쓴다. 마침내 케테는 어머니가 고양이를 아이로 여기고 바닥에 떨어져 다칠까 봐 겁을 낸다는 사실을 깨닫는다. 카를은 아내가 두려움을 이겨내도록 다음과 같은 말로 위로한다. "그렇게 되면 내가 아침에 당신이 옷 입는 걸 도와주겠소. 그리고 우리는 나중에 구슬치기를 하면서 놀 수 있지!"[18]

케테는 종종 아들 한스에 대해 무언가 불평한다. 그래서 아들은 훗날 어머니 케테의 일기장에서 몇몇 문장을 검게 칠해서 알아볼 수 없게 만든다. 그녀는 그를 게으르고, 유연하지 못하며, 소심하다고 여긴다. 하지만 반대로 그는 페터가 죽은 이후 그녀에게는 반드시 필요한 버팀목이기도 하다. 그런 만큼 그녀는 두 사람의 관계가

개선된 것을 더 감사하게 받아들인다. 1919년 성령 강림절에 한스와 함께 그녀는 3일 동안 소풍을 간다. "도보 여행을 했고, 배를 탔고, 수영도 했고, 노래를 했고, 아주 즐거웠다. 전쟁이 일어나기 전만큼이나 아름다웠다."[19] 그리고 1년 후 그녀는 편지에서 다음과 같이 전한다. "전쟁이 끝나자 한스의 고립은 점점 끝나가. 그 아이는 친구를, 젊은 사람들을 찾았어. 그들은 도보 여행을 하고, 노래를 하고 배를 타고 수영을 하지. 그리고 예쁘게 생긴 젊은 여자도 함께 있고. 지금 젊고 유쾌한 존재가 몇 주 동안 우리 집에 와서, 몇 년 동안 없었던 웃음과 즐거움이 생겼지."[20]

재미있고, 보기 좋은 젊은 여자는 '오티'라고 불리는 스무 살의 오틸리에 엘러스Ottilie Ehlers다. 그녀는 동프로이센 출신이고 이미 양친을 잃었다. 그녀의 언니 힐데는 한스의 가장 친한 친구인 톰 이마누엘Tom Immanuel과 연애 중이다. 그들 모두는 자신들을 "4인 동맹"[21]이라고 부른다. 1920년 10월 케테는 오티가 임신을 했고 한스가 임신중절을 고집한다는 사실을 알게 된다. 스물여덟 살의 한스는 자신이 아이를 가질 만큼 성숙하지 않다고 느끼고 있으며, 오틸리에에게 평생 매이게 될까 봐 주저한다. "그렇게 그는 자신의 의지를 오티에게 강요했고, 오티는 그의 의견을 따른다. 많은 자책감과 여러 가지 고민으로 매우 힘들다."[22] 아이를 지우려고 하는 한스의 결정이 궁극적으로 뒤집힌 것은 전적으로 케테가 개입한 덕분이다. 1920년 12월에 오틸리에와 그는 결혼한다.

결혼식에서 케테와 카를은 그들이 보기에 신혼부부의 적절하지 않은 행동에 속았다는 느낌을 받는다. 오티는 톰 이마누엘의 무릎 위에 앉아서 그에게 키스를 한다. 카를이 끼어들어 그런 짓은 적절하지 않다고 말한다. 하지만 한스는 아버지가 개입하는 것을 막는

다. "오티는 관습적인 교육을 받아서 모든 관습을 극단적으로 깨트리고 싶어 하는 것처럼 보인다"고 케테가 카를에게 말한다. "그래서 그런 이해할 수 없는 행동이 나온 것이다."[23] 당분간 신혼부부는 투숙객을 위해 따로 비워둔 바이센부르거 슈트라세에 있는 건물 5층 방에서 신혼살림을 시작한다. 결혼이 한스에게 도움이 될 거라고 케테는 생각한다. 그는 이제 의학 박사학위도 취득했다. "그는 단호해지고, 덜 우울해하며, **훨씬 사랑스러워졌다.**"

다음 해 2월 6일이 되면 페터 콜비츠는 스물다섯 살이 될 것이다. 그의 방은 여전히 그가 살아 있을 때처럼 손대지 않은 상태 그대로다. 케테는 그래픽 연작 『전쟁』을 시작했다. 카를 리프크네히트를 기념하는 작품에서처럼 그녀는 목판을 이용한다. 작품 제작에 대한 자극은 에른스트 바를라흐까지 거슬러 올라간다. 연작 중 하나인 「자원병」은 페터에게 헌정되었다. 케테는 생일을 계기로, "아이가 사내아이라면 페터라는 이름을 붙여야" 할지에 대해서 한스와 되풀이해서 이야기를 나눈다. 그리고 다시 한스는 그것에 반대한다. 그는 "다른 사람이 그렇게 그의 이름으로 성장한다면, 페터의 완결된 이미지가 흐려질 수 있다고 생각한다."[24]

한스 부부는 오틸리에가 유산으로 받은 돈으로 베를린 변두리 리히텐라데 지역에 있는 젊은 부부를 위해 지은 연립 주택을 구입한다. 정원이 있는 거주 지역의 이름은 "저녁노을 집단 주거지"로 불리지만, "노란 옷을 입은 오티는 정오의 태양처럼 매우 아름답다"고 카를 콜비츠는 생각한다.[25] 1921년 7월에 아이가 세상에 태어났을 때는, 이사가 아직 완전히 끝나지 않은 상태였다. 그 아이의 이름은 페터다. "아이가 약간 화가 나고 짜증이 난 것처럼 보인다. (……) 이제 이 아이가 페터 콜비츠다. 두 번째 페터 콜비츠."[26] 할머

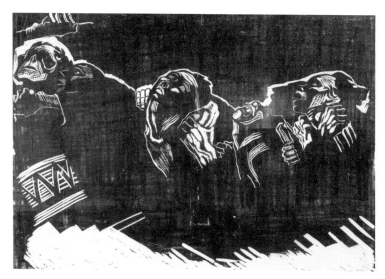

「자원병」, 『전쟁』 연작 중 두 번째 작품

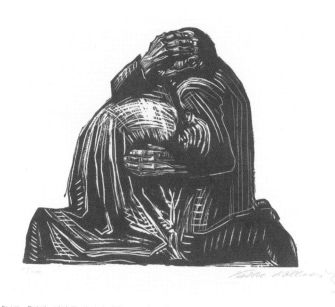

「부모」, 『전쟁』 연작 중 세 번째 작품, 1921/22년

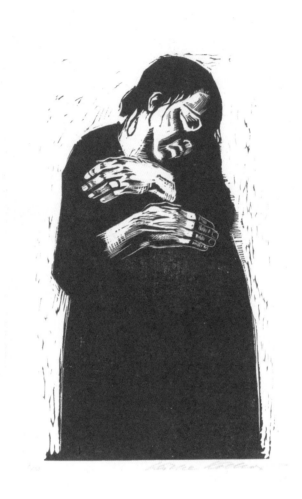

「과부1」, 『전쟁』 연작 중 네 번째 작품

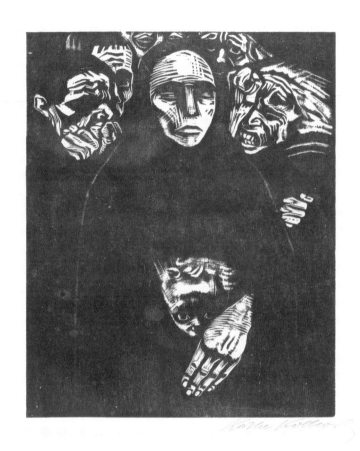

「사람들」,『전쟁』연작 중 일곱 번째 작품

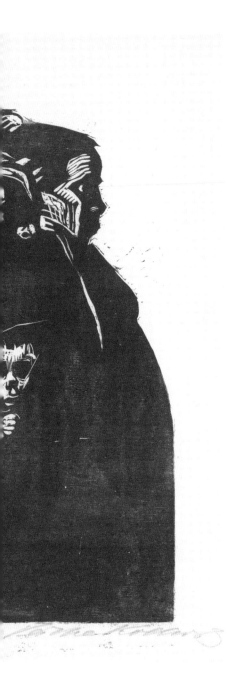

「어머니들」,『전쟁』연작 중 여섯 번째 작품

아들 페터를 안고 있는
며느리 오틸리에

니는 새로 태어난 손자의 너무 진지한 심리 상태를 염려했지만, 페터는 앞으로 몇 달 동안은 유일한 위안거리다. 오틸리에는 1922년 1월에 유산한다. 그녀는 우울해하고, 자신이 너무 일찍 엄마가 되었다고 생각하며, 전에 임신중절을 하지 않은 것을 후회한다. 한스는 그녀에게 아무런 의지가 되어주지 못한다. 젊은 부부는 결혼 생활에서 첫 번째 내구성 시험을 겪는다.

직업적으로도 어려움이 쌓인다. 한스는 아버지 병원에서 일을 시작했다. "카를은 한스와의 관계에서 어려움이 있다고 이야기한다. 카를은 한스가 조건 없이 온 힘을 다하지 않는다고 아쉬워한다. 한스는 꼭 해야 할 일만 하려고 한다. 게다가 여가 시간을 갖고 싶

426

어 한다."[27] 두 사람의 관계는 결코 온전하게 회복될 수 없을 정도로 단절을 겪는다. 그리고 그것은 가족 모임에서 카를이 술에 취하면 공개적으로 드러나곤 했다. 반대로 카를이 온천 휴양지인 바트엘스터에서 보낸 편지는 아버지의 문제가 휴식과 재충전을 하지 못하는 것에 있음을 보여준다. "온천 휴양지에 머무는 것은 휴식을 의미하기 때문에, 나는 현재 삶의 두 번째 측면에 서서히 적응해야 한다. 하루 최대 열네 시간에 이르는 수면 시간 그리고 그것에 더해 두 시간의 식사 시간은 다섯 시간만 잠을 자는 것과는 전혀 다른 삶의 태도다. 같은 사람이 이런 긴장의 차이를 극복하기는 어렵다. 이렇게 몸무게는 늘어나고, 정신의 무게는 줄어든다. 게다가 비. (……) 하지만 내 마음에는 아내가 회복될 것이라는 희망이 남아 있다. 그러면 모든 것이 잘될 것이다."[28]

케테는 그동안 막스 베버의 책을 읽고, 프로테스탄트 노동 윤리의 정신에서 자본주의가 태동했다는 주장에 대해 곰곰이 생각한다. 그리고 자기 삶과 연결시켜 결론을 내린다. "작업은 어렵다. 작업하는 것을 좋아하지 않는다고 말하려는 것이 아니다. 하지만 나는 힘들게 작업한다."[29] 한번은 그녀가 아르투르 보누스에게 다음과 같이 적어 보냈다. "작업 능력이 너무 줄어들어서 가끔은 완전히 거기서 손을 떼야만 하는 게 아닐까 곰곰이 생각합니다. 하지만 그다음에는 어떤 일이 생길까요? 작업을 하지 않는다면, 나는 지루해할 것입니다. 모든 일은 다른 누군가 훌륭하게, 아니 어쩌면 더 잘할 수 있을 것이기 때문이죠. 그래서 힘들지만 계속해서 일을 하는 겁니다."[30] 심각한 위기를 겪는 동안 일하지 않는 것은 그녀에게는 결코 해결책이 아니다. "깊고 깊은 침체 상태. (……) 나는 더 이상 카를을 사랑하지 않는다. 어머니도 사랑하지 않고, 아이들도 거의 사랑하

「형법 제218조에 반대하는 벽보」, 1923년

지 않는다. 나는 둔감해졌고 아무 생각이 없다. 나는 불쾌한 것만을 본다. (……) 한 가지 일을 끝까지 생각하지 않을 뿐만 아니라, **감정 또한 끝까지 느끼지 못하는 것, 이것은 아주 좋지 않은 징후다.**" 이같 이 "둔감하게 죽은 것처럼 생기 없이 보낸 몇 주"[31] 동안 일기를 쓰 는 일이 납덩이처럼 무거운 분위기에서 벗어나는 데 도움이 되었다 는 점이 다시 한번 입증된다.

　이 무렵에 콜비츠는 "작업 능률 곡선"을 이용해서 자신의 예술 적 생산성을 확인하기 시작한다.[32] "나는 실제로 휴식의 시작과 끝 을, 얼마나 자주 휴식 시간이 돌아오는지 그리고 그것에 특정 리듬 이 있는지를 기록해야만 한다. 나는 거의 믿지 못한다. 나는 일정한 양의 지적 능력과 에너지를 사용하는 것 같다. 내가 때때로 너무 심 하게 사용한다면, 나중에는 그 대가를 치러야만 할 것이고, 저장고

가 서서히 다시 완전히 찰 때까지 마이너스 상태에 만족해야만 한다."[33] 그녀는 11년 동안 그것을 지속할 것이다. 때로 잘되기도 하고 (느린 상승), 때로는 잘 안 되기도 한다(느린 하강). 가끔씩 도표는 오르내리는 체온 곡선과 비슷하다.

콜비츠 가족의 삶에서 1923년 2월부터 6월에 이르는 시기만큼 끊임없는 감정 기복 속에서 열병 같은 혼돈이 지배했던 시기는 없었다. 콜비츠는 암스테르담에 있는 국제 노동조합 연맹의 주문을 받아서 첫 번째 스케치를 함으로써 반전 포스터에 조심스레 접근한다. 그녀는 그 작업을 쉽게 해낸다. "심각한 우울증이 차츰 줄어들고, 나는 예술적으로 다시 생생함을 느낄 수 있게 되어 고마운 마음이 생긴다."[34] 그녀는 "공산주의자가 내게 주문한 임신중절을 처벌하는 형법 조항에 반대하는 작은 벽보"[35]를 동시에 시작할 수 있을 정도로 내면에 충분한 힘이 있음을 느낀다. 해산이 임박한 젊은 여성을 그녀는 계속해서 눈앞에 그린다. 오틸리에는 분만 직전이다. 임신중절은 더 이상 논의의 대상이 아니다. 페터는 두 살이고, "작은 앵무새처럼 조잘댄다." 자랑스러워하는 할머니는 "그의 작은 뇌는 이제 아주 왕성하게 작동한다"고 생각한다. 한스와 오티는 "그를 가르치는 것을 잠시 멈추어야만 한다. 사랑스럽고 친숙한 작은 얼굴은 아주 예민하고 영리하다."[36]

다른 한편 콜비츠는 율리우스 엘리아스의 부탁으로 프로필레엔 출판사를 위한 작품 「죽음과 이별」에 몰두하고, 폰 슈타인 부인에게 보낸 괴테의 편지에서 택한 한 구절, "갖가지 인상을 지우고 깨끗하게 몸을 씻고 다시 돌아오기 위해 죽는다는 것은 얼마나 좋은가"[37]라는 구절을 자신을 위해 적어둔다. 다가올 어떤 것, 재생 그리고 신뢰에 대한 실질적인 예감은 우리가 괴테의 글을 좀 더 길게 인

용할 때 더욱 강해진다. "내가 만일 지상으로 다시 돌아오게 된다면, 오직 한 번만이라도 사랑을 할 수 있게 해달라고 신들에게 간청할 것이다."

며칠 뒤 1923년 2월 25일 케테는 우르반 병원의 수술대 위에 누워 있다. 그녀의 왼쪽 옆에서 리제는 작별의 키스를 하고, 한스와 카를 사이에 있던 수술대가 브렌타노 교수의 수술실로 밀려 들어가면서 사라진다. "이때 다시 작별을 위해 잠시 멈추었다." 케테는 이미 얼굴에 마치 마취 마스크가 씌워진 것처럼 몹시 피곤하다. "카를이 몹시 불쌍해 보였고 그래서 나는 그가 앞으로 계속 혼자 살아가야 한다는 것을 상상하기 힘들다고 말했다. 그는 울면서 '나는 곧 당신을 따라갈 것'이라고 이야기했다. 나는 아들 한스에게 말했다. '너는 더 이상 혼자가 아니다. 너희 식구가 셋이고, 곧 넷이 될 거야. 그러면 견디기가 좀 더 쉽지.' 그도 울었다."[38] 그녀가 다시 깨어났을 때, 오틸리에가 침대 발치에 서 있다. 케테는 담낭 수술을 받았다. "며칠만 더 지났으면 너무 늦어서, 나는 죽었을 것이다."[39] 담낭 수술 분야에서 최고 전문가인 예순 살의 아돌프 브렌타노 의사가 경험을 총동원하여 그녀의 목숨을 구했다.

케테는 한 달 넘게 병원에 입원해서 치료를 받아야 한다. 카를은 가능한 한 자주 오지만, 항상 밤에 온다. 때로는 밤이 되어서 병원의 모든 전등이 꺼진 상태다. 1923년 3월 23일 그는 소식을 보낸다. "사랑하는 부인, 오늘은 일정이 꽉 짜여 있어서, 어떻게 이곳에서 벗어나야 할지 모르겠소. (……) 늦게 도착할 것 같소. 7시쯤, 바라건대 조금 더 일찍." 케테는 걱정을 내려놓고, 곧 퇴원할 수 있기를 바란다. "급하게 씀. 당신의 카를이." 이 엽서는 다음 추신 때문에 주목할 만하다. "긴 다리가 우리를 서로 갈라놓고 있는 것 같소. 나는 당

430

신의 영혼으로 갈 수 있는 길을 찾고 있소."[40] 앞선 자아 증언에서는 드러나지 않던 독특한 소외감이 그것에 표현되어 있다.

　성령 강림절에 케테는 동생 리제로부터 오랜 연인인 ㅅㅍ가 결혼할 것이라는 사실을 알게 된다. 그것은 오랫동안 천천히 타고 있던 위협에서부터 최종적으로 벗어난 것 같은 작용을 한다. 케테의 수술 자국이 통증을 일으킨다. 오틸리에는 출산을 두려워하고, 꿈속에서 시를 짓는다. 그리고 케테는 일기장에 다시 예언적인 말을 인용한다. "오늘 우리에게 일용할 자아 기만을 주소서."(빌헬름 라베) 5월 29일 분만이 이루어진다. 외르디스가 세상에 태어난다. "집 안에 의사가 아버지와 할아버지, 두 명이나 있었지만 아무도 세상 밖으로 나오려는 아이가 둘일 것이라고는 예상하지 못했다." 유타 본케가 이야기한다. "모든 일이 마무리되었을 때, 내가 나왔다. 아무도 나를 예상하지 않았다."[41] 오틸리에는 심한 출혈로 생명이 위험해진다. 하지만 몇 시간 후 위험이 극복되었다. 그리고 다음 날 할머니는 다시 좀 성급하게 심리분석을 시작한다. "외르디스는 유타보다 약간 더 공격적인 것처럼 보인다. 유타는 좀 더 겸손하다."[42] 가족들은 오틸리에가 이전에 생일 선물로 받은 1900년산 빈티지 포도주로 그에 걸맞게 이 경사를 축하한다. 사람들은 오래된 은잔으로 새로운 어린아이들을 위해 건배한다. 하지만 불화가 슬그머니 싹튼다. 카를과 한스는 부적절한 시기에 서로 부딪친다. 카를이 이제 다섯 명을 부양해야 하는 아들의 생활력을 의심한 것이 다시금 문제가 된다. 한스는 자신을 방어하면서 오틸리에가 그런 걱정에 직면하도록 만드는 것을 금한다. 사람들은 슬퍼하면서 서로 헤어진다.

　3일 후. "엘제에 관해서 카를과 대화"라는 글이 급하게 일기장에

적혀 있다. 6월 13일. 카를의 60번째 생일날에는 오직 "엘제"라고만 적혀 있다. 일기장에 적힌 글을 이해하기 위해서는 원래의 글을 참고해야 한다. 아주 드물기는 하지만 극도로 흥분한 경우에만 케테는 기록을 중단하고, 나중에 몇 장 뒤에서부터 계속해서 쓴다. 1914년 전쟁이 발발했을 때나 페터 콜비츠가 전사했다는 소식을 들었을 때도 그랬다. "엘제"라는 이름도 오로지 그 글자만 적혀 있다.[43] 조금씩 조금씩 일기장은 더듬거리면서 엘제 콤플렉스에 다가간다. 케테는 카를을 잃을 수도 있는 고통스러운 가능성을 고려한다. 이번에는 병이나 상호 소원함 때문이 아니라, 다른 여자 때문이다. 엘제는 카를이 사랑에 빠진 것이 분명한 젊은 간호사다. 한편으로는 친구나 친척들 집단에서 이루어진 수많은 자유연애 실험이나 용인된 애정 관계를 통해서 내적으로 단련되어 있던 그녀는 남편에게 회춘의 기분을 허용하고 싶어 한다. "익숙함과 거듭되는 안정감으로 새로운 사랑이 둔감하게 될 수도 있다. 아주 유감스러운 일이다." 다른 한편으로 "늙은 여자인 나는 오래전에 극복했다고 믿었던 질투로 몹시 괴로워한다. 질투는 혐오스럽고, 속을 태우고, 편협하게 만들고, 끌어내리고 굴욕적으로 만드는 감정이다."[44]

몇 주 후 질투는 "만성적인 괴로운 감정이 되어버렸"는데, 그녀의 생각을 따르자면 카를이 올바르게 언급했음에도 그랬다. "나는 원래 즐거워해야만 했다. 왜냐하면 그의 에로틱한 감정이 고조됨으로써 내게도 도움이 되었고, 가장 나쁜 것을, 즉 진부하고 습관적이라는 느낌을 몰아내기 때문이다."[45] 엘제는 적어도 이 시기에는 그 모든 것을 전혀 아무것도 알지 못했다. 몇 년 후 케테는 베아테 예프에게 다음과 같이 적어 보낸다. "연애는 의무가 아니야. (……) 예프, 내 남편과 결혼하기 전에는 나도 아주 변덕스러웠고 항상 다른

독일 대통령 프리드리히 에베르트 거처에서 치른 환영식. 미술사학자이자 언론인인 막스 오스본과 대화를 하고 있는 케테 콜비츠(오른쪽).

누군가와 새롭게 사랑에 빠졌지. 나중에도 그랬어. 사람들은 실제로 한 사람을 아주 좋아하면서도 동시에 항상 외도를 할 수 있어."[46]

　1923년 8월 질투와 함께 "카를이 나에게 지닌 움직일 수 없는 사랑과 함께 그가 아직도 생기에 찬 젊은 여자에게 젊고 상쾌한 감정을 지니고 있다는 것"을 부러워하고 "그가 그런 감정을 지녀서 행복하다"는 고백이 등장한다. 10월에 그녀가 일기를 쓰지 않았던 지난 몇 주를 요약하자면, 처음에 그녀는 "매우 어리석게도 엘제에 대한 생각"으로 스스로를 괴롭혔는데, 이제 그녀는 그것에서 자유로워져서 카를과 함께하는 삶을 젊어진 기분으로 즐길 수 있게 되었지만, 언제든지 질투의 고통이 다시 올 수 있다고 한다. 마지막 기록은 1924년 2월에 이루어진다. "다시 한번 엘제와 그녀에 대한 그의 입장에 대해서 카를과 대화. (……) 실제로 그는 엘제에게서 내가

그에게 결코 주지 못했고 지금도 줄 수 없는 어떤 것, 명랑함, 애교, 노래에 대한 기쁨, 수다와 관련된 무언가를 얻는다. 그가 단념하면, 그것은 그냥 그의 삶에서 사라지게 될 것이다. 그는 더 빈곤하게 되 겠지만, 그렇다고 내가 더 부유해지는 것은 아니다."[47]

엘제와의 염문은 바이마르 공화국 최악의 실존 위기를 배경 삼 아 이루어졌다. 1차 세계대전의 승전국이 요구한 천문학적인 배 상 금액(1320억이 넘는 금화 마르크)은 지불할 수 없는 액수다. 하지 만 프랑스는 지불하지 않을 경우 군사적 개입을 하겠다고 위협하 고 1923년 1월에 루르 지역을 점령한다. 그 결과는 좌파와 우파의 저항이다. 독일 서부 지역의 노동자들이 총파업에 돌입한다. 바이 에른에서는 아돌프 히틀러가 에리히 루덴도르프Erich Ludendorff와 함 께 공화국에 반대하는 쿠데타를 감행한다. 화폐의 가치 하락은 엄 청난 규모를 띤다. 1년 전에 콜비츠는 그녀의 그림 「카르마뇰」이 9 만 마르크로 팔려 투기 대상이 되었다는 사실을 조롱하듯 이야기했 다. 이제 그 돈으로는 클립 한 개조차 살 수 없다. 1922년에는 1000 마르크 지폐가 독일제국에서 가장 액수가 큰 지폐였다. 그 이듬해 에는 100조 마르크 지폐가 인쇄된다. "달러는 아이들의 상상력에서 대단한 역할을 했다"고 콜비츠는 로맹 롤랑에게 적어 보낸다. 항상 오르고 또 오른다고 사람들이 이야기하는 "수수께끼 같고 무서운 존재"인 달러에 대해서 쓴다.[48]

혼란에 빠진 자본 시장은 형편이 좋은 시민 가정의 상황에도 직 접적으로 영향을 끼쳤다. 콜비츠가 가장 빈번하게 사용한 "굶주림" 이라는 주제의 벽보는 이제 개인적인 당혹감과 겹친다. "마가린은 1파운드에 거의 100만 마르크에 달하고, 긴 줄을 서야만 겨우 얻을 수 있다. (……) 여기에 경제적으로 진짜 마녀의 가마솥 같은 혼란

434

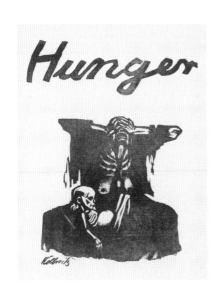
「굶주림」, 1922년

이 있다. 사람들은 재고 물품을 살 수가 없고, 가게들은 부분적으로 텅 비어 있으며, 우리는 매일 식사를 위해 50만 마르크를, 그 이상을 지출한다. 사람들은 이 모든 것을 어디에서 얻어야 하는지 두려울 것이다."[49] 미술가 케테는 친구들로부터 존경을 드러내는 상징적 행위인 생필품 꾸러미를 계속 받는다. 틸데 첼러는 비록 약간 말라서 도착하기는 하지만 종종 과자를 보낸다. 부유한 톰 이마누엘도 닭을 두 마리 보낸 적이 있다. 1923년에 콜비츠 가족이 먼저 지원을 부탁한다. 베를린의 경제 상황이 너무 끔찍해서 노이루핀에서 야채와 감자를 보내줄 수 있다면 매우 기쁠 거라고 친구 아니 카르베에게 부탁했다.[50]

하지만 세기 전환기 이후 케테 콜비츠와 함께 가장 중요한 독일 여성 미술가로 간주되는 도라 히츠의 상황은 훨씬 좋지 않다. 예순일곱 살의 이 화가는 중병을 앓고 있으며, 고독하고 실제적으로 아

무런 재산이 없다. 케테는 기회가 되는 대로 그녀를 방문하고, 그녀
가 죽으면 장례식에서 추도사를 하겠다고 약속한다. 맨 먼저 케테
는 율리우스 엘리아스에게 화가를 지원하고 그녀의 그림을 한 점
사달라고 부탁한다. "그녀가 몹시 낙담하고 있다고 생각합니다. 생
각해 보세요. 한 남자(그녀는 내게 이름을 말하지 않았어요)가 그녀에
게 아이들의 이중 초상화를 (파스텔화로) 그려달라고 주문했고, 그
녀에게 150억 마르크를 지불했어요. 그것은 지금 도시철도 기차의
3등칸을 겨우 탈 수 있는 가격입니다. 더 있어요! 그 작업이 그의
맘에 들지 않으면, 그는 한 달 전에 미리 그녀에게 지불한 돈을 돌
려받기를 원합니다. 그 남자는 잡지 『전진』에 실릴 만한 자입니다!
(……) 그녀를 도와야만 합니다. 그리고 용기를 북돋아 주어야 합니
다. 제가 다시 그런 일로 당신에게 부탁하는 것을 나쁘게 여기지 말
아주세요."[51]

사흘 후에는 빵 한 조각 가격이 이미 1400억 마르크다. 삼국 연
합국의 지배 세력은 마침내 보상금 요구를 바이마르 공화국의 경
제력에 맞게 조정해야 한다는 것을 깨닫는다. 독일제국의 지도부는
봉기와 소요를 진압하는 데 성공한다. 이때 독일 공산당KPD이나 나
치당NSDAP은 일시적으로 금지된다. 통화 개혁을 통해 계속해서 화
폐 가치가 떨어지는 것을 막을 수 있게 된다. 하지만 엄청난 인플레
이션의 결과는 파멸적이다. 중산층 대부분이 비상금을 잃고 가난해
진다. 구원을 약속하는 환상적인 이야기가 난무하다. 많은 사람들
에게는 나치당이 예고한 새로운 천년 제국이 공산주의자들이 빛나
는 색으로 그려내는 계급 없는 유토피아와 마찬가지로 거짓처럼 보
이지 않았다. 반면에 의회주의와 민주주의는 쓸모없게 되었다.

1924년 1월 케테 콜비츠는 몇 년 만에 처음으로 그녀가 중단한

바이센부르거 슈트라세에 있는 집 발코니에서 딸 케테(왼쪽)와 리제(오른쪽)와 함께 있는 어머니 카타리나 슈미트

채 없애버리지 않고 놓아두었던 전사한 아들을 위한 기념물 잔해를 살펴본다. "내가 어쩌면 페터를 위한 조각 작업을 끝낼 수 있을 것 같은 행복한 느낌이 든다." 그녀 자신이 그렇게 할 힘이 있다고 믿지는 않는다. "하지만 이 계획 때문에 내 온몸에 전기가 흐르는 것 같았다."[52] 실제로 그녀는 다시 작업을 시작하고, 구상하고, 내던지고, 새로운 석고 모형을 만든다. 이번에는 인물이 두 사람뿐이다. 슬퍼하는 부모. 무덤에 묻힌 아들은 새로 구체적인 대상으로 표현되지 않고 편하게 휴식을 취해야 한다. 케테는 이 새로운 에너지가 페터가 죽은 지 10년이 지난 것과 관계가 있다고 믿는다. 하지만 두 가지 상황이 분명 더 중요하다. 진전을 보인 다른 조각 작품,

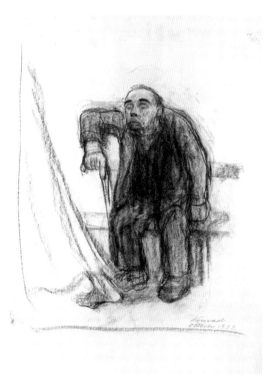

「죽음이 콘라트를 부르다」, 1932년

특히 「어머니 군상」에서 그녀의 기술적 표현 가능성이 개선되었다. 그리고 내면에 숨어 있던 힘들을 새롭게 활성화한 것은 무엇보다도 1923년에 있었던 열에 들뜬 신경성 상승과 하강일 수 있다.

오래전부터 케테 콜비츠는 자신이 애도와 추모를 하는 여러 행사에 직면해 있다는 사실을 알게 된다. 친구(하인리히 괴쉬, 1930년), 동료(도라 히츠, 1924년. 아픈 콜비츠를 대신해 여성 화가 율리 볼프토른이 케테가 작성한 추도사를 낭독) 그리고 모범이 되는 사람(막스 클링거, 1920년)이 죽은 다음부터 눈에 띌 정도로 자주 사람들은 그녀에

게 추모 연설을 부탁한다. 죽음은 직접적으로 그녀의 삶에 개입한다. 케테는 1925년 어머니가 돌아가시고 7년 후 오빠 콘라트 슈미트가 죽었을 때 임종을 지킨다. 예를 들면「죽음이 콘라트를 부르다」의 경험은 그녀의 작품에 흔적을 남긴다. 이것이 여전히 삶의 자연적인 순환을 따른 것이라면, 콜비츠 주변에서 자살 미수나 자살 사건이 빈번하게 일어났다는 점이 눈에 띈다.[53] 일기장과 편지에는 그와 같은 사건이 넘쳐날 정도로 많이 기록되어 있다. 이 글 뒷부분에서 그런 사건은 일일이 셀 수가 없을 정도로 늘어난다.

1910년대에 케테는 주로 한스를 걱정했다. 그녀는 학생들의 자살에 관한 신문 기사를 그에게 보낸다. 아마도 경고의 의미였을 것이다. 그의 열아홉 번째 생일에 보낸 편지에서 그녀는 자주 우울증을 겪는 아들에게 용기를 주려고 노력한다. 괴테도 젊었을 때 자살 생각에 시달렸지만, 삶은 궁극적으로 항상 살 만한 가치가 있다고 말했다.[54] 그녀는 한스에게 라일락과 물망초를 보낸다. 동시에 콜비츠의 후원자이자 화가였던 레오폴트 폰 칼크로이트가 아들의 자살을 몇 년이 지나서도 마치 어제 일어난 일처럼 극복하지 못했다는 사실이 그녀의 머릿속을 차지했다.[55] 열세 살 아이의 연극적 자살에 대한 언론 보도는 그녀에게는 그가 물에 빠져 죽으려는 여인을 (이것은 콜비츠의 작품에서 뚜렷한 주제다) 구하는 것이 옳은 것인지를 두고 벌인 한스와의 토론만큼이나 중요하다. 그녀가 갖고 있는 두려움을 고려할 때 그녀의 대답은 놀라울 정도로 정직하고 직설적이다. 어떤 사람이 자살하는 것을 막는 것이 도덕적으로는 의문의 여지가 있을 수 있지만, 궁극적으로는 허용될 수 있는데, 그 이유는 무엇보다도 정말로 자살을 원하는 사람을 막을 수 있는 것은 아무것도 없기 때문이라고 했다.[56]

1920년에 그녀는 여자 사촌 엘제 라우텐베르크의 자살에 몹시 충격을 받았다. "막내가 열세 살밖에 안 된 다섯 아이의 어머니인 사십 대 사촌이 정신병을 앓았어. 약 6주 동안 그녀는 시설에 있었지. 그녀의 상태가 매우 호전되었고 아이들에게 돌아가려는 강한 열망이 있었기 때문에, 사람들은 시험적으로 귀가를 허용했어. 약 두 달 동안 그녀는 우리 고향, 스베틀로고르스크에 있는 집에 있다가 어느 날 밤 손목을 그었어. 그것이 정신착란 상태에서였는지, 반대로 슬픈 상태와 미래에 대해 명확한 인지 상태에서 행해졌는지는 모르겠어."[57] 케테는 이 사건을 1913년에 망상에서 벗어나기 위해 목을 맨 아저씨 테오발트의 자살과 연결한다. 또 다른 사촌 게르트루트 프렝엘(하인리히 괴쉬의 부인, 1932년)의 자살도 살펴본다면 우울증 발작이 케테 콜비츠의 삶에서 유전적 요소를 지니고 있는 것은 아닌가 하는 의문이 생긴다. 1927년 일기장 기록은 이 점과 관련해서 홀가분해진 느낌을 준다. "모든 예술가는 잠재적 자살자다." 이것은 1925년에 죽은 동료 루이 코린트의 사후에 출간된 『자서전』에서 발견한 문구다.[58]

어쨌든 극적이었던 1923년에 콜비츠는 급작스럽게 베아테 예프의 딸 헬가의 부고를 접한다. 헬가는 한때 바이센부르거 슈트라세에 있는 집에서 살기도 했다. 9월 보름달이 비추는 밤에 스물다섯 살의 헬가는 베를린 집 창문에서 떨어졌다. 그 아이의 부모는 헬가가 창턱으로 너무 많이 기대서 생긴 불행한 사고였다고 생각하며 서로를 위로한다. 특이하게 이제부터 콜비츠에게 보름달이 비추는 밤은 죽은 소녀의 모습과 연결된다. "예프, 하늘에 보름달이 떠 있어. 헬가의 시간이지." "코블렌츠 상류에서 우리는 라인강에 뜬 달을 보았어. 하지만 오늘에서야 이 달이 헬가와 연결되어 있다는 생

각이 떠올랐어." "어제 나는 그녀의 아름다운 달빛을 받으면서 걸었어." "헬가! 그녀의 시간. 이제 10년이라는 세월이 흘렀어."[59] 그것이 케테가 유령과 함께하는 삶이다. 죽었지만 아직 죽지 않은 아들애 모습 옆에 자살한 소녀가 희미한 빛이 비치는 가운데 등장한다. 어머니 베아테가 생각해 낸 위로에 따르면 그녀는 삶의 여정에서 추락해서 떨어진 것이 아니라 날아오른 것이다.

인생 후반기의 케테 콜비츠를 오직 비탄에 잠기고, 허리가 굽은 여성으로만 보는 것이 널리 퍼진 상투적 모습이다. 사진에서 그녀가 웃거나 미소 짓는 장면을 보는 일은 드물다. 부드럽고 진지하게 바라보는 백발 여성의 모습은 하나의 아이콘이 되었다. "나는 경험상 삶의 의욕이 줄어들고 마침내 방어력이 사라질 때 (……) 그것이 어떤 것인지 너무 잘 압니다." 그녀는 그렇게 말한다. "사람들은 이때 망가지게 되면, 완전히 망가진다는 감정을 갖게 돼. 하지만 이 심각하게 침체된 상태를 육체적으로나 정신적으로 극복하면, 삶은 다시 한번 살 만한 가치를 지니게 되고 모든 아름다움이 드러나게 되지."[60] 삶이 그 아름다움을 보여주면, 케테는 그것을 온전히 즐긴다. "할머니는 마음 깊숙한 곳에서 솟아나는 웃음소리를 낼 수 있었어요." 손녀 외르디스가 회상한다. "할머니는 저음의 목소리를 지녔고, 할머니가 웃으면, 그것은 정말로 멋졌어요. 그러면 할머니의 얼굴이 일그러지고, 얼굴의 모든 근육이 같이 움직이면서 웃었어요."[61]

여전히 모험심은 남아 있다. 『베를린 화보 신문Berliner Illustrirten Zeitung』으로부터 베를린 화류계를 그려달라는 주문을 받았을 때, 케테는 그 그림이 '순전히 설명적'이기만 하고 예술적이지 않아서 마음에 들지 않았으므로 약 200만 부를 판매하는 거대 신문사의 제안

을 거절한다. 하지만 그녀는 다음과 같이 유감스럽게 생각한다. "나는 이 거절로 어두운 베를린을 살펴보면서 다닐 수 있는 기회를 잃었다는 것을 알고 있습니다."[62]

거의 매년 콜비츠 부부는 여러 차례 여행을 떠난다. 산악 지역이나 호수로, 아들, 며느리 그리고 손주들과 함께하거나 그들 둘만 가거나, 휴양을 위해서건 기운을 회복하기 위해서건, 친구를 방문하거나 케테가 함께 일했던 협회들의 초청을 받아서건 자주 여행을 했다. 1924년 여름 그들은 케테가 포스터를 그려준 「오스트리아 상호 부조 협회」의 모임에 참석하기 위해 잘츠캄머구트 지역에 있다. 베를린에 사는 케테 부부는 그 협회의 창설자이자 빈 사회개혁 운동가인 외제니 슈바르츠발트Eugenie Schwarzwald와 친분이 있었다. 덴마크인, 스웨덴인, 프랑스인, 영국인, 그리고 무엇보다 오스트리아인 등 국제적인 인사들이 한자리에 모였다. "북부 독일인인 우리 주위에서 낯선 사투리들이 소용돌이친다. 우리는 굼뜨고 과묵하다. 그래서 우리는 그들끼리 주고받는 농담을 따라가는 것을 포기한다. 우리는 단지 따라 웃기만 한다."[63] 케테는 특별히 "빈 토박이"의 다른 모습에 놀라지 않는다. 오히려 정반대다. "유쾌함, 사랑스러움, 조롱하는 버릇"에 적응하는 것이 그들에게도 "아주 유익하다"[64]고 한다. 외제니 슈바르츠발트의 남편은 "앵글로-오스트리아 은행" 은행장이고 특이한 자동차를 몬다. 몇 시간에 걸친 산악 자동차 드라이브가 케테에게는 가장 인상적인 체험이다. "베를린의 자동차들은 결코 알 수 없는 엄청난 속도로 구불구불한 길을 질주하는 크고 육중한 자동차. 성난 커다란 짐승처럼 윙윙거리는 묵직한 엔진 소리를 내면서 이리저리 급하게 굽은 길을 돌아서 정상을 향해 달린다."[65] "처음에 나는 두려움 때문에 질주를 할 때 울렁거려 속이 좋

지 않을 거라고 생각했다. (……) 돌아올 때는 즐기게 되었고, 이제는 그것에 열광한다."66

기술에 대한 케테의 열광은 자동차나 배에서 멈추지 않는다. 케테 콜비츠는 히덴제Hiddensee로 가는 대부분의 길을 휴양지에서 운영하는 비행선을 타고 가서 손주들을 놀라게 한다. 열정적인 산악 등반가인 케테가 이전에 산악 지역에서 등산 여행을 할 때 나이를 느낀다고 불평을 했지만, 재미있는 대안들이 존재한다. "스키 안경을 쓰고, 머리카락을 휘날리면서 썰매 위에 앉은 내 모습을 상상해 보세요. 산 아래로 질주하는 내 주변으로 눈발이 흩날리는 모습을."68

일기와 편지 글에서 테네리페섬으로 가는 선박 여행을 자세하게 묘사한다. 그 선박 여행은 베를린 예술 아카데미가 1925년 봄에 "정신노동자들"을 위해 제공한 것이다. 수면 위의 돌고래, 고래, 날치, 육지에서는 낙타. 이국적인 풍광과 이국적인 사람들. 콜비츠 부부는 불평하는 독일 "정신노동자들"과 거리를 둔다. 부부는 유대계 러시아 바이올린 연주자이자 작곡가인 오시프 슈니르린Ossip Schnirlin 과 그의 부인 게르트루트와 친구가 된다. 오시프가 "쉴 새 없이 장난과 어리석은 짓을 한다는 점"69이 그들 마음에 든다. 그들은 함께 자동차를 타고 소풍을 가거나 엄청난 속도로 황소가 끄는 썰매를 타고 산을 내려간다. 그곳에서의 날들은 모든 감각 기관을 위한 매혹적인 축제다. "그러면서 때때로 **술 취한** 느낌이 든다. 완전히. 그 다음 훌륭한 포도주가 더해진다. 집은 잊히고, 새로운 곳에서 산다. (……) 카를도 자주 **술에 취한 것** 같다. 슈니르린은 말할 것도 없다."70 돌아오는 길에 세비야를 거친다. 카를과 슈니르린 부부를 투우장에 남겨두고, 그녀는 차라리 거리의 볼거리에 몰두한다. "그곳의 젊은 여성들은 돈 후안 시대처럼 여전히 아름답고, 고야의 그림에 묘

사된 것 같은 옷을 입고 있다."[71] 이국을 향한 동경은 아직 치유되지 않았다. 인도로 가는 긴 여행을 계획했지만, 결국 실현되지 않는다.

다시 돌아온 집에서, 편안한 저녁 시간을 즐기기 위해 때때로 중요한 모임에 참석하는 것을 거절한다. 유명한 시인 테오도어 도이블러Theodor Däubler가 1926년 2월에 5년간 여행으로 독일을 떠나 있다가 다시 돌아왔을 때, 케테는 "환영의 밤" 초대를 거절한다. "하지만 토요일 저녁에 우리는 몇 주 전부터 조각가 이젠슈타인Isenstein 집에 가겠다고 약속했다. 절대로 연기될 수 없는 가장무도회다."[72] 이 카니발 축제에서 케테와 카를은 동프로이센 인스터부르크에서 온 함석장인 콜비츠 부부로 등장해서 그에 걸맞은 말로 고마움을 표시한다. "그러니까 그것이 아주 멋지구먼유. 그리고 우리는 아주 즐거웠슈. 늙은 사람은 항상 집에 있어야만 하고, 꿈쩍도 하지 말아야 한다고 말하고 싶지 않아유."[73]

케테는 작업을 하다가 막히면, 카를과 함께 아카데미 축제에 참석하는 것과 같이 기분 전환을 제공하는 적절한 행동을 한다. "젊은 사람들은 벌써 일주일 동안 작업 중이다. 모든 아틀리에에서 댄스음악이 울려 퍼진다. (……) 그들은 거대한 사다리를 타고 올라가서 멋진 풍자극 무대와 뛰어난 장식을 설치한다. 모든 것이 지원된다. 주제: 야간 여행. 결론적으로 말해 남편과 나는 가장 어두운 베를린에서 온 것이다." 존경받는 여자 교수는 창녀로 분장한다. "엄청나게 큰 가슴, 노랑 가발, 모든 손가락에 끼고 있는 반지."[74] 고령의 유대계 이민자 엘제 밀히Else Milch가 1950년대에 케테 콜비츠를 기억할 때, 가장 먼저 떠오른 것은 『사회주의 월간지』가 주최한 한 무도회의 밤이다. "갑자기 그녀가 내게 말했다. '너와 춤추고 싶어. 너는 사육제가 무엇인지 알고 있는 유일한 사람이야.' 그런 다음 우리는

444

여러 번 함께 춤을 추었다. 내가 어떤 어린 여자애와 놀고 있을 때 그녀가 내 뒤를 따라온다는 것을 느꼈다."[75]

일기장을 지배하는 우울한 분위기에 속아서는 안 된다. 이때 글 쓰기는 우울함을 이겨내고, 짓누르는 경험을 극복하는 데 도움이 된다. 스위스 아스코나에 있는 괴쉬와 슈티에텐크론 가족에게로 가는 여행에 관해서는 일기장에 간략하게 적혀 있다. "아주 아름다운", "풍광이 멋지다." 하지만 원래의 기록은 하인리히 괴쉬와 케테의 사촌 게르트루트 사이에 얽히고설킨 비극적인 관계에 관한 것이다. "사람들은 다시 떠날 수 있게 되어서 거의 기뻐할 정도다. 도울 수 있는 건 아무것도 없다."[76] 그에 반해 베아테 보누스 예프에게 보낸 그것에 관한 편지는 황무지, 물, 산의 아름다움을 자세하게 강조하고 이탈리아에서 함께 보낸 행복한 몇 주의 시간과 비교한다.[77] 케테가 매번 같은 날 낱장 달력에 기록해 두었던 여행 메모에는 더 많은 정보가 들어 있다. 4월 19일 "우리가 가는 식당에서 춤. 모든 것이 뒤죽박죽이다. 군인들. (……)" 증기 유람선 탑승과 산악 등반 여행이 기록되어 있다. 4월 23일. "저녁마다 춤. 감기에 걸려 함께 춤을 출 수 없음." 4월 28일 "저녁마다 광장에서 춤. 많은 사람들."[78]

1927년은 케테 콜비츠의 명성이 절정에 달한 해이다. 7월에 있는 그녀의 60번째 생일은 공적 사건이다. 주간 뉴스가 그것을 보도한다. 뉴스 중간 자막에는 다음과 같이 나온다. "진정한 인간성의 여사제! 위대한 화가 케테 콜비츠가 60이 되었다."[79]

케테의 조카 마리아 슈테른은 길거리에서 한 여성 노동자가 그녀의 어머니 리제에게 말을 걸었는데, 케테 콜비츠와 혼동했다고 기억한다.[80] 작품만이 아니라, 콜비츠의 외모도 널리 알려져 있다는 것을 보여주는 표시다. 분명 신문 보도와 그녀의 자화상을 통해

445

서이기도 하지만 영화 매체를 통해서도 퍼졌을 것이다. 60번째 생일 전에 그녀는 활동사진에, 무엇보다 한스 퀴를리스^{Hans Cürlis}의 전설적인 기록영화 시리즈 「창조하는 손들」 안에 담겼다. 첫 번째 부분 「화가들」(1926년) 편에서 그녀는 열한 명의 남성 화가들 옆에 있는 유일한 여성이다. 제목에서 풍기는 엄격한 개념이 시사하는 것처럼 케테는 필름이 시작된 처음 몇 초 동안만 짧게 보인다. 이어서 우리는 스케치를 그리고 있는 손들을 따라간다. 잃어버린 줄 알았던 필름을 다시 발견한 것을 계기로 1947년 잡지 『슈피겔^{Spiegel}』은 영화에 소개된 예술가들의 기법을 특징적으로 묘사했다. 막스 리버만: 신중하고, 정확하다. 조지 그로스: 모든 선이 찌르는 것 같다. 비평가는 케테 콜비츠의 경우에만 형식과 내용을 구분하지 못한다. "짙은 그림자 속에서 마음을 흔드는 눈동자가 불쑥 나타난다."[81] 밀리 슈테거^{Milly Steger}와 르네 진테니스^{Renée Sintenis}와 달리 두 번째 부분 「조각가」 편에서 콜비츠는 등장하지 않는다(조각 분야에서 그녀의 노력이 아직은 거의 인지되지 않았다는 것을 보여주는 표시다).[82] 네 번째 부분 「예술가와 기법」에서 후기의 콜비츠는 판화를 대변한다. 하지만 영화 필름의 이 부분은 사라진 것 같다.

그녀는 60회 생일을 축하하는 인사말이 담긴 500통이 넘는 편지와 전보를 받는다.[83] 아카데미는 그녀의 작품으로 대규모 회고전을 연다. "다른 어떤 전시회도 그렇게 제대로 개최되지 않았다. 기껏해야 나중에 유품 전시회나 그렇게 될 것이다."[84] 네 살이 된 손녀 외르디스는 바이센부르거 슈트라세에 왔던 축하객 중에 "사랑스러운 남자^{lieber Mann}"가 있었다는 것에 특별한 인상을 받는데, 그는 아카데미 의장 막스 리버만이지만, 그녀는 당시에 그런 것을 알 수 있는 나이가 아니었다.[85] 콜비츠의 명성은 리히텐라데에 있는 손주

예술 아카데미. 1927년 11월 가을 전시회를 위한 심사위원단. 케테 콜비츠 뒤 왼쪽부터 필립 프랑크, 아우구스트 크라우스, 막스 리버만, 프리츠 클림쉬, 울리히 휘브너가 있다.

의 집에도 빛을 발한다. 1930년 어느 신문에 외제니 슈바르츠발트의 긴 기고문이 실린다. "우리 중 누가 케테 콜비츠의 얼굴을, 그녀가 만들어낸 작품 중에서 가장 고귀한 작품 「고통받는 어머니mater dolorosa」의 얼굴이며 동시에 세상의 양심과 같은 그 얼굴을 모르겠는가?" 하지만 이런 격정적인 문장은 "할머니의 중요성에 대해서 전혀 알지 못하는" 손주 페터, 외르디스와 유타의 삶에 관해 가족 사이에서 전해지는 이야기에 다가갈 수 있는 시작점일 뿐이다. 케테 콜비츠 할머니가 리히텐라데에 오면, "슬프거나 고상하게 보이기보다는, 아주 행복하고 친절한 할머니"처럼 보였다고 한다.[86] 이 기사가 지닌 의미는 상투적인 모습에 반하는 글처럼 보이며, 그것은 당시에 분명히 필요했다.

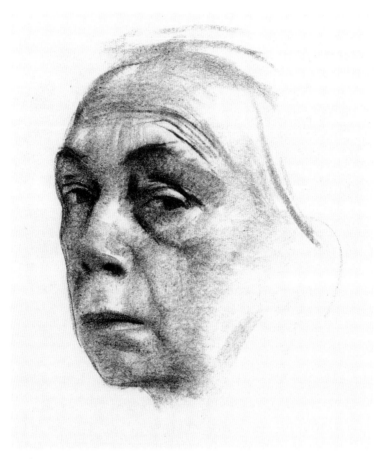

「자화상」, 1924년

점점 높아진 콜비츠의 명성은 외국에까지 전해진다. 러시아 여행에 이어서 1928년 모스크바, 레닌그라드 그리고 카잔에서 개인 전시회가 열린다. 1930년대에도 여전히 소련에서 콜비츠 전시가 열린다. 그녀의 명성은 그사이 아시아로까지 퍼진다.[87]

젊은 일본 배우 센다 코레야千田是也[88]는 1927년부터 몇 년 동안

손녀들과 함께 웃고 있는 콜비츠 사진

독일에 머물면서 콜비츠의 60회 생일 기념식을 계기로 일본 미술 잡지 『중앙미술』에 그녀의 작품 사진 10점이 포함된 기사를 기고하는데, 자화상, 「직조공들의 행진」과 카를 리프크네히트를 기념하기 위한 작품이 포함되어 있다. 1930년대에도 콜비츠의 작품은 일본에서 계속 수용된다. 그중에서도 1932년 「베를린의 예술가」라는 글과 1935년 케테의 개인 초상을 출간한 아사히 마사히데旭正秀, 1900-1956를 통해서 수용되었다. 20세기 전반기 일본 모더니즘의 중요한 미술가인 아사히는 작품에서 유럽 예술가들로부터 강한 영향을 받고, 고전적인 일본의 목판화 기법을 유럽 예술가들의 기법으로 대체한다.

　1930년대 초반에 다방면에서 박학다식한 루쉰魯迅이 중국에서 외국의 목판화 기법을 퍼트리고자 하는 목표를 지닌 예술가 집단

「희생」,『전쟁』연작 중 첫 번째 작품, 1922/23년

'신목판화 운동 집단'을 창설한다. 그것은 순수 예술에 머무르지 않는다. 1931년 1월 17일 상하이에서 공산주의 작가와 예술가, 학생, 노동자의 비밀 모임이 적발된다. 23명의 반정부 인사가 사살되고, 그중 5명의 판화 집단 창설자 중 3명이 죽는다. 같은 해 9월에 루쉰은 '큰곰자리'라는 뜻의 예술 잡지 『베이더우北斗』에 국민당 정부에 살해된 동료 러우스柔石90를 기리는 추도사를 발표한다. 루쉰은 그 글에 케테 콜비츠의 작품 「희생」을 삽화로 넣는다.

　그 후 몇 년 만에 이미 6세기부터 중국에서 확고하게 자리 잡은

중국 작가이자 지식인인 루쉰은 중국에 콜비츠의 작품을 널리 퍼트린다.

목판 예술은 루쉰의 활동으로 부흥기를 맞는다. 그는 목판화에서 대부분 읽고 쓸 줄 모르는 대중의 공감을 얻기 위한 투쟁에서 효과적으로 사용할 수 있는 선전 도구를 본다. 집권 국민당의 격렬한 저항에 맞서 그는 지하에서 전시회를 조직한다. 이 시기의 목판화에는 양식적으로 중국의 전통 이외에 소련, 일본 그리고 독일의 영향이 있었음을 알 수 있다. 이때 케테 콜비츠의 예술이 중심 역할을 한다. 청년기에 일본에서 공부했던 루쉰은 1927년 센다 코레야의 글에서 처음으로 그녀를 알게 되었다. 문제의 그 잡지를 산 서점에서 그는 미국 여성 언론인 아그네스 스메들리를 처음으로 만난다.[91] 케테 콜비츠의 친구 아그네스 스메들리는 루쉰의 작품 구매에 대해 케테와 직접 협의하고, 1936년에 출간된 『케테 콜비츠의 판화 작품집』이라는 화집이 출간되는 데 결정적으로 관여하게 된다.[92]

콜비츠의 작품에 아시아가 보여준 열광은 오늘날까지 감지된

다. 1970년대 중국 당대 미술 회고전은 "피카소는 우리의 선구자이고, 콜비츠는 우리의 깃발이다"라는 구호 아래 열렸다. 1964년에 태어나 베이징에서 살고 있는 쩡판즈曾梵志♦1는 오늘날 아시아에서 가장 비싼 값으로 작품이 거래되는 미술가다. 때때로 "냉소적 리얼리즘" 혹은 "정치적 팝"으로 규정되는 그의 작품 가격은 2300만 달러에 이른다. 쩡판즈는 콜비츠의 열광적 추종자이고 그녀의 작품을 수집한다. 그는 어려서 독일 미술가의 그래픽과 씨름하면서 자신의 직업을 선택하게 되었다.

1929년 케테 콜비츠는 여성 최초로 프로이센 최고의 공훈 훈장인 '푸르 르 메리트Pour le Mérite'♦2를 받는다. 그 훈장은 원래 전쟁에서의 용맹성을 치하하기 위해 수여했으나, 이제는 "평화 등급"의 훈장도 제정되었다. 명성은 어두운 측면도 지니고 있다. 그녀가 알지 못하는 사람들이 엄청나게 부유하고 관대하다고 여겨지는 케테 콜비츠를 협박해서 돈을 얻어내려고 시도한다. 일주일 안에 일정 금

♦1 장샤오강, 웨민준과 함께 중국 현대 미술 1세대를 대표하는 작가 중 한 명이다. 1964년 중국 우한에서 태어나 후베이 미술대학 유화 학과에서 수학했다. 대학 때 그린 『병원』 연작 그리고 대학 졸업 후 광고 회사에 배치되어 일하면서 그린 『고기』 연작으로 미술계의 주목을 받았다. 그리고 『가면』 연작으로 가장 유명한 중국의 현대 미술가로서 확실하게 자리매김하게 된다. 그 이후로는 『초상』 연작과 『풍경』 연작으로 사회 비판적인 내용보다는 개인적 특성을 드러내는 새로운 방향을 탐구하고 있다. - 옮긴이

♦2 1740년, 프로이센 왕 프리드리히 2세가 최고의 명예 훈장으로 제정했다. 1810년까지 수여 대상은 군인과 민간인이었지만 1월에 프리드리히 빌헬름 3세는 전장에서 혁혁한 공을 세운 장교급 군인에게만 훈장을 수여하도록 결정했다. 1842년, 프리드리히 빌헬름 4세는 인문과학, 자연과학, 의학 분야에서 뛰어난 업적을 보인 민간에게 수여하는 훈장을 새로 제정했다. 1842년 제정된 정관에 따라서 원칙적으로 남자에게만 훈장을 수여했고, 신학자들은 배제했다. 1919년 바이마르 헌법에서는 훈장 제정을 모두 금지했기 때문에, 남은 훈장 수여 기관은 뛰어난 업적을 세운 예술가와 학자들의 자유로운 공동체로 조직되었다. - 옮긴이

액을 받지 못하면 스스로 목숨을 끊을 거라는 협박도 한다. 많은 양의 우편물 때문에 타자기와 함께 비서를 고용해야만 했다. 우편물에는 이탈리아 독재자 무솔리니에게 보내는 청원서를 현지 언어로 번역해 달라고 요구하는 스위스 여성의 부탁처럼 기이한 예도 있다(케테는 실제로 그녀의 부탁을 이탈리아어를 할 줄 아는 친구 베아테 보누스 예프에게 전달한다).[93] "마음 같아서는 완전한 익명의 상태로 돌아가고 싶다. 하지만 그것은 유감스럽게도 가능하지 않다"고 그녀는 편지에 체념하듯 쓴다. "알려진다는 것의 지극히 의심스러운 행복은 바꿀 수 없는 사실이고, 나는 그것에 대해서 아무것도 할 수 없다."[94]

반대로 케테 콜비츠는 세대를 넘어 자신의 작품에 보여주는 깊은 존중에서 많은 것을 얻을 수 있다. "자기가 만든 걸 젊은 사람들이 좋아해 준다면, 늙은이에게는 그것이 가장 멋진 일이라는 것을 충분히 알 수 있을 겁니다." 그녀는 (틀린 날짜에) 콜비츠에게 생일 축하의 말을 보낸 열다섯 살의 소녀에게 감사를 표한다. "나는 사람들이 아름다운 삶이라고 부르는 것보다는 내가 본질적인 삶이라고 부르고 싶은 것이 당신에게 이루어지기를 바랍니다. 활기차고 심오하게 느낀 삶을."[95] 예술 지망생이 종종 자신의 작품을 동봉하면서 그녀에게 평가를 부탁한다. 물론 그들은 대부분 솔직하지만 신중한 평가를 받는다. 자신이 잡지에 보낸 그림이 볼품없고 지나치게 즉각적인 효과를 노리는 것이 아닌가 걱정하는 스물여섯 살의 한나 멘델은 "제게는 아주 혹독한 비판이 필요하다고 생각합니다"라고 이야기하면서 콜비츠에게 평가를 부탁한다. 체조와 미술을 전공으로 삼은 교직 이수 대학생인 그녀는 열다섯 살 때부터 케테 콜비츠와 서신 교환을 했고, 김나지움 최상급반 학생으로 콜비츠를 방문

했다. 하지만 대답은 다음과 같다. "날카로운 비판을 원한다면, 항상 스스로에게 날카로운 비판을 하세요."[96] 예술가로 경력이 가능할 것인지에 대해서 콜비츠는 다음과 같은 현실적인 진단을 피하지 않는다. "오늘날 예술가가 된다는 것은 돈을 벌 수 없다는 말과 거의 같은 의미입니다. 그리고 아마도 그것은 오랫동안 변하지 않을 것입니다."[97] 그것은 그녀 자신에게도 계속해서 적용되는 말이다. 그녀는 1920년대에 종종 여러 해 동안 한 가지 조각에만 매달렸고 간헐적으로 그래픽이나 스케치를 팔아 수입을 올렸을 뿐이다. 이런 상황은 1928년 4월 케테 콜비츠가 몇 번 일어난 기관의 내부 분쟁 끝에 그래픽 마이스터 과정 아틀리에 책임자이자 (다시 한번 여성으로서는 첫 번째로) 베를린 예술 아카데미 평의회 회원이 되고 나서야 점차로 개선된다. 그 직책에는 대략 만 제국 마르크에 달하는 여러 가지 수당이 결부되어 있다.[98] 그런 수당과 함께 (이제는 해체될 수도 있는 지그문츠호프의 조각 아틀리에 외에도) 샤를로텐베르크의 슈타인플라츠에 있는 조형 예술 학교의 건물에 딸린 "훌륭하고 커다란 아틀리에"를 사용할 수 있는 권리가 추가로 주어진다. "하지만 당연히 수업을 해야 하는 의무도 있다." 콜비츠 부부에게 그것은 수십 년 동안의 고생 끝에 이루어진 불안정한 상태의 마침표처럼 보인다. "이제 카를은 의료보험을 포기할 수 있다. 카를은 실제로 내가 알고 있는 사람 중에서 가장 사랑스러운 사람이다. 기쁨, 어린아이와 같고 천진난만한 기쁨과 같은 어떤 것."[99]

자주 인용되는 이 일기장 기록에서 거의 주목받지 못한 채 계속 이어진 다음 표현이 언급할 만한 가치가 있다. "그것은 매혹적이다"라는 말이 그렇다. "우리 페터가 그것을 물려받았고 아마도 어린 페터도 그럴 것이다. 그 역시 매우 행복할 수 있다."[100] 그것이 케테가

454

아들과 손자의 모습에서 자신만이 아니라 카를의 모습도 함께 본 첫 순간인 것처럼 보인다. 간호사 엘제가 연관된 유익할 수도 있었던 위기는 극복되었다. 마찬가지로 케테 쪽에서 자주 느꼈던 소원함의 순간도 극복되었다. 이제부터 콜비츠 부부는 서로 뗄 수 없는 한 쌍으로서 더 이상 어떤 것도 해를 끼칠 수 없는 친밀함으로 연결되어 있다. 반면에 카를이 의료보험에 가입된 개인 병원을 포기하지 않았다는 것은 그것과 비교해서 덜 본질적인 것이다. 아마도 그는 환자를 나 몰라라 할 수 없었기 때문에, 그리고 바이마르 공화국 말기에 여러 가지 물가 상승이 새로운 정기 수입의 실제 가치를 상대화시켰기 때문에 포기하지 않았을 것이다.

비록 작업을 방해하는 실타래처럼 엉킨 일상적 업무에 교수 임명으로 생긴 수업 의무까지 더해지긴 했지만 콜비츠는 그것을 진지하게 받아들인다. 그녀는 마이스터 과정의 학생을 신중하게 선발하고, 자신이 틀렸다고 생각되면 의견 교환을 하려고 노력한다. 아틀리에에서 그녀는 학생들과 친밀한 관계를 유지하고, 아카데미 사무처에 요청함으로써 지속적으로 학생들의 사회적 관심사에 신경을 쓴다. 하지만 단 한 번도 불꽃이 옮겨 붙지는 않았다. 그녀의 학생 중 상당수가 루트 미하엘리스 코저Ruth Michaelis-Koser처럼 성공한 미술가가 된다. 하지만 그 모든 것은 콜비츠의 미래 전망과는 전혀 관계가 없다. 이에 대한 설명은 찾기가 어렵다. 아마도 그녀가 그저 미술 교육자로서는 적합하지 않았을 수도 있다. 어쩌면 그 시기에 조각에 너무 몰두해 있어서, 그래픽 작업이 부차적인 일이 되었을 수도 있다.

그 시기에 그녀 일생의 역작인 페터를 위한 기념물을 완성[101]하는 데 모든 것이 집중되어 있었기 때문이다. 케테는 1926년에 플랑

드르로 여행함으로써 중요한 발걸음을 내딛는데, 그곳은 바로 페터가 싸웠고, 죽었고, 묻혔다가 유해 상태로 이장된 곳이다. 그 후 아버지와 어머니 형상으로 이루어진 조각상에 대한 그녀의 생각이 확고해졌으나, 여전히 조각상의 올바른 배치를 찾기 위해 애쓰고 있다. 플랑드르에서 이전의 전쟁 반대자들이 얼마나 많은 공감을 지니고 그녀를 맞이할 것인가가 그녀에게는 중요하다. 독일 바깥에서도 그녀는 세계대전 전사자들을 위한 기념 작품을 만들도록 신뢰와 격려를 받고 있다. 그녀의 60회 생일을 기념하여 마침내 프로이센 자유주◆ 정부는 1927년에 그 조각을 제작하는 데 필요한 재정을 지원하기로 그녀와 약속한다.

인물이 완성되기까지는 또다시 5년이라는 세월이 흘러야만 한다. 석고로 제작된 원본이 베를린 크론프린츠팔레^{Kronprinzenpalais}에 전시된다. 플랑드르 전몰장병 묘지에 설치하기 위해 벨기에산 화강암으로 제작한 조각은 나치오날갈러리^{Nationalgalerie}에 전시된다. 여러 해 동안 케테는 그 인물상을 대중에게 보이는 것을 두려워하며 숨겼다. 이제 그녀는 홀가분하게 확인할 수 있다. "조각상이 효과를 발휘한다!" 그것을 보여주는 증거는 벨기에로 운송하기 전에 전시회를 두 번이나 연장한 것이다. 그것이 얼마만큼 효과를 발휘한 것인지는 지금까지 주로 제작 과정을 알고 있던 아주 가까운 친구들, 동료들 그리고 전문 미술 비평가들의 열광적인 칭찬으로 알 수 있다. 그들의 칭찬은 신중하고 세심하게 표현되었다. 그것과 대조적

◆ 1918년 독일이 제1차 세계대전에서 패망하자 이전에 프로이센 왕국이었던 지역 바이마르 공화국의 한 주로 존속된다. 바이마르 공화국 내에서 가장 큰 주였지만 2차 세계대전이 끝난 후 1947년 2월 25일에 프로이센 자유주는 베를린 자유시, 니더작센, 메클렌부르크포어포메른 등 여러 개 주로 분할된다. - 옮긴이

으로 한나 뢴베르크 멘델의 아주 신선하고, 편견 없는 시선은 흥미롭다. 콜비츠에게 연속으로 보낸 세 통의 편지에서 그녀는 그 기념비에 대한 심층적인 접근을 인상적으로 묘사한다.[102]

한나에게는 세 살 된 딸이 있고, 모성에 관해서 케테와 집중적으로 의견을 교환한다. 그래서 애도하는 여인 조각상에 감정을 이입하는 것이 그녀에게는 어렵지 않다. "어머니는 눈을 감고, 전적으로 내면을 향해, 기억 속으로 미끄러지듯 들어가서, 존재했던 모든 것에 매달리고, 모든 세세한 것까지 흡수한다." 마치 한나가 콜비츠의 일기장을 읽기라도 한 것 같다. "고통으로 답답할 정도로 경직된 자세"에도 불구하고 힘과 삶의 용기를 발산하는 아버지 조각상이 그녀에게 좀 더 커다란 어려움을 불러일으킨다. 그녀의 첫 번째 인상이 그렇다. 한나는 오직 그 조각과 콜비츠를 보기 위해 베를린으로 간 것 같다. 하지만 케테가 플랑드르 전시회로 눈코 뜰 새 없이 바빴기 때문에 우선은 전화로만 이야기한다. 한나는 "더 자주 그곳으로 가야 한다"고 생각하고, 또다시 전시회를 방문하기 위해 체류 기간을 연장한다.

두 번째 편지는 전혀 다른 인상을 묘사한다. 아버지 인물에 있던 희망에 가득 찬 "그럼에도 불구하고!"라는 느낌을 그녀는 더 이상 발견할 수 없다. 그리고 처음 보았을 때 자신이 보고 싶어 하는 대로 잘못 해석한 것이라고 믿는다. 이제 그녀는 그 남자의 눈빛에서 공허함만을 본다. 그것은 너무 절망적이어서 "하루 종일 묵직한 무게가 나를 짓누릅니다. 어떻게 당신은 그 작업을 하는 긴 시간 동안 그것을 견디었나요?" 케테 콜비츠와의 만남이 세 번째 편지보다 먼저 이루어졌다. 이제 그녀는 플랑드르에 세워질 화강암 인물을 보았을 뿐만 아니라, 석고로 제작된 원형과도 비교를 한다. 이때 그녀

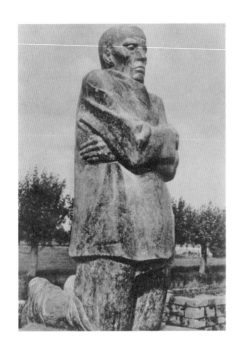

벨기에 로게펠트(Roggeveld)에
처음 설치된 「애도하는 부모상」중
아버지 조각상

는 다음과 같이 말한다. "(저는) 수없이 많은 새로운 표현의 세부 사항, 예를 들면 아이의 사랑스럽고 사소한 행동에 대한 스쳐 지나가는 기억처럼 어머니의 입가에 맺힌 아주 미세한 미소를 발견합니다. 이것이 종이에 그린 그림과는 다른, 조각만이 갖는 장점일 것입니다. 사람들은 결코 조각을 한 번 보고 끝낼 수는 없을 겁니다. 계속해서 새롭게, 무궁무진한 시점과 빛의 변화 덕분에 항상 다르게 보게 되죠." 답장에는 원본과 결과물을 섬세하게 비교하는 것에서 젊은 여성으로부터 케테가 충분히 이해를 받고 있다는 느낌이 잘 드러난다. "저를 아주 기쁘게 만든 것은, 다름 아니라 당신이 어머니의 입가에 맺힌 희미한 미소를 보았다는 점입니다. 조각가가 그것을 만들어낸 것이 아닙니다. 그것은 재료 속에 같이 들어 있었습

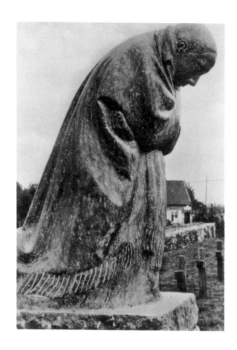

「애도하는 부모상」중
어머니 조각상

니다. 얼굴 주변 돌에 있는 얼룩이 그곳의 표현을 약간 변화시킨 겁니다."

　케테가 그 편지를 쓸 때, 그녀는 인물 조각상 설치 작업을 감독하던 플랑드르에서 막 돌아왔다. "제3제국이 그사이 우리를 덮치지 않기를!" 그녀는 여전히 두려워한다.[103] 공화국의 마지막 몇 주 동안에 이루어진 우경화와 혼란 상태를 그녀는 분명하게 알고 있다. "베를린에서 사람들은 낙담할 수도 있다." 그리고 "숨통이 막히는 느낌. 매일 벌어지는 자살, 매일 생겨나는 기아 때문에 생기는 소요와 비참함. 분노, 적대감, 사람들이 어디를 보든 다 그렇다."[104]

　아방가르드를 추종하는 미술 비평가이자 건축가인 아돌프 베네 Adolf Behne는 1932년 7월 케테의 65번째 생일을 기념하여 축사를 작

성한다. 점점 더 승승장구하는 나치를 목도하면서 그 축사는 정치적 색채를 띠게 된다. "요란하게 신호를 내는 나팔은 없다. 발맞추어 행진하도록 만드는 고압적인 구호는 없다. (……) 케테 콜비츠는 강자의 편에 선 적이 한 번도 없다. (……) 자유롭고 용감한 심장은 테러에 맞서 뛴다."[105] 하지만 이 시기에 이미 테러와 행진하는 자들의 군화가 지배를 하려고 한다.

1 알렉산더 아머스도르프에게 보낸 1917년 3월 21일 자 편지. 도로테아 쾨르너, 「케테 콜비츠와 프로이센 예술원」, 『베를리 월간 잡지』 2000/6, 171쪽에서 인용.
2 개인 소유의 손으로 작성한 초고(날짜 없음).
3 '케테의 일기장', 411쪽.
4 '케테의 일기장', 382쪽.
5 뉘른베르크 게르만 국립박물관, 독일 예술 문서 보관소. NL 케테 콜비츠: II, C-2, 11. 톰 이마누엘에게 보낸 1922년 5월 21일 자 편지.
6 '베를린 예술원' 알프레드 케르 관련 서류 201. 1921년 9월 11일 자 엽서.
7 잡지 『여성』(1903/5), 290쪽 이하.
8 사회사 국제 연구소, 암스테르담. 루 메르텐 유고 문서: 케테 콜비츠와의 서신 교환 전부가 이곳에만 마이크로필름으로 존재한다. 원본은 개인 혹은 베를린 국립도서관 자필 문서 보관소에 있다.
9 베를린 국립도서관 자필 문서 보관소, I/1015-3 1919년 9월 2일 자 편지.
10 크뤼술라 캄바스, 『유토피아로서의 작업장 1900년 이후 루 메르텐의 문학 작업과 형식 미학』 튀빙엔, 1988, 123쪽.
11 루 메르텐 유고 문서 암스테르담, 서류철 34번.
12 쉬무라(2014)에 있는 해당 장의 제목도 그렇다
13 '케테의 일기장', 445쪽, 828쪽(주해).
14 '케테의 일기장', 373쪽.
15 '케테의 일기장', 399쪽.
16 첼러의 유고 문서. 1920년 12월 29일과 1922년 11월 8일 자 편지. 케테는 1925년 틸데의 네 번째 아이 롤란트의 대모가 되는 것을 받아들인다.
17 예프, 143쪽
18 예프, 135쪽
19 예프, 168쪽
20 베를린 국립도서관 자필 문서 보관소, I/1570-2, 에르나 크뤼거에게 보낸 1920년 6월 7일 자 편지.
21 뉘른베르크 게르만 국립박물관, 독일 예술 문서 보관소. NL 케테 콜비츠: 3 C-2, 2, 한스 콜비츠가 톰 이마누엘에게 보낸 1921년 4월 9일 자 엽서.
22 '케테의 일기장', 484쪽.
23 '케테의 일기장', 489쪽.
24 '케테의 일기장', 494쪽.
25 '케테의 일기장', 501쪽.
26 '케테의 일기장', 505쪽.
27 '케테의 일기장', 513쪽.
28 뉘른베르크 게르만 국립박물관, 독일 예술 문서 보관소. NL 케테 콜비츠: 2 C-2, 6, 케테 콜비츠와

카를 콜비츠가 톰 이마누엘에게 보낸 1928년 6월 20일 자 편지.
29 예프, 191쪽 이하
30 아이제나흐 지역 교회 문서 보관소, 아르투르 보누스 유고 서류 25_006, 1919년 3월 14일 자 편지.
31 '케테의 일기장', 497쪽.
32 '베를린 예술원' 콜비츠 관련 문서 260.
33 '케테의 일기장', 526쪽.
34 '케테의 일기장', 548쪽.
35 '케테의 일기장', 555쪽.
36 '케테의 일기장', 546쪽.
37 '케테의 일기장', 549쪽.
38 같은 곳.
39 같은 곳.
40 '베를린 예술원' 콜비츠 관련 문서 222.
41 2014년 4월 3일 유타 본케 콜비츠와 나눈 대화.
42 '케테의 일기장', 551쪽.
43 '베를린 예술원' 콜비츠 관련 문서 일기장. 8, 45쪽.
44 '케테의 일기장', 554쪽.
45 '케테의 일기장', 555쪽.
46 예프, 227쪽 예프의 편지에서 보통 볼 수 있는 것처럼 날짜가 없는 편지는 1928년 처음으로 독일어로 번역되어 출간된 미국 청소년 담당 판사이자 사회 개혁가인 벤 린지(Ben Lindsey)의 책 『우애결혼』과 연관되어 있다.
47 '케테의 일기장', 555-560쪽, 568쪽.
48 '우정의 편지', 57쪽.
49 예프, 178쪽.
50 '베를린 예술원' 콜비츠 관련 문서 287, 아니 카르베에게 보낸 1923년 8월 13일 자 엽서.
51 베를린 국립도서관 자필 문서 보관소, 율리우스 엘리아스에게 보낸 1923년 11월 8일 자 엽서.
52 '케테의 일기장', 564쪽 이하.
53 힐데가르트 슈베르트, 「케테 콜비츠(1867-1945년). 그녀의 작품에서 의학적으로 중요한 묘사들」, 박사학위 논문, 쾰른, 1991.
54 '우정의 편지', 23, 25쪽.
55 '케테의 일기장', 97쪽.
56 '케테의 일기장', 119쪽; '우정의 편지', 74쪽.
57 베를린 국립도서관 자필 문서 보관소 I/1570-9, 에르나 크뤼거에게 보낸 1920년 10월 14일 자 편지.
58 '케테의 일기장', 628쪽.
59 예프, 193, 201쪽; '케테의 일기장', 561쪽, 예프, 256쪽.

60 베를린 국립도서관 자필 문서 보관소 I/1570-9.
 에르나 크뤼거에게 보낸 1932년 3월 9일 자 편지.
61 2014년 4월 2일 외르디스 에르트만과 나눈 대화.
62 뉴욕에 있는 생테티엔 화랑의 문서 보관소.
63 예프, 169쪽.
64 '케테의 일기장', 579쪽.
65 예프, 169쪽 이하.
66 '우정의 편지', 188쪽.
67 2014년 4월 3일 유타 본케 콜비츠와 나눈 대화.
68 예프, 170쪽.
69 '우정의 편지', 194쪽.
70 '케테의 일기장', 596쪽.
71 예프, 187쪽.
72 '베를린 예술원' 테오도어 도이블러 관련 서류
 407, 1926년 2월 15일 자 엽서; 이 엽서는
 도이블러의 부인인 심리분석가 토니 주스만에게
 보낸 것이다. 오틸리에는 2년 후 그녀에게 치료를
 받는데, 그 치료로 한스 콜비츠와의 결혼 생활이
 거의 끝날 뻔한다.
73 '우정의 편지', 114쪽.
74 예프, 197쪽.
75 '우정의 편지', 165쪽.
76 '케테의 일기장', 627쪽.
77 예프, 206쪽 이하.
78 '베를린 예술원' 콜비츠 관련 문서 226: 1927년
 4월 10일부터 5월 7일까지의 스위스 여행에 대한
 기록이 일기장과 비슷하게 적혀 있는 달력.
79 오펠 필름, 1927년.
80 마트레이의 책, 28쪽.
81 잡지 『슈피겔』(1947년 3월 22일), 20쪽.
82 우테 자이더러, 「작은 조각과 프로메테우스 같은
 창조성 사이에서: 지적인 모성과 남성성의 신화에
 관한 담론 속에서 케테 콜비츠와 베를린 여성
 조각가들」, 크리스티네 쉔펠트(편집), 『실천하는
 모더니즘, 바이마르 공화국에서 여성적 창조성』,
 뷔르츠부르크, 2006, 110쪽.
83 베를린 국립도서관 자필 문서 보관소 I/1570-6.
 에르나 크뤼거에게 보낸 편지.
84 예프, 229쪽.
85 2014년 4월 2일 외르디스 에르트만과 나눈 대화.
86 외르디스 에르트만 문서 보관소.
87 코사카 준코, 「아시아에서 케테 콜비츠: 일본과
 중국에서 초기 콜비츠 수용에 대해서」, 베를린
 케테 콜비츠 미술관 개관 25주년 기념 논문집,
 베를린, 2011에 수록됨.
88 센다 코레야(1904-1994)는 일본의 중요 연출가,
 연극단 단장, 브레히트 번역가다.
89 작가 루쉰은 중국에서는 현대 문학의 토대를 세운
 사람으로 간주된다. 그 현대 문학에서는 다양하게
 유교 엘리트적 사회 전통에 반대하는 지적이고
 이데올로기적 반항이 표현된다. 타이완에서 그의
 글은 1980년대까지 금지되었다.
90 작가이자 루쉰의 측근인 러우스는 막심 고리키를
 중국어로 번역했다.
91 아그네스 스메들리(1892-1950년)는 중국
 혁명에 대한 기사로 국제적으로 알려졌고, 중국
 본토에서 무엇보다 『프랑크푸르터 알게마이네
 차이퉁』과 『뉴욕 타임스』를 위해서 보도를 했다.
 케테 콜비츠가 목탄 스케치로 스메들리를 그린
 초상화가 존재한다.
92 카이수, 『케테 콜비츠의 판화 작품집』, 상하이,
 1936. 루트 프라이스, 『아그네스 스메들리의 삶』,
 옥스퍼드, 2005를 참조할 것.
93 예프, 64쪽 이하.
94 마바흐 문학 보관소. 아르민 베그너 롤라
 란다우에게 보낸 1924년 5월 20일 자 편지.
95 유디트 아론에게 보낸 개인 소유의 1928년 6월
 28일 자 편지.
96 1926년 3월 1일 자 편지. 개인 소유의 1926년
 3월 5일 자 답장. 22년간 지속된 한나 멘델과 나눈
 서신 왕래는 주목할 만하다. 그 이유는 무엇보다
 케테 콜비츠에게 온 편지들(필사본)이 존재하며,
 상당한 양의 나머지 편지들과 달리 1943년
 바이센부르거 슈트라세 25번지 화재로 사라지지
 않은 아주 드문 경우이기 때문이다.
97 개인 소유의 1927년 12월 23일 자 편지. 수신자에
 대한 언급이 없다.
98 하인츠 뤼데케, 『케테 콜비츠와 아카데미』,
 동베를린, 1967, 18쪽에 정확한 진술이 있다.
99 '케테의 일기장', 641쪽.
100 같은 곳
101 피셔(1999)에 발전의 역사가 자세하게 묘사되어
 있다.
102 1932년 여름 한나 멘델이 케테 콜비츠에게 보낸
 개인 소유의 편지들.
103 예프, 203쪽
104 첼러의 유고 문서, 1932년 2월 17일과 1932년
 12월 27일 자 편지.
105 '베를린 예술원' 아돌프 베네 관련 서류 271.

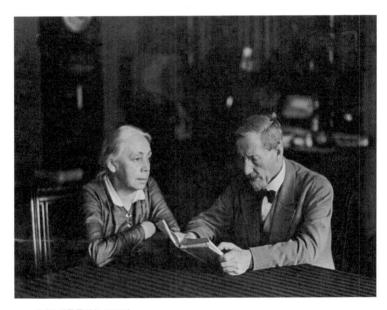

케테와 카를 콜비츠, 1931년

암흑

베를린 1933-1940년

1933년 7월 케테 콜비츠는 짧은 문장으로 독일을 덮친 파국을 요약한다. "1933년 1월 30일 히틀러가 제국 수상이 되었다. 그런 다음 모든 것이 연달아 발생한다. (⋯⋯) 체포와 가택 수색 (⋯⋯) 완벽한 독재. 4월 1일 유대인 보이콧. 해고. (⋯⋯) 5월 10일 책이 불태워졌다. (⋯⋯) 독일 전역에 오로지 나치당만이 존재한다. 다른 견해를 대변하는 신문은 하나도 없다. 관변단체화."[1]

그녀는 많은 독일 지식인과 마찬가지로 재난이 다가오는 것을 막지 못한 채 그저 바라볼 수밖에 없다. 1년 전인 1932년 7월에는 제국 의회 선거를 계기로 베를린의 원통 광고판에 부착된 "긴급 호소"가 "모든 개인적, 정치적 자유의 파괴"에 대해 경고했고, 나치의 위협을 막아내기 위해 "사회민주주의당과 공산당이 공동보조"를 취할 것을 촉구했다. 33명의 서명자 중에는 알베르트 아인슈타인, 에리히 케스트너, 하인리히 만 외에도 카를과 케테 콜비츠가 포함되어 있었다.[2] 같은 호소가 1933년 2월 14일 다시 한번 게시되었는데, 이번에는 임박한 3월 5일 선거 전에 사회당과 공산당의 후보 연합을 관철하기 위해서였다.[3] 히틀러를 반대하는 전투 구호 밑에 자신의 이름을 적어 넣는 것은 상당한 용기가 필요하다. 이번에는 15

명만이 용감하게 서명한다. 그중 두 명이 다시 케테와 카를이다. 5월에 베를린 오페라 광장에서 공개적으로 불에 태워진 책을 쓴 작가 에리히 케스트너의 서명은 빠져 있다.

콜비츠 가족의 상황은 정치적 발전처럼 급격하게 긴박해진다. 2월 15일 케테는 하인리히 만과 함께 "자발적으로" 예술 아카데미에서 사임하라는 압력을 받는다. 전날 공개된 호소 때문에 내려진 처벌임이 분명하다. 프로이센 교육부 장관 대행인 베른하르트 루스트Bernhard Rust는 아카데미를 해체하겠다고 위협했다. 아카데미 의장 폰 실링에게는 그 위협이 불편하다. 내부적으로 콜비츠가 9월까지 급여를 받고, 연말까지 마이스터 아틀리에를 사용할 수 있는 것으로 결정이 내려졌다.[4] 그녀는 당분간은 매일 아틀리에로 가기는 하지만, 진지한 작업은 거의 생각할 수가 없다. "우리가 극단적으로 힘들고 피비린내 나는 상황으로 가고 있는 것은 아닌지 두렵다"고 그녀는 빌레펠트 시립 문화의 집 관장인 하인리히 베커에게 적어 보낸다. "이곳 베를린에서는 어쨌든 매일매일 더 나쁜 일들이 생깁니다. 이런 때에 다른 모든 것은 부차적인 것처럼 여겨집니다."[5]

3월 말 콜비츠 부부는 2주 동안 체코의 온천 휴양지 마리엔바트Marienbad에 머문다. 수권법을 제정하고, 의회 민주주의를 철폐한 이후 그리고 돌격대와 친위대가 공산주의자와 사회민주주의자를 박해한 이후, 멀리서 독일의 상황을 관찰하기 위한 예방 조치다. "요즘은 모든 사람이 달팽이가 집 속으로 깊숙이 숨어드는 것처럼 기어 들어가 숨은 것처럼 보인다." 그녀는 아르투르 보누스와 그의 부인 베아테에게 편지를 쓴다. "그곳에서 사람들은 많건 적건 걱정스럽게 친한 달팽이에 대해서 생각한다." 편지에는 "당신들의 소심한 달팽이 케테와 카를"[6]이라는 서명이 있다. 결국 콜비츠 부부는 독

Berlin, den 17. Juni 1932.

An

 Theodor Leipart,
 Ernst Thälmann,
 Otto Wels.

 Wir, die wir hier unterzeichnen, verfolgen die
Entwicklung der politischen Ereignisse mit dem Eindruck, dass
wir einer entsetzlichen Gefahr der Faschisierung entgegengehn.
Zu beseitigen ist die Gefahr nach unserer Ansicht durch das
Zusammengehen der beiden grossen Arbeiterparteien im Wahlkampf.
Das geschieht am besten durch Aufstellung gemeinsamer Listen.

 Die Verantwortung ist bei den Führern; wir betonen
es mit dem stärksten Nachdruck. Entscheiden sollte nur das
offenkundige Verlangen der Arbeiter, zusammenzustehen. Eine
solche Entscheidung ist aber zugleich lebenswichtig für das
ganze Volk.

Adressen:
Heinrich Mann, Berlin-Wilmersdorf, Trautenaustr.12
Käthe Kollwitz, Berlin N 58, Weissenburgerstr. 25
Albert Einstein, Kaputh, Waldstr.

1932년 여름 제국 의회 선거에서 나치에 대항하는 통일전선을 결성하도록 촉구하는 하인리히 만, 케테 콜비츠, 알베르트 아인슈타인의 호소문

일에 "남겠다는 확고한 생각"[7]을 하고 독일로 돌아가기로 결정한다. 그것은 일종의 내적 망명 상태에서 보내는 삶과 비슷하다.[8]

 7월에 유대계와 사회민주주의를 지지하는 의사들의 의료보험 가입 허가가 취소되었다. 그것은 노동자 구역인 프렌츠라우어 베르크에서 일반 개인 환자를 거의 돌보지 않는 카를 콜비츠에게 심한 타격을 가한다. 동시에 베를린시 보건 위생 관청에서 공무원 의사로 일하는 한스의 해고 절차가 시작된다. 이것이 가족 전체의 생존을 위협한다. 그러나 의사 단체 그리고 그보다 더 환자들이 강력하게 항의를 했기 때문에 당국은 최소한 그 조치의 일부만이라도 철회해야 했다. 카를과 한스의 이의 제기가 결국 성공을 거두었다.

9월 18일 한스가 좋은 소식을 받은 그날 저녁, 집 문을 두드리는 소리가 요란하게 난다. 당시 열 살이던 한스의 딸 외르디스는 긴 검은 가죽 외투를 입고 집 안을 뒤지던, 특히 아버지의 서재를 뒤지던 두 남자를 기억한다. 나중에 리히텐라데에 사는 가족들은 케테 콜비츠에 대한 책을 포함하여 주로 책을 압수한 게슈타포의 출현이 무엇을 의미하는 것인지는 언급하지 않았다. "우리는 뭔가 좋지 않은 일이나 위험한 일이 벌어지고 있다는 느낌을 받았다. 하지만 부모님은 당시에도 그리고 나중에도 정치적인 일에는 거의 아무 말도 하지 않으셨다. 우리는 단지 두 분이 모두, 아버지보다는 어머니가 더 정치적인 것에 반대했다는 것을 알고 있을 뿐이다. 어머니는 때때로 다른 사람들이 있는 모임에서 자기 의견을 말할 때 매우 용감하거나 아니면 신중하지 않았다."[9] 그의 딸들은 강제로 "철새" 모임에서 "독일소녀동맹"♦으로 넘겨졌다. 곧 그들은 아들 페터와 아르네가 히틀러 청소년단에서 그랬던 것처럼 소녀 대원에 열광했고, 그곳에서의 활동을 커다란 모험으로 체험한다. 다른 한편 유타는 부모님이 나치의 집권 직후 밤중에 돌격대원들이 다시 떼어낸 공화국의 검정 빨강 황금색 국기를 내걸었던 것을 기억한다. "나중에 나는 아버지가 당신의 생각을 우리들에게 알려주지 않은 것을 좋지 않게 생각했다. 아이들의 세계와 부모의 세계는 달랐다. 그리고 어머니가 때때로 비판적이 되면, 우리 모두는 떨었지만, 그것이 어린

♦ 독일소녀동맹(Der Bund Deutscher Mädel, BDM)은 나치 시대에 히틀러 청소년단의 여성 분파였다. 나치 정권이 추구하던 전체적인 목표에 맞게 인종적으로 하자가 없는 14세에서 18세까지 모든 독일 소녀들은 이 단체에 가입되어 조직되었다. 1936년 법으로 규정된 의무 가입 조항 때문에 독일소녀동맹은 회원 수로 보면 가장 큰 여성 청소년 단체였다. 1944년에는 회원 수가 450만에 달했다. - 옮긴이

아이들이던 우리를 불안하게 만들지도 않았고, 영향을 주지도 않았다."[10]

나치와 거리를 유지하는 것은 당시에는 전혀 당연한 일이 아니었다. 나치의 새로운 제의에서 발휘된 연극적 힘에 감명을 받았거나 겁에 질린 몇몇 지식인은 새로운 통치자에게 자발적으로 복종한다. 그것은 히틀러를 "세계 천재"라고 표현한 시인 게르하르트 하웁트만처럼 콜비츠와 서신을 주고받던 몇 사람에게도 해당되는 이야기다.[11] 그것 때문에 심지어 콜비츠는 잠시 동요한다. "이리저리 흔들리는 내 생각. 인정해야 할 좋은 것들이 많지만 거부감이 압도적이다. (······) 게르하르트 하웁트만은 '긍정'을 말하고, 케르는 그것 때문에 그를 배신자라고 부른다."[12] 하웁트만의 '긍정'은 1933년 10월에 시작된 국제연맹에서 독일이 탈퇴한 것에 그가 공개적으로 동의한 것과도 연관이 있다. 많은 사람에게 연맹에서의 탈퇴는 오래전부터 부당하다고 인식되던 베르사유 조약을 개정하기 위해 취한 상징적인 행위로 받아들여졌다.

케테 콜비츠를 새로운 질서 속에 통합시키려는 여러 번의 시도가 꾸준히 있었다. "퇴폐적"이고 "비독일적인" 작가 하인리히 만이 아카데미에서 강제로 제명된 것은 언론에서 만족스럽게 받아들여졌던 반면, 콜비츠를 배제한 것은 여러 곳에서 유감으로 받아들여졌다. "케테 콜비츠는 공산주의자다." "비록 그녀의 작품 전부가 독일 민족을 위해서" 보존될 필요는 없다 할지라도 그녀는 "민중적인" 독일 미술가라는 기사가 『베를리너 뵈르젠차이퉁Berliner Börsenzeitung』에 실린다. 그리고 『라이히스보테Reichsbote』도 다음과 같이 말한다. "의심의 여지 없이 그녀는 위대한 예술가다. (······) 사람들은 앞으로도 그녀의 위대한 재능을 그녀의 이상한 정치적 태도와

구분해야만 할 것이다."[13]

　아르투르 보누스도 요청을 받지 않았음에도 부인의 친구인 케테의 운명에 신경을 쓴다. 그는 수십 년 전부터 글을 써서 콜비츠의 작품을 분석하고 칭찬했다. 신학자이자 작가인 그는 오래전부터 유대-구약성서에 뿌리를 둔 요소가 씻겨나간 "게르만적" 기독교를 대변했고, 다른 한편으로는 특별히 케테 콜비츠와 접촉을 통해서 사회민주주의에 대한 이해를 갖게 되었다. 그는 진정한 의미에서 자신을 "유럽에서 가장 오래된 민족적 사회주의자"[14]로 여겼다. 그래서 새로운 문화 정책과 관계를 맺는 것에 두려움이 없다. 그는 1933년 봄에 「애도하는 부모 기념물」에 관한 글을 무엇보다도 신문 『푈키셔 베오바흐터Völkischer Beobachter』◆에 발표하려고 했으나, 그 글은 그 신문사에서 최종적으로 제국 선전 장관인 요제프 괴벨스Joseph Goebbels의 책상 위에 놓이게 되고, 괴벨스는 당연히 그것을 거부한다.

　『푈키셔 베오바흐터』는 이 시기에 콜비츠의 집에서도 주목을 받는다. 카를은 새로운 정치 발전에 대한 정보를 얻기 위해 한 달 동안 이 신문을 정기 구독한다. "나는 그 신문을 읽을 수가 없어. 그리고 그 신문은 너무 지나치게 격앙되어 있어." 케테는 베아테 보누스 예프에게 다음과 같이 적어 보낸다. 하지만 그녀는 일기에 그 신문을 스크랩한 것을 끼워 넣는다. "『푈키셔 베오바흐터』에서 국립

◆　『푈키셔 베오바흐터』는 1920년부터 1045년까지 발행된 민족사회주의 독일 노동자당(나치당)의 기관지다. 독일어로 "민족 관찰자"라는 뜻이다. 원래는 나치당과 상관없는 뮌헨의 작은 신문이었으나, 1920년에 나치당이 파산 직전에 내몰린 이 신문을 인수하여 당 기관지로 성격을 바꾸었다. 처음에는 주간지였으며, 1923년 2월 8일부터 일간지가 되었다. 이 신문은 스스로를 시민적 신문들과 명확하게 구분해서 '전투 소식지'로 이해했고, 정보를 제공하기보다는 오히려 강령적 선동에 더 많은 관심을 보였다. - 옮긴이

미술관을 새롭게 개편하는 것을 언급하면서 내가 만든 인물상(애도하는 부모 기념물)도 논의했어. 기사는 다행히 독일의 어머니는 그렇게 보이지 않는다는 말로 끝맺더군."[15]

아르투르 보누스는 콜비츠를 다시 예술 아카데미에 받아들이거나 적어도 그녀에게 "보상금"을 주도록 허용해 달라는 청원서를 제국 장관이자 프로이센 국무총리인 헤르만 괴링Hermann Göring에게 보낸다. 그의 관점에서 당연히 이루어져야 할 "예술가의 명예 회복"과 관련된 일에서 그는 괴링의 예술적 감각에 호소한다. 콜비츠가 그의 행동을 전혀 알지 못했다는 것을, "언급할 필요조차 없다"고 그는 말한다. 그는 반자유주의적이고 민족적인 입장을 품고 있으며, 콜비츠는 그의 마음을 돌리려고 시도하지 않았다고 언급한다.[16] 괴링 측으로부터는 우편이 도착했음을 확인하는 문서만이 남아 있을 뿐, 내용에 대한 논평은 전혀 없다. 이것은 훗날 다른 방식으로 이루어진다. "푸르 르 메리트" 훈장 소지자인 헤르만 괴링은 유대인과 비판적 지식인들에게서 프로이센의 훈장을 취소하도록 지시를 내린다. 그중에 케테 콜비츠도 포함되어 있다.

마지막으로 아르투르 보누스는 1933년 6월에 반유대주의 문화 잡지 『독일 민족성』에 콜비츠를 옹호하는 연설을 싣기 위해 잡지 발행인 빌헬름 슈타펠과 접촉한다. 슈타펠은 무뚝뚝하게 거부한다. 현재 남아 있는 그의 편지 두 통은 언급할 가치가 있는데, 그 이유는 콜비츠를 다루는 실제 전략이 침묵하면서 무시하는 것이어서, 나치 예술 정책이 그녀를 언급한 문서가 거의 없기 때문이다. 1933년 6월 16일 슈타펠은 다음과 같이 쓴다. "콜비츠는 포스터로 새로운 국가에 반대했습니다. 그녀가 현 정부에 반대하는 정당을 염두에 둔 선전 활동을 하지 않았더라면 그녀에게 아무 일도 생기

지 않았을 겁니다." 그녀는 이미 충분히 유명하기 때문에 굳이 그녀의 편을 들어 싸울 필요는 없다고 했다. 그는 지금은 "유대인 화상의 호의를 얻는 데" 성공하지 못했던 독일 예술가들을 도와야 한다고 했다.

하지만 보누스가 포기하지 않았기 때문에, 슈타펠은 일주일 뒤에 더욱 분명한 어조로 말한다. 보누스는 콜비츠가 실제로는 비정치적이며, "가능한 모든 것에 서명"을 한다고 주장했다. 슈타펠은 다음과 같이 대답한다. "하지만 그녀가 개인적으로 현 국가의 단순한 적이 아닌, 불구대천의 원수인 사회주의 진영에 속한다는 것 또한 맞는 말입니다. 현 국가는 '비정치적'이라는 논거를 인정할 수 없습니다. 왜냐하면 유명한 예술가가 국가에 반대하는 벽보를 공개했을 때, 이런 행동은 국내외 정치적으로 중요하기 때문입니다. (……) 이 국가는 누군가 자신을 불 태우려고 할 때 양보를 할 수 없습니다. 더욱이 국가에 불을 붙이려고 한 사람이 명망이 있을수록 더욱 양보할 수 없습니다. 자유로운 법치 국가에서는 반대라는 개념이 있습니다. 전체주의 국가에서 이런 개념은 더 이상 존재하지 않습니다." 콜비츠는 바이마르 공화국 시절에 이익을 보았다면, 이제 "나치" 국가에서 겪는 불이익을 받아들여야 할 거라고 했다.[17]

케테 콜비츠는 그의 이런 개입에 대해 알게 되자마자, 단호하게 그와 같은 개입을 거절한다. 그런 기회주의적 행보는 그녀의 예술과 태도 때문에 지금까지 그녀를 높이 평가했던 사람들의 신뢰를 잃어버리게 할 것이라고 했다. 그녀는 베아테 보누스 예프에게 이렇게 썼다. "나는 박해받는 사람들 곁에 있고 싶으며, 또 그렇게 해야만 해. 네가 지적한 경제적 손실은 당연한 결과지. 수천 명이 겪고 있는 상황도 그와 같아. 그것에 대해서 불평할 필요가 없어."[18]

스스로를 "게르만적 기독교인"이라고 이해하고 있는 아르투르 보누스는 그에 걸맞은 지지를 받지 못하고, 1936년에는 실제로는 공산주의자였다는 모함을 받는다.[19]

손녀 외르디스는 이렇게 회상한다. "우리가 이름을 말할 때면, 사람들은 '케테 콜비츠와 친척이냐?'고 물었습니다. 그러면 우리는 자랑과 주저함이 뒤섞인 감정으로 '그렇다'고 대답했습니다. 왜냐하면 할머니는 30년대에는 인기가 많지 않았기 때문입니다. 사람들은 할머니가 정치적으로 다른 입장이고, 사회주의자라는 것을 알고 있었습니다. 많은 사람들이 할머니가 러시아 여행을 했다는 것을 알고 있었습니다. '너희들이 케테 콜비츠의 손주들이구나'라고 할 때, 그것은 결코 칭찬이 아니었습니다." 유타 본케 콜비츠는 다음과 같이 보충한다. "우리는 할머니가 3제국에서 미움을 받았다는 것 그리고 콜비츠라는 성이 낙인이라는 사실을 알고 있었습니다. 그런 점에서 우리는 이 성에 별로 고마워하지 않았습니다."[20]

그러나 케테 콜비츠의 경우 이렇게 늘어난 배제가 작업의 중단으로까지 이어지지는 않았다. 마이스터 아틀리에를 잃은 후 그녀는 1934년 가을 베를린 미테 지역에 있는 클로스터슈트라세의 공동 아틀리에로 작업실을 옮긴다. 여기에서 그녀는 몇 년 전에 시작한 조각「두 아이를 안고 있는 어머니」를 계속한다. 남녀노소를 불문하고 조각가, 화가, 그래픽 화가와 건축가들과 친밀한 동료이자 이웃으로 지내는 것이 콜비츠에게 커다란 활력이자, 회춘처럼 작용한다. 이곳에서는 서로 스쳐 지나가는 것처럼 작업을 할 수가 없다. 상호 방문, 조력, (나치가 불신에 차서 감시한) 공동 전시회와 축제가 흔한 일이다. 여기서 콜비츠의 작업을 포함해서 계속해서 작품들이 제거된다.

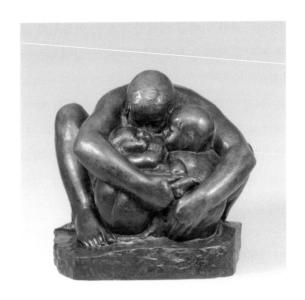

「두 아이를 안고 있는 어머니」, 1924-37년

「쌍둥이」, 1923년

케테 콜비츠와 친한 화가 헤르베르트 투홀스키Herbert Tucholski는 다음과 같이 쓴다. "아틀리에를 빌린 40명의 미술가 중에서 10퍼센트는 확고한 반파시스트였고, 10퍼센트는 위험한 나치였다. 대부분의 예술가들은 물살에 휩쓸려 떠내려가는 나무와 같았다."[21] 클로스터슈트라세에 있던 미술가들의 기억 속에서 케테 콜비츠의 "호의적이고, 도움을 주려는 친절한 정신"이 반복적으로 강조되어 나타난다.[22] 그녀는 축제에서 더 이상 춤을 출 수 없지만, 축제를 즐기는 사람들을 몇 시간 동안 지켜보고, 정치적 농담에 눈물을 흘릴 정도로 웃고, 월례 회의에서는 묵묵히 자리를 지키는 중심인물이다.[23]

1935년 2월 콜비츠가 매우 존경하는 막스 리버만이 87세의 나이로 세상을 떠난다. 그녀는 1933년 이후에도 "변종미술"을 하는 화가인 동시에 유대인으로 낙인이 찍혀 쫓겨난 그와 연락했던 몇 안 되는 예술가였다. 나치 집권 직후 리버만은 한 방문객에게 다음과 같이 설명했다. "나는 이제 증오심으로 살고 있다. (……) 더 이상 이 방에서 창밖을 내다보지 않는다. 나는 내 주위의 새로운 세계를 보고 싶지 않다."[24] 게슈타포는 시위가 생길까 봐 두려워서 장례식 참석을 금지한다. 하지만 100명 가까운 사람들이 리버만에게 마지막 경의를 표한다. 추모객 중에서 유대인이 아닌 사람은 거의 없다. 케테 콜비츠는 남편을 잃은 마르타 바로 옆에 서 있다.

장례식이 끝난 후 아직 열네 살이 채 되지 않은 유대인 소년이 콜비츠와 대화를 나누고, 그녀의 예술을 열렬히 숭배한다는 마음을 털어놓는다. 1940년 그들은 콜비츠가 율리 볼프토른의 아틀리에를 방문했을 때 다시 우연히 만난다. 율리도 나치로부터 낙인이 찍힌 화가다. 콜비츠는 도움을 주려고 하지만, 그 화가는 아틀리에에 없다. 페터 에델과 대화하면서 그녀는 자신이 할 수 있는 일이 별로

없다고 솔직하게 인정한다. "내 자신도 나이가 너무 많고, 너무 피곤해요, 그래요, 겁이 나요, 맞아요. 유감이지만 사실이 그래요."[25] 자신의 우상인 콜비츠를 따라서 그래픽 화가가 되려고 하는 에델은 그녀에게 자신의 포트폴리오를 보여주고, 그가 그린 그림들이 기술적으로는 훌륭하지만, 지나칠 정도로 훌륭하지만, 표현 측면에서는 피상적이라는 비판을 듣는다. 그는 띄엄띄엄 콜비츠를 보기 위해 그녀의 집으로 왔고, 나중에 자신을 그녀의 (마지막) 학생이라고 언급한다. 그 만남이 실제로 얼마나 집중적으로 이루어졌는지를 평가하기는 어렵다. 하지만 클로스터슈트라세의 예술가들과 여러 해에 걸쳐 활기찬 관계를 맺은 덕에 콜비츠는 고립에서 벗어나고 계속해서 그런 만남을 이어갈 수 있었다.

1936년 게슈타포가 케테 콜비츠를 심문하기 위해 그녀의 집으로 찾아온다. 소련 신문 『이즈베스티야Iswestija』에 실린 기사 때문이다. 그 기사는 케테를 나치 정권과 가능한 한 강하게 대비시키려는 노력에서 그녀가 아틀리에 비용을 지불할 수 없으며 물질적 어려움을 겪도록 처벌을 받았다고 주장한다. "독일 파시스트들에게 케테 콜비츠는 '문화볼셰비즘Kulturbolschewismus'◆의 상징이다. 그것은 현재 독일에서는 가장 큰 범죄다."[26] 케테 콜비츠는 심문에 관해서 기억에 의존해서 기록을 남겼다.[27] 그들이 그녀에게 그 기사를 읽어주었다. 그녀는 기자가 원래는 미술 수집가라고 본인을 소개했으며, 대

◆ 문화볼셰비즘은 지나치게 진보적이거나 좌파 지향적이어서 나치들이 거부했던 예술가, 예술, 건축, 학문을 평가절하하기 위해 사용한 정치 구호다. 나치 선전에서 자주 사용되던 이 용어는 베른의 건축가 알렉산더 폰 젱어(Alexander von Senger)가 만들어냈는데, 그는 이 용어로 원래 모스크바에 그 뿌리를 두고 있다고 여겨진 현대 건축의 생각들을 낙인찍고자 했다. 1933년 나치 집권 전에 그 구호는 모든 시민적 정당의 어휘가 되었고, 가장 넓은 의미에서 문화의 몰락을 지칭하는 뜻으로 사용되었다. - 옮긴이

화가 끝난 다음에야 비로소 『이즈베스티야』를 위해서 일한다고 털어놓았다고 설명한다. 그녀는 그가 그녀의 명예를 실추시키지 않는다면 기사를 발표해도 좋다고 경솔하게 허락했다고 이야기했다. 게슈타포 심문자는 그녀가 공산주의자라고 비난한다. 그녀는 결코 어떤 당에도 가입한 적이 없으며, 그녀의 작업은 그녀의 사회적 감정에 의해서만 수행된다고 대답한다. 그 공무원은 실업자를 줄이려는 조처, 동계 구호 등을 통해 사회주의를 실현하려는 나치 정당의 노력을 인정해야 한다고 말한다. 콜비츠는 자신이 언제나 그래왔다고 대답한다. 러시아 기자가 기사에서 특히 경제적 상황에 관한 그녀의 발언을 왜곡했다고 대답한다. "그 심문관은 같은 일이 다시 일어날 경우, 내 나이 등을 고려하는 일은 결코 없을 것이며, 강제노동 수용소로 끌려가는 처벌을 받게 될 것이라고 통보하면서 심문을 마쳤다."

콜비츠는 자신이 『이즈베스티야』 기사와 거리를 둔다는 내용의 언론 설명을 발표할 준비가 되어 있다고 생각한다. 이러한 유화적인 태도에도 불구하고 그녀는 (일기장에는 그저 "B"라고 기록된) 모스크바 기자의 이름이나 만남의 주선자인 화가 오토 나겔의 이름 중 아무것도 게슈타포에게 발설하지 않음으로써 나름 용기를 보여준다. "다음 며칠이 우울하고 흥분된 분위기 속에서 흘러간다. 그들이 내 설명이 충분하지 않다고 여길 것이라는 생각, 궁지에 몰려 마침내 체포될 것이라는 생각에 괴롭다. 우리는 불가피하다면 자살함으로써 강제 수용소에서 벗어나자고 결심한다. 물론 이런 결심을 먼저 게슈타포에게 알리기로 결정했다. 그러면 그들이 강제노동 수용소를 고려하지 않을 거라는 생각."[28]

케테의 삶에서 자주 그런 것처럼 절망과 기쁨이 극명한 대조를

이루며 번갈아 온다. 게슈타포가 방문한 직후 그녀는 화가 레오 폰 쾨니히가 「두 아이를 안고 있는 어머니」의 석재 작업을 지원하는 자금을 지불할 의사가 있다는 것을 알게 된다. 이전에 그것을 위해 미국 후원자를 얻으려는 시도가 실패한 적이 있다. 1936년 8월 올림픽 경기 중에 베를린 라이프치거 슈트라세에 있는 미술품과 책을 거래하는 서점 카를 부흐홀츠Karl Buchholz가 콜비츠 전시회를 계획한다. 하지만 그 전시회는 개막 직전 금지되는데,[29] 아마도 『이즈베스티야』 신문과 관련된 일 때문이었을 것이다.

케테의 조카 마리아 슈테른은 그사이 매트레이Matray라는 이름으로 결혼을 하고, 국제적인 연극 스타가 된다. 이미 1934년 "절반의 유대인" 피가 섞인 그녀는 미국으로 이민을 가서,[30] 외국 여권의 보호 아래 정기적으로 독일로 돌아온다. 1936년 여름에도 마찬가지다. 케테는 그녀와 함께 이미 그림이 걸려 있는 부흐홀츠 서점에서 열릴 예정인 전시회를 방문한다. 두 사람을 들여보내고 나서 즉시 문을 닫는다. 마리아는 8점으로 이루어진 석판화 연작 『죽음』의 침울함에 충격을 받는다. 그녀의 어머니 리제는 미리 그녀에게 마음의 준비를 하도록 이야기했지만, 그 충격은 예상했던 것보다 훨씬 강했다고 그녀는 회상한다. "그다음 나는 다시 아주 아름다운 자화상 앞에 멈췄다. 그것은 스케치였는데, 목탄 스케치였다. 그 그림이 나를 안심시켰고, 위로해 주었다." 갑자기 케테 이모가 그녀 뒤에 서서, 자화상을 가리키면서 낮은 소리로 그것이 1500마르크에 팔렸다고 이야기한다. "'상상해 봐! 1500마르크라니!' 그러면서 이모는 마치 그것이 1만 5000마르크라도 되는 것처럼 행복해 보였다."[31] 그것이 이모와 조카가 마지막으로 본 순간이었다.

1936년 가을 다시 콜비츠가 공개적으로 전시회를 열 수도 있을

것처럼 보인다. 국립미술관에서 아카데미 전시회의 테두리 안에서 이제 막 완성된 묘비 부조「그의 손 안에서 평안히 잠들다」(청동 주물은 콜비츠/슈테른 가족묘를 위해 제작한 것이다)가 전시될 예정이다. 그곳에서 멀리 떨어지지 않은 크론프린츠팔레에서 사람들은「애도하는 부모」기념물을 위한 석고 모형을 볼 수 있다. 하지만 전시회 개막 전날 밤에 국립미술관에서 조각들이 철거되어 사라졌는데, 이상하게도 크론프린츠팔레에 있던 작업들은 그대로 있다. 하지만 이런 일관성 없음은 잠시 동안만 지속된다. 드물기는 해도 다른 도시에서는 그녀의 작품을 계속해서 볼 수 있지만, 제국 수도에서는 주의 깊게 감시하는 검열관의 눈을 피해서 버티는 일은 거의 불가능하다. 콜비츠는 자신의 작품을 떼어낸 것보다는 오히려 아무런 반응이 없다는 것에 더 당혹스러워하는 모습을 보인다. 공개적인 항의(당연히 그것은 있을 수 없다)도 없고, 개인적으로 유감을 표명하는 일도 없으며, 방문도, 편지도 없다. "거의 아무도 내게 그것에 대해서 이야기하지 않는다. 나는 사람들이 오거나, 최소한 편지라도 보낼 것이라고 생각했지만, 아니었다. 침묵과 **같은 것**이 나를 둘러싸고 있다. 겪어야만 할 일이다. 지금은 카를이 아직 있다. 나는 매일 그를 보고, 우리가 서로 사랑하고 있음을 이야기하고 표현한다. 하지만 그 역시 떠나게 된다면 어떻게 될 것인가?" 일기장에 그렇게 적혀 있다. 그다음 문장은 이렇다. "사람은 자신의 내면으로 들어가 침묵하게 될 것이다."[32]

1937년 나치 예술 정책이 거부한 것들을 기록한 일종의 경전과도 같은「변종미술」전시회에 콜비츠의 작품이 전시되지는 않았지만, 그녀의 이름은 미술관에서 떼어져 사라져야 할 변종 작품을 만든 다양한 예술가 목록에 등장한다. 그녀가 70회 생일을 맞은 해이

「죽음이 소녀를 품에 안다」,『죽음』연작 중 두 번째 작품, 1934년

「거리에서의 죽음」, 『죽음』 연작 중 다섯 번째 작품, 1937년

「왼쪽 얼굴의 자화상」, 1933년

「자화상」, 1934년

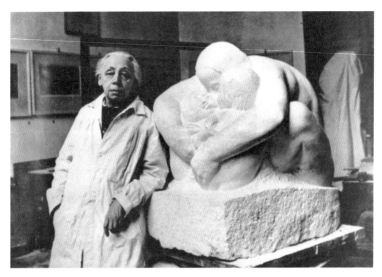

「두 아이를 안고 있는 어머니」 군상을 작업하는 케테 콜비츠, 1937년경

다. 명망 있는 화랑 니렌도르프Nierendorf가 회고전을 개최하려고 한다. 하지만 금지를 피할 수 없을 것이라고 여기기 때문에 그녀는 거절한다. 다시금 카를 부흐홀츠가 대신 뛰어든다(게다가 그는 힐데브란트 구르리트Hildebrand Gurlitt와 더불어 나치의 위임을 받아서 "변종 미술품"을 외국으로 파는 몇 안 되는 화상 중 한 사람이다). 부흐홀츠는 니렌도르프에 비해 한 단계 아래지만, 어쨌든 그는 손해 보는 것을 두려워하지 않는다는 말을 케테가 예프에게 적어 보낸다. 하지만 이 전시회에서도 작품은 오래 걸려 있지 못할 것이다. 심지어 전시회 날짜조차 확실하게 정해질 수가 없다. 전시회가 폐쇄된 후 부흐홀츠는 광범위한 압수수색을 감수해야만 한다. 콜비츠의 작업은 오직 비공식적으로만 "변종미술적"이라고 취급되었기 때문에, 그 작품 자체는 압수수색 대상이 아니었다.

　같은 해인 1937년에 나치 선전은 그녀의 1924년 작품인「빵」포스터를 한 잡지에서 프랑코 정권을 돕기 위한 구호 요청을 하기 위해 오용한다. 예술가로는 "프랑크St. Frank"라는 허구의 이름이 날조되어 사용된다. 콜비츠가 그것을 알게 되지만, 그녀는 항의하지 않기로 결정한다. 한편으로는 보복에 대한 두려움 때문이고, 다른 한편으로는 그녀의 정치적 동기가 있는 벽보 미술이 좌파만이 아니라 우파에게도 이용될 수 있다는 것이 불편했기 때문이다. (역으로 1942년 소련에 망명 중인 독일 공산주의자들이 만든 콜비츠 양식의 스케

치를 사용해 제작된 전단은 소련의 붉은 군대에 항복하도록 독일 병사들을 독려하기 위해 이용된다. "살인자들의 군대를 떠나는 것은 명예다!" 전단을 소지하고 투항하는 경우에 전단이 "통행증"으로 간주된다고 했다.[33]

1937년을 전후로 케테 콜비츠에 관한 논문 한 편이 마치 유일한 보석처럼 출간될 수 있었다는 사실이 놀랍다. 원래 렘브란트 출판사에서 1920년대에 출간한 책의 개정판을 출간한 것이다. 더욱 놀라운 것은 저자의 이름이 아돌프 하일보른이라는 점이다. 케테 콜비츠와 개인적으로 친한 유대계 의사이자 작가인 하일보른은 독일에서 글을 쓰는 것이 금지되어 있었다. 나치 정권의 권력이 정점에 달한 시기에 그는 아르투르 보누스가 나치 지배 초기에 실패했던 일, 즉 위조하거나 왜곡하지 않은 채 콜비츠의 작품을 제3제국에서 다시 언급되도록 하는 일에 성공했다. 최근에 완성된 「두 아이를 안고 있는 어머니」 조각에 대해서 그는 다음과 같이 쓴다. "그것은 예술가로서, 인간으로서, 그리고 어머니로서도 위대한 여성만이 할 수 있는 일이다."[34] (하일보른이 인용 부호 속에 집어넣은) 나치의 "동계 구호 활동" 앞에 고개를 숙인 그 책의 마지막 문장 덕분에 콜비츠의 작품을 왜곡하지 않은 채로 출판하는 것이 가능했을 수 있다. 1941년 10월 하일보른은 강제노동 수용소로 이송되기 직전에 스스로 목숨을 끊는다.

1937년 7월 케테 콜비츠의 70회 생일에 독일의 반응은 냉담했지만, 10년 전에 있었던 커다란 축하 행사에 비해서 중요한 일이 일어났다. 이제는 축하 인사가 러시아, 중국, 미국에서도 도착한다. 대부분은 모르는 팬들로부터 온 것이지만, 어떤 것은 그사이 독일에 등을 돌린 친구들이 보낸 축하 인사다. 제때에 나치 제국을 떠날 수 있었던 사람들 중 하나가 얼마 전에 레오 폰 쾨니히의 자금 지원으

로 「두 아이를 안고 있는 어머니」의 석조 조각 작업이 시작되도록 이끈 톰 이마누엘이다. 카를 콜비츠는 1939년 5월에 케테 콜비츠의 추신이 첨부된 자세한 편지를 그에게 보낸다. 그 편지는 지금까지 콜비츠 연구에는 알려지지 않은 상태였다. 이 시기에 카를은 병원을 포기해야만 했고, 심한 병을 앓고 있었다. 동시에 그와 케테는 슈테른 가족의 안녕을 묻는 질문 때문에 괴로워한다.

"4월 18일 자 당신의 편지는 살아 있다는 표시인 동시에 새로운 나라에 적응을 잘하고 있다는 첫 신호라서 우리 둘은 매우 기뻤습니다. (······) 당신이 그곳에서 실제로 하늘로 날 수 있게 되었으며 자유의 땅에서 굳건히 자리 잡을 것이라는 사실에 기분이 좋아졌습니다. 모든 것이 어떻게 될지 누가 알겠어요. 우리도 이곳에서 점점 많은 행동의 자유를 얻게 되기를 희망합니다. 제 몸 상태가 어떤지 저 자신도 알 수 없습니다." 카를은 톰이 미국에서 그와 마찬가지로 이민을 온, 법률 문제에 전혀 경험이 없는 카타 슈테른을 위해 신경을 써주는 것에 감사한다. 그는 자신의 주변 사람들이 그의 건강 상태를 그와는 다르게 본다는 느낌을 받는다. 그가 호흡 곤란과 객혈에도 불구하고 아직 내면에서 힘을 느끼고 있는 반면에, "사람들은 저를 죽을병에 걸린 것처럼 봅니다. 케테는 내 병 때문에 많은 방해를 받고 있고 힘들어합니다. (······) 몇 주 동안 아틀리에에 가지도 못했습니다. 이제 그녀는 다시 그곳으로 갑니다. (······) 최근에 우리는 또다시 돈을 거의 다 써버렸고, 낙담했습니다. 이 순간 한 예술 애호가가 소식을 알려왔습니다. 그는 멋진 조각을 한 점 사고 즉시 금액 절반을 지불했습니다. 그랬더니 주변 상황이 좀 밝아지더군요. 이런 일은 우리 삶에서 종종 있었고, 나는 아주 자주 우리가 다시 아무런 걱정 없이 지낼 수 있게 된 것에 대해 아내에게 고마워

하고 있습니다." 수십 년 동안 희생을 통해서 케테가 작업할 수 있도록 만든 사람이 카를이었다는 사실을 고려한다면 사람들은 이 문장을 감동 없이는 읽을 수 없을 것이다. "마천루 앞에서 좁쌀 같은 이런 삶이 당신에게는 아주 작아 보일 겁니다." 카를은 다음과 같이 문장을 끝맺는다. "하지만 커다란 것이 존재하기 위해서는 작은 것들도 존재해야만 합니다." 그 편지에 카를의 사진 한 장이 첨부되어 있고, 케테는 다음과 같이 설명한다. "친애하는 톰, 나는 남편이 다시 한번 (비교적) 건강한 사람들의 대열에 낄 것이라고 더 이상 희망하지 않습니다. 지금은 건강해 보이고, 너무나 좋습니다. 여기 작은 사진 속에 보이는 그는 좋지 않을 때의 모습입니다."[35]

1937년 게르하르트 마르크스Gerhard Marcks에게서 도제 수업을 받고 있던 열여섯 살 카티야 보르하르트Katja Borchardt가 강제로 클로스터슈트라세의 공동 아틀리에를 떠나야 했다. 예술가들이 유대인 학생을 더 이상 받으면 안 되기 때문이다. 얼마 후 그녀는 캐나다로 이민을 갔다. 카티야 보르하르트는 자신이 마음에 들어 했던 공간을 떠날 때, 아틀리에 입구에서 커다란 꽃다발이 든 화병을 발견한다. 그 꽃은 케테 콜비츠가 마련한 것이다.[36]

1930년대에 콜비츠의 예술은 미국에서 다시금 고향을 발견하게 된다. 재산을 가지고 신세계로 이주할 수 있었던 행운을 가진 독일 유대인들은 종종 그녀의 작품을 다른 동시대 미술과 함께 미국으로 가져갔다. 1936년 열다섯 살 나이에 뉴욕에 온 젊은 힐데가르트 바허르트도 그곳에서 다시 콜비츠 작품을 만나게 된다. "콜비츠는 내가 어린 시절을 보낸 독일에서 교양 있는 가족들에게는 널리 알려진 이름이다. 모두가 그녀를 알고 있었다. 나 자신도 어렸을 때 그녀의 그림이 담긴 엽서를 모았고, 연작 『죽음』에서 선택한 작품

「카를과 함께 있는 자화상」, 1938년

이 있는 엽서를 내 침대 위에 붙여놓았다."[37] 힐데가르트 바허르트는 고등학교를 졸업한 후 처음에는 뉴욕에 있는 독일 화랑 니렌도르프에서 일했고, 그 후에 오토 칼리르Otto Kallir 밑에서 일한다. 오토 칼리르는 1939년에 노이에 화랑Neue Galerie을 빈에서 뉴욕으로 재빨리 옮기고, 그때부터 생테티엔 화랑Galerie St. Etienne이라는 새로운 이름으로 운영한다. 당시 57번가에서 독일과 오스트리아 예술가들의 그림이 좋은 가격에 팔린다. 그것은 새로 온 사람들에게 긴급하게 필요한 돈이다. 하지만 오토 칼리르에게 돈은 가장 중요한 순위가 아니다. 그는 나치 정권 아래에서 "자신"의 예술가들이 박해받는 것을 경험했다. 그는 그들의 미술을 구하고자 한다. ("유럽에서 건져낸"이 그의 명언이 된다). 사람만이 아니라, 미술도 유럽에서 구해내야 한다. 그중에는 콜비츠의 미술도 있다.

힐데가르트 바허르트가 1940년 칼리르 화랑에서 일을 시작했을 때, 칼리르가 콜비츠의 작품 몇 점을 갖고 있는 것이 눈에 띄었다. 그녀는 칼리르가 그녀와 서신 교환을 하고 있으며, 이미 그녀를 만나기도 했다는 것을 알게 된다. 더 많은 독일 망명객들이 화랑에 콜비츠의 작품을 판매하자, 칼리르는 1943년 작품 판매를 목적으로 첫 번째 전시회를 조직해서 연다. "콜비츠는 당시에 이미 미국에서 어느 정도 알려져 있었다"고 힐데가르트 바허르트가 말한다.[38] 1908년 뉴욕 공립 도서관과 1913년 매사추세츠 스미스 칼리지가 미국에서 가장 일찍 그녀의 작품을 구매한다. 그 시기에 명망이 높은 교육 기관에서 개인이 수집한 미술품 기증관을 설립하면서 많은 동시대 미술을 유럽에서 구입했다. 판매를 목적으로 삼은 전시회들은 유랑 서커스와 비슷하게 유럽 작품에 대한 갈증을 해소해 주기 위해 미국 전역을 돌았다. 콜비츠의 인상적인 그림들은 구세계의

490

70회 생일을 맞은 케테 콜비츠, 1937년

가난한 사람들의 삶을 매우 생생하게 표현한다. 이미 1912년 『뉴욕 타임스』는 이때 예술적이거나 기술적인 측면에서 어떤 타협도 이루어지지 않았다고 칭찬한다.[39] 물론 망명 후에 상당히 사려 깊게 수집한 콜비츠 소장품이 그 모든 것을 겪은 다음에는 너무 무겁게 여겨졌기 때문에 그 작품들을 팔려고 한 예술 전문가들도 있었다고 바허르트는 말한다.

미국에서 콜비츠 작품이 어떻게 수용되었는지는 지금까지 거의 연구되지 않았다. 그것은 때때로 콜비츠가 죽기 전에 그녀의 작품이 미국에서 전혀 전시되지 않았다고 하는 조야하고 잘못된 판단으로 이어진다.[40] 이미 1910년에 뉴어크 미술관Newark Museum은 단체전이라는 테두리 속에서 「푸른색 천 옷을 입은 노동자 부인의 반신 초상화」를 선보였다. 미국에서의 첫 번째 개인전을 1912년 뉴욕 공립

도서관이 조직했다. 진정한 성공은 케테의 70번째 생일이 지난 후인 1937/38년에 이루어졌을 것이다. 1937년 뉴욕에 있는 작은 화랑 허드슨 워커는 방문객으로부터 헤어날 수가 없을 정도였다. "유감스럽게도 전시 공간이 협소해서, 우리가 갖고 있는 모든 것을 보여줄 수가 없었다. 두 번째 토요일에 우리는 400명이 넘는 사람들에게 압도당했다. 위아래로 움직이는 승강기는 사람들로 가득 차 있었다." 전쟁이 벌어지는 시기에는 음울한 분위기의 그림을 사는 사람이 거의 없는 것이 사실이지만, 화랑 주인은 나중에 다음과 같이 설명한다. "콜비츠 전시회의 성공과 후에 이루어진 판매 덕분에 아마도 우리는 2년 더 생존할 수 있는 토대를 보장받았다."[41] 이 독일 예술가가 제이크 자이틀린Jake Zeitlin에 의해 서부 해안 도시인 로스앤젤레스에서 소개되고 있는 동안 1938년 뉴욕에서는 세 곳의 화랑에서 동시에 전시회가 열린다. 전문 잡지『아트뉴스ARTNews』는 5월 14일에 다음과 같은 제목으로 기사를 쓴다. "세 개의 극적인 전시회가 케테 콜비츠의 자리를 확고하게 해주었다."

어둠의 시대에 콜비츠의 미술은 전혀 기대하지 않았던 여러 곳에서 살아남는 데 도움이 된다. 일본 미술가 신카이 가쿠오新海覚雄는 1920년대에 이미 아르투르 보누스가 포문을 연 시리즈 책『케테 콜비츠 작품』을 통해서 이 독일 그래픽 화가에 주목했다. 특히 그는 콜비츠가 정치권력의 변화에 영향을 받지 않고 유지했던 일관성에 깊은 감명을 받았다. 그가 산 미술책은 제2차 세계대전 기간 중에도 신카이 가쿠오와 함께하는데, 그때 일본 제국은 독일의 동맹국으로 미국에 맞서 싸웠다. "미술가로서의 그녀의 태도에 깊은 인상을 받은 나는 전쟁 중에 공습이 심할 때도 경보가 울릴 때마다 항상이 책을 배낭에 집어넣고서 방공호로 피신했다. 나는 지금 비가 오

던 날 방공호에서 묻힌 얼룩을 보고 있다."[42]

다른 문화의 여성들에게 콜비츠가 본받을 만한 인물로 얼마나 중요한지를 보여주는 것은 일본 프롤레타리아 문학 운동의 대표자 미야모토 유리코宮本百合子의 글이다.[43] 1941년 일본의 진주만 습격 이전에 발표할 수 있던 마지막 사회 비판적 글에서 그녀는 전 세계적으로 억압받는 여성들의 절망적인 상황을 숙고하도록 원치 않는 임신을 주제로 한 콜비츠의 그림 「병원 진료실에서」(1909년 제작)를 사용한다. 그녀는 콜비츠의 최신 전기에 관한 정보를 얻을 수 없다는 사실이 아주 가슴 아프다고 언급한다. "1929년 세계 대공황이 일어나고, 1933년 나치 독재가 세워졌을 때 케테의 삶은 어땠을까? (……) 그것에 대해서 우리는 지금 아무것도 알 수가 없다." 주류와 다르게 생각하는 사람들에게 당시 독재 국가에서의 삶은 힘든 시기다. 중국에서는 콜비츠의 숭배자 루쉰이 다음과 같이 자신의 생각을 알린다. "오늘날 이 위대한 미술가는 침묵을 선고받았지만, 점점 더 많은 그녀의 작품이 극동으로 밀고 들어왔다. 왜냐하면 미술의 언어는 어디서나 이해되기 때문이다."[44]

콜비츠의 예술이 집단적 기억 속에 남아 있던 또 다른 장소는 중립국인 스위스다. 1938년 한 편지에서 케테 콜비츠는 같은 해 베를린으로 그녀를 방문하러 온 베른의 미술품 거래상이자 화랑주인 아우구스트 클립슈타인에게 편지를 보낸다. "당신 말고 저한테서 무엇인가를 사는 사람은 거의 없습니다."[45] 그는 막스 레르스와 요하네스 지베르스Johannes Sievers가 만든 작품 목록이 그사이 구식이 된 이후로 케테의 모든 그래픽 작품을 아우르는 목록을 만들려는 야심을 품는다. 그는 케테 콜비츠 사후에도 줄어들지 않은 열정으로 그 일을 계속한다. 오토 칼리르도 확신이 서지 않을 때면 클립슈타인

에게 기댄다. "미국에서 콜비츠의 알려지지 않은 작품을 발견하면, 우리는 그것을 사진 찍어서 베른으로 보냅니다. 우리는 계속 의견을 주고받았고, 케테 사후에 누구도 클립슈타인만큼 그녀의 작품을 잘 아는 사람은 없었습니다."[46] 힐데가르트 바허르트는 그렇게 이야기한다. 아우구스트 클립슈타인은 작품 목록이 출판된 것을 보지 못한다. 그는 1951년 66세의 나이로 죽는다. 이제 막 스물여덟 살이 된 그의 긴밀한 조력자 에버하르트 코른펠트Eberhard Kornfeld가 이제부터는 클립슈타인과 코른펠트 화랑에서 미술품 거래만이 아니라, 콜비츠 작품 목록 작업도 계속 이어나간다. 그 역작은 마침내 1955년에 출간된다.[47] 오토 칼리르는 미국판을 출간한다.[48] 에버하르트 코른펠트와 오토 칼리르는 그 시기에 대서양을 사이에 두고 있는 유럽과 미국이라는 양 대륙에서 가장 중요한 콜비츠 전문가로 간주된다. 그들의 집은 오늘날까지 수집가, 구매자, 판매자들에게 가장 중요한 출발점이다. 오토 칼리르는 1978년에 죽는다. 나중에 에곤 실레 전문가가 되는 그의 손녀 제인 칼리르와 콜비츠와 연관된 문제에서 오늘날까지 상당한 명성을 누리는 힐데가르트 바허르트가 그의 후계자 자리를 나누어 가진다.

힐데가르트 바허르트와 달리 제때에 이주를 할 수 없었던 유대인의 운명은 끔찍하다. 콜비츠는 율리 볼프토른의 운명에 관해서 페터 에델에게 문의한다. 이 여성 화가는 1942년 10월 78세에 테레지엔슈타트로 이송되어서 2년 후에 그곳에서 죽는다. 에델 자신도 1943년 이후로 아우슈비츠에 갇힌다. 강제노동 수용소 간부가 그를 영국의 파운드 지폐를 위조하는 베른하르트 비밀 작전에 숙련된 그래픽 아티스트로 투입하는 바람에 살아남을 수 있었다. 그의 해석을 따르면 에델이 케테 콜비츠에게서 배운 수업 덕분에 얻게 된

능력이다. 1934년 콜비츠는 편지에서 그녀가 테네리페섬에서 가벼운 마음으로 며칠을 함께 보냈던 슈니르린 부부가 우연히 베를린에 있는 여동생 리제의 이웃집으로 이사한 것에 아주 기뻐했다.[49] 몇 년 후 오시프와 게르트루트는 거의 집을 떠나지 않는다. "그들은 이웃 사람들의 주목을 끌지 않도록 헤드폰을 낀 채로 몇 시간이나 라디오 옆에 앉아서, 유대인을 억압하는 다른 추가 조치 소식을 불안하게 기다렸다. 초인종이 울리면, 그들은 소스라치게 놀랐다. 돌격대가 온 걸까? 오시프를 데려가려고?"[50] 1939년 6월, 부부는 이런 압력을 더 이상 견디지 못하고, 수면제를 과다 복용함으로써 스스로 목숨을 끊는다. 오시프의 "아리아계" 부인은 그가 쉽게 어둠으로 건너가도록 그와 함께 죽기를 원한다. 이 조용한 죽음의 대부분을 콜비츠는 알지 못한다. 반면에 테레지엔슈타트 수용소로 실려 갈 예정이던 노령의 마르타 리버만이 1943년 3월에 감행한 자살에 대해서는 알았을 것이다.

"압송되는 사람들 모두가 끌려가기 전에 차라리 자살하는 것으로 이 치욕적인 이송은 끝났단다." 그녀는 한스에게 그렇게 편지에 쓰면서 괴테의 문장을 인용한다. "인간들은 서로를 알지 못하고, 쇠사슬에 서로 묶인 채 헐떡이는 갤리선 노예들만 있네."[51] 젊은 시절 친구인 유대인 헬레네 프로이덴하임 블로흐에게 그녀의 남편 요제프 블로흐가 프라하 망명 중에 심장병으로 예순다섯 살의 나이로 죽은 후에 보낸 조문 편지에서 케테는 다음과 같이 쓴다. "사랑하는 레네, 그 소식에 우리는 가슴이 아파. 블로흐와 너, 너희들 두 사람은 서로 잘 어울리는 한 쌍이었지. 누군가가 일전에 제대로 이야기한 것처럼, 그와 같은 공동의 삶이 쪼개진다면, 그것은 사과를 두 쪽으로 쪼개는 것과 같은 것이지. 반쪽으로 쪼개진 사과 각각의 면에

는 자잘하게 돌출된 부분과 움푹 들어간 부분이 있지. 그것은 다른 반쪽 말고는 그 어디에도 맞지 않아. 오직 그것에만 딱 들어맞지."[52]

케테는 1940년 7월, 나이가 들면서 카를이 죽음에 점점 가까워지자 사과가 절반으로 쪼개지는 것을 겪게 된다. 1930년대 후반에 만든 묘지 조각은 이것을 예감한 묘비처럼 보인다. 종교적인 이유로 얼굴 묘사가 금지된 유대인 공동묘지를 위해 만든 이 작품은 서로 꼭 쥐고 있는 한 쌍의 손을 보여준다.

1 '케테의 일기장', 673쪽.
2 『불꽃. 법, 자유 그리고 문화를 위한 일간지』. 1932년 6월 25일 자 신문, 2쪽. "나치가 정권을 잡은 후 그녀는 정치적 상황이 아직은 해롭지 않다고 간주했다. (……) 그리고 국가사회주의 지배와 합의할 수 있을 것이라고 낙관했다"는 쉬무라의 평가는 반박될 수 있다. 3주 후에야 비로소 콜비츠가 상황의 심각성을 인지했다고 쉬무라는 자신의 책 255쪽에 이야기한다. 쉬무라는 그것을 보여주는 충분한 증거는 제시하지 않는다.
3 도로테아 쾨르너, 「"사람들은 내면을 향해 침묵한다." 케테 콜비츠와 프로이센 예술원 1933-1945년」, 『베를리니쉐 모나츠슈리프트 (Berlinische Monatsschrift)』(2009/9). 159쪽.
4 '베를린 예술원 역사 문서 보관소, 분류 기호 PrAdK 1197, 23쪽.
5 케테 콜비츠, 『하인리히 베커 박사에게 보낸 편지 모음』. 빌레펠트, 1967. 11쪽.
6 예프, 246쪽.
7 '케테의 일기장', 673쪽.
8 그와 같이 은밀한 삶은 분명 모든 종류의 신화에 감염되기 쉽다. 나치 시대에 활발하게 저항했고, 후에 서독 기독교 민주연합의 동독 위성 정당의 당직자였던 에미 하인리히는 미국 저널리스트 앨리슨 오윙스와 나눈 대담에서 보조 의사로 콜비츠의 집을 방문해서 카를에게서 환자의 진료 서류를 가져왔던 일을 회상했다. 1월 차가웠던 어느 날 콜비츠가 문을 열어주었으며, 케테의 죽은 아들 페터 그리고 그다음 마찬가지로 폴란드 전장 (앨리슨 오윙스, 『여성들: 독일 여성이 3제국을 회상한다』. 뉴 브룬스윅, 1995, 310쪽 이하)에서 전사한 손자 페터에 대해 이야기를 하게 되었다고 한다. 손자 페터가 전장에 나가야만 했고, (러시아에서 전사했을 때) 카를 콜비츠는 이미 죽었다. 카를은 오래전에 병원을 포기해야만 했다. 윌리엄 폴만이 꼼꼼하게 이루어진 조사에 기반을 두고 쓴 케테 콜비츠가 주인공 역을 맡은 소설 『중앙 유럽』에서도 인용된 증거로서 신화는 지속된다.
9 2014년 4월 3일 외르디스 에르트만과 나눈 대화.
10 2014년 4월 2일 유타 본케 콜비츠와 나눈 대화.

11 슈프렝엘의 책, 669쪽.

12 '케테의 일기장', 675쪽.

13 '케테의 일기장', 911쪽(주해).

14 아이제나흐 지역 교회 문서 보관소, 아르투르 보누스 유고 서류. 25_009, 아돌프 페르디난트 쉬너러에게 보낸 1933년 4월 7일 자 편지.

15 예프, 249쪽.

16 아이제나흐 지역 교회 문서 보관소, 아르투르 보누스 유고 서류. 23_003.

17 아이제나흐 지역 교회 문서 보관소, 아르투르 보누스 유고 서류. 31_122, 23_003, 24_006.

18 예프, 264쪽.

19 아이제나흐 지역 교회 문서 보관소, 아르투르 보누스 유고 서류. 24_007.

20 2014년 4월 2일 외르디스 에르트만과 유타 본케 콜비츠와 나눈 대화.

21 헤르베르트 투홀스키, 『형상과 인간』, 라이프치히, 1985, 22쪽 이하.

22 「1933-1945년 베를린 클로스터슈트라세 공동 아틀리에. 나치 시대의 예술가들」, 전시회 도록, 베를린/퀼른, 1994, 204쪽.

23 주 19와 같음.

24 『노이에 취리허 차이퉁』(1933년 3월 3일).

25 페터 에델, 『목숨이 달린 문제일 때. 나의 이야기』 1권, 동베를린, 1979, 156쪽. 페터 에델의 부모님은 율리 볼프토른에게서 방 하나를 임대했다.

26 '케테의 일기장', 918쪽(주해).

27 '베를린 예술원' 콜비츠 관련 문서 244. '케테의 일기장', 919쪽(주해).

28 '케테의 일기장', 684쪽.

29 마이케 슈타인캄프·우테 하우크(편집), 『작품과 가치: 나치 시대의 예술을 거래하고 수집하는 것에 관해서』, 베를린, 2010, 88쪽.

30 그녀의 아버지 게오르크 슈테른이 같은 해 사망하여 더는 홀로코스트를 경험할 필요가 없게 되었다.

31 마트레이의 책, 258쪽.

32 '케테의 일기장', 687쪽.

33 퀼른 콜비츠 미술관 문서 보관소.

34 하일보른의 책, 77쪽.

35 뉘른베르크 게르만 국립박물관, 독일 예술 문서 보관소. NL 케테 콜비츠, II, C-2, 18.

36 주 22와 같음, 77쪽.

37 2014년 4월 25일 뉴욕 생테티엔 화랑에서 힐데가르트 바허르트와 나눈 대화.

38 같은 곳.

39 「뉴욕 공립 도서관 인쇄물 공간에서 열린 전시회에 선보인 케테 콜비츠의 흥미로운 동판화」, 『뉴욕 타임스』(1912년 9월 1일)」.

40 구드룬 프리치는 다음과 같이 이야기한다. "1945년이 지나서야 비로소 케테 콜비츠의 작품을 미국에서도 볼 수 있게 되었다"(구드룬 프리치·요제피네 가블러·헬무트 엥겔, 『케테 콜비츠』, 베를린/브란덴부르크, 2013, 45쪽). 실제로는 1945년 이전에 미국에서 이미 대략 30차례 콜비츠 전시회가 열린 것이 증명된다.

41 1965년 8월 21일 허드슨 워커(1907-1976)와 나눈 대화: 미국 예술 문서 보관소.

42 코사카 준코, 위에 언급한 논문에서 인용.

43 미야모토 유리코, 「케테 콜비츠의 삶」, 잡지 『아틀리에』(1941년 3월)에 수록됨. 미야모토 유리코는 열일곱 살에 첫 번째 단편 소설 「가난한 사람들」로 등단했다. 그녀는 예외적 재능을 지닌 작가로 간주되었고, 그녀가 살던 시대의 가장 중요한 여성 작가이자 비평가가 되었다.

44 크라머(1918), 114쪽에서 인용.

45 베른에 있는 코른펠트 화랑 문서 보관소. 2014년 6월 21일 베른에서 에버하르트 코른펠트와 나눈 대화.

46 2014년 4월 25일 뉴욕 생테티엔 화랑에서 힐데가르트 바허르트와 나눈 대화.

47 아우구스트 클립슈타인, 『케테 콜비츠 그래픽 작품 목록』, 베른, 1955. 알렉산드라 폰 뎀 크네제베크가 2002년 작품 목록을 근본적으로 새롭게 편집했다.

48 아우구스트 클립슈타인, 『케테 콜비츠 그래픽 작품·작품 사진이 있는 작품 전집』, 뉴욕, 1955년.

49 뉴욕 생테티엔 화랑 문서 보관소.

50 아르놀트 브레히트, 『정신의 힘을 의지해서. 회상. 2부. 1927-1967년』, 슈투트가르트, 1967, 347쪽.

51 '우정의 편지', 242쪽.

52 안나 지멘스, 『유럽을 위한 삶. 요제프 블로흐를 기념해서』, 프랑크푸르트암마인, 1956, 106쪽 이하.

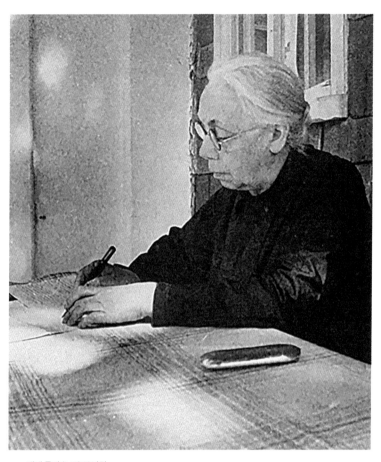

케테 콜비츠, 1940년경

야상곡 III

모리츠부르크 1944-1945년

케테 콜비츠는 1944년 7월 중순에 다음과 같이 쓴다. "며칠이 지나면, 나는, 우리는 모리츠부르크로 이주하게 될 것이다. 얼마 전부터 나를 지배한 엄청난 난청 때문에 외부 세계와의 소통이 철저하게 방해를 받았다."[1] 케테의 건강 상태는 심하게 요동친다. 리제가 동행하는 그 여행을 하려면 상태가 호전되기를 기다려야 했다. 가벼운 뇌졸중을 겪은 후에는 눈 부위가 마비되었다. 보고, 듣고, 걷는 것 모두가 어렵다.

여행의 목적지는 드레스덴 근처, 숲과 연못이 있는 목가적 풍경의 바로크풍으로 지어진 사냥용 별장 모리츠부르크다. 1918년 혁명이 일어나던 기간 중 퇴위해야 했던 마지막 작센 왕의 막내아들이 이곳에 살고 있다. 에른스트 하인리히 폰 작센 왕자Prinz Ernst Heinrich von Sachsen는 베틴 가문의 알브레히트 공 가문의 행정을 총괄하는 책임자다. 1920년대에 그는 베틴 가문을 위해서 무엇보다 회화관, 녹색의 방, 도자기 소장관과 동판화 소장관에 보관되어 있는 세계적으로 유명한 드레스덴의 소중한 예술품을 자유 국가 작센에 양도하는 협상을 맺었다. 개인적으로도 그는 예술 작품을 모았는데, 주로 19세기 작품들이다. 추측건대 그는 동판화 소장관에 있는

중요한 수집품을 통해 콜비츠를 주목한 것 같다. 1943년 그는 베를린을 방문했고, 이제 그는 케테에게 피난처를 제공한다.

나중에 신문기사 제목으로 쓰인 것처럼 "왕자와 사회주의자"라는 조합보다 더 이질적인 것은 없을 것이다. 1920년대 초반에 에른스트 하인리히는 극우에 속했으며, 바이마르 공화국에 반대하는 자유 군단, 제국 군대의 일부, 국수주의적 정치가들로 구성된 실패한 카프 쿠데타^Kapp-Putsch♦에 적극적으로 참여했다.[2] 두 사람은 이유가 다르기는 하지만 나치 정권에 대한 혐오감을 공유하고 있었다. 에른스트 하인리히는 1968년에 출간한 회고록에서 나치가 의도적으로 콜비츠를 V2 로켓 생산지로 공격받을 위험이 있는 노르트하우젠에 있는 "초라하고, 위험한" 거주지로 이주시켰다고 분개하며 서술하고 있다. 이 잘못된 묘사가 선의의 믿음에서 생긴 것일 수는 있지만, 다른 한편으로 그것이 순수하게 이타적인 동기에서 왕자가 조력자 역을 한 것이 아니라는 사실을 감추는 데 이용되어서도 안 된다. 분명 그는 콜비츠 수집품을 완전하게 보충할 수 있는 좋은 기회를 바랄 수도 있었기 때문이다.

적십자사가 이주를 조직해서 바이센부르거 슈트라세에서 구출한 직접 그린 스케치와 그래픽뿐만 아니라 나중에 조각으로 완성하

♦ 바우어 정부에서 국방부 장관을 맡았던 노스케는 군대의 규모를 축소하도록 규정한 조항에 따라서 약 6000명에 달하는 우익의 해군 의용단 '에르하르트 여단'의 해산을 명령했다. 하지만 그 여단은 정부의 명령을 무시하고 베를린으로 진격해서 1920년 3월 12일과 13일 사이 새벽에 베를린 중심부를 장악하고 쿠데타를 일으켰다. 바우어 정부는 남독일로 피신하고, 반란군은 우익 정치가 카프를 수상으로 임명하였다. 작센과 루르 지방에서 일어난 좌파의 총파업과 관료층의 소극적인 저항으로 카프가 3월 17일 스웨덴으로 망명함으로써 쿠데타가 실패하게 된다. 쿠데타 과정에서 최소 민간인 2000명이 사망하고, 쿠데타로 좌우의 대립이 극단으로 치닫게 됨으로써 바이마르 공화국의 존립에 심각한 부작용을 끼쳤다. - 옮긴이

기 위해 만든 석고 모형 두 점도 모리츠부르크로 가져올 수 있었다. 하필 1944년 7월 20일, 히틀러 암살 시도가 발생한 날 콜비츠는 모리츠부르크에 도착한다. 에른스트 하인리히 왕자는 빌헬름 카나리스^{Wilhelm Canaris} 밑에서 군사적 방어 의무를 담당했다. 카나리스는 다양한 히틀러 축출 계획을 알고 있었고, 왕자와도 그것에 대해 논의했다. 카나리스는 며칠 후에 체포되었고, 나중에 처형되었다. 그에 비해서 나치에 이미 두 번이나 잠시 체포된 적이 있던 왕자는 체포되지 않았고, 자신의 손님에게 집중할 수 있었다. 그에게는 왕자와 사회주의자가 중요한 것이 아니라, "예술 분야에서 서로를 이해하는 두 사람"이 중요하다.

콜비츠는 성 바로 맞은편에 있는 18세기에 지어진 협소한 건물 뤼덴호프로 이사한다. 건물 벽은 담쟁이넝쿨로 가득 덮여 있다. 그녀를 위해 작은 구석방이, 리제와 클라라 슈테른을 위해서는 통로를 개조한 방이 마련되었다. 가구는 성에서 왔다. 마을 사람들은 왕자가 외지에서 온 유명인을 위해 두 공간을 임대해 주었다는 사실에 분노한다. "사람들이 케테 콜비츠를 몰라서가 아니라, 그냥 일반적으로 그녀와 그녀의 예술을 거부했어요. 나도 그녀를 이전에, 그녀의 작품을 통해 알고 있었어요." 모리츠부르크에서 그녀를 돌본 의사 마리안네 베르커^{Marianne Werker}는 그렇게 기억하고, 다음 말을 덧붙인다. "나는 그녀를 거부하지 않았어요."[3] 다른 모리츠부르크 사람들은 1945년까지 그녀의 이름을 접한 적이 없었다고 한다. 나치가 콜비츠를 다루는 방식은 공격보다는 오히려 침묵하는 것이었다.

경우에 따라 그녀가 머물던 초기에 가끔씩 성 주인이 뤼덴호프를 방문하기도 한다. 반대로 케테가 성을 방문하는 것은 생각할 수

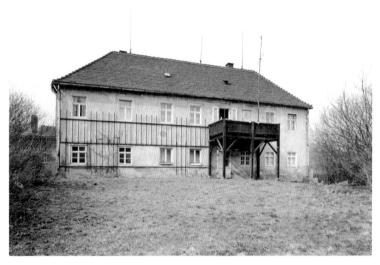

콜비츠 발코니가 있는 모리츠부르크의 뤼덴호프 모습

없다. 에른스트 하인리히는 다음과 같이 쓴다. "몹시 고독했기 때문에, 그녀는 항상 내가 방문하는 걸 기뻐했다. 하지만 나는 그녀가 건강 상태가 좋지 않아서 큰 고통을 겪었기 때문에 삶에 지쳤다는 것을 알게 되었다." 더 이상 작업을 할 수 없다는 사실에 그녀는 우울해했다. 마지막 창작 시기를 증언하는 두 점의 조각은 케테의 방에 놓여 있다. 그에 반해서 『비밀 일기』도 포함되어 있는 상당한 분량의 그래픽과 스케치 꾸러미는 보관을 위해 왕자에게 맡겨졌다. "그것은 그녀가 전적으로 자기 자신만을 위해 만든, 예술가의 가장 사적인 것이라고 말하고 싶다." 에른스트 하인리히는 분명한 모순 속에서 "그녀가 내게 언제든지 그 모든 것을 볼 수 있는 권한을 주었다"[4]고 덧붙인다. 콜비츠가 자신이 보관했던 예술 자료들을 친한 친구에게 보여줄 때조차 얼마나 조심스러워했고, 내면적으로

거부를 했는지를 생각한다면, 그의 말을 의심하는 것은 일견 타당하다. 1944년 8월 6일 자 노르트하우젠에 있는 마르그레트 뵈닝에게 보낸 편지는 다음과 같이 시작한다. "저는 이 편지를 케테의 부탁을 받고 씁니다." 여행의 노고와 적응으로 분명히 케테는 많이 쇠약해졌다. "초기에 내 상태가 좋지 않았기 때문에, 리제가 친절하게도 내 대신 편지를 썼어요. 여기 땅 밑에 고인 수맥을 내가 잘 견디지 못하는 게 분명해요. 나는 항상 당신을 생각합니다. 놀데의 집을 방문해서 원하는 결과를 얻었나요?" 우리는 마르그레트 뵈닝이 에밀 놀데Emil Nolde에게서 무엇을 하려고 생각했는지 알지 못한다. 어쨌든 1944년 2월 그 화가는 심각한 운명을 겪게 된다. 공습 때 그의 베를린 아틀리에가 완전히 불에 탔고, 3000점의 작품이 파괴되거나 손상되었다. 이어지는 편지 내용으로 케테가 2주가 지난 후에도 여전히 모리츠부르크에 안착하지 못했다는 사실이 드러난다. "이곳에는 파리가 참을 수 없을 정도"로 많다고 그녀는 불평한다. 결국 한스는 며칠 일정을 잡아서 방문할 때 파리 잡는 끈끈이를 가져가겠다고 생각했다. 괴테의 데스마스크를 "멋지게 주조한 것"이 그녀에게는 유일한 기쁨인데, 지금 그것은 그녀의 침대 위에 걸려 있다. 다른 경우 시선은 과거를 향한다. 피나무의 새둥지와 마르그레트의 딸 메키의 요란한 물구나무서기 곡예. 리제가 덧붙인 문장에는 케테가 노르트하우젠에서 선물로 받은 "잠옷을 감사하는 마음으로" 입고 있으며, "이것으로 당신들과 연결되어 있다고 느낀다"[5]는 언급이 있다.

렌카 폰 쾨르버♦가 라이프치히에서 방문한다. "그녀가 나와 이야기하고 싶어 했기 때문에 그녀가 있는 자그마한 방으로 들어갈 수 있었다. 그녀는 창문 밖으로 성을 바라보면서 안락의자에 앉아

있었다."[6] 그때 리제가 곧 떠날 거라는 얘기가 있다. 그녀는 튀링겐주의 괴스니츠Gößnitz에서 딸 카타와 함께 머물 수 있는 거처를 발견했다. 마르그레트 뵈닝에게 보낸 날짜 미상의 엽서에는 리제의 필체로 다음과 같이 적혀 있다. "다음은 케테가 구술한 내용입니다. 이곳은 커다란 위치 이동이 있을 거예요. (……) 이 시간이 지나가기만 한다면. 리제는 모레 떠날 것이고, 클라라도 떠날 거고, 나는 다가올 겨울이 두렵습니다. 손녀 유타가 내게로 올 겁니다. 그 아이는 병자를 돌보는 것에 대해 아무것도 모르지만, 사랑스러운 아이입니다."[7]

노르트하우젠으로 다음 소식을 보낸 것은 9월 19일이다. 케테의 거주지에서는 시간이 멈춘 것처럼 보인다. 다시 메키의 물구나무서기 시도를 생각한다. 하지만 이번에는 다시 케테가 직접 글을 쓴 편지다. 글자를 거의 알아볼 수 없다. 평소에는 힘차고 분명했던 필체가 이제는 불안하고 삐뚤빼뚤하며, 기울어진 줄이 서로 겹친다. 클라라 슈테른은 덧붙인 글에서 다음과 같이 논평한다. "케테 이모가 당신에게 적어 보낸 글에서 보고 추측하는 것보다 이모의 상태는 훨씬 좋아요. 매일 저녁 이모는 괴테의 두상을 쓰다듬고 당신을 생각합니다."[8]

케테를 돌보는 일에서 클라라 슈테른을 벗어나게 해줄 손녀 유타가 모리츠부르크에 도착했을 때, 그녀는 거의 2년 동안이나 할머

◆ 렌카 폰 쾨르버(Lenka von Koerber, 1888-1958)는 독일 언론인이며 작가다. 베를린에서 회화를 배웠고, 1914년 7월 에그베르트 폰 쾨르버와 결혼하고 런던으로 이주했지만, 1차 세계대전이 터진 후 다시 독일로 돌아올 수밖에 없었다. 남편은 1916년 솜 전투에서 전사했다. 전쟁이 끝난 후 그녀는 평화 운동에 참여했고, 정치에 뛰어들었다. 2차 세계대전 이후 독일 작가 연맹의 회원이 되었고, 동독에 정착해서 언론인으로 활동하고, 작가로서 케테 콜비츠에 관한 책을 쓰기도 했다. - 옮긴이

니를 보지 못했다. "할머니는 몹시 기뻐했고, 나도 기뻤지만, 조금 충격을 받았어요. 할머니가 갑자기 너무 무기력하고 늙었다는 사실이 아주 이상하게 느껴졌죠. 나는 할머니를 전혀 다른 모습으로 기억하고 있었으니까요. 우선은 아주 정신이 또렷하고 생기게 찬 모습으로, 그런 다음 작지만 아주 똑바로 걸어가는 모습으로요. 할머니는 아주 작았어요. 전에는 할머니가 도움을 주거나 대화를 이끌었는데, 이제 갑자기 내가 할머니 옆에서 그 역할을 넘겨받아야 했죠."[9] 과도기 동안 클라라 슈테른이 그곳에 함께 있었다. 하지만 곧 스물한 살의 유타가 혼자서 할머니를 돌보고 살림을 꾸려나가야만 한다. 아직 그녀는 살림을 해본 적이 없다. 이제 그녀는 건강보험료 정산을 처리하고 병원 방문에 신경을 써야 하며 식량 공급 부족이라는 조건 속에서 장을 보고 요리를 해야 한다.

그녀는 부엌을 뤼덴호프 2층에 사는 다른 거주자들과 공유한다. 남편과 사별한 늙은 귀부인 뮌스터 백작 부인과 나중에 온 피난민이 건물에서 함께 사는 거주자다. 뤼덴호프 1층에는 화가이자 케테 콜비츠의 제자였던 에르나 비트너Erna Bittner가 성인이 된 딸과 함께 산다. "그녀는 커다란 존경심을 갖고 할머니에 대해 이야기했어요. 하지만 내가 있었던 몇 달 동안, 그녀는 단 한 번도 위로 올라오지 않았죠. 그녀는 '우리가 할 수 있는 일이 있을까요?' 혹은 '저녁에 아래층으로 내려오시겠어요?'라는 말도 하지 않았어요. 나는 늙고 병든 할머니하고 오로지 둘이서만 있었어요." 유타 본케 콜비츠는 그렇게 회상한다.

호루라기 소리와 함께 하루 일정이 시작된다. 케테는 호루라기를 불어서 자신이 깨어난 것을 알린다. 그러면 유타가 침대에서 내려오는 그녀를 돕고, 옷 입는 것을 거든다. 원두커피 한 잔으로 약

간 정신이 깨어난다. 그런 다음 노부인은 침착하지만, 주의 깊게 안락의자에 앉아서 성을 바라본다. 날씨와 몸 상태가 허락하면 두껍게 담요를 두르고, 한기를 막아주는 펠트 천으로 만든 모자를 머리에 쓰고 발코니로 가서 앉는다. 발코니가 그녀의 세계 끝 경계를 이룬다. 케테는 밖으로 나가기 위해 가파른 계단을 내려가는 것을 더 이상 감당할 수가 없다.

정오에 케테는 다시 자리에 눕는다. 때로는 오후에 그리고 저녁이면 언제나 유타가 그녀에게 무엇인가를 읽어준다. 성에서 가끔씩 장작이 배달되어 온다. 그러면 바깥 날씨가 차갑고 어두워질 때, 벽난로에서 장작이 타고 온기를 선사한다. 구석에는 콜비츠 작품 수집가인 파울 베크Paul Beck가 보내준 전기난로가 있다. 유감스럽게도 전압이 맞지 않는다. 전쟁이 시작된 지 5년째가 되는 그해에 그곳에서도 먹을 것을 거의 조달할 수 없었다. 사과와 마가목 열매로 과일 잼을 만들었고, 며느리 오틸리에가 간간이 동프로이센에서 버터나 닭을 보내준다. 그리고 가끔 열정적인 사냥꾼인 왕자가 직접 잡은 꿩을 성에서 선물로 보내준다.

무엇보다 케테가 가장 포기하고 싶어 하지 않는 애용품인 원두커피를 구하는 일이 어려워진다. "어제 사랑하는 유타가 드레스덴에서 스케치용 종이와 재료를 가져왔다. 그리고 우리는 협정 하나를 맺었다." 1944년 10월 후반에 케테는 한스와 오틸리에에게 알려준다. "나는 매일 원두커피 한 잔을 마신다. 그리고 바로 일어나야만 무엇인가를 하려는 시도를 할 수 있게 된다. 이것은 매우 좋은 협정이지만, 유감스럽게도 내 눈 역시 아주 나빠졌다. 안경이 더 이상 도움이 되지 않아서, 옆으로 치워두는 게 더 낫다." 그 편지는 거의 만족스럽게 끝난다. "내가 원두커피를 마셨다는 것을 기억해야

만 해.”[10]

다른 경우 스케치를 그리는 데 필요한 다른 모든 것을, 심지어 제도판까지도 에르나 비트너에게서 빌릴 수 있을 것이라고 그녀는 같은 시기에 리제에게 편지를 적어 보낸다. 그러니 작업을 시작하지 못한 것에 대한 변명거리가 존재하지 않을 것이라고 한다.[11] 하지만 시력 감퇴가 거의 극복할 수 없는 장애임이 입증된다. “내 눈 상태가 어떤지 당신은 내 글씨에서 알 수 있을 겁니다.” 마르그레트 뵈닝은 케테로부터 그렇게 들어 알게 된다. “오랫동안 눈 주변을 주무르고 난 다음에도 그렇습니다.”[12] 그래서 그녀는 자신에게 도움이 되는 광활한 경치와 형형색색의 가을 숲에 기뻐한다. “할머니는 대략적으로 윤곽만을 인지하셨죠. 또렷하게 보지는 못하지만, 눈이 먼 것은 아니었어요. 정말로요.” 유타 본케 콜비츠가 그렇게 이야기한다. “할머니는 구름을 보셨고, 호수를 바라보았어요. 할머니는 그것이 어떻게 보여야 하는지 혹은 보일 수 있는지 알고 계셨어요. 그것은 내면의 시선과 만나는 외면적 시선이었다고 생각해요.”[13]

아주 좋은 날도 있다. 11월 5일도 그중 하나다. “오늘 처음으로 하늘은 눈부시게 푸르고, 이곳에서는 좀처럼 볼 수 없는 아름다운 풍경이다. 유타는 나를 아주 멋진 곳에 데려다놓고 난 후에, 신선한 공기를 마시러 잠시 외출했다. 그런 다음 맛있는 닭고기와 (……) 와인이 곁들인 점심이 나왔다. (……) 이렇게 단단히 중무장을 하고 음울한 겨울 속으로 들어가는 것이다.” 어쩌면 이 완벽한 날, 여동생 리제의 방문이 이어지고, 그것이 케테가 규칙적으로 기록을 다시 시작하는 동력이 되었다. “내 작업은 하루하루의 흐름을 따라가면서 그것을 기록으로 남기는 일이다. 이때 나는 구름이 어떻게 움직이는지, 바람의 상태가 어떤지를 기록하고, 그렇게 하루의 흔적을

507

찾아간다. (……) 사랑하는 한스야, 네가 나침반을 갖고 있어서 내게 빌려줄 수 있다면, 나는 기쁠 것 같다. 다른 작업을 할 엄두가 나지 않지만, 바로 거기에 내가 만족하는 체계가 있단다. 이전에 나는 1년 내내 모든 단계마다 추적할 수 있기를 바랐다. 그리고 괴테가 자연과학적으로 했던 것을 이제 나는 보다 규모가 작은 방식이지만, 내 방식대로 하고 있다."[14]

손자 아르네가 그녀에게 선물한 커다란 달력에는 말년의 이 같은 자연 탐구에 대한 언급이 다음과 같이 담겨 있다. 물고기를 기르기 위해서 물을 막아 채워두었던 성의 연못이 "진창"이 되었고, 이제 다가올 겨울을 맞이해서 비우기 위해 그 물을 서서히 흘려보낸다. 백조가 물 위를 미끄러져 날고, 갈매기가 하늘에서 맴돈다.[15] 일요일이나 생일 같은 특별한 날은 아르네의 조력을 받아서 이미 달력에 기록되어 있다. 노르트하우젠에서 케테는 그것으로 자신의 삶을 정리했지만, 모리츠부르크에서는 그것이 중요성을 잃었다.

리제 특히 한스의 방문이 중요하다. "너의 방문에 나는 깜짝 놀랐고 너무나 행복해서 밤새 끔찍한 악몽을 쫓아내는 데 도움이 되었다."[16] 나중에는 그 방문 자체가 한낱 덧없는 꿈이라는 분위기를 담고 있다. 욕망과 현실 사이의 경계는 서로 넘나들 수 있다. "내가 너를 환시처럼 보았다는 것을 너도 알지. (……) 회색 천에 완전히 휩싸인 채로. 사랑하는 리제야, 아무리 짧게 한다고 해도 작별은 힘들구나. 누군가가 너를 향해 손짓을 하는 것 같다. 내가 착각하는 것일 수도 있지."[17] 한스는 주말에 베를린에서 출발하는 방문을 항상 미리 알릴 수는 없었다. 대체로 그는 토요일 늦게 온다. 유타는 아직 깨어 있지만, "어머니 방은 이미 오래전에 불이 꺼져 있었다. 조용히 어머니에게로 다가가서는 어머니를 쓰다듬는다. 어머니가 말

씀하셨다. '한스냐? 아, 네가 와서 좋구나. (……)' 그리고 아침에 깨어나실 때면 유타에게 '내가 꿈을 꾼 것이니 아니면 어제 한스가 왔었니?' 하고 물으셨다."[18] 나중에 케테는 아르네의 달력에 한스가 그녀를 데리고 집으로 가는 꿈에 대해 적어놓는다. 그녀는 글을 쓰는 동안은 정신이 든 것처럼 보인다. "벌써 1월 12일이다. 엄청난 통증."[19] 그것이 그녀가 마지막으로 쓴 글이다.

케테는 가끔씩 외부의 사건으로 방해받았지만, 상당히 비밀스러운 삶을 살았다. 1944년 11월 그녀는 아리스티드 마욜이 공습 때 목숨을 잃었다는 소식을 듣는다(실제로 이 위대한 조각가는 9월 말경 폭우 때 자동차 사고로 치명적인 부상을 입고 죽었다).[20] 12월 초 에른스트 하인리히 왕자가 생일을 맞는다. 그래서 케테는 그에게 감사를 표하고자 한다. "그의 소원은 쉽게 충족될 수 있다. 그래서 나는 기꺼이 그의 소원을 이루어줄 작정이다."[21] 여기서 말하는 소원은 그녀가 그에게 넘겨준 작품 5점이다. "1. 게르트루트 보이머, 2. 하인리하 브라운, 3. 제르미날, 4. 제르미날을 위한 습작, 5. 아주 초기 시절의 스케치." 그녀는 마지막 작품에 개인적으로 왕자에게 헌사를 작성했고, 추가적으로 결혼 전 이름인 "슈미트"로 서명한다.[22]

라이프치히에서 도서관학을 공부하고 있는 손녀 외르디스가 크리스마스 방문을 위해 12월 중순부터 모리츠부르크에 머물게 되면서, 할머니를 보호하는 데 맞춰진 일상에 익숙하지 않은 동요를 일으킨다. "우리는 실제로는 전혀 그렇지 않지만, 훌륭한 가정주부가 되려고 했다. 즉 집을 대청소했다." 외르디스 에르트만이 이야기한다. "박박 문지르고, 발코니에서 이불을 흔들고 털어서 먼지를 없앴다. 우리는 그것을 아주 재미있다고 여겼고, 노래를 하고 웃었다."[23] 케테는 그것을 한스와 오틸리에에게 다음과 같이 묘사한다. "이제

나는 너희의 사랑스러운 딸들과 함께 있단다. 너무나 좋단다. (……) 하지만 오늘 아침 일찍 그 아이들이 요란한 소리를 냈다. 나는 그런 청소를 겪어본 적이 없다. 침대 전체를 밀어서 옮겼다. 우리 방에 딸려 있지 않는 옷장도 옮겼다. 이제 모든 것이 지나갔다. 평화가 찾아왔다. 유타는 보상으로 담배를 피운다. 내일 일요일의 즐거움을 위해 피마자유 치료를 내게 약속했다.”[24]

같은 편지에 왕자가 자신의 수집품이 늘어난 것을 아주 기뻐했다고 적혀 있다. 그는 기회가 될 때마다 콜비츠의 손녀들을 성에서 마련한 식사에 초대함으로써 보답을 한다. “그의 아들들 그리고 조카딸, 이니가[Iniga] 공주가 함께했다. 그리고 식탁에서 전체적으로 매우 가톨릭적이고 아주 귀족적이었다”고 유타 본케 콜비츠는 기억한다. “그는 호의적이고, 친절하고, 또한 관대했다. 하지만 당연히 그는 자신의 계획이 할머니의 운명에 좌지우지되도록 하지는 않았다.”[25] 그는 그와 같은 초대에서 어린 소녀들에게는 거의 주의를 기울이지 않았고, 케테 콜비츠에 대해서도 언급하지 않았다. 그것은 상류 귀족 세계에서는 적절하지 않았을 것이다. 다가오는 축제에 사용할 크리스마스트리를 원하는 그녀의 간절한 소망은 이루어지지 않는다. “아무것도 할 수 있는 것이 없었다”고 케테는 한스와 오틸리에에게 보내는 편지에서 한탄한다. “왕자는 무엇이든 쏘아 잡는 걸 좋아하지만, 크리스마스트리에는 가까이 가려 하지 않는다. 그리고 그런 상태가 유지될 것이 분명하다.”[26]

케테에게 손녀들과 함께한 크리스마스는 멋진 축제다. 리제가 “아주 무료한 지역에서” 사는 반면, 그녀는 “적어도 아름답고 탁 트인 풍경이 있는 창문”을 지니고 있다고 마르그레트 뵈닝에게 알려준다. 그녀가 몹시 두려워했던 검은 겨울의 해가 가장 짧은 날이 곧

끝날 거라고 했다. 물론 그녀의 손으로 직접 쓴 글자는 알아볼 수 없을 정도로 엉망이 되었고, 손가락은 더 이상 마음먹은 대로 움직이지 않는다. 그리고 그녀는 약해진 시력에 대해 다음과 같이 말한다. "내 눈이 이제 온통 뒤죽박죽이야."[27]

그것은 점점 그녀의 또 다른 상태를 묘사하는 그림이 된다. "어떤 면에서 그녀는 더 이상 그녀가 아니다. 그녀는 치매는 아니지만, 아주 둔하고 건망증이 심하다."[28] 1945년 1월에 그녀는 리제에게 동상에 걸린 손가락에 사용하라고 장갑을 보낸다. 그녀 자신은 더 이상 그것이 필요하지 않다고 한다. "내 머리는 이제 뒤죽박죽이다. 생각했거나 꿈꾸었던 것 혹은 들었던 것 전부가 머릿속에서 뒤엉켜서 엉망진창으로 빙빙 돈다."

"그녀는 일반적으로 매우 우울했다"고 의사 마리안네 베르커는 회상한다. "나는 그녀를 일주일에 몇 번씩 방문했고, 필요하면 약을 주거나 주사를 놓았으며, 할 수 있는 한 말을 걸기도 했다. 그녀는 한편으로는 죽음을 갈망하지만, 다른 한편으로는 죽음을 두려워했다. 그래서 나는 드물게 그녀와 대화를 나누던 중 그녀가 '내 마음이 몹시 두려움을 느낄 때/두려움에서 나를 끄집어내소서/(당신의 두려움과 고통에 따라서)'◆라는 성가를 인용한 것을 아직도 기억하고 있다. 감동적이었다."[29] 우리는 이 대화가 이루어진 날짜를 1945년 2월 초로 잡는다. 리제에게 보낸 한 엽서에도 다음 인용구가 있다. "너는 내가 평생 죽음과 대화를 나누었다고 하는구나. 아, 리제. 죽어 있는 상태는 틀림없이 좋을 거야. 하지만 죽는 건 너무나 두렵구나. 내 마음이 몹시 두려울 때면."[30] 케테는 여동생에게 그 성가를

◆ 마태수난곡 작품 244번 54곡 「피와 상처로 가득한, 오 주님」에 나오는 대목. - 옮긴이

한 줄 이상 인용할 필요가 없다. 마태수난곡에 들어 있는 그 노래는 두 사람이 가장 강렬하게 경험한 음악 작품이기 때문이다.

케테는 손녀 유타와 함께 죽음에 대해 이야기하기를 원한다. "물론 그 일이 제게는 아주 힘들었어요. 나는 죽음에 대해서 이야기하고 싶지 않았어요. 나는 살고 싶었고, 삶에 대해서 그리고 존재할 수 있는 것과 존재하게 될 것을 이야기하고 싶었죠. 하지만 그것은 더 이상 할머니의 세계가 아니었어요." 그녀는 육체적 의미의 부활이 아니라, 죽음 이후의 평화와 안식을 믿는다. "맞아요, 나는 두려워요, 부활은/그렇게 빨리 이루어지지 않을 겁니다." 그녀는 하이네의 시를 인용한다.[31] 시를 기억에서 끄집어내어 암송하는 것은 이 시기 케테에게는 이중으로 중요하다. 첫째로는 위안이면서 기억을 유지하는 데 도움이 되기 때문이며, 둘째로는 그녀의 정신이 아직은 온전하다는 증거이므로.

"그녀에게 삶은 죽음과 관련 있는 한에서만 중요했다. 하루하루 죽음이 찾아올 수 있고, 매일매일 죽음을 향해 끌려갈 수도 있다."[32] 죽음이라는 주제는 콜비츠 작품 초기부터 있었지만, 그것에 대한 해석은 계속 바뀌었다는 것을 알 수 있다. 사회 비판적인 작업에서 비참한 죽음은 비참한 삶의 결과로써 생긴다. 자기 순서가 아닌 사람들, 즉 아이들이 종종 죽는데, 만약 세상이 공평하다면 그런 일은 일어나지 않을 것이다. 적절하지 않은 시기에 아들과 손자를 잃어버린 경험을 그녀는 예술적으로 선취했고, 결국은 스스로 그 고통을 견뎌내야만 했다. 나중에 작품에서 죽음은 점점 더 그녀에게 가까이 다가오고, 고발하는 요소는 형이상학적 고찰에 자리를 내어준다. 「죽음이 부름」에서는 여전히 두려움이 지배적인 반면, 「죽음을 친구로 인식하다」는 작품에서는 이미 제목에서 새롭게 찾은 평화

「죽음을 친구로 인식하다」,『죽음』연작 중 여섯 번째 작품, 1937년

모리츠부르크의 케테 콜비츠 방

를 보여준다. "곧 전쟁이 끝날 것이라는 어떤 기대도 없었고, 이런 저런 것을 체험하고자 하는 마음도 없었다. 오로지 무한한 피로만 이 있었다."[33]

2월 13일과 14일에 드레스덴 중심지가 전쟁을 통틀어 가장 끔찍한 공습에 완전히 파괴되면서, 약 6만 명이 목숨을 잃었다. 도시 변두리 모리츠부르크는 타격을 받지 않았다. 하지만 불타는 도시의 화염으로 핏빛처럼 붉게 물든 하늘은 훨씬 먼 곳에서도 보였다. 모리츠부르크에서 20킬로미터 떨어진 바흐비츠 요양원에 머물고 있던 시인 게르하르트 하웁트만과는 완전히 대조적으로 콜비츠는 파괴의 전체 규모에 대해서는 전혀 알지 못했다. 두 사람은 상대가 가까이 살고 있다는 것도 전혀 몰랐다. 그녀의 삶에서 종종 그랬던 것처럼 가능했을 수도 있는 이 만남은 우연의 일치로 성사되지 못했다. 1942년에 콜비츠는 하웁트만에게 그녀의 자화상을 보냈다. 마지막 편지 접촉은 노르트하우젠에서 보낸 1943년 11월로 적혀 있다. 나이 든 두 예술가는 자신들이 앓는 눈병이 그들의 새로운 공통점이라는 점을 알게 되었다. 케테의 편지는 삶을 계속 끌고 갈 힘이 없다는 말로 끝난다.[34] 드레스덴 공습 때 하웁트만의 창문 바로 앞에 있는 정원에서 폭탄이 터진다. 하웁트만은 유리 파편으로 뒤덮인 채, 겨우 방공호로 옮겨진다. 아마도 이때 심장마비가 왔을 것이다. 마비 현상은 치료할 수 있지만, 그도 역시 계속 살아갈 힘을 잃어버린다. 시인은 그의 유명한 탄식의 시에서 다음과 같이 쓴다. "우는 법을 잊어버린 사람은 드레스덴이 무너질 때 다시 그것을 배운다. (……) 나는 운다."[35]

유타는 공습 직후에 도시에 있었는데, 그녀가 목도한 참혹한 모습의 세부사항들은 나중에 지워진다. "나는 연기가 솟아오르는 폐

허 더미를, 그 더미에서 솟아 있는 손을 기억한다. 그것만으로도 충분히 끔찍했다.”[36] 드레스덴이 파괴되고 2주 후에 라이프치히가 1년간의 휴지기를 끝내고 대규모 공습의 표적이 되었을 때 손녀 외르디스는 졸업 시험을 눈앞에 두고 있었다. 2월 27일이다. 그녀가 살던 집이 공격받았을 때, 거주자들은 정원의 방공호로 대피했다. 방공호는 부러진 나무들과 무너져 내린 외벽에 파묻혔다. 묻힌 사람들이 구출될 때까지는 꽤 오랜 시간이 걸린다. 외르디스는 정신에 충격을 받아서, 며칠간 친구 집에서 보내며 시험을 치른다. 3월 중순에 그녀는 모리츠부르크에 있는 언니와 할머니에게로 간다. 외르디스가 자신을 손님으로 여기는 동안에도 할머니를 돌보는 일은 여전히 유타에게 맡겨져 있다. 가끔 두 젊은 여성은 종말론적인 분위기에서도 유쾌한 일을 끌어내는 데 성공한다. “할머니는 우리가 있는 것을 기뻐하셨어요. 그리고 우리가 즐거워하거나 노래를 부르면 기뻐했어요. 아마 가끔 할머니도 함께 노래를 부르셨을 거예요. 하지만 할머니는 너무 늙었고 아주 쉽사리 피곤함을 느꼈어요. 그리고 할머니는 아주 온화했고, 아주, 아주 작게 오그라들었죠.”[37]

말년의 케테의 삶은 세 가지를 중심으로 돌아간다. 그것이 그녀가 말하는 “방향을 잡을 수 있는” 고정점이다. “지팡이가 전부였어요. 그것을 친구로 여겼어요.” 그녀는 카를이 죽고 난 다음부터 그것을 사용하고 있다. 아마도 그것은 이제는 사라지고 없는 믿을 수 있는 남편을 대신한 것이 분명하다. “휘어진 손잡이가 있고 자연스러운 색깔의 튼튼한 모습”의 지팡이는 이제 그녀의 일부분이 되었다. 케테는 그 지팡이를 자신의 관에 넣어달라고 유타에게 부탁한다.[38]

다른 종류의 버팀목이 되어준 것은 “사랑하는 늙은 선배” 괴테였다. “괴테는 그녀에게 아주아주 가까운 존재였어요. 우리는 『시

516

와 진실』에 있는 문장들을 읽었고, 할머니가 몹시 기뻐하시던 것을
아직도 기억해요. 매일 밤 우리는 잠시 괴테를 찾았어요." 그녀는
데스마스크를 거의 알아보지 못해서, 유타가 그것을 떼어내서 침
대에 누워 있는 할머니의 손에 쥐여주었다. 마지막 몇 달 동안 가장
빈번한 대화의 주제는 한스였다. "항상 핵심은 아들이 와서 곁에 있
기를 할머니가 바란다는 것이었어요. 괴테와는 다른 의미에서 아들
은 그녀의 집이었어요. 할머니가 우리 손녀들에 만족해하셨다고 생
각하지만, 진짜 역할은 아들이 했어요."[39]

　　1945년 2월에 보낸 엽서에서 한스에게 다시 방문할 것을 권유
하는 말에는 여전히 유머가 넘치는 듯하다. "지금 네가 올 수 있다
면, 내가 커피를 충분히 준비해 두었기 때문에, 너는 즐거워할 거

다. 네가 오면 언제라도 마실 수 있는 커피가 있단다."[40] 나중에 보낸 소식에서 어조는 완전히 바뀌어서, 이전에 들어본 적 없는 아들에 대한 신랄한 비난을 담고 있다. "매일 밤 나는 네 꿈을 꾼다. 나는 **반드시** 너를 다시 한번 봐야겠다. 정말 어떤 상황에서도 올 수 없는 거라면 믿으마. 하지만 그 말을 너한테서 직접 들어야만 하겠다. 그런 다음 끝장을 낼 수 있는 자유를 내게 다오. 그럴 때는 내가 사랑하는 어머니 저는 당신을 더 이상 볼 수 없습니다, 라고 적어 보내라."[41] 엽서에는 날짜가 없다. 한스 콜비츠는 그것을 3월이라고 확인해 준다. 1945년 3월 30일로 정해진 성 금요일에 어머니를 마지막으로 방문하기 전이다.

유타 본케 콜비츠는 다음과 같이 기억한다. "날이 더웠다. 아버지가 올 거라고 했다. 대공습 이후로 모리츠부르크로 오는 교통편이 끊겼다. 어쨌든 아버지는 밤중에 이웃 마을에서부터 숲을 지나고 산을 넘어서 왔다. 나는 아버지를 마중 나갔는데, 멀리서 아주 무시무시하게 생긴 남자가 나타났다. 그 사람이 점점 더 가까이 다가왔고, 나는 겁이 나고 무서워졌다. 잠시 후 알고 보니 아버지였고, 우리는 몹시 기뻤다."[42] 한스 콜비츠가 이 방문을 묘사한 것은 거의 동화처럼 목가적으로 읽힌다. "나는 어머니가 전에 오라토리오로 자주 들었던 마태복음의 부활절 장면을 읽어드렸고, 어머니가 사랑하는 『파우스트』의 부활절 산책 부분도 읽어드렸다. 어머니는 사람을 압도하던 선의와 위엄이 모두 파괴되었음에도 망명 중인 여왕처럼 보였다. 그것이 내가 본 어머니의 마지막 모습이다."[43]

하지만 현실은 전혀 목가적이지 않다. 그리고 1945년 3월 말 현실은 모리츠부르크성의 동화 같은 배경 앞에서도 더 이상 멈추지 않는다. 붉은 군대는 괴를리츠 근처에 주둔해 있다. 소련군의 진격

이 임박했다는 것은 논란의 여지가 없다. 한스 콜비츠는 부활절 휴가 내내 모리츠부르크에 머물렀던 것 같다. 어쨌든 이것은 여동생 리제에게 보낸 케테의 마지막 편지에서 알 수 있다.[44] 모두가 임박한 위험을 의식하고 있었지만, 한스가 이 시기에 러시아군의 진격을 앞에 두고 어머니와 두 딸을 위해서 해결책을 찾기 위해 움직였다는 것을 추론하게 해주는 것은 아무것도 없다. "모두들 그것 때문에 몸을 떨었다. 사람들은 강간에 대해 들었다"고 유타 본케 콜비츠가 이야기한다. 그녀는 할머니와 그것에 대해 이야기했다고 한다. "그러자 할머니가 러시아군이 오면 그냥 그들을 당신에게로 데려오면 아무에게도 해를 입히지 않을 것이라고, 왜냐하면 그녀는 러시아에서 아주 유명하기 때문이라고 말씀하셨어요."[45] 하지만 그때도 손녀들은 최전방에 있는 러시아의 일반 병사들이 특히 러시아 말을 전혀 할 줄 모르는 케테 콜비츠한테 어떤 감명을 받을지 강하게 의심한다.[46]

한스가 방문한 시점에 모리츠부르크성은 이미 주인이 떠난 상태였다. 2월 초 에른스트 하인리히 왕자는 아들들과 함께 베틴 가문의 보물을 상자 43개에 담아 인근에 숨겨두었다. 도피가 임박했음을 알려주는 명백한 신호였고, 3월 초에 실제로 도피가 이루어졌다. "나는 왕자의 비서인 마틸데 루더르트와 이야기를 했어요. 왕자가 아직 거기에 있고, 화물차를 갖고 있다기에 나는 그가 할머니를 데려갈 수 있는지 물었어요. 하지만 그녀는 거절했어요. 어쩌면 그가 거절한 것일 수도 있어요. 우리는 몹시 당혹스러운 상태에 처하게 되었는데, 무얼 해야 할지 전혀 알지 못했기 때문이에요."[47] 사정이 점점 긴박해지자, 마침내 손녀들도 걸어서 모리츠부르크를 떠난다. 그들은 뤼덴호프 아래층에 살던 에르나 비트너에게 할머니와

함께 탈출할 가능성이나 숲속 은신처를 찾겠다고 알린다. 4월 16일 한스에게 보낸 케테의 마지막 편지 한 문장은 아마도 그것과 연관된 것이리라. "유타는 잠정적으로 떠나는 것을 미루었다. 아마도 그녀는 나중에 다시 한번 시도할 것이다." 그녀는 아들이 왔다고 믿게 만드는 환각에 대해서 쓴다. 그리고 "전쟁은 마지막까지 나를 따라다니는구나"[48]라고 씁쓸한 신조와 같은 말로 엽서를 끝낸다.

의사 마리안네 베르커는 케테 콜비츠가 "몹시 어려운 상황에 처해 있었다"고 기억한다. "그녀는 중병에 걸려 있었고, 모리츠부르크 마을 전체는 진격해 오는 소련군에 대한 두려움과 불안으로 들끓고 있었다. 그리고 케테 콜비츠를 개인적으로 돌보았던 손녀들도 사라졌다. 이전에 구할 수 있다면 온갖 것을 구해서 그녀에게 갖다 주던 왕자도 더 이상 없었다. 그녀는 사실상 혼자였다." 손녀들이 숲에서 헤매는 동안 살아 있는 케테 콜비츠를 본 마지막 사람은 마리

안네 베르커일 것이다. 1945년 4월 22일이다. "마지막 날 오전에 다시 한번 그녀를 방문하러 갔어요. 그녀는 침대에 누워 있었는데, 의식이 없었고, 숨 쉬는 게 힘들었고, 말을 걸어도 반응이 없었죠. 내 생각에, 정확히 기억은 안 나지만, 그녀에게 혈액 순환 촉진제를 한 번 더 놓았던 것 같아요. 그런 다음 이곳 지역 전체를 살펴봐야 했기 때문에 다시 떠났어요. 오후에, 저녁 무렵에 다시 왔는데, 이미 그녀는 더 이상 살아 있지 않았어요."[49] 의사는 사망 진단서에 심장 마비라고 기록한다.

이 시기에 너무 많은 사람이 죽었다. 극소소의 사람을 위한 관만이 남아 있었다. 모리츠부르크에서 외지인은 아마포에 싸여서 매장되었다. 죽은 미술가는 그런 아마포조차도 거리에서 죽은 90세 노인과 나누어 썼다는 이야기가 전해졌다. 하지만 자이프트 목사는 성의 도서관에 있는 콜비츠에 관한 글을 읽으며 장례 설교를 준비하면서, 고인이 어떤 사람인지를 분명하게 알게 된다. 곧 그의 아내가 마지막으로 갖고 있던 관 하나를 콜비츠를 위해 내주도록 목수를 설득하는 데 성공한다. 실패한 오디세이가 되어 돌아온 손녀들은 시신 안치소에서 할머니를 발견한다. 그들의 실제 피난은 5월 5일 새벽에 이루어진다. 병사들을 실어 나르는 수송대가 그들을 미군이 주둔하는 카를스바트로 데려간다. 그들은 콜비츠의 유품 중에서 무엇과도 바꿀 수 없는 스케치 묶음 다발을 구해내는 데 성공한다.[50]

장례식에서 관은 성에서 따온 흰색과 붉은색 목련을 뤼덴호프의 담쟁이넝쿨로 엮어 만든 화환으로 장식되었다. 관 위에는 지팡이 대신 파란색 작은 화환이 놓여 있다. 유골 가루 상자는 그녀의 소원대로 카를 콜비츠가 이미 휴식을 취하고 있는 베를린 프리드리

히스펠데의 가족 묘지로 나중에 이장되었다. 한 해 전에 그녀는 다음과 같이 썼다. "삶은 내게 아주 호의적이었다." 이제 죽음도 마찬가지였다.[51]

1927년 케테 콜비츠가 「애도하는 부모」 기념물을 완성하기 전에 그녀가 존경하던 에른스트 바를라흐가 공중에 떠 있는 천사의 형상으로 된 1차 세계대전의 사망자를 위한 기념물을 완성했다. 그 기념물은 귀스트로우 성당Dom zu Güstrow에 자신의 자리를 찾았다. 조각을 완성한 후 바를라흐는 그가 무의식적으로 천사에게 어떤 특정 여인의 얼굴 특징을 부여했다고 언급하면서, 만약 이것이 계획된 의도였다면 실패했을 것이라고 덧붙인다. 그것은 케테 콜비츠의 얼굴이었다. 1937년 천사상은 "변종" 미술품으로 간주되어 교회에서 철거되고 나중에 녹아 사라졌지만, 전쟁 후에 나치를 피해 숨겨두었던 두 번째 주조 틀을 바탕으로 다시 제작할 수 있었다. 원래 냉정함으로 유명한 시인 베르톨트 브레히트Bertolt Brecht는 복원된 바를라흐 조각을 처음으로 볼 수 있었던 사람들 중 하나다. "'귀스트로우 기념물'의 천사가 (……) 나를 압도한 것은 놀라운 일이 아니다. 그 조각상은 잊을 수 없는 케테 콜비츠의 얼굴을 하고 있었다. 그런 천사가 맘에 든다."[52]

귀스트로우 성당에 복원된 바를라흐의 「천사상」

1 베를린 국립도서관 케테 콜비츠 자필 문서 보관소, I/1570-23. 에르나 크뤼거에게 보낸 날짜가 없는 편지.

2 에른스트 하인리히 폰 작센, 『내 삶의 여정. 왕궁에서 농부의 농장으로』, 드레스덴, 2004, 146쪽 이하.

3 「모리츠부르크에 살았던 케테 콜비츠」, 1987년 드레스덴에 있는 DEFA 스튜디오의 애니메이션, 리얼리즘 필름 부서 소속 울리히 테슈너가 제작한 텔레비전 다큐 필름.

4 작센(2004), 285쪽 이하.

5 마르그레트 뵈닝에게 보낸 개인 소유의 1944년 8월 6일 자 편지.

6 쾨르버(1957), 236쪽.

7 마르그레트 뵈닝에게 보낸 개인 소유의 날짜가 없는 편지.

8 마르그레트 뵈닝에게 보낸 개인 소유의 1944년 9월 19일 자 편지.

9 2014년 4월 2일 유타 본케 콜비츠와 나눈 대화.

10 '우정의 편지', 247쪽.

11 콜비츠(1948), 167쪽.

12 마르그레트 뵈닝에게 보낸 개인 소유의 1944년 11월 12일(?) 자 편지.

13 주 9와 같음.

14 '우정의 편지', 248쪽.

15 '베를린 예술원' 콜비츠 관련 문서 281, 1943-45년, 일정표. 1944년 11월 기록은 그 이외에 지속되는 심장 문제를 가리킨다.

16 콜비츠(1948), 167쪽, 한스에게 보낸 1944년 10월 17일 자 엽서.

17 콜비츠(1948), 168쪽, 리제에게 1944년 11월 후반부에 보낸 엽서.

18 콜비츠(1948), 들어가는 말, 15쪽.

19 '베를린 예술원' 콜비츠 관련 문서 281, 1943-45년, 일정표, 1945년 1월 12일.

20 주 12와 같음.

21 '우정의 편지', 249쪽.

22 '베를린 예술원' 콜비츠 관련 문서 281, 1943-45년, 일정표, 1944년 12월 8일.

23 2014년 4월 2일 쾰른에서 외르디스 에르트만과 나눈 대화.

24 '우정의 편지', 249쪽 이하.

25 주 9와 같음.

26 '우정의 편지', 250쪽.

27 개인이 소유하고 있는 1944년 크리스마스 기간에 마르그레트 뵈닝에게 보낸 편지.

28 주 9와 같음.

29 주 3과 같음. 교회 음악은 파울 게르하르트와 요한 크뤼거의 「피와 상처가 가득한 머리」다.

30 콜비츠(1948), 171쪽. 1945년 2월 초 리제에게 보낸 엽서.

31 주 9와 같음.

32 콜비츠(1948), 「최후의 시기에서」, 유타 콜비츠의 기억, 190쪽.

33 같은 곳.

34 베를린 국립도서관에 소장된 게르하르트 하웁트만 관련 서류 GH Br NL A: 콜비츠, 1, 16; 1, 19; 2, 25.

35 슈프렝엘, 위에 언급한 책, 714쪽 이하.

36 주 9와 같음.

37 주 23과 같음.

38 주 9와 같음.

39 같은 곳.

40 콜비츠(1948), 172쪽.

41 '베를린 예술원' 콜비츠 관련 문서 161, 한스 콜비츠에게 보낸 날짜 없는 편지, 콜비츠(1948), 172쪽.

42 주 9와 같음.

43 콜비츠(1948), 들어가는 말, 16쪽.

44 '베를린 예술원' 콜비츠 관련 문서 190, 가족 간의 서신 교환, 리제에게 보낸 1945년 4월 5일 자 엽서.

45 주 9와 같음.

46 그것이 케테 콜비츠와 러시아 사이의 마지막 오해가 아니다. 그녀의 죽음 이후 소련은 미술가에게 경의를 표하고자 해서 1945년 전쟁 중 파괴된 율리우스 루프의 부조상을 러시아 조각가로 하여금 복원하도록 한다. 하지만 러시아 조각가는 잘못된 밑그림을 사용해서 콜비츠의 할아버지 대신에 케테의 아버지 카를 슈미트의 얼굴 특징에 맞춰서 작업한다. 이 잘못은 1991년이 되어서야 하랄트 하케의 복제품으로 수정된다. 그 작품은 오늘날 칼리닌그라드(당시는 쾨니히스베르크)에서 볼 수 있다.

47 주 9와 같음.

48 '우정의 편지', 251쪽 이하.

49 주 3과 같음.

50 주 23과 같음.

51 콜비츠(1948), 164쪽, 한스와 오틸리에에게 보낸 1944년 5월 14일 자 편지.

52 얀센의 책, 214쪽에서 인용.

감사의 말

케테 콜비츠의 손주인 외르디스 에르트만, 유타 본케 콜비츠 박사, 아르네 안드레아스 콜비츠 의학교수의 관대한 지원이 없었다면 이 책은 지금의 모습으로 나오지 못했을 것이다. 그들은 인내심과 전문 지식을 갖추고 대담 상대자인 우리에게 시간을 내주었고, 우리를 위해 개인 문서를 공개했다. 할머니의 일기장을 편집한 퀼른 케테 콜비츠 미술관의 초대 관장 유타 본케 콜비츠 씨는 그 밖에도 우리에게 많은 중요한 조언을 해주었다.

25년 이상 퀼른 케테 콜비츠 미술관을 이끈 하넬로레 피셔 씨에게 특히 감사한다. 그녀는 이 계획을 처음부터 집중적으로 우리와 함께하면서 도움을 주었다. 우리는 항상 그녀의 전문 지식과 도와주려는 태도를 신뢰할 수 있었다. 원고의 오류를 수정하거나 삭제할 수 있었던 것에도 추가적으로 감사를 드린다.

베를린 미술사학자이자 오랫동안 콜비츠를 연구한 전문가인 아네테 젤러 씨가 우리의 원고를 꼼꼼하게 비판적으로 읽고, 주요한 많은 언급을 통해서 수정해 주었다. 그녀는 광범위한 전문 지식을 사욕 없이 우호적으로 우리와 공유했다. 그럼에도 생겨날 수 있는 나머지 오류는 전적으로 글을 쓴 우리의 책임이다.

미카엘라 헨델은 할머니인 마리안네 피들러의 유품에 우리가 접근할 수 있도록 관대하게 허락해 주었다. 지금까지 알려지지 않았던 케테 콜비츠의 작품을 발견하게 된 일과, 여전히 작품에 대한 제대로 된 평가가 이루어지고 있지 않은 마리안네 피들러의 작품을 폭넓게 살펴볼 수 있게 된 것도 그녀 덕분이다.

힐데가르트 바허르트와 제인 칼리르는 뉴욕에 있는 생테티엔 화랑에서 우리를 위해 인상적인 콜비츠 문서 보관소에 접근할 수 있도록 해주었으며, 그들은 대담 상대자인 우리에게 영감의 원천이었다.

베른에 거주하는 에버하르트 코른펠트 박사가 2014년 자신의 화랑에서 한창 기념 경매를 진행하고 있었음에도 우리를 위해 시간을 내주었고, 그의 동료 크리스티네 슈타우퍼와 베른하르트 비쇼프와 마찬가지로 상당한 지식으로 우리의 연구 조사를 지원해 준 데 감사를 드린다.

베를린 케테 콜비츠 미술관 관장인 이리스 베른트 박사는 항상 우리 곁에서 도움을 주었고, 모리츠부르크의 케테 콜비츠 집 관장인 자비네 헤니쉬도 마찬가지로 도움을 주었다.

에리카 키아라 갈리는 레오나르도 장학금의 지원을 받으면서 수개월 동안 베를린 문서 보관소를 샅샅이 조사했다. 독일어가 모국어는 아니지만, 그녀는 읽기 힘든 손으로 쓴 서체를 해독할 때 진정으로 놀라운 기적 같은 일을 해냈다. 카타리나 키론스카는 중요한 사전 작업을 해주었다.

쾰른에 있는 케테 콜비츠 미술관 직원들, 누구보다도 안네 할바이, 카타리나 코젤렉 그리고 슈테파니 므니치는 언제든 문의할 수 있었으며, 우리가 조사를 할 때 전문 지식으로 도움을 주었다.

정보와 암시를 주신 것에 우리는 킬에 거주하는 울리케 볼프 톰젠 박사, 하이델베르크의 클라우스 슈테크 박사, 빈의 머레이 홀 박사와 베를린의 미하엘 쉔홀츠 박사에게 감사를 드린다.

많은 문서 담당자들이 작업을 하는 동안 우리를 도와주었다. 베를린 예술 아카데미의 안케 말테로브스키, 함부르크 시립 도서관의 데트레프 카스텐, 빈 도서관의 마르셀 아트체와 키라 발트너도 통상적인 것을 넘어서 우리를 도와주었다.

베르텔스만 출판사의 아르노 마취너는 항상 이 계획을 믿고 지원해 주었다. 그의 인내와 꼼꼼함에 감사를 드린다.

마지막으로 가족들에게 꼭 감사를 전하고 싶다. 크리스타와 헤르만 뮐러는 몇 달 동안 필기체와 쥐터린 서체◆를 해독할 때 우리를 도와주었다. 고령에도 불구하고 그들은 운전을 대신하거나 아이들을 돌봐야 할 일이 생기면, 항상 우리를 위해 와주었다. 가끔씩 변덕을 부리는 부모에게 인내심을 보여준 우리 아이들 레아와 안토니오에게도 고마움을 전한다.

2015년 1월 드레스덴에서

◆ 쥐터린 서체는 1911년 프로이센 문화 교육부의 주문을 받아서 베를린의 시각 예술가 루트비히 쥐터린(Ludwig Sütterlin, 1865-1917)이 개발한 서체다. 이 서체는 1915년부터 1941년까지 학교에서 학생들이 철자를 익히기 위해서 처음으로 배우는 글자체였다. - 옮긴이

옮긴이의 말

케테 콜비츠는 누구인가?

케테 콜비츠. 우리에게 익숙한 이름인가? 잘 모르겠다. 2000년 대 초반에 출판기획서를 들고 왔던 한 편집자에게 케테 콜비츠에 대해 쓰겠다고 하자 난색을 표했다. 낯선 작가라는 게 이유였다. 나는 그 이름이 낯설다는 사실에, 아니 낯설어졌다는 사실에 조금 우울해졌다.

1970-80년대, 사회 비판적 책이나 미술작품, 공연을 금지하던 군부독재 시절, 대학생들의 입에서 입으로 전해지던 이름 중에는 독일의 작곡가 한스 아이슬러, 중국의 작가 루쉰이 있었고, 그중에 독일 미술가 케테 콜비츠도 있었다. 우리나라에서는 오윤, 임세택, 오경환, 이철수, 김준권, 홍선웅, 유연복 작가가 시대의 모순과 폭력, 불평등을 표현하기 위해 목판화를 선택하면서 케테 콜비츠를 예술적 모범으로 삼았지만, 당시에는 이 이름을 공개적으로 표명할 수 없었고, 단지 작품에 그 영향을 녹여냄으로써 '가족 관계'를 증명했던 역사가 있다.

케테 콜비츠에 대해 쓰겠다는 제안을 거절당한 당시에 출판사가 원했던 것은 고흐, 피카소, 레오나르도 다빈치, 미켈란젤로, 모네, 렘브란트 등 유명 예술가였다. 그렇다면 케테 콜비츠는 유명하

지 않은 예술가인가? 단적으로 말하면 그렇지 않다. 그녀는 가부장
적 시각에 충실한 곰브리치가 여성 작가가 하나도 없는『서양미술
사』개정판에 유일하게 집어넣은 여성 예술가였다. 곰브리치는 이
렇게 쓴다.

독일의 미술가 케테 콜비츠는 순전히 큰 인기를 얻기 위해서 감동
적인 판화와 소묘를 만들어냈던 것은 아니다. 그녀는 가난한 이들
과 학대받는 이들에게 깊은 연민을 느꼈고 그들의 주장을 앞장서
서 옹호하려 했다. (……) '이삭 줍는 사람'을 통해 노동의 존엄성
을 느끼게 하려 했던 밀레와는 달리, 그녀는 혁명의 존엄성만이 길
이라고 여겼다. 그녀의 작품이 서구 유럽에서보다 훨씬 더 잘 알려
져 있던 동구 공산권에서 그곳의 많은 미술가들, 특히 선전 미술가
에게 영감을 주었던 것은 당연하다.(E. H. 곰브리치 : 『서양미술사』,
예경, 2007, 564-566쪽)

곰브리치는 여기서 자신의 보수적이고 전통주의적인 시각을
그대로 드러내고 있지만, 콜비츠가 "혁명의 존엄성"을 표현한 예술
가라고 한 그의 평가는 2차 세계대전 이후 콜비츠를 수용하는 과
정에서 나타나는 한 가지 면을 정확하게 지적하고 있다. 냉전 시대
사회주의권 국가들, 특히 동독에서는 콜비츠를 '프롤레타리아 예
술'의 선구자로, '사회주의 리얼리즘'을 구현한 예술가로 대대적으
로 홍보했고, 이용했다. 독일이 통일되고 얼마 지나지 않은 1993년
당시 독일 연방 수상이던 헬무트 콜이 행정 명령을 통해서 콜비츠
의 조각상「피에타」를 확대 제작해서 베를린 운터덴린덴의 '노이에
바헤'에 설치하도록 했을 때, 그녀의 작품을 둘러싸고 격렬한 논쟁

이 벌어졌던 것도 이념에 따른 편 가르기를 했던 역사적 배경을 놓고 보아야만 제대로 이해할 수 있다. 동독의 비공식적 '예술 영웅'으로 간주되던 케테 콜비츠의 작품을 "전쟁과 폭력 지배의 희생자들"을 위한 기념관에 설치한다는 것을 당시 많은 서독인은 용납할 수 없는 모순으로 느꼈던 것이다. 그녀가 일기장에서 예술이 정치로부터 독립되어 있음을 반복해서 강조했다는 것과 인생의 말년인 1943년에 이루어진 한 설문조사에서 자신을 "프롤레타리아의 삶만을 묘사하는 예술가"로 파악하려는 경향에 격렬하게 이의를 제기했다는 점, 그리고 보편적이고 인도주의적 형상 언어를 발전시키기 위해 각고의 노력을 기울였다는 점을 지적하는 것도 소용이 없었다.

이 책의 특징은 우선적으로 케테 콜비츠의 생애에 집중한다는 데 있다. 작품보다는 격동의 시대를 살았던 한 예술가의 인생에 초점을 두었다는 뜻이다. 그러므로 작품 해설을 기대했다면 좀 실망할지도 모르겠다. 하지만 이것은 유리 빈터베르크와 소냐 빈터베르크가 의도한 바였다. 두 저자는 책의 초반부에 케테의 작품 분석을 의식적으로 자제하고, 그녀의 인간적 삶을 자세하게 밝히는 것이 목적이었다고 쓴다. 역설적으로 들릴 수도 있지만, 사람들이 각자 지닌 생각을 투영함으로써 생겨난 그릇된 케테의 모습을 바로잡아 온전한 인간으로서 케테의 모습이 드러날 때 비로소 그녀의 작품에 대한 새로운 이해가 가능하다고 두 저자는 확신한다. 그리고 이런 의도는 이 전기에서 상당 부분 성취된 것처럼 보인다. 저자들은 케테의 삶을 순차적으로 서술하는 기존의 방식을 탈피해서 영화에서 즐겨 사용하는 오버랩 기법처럼 시간의 흐름을 뒤섞어 버리고 자신이 중요하게 생각하는 바에 따라 케테의 삶을 재배열한다. 그렇게

함으로써 결과적으로 케테의 모습이 좀 더 입체적으로 다가오게 되었다. 자, 그렇다면 다시 질문으로 돌아가 보자. 케테 콜비츠는 누구인가?

1차 세계대전이 끝날 때까지 여성에게 참정권을 주지 않았던 독일에서, 여성이 직업적 예술가가 되리라는 기대나 요구도 없고, 좀 더 너그럽게 봐서 여성이 예술 교육을 받을 수 있다고 해도, 집안을 꾸미고 안락한 가정을 만드는 용도로나 쓰기를 요구하던 시절에 케테 콜비츠는 교육을 받았고, 더 나아가 '역사적 사건'을 테마로 작업을 해서 성공을 거둔 거의 유일한 여성 예술가다. 우리가 역사화라고 부르는 이 그림은 회화의 장르 중 최고의 위치를 차지했으며 언제나 남성의 영역이었다. 신화나 성화, 혹은 역사적 사건을 그리고, 위대한 영웅의 이야기를 담아야 하므로 인체 데생이 기본이었으며 가장 중요했다. 하지만 모델로나 다루어질 여자와 한 방에서 누드 모델을 바라보며 그림을 그린다는 걸 수치로 여겼던 남성들은 여성의 도덕성을 지켜준다는 명목으로 여성을 수업에서 배제했다. 그러면서 '여자는 위대한 그림을 그릴 재능이 없다'고 말해왔던 것이다. 역사화에 도전하여 인정받고 싶어 했던 여성 화가가 없지는 않았다. 하지만 결론은 대부분 비슷하다. 철저하게 무시당하거나, 비아냥과 조롱, 비난당하다가 다시 내쫓기는 거다. 그런 시기에 사회적 메시지가 강한 작품과 역사적 사건을 담은 작품으로 성공하기가 쉬웠을 리가 없지만, 케테는 1919년 프로이센 예술 아카데미에 회원으로 임명되고 교수 칭호가 붙여진 최초의 여성 예술가가 되었다. 또한 그녀의 60번째 생일은 뉴스에 보도되고 기념식이 열렸으며, 그녀의 작업 과정은 다큐멘터리 영화로도 기록되었고 길거리에서 케테를 알아보는 사람이 있을 정도였다. 이 책에 의하면, 말년에 그

녀는 너무 유명해져서 마치 연예인처럼 매일 쏟아지는 우편물을 처리하느라 따로 사람을 고용해야 할 정도였다.

일반적으로 알려진 케테 콜비츠의 이미지는 세계대전으로 자식을 잃고 웃음을 잃어버린, 전쟁 반대 포스터를 그리고 농민봉기 연작에서 굶어 죽어가는 사람들을 선동하는 여인을 그린 페미니스트이자 반전 운동가다. 한 사람의 생과 예술이 이 단순한 문장 안에서 납작해질 위험이 있다. 사람들은 그녀를 투사로 생각하는 경향이 있지만 그녀는 초지일관 자신의 신념을 명확하게 밀고 나갔던 '영웅'적인 인간은 아니었다.

이 책은 케테 콜비츠의 모순되고 흔들리는 인간적인 면모를 그대로 드러낸다. 그녀는 자신이 전쟁과 같은 정치 영역에서 목소리를 낼 수 있는 사람인지 의심하고 주저했다. 그런 그녀가 일기를 통해 끊임없이 자문하고 회의하면서 생각을 다져나가고 드디어 전쟁을 계속하려는 사람들에게 반대해서 자신의 목소리를 내기까지의 과정을, 그 의식의 변화를, 관념적으로 일어난 변화가 아니라 자신의 심장을 내어주고 얻은 결론에 이르는 과정을 보여준다. 위대한 예술가의 의식의 변화 과정은 매우 인간적이며 솔직하고 천천히 일어났다. 예민하고 질투심과 경쟁심 많은 어린 소녀에서 정치적 작품을 제작하는 예술가가 되기까지의 과정. 유명해질수록 사람들의 요구가 커지고, 바깥의 요구와 확신 없는 개인적 상황 사이에서 끊임없이 흔들리면서 한 발씩 나아가는 인간적인, 너무나 인간적인 모습을 보여줌으로써 사람들이 그녀를 이해하는 데 어떤 어려움도 없으리라 확신한다. 이로써 케테 콜비츠는 처음부터 완전무결한, 행동과 의식이 일치하는 예술가가 아니라 바로 우리와 같은, 우리 가운데 있는, 우리와 함께 있는 예술가가 된다.

그리고 우리에게 가장 잘 알려지기도 했고 그녀의 이미지를 고정시킨 부분이기도 한 '아들을 잃은 어머니'로서의 케테 콜비츠가 있다. 후대의 사람들은 케테의 다양하고 다이내믹한 여러 측면을 다 제거하고 오직 이 대목만을 부각했다. 그래서 지금까지도 사람들에게 케테 콜비츠는 전쟁으로 자식을 잃고 짐승처럼 울부짖는 어미의 찢어지는 고통으로만 기억되고 있는지도 모른다. 하지만 이 책에서 우리는 케테의 반전 예술가로서의 면모가 처음부터 그랬던 건 아니라는 사실을 알게 된다. 사회민주주의자로서 기본적으로 전쟁에 반대하지만, 케테는 아들을 비롯한 젊은이들이 자신의 이상을 위해 뛰쳐나갈 때 이를 막을 수 없으며, 그렇게 희생된 자기 아들과 젊은이들이 전쟁터에서 영웅적인 죽음을 맞이한 거라고 이해하고 싶어 했다. 어미로서 아들의 죽음이 헛되지 않은 거라고 믿고 싶어 하는 마음, 평화를 누구보다 원하지만 전쟁터에서 죽은 자식을 영웅적으로 기리고 싶어 하는 모순이 일어나는 것이다. 하지만 전쟁이 지속되면서 그녀는 변한다. 이 무의미한 싸움을 어떻게든 끝내야 하며 젊은이들은 자기 아들과 같은 길을 걸어가지 않기를 바라는 마음으로 바뀌는 것이다.

이 책은 기존에 케테 콜비츠에 갖고 있던 우리의 생각이 편견이며 고정관념임을 알려준다. 그녀는 히틀러와 나치의 집권을 막기 위해 위험을 무릅쓰고 서명을 하고 힘을 보탤 필요가 있는 곳에서는 작품만이 아니라 직접 목소리 내기를 주저하지 않았던 용감한 예술가이면서 동시에 온몸이 흔들릴 정도로 커다랗게 웃기를 잘했고, 열정적으로 춤추기를 좋아했으며, 가장무도회와 연극을 좋아했고, 스스로 연기하기를 즐겼고, 성적 판타지에 솔직했고, 사랑에 남녀를 구분하지 않던 예술가이기도 했다. 그녀는 양성애자였고,

534

그런 사실을 숨기지 않았는데, 사적 일기가 아닌, 그녀가 스스로 쓴 자전적 글에서 그 이야기를 적어놓았다. 물론 동성애나 양성애는 19세기 말에서 20세기 전반기 자유연애 분위기의 유럽에서 많은 사람이 실험적으로 행했지만 엄숙하고 다소간 우울한 그녀의 이미지와 충돌하는 것은 사실이다. 고통을 겪어 슬픔에 젖거나 불의에 항거하는 영웅적인 인간의 모습을 표현한 예술가의 모습과 유쾌한 성격에 감각적인 삶과 보편적인 인간 감정을 긍정하는 태도를 견지했다는 기록은 얼핏 모순된 것처럼 보일 수도 있고 충격적으로 느껴질 수도 있을 것이다. 하지만 진정으로 웃을 줄 아는 사람이 진정으로 슬픔을 표현할 수 있지 않을까? 웃음과 슬픔은 결국 인간의 삶에 뿌리를 둔 두 가지 감정이 아닌가?

이 책은 19세기 베를린과 뮌헨의 예술적 분위기를 짐작할 수 있도록 한다. 여성에 대한 미술 교육이 막 시작된 시점에 파리와 더불어 여성 미술가들이 유학 장소로 선택했던 이 두 도시가 어떤 모습이었을지를 이 책에서 인용한 케테 콜비츠와 친구들의 편지, 일기나 회고록 등으로 그려볼 수 있다. 당시에는 물감으로 얼룩진 옷을 입고 거리를 걷는 미술학교 여학생들을 '여자 환쟁이'라는 말로 폄하하고, 시민적 도덕에 어긋나는 행동을 한다고 비난했으며, '여자 환쟁이나 여배우, 창녀를 동급'으로 보았는데, 이것을 자유를 향한 발걸음으로 이해하고 자랑스러워했던 케테 콜비츠의 젊은 시절을 상상해 보는 일은 즐겁다. 또한 여성 화가들을 폄하하고 무턱대고 무시하려 드는 사람들 속에서 자신의 이름을 중성적인 것으로 바꾸거나 이니셜만 써서 성별을 감춰야만 미술 시장에 진입할 수 있었던 당대의 증언들도 찾아볼 수 있다. 여성은 위대함의 대열에 들 수 없다는 편견 때문에, 그녀의 『직조공 봉기』 연작이 전시되었을 때

사람들은 이것이 여성의 손에서 만들어졌다는 것을 믿을 수 없어 했고, 심지어 프랑스에서는 케테 콜비츠의 선생이었던 슈타우퍼 베른의 작품이라고 기사가 잘못 나가기도 했다는 것도 알게 된다.

또한 이 책에서 우리는 케테의 구체적인 수입과 그 변천사 등의 시시콜콜한 정보를 통해 당시 노동자들의 생활수준도 알 수 있다. 저자는 그들의 수입과 실생활 모습을 보여주며, 케테 콜비츠의 작업 방식, 관념적 리얼리즘에서 그녀만의 독특한 리얼리즘에 도달하기까지의 과정, 그녀의 정치적 입장과 모순되는 것처럼 보이는 발언과 행동의 기저에 깔린 원인 등에 대해서도 가능한 한 접근하려고 애를 쓴다.

충실한 문화사이기도 한 이 책은 20세기 초반의 성적 자유사상이 어떤 방식으로 독일 시민 계층의 사람들에게 영향을 미쳤는지도 자세히 그려낸다. 프로이트, 심리분석, 결혼제도에 대한 비판, 성적 불평등을 개선하려는 사람들의 다양한 노력, 일부일처제에 대한 비판과 중혼 실험 등등이 케테 콜비츠와 주변 사람들에게도 깊은 영향을 끼쳤고, 그에 따라 관계는 심각하게 비틀어지기도 하고 위기를 맞기도 하며, 끝내 자신의 생을 끝내는 것으로 마감하기도 한다. 세기 초 계급 갈등과 성적 갈등의 혼란을 케테 콜비츠의 생애를 가운데 놓고 묘사하는 것이다. 이 대목에서 케테의 편지와 일기는 매우 중요한 기록이 된다. 그녀가 깜짝 놀랄 정도로 솔직하게 묘사해놓았기 때문에 가능한 일이다.

이 평전을 통해 우리는 케테 콜비츠의 작품 속 모델인 당시 여성들의 실제 삶도 엿볼 수 있다. 끔찍한 가난과 배고픔, 계속되는 출산과 유아 사망, 질병과 알코올 중독과 폭력 속에서 살아남아야 했던 여자들의 삶과 고통이 케테 콜비츠의 작품에 녹아 있는데, 케

테는 이들이 중산층 사람과는 달리 '삶의 법칙' 아래 있는 한 피할 수 없는 고난, 슬픔, 이별, 죽음 등을 아무런 치장 없이 솔직하게 몸으로 드러내고 있다고 보았기 때문에 예술적 대상으로 삼았다. 케테는 모델이 된 사람들을 추상적 관념이 아닌 구체적 현실에서 발견했는데, 바로 남편의 진료실 옆, 그녀의 아틀리에가 있는 베를린 북부 지역에 있는 집 문 앞에서 모델들을 찾은 것이다. 그들의 존재는 있는 그대로 그녀의 예술적 감각에 생기를 불러일으켰다. 그녀는 그들의 현실과 실존을 다른 자연주의 회화나 문학이 했던 것처럼 값싼 통속성이나 우스꽝스러운 것으로 빠지지 않고 반항적이거나 감동적인 형상으로, 아름다움으로 옮겨놓았다.

생전에 이미 너무나 유명해진 이 여성 예술가는 자신이 기득권 세력이 된 후에 젊은 세대의 새로운 물결에 어떤 입장이었을까? 기존의 아카데미 양식과 전통에 반대해서 분리파를 결성한 사람들이 정제되지 않은 거친 선과 색감으로 '미숙하게' 보이는 화면을 '표현주의'라는 말로 선보였을 때 어떤 반응이었던가를 떠올리면, 그렇잖아도 사회적인 메시지를 강하게 담고 있는 그림을 그리면서 한 번도 현대 미술의 형식적이고 미학적인 실험에 흔들린 적이 없던 케테 콜비츠가 그것을 쉽게 받아들였을 거라는 생각은 들지 않는다. 하지만 그녀는 그런 젊은 물결에 열린 마음을 가지려 노력한다. 자신이 이미 나이 든 세대에 속한다는 사실을, 아프지만 받아들인다. 물론 케테 콜비츠도 인간인지라 때론 모순된 태도와 행동을 보이기도 한다. 그녀는 보통 사람과 똑같이 큰일 앞에서 머뭇거리고, 망설이며, 회의하고, 질투하고, 두려워한다. 우리는 그녀의 그런 모습을 보았다고 해서 그녀에게 실망하지 않으리라 확신한다. 외려 너무 일관적이었다면 그녀를 우리와는 너무나 다른 세계에 속한 사

람으로 치부했을지도 모를 일이다.

마지막으로 우리는 이 책을 통해 케테 콜비츠의 작품과 생애가 다양한 사람들에 의해 어떻게 해석되어 왔는지도 알 수 있다. 케테 콜비츠는 나치에 대항해서 좌파의 단결을 호소하는 선언서에 서명한 이후 예술원에서 탈퇴하도록 지속적으로 강요받았고 전시 금지에 준하는 조처를 받았다. 그럼에도 사후 10년이 채 되지 않아서 그녀의 미술은 대단하지 않은 것으로 치부되었다. 이 책에서는 독일의 미술대학에서 "다시 전쟁은 안 돼! 다시 콜비츠는 안 돼!"와 같은 경멸적인 구호가 널리 퍼졌던 일화를 비롯하여 그녀의 작품이 "우울하고 음침"할 뿐만 아니라 정치적 힘도 없으며 광신적 할아버지와 폭력적인 아버지 때문에 어려서 이미 심리적으로 망가졌으며 자식의 죽음에 너무 오래 매달려 슬퍼하며 장기간 제작한 애도의 조각은 병적이라고 말한 엘리스 밀러라는 심리학자의 경우도 언급한다.

독일의 대표적인 신즉물주의 화가 조지 그로스^{George Grosz, 1893-}
¹⁹⁵⁹가 케테 콜비츠를 '시큼하다'고 조롱했고, 그녀의 사회주의를 그저 '온화하고 좋은 여성'으로서 꿈꾼 '빈약하고 생산적이지 못한' 온건한 생각일 뿐이라고 비판했다는 사실도 이 책을 통해 알게 된다. 좌파들은 그녀의 작품이 저항을 불러일으키기보다 그저 노동자 계급의 비참함을 그렸을 뿐이라고 비판했다. 그녀의 작품을 극좌에서 극우까지 모두 비판했다. 케테 콜비츠 상 수상자이기도 한 독일 미술가 카타리나 지버딩^{Katharina Sieverding, 1944-} 은 현대 미술계에서 관찰되는 케테 콜비츠에 대한 이러한 거리두기를 콜비츠의 작품이 케테라는 인물의 수용으로 가려져 보이지 않게 된 상황과 연관이 있다고 보았다. 소외되고 억눌린 자들에 대한 연민과 동정으로 기성

사회의 구조적 모순을 극복하려고 했던 '불굴의 투사', 1·2차 세계대전으로 아들과 손자를 잃은 슬픔을 극복하고 예술로 승화한 위대한 모성의 예술가, 사회 약자를 따뜻한 시선으로 바라보고 사회적 비리를 고발한 뛰어난 통찰력의 소유자라는, 너무 단단하게 굳어져 깨지지 않을 것 같은 우상, 이런 일면적인 수용은 케테 콜비츠를 온전하게 파악하는 것을 어렵게 만든다. 자신이 추구하는 이념의 틀에 끼워 맞추려는 시도가 끊이지 않고 계속됨에 따라 단편적으로 그녀를 이해하고 점유하려는 과정 중에 사람들은 종종 하나의 작품을 완성하기 위해 겪어야 했던 심정적 고뇌와 흔들림, 실패에 대한 두려움과 자신의 능력에 대한 회의, 그럼에도 포기할 수 없는 의무감과 책임감 등 케테의 삶과 예술에서 중추적인 역할을 했던 것들을 부차적인 것으로 무시하거나 못 본 척하곤 했던 것이다. 쾨니히스베르크에서 배우고 익힌 '감상적' 리얼리즘에서 출발해서 '구체적 삶과의 밀착'을 강조하는 그녀만의 독특한 리얼리즘에 도달하기까지, 기존의 틀과 자신의 몸에 밴 관성을 깨부수기 위해 그녀가 겪어야만 했던 초조, 불안, 회의, 절망 등은 더 말할 필요도 없다.

앞에서 잠깐 언급했듯이 독일 미술계에서 케테 콜비츠를 한물간 과거의 인물로 치부하려는 경향 탓으로 케테 콜비츠의 삶을 전반적으로 다룬 전기가 생각보다 적다. 그녀에 대해 좀 더 알고자 하는 사람들은 늘 그 점을 아쉽게 여겼다. 이런 상황에서 유리 빈터베르크와 소냐 빈터베르크가 오랜만에 포괄적인 전기를 출간한 것은 고무적이다. 세밀한 자료 조사와 검토와 더불어 아직 살아 있는 케테의 세 손주와 직접 대화를 나누고, 케테의 친구 피들러의 손녀가 사는 다락방에서 지금까지 알려지지 않은 스케치와 가장 이른 시기에 제작된 것으로 추정되는 케테의 자화상을 재발견하기도 했다.

수십 년 만에 처음으로 상당 분량의 케테 콜비츠 전기를 출간한 두 작가 덕분에 우리는 위대한 예술가의 삶과 예술에 좀 더 가까이 다가갈 수 있게 되었다. 이 책이 한국어로 번역되면서 독자들의 관심을 만족시키고 케테를 이해하는 데 일조하기를 바라는 마음이다.

원전 출처

다음에 나열한 것은 케테 콜비츠의 전기에 일차적으로 중요한 참고문헌이다. 전시회 도록이나 작품 해석을 대략적으로 살펴보는 것만으로도 이 책의 범위를 넘어설 것이다. 쾰른 케테 콜비츠 미술관의 참고문헌 목록을 참고할 수 있다. 그 목록에 계속 새로운 정보가 추가되고 있으며, 다음 주소를 통해서 접근할 수 있다. http://www.kollwitz.de/Literatur.aspx.

우리는 케테 콜비츠 문서 보관소의 소장 자료를 이 책을 출판할 당시 가능한 한 완벽하게 재현했다. 지금까지 그 자료를 이처럼 폭넓게 살펴본 적은 없었다. 그것으로 또 다른 연구가 수월해질 것이다. 케테 콜비츠의 많은 친필 서명을 개인이 소유하고 있다. 그것 모두를 증명할 수는 없었지만, 복사본은 종종 대규모 콜비츠 컬렉션에 보관되어 있다.

문서 보관소, 소장품과 유고 문서

Amsterdam, International Institute of Social History IISH
Nachlass Gustav Mayer
Nachlass Lu Märten

Berlin, Archiv der Akademie der Künste

Adolf Behne Archiv

Alfred Kerr Archiv

Archiv des Vereins Berliner Künstlerinnen 1867 e.v.

Carl Hauptmann Archiv

Gerda Rothermund Archiv

Historisches Archiv der Preußischen Akademie der Künste

Johanna Hofer-Kortner Archiv

Käthe Kollwitz Archiv

Max Lingner Archiv

Philipp Franck Archiv

Sella Hasse Archiv

Theodor Däubler Archiv

Berlin, Geheimes Staatsarchiv Preußischer Kulturbesitz

Teilnachlass Otto Braun

Berlin, Georg-Kolbe-Museum

Briefe von Käthe Kollwitz an Maria Blumenthal

Berlin, Landesarchiv

Briefe von Käthe Kollwitz an Heinrich Dietze, Dörfler, Dretze, Leon Hirsch, Wilhelm Schölermann, Agnes Stern, Walter Zadek

Politische Beurteilung von Käthe Kollwitz (14. September 1937)

Berlin, Staatsbibliothek – Handschriftenabteilung

Autografensammlung Käthe Kollwitz

Briefsammlung von Eberhard Hilscher, Jutta Bohnke-Kollwitz und Margret Böning

Nachlass Gerhart Hauptmann

Nachlass Hugo von Tschudi

Nachlass Julius Elias

Nachlass Kurt Breysig

Sammlung Darmstaedter

Berlin, Zentralarchiv Staatliche Museen
Künstlerdokumentation Käthe Kollwitz

Berlin, Zentral- und Landesbibliothek
Brief von Käthe Kollwitz an Unbekannt (1931)
Nachlass Robert René Kuczynski

Bern, Galerie Kornfeld
Korrespondenz August Klipstein

Bonn, Stadtarchiv und Stadthistorische Bibliothek
Briefe von Käthe Kollwitz an Wilhelm Schmidtbonn

Braunschweig, Stadtarchiv
Brief von Käthe Kollwitz an Marie Huch

Bremen, Staats- und Universitätsbibliothek
Brief von Käthe Kollwitz an Hermann Henrich Meier

Coburg, Kunstsammlungen der Veste Coburg
Brief von Käthe Kollwitz an Marie von Bunsen
Tabellarischer Lebensabriss von Käthe Kollwitz

Darmstadt, Hessisches Landesmuseum
Brief von Käthe Kollwitz an Unbekannt (13. Mai 1904)

Dortmund, Stadt- und Landesbibliothek
Briefe von Käthe Kollwitz an Dörfler, Grete Hart,
 Ernst Meyer

**Dresden, Sächsische Landesbibliothek – Staats- und
Universitätsbibliothek Dresden**

Brief von Käthe Kollwitz an Fräulein Heyne
Käthe-Kollwitz-Sammlung von Gisela Frei
Korrespondenz zwischen Beate Bonus-Jeep und Eva
 Schumann
Korrespondenz zwischen Käthe Kollwitz und Hans Wolfgang
 Singer
Nachlass Werner Schmidt

Dresden, Staatliche Kunstsammlungen – Kupferstichkabinett
Geschäftliche Korrespondenz zwischen Käthe Kollwitz und
 Max Lehrs

Duisburg, Museum Stadt Königsberg
Briefe von Käthe Kollwitz an Ernst Wiechert

Eisenach, Landeskirchenarchiv
Nachlass Arthur Bonus

**Hamburg, Staats- und Universitätsbibliothek –
Nachlass- und Autographensammlung**
Briefe an Gertrud Weiberlein
Korrespondenz mit Gustav Schiefler

Hannover, Stadtbibliothek – Handschriftenarchiv
Korrespondenz Käthe Kollwitz mit Elisabeth und Marie Huch

Jerusalem, Albert Einstein Archives
Korrespondenz zwischen Albert Einstein und Käthe Kollwitz

Kiel, Schleswig-Holsteinische Landesbibliothek
Brief von Käthe Kollwitz an Peter Jessen
Nachlass Rosa Pfäffinger

Koblenz, Bundesarchiv

Nachlass Adolf Damaschke
Nachlass Dorothee von Velsen
Reisepässe Käthe und Karl Kollwitz

Köln, Käthe Kollwitz Museum Köln
Autografen Käthe Kollwitz
Briefe von Käthe Kollwitz an Thilde Zeller, geb.
 Berndhaensel (Leihgabe der Erbengemeinschaft Zeller,
 Friedrichshafen)

Leipzig, Universitätsbibliothek / Kurt-Taut-Sammlung
Briefe von Käthe Kollwitz an den Verein Leipziger
 Jahresausstellung und an Walter Tiemann

Los Angeles, Collection Richard A. Simms
Autografensammlung Käthe Kollwitz

Mannheim, Käthe-Kollwitz-Grundschule
Teilstück eines Briefes von Käthe Kollwitz an Thilde
 Berndhaensel (1919)

Marbach, Deutsches Literaturarchiv – Bibliothek
Briefe von Käthe Kollwitz an den Albert-Langen- Georg-
 Müller-Verlag München, an Albrecht Goes, Marie Baum,
 Cäsar Flaischlen, Kurt Fried, Hannes Küpper, Hermann
 Sudermann, Kurt Tucholsky, Gerda Weyl

**München, Bayerische Staatsbibliothek – Abteilung für
Handschriften und Alte Drucke**
Autografen Käthe Kollwitz
Nachlass Max Lehrs

München, Stadtbibliothek / Monacensia Bibliothek
Briefe von Käthe Kollwitz an Kurt Friderichs und Ludwig

Quidde

New York, Galerie St. Etienne
Bestand Käthe Kollwitz

Nürnberg, Germanisches Nationalmuseum – Deutsches Kunstarchiv
NL Kollwitz, Käthe

Wiesbaden, Hochschul- und Landesbibliothek RheinMain
Briefe von Käthe Kollwitz an Bürgermeister Wolff

Wien, Nationalbibliothek
Briefe von Käthe Kollwitz an Franziska Schönthan-Pernwald
und Unbekannt
Korrespondenz Karl Frucht und Hertha Pauli über eine
Kollwitz-Ausstellung in New Delhi 1969
Anmerkung: Die Korrespondenz mit Elise Glück (vier Briefe)
wird fälschlich Käthe Kollwitz zugeschrieben (Stand:
Januar 2015)

Wien, Wienbibliothek
Briefe an Hans Ankwicz-Kleehoven, Hanna Gärtner,
Alfred Guttmann und Marianne Purtscher von Eschburg

작품 목록

Knesebeck, Alexandra von dem: *Käthe Kollwitz.*
Werkverzeichnis der Graphik. Neubearbeitung des
Verzeichnisses von August Klipstein. 2 Bde., Bern 2002.
Abgekürzt: Kn
Kollwitz, Hans: *Käthe Kollwitz. Das plastische Werk.* Fotos

von Max Jacoby. Mit einem Vorwort von Leopold
Reidemeister. Hamburg 1967.
Nagel, Otto; Timm, Werner: *Käthe Kollwitz. Die
Handzeichnungen.* Berlin/DDR 1980. Abgekürzt: NT
Seeler, Annette: *Käthe Kollwitz. Werkverzeichnis der Plastik.*
(In Vorbereitung)

케테 콜비츠의 자전적 기록들

Hilscher, Eberhard; Hilscher, Ute (Hg.): *Würdigungen und
Briefe von Käthe Kollwitz und Gerhart Hauptmann.*
Berlin/DDR 1987.
Kollwitz, Käthe: *An Dr. Heinrich Becker.* Briefe. Bielefeld
1967.
Kollwitz, Käthe: *Aus meinem Leben.* Mit einer Einführung
von Hans Kollwitz. München 1957.
Kollwitz, Käthe: *Bekenntnisse.* Ausgewählt und mit einem
Nachwort von Volker Frank. Leipzig 1981.
Kollwitz, Käthe: *Brief an das Ministerium für Wissenschaft,
Kunst und Volksbildung vom 27. August 1919,* in: *Einheit
1/1946,* S. 250.
Kollwitz, Käthe: *Briefe an den Sohn. 1904 bis 1945.* Hrsg.
von Jutta Bohnke-Kollwitz. Berlin 1992.
Kollwitz, Käthe: *Briefe der Freundschaft und Begegnungen.*
Hrsg. von Hans Kollwitz. München 1966.
Kollwitz, Käthe: *Die Tagebücher. 1908–1943.* Hrsg. von Jutta
Bohnke-Kollwitz. München 2007.
Kollwitz, Käthe: *Ich sah die Welt mit liebevollen Blicken.
Käthe Kollwitz. Ein Leben in Selbstzeugnissen.* Hrsg. von
Hans Kollwitz. Hannover 1968
Kollwitz, Käthe: *Ich will wirken in dieser Zeit.* Auswahl
aus den Tagebüchern und Briefen, aus Graphik,
Zeichnungen und Plastik, von Friedrich Ahlers-

Hestermann. Hrsg. von Hans Kollwitz. Berlin 1952

Kollwitz, Käthe: *Tagebücher, Briefe, Erinnerungen von Zeitgenossen.* Hrsg. von W. W. Turowa. Moskau 1980. (russ.)

Kollwitz, Käthe: *Tagebuchblätter und Briefe.* Hrsg. von Hans Kollwitz. Berlin 1948.

참고문헌

Ateliergemeinschaft Klosterstraße, Berlin 1933–1945. Künstler in der Zeit des Nationalsozialismus. Ausstellungskatalog. Berlin, Köln 1994.

Barthel, Rolf: *Zwischenspiel auf Bischofstein. Käthe Kollwitz und ihre Freunde auf dem Eichsfeld und in Nordhausen.* Mühlhausen 1987.

Bonus, Arthur: *Das Käthe-Kollwitz-Werk.* Dresden 1925.

Bonus-Jeep, Beate: *60 Jahre Freundschaft mit Käthe Kollwitz.* Boppard 1948.

E. A. (Emil Arnolt): *Carl Schmidt.* In: *Sozialistische Monatshefte* 5/1898, S. 244 ff.

Edel, Peter: *Wenn es ans Leben geht. Meine Geschichte.* 2 Bde. Berlin/DDR 1979.

Fechter, Paul: *Menschen und Zeiten.* Gütersloh 1949.

Fischer, Hannelore (Hg.): *Käthe Kollwitz. Die trauernden Eltern. Ein Mahnmal für den Frieden.* Köln 1999.

Fritsch, Gudrun (Hg.): *Käthe Kollwitz und Russland.* Ausstellungskatalog. Leipzig 2012.

Fritsch, Gudrun; Gabler, Josephine; Engel, Helmut (Hg.): *Käthe Kollwitz.* Berlin, Brandenburg 2013.

Grimoni, Lorenz (Hg.): *Käthe Kollwitz. Königsberger Jahre. Einflüsse und Wirkungen.* Husum 2007.

Grober, Ulrich: *Das kurze Leben des Peter Kollwitz. Bericht einer Spurensuche.* In: *Die Zeit,* 48/1996.

Heilborn, Adolf: *Käthe Kollwitz. Die Zeichner des Volks l.*
Berlin o. J. (1929; 1937)

Heuss, Theodor: *Erinnerungen 1905–1933.* Frankfurt am
Main 1965.

Jansen, Elmar: *Ernst Barlach. Käthe Kollwitz. Berührungen,
Grenzen, Gegenbilder.* Berlin 1989.

Kaemmerer, Ludwig: *Käthe Kollwitz. Griffelkunst und
Weltanschauung.* Dresden 1923.

Kallir, Jane: *Saved from Europe.* New York 1999.

Kearns, Martha: *Käthe Kollwitz. Woman and Artist.*
New York 1976.

Kleberger, Ilse: *Käthe Kollwitz. Eine Biographie.* Leipzig 1980.

Klein, Peter: *Ein Menzelbrief aus dem Nachlass von Linda
Kögel. In: Jahrbuch für brandenburgische Landesgeschichte,*
Band 6, Berlin 1955.

Knesebeck, Alexandra von dem: *Käthe Kollwitz. Die
prägenden Jahre.* Petersberg 1998.

Koerber, Lenka von: *Erlebtes mit Käthe Kollwitz.* Berlin 1957.

Kollwitz, Arne; Weidemann, Friedegund: *Nähe und Distanz.
Die Graphikerin Ottilie Ehlers-Kollwitz.* Berlin 2014.

Körner, Dorothea: Käthe Kollwitz und die Preußische
Akademie der Künste. In: Berlinische Monatsschrift
6/2000.

Körner, Dorothea: *»Man schweigt in sich hinein«. Käthe
Kollwitz und die Preußische Akademie der Künste 1933–
1945.* In: *Berlinische Monatsschrift* 9/2009.

Krahmer, Catherine: *Käthe Kollwitz in Selbstzeugnissen und
Bilddokumenten.* Reinbek 1981.

Lüdecke, Heinz: *Käthe Kollwitz und die Akademie. Zum
100. Geburtstag 1967.* Berlin/DDR 1967.

Mair, Roswitha: *Käthe Kollwitz – Leidenschaft des Lebens.
Biografie.* Freiburg, Basel, Wien 2000.

Matray, Maria: *Die jüngste von vier Schwestern. Mein Tanz
durch das Jahrhundert.* München o. J.

Matz, Cornelia: *Die Organisationsgeschichte der Künstlerinnen in Deutschland von 1867 bis 1933.* Dissertation, Tübingen 2001.

Meckel, Christoph; Weisner, Ulrich; Kollwitz, Hans: *Käthe Kollwitz 1867/1967.* Bad Godesberg 1967.

Melzer, Reinhard; Frei, Gisela: *Käthe Kollwitz in Moritzburg.* Moritzburg 1985.

Nagel, Hanna: *Ich zeichne, weil es mein Leben ist.* Hrsg. von Irene Fischer- Nagel. Karlsruhe 1977.

Nagel, Otto: *Käthe Kollwitz.* Dresden 1963.

Paris bezauberte mich … Käthe Kollwitz und die französische Moderne. Ausstellungs katalog. München 2010.

Profession ohne Tradition. 125 Jahre Verein der Berliner Künstlerinnen. Hrsg. von der Berlinischen Galerie. Berlin 1992.

Sachsen, Ernst Heinrich von: *Mein Lebensweg: vom Königsschloss zum Bauernhof.* Dresden, Basel 1995.

Schmidt, Werner (Hg.): *Die Kollwitz-Sammlung des Dresdner Kupferstich-Kabinettes.* Köln 1988 (darin enthalten eine Sammlung der frühesten Artikel über Käthe Kollwitz).

Schulz, Carl: *Käthe Kollwitz und das Geheimnis der Vererbung.* In: *Altpreußische Geschlechterkunde* 1/1929. S. 22 ff.

Schymura, Yvonne: *Käthe Kollwitz 1867–2000. Biographie und Rezeptionsgeschichte einer deutschen Künstlerin.* Essen, 2014.

Seeler, Annette: *»Es ist genug gestorben! Keiner darf mehr fallen!« Käthe Kollwitz und der Erste Weltkrieg.* In: Berger, Ursel; Mayr, Gudula; Wiegartz, Veronika (Hg.): *Bildhauer sehen den Ersten Weltkrieg.* Bremen 2014.

Seltene Druckgraphik und Handzeichnungen von Käthe Kollwitz. Auktionskatalog der Galerie Gerda Bassenge. Berlin 1991 (= Versteigerung der Sammlung von Beate

Bonus-Jeep).

Siemsen, Anna: *Ein Leben für Europa. In memoriam Joseph Bloch.* Frankfurt am Main 1956.

Stern, Lisbeth: *Aus Käthes Jugendjahren. Erinnerungen ihrer Schwester Lisbeth Stern.* In: *Vorwärts* vom 8. Juli 1927.

Tucholski, Herbert: *Bilder und Menschen.* Leipzig 1985.

Wolff-Thomsen, Ulrike: *Willy Gretor (1868-1923). Seine Rolle im internationalen Kunst betrieb und Kunsthandel um 1900.* Kiel 2006.

Wolff-Thomsen, Ulrike (Hg): *Die Pariser Bohème (1889-1895). Ein autobiographischer Bericht der Malerin Rosa Pfäffinger.* Kiel 2007.

인명 색인

도판 출처

Käthe Kollwitz Museum Köln: 6, 14, 30, 34, 46, 57, 63, 82, 90, 91, 98, 107, 112, 132, 134, 135, 136, 152, 165, 168, 170, 186, 191, 199, 200, 203, 208, 211, 227, 248, 256, 265, 296, 305, 310, 324, 336, 349, 360, 364, 370, 375, 376, 379, 380, 381, 400, 403, 412, 421, 422, 423, 424, 425, 426, 428, 435, 447, 448, 449, 450, 458, 459, 464, 474, 480, 481, 482, 483, 484, 485, 489, 491, 498, 513, 520

Käthe-Kollwitz-Museum Berlin: 131, 176, 437

Erbengemeinschaft Kollwitz: 105, 115

Wikimedia Commons: 23, 76, 87, 122, 143, 180, 194, 195, 213, 277, 288, 291, 339, 396, 523

Getty Images: 267, 302, 357, 433, 467

Alamy: 12

Nordhausen Wiki: 39

Invaluable: 43, 342

Monovision: 50

Metropolitan Museum of Art / MoMA: 89

Kupferstichkabinett Staatliche Museen zu Berlin: 133

Sprengel Museum Hanover: 137

Kupferstich-Kabinett Dresden: 150

Jugend-Wochenschrift: 180

Nasjonalmuseet: 221

Max-Liebermann-Gesellschaft: 237

MutualArt: 304

Deutsche Digitale Bibliothek: 331

케테 콜비츠 평전

초판 1쇄 펴냄 2022년 11월 23일
초판 2쇄 펴냄 2023년 1월 11일

지은이 유리 빈터베르크, 소냐 빈터베르크
옮긴이 조이한, 김정근

펴낸곳 풍월당
출판등록 2017년 2월 28일 제2017-000089호
주소 [06018] 서울시 강남구 도산대로53길 39, 4층
전화 02-512-1466
팩스 02-540-2208
홈페이지 www.pungwoldang.kr

만든사람들
편집 장미향
디자인 위앤드(정승현)

ISBN 979-11-89346-37-9 03600